紀錄片：

歷史、美學、製作、倫理

李道明——著

三民書局

獻給先父與先母

紀錄片做為一個表現／再現媒體，正在新世紀進行一次華麗的轉型

李道明

自 2013 年至今 7 年間，本書默默販售竟然已達兩版，令筆者不禁感到訝異與感動。顯然華語地區（至少在臺港地區）對於這樣一本用中文討論紀錄片歷史、美學、製作與倫理課題的書籍還是有相當的需求。

有鑑於本書第 1 版在撰寫時，囿於篇幅與時間的限制，在紀錄片簡史的部分撰寫得較為簡略，也僅寫到 20 世紀末動畫紀錄片的出現與發展，而未能及於新科技於 21 世紀對於紀錄片在形式、美學、製作上所帶來的新觀念、新方向，以及尚難逆料的可能影響，因此這次在第 3 版修訂內容時，筆者在增補、修正原有的條目內容使其更正確、清楚、完整之餘，更決定新增紀錄片在過去 20 年來發展出的互動性（網路）紀錄片與虛擬實境 (VR) 紀錄片，簡要的敘述其在發展脈絡、主要觀念與類別、理論與美學等方面的現況，以提供國內紀錄片創作者與研究者對於紀錄片中這一塊較新領域的發展能有初步的認識。

自 20 世紀 80 年代起，由於數位科技對於照相寫實觀念所帶來的理論衝擊與反省，以及個人紀錄片的蓬勃發展、隨筆式紀錄片的逐漸風行，還有紀錄片與實驗電影、錄像藝術之間千絲萬縷難以切割的關係，紀錄片的觀念也產生了頗為重大的改變，主要是對於寫實主義的批判、紀錄片主觀性（主體性）的倡議、觀者在紀錄片位置的改變（由「創作者→作品→觀眾」的三角關係變成「創作者→作品→觀眾→作品→創作者」的循環關係）。在這次改版中，筆者除了增補關於互動式（網路）紀錄片與虛擬實境紀錄片的發展部分外，也新撰寫一章關於「隨筆式紀錄片」的歷史發展、美學觀念與理論基礎，並把上述寫實主義、主觀（主體）性、觀者位置等課題的討論也涵蓋其中，希望有助於國內紀錄片創作者與研究者對於紀錄片新觀念與新趨勢的理解與思考。

誠如尼寇斯 (Bill Nichols) 說過的：紀錄片的定義會隨著時間的演進而有所

改變。過去大家依循的格里爾生 (John Grierson) 所提出的「對真實事物（的影像紀錄）的創意性處理」這樣的傳統紀錄片定義，已經因為「展演模式紀錄片」、「個人（自傳體）紀錄片」、「動畫紀錄片」、「隨筆式紀錄片」、「網路（互動性）紀錄片」、「虛擬實境紀錄片」的逐一出現，而一再被重新討論、修訂、更改。如今，被許多國際紀錄片影展（包括臺灣國際紀錄片影展）頒予獎項或邀請放映的影片，仍然還是會被許多人質疑「這也是紀錄片嗎？」。筆者也曾經在大約 20 年前撰寫過一篇論文[1]，討論臺灣紀錄片的「寫實情結」。這次新增的關於隨筆式紀錄片的討論，或許能補充那篇文章的理論背景與近年來的新發展，並為「什麼是紀錄片」的問題再一次進行探討。

由於本書新增一章討論隨筆式紀錄片的文章，囿於篇幅，加上筆者對於近幾年來臺灣紀錄片的製作較缺乏系統性的關注與研究，因此在出版社的建議下，這次第 3 版改版過程決定刪除原本第 7 章「紀錄片製作的經濟學」，希望讀者們原諒。如果有需要，請參閱本書第 2 版。

最後，希望本書能對於國內喜愛觀看及研究紀錄片的同好、同學，在學習與更深入理解紀錄片的歷史、美學、製作、倫理上有些幫助。

Bonne lecture!

[1]　〈臺灣紀錄片的美學問題初探〉，原發表於 2002 年臺灣國際紀錄片雙年展「真實與再現：紀錄片美學國際學術研討會」，後收錄於王慰慈主編 (2006)，《臺灣當代影像：從紀實到實驗 1930–2003》（同喜文化出版工作室）。

臺灣紀錄片的發展、展望寄語

李道明

　　本書自 2013 年出版後，承蒙許多教師採用作為教材，也獲得許多人的鼓勵，令筆者甚感欣慰，沒有枉費寫作期間耗費的心力。而今有機會再版，筆者乃針對這 2 年來臺灣紀錄片的新發展，將第 7 章〈紀錄片製作的經濟學〉的內容做了一些修訂，希望其描述與分析能更貼合臺灣紀錄片的現狀。

　　自 2012 年起，臺灣紀錄片在電影院的票房迭創新高。2012 年先有 CNEX（視納華仁）發行的《不老騎士：歐兜邁環台日記》全臺票房達 3,000 萬元，破了先前《生命》創下的 1,000 萬元紀錄，然後 2013–2014 年放映的《看見臺灣》又以全臺破 2 億元的票房創下新紀錄。同時，2013 年共有 13 部紀錄片在電影院放映，包含《十二夜》全臺票房超過 6,200 萬元，及《五月天諾亞方舟》大臺北地區票房逾 2,600 萬元，讓紀錄片在大臺北地區的總票房近 1.9 億元，可說是連加拿大這樣的紀錄片大國都瞠乎其後的盛況。

　　除了紀錄片在電影院有驚人的票房外，《看見臺灣》、《十二夜》兩部片引起電子媒體和平面媒體的大量報導，讓國土濫用及流浪動物等社會議題引發社會大眾關注與政府關切，說明紀錄片引起議題討論的功能逐漸在臺灣獲得各界重視。

　　在這樣的背景中，2013 年 5 月新成立的文化部在首任部長龍應台的主導下，提出了一個「5 年 5 億紀錄片行動計畫」，宣示政府將鼓勵青年投入製作紀錄片，培養紀錄片人才，整合紀錄片資源，擴大臺灣紀錄片的市場與行銷，冀望臺灣紀錄片不僅有社會功能，更能發展成產業。

　　2013 年文化部影視及流行音樂產業局補助高畫質電視紀錄片 15 部共 2,360 萬元，2014 年補助電視紀錄片影集及一般紀錄片（長度 45 分鐘以上）19 部共 4,450 萬元，這樣看來，補助總金額、補助數量與平均補助金額均呈現上揚的趨勢。政府擬提振紀錄片成為產業的誠意固然值得肯定，但基於本地紀錄片觀看

人口還有成長空間，紀錄片國際合製與出口能力仍嫌不足，以及直接或間接投入紀錄片產製的人口尚待提升等狀況，筆者認為臺灣紀錄片離產業化的目標尚有很長一段路要走（然而，隨著龍應台部長於 2014 年 12 月辭職，紀錄片未來是否仍會受到文化部重視尚在未定之天）。

曾有人問我臺灣紀錄片的問題何在，我說主要在於大多數紀錄片創作者仍太習於採用蹲點觀察（或參與觀察）的模式去製作紀錄片——先拍攝，再設法在剪輯時尋找結構。殊不知紀錄片其實就如寫一篇論文或深入報導，要先有周密嚴謹的理論架構、研究（含文獻分析）、田野調查，才能進行實作與數據分析，謀定而後動，而非先拍再說那樣漫無目的地亂槍打鳥。

其次，近年來多數劇院版紀錄片的題材與處理方式傾向「感人肺腑」或「激勵人心」（批評者稱之為「販賣感動」或觀眾如同購買「贖罪券」來自我救贖），而避談社會議題背後盤根錯節的政治、經濟與文化因素，更是臺灣紀錄片致命的弱點。這些片子在本地或可吸引觀眾（也許還有華人地區的觀眾），但其實大多數仍缺乏吸引外地觀眾的深度或普世性。

2014 年 3 月，臺灣爆發反服貿示威遊行與佔領立法院的太陽花運動，最後造成國民黨在年底九合一選舉慘敗——六都市長選舉僅在新北市險勝，而臺北市更以壓倒性多數選出一位無黨籍的政治素人醫師擔任市長。在這個臺灣社會似乎正面臨巨變的歷史時刻，雖然紀錄片工會透過網路集資製作了一系列共 9 部紀錄片，但說老實話，其中僅有 2、3 部稍具政治或歷史深度，其餘幾部都仍嫌過於膚淺或討好觀眾。對於反服貿運動或太陽花運動複雜的政治、經濟、社會或文化因素，這些影片大多避而不談或輕輕帶過。這種現象足以說明臺灣紀錄片雖然自 1990 年代開始蓬勃發展，但近 1/4 世紀後，至今仍未臻成熟。這是值得反省且令人擔心與遺憾的地方。

展望臺灣紀錄片未來的發展，筆者認為重新（從新）在紀錄片製作教育上深耕培養人才，是必須立即進行的工作。除了自己開始身體力行外，筆者也寄望有志為臺灣紀錄片發展獻身的年輕紀錄片創作者一起來打拼。筆者希望本書的再版，在這場為臺灣紀錄片的未來打拼的過程中，能扮演有用的催化角色。謹以此自勉。

隔岸觀「火」——讀李道明之著《紀錄片：歷史、美學、製作、倫理》

吳文光（中國大陸獨立紀錄片導演）

海峽那邊的李道明先生集 20 年之功，終於完成本書，一部涉及紀錄片歷史、創作及理論的漢語原著。我不清楚臺灣之前是否有此類中文原著，但海峽這邊的廣闊大陸，我印象中是沒人寫過這樣一本書的。

我有幸得電子文本先睹為快。

在說這本書之前，我特別想先說說書的作者李道明先生。22 年前我和道明兄的初識之緣，以及之後有他慷慨相助並引導，我這個懵懵懂懂踏上紀錄片這條道的人能夠走得穩當，必須得感激道明兄伸來的有力托扶之手。

1991 年我初識李道明先生，是在日本山形紀錄片電影節期間。那時稀裡糊塗完成了第 1 部片子《流浪北京》，頭次參加國際紀錄片電影節，也是頭次出國。之前對紀錄片幾乎是一無所知，有關紀錄片的歷史、理論完全就是「零狀態」，更不知當下紀錄片創作形態、趨勢等。我回想我當時樣子就是被人拽上一列飛馳的火車，滿車人我一個不認識，他們都在嘰哩裡呱啦說我聽不懂的英文，我找不到自己的座位，茫然，孤單，無措。這時我的救星來了，他就是李道明先生，來自臺灣，操著我熟悉並喜歡聽到的共同母語，幫我引到座位，介紹我車上的那些乘客，還有這輛車要駛向何方。

以後我在山形電影節看的重要片子基本上都來自道明兄的推薦，他曾在美國讀電影，回臺後電影教學和動手拍片並行，說起紀錄片的過往發展及現今的走勢、電影節有哪些重要導演、他們的片子以什麼為焦點、風格如何，道明兄熟悉如自家的廚房。比如大名鼎鼎而我對其卻一無所知的美國紀錄片人懷斯曼，就是經過道明兄這個傳輸帶植入到我心裡的，並在日後和其也建立起一段交往淵源。而且道明兄人又極有修養、敦厚並儒雅，柔和的臺灣漢語讓我如沐春風。

我的幸運不止於此，之後我們的交往中，道明兄的援助之手繼續伸過來。很多故事暫且忽略，但一事必須得說，這和道明兄的新著及我樂意寫序密切相關。

那是在 1997 至 1998 年之間，當時我正在編輯一本名為《紀錄手冊》的小冊子，10 多頁，每月 1 期，內部流通，僅只是給類似我這種對紀錄片創作有渴望之心，但窘迫於知之甚少者提供解渴之水，除了介紹一些我認為國內正在冒出來的有價值的紀錄片作品外，也從零開始，介紹歐美紀錄片歷史與創作的基本常識。僅只常識而已，但對我也是捉襟見肘之難事。我知道道明兄寫過不少這方面的評介文章，求助於他。

那時網路尚未發展到今天這麼方便，我們基本靠書信溝通，道明兄慷慨相助，解難釋惑，並郵寄給我一大包資料，其中有著名的臺灣影像雜誌《影響》，還有一些複印的譯介文章，大部分是道明兄之文，從中借鑒而來的「常識」有：紀錄片鼻祖佛拉爾提、真理電影、真實電影、直接電影、《持攝影機的人》維爾托夫、「集電影鬥士與詩人於一身」的伊文思與「以作家方式用影像寫作」的懷斯曼，等等。1990 年代中後期，獨立紀錄片創作在中國大陸還是荒野開拓之際，道明兄隔岸送來星星之火。

如今，10 多年過去，大陸這邊的紀錄片也成燎原之勢——當然我指的是獨立紀錄片，一波波生猛作者衝撞而出，洪荒年代已過。這塊幅員遼闊、芸芸眾生、歷史與現實撞擊的大陸，已非紀錄片沙漠，是相反，尤以最近獨立紀錄片這 10 餘年的創作，更呈蓬勃之勢，還有難以預估的無數新生代會借勢兇猛而出。

值此，讀到道明兄的這本包容紀錄片歷史、美學、創作與理論的新著，忍不住想，此書倘若隔岸傳來，它會給我們帶來什麼樣的「火焰」呢？

〈歐美紀錄片的發展簡史〉為該書第 1 章，道明兄確實功力老道，如庖丁解牛般把百年紀錄片史線索捋得準確而清晰，從電影的源頭盧米埃兄弟，到紀錄片鼻祖佛拉爾提、新聞片、真理電影、真實電影與直接電影（1960 年代），一直歷數分析到 1980 年代的個人紀錄片和 1990 年代的實驗紀錄片，包括動畫紀錄片，這是把「洋洋大觀」之史娓娓道來的方式，乏味的歷史敘述得到位並生動。我設想，一個有興趣拍攝紀錄片者，無須進到課堂，手捧此書，閱讀，再輔以相關影片作品觀看，足矣。

當然，「史」在該書中只是「大觀」，作者要進入的重點是創作和理論的「微觀」。〈什麼是紀錄片〉一章，論述的不是「紀錄片」這個詞的解釋，而是由無

數已成歷史經典的作品所構成的有關紀錄片的歷史發展、風格變化、顯著特點及未來可能延伸的可能性。〈紀錄片創作實務概論〉和〈歷史紀錄片的製作〉2章，是走向紀錄片創作的具體分析，並有大量案例輔佐。上述內容，我想，對於初入紀錄片門道之人，也許這是極佳教材了。

　　該書不僅限於此，它往更高的臺階攀爬，其中2章〈跨類型紀錄片與紀錄片的虛構性〉和〈紀錄片的製作倫理〉，這算作是紀錄片當下的顯學，對我個人來說，也是很新鮮很有啟示的話題。前者涉及紀錄片當今的轉換和無限延伸的各種可能性，無論對紀錄片新手或老手，都是很刺激的。至於紀錄片中的「倫理」問題，這更是紀錄片最近20年方興未艾又糾纏不休的一個焦點話題，紀錄片作者繞不過去，理論者們也難自圓其說。我作為一個作者，深感紀錄片就是一把「雙刃劍」，難以做到只保持一刃鋒利而不「誤傷」。告誡自己的是，「道德質疑」應該保持，作者應該面對；問題只是，什麼樣的一個平臺上，可以做到「紀錄片作者不僅僅只是一個槍手」、「理論者也不僅僅只是扮演員警」？

　　道明兄的這本書展開並推進了這些話題的思考，當然他沒有只提供「一個答案」，他帶領我們走到一個更高並寬闊的平臺上，共同思考和探究這些問題。想像著這書出版後的模樣。從樣稿可以感覺到，圖文並茂，排版精緻，會是一本讓不同職業背景的人樂意捧在手裡的書，不僅僅只是紀錄片人或對電影感興趣的人。更放膽奢望，它會在大陸這邊出版嗎？不會讓我們等待很久嗎？

吳文光簡歷

1956年出生於雲南昆明，1974年中學畢業後到農村當「知識青年」務農至1978年；1982年畢業於雲南大學中文系；之後在昆明和新疆尼勒克二牧場任中學教師3年，在電視臺做記者、編輯4年。1988年至今，作為自由職業者居住北京。紀錄片作品：《流浪北京》(1990)、《我的1966》(1993)、《四海為家》(1995)、《江湖》(1999)、《和民工跳舞》(2001)、《你的名字叫外地人》(2003)、《操他媽電影》(2005)、《亮出你的傢伙》(2010)與《治療》(2010)。錄影短片：《日記：1998年11月21日，雪》、《公共空間》(2000)與《尋找哈姆雷特》(2002)。著作：《流浪北京》、《革命現場1966》、《江湖報告》與《鏡頭像眼睛一樣》；主編《現場》(出版三卷)。2005年，策劃與組織村民影像計畫。2010年，策劃與組織民間記憶計畫，發展至今，關於1959至1961年被官方稱為「自然災害」的3年大饑荒，已累積了上千人的口述訪談、逝世者名單、數百萬字的創作田野日誌、完成超過30部紀錄片、5部劇場作品。

紀錄者的正直

張釗維（CNEX 基金會製作總監、紀錄片導演）

1997 年底，我結束了將近 2 年在英國的紀錄片製作與理論的學習歲月，回到臺灣，展開新生涯。

還要再過幾年之後，我才能清楚地意識到，跟我們自小學習動筆寫文字相比，我在 30 出頭之際從紀錄片研究所畢業，不過是影像書寫上的小學生程度，相當於剛剛學會遣詞用字與基本文法，懂得寫幾篇小學生作文。至於更進一步的，對於紀錄影像的更深層的認識、更豐富的技巧、更複雜的社會關係、更深刻的態度立場，還要經過更多的實踐與體驗來習得。

在後來的過程中，我有幸與不少前輩共事、合作；他們等於是我在畢業之後的私淑老師。從不同前輩身上，我分別學習了包容、溫暖、熱情、識見與待人接物，這是讓我能夠由紀錄片小學、而中學、而大學……一步步深化的根基所在。那麼，從李道明老師身上，我學到了什麼？

我想，最重要的，大約是正直吧。

什麼是正直呢？或許可以先引孔老夫子的話：知之為知之，不知為不知，是知也。這兩句話說來簡單，但是真正實踐起來，是需要修為與洞察力的。

在我跟李老師共事的過程中，非常能感受到他正直的一面。李老師對於失誤、錯置、不清不楚、引喻失當總是毫不修飾，直面以對，也就是知之為知之，不知為不知，從不假裝知道，也不假裝不知道；這是第 1 層次的正直。而他的態度，即便不是疾言厲色，但也不假辭色；對他人的工作成果如此，對自己亦復如是。比如本書，他就用這樣的態度來評述自己深度參與的影片。

這種冷靜審視客體、客觀反求諸己的態度，我願稱之為第 2 層次的正直。這第 2 層次放在紀錄片的實踐裡頭，就是所有紀錄片教科書都會提到的，對於事實真相的陳述，不當偏聽一家之言，而必須盡己所能，徵引正反雙方，甚或第 3 方的說法與證言，方能逼近真實。

但是，盡其可能徵引正反雙方，並不是故作客觀中立、並不僅僅是並陳正反，並不是不負責任地放手讓觀眾做裁奪。回顧解嚴前後以來，臺灣社會充斥著這種自認客觀中立、自以為正反並陳的假正直，美其名為讓人民做最後決定的各種論述型態；其中，以浮誇名嘴的談話性節目為最。其結果是給後續的政治民粹煽動家提供汽油桶與火柴棒，繼而引爆、加劇社會裂痕，破壞公民社會與民主深化的可能性。

我要說，徵引正反雙方，僅僅是基本要求，然而其根本目的，是要讓我們（包括紀錄片工作者、當事人以及觀眾）有能力辯證地去看到真後面的假、假後面的真，善後面的惡、惡後面的善，美後面的醜、醜後面的美，繼而引發更進一步的思索與探討，而不是停留在表面層次的真假、善惡、美醜；這是第3層次的正直。

紀錄片工作者（乃至媒體工作者）有責任與義務走入第3層次的正直，為身陷在既定框架與意識形態中的當事人及觀眾，鋪設一條通往深層反思且走向未來的階梯，而不是如名嘴口水那般，以客觀中立之名，行複製既有的意識形態與分裂對立之實。

在今天，我想這是當前華人紀錄片工作者要能夠從原有基礎上更進一步，從原有單純的現場紀錄者與感動分享者，走向成為能夠帶領社會自我審視、推動社會深層思考、建構社會多方對話的公共影像知識分子，所不能不面對的。

從不假裝知之、也不假裝不知，到審視客體、反求諸己，再到穿透人物與事件的表面、追求更深層次的真實，在這三個層層遞進的正直意義上，我看到李老師這本書，在此時此刻出版的深切意義。

其一，李老師以其豐富的學術修為，給我們展示了一幅他所認知的紀錄片專業的地形圖、系譜與政治經濟學，雖非全貌，但已是中文世界中非常少見的耙梳與歸納。

其二，在敘述西方紀錄片發展脈絡的同時，他也引證了臺灣紀錄片的經驗以之對應，並檢討之。這其中，不乏李老師自己曾深度參與的痕跡，如《人民的聲音》與《臺灣人民的歷史》。

其三，通過前面2個路徑，李老師並不局限於再現這些紀錄片的發展脈絡以及進行排比對照，而是更進一步直指紀錄片專業的核心。

比如，〈紀錄片創作實務概論〉這一章，看篇名，會以為是在探討紀錄片製作的技術；但李老師卻開門見山地提出了「為何而拍」這樣一個萬法歸宗的問題。在後續的陳述中，他進一步指出：

　　「尼寇斯於 1980 年代初批評美國紀錄片缺乏自己的意見似乎也適用於今天的臺灣紀錄片。

　　在政治上，他們放棄了自己的意見，而以別人（通常是他們請來拍攝與訪問的人物）的意見為意見。在形式上，他們否定意見的複雜性，也拒絕論述，反而去追求忠實地觀察或謙卑地再現……」

　　李老師的這段針貶評述，正是我所認為的正直的第 3 層次：紀錄片工作者當從原有單純的現場紀錄者與感動分享者，走向成為能夠帶領社會自我審視、推動社會深層思考、建構社會多方對話的公共影像知識分子。在 21 世紀初的現在，華人社會歷經經濟成長與社會多元化，走到現代性轉型與深化的又一關鍵時刻，私密的、知識的、意識形態的、倫理的問題，面臨新的反思與重整，紀錄片工作者，不能不擔負起穿透既有真實之格局、打開通向未來思考之路的任務。

　　簡單地說，藉我經常提及的「因指見月」禪喻，紀錄片工作者不能停留在對於指頭（紀錄片作為物本身）的把弄、玩味與品評，而更要能夠思考，如何透過這指頭讓所有人看見月亮、關注月亮──不管那是圓或缺。

　　最後，華人的紀錄片日漸受到觀眾重視與喜愛，也擁有比以往更多的商業市場機會，此時李老師出版這本書，對我來說，毋寧是一種提醒：他在提醒吾輩同行，不管媒體如何捧場、政策如何支持、票房如何飆高，但都不要忘記一個多世紀以來，那些扛攝影機、上山下海、遍嘗百草與人生況味的紀錄片工作者，如何在不同的政治、經濟與技術條件與限制底下，不斷努力去穿透表面、探測深層真實，儘管那些深層真實可能不討大眾喜歡，甚至逆政治與市場潮流而行；但這正是好的紀錄片之所以能夠震撼人心，甚至改造人心的核心要素。

　　而構成這些要素的基底，就是多層次、多面向的正直。紀錄片工作者唯有學習了這正直的一課並實踐之，才稱得上是從紀錄片大學畢業了，而我們的社會，方有可能從現代性發展的幼年期與青春期，走向深刻的成熟；而走向成熟，

才能對世界文明的未來發展，有所積極介入的施力點，而不是被潮流牽著鼻子走。

張釗維簡歷

臺南市人。清華大學歷史研究所碩士、英國北方媒體學院碩士。曾任《破週報》編輯、《南方電子報》主編、新加坡運行視覺公司製片人、香港陽光衛視紀錄片總監。現任 CNEX 基金會製作總監。近期紀錄片編導作品為 《反對者──陳獨秀 1879-1942》 (2012)、《教改學堂》 (2013)、《沖天》 (2015)、《本來面目》(2019)。

記錄我與紀錄片的一段緣

李道明

1971 年，我考上臺灣大學農業化學系。進入校園後，隨即加入新成立的視聽社電影組，開始跟著學長姐四處看藝術電影。當時看藝術電影的環境十分貧瘠，必須在眾多被當成「情色片」宣傳的首輪片或二輪片中淘金，才能篩選出像瑞典大導演柏格曼 (Ingmar Bergman) 的《處女之泉》(*The Virgin Spring*, 1960)、義大利名導演安東尼奧尼 (Michelangelo Antonioni) 的《慾海含羞花》(*L'eclisse*, 1960)，或者是英國新導演羅格 (Nicholas Roeg) 的《浴池冤魂》(*Don't Look Now*, 1970) 這樣的藝術電影。

當年，除了設法在電影院中看到藝術片之外，也會請臺映試片室等映演公司幫忙租借藝術片在試片室與同好觀賞。然而當時除了《世界殘酷奇譚大全》(*Mondo Cane*, 1961) 之類的獵奇片或《無盡的夏日》(*The Endless Summer*, 1966) 等休閒運動片外，幾乎沒機會在電影院看到什麼嚴肅的紀錄片。

到了大學二年級，我參與了剛創辦 1 年的《影響》雜誌的編輯事務，開始正式撰寫影評與電影論述或介紹，當然也持續進行自高中時期即已開始的電影研究（其實就是讀中英文書籍與期刊）。

此時期我對紀錄片的理解，仍局限於高中時期從《劇場》雜誌中陳耀圻先生撰寫的文章獲得的關於真實電影的一些片斷知識。1972 至 1973 年間，《影響》雜誌發行人王曉祥在臺北美國新聞處介紹及放映一些美國紀錄片，例如《北方的南努克》(*Nanook of the North*, 1922) 等，才讓我開始對《中國之怒吼》之類的新聞片或政治宣傳片以外的紀錄片稍有概念。

但是，當時我對電影的興趣主要還是在劇情片上，特別是美國新導演柯波拉 (Francis Ford Coppola) 與畢京柏 (Sam Peckinpah)，老導演福特 (John Ford)、赫克斯 (Howard Hawks)、赫斯頓 (John Huston) 與希區考克 (Alfred Hitchcock)，以及歐洲導演楚浮 (François Truffaut)、波蘭斯基 (Roman Polanski) 與維斯康提

(Luchino Visconti) 等人的研究上。

說老實話，在我擔任編輯的那 3 年，《影響》雜誌上登載的有關紀錄片的介紹文章，就僅有王曉祥的〈長話短說紀錄片〉一篇。但王先生對於我後來從事紀錄片的工作，多少還是產生了潛移默化的影響。

1978 年，我獲得美國天普大學 (Temple University) 傳播與戲劇學院的碩士班入學許可，來到費城就讀。當初選擇天普大學就讀，其中一個因素是 1930 至 1940 年代英國紀錄片重要創作者萊特 (Basil Wright) 在此任教。可惜，我前腳剛進學校，他後腳已離開，無緣受教於他。但是，天普大學的廣播電視電影學系，當時還是一間以紀錄片製作及研究著稱的美國電影學校（當時名列全美前 5 大電影學校）。

1970 年代是紀錄片、傳播學與視覺人類學研究在美國正如火如荼發展的年代，我有幸在該學系碩士班受貝斯 (Warren Bass)、李文 (Ben Levin)、連特 (John Lent)、華絲科 (Janet Wasko)、普萊拉克 (Calvin Pryluck)、席勒 (Dan Schiller) 與盧比 (Jay Ruby) 等電影、傳播及人類學領域學者與教師的薰陶，打下了電影與傳播研究的基礎，更在電影攝影、燈光、錄音與剪輯等方面獲得良好的訓練。

1970 與 1980 年代正是美國紀錄片蓬勃發展的黃金時代，以及紀錄片研究正在起步的時期，而紀錄片製作的工具也正處於 16 毫米轉型為電子錄像的醞釀期，電腦也正值大型電腦轉型為個人電腦的發展初期。在這一個大變動的時期，我能身歷其境並參與其中，實在好運。

我的第 1 部紀錄片《愛犬何處歸》(*Oh Where, Oh Where Has My Little Dog Gone?*, 1982) 是請同學用 16 毫米攝影機拍攝，我自己用 Nagra 4.2 錄音機與 Sennheiser 單指向槍型麥克風同步收音，在美國東部（橫跨賓夕法尼亞州、新澤西州與紐約州）製作完成，然後使用學校的平臺剪輯機 (flatbed editor) 剪輯影片及進行聲音分軌，利用光學印片機 (optical printer) 翻拍資料影片，並在學校混音室完成聲音後製。

這次從頭到尾親自完成一部紀錄片的經驗非常受用，執行成績也出乎意料地好，不但在許多影展參展與獲獎（包括美國影藝學院學生電影金像獎的區域特別獎），更獲得發行商的青睞，除做非商業映演的發行外，也在美國及歐洲的

電視臺播出。

但使用 16 毫米影片來製作還是太花錢、花工了，因此我決定跟上新潮流，在製作第 2 部片時使用學校剛採購的索尼公司 (SONY) 出產的 Portapak 電子錄像機來拍攝。

索尼公司的這套錄像機雖然已比攝影棚內的電子攝影機輕便許多，但分離的錄影機仍有近 10 公斤重，背在身上還是蠻大的負荷。幸好錄影帶比電影底片便宜許多，影像拍完可以立即檢視確定，比起電影要等沖印出毛片才能確定影像沒問題要來得方便與令人心安。剪輯則在 3/4 吋匣式錄影機系統上進行。

我身為最早使用類比式電子攝影、錄影與剪輯設備的一代，親眼看見紀錄片由 16 毫米電影轉為類比電子攝錄影，再轉為數位攝錄影，最後成為今天的照相機與手機／平板電腦等任何手持數位通訊設備均可拍攝紀錄片，而剪輯也從手工剪接電影工作拷貝與磁性聲音影片，演變到使用類比錄影機對拷剪輯，再到電子特效機的出現，現在則變成人人都可在家使用電腦剪輯與特效軟體進行非線性數位剪輯與影音特效處理，只能感慨科技日新月異使人望塵莫及。

1984 年回臺後，我有幸找到的第 1 份工作是為光啟社到泰國與高棉邊界的難民營執導一部同步錄音的紀錄片。這是臺灣首次全程使用 16 毫米攝影機與 Nagra 錄音機製作同步收音的紀錄長片。在各方專業人士（含攝影師與混音師）合作下，這部關於聯合國在泰國邊境上設置難民營收容高棉與越南難民的紀錄片終於順利完成。

由於光啟社為天主教的製片機構，我們所拍攝的影片還先轉為錄影帶，提供《華視新聞雜誌》節目製作數週的專題報導，結果各方對泰棉邊界難民的捐款如雪片飛來，據說總共募到上千萬新臺幣的捐款，這在 25 年前可說是令人匪夷所思的天文數字。

我自己執導與剪輯完成的紀錄片《殺戮戰場的邊緣》(1986) 倒是沒被用來募款，而是在各地天主教會與東南亞各國的電視臺播放。這部影片也幸運地獲得 1986 年金馬獎最佳紀錄片與最佳紀錄片導演 2 個獎項，在 1987 年的亞太影展也獲得最佳短片獎，算是我在臺灣的一個很好的起步。

1985 年我獲邀擔任金馬獎評審。那年的評委各依不同理由決定將最佳紀錄

片與最佳紀錄片導演獎項予以從缺。評審團主席胡金銓導演指定我向外界說明此項決定。歷屆金馬獎，紀錄片的獎項向來是公營製片廠（臺製、中製、中影）或為官方機構（如新聞局、觀光局）製作宣傳片的民間製片公司的囊中物。這一次的從缺，評委所給的理由是：報名的 20 部作品，或「不符合國際上普遍認定的紀錄片定義」，或「雖屬紀錄片但品質不佳」。這引起公營製片廠強烈反彈的從缺決定，也逼使我不得不撰寫一篇〈什麼是紀錄片？〉的文章來回應各方的質疑。

同一段期間，我獲邀回到臺灣大學視聽社電影組為同學講授紀錄片的歷史與美學，這讓我第 1 次有機會將在天普大學所學的紀錄片知識加以整理並傳授給臺灣學子。1986 年 5 月我主編電影圖書館（後改名為國家電影資料館）《電影欣賞》雜誌之紀錄片專題時所發表的那篇〈紀錄片與真實——對過去九十年來紀錄片美學的回顧〉就是在臺大視聽社授課的講義，也是我第 1 篇有系統整理西方紀錄片美學的文章。

1987 年，我獲電影圖書館徐立功館長的邀請，與吳正桓一起策畫金馬國際影展，趁機引進許多世界各地的紀錄片。

同年 8 月我進入文化大學戲劇系影劇組任教。藉著教導紀錄片歷史的課程，在學生蔡逸君與劉素芸等人協助下，我開始翻譯整理巴諾 (Erik Barnouw) 的《紀錄片：一部非虛構影片的歷史》 (*Documentary: A History of the Non–Fiction Film*)，作為授課講義。

這是因為當時除了我前一篇文章外，沒有新近翻譯的關於紀錄片歷史與美學的書籍，更甭說有任何臺灣人撰寫的關於紀錄片的書籍可供作為教科書。從 1986 年 5 月起至 1989 年 11 月，我陸續翻譯了幾篇關於觀察式紀錄片、參與觀察式紀錄片、紀錄片的反身性、紀錄片之意見 (voices)、紀錄片與真理 (truth) 等方面的論文，也撰文討論了懷斯曼 (Fred Wiseman) 的電影美學、臺灣紀錄片的歷史、如何閱讀紀錄片等議題。

1987 年，臺灣解除戒嚴。此後，在臺北街頭遊行示威爭取各種權益的活動幾乎無日無之。這段期間我也投入街頭遊行的記錄拍攝工作，累積了一些資料影片。在街頭常會遇到「綠色小組」或其他類似的反主流媒體，建立起某種「革

命情感」。

　　數年之後，隨著街頭運動的逐漸沉寂，綠色小組等團體也面臨發展困境，這讓我以外國為借鏡，口述完成了〈知識份子與媒體反叛——李道明談國外反主流媒體之發展〉一文，也發表了〈臺灣反主流媒體的發展困境〉與〈在陽臺上演講的電影工作者——兼談我拍社會運動紀錄片的經驗〉2 篇文章，而我在清華大學授課時的學生戴伯芬與魏吟冰也撰寫了〈臺灣反主流影像媒體的社會觀察——從拍攝內容分析談起〉及〈臺灣反主流影像媒體的歷史觀察〉2 篇文章，算是對臺灣紀錄片發展過程中的這一段歷史做了一個參與觀察式的記錄。

　　我在 1988 年接受任職於中央研究院民族學研究所的人類學家胡台麗的邀請，共同執導《矮人祭之歌》(1989)。這部影片開啟了我對臺灣原住民族文化的興趣與關注。

　　此時，我也接受新聞局公共電視製播小組的委託，製作《蛻變中臺灣》系列紀錄片，計畫以環保、選舉、教育等題材紀錄解嚴後的臺灣現貌。

　　為了製作這一系列的電視紀錄片，我成立了「多面向藝術工作室」，可惜由於郝柏村擔任行政院長後，對日趨蓬勃的社會運動採取比前任李煥院長更嚴格執法的政策，造成公共電視製播小組的上司新聞局副局長吳中立緊縮節目製作尺度，要求製播小組終止與多面向工作室的合約，因此這一系列的節目只完成《鹿港反杜邦之後：一些社會運動工作者的畫像》(1990) 這部紀錄片，另一部關於尤清（民進黨）與李錫錕（國民黨）2 位臺北縣長候選人競選戰的影片則被迫中止製作。

　　我後來根據已拍攝而未使用的毛片，再經過補拍後，完成了紀錄片《人民的聲音（環保篇）》(1991)，幸運地獲得金馬獎最佳紀實報導片獎項，讓我有機會在頒獎典禮上對臺下的郝柏村院長發表我的環保理念。

　　《人民的聲音（環保篇）》在 1991 年也入選了日本山形國際紀錄片影展，這讓我有機會來到位於日本東北的山形市，碰到也受邀來影展放映中國首部現代紀錄片《流浪北京》(1990) 的獨立紀錄片創作者吳文光。

　　2 年後，我又在山形影展見到了吳文光及他的夥伴段錦川、蔣樾、郝躍駿等人。我把國際（主要是美國）紀錄片的發展概況與美學現況向他們做了一次匯

報，而從他們那兒我也初步理解中國獨立紀錄片的發展狀況。後來我便陸續將一批中文的紀錄片歷史與美學的資料送給吳文光，給了在中國的獨立紀錄片創作者一點助推的力量。

之後在 1997 年，透過吳文光等人的邀請，我參加了由中央電視臺（央視）主辦的第 1 屆北京國際紀錄片學術會議，在會上的專題講座報告了紀錄片的美學及臺灣紀錄片的發展，也與更多央視「東方時空」節目及來自中國各地方電視臺新一代的紀錄片創作者有交流的機會。

在這一次的會議中，我也見到了美國紀錄片大師懷斯曼及法國龐畢度中心 (Centre Georges Pompidou) 真實電影節 (Cinéma du Réel) 的主席格林娜黛 (Suzette Glénadel) 女士等人，與他們建立了友好的關係。格林娜黛女士邀請我擔任次年真實電影節的國際競賽評審，讓我有機會認識法國及國際紀錄片的創作者。與懷斯曼的友好關係也讓我在數年後有機會於波士頓與他細談，並參觀他的工作室，對於瞭解他和他的電影提供了更深一層的背景資訊。

基於《矮人祭之歌》的創作經驗，我在 1991 年受國立自然科學博物館的委託，製作一套紀錄片介紹臺灣原住民族 9 族的文化與生活。這次的製作雖然因為我低估其困難度與所需時程而慘賠，但也給我和我的團隊深入原住民族各部落的機會，因而不但認識了各族群的文化，也建立起和許多部落間的友誼。

因而，在多面向工作室運作的 10 年間，除了製作教學錄影節目如《臺灣南島民族》（9 集）、《阿里山鄒族的文化與生態保育》、《原住民族的文化與生活》（共 9 集分別介紹阿美族等 9 族的文化與生活）、《臺灣史前文化尋根之旅》、《山之歌、海之舞——臺灣原住民的音樂與舞蹈》，及 CD–ROM 作品《文化南島之旅：臺灣原住民的文化與藝術》等之外，也製作了電視紀錄片影集《永遠的部落》（2 季 26 集）、《尋根溯源話南島》（13 集）與《傾聽我們的聲音——尋訪阿美族的音樂世界》（10 集）。

同時，借用工作室的人力與物力，我得以使用 16 毫米電影製作了《蘭嶼觀點》(1993)（擔任共同製片、錄音與共同剪輯）、《排灣人撒古流》(1994)（導演、製片、錄音、剪輯）、《末代頭目》(1999)（導演、製片、錄音、剪輯）與《路》(2001)（導演、製片、錄音、剪輯）等原住民族題材的紀錄片。這幾部片都是探

討原住民族傳統文化在現代國家統治下面臨的困難處境，都有幸能入選許多國際影展，如香港、新加坡、法國民族誌 (Bilan du Film Ethnographique) 與紐約瑪格麗特·密德影展 (Margaret Mead Film Festival) 等，也獲得了一些獎項的鼓勵。

除了原住民族題材外，這段期間我也製作了各種題材的紀錄片或電視紀錄片影集，像是兒童教育，如《童顏》(1992)；環保與生態，如《水》(1996–1999)、《看見淡水河》(1999) 與《地球的朋友》(2000)；政治人物，如《信仰浮士德的人——李登輝》、《現代薛西弗斯——林洋港》、《浪漫的孤星——彭明敏》與《昔日王謝堂前燕——陳履安》(1996)；香港九七議題，如《1997 香港人在臺灣》(1997) 與《九七前後：臺灣人在香港》(1998)；客家文化，如《褪色的藍衫》(1998)；攤販文化，如《趕集——臺灣攤販眾生相》(1996–1998)；歷史，如《人民的聲音》(2000)；外籍移工，如《亞洲放逐：拿生命搏一個未來》(2001)與《離鄉背井去打工》(2003) 等。

在 1990 年代經營多面向工作室期間，我也擔任許多國際紀錄片知名導演在臺灣拍攝時的助理製片、副導演或製作協調，如美國的卡瑪 (Carma Hinton) 與高富貴 (Richard Gordon) 夫婦的《大千世界》(*Abode of Illusion*, 1992)、英國導演艾普提 (Michael Apted) 的《移山》(*Moving the Mountain*, 1993) 與日本導演柳町光男的《跑江湖》(1995)，得以從中學習到不同紀錄片製作的觀念與美學。

我也協助美國與日本電視紀錄片影集，例如美國公共電視 PBS 的《太平洋世紀》(*The Pacific Century*, 1992) 與日本公共電視 NHK 的《亞洲百年史》(1993) 在臺灣的製作事宜，大大增加我對美、日紀錄片及電視紀錄片影集製作方式與過程的瞭解與視野。

從 1989 年受邀參加美國芝加哥大學東亞研究中心主辦的「當代臺灣文化變遷」學術研討會，提報論文〈紀錄片與臺灣社會變遷〉之後，我便陸續參與紀錄片相關學術活動，包括擔任中央研究院民族學研究所主辦之「藝術人類學會議」(1991) 論文評論員、東京環境電影展「我為何拍攝環境電影研討會」之報告人、在文建會「全國原住民文化會議」提報論文〈近一百年來臺灣電影及電視對臺灣原住民的呈現〉(1993)、在中華傳播學會「2000 年年會暨論文研討會」發表〈臺灣地區新聞片／紀錄片片目資料徵集研究〉論文、在新聞局「作伙創作

——行政院新聞局國際傳播紀錄影片製作行銷工作研討會」中發表演講〈臺灣紀錄片的危機與挑戰〉(2002)、在亞洲電影研究學會 (Asian Cinema Studies Society) 於南韓全州舉辦「2002 年會議」時發表主題演講〈臺灣紀錄片的發展新趨勢〉、在臺北當代藝術館「科技禁區——當代媒體藝術展」演講〈紀錄片 vs. 當代藝術〉(2002)、在交通大學文化研究所「臺灣文化與殖民現代性」課程演講〈日治時期臺灣紀錄片〉(2002)、在 2002 年臺灣國際紀錄片雙年展擔任「真實與再現：紀錄片美學國際學術研討會」計畫主持人並發表論文〈臺灣紀錄片的美學問題初探〉、在 2005 年「劉吶鷗國際研討會」發表〈持攝影機的臺灣人：談劉吶鷗的「真實電影」〉論文、在 2006 年高雄市「南島文化博覽會國際學術論壇」發表論文〈紀錄片與原住民——幾個觀察面向〉，另外也在香港浸會大學的「香港紀錄片之區域脈絡與理論層面 (Hong Kong Documentary Film, the Reginal Context and Theoretical Perspectives) 學術研討會」中提報論文〈紀錄片成為主流？臺灣紀錄片市場初探〉(Documentary Goes Mainstream? A Preliminary Study of the Market for Documentaries in Taiwan, 2009) 等，可說是在紀錄片創作之外，我為了在紀錄片理論或美學層面提昇自我而做的一些努力。其他學術活動還包括歷年來我在各級學校或各類研習營講授紀錄片歷史或紀錄片美學，因不勝枚舉，不再贅述。

1997 年至 2000 年，我獲邀擔任國家電影資料館「臺灣地區紀錄片片目資料庫、紀錄片歷史及紀錄片資深影人口述歷史計畫」共同主持人，合編了《臺灣紀錄片與新聞片片目》(2000)、《臺灣紀錄片與新聞片影人口述（上、下）》(2000) 與《臺灣紀錄片研究書目與文獻選集（上、下）》(2000) 共 5 冊，為研究臺灣紀錄片的基礎文獻資料。

由於我在紀錄片製作與美學研究上的持續努力被國際學者看見，因此獲邀於 2006 年在英國創刊出版之《紀錄電影研究學刊》(Studies in Documentary Film) 擔任編輯委員 (Editorial Board member)，可說是對我學術成績的肯定與一項殊榮。

2003 年，我受公共電視基金會的邀請，擔任《打拼：臺灣人民的歷史》(2007) 電視紀錄片影集的製作總監。這是臺灣較少見到大手筆製作歷史紀錄片

的案子，由一群歷史學者主導。我利用這一難得的機會，企圖全程使用重建／重演的方式來製作。雖然因為人事上的糾葛讓我參與這次製作的經驗不是非常愉快，但是也讓我得以反省與思索用重建／重演方式製作歷史紀錄片的各種議題。

這次的經驗也使我在 2008 年受國立臺灣美術館邀請策畫關於紀錄片美學的展覽時，決定以《歷史、記憶、再現與紀錄片》為策展題目。這次的活動，除了影片展演與座談節目之外，也進行了一次觀眾對於歷史紀錄片的意見調查，其成果發表在美國奧勒岡大學 (University of Oregon) 東亞語文學系與亞太研究中心共同舉辦的 「用影片紀錄臺灣 ： 新紀錄片之方法與議題」 (Documenting Taiwan on Film: Methods and Issues in New Documentaries) 學術研討會上我所發表的論文〈（再）創造歷史：談歷史紀錄片與製作《打拼：臺灣人民的歷史》〉中。

1990 年代中葉，行政院文化建設委員會（文建會）開始推動社區總體營造政策。紀錄片被認為屬於社區總體營造中的一項重要媒體，因此文建會開始大力推動紀錄片的製作、放映與推廣活動。

1996 年，我參與企畫了文建會主辦之「文化資產紀錄片國際觀摩研習營」，邀請了來自英國、法國、美國、日本、加拿大與巴西等國的 12 位紀錄片製作人與國內的 13 位紀錄片製作人共同參與這個包含演講、影片放映與映後座談的活動，這算是臺灣第 1 次舉辦較大規模的國際紀錄片研討活動。

同年，文建會舉辦「社區總體營造養成班」，我也受邀擔任「社區傳播」課程的講師。次年起，文建會為推廣「文化資產紀錄片國際觀摩研習營」的活動內容，開始舉辦「文化資產紀錄片觀摩研習營」（這個活動往後共連續舉辦了 4 年）。

同一年，文建會也開始委託全景基金會舉辦「地方紀錄攝影工作者訓練計畫」（至 2001 年持續在臺灣北、中、南、東等地舉辦了 8 屆）。類似的地方社區或特定族群紀錄片人才培訓計畫還包括 2002 年行政院 921 震災災後重建推動委員會舉辦的「921 震災重建區紀錄片攝製人才培訓營」、行政院客家委員會在 2003 年起舉辦的「客家影像製作人才培訓計畫」、臺北市教師研習中心主辦之

「用攝影機說故事——校園紀錄片專業發展研習班」，以及公共電視成立後舉辦過幾屆的「原住民影像紀錄報導人才培訓計畫」，培育了許多紀錄片製作人才，我很榮幸都獲邀參與了這幾項計畫。

有了1996年舉辦「文化資產紀錄片國際觀摩研習營」的經驗後，1998年文建會開始舉辦「臺灣國際紀錄片雙年展」，除引進國外優秀紀錄片在臺灣放映外，也邀請外國評審來觀看臺灣優秀的紀錄片作品。

1999年，我受文建會委託主持「九零年代臺灣紀錄片美國巡迴展計畫」，進一步將優秀的臺灣紀錄片推向國外。

此外，1996年教育部在南臺灣烏山頭水庫附近成立國立臺南藝術學院（後改名為國立臺南藝術大學）後，我在「音像紀錄研究所」創所所長井迎瑞邀請下，每週1天從臺北搭火車或自行開車南下，在該研究所講授「紀錄片歷史與美學」等課程，前後2年，認識了第一批在臺灣接受學院訓練的紀錄片創作者。這些學子後來在21世紀都成了臺灣紀錄片創作的主力，備受矚目。

因此，臺灣紀錄片從人才培訓（國立臺南藝術學院音像紀錄研究所、地方紀錄攝影工作者訓練計畫）、製作經費補助（文建會、國藝會、新聞局等均提供補助）、放映管道（臺灣國際紀錄片雙年展）到國際推廣，都有以文建會為主的政府機構全力支持，我認為這是促成臺灣紀錄片於1990至2000年代百花齊放的主要推動力，我能在其中扮演一點協助推動的角色，無負我在天普大學6年所學，感覺十分有幸。

除了以上紀錄片製作、推廣與學術研究工作外，還有一項較特殊的活動是1998年傳訊電視大地頻道請我主持「紀錄名片大展」節目。我在這個短命的節目（約半年）中，每集介紹1部歐美紀錄片，是一項具有社教意義的紀錄片推廣活動。

說了不少個人在紀錄片領域的經歷，主要目的在於說明本書總結了我在紀錄片領域學習、思考、創作與教學35年的經驗，也算是一個人生階段的總結。本書共計7章：

第1章〈歐美紀錄片的發展簡史〉討論西方（美、英、法、加等國為主）紀錄片從19世紀末至21世紀初的發展脈絡與各時期（本書分為16個時期）發展

出的新美學。

　　第 2 章〈什麼是紀錄片〉則從英國紀錄片之父格里爾生 (John Grierson) 給紀錄片下的定義切入，探討紀錄片藝術性處理（戲劇化）的緣由及其與非虛構影片或虛構劇情片的差異。本章接著討論紀錄片的種類，依據各種標準歸納出若干類別，然後引用渥斯 (Sol Worth) 與葛洛斯 (Larry Gross) 的象徵策略理論去討論觀眾如何閱讀（辨識）紀錄片，並進一步探討紀錄片創作者與觀眾間的契約關係。

　　第 3 章〈紀錄片創作實務概論〉從紀錄片在創作上會遇到的幾個面向做理論或概念上的討論，這些面向包括 (1) 為什麼要拍紀錄片；(2) 前期製作的相關議題；(3) 製作期間紀錄片在攝影、錄音時重要的概念；(4) 紀錄片論述或講故事的結構；(5) 紀錄片剪輯的美學依據與操作原則；(6) 旁白的功能、種類及與影像或其他聲音之關係；(7) 在紀錄片中使用音樂的方式；(8) 紀錄片各種風格元素及其意義；(9) 觀眾從紀錄片中能否閱讀出創作者的意圖，或紀錄片的風格對觀眾在認知及行動上是否有影響。

　　第 4 章〈紀錄片的製作倫理〉從應用倫理學的取徑探討紀錄片的倫理議題，包括紀錄片製作倫理的歷史發展、創作者與被攝者間的倫理關係（被攝者的隱私權及創作者的責任、被攝者同意拍攝的議題、利益剝削的議題）、紀錄片風格與倫理的關係（受害者紀錄片的議題、倫理與美學、攝影機凝視的倫理議題、自傳式紀錄片的倫理問題、政府宣傳紀錄片的倫理問題、重建的倫理問題）、紀錄片創作上的專業倫理及與專業同仁間的專業倫理關係、創作者與觀眾間的倫理關係等。

　　第 5 章〈歷史紀錄片的製作〉則討論紀錄片可否作為記錄及再現歷史之媒體的議題，包括文字歷史與動態影像歷史之異同、歷史紀錄片的不同再現模式，以及使用重建或重演來再現歷史的議題。本章並以公共電視基金會製作之歷史紀錄片影集《打拼：臺灣人民的歷史》為例，討論其形式與內容，包括其採用重演及重建的方式去再現歷史的做法，以及觀眾對此做法的反應。

　　第 6 章〈跨類型紀錄片與紀錄片的虛構性〉從歷史發展與本質上討論了紀錄片先天具有的「虛構性」（包括《北方的南努克》之所以被視為紀錄片的道

理），以及我們可以如何看待重建的歷史紀錄片或偽紀錄片，接著說明紀錄劇的意義及其重要性，最後則討論《阮玲玉》一片作為跨界／後設的紀錄片／紀錄劇的相關議題。

第7章〈紀錄片製作的經濟學〉先討論西方（美、英、加）紀錄片經濟／產業的歷史發展脈絡，包括最近20年院線放映紀錄片的復甦及最近30年國際合製紀錄片的趨勢，接著再以加拿大紀錄片經濟現況為例，探討紀錄片經濟學牽涉到的相關議題，最後則以所得之初步結論回來討論臺灣紀錄片的經濟問題。

本書出版拖延多年，承蒙三民書局耐心包容，尤其編輯翁英傑及其團隊給予筆者極大的協助，在配圖與編索引等事務上，以少見的專業態度，讓本書成為可讀性、知識性與參考性三方面兼顧的一部出版品，在此特別致謝。希望這本書對學子、紀錄片創作者及研究者都有參考價值。若有任何謬誤，尚祈各位讀者批評指教。

目 次

Chapter 1
歐美紀錄片的發展簡史

Chapter 2
什麼是紀錄片

Chapter 3
紀錄片創作實務概論

Chapter 4
紀錄片的製作倫理

Chapter 5
歷史紀錄片的製作

Chapter 6

跨類型紀錄片與紀錄片的虛構性

Chapter 7

隨筆式紀錄片：隨筆電影、自傳體（個人）紀錄片、前衛電影

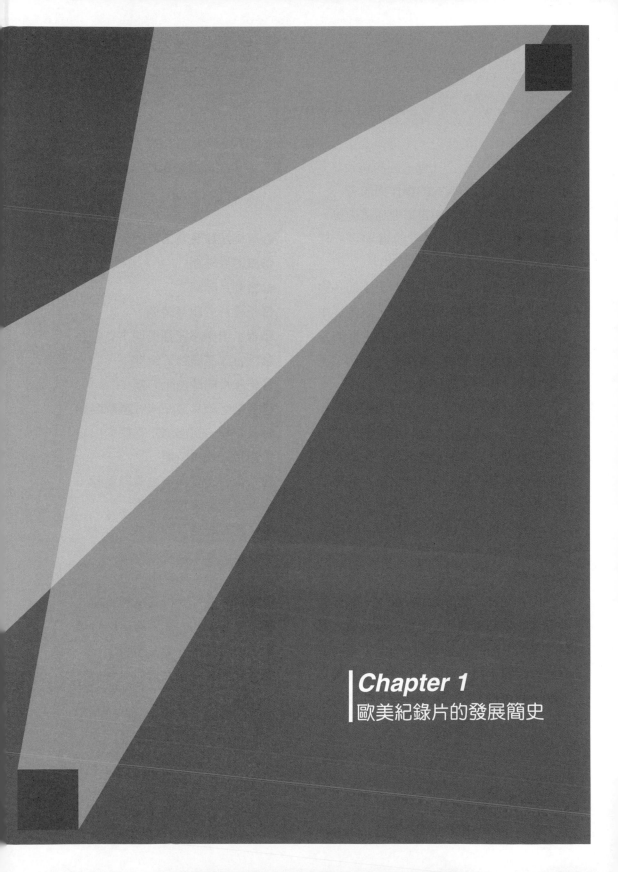

Chapter 1
歐美紀錄片的發展簡史

理解紀錄片的歷史，不僅是為了在學術上剝析出整個紀錄片的歷史進程、發展脈絡及其背後的文化、社會、經濟背景，對於有志於製作紀錄片的創作者或學子，更有助於其在紀錄片領域中的創作與思考。

這其實就跟學習繪畫需要懂美術史、學習音樂需要熟習音樂史的道理是一樣的。

紀錄片創作者可以根據歷史上的各種紀錄片類型、風格與製作模式，試圖從中發展出適合自己或適合某特定題材的類型、風格與製作模式，甚至進一步創造出新的類型、風格或製作模式。

熟習紀錄片的歷史也可以讓紀錄片創作者知道自己在整個紀錄片歷史地圖中的位置與分量，也透過自己或他人紀錄片所處的歷史脈絡位置，得以評估影片的優缺點及重要性。

紀錄片的歷史也如一面鏡子，讓想突破傳統紀錄片美學或風格的人知道他(她)可以怎麼做。

由於紀錄片的源流始於歐美，並受到篇幅上的限制與撰文上著重在有較重大影響的個人、影片及潮流上，因此本章討論的紀錄片簡史將大部分集中在歐美各國。從歷史的角度來看，歐美紀錄片的發展可以分為幾個主要時期：

❶ 單純記錄真實事物的影片時期
❷ 旅遊片時期
❸ 新聞片時期
❹ 紀錄片的萌芽時期
❺ 電影俱樂部運動與城市交響曲
❻ 社會改革紀錄片時期
❼ 紀錄片的政治化時期
❽ 戲劇紀錄片或紀錄式戲劇時期
❾ 人類學（民族誌）電影的出現
❿ 電視紀錄片時期
⓫ 新電影出現與自由電影運動
⓬ 真實電影與直接電影
⓭ 探索式紀錄片的出現
⓮ 社會議題紀錄片的興起
⓯ 個人紀錄片的出現
⓰ 實驗紀錄片大行其道的時期
⓱ 隨筆電影開始受到矚目與討論
⓲ 動畫紀錄片逐漸被接受
⓳ 互動模式紀錄片開始在網路上出現

1 單純記錄真實事物的影片時期 ▸ 2 旅遊片時期 ▸ 3 新聞片時期 ▸ 4 紀錄片的萌芽時期

p. 453 ❶　單純記錄真實事物的影片 (actuality) 從 1895 年盧米埃兄弟 (Auguste and Louis Lumière) 的電影算起，至 1900 年代初如《月球之旅》(*A Trip to the Moon*, 1902)、《火車大劫案》(*The Great Train Robbery*, 1903) 等虛構影片大受歡迎後，開始不再是主要吸引一般觀眾的標的物。此時期的「純紀實片」屬於甘寧 (Tom Gunning) 所謂的「誘人的電影」(cinema of attractions)。

註：甘寧提出「誘人的電影」一詞，認為最初期的電影「要觀眾高度自覺到他們在看的是讓他們產生好奇心的電影影像」。對他而言，盧米埃兄弟的純紀實片之所以令觀眾覺得有趣，是因為它們讓觀眾產生「寫實的動作幻覺」的力量以及異國情調 (Gunning: 57)。

❷　電影由歐美流傳到世界各地後，各種世界風情的真實紀錄影像受到歡迎，也促成不少冒險家、探勘者、人類學家到許多「蠻荒之地」用攝影機為探險留下紀錄，此即旅遊片 (travelogue)。一些 20 世紀早年重要的探險也被記錄在影片上並在各地放映。

❸　從 1909 或 1910 年法國電影公司開始製作在電影院放映的新聞片 (newsreel) 並受到歡迎後，新聞片經歷了 1935 年《時代進行曲》(*The March of Time*) 的形式革新，至二次大戰達到最高潮。二戰後無線電視廣播開始流行，新聞片也隨之逐漸式微了。

p. 436
p. 506
p. 476
❹　1922 年，美國的佛拉爾提 (Robert Flaherty) 製作完成《北方的南努克》(*Nanook of the North*)，被視為紀錄片──尤其是浪漫主義紀錄片 (romanticism documentary)──的鼻祖；同一年，蘇聯的維爾托夫 (Dziga Vertov) 也開始為蘇聯共產黨政府製作新聞片《真理電影》(*Kino Pravda*)，利用真實事物的動態影像片段為基礎，組合之後形成具有意識型態的報導，以達到宣傳目的。維爾托夫在蘇聯積極提倡「電影眼」(Kino Eye) 的紀錄片理論，並且創作一部《持攝影機的人》(*The Man with a Movie Camera*, 1929) 來體現這個理論。此片不僅是紀錄片歷史上的一部經典作品，也對西歐的紀錄片創作者產生相當大的影響。

5 電影俱樂部運動與城市交響曲	**6** 社會改革紀錄片時期	**7** 紀錄片的政治化時期

❺　1920 年代，許多歐洲知識分子與畫家、音樂家、作家、靜照攝影師等藝術家，紛紛在各國的大都市組織電影俱樂部 (cine-clubs) 來放映與研究電影，尤其是自己創作的實驗電影作品，以及被各國禁止做商業映演的蘇聯電影。

不少俱樂部成員此時開始製作以自己城市的生活面貌為題材的紀錄片，後來被統稱為城市交響曲 (city symphony) 的紀錄片類型，各國俱樂部間並交流觀摩彼此的影片。最有名的城市交響曲作品有《柏林：城市交響曲》(*Berlin: Symphony of a Great City*, 1927)、《只在這幾個小時》(*Only the Hours*, 1926)、《橋》(*The Bridge*, 1928)、《雨》(*Rain*, 1929)、《尼斯即景》(*On the Subject of Nice*, 1930) 等。

許多電影俱樂部的成員後來在 1930 年代全心投身製作紀錄片時，都傾向於用紀錄片來揭發社會或政治問題、追求社會公義。

❻　1929 年的全球經濟大蕭條促成了英國紀錄片運動。英國紀錄片創作者在格里爾生 p. 441 (John Grierson) 的領導下，開始製作探索自己周遭社會各種問題的社會改革紀錄片。

由於電影剛進入有聲時期，英國紀錄片創作者喜好在聲音上做各種實驗。但用旁白來講道理 (rhetoric)，再佐以適當的實拍影像與音樂，卻成為紀錄片的一種主流製作模式，沿用至今（教學影片、公關或宣傳片與產業簡介片受其影響尤深）。

❼　在二戰爆發前的 1930 年代，紀錄片被各國（尤其是德國、日本、英國、美國和蘇聯）政府用來作為政治動員與宣傳的工具，一直到二戰結束才暫告一段落。

8 戲劇紀錄片或紀錄式戲劇時期	→	**9** 人類學（民族誌）電影的出現	→	**10** 電視紀錄片時期	→	**11** 新電影出現與自由電影運動

p. 504 ❽　二戰期間，英國電影創作者發展出使用劇情片手法來對真實事件進行重建 (reconstruction) 或重演 (reenactment) 的戲劇紀錄片 (drama documentary) 或紀錄式戲劇 (docudrama) 製作模式，並影響戰後美國、義大利等國也出現類似手法。

註：所謂的「重演」，字面上的意義是再演一次。電影上的重演意指透過演員（無論是專業或業餘演員）按照編出來的劇本去將過去某段時期或某些發生過的事件表演出來。「重建」的表面意義則是從現存的歷史遺留物中，設法找出其原本的結構，再把它們組合回原來的面貌。因此，用影片重建一段過去的事件或時期，則意味著有事實根據地重演那個過去的事件或時期。在本書中，重演或重建是用來指同樣的意義。

❾　人類學家深入各地原住民族部落進行文化記錄的紀錄片製作模式，在 1950 年代逐漸普遍，民族誌電影 (ethnographic film) 的相關理論也開始出現。到了 1960 年代，人類學電影 (anthropological film) 或民族誌電影開花結果，至今仍方興未艾。

p. 505 ❿　1951 年，美國的哥倫比亞廣播公司 (Columbia Broadcasting System, CBS) 推出《現在請收看》(*See It Now*, 1951–1958)，開啟了歐美電視臺製作、播出新聞紀錄片節目的風潮。於是，電視紀錄片 (television documentary) 自 1960 年代起，開始成為西方紀錄片的一大主流製作模式。

⓫　1950 年代，東歐與西歐開始出現大批二戰後培養出來的青年導演與他們所創作的短片、紀錄片、劇情片。由於富有反傳統的實驗精神，這批「新電影」(new cinema) 受
p. 424 到各國矚目。英國也在影評人安德生 (Lindsay Anderson) 的領導下，推動放映各國的「新電影」，並提倡電影創作者要能透過電影表達個人意志、要有不受電影商業體系限制的自由，形成了英國的自由電影運動 (Free Cinema Movement)。他們反對商業電影在攝影棚內拍攝的風格與技巧，也反對電影發行的壟斷做法，尤其強調年輕電影創作者的作品，並以放映這些作品來鼓勵更多創作。他們開始以較自由的方式記錄工人與百姓的休閒娛樂生活，是真實電影 (cinéma vérité) 與直接電影 (direct cinema) 的濫觴。

12 真實電影與 直接電影	**13** 探索式紀錄 片的出現	**14** 社會議題紀 錄片的興起

⑫ 自 1959 年起，加拿大、美國、法國等地分別出現使用輕便型 16 毫米攝影機、可
攜式收錄音器材、攝影機與錄音機同步裝置、大光圈廣角鏡頭或高倍數伸縮鏡頭、較 p.516
高感光度的黑白底片等工具去拍攝紀錄片的新風潮。這些工具讓創作者可以有更大的
移動能力、彈性與敏感度去跟隨被攝者，而不必受制於三腳架、燈光及收音器材。

但各國由於製作理念不同，因而出現了法國的真實電影與美國的直接電影兩種紀錄片
美學（起初大家都把它們通稱為真實電影）。真實電影對後來的人類學（民族誌）電影
有很大的影響。直接電影則一直存在於美國電視臺的新聞紀錄片，直到 1970 年代。

⑬ 加拿大在 1970 年代出現一種新的紀錄片製作方式——開拍時只有大約的主題與
方向，不預設立場也不具成見，創作者把自己循著主題去探索所直接遭遇的情況變成
題材，最後把探索的結果組合起來，成為一部紀錄片，此即探索式紀錄片 (exploratory
documentary)。這種作品雖然不多，但一直到 21 世紀仍偶有佳作出現。

⑭ 1960 年代，種族問題與越戰問題造成美國社會的大分裂，主流電視媒體大多以政
府與主流社會的觀點來製作紀錄片，因此一些反主流媒體的紀錄片創作者便將紀錄片
變成另類媒體 (alternative medium) 去宣導他們對社會議題的反主流觀點。

到了 1970 年代中葉之後，環保、生態、反核、女權、同性戀權利，及其他少數族群爭
取民權等社會運動紛紛在美國與歐洲興起，使得討論社會議題的紀錄片成為紀錄片的
主流。這些社會議題紀錄片大多使用訪問（尤其是談話人頭 (talking heads) 的形式）來 p.516
建構紀錄片的觀點，而不完全依賴旁白講道理的製作模式。

| **15** 個人紀錄片
的出現 | **16** 實驗紀錄片
大行其道的
時期 |

❶⑤ 　大約在 1970 年代，隨著文革與越戰陰影的逐漸淡化，歐美社會逐漸擺脫政治風潮與學潮後遺症，回復注重個人問題的探討。紀錄片在此時期被許多人用來記錄或探索自我或親友的個人生活或問題。 1980 年代中葉，日本電氣公司 (Nippon Electric Company, NEC) 推出半專業攝錄一體機 (camcorder) 與簡易型剪輯機之後，拍攝紀錄片不再受專業門檻（懂得操作 16 毫米攝影機與錄音器材）與資金門檻的限制，幾乎人人都有可能成為紀錄片創作者。這也使得紀錄片不再是稀有資源，得以突破非以「重要議題」為題材不可的這個紀錄片一向謹守的傳統。於是任何事物都可以是題材，許多年輕的創作者 （尤其是學生） 更是喜好以自己或親朋好友為拍攝對象。 個人紀錄片 (personal documentary) 固然使得許多個人隱私被放大成眾人偷窺的八卦內幕 ， 但也有一些個人的小事變成大社會或整體人性的隱喻。

❶⑥ 　1990 年代之後，由於數位攝錄影機與剪輯設備的快速發展，加上新一代的紀錄片創作者透過新媒體（數位或網路）快速受到外來藝術與社會思潮的影響，這批從小玩電玩遊戲、觀看 MV（Music Video，音樂錄影帶）長大的創作者對於傳統紀錄片美學、風格、題材極端排斥，力圖反叛。於是在世界各地不約而同地出現了一波實驗紀錄片 (experimental documentary) 的風潮，並在各國紀錄片影展受到鼓勵，成為當今甚受矚目的紀錄片製作模式。實驗紀錄片在 1990 年代出現的另一個原因，是數位影像科技造成歐美學術界開始質疑影像作為證據的可信度與真實性。而一般社會大眾開始有機會自己拍攝與後製處理（靜態或動態）影像的結果，也讓他們更能理解紀錄片在拍攝、被拍攝、被觀看等方面所牽涉到的實務上與倫理上的各種議題，並進一步理解紀錄片其實是無法實現其「代表真實」的傳統觀念的。觀眾這種對於紀錄片真實性的質疑，從而讓更多創作者開始用「表達個人主觀意念」的方式去製作紀錄片。

p. 519

17 隨筆電影開始受到矚目與討論	**18** 動畫紀錄片逐漸被接受	**19** 互動模式紀錄片開始在網路上出現

❶ 由於觀眾逐漸接受了紀錄片可以用來表達個人的主觀意見,因而在 21 世紀的電影學術界開始討論介於紀錄片、藝術電影與前衛電影之間的一種稱為「隨筆(者)電影」(essay/essayist film) 的電影類型。這些隨筆電影都具有後設語言性、自傳性、自省性等共同特質,強烈表達出主觀的個人觀點,其敘述結構主要是透過第一人稱的主述身分去向觀者直接陳述,並常常引述權威人士的觀點作為其論述的佐證參考。因此,隨筆電影與個人紀錄片、自傳紀錄片遂產生了交集。

❶ 由於客觀紀錄的真實影像不再成為紀錄片唯一的主要構成元素,因此在進入 21 世紀後,動畫紀錄片也開始受到歐美電影學術界的討論及影展的推廣,儼然已成為新一波另類的實驗紀錄片潮流。

❶ 隨著電腦與網路科技的快速發展與普及化,數位科技也對紀錄片的製作帶來重大影響。它擴展了紀錄片的新的可能形式,例如互動模式 (interactive mode) 的紀錄片(也有人稱之為「網路紀錄片」(web doc)) 的出現。已有一些紀錄片創作者與製作機構(例如電視臺與報社) 開始將其作品朝著網路互動性的方向拓展。網路紀錄片主要是藉由全球資訊網 (WWW) 的去中心化結構邏輯,去挑戰再現體系傳統上採用「開場—中間—結尾」的線性結構,讓觀看者(使用者) 對於自己想觀看的內容有某些選項可以選擇,而非如傳統紀錄片那樣——完全由創作者決定觀眾在什麼時間點會看到什麼影像、聽到什麼聲音。這一方面的作品,目前雖然數量不多,其技術、美學或理論基礎也尚待建立,但已足以讓學者開始思考「互動模式」紀錄片的議題。這或許將會是未來紀錄片發展的重要方向,但它同時也帶來關於紀錄片的定義——什麼是紀錄片?——的新挑戰。

電影發明以前

　　從歷史的角度來看，具有紀錄性質的電影當然要有一些社會條件的配合才能出現。簡單地說，紀錄形式的電影之所以能於 1895 年出現，最重要的因素是有無數科學家、發明家在 19 世紀中葉之後不斷致力於發明能連續拍照的攝影器具。但是，他們為何要發明這種器具呢？

　　人類對保留自己活動的紀錄產生興趣，應該起源於遠古時期。我們由史前洞穴藝術與 5,000 多年前伊朗出土的器皿、埃及古墓壁畫，及希臘古瓶上描繪的狩獵、打鬥、祭祀、生活等情景，可以看見類似近代人類發明能記錄連續動態影像之工具的動機早已躍然石表。從此開始，人類一直用繪畫、雕塑等美術手法來保留真實生活的紀錄。而為了捕捉生活的真實感，畫家也一直不斷追求能在平面上表現出三度空間的立體感，甚至追求時間的連續感。

　　但真正奠定電影技術發明基礎的，則是攝影術的出現。雖然早自亞里斯多德 (Aristotélēs) 時期，人類就瞭解了攝影機的光學原理，但要到 19 世紀初才有人發明了最基礎的感光技術——用化學藥劑p. 517把影像固定在紙片或金屬片上。1888 年，賽璐珞 (celluloid) 電影膠卷也被發明出來了。同一時間，攝影機的製作技術也朝向小型化發展，底片感光技術也有長足的進步。此外，當時的一些科學家也為了能去記錄一些現象或活動而設法發明了一些新科技。這些都是促成電影技術發明成功的社會條件。

p. 447　　例如，1874 年，法國天文學家簡生 (Jules Janssen) 為了紀錄金星凌日的現象，發明了一種手槍型攝影機 (revolver photographique)，使用碟式底片 (photographic plate) 定時照相 (Barnouw: 3)。這雖然還不是電影攝影機，卻啟發了其他人開始發明真正的電影攝影機。最重要的是，他的攝影工具已足以記錄一個事件的連續影像。

簡　生

上：一幅埃及古墓壁畫中宛如電影捕捉到的連續動作

左：法國天文學家簡生拍攝到的金星凌日現象

p. 459　　與簡生同一時期的英國攝影師麥布里居 (Eadweard Muybridge) 則用連續攝影術拍攝馬匹奔馳，以驗證馬在奔跑時是否會四腳同時離地。由於迷上了動物行動攝影 (animal locomotion)，自 1880 年起，他拍攝了一系列動物或人體行動的連續照片，並發明了動物活動影像機 (Zoopraxiscope)，用跑馬燈的方式放映連續照片的轉描圖像以造成動態感，使當時的人大開眼界。

麥布里居

p. 454　　法國生理學家馬黑 (Étienne-Jules Marey) 則追隨簡生與麥布里居，改良了簡生的發明成為稱為攝影槍 (fusil photographique) 的攝影機，以拍攝鳥類行動。他廢棄了碟式底片，改用感光紙條，後來又採用賽璐珞電影膠卷，每卷可拍攝 40 幅影像 (ibid.: 4)。

馬　黑

馬黑發明的攝影槍及其使用方式示意圖

上：麥布里居所拍攝到的騎馬奔馳的連續
影像被轉描成圖像，以便用動物活動影像
機放映

中：麥布里居拍攝的奔跑的男人

左：動物活動影像機及放映膠盤（上有轉
描的馬匹奔馳的圖像）

左：西洋鏡 1 次僅供 1 人觀看，且須配合電力，放映時還同步聆聽錄音，是在類似今日遊樂場的室內環境中供人使用
右上與右下：黑瑪萊亞外觀與棚內拍攝示意圖

　　1894 年，美國人愛迪生 (Thomas A. Edison) 則發明了俗稱「西洋鏡」的電影放映機 "Kinetoscope"，成為電影機器中最早被推廣於商業用途的發明。

　　由於愛迪生的電影放映機 "Kinetoscope" 以及電影攝影機 "Kinetograph" 太重，要好幾個人才搬得動，加上愛迪生堅持要把他所發明的電力系統與其電影攝影機結合在一起，所以無法將他的電影攝影機拿到攝影棚以外的地方拍攝。因此，只能把要拍攝的人物與內容移師到攝影棚內「表演」了 (ibid.: 5)。

　　愛迪生公司的員工暱稱此攝影棚 (the Kinetographic Theater) 為 p. 508 黑瑪萊亞 (Black Maria)，因為它的外貌形似當時常被稱為黑瑪萊亞的警用卡車。黑瑪萊亞是用焦油紙鋪滿外牆，屋頂可開啟，整座攝影棚並可隨太陽位置轉向，以提供適當照明。當時愛迪生主要拍攝雜耍、舞蹈、軟骨功、魔術、拳擊比賽、牛仔表演套繩術等。

愛迪生

電影機作為放映機使
用之示意圖

盧米埃兄弟的後代，以及盧米埃兄弟的電影機

盧米埃兄弟

1895 年，盧米埃兄弟推出電影機 (Cinématographe)，重僅 5 公
斤，又可 1 機 3 用（攝影機兼洗印機與放映機）(ibid.: 6)。所以當盧
米埃的公司訓練了一批攝影師（兼放映師）帶著電影機到世界各地
拍攝及放映電影時，他們十足做到了捕捉正在發生的生活景象，同
時也把電影（尤其是紀錄性質的電影）推廣到世界各地，從此改變
了人類的文化與歷史。

單純記錄真實事物的紀實片

《工人離開工廠》

盧米埃兄弟所拍攝的第 1 部影片是《工人離開工廠》(*Workers
Leaving the Factory*, 1895)。這部長度不到 1 分鐘的影片，不但是今
日電影的鼻祖，也是第 1 部產業簡介片，因為影片拍攝的正是盧米
埃兄弟製作電影機的工廠。

盧米埃兄弟的《火車進站》

同一時期著名的影片還有《火車進站》(*The Arrival of a Train at La Ciotat Station*, 1895)、《餵嬰兒吃飯》(*Feeding the Baby*, 1895)（第 1 部家庭電影）等。

《餵嬰兒吃飯》

這些影片雖然大多不到 1 分鐘，也未經剪輯，但它們記錄了法國人在 19 世紀末的諸種生活面貌，達成了人類長久以來追求記錄生活情景的目標。

《火車進站》這部片由於將攝影機架設在月臺邊緣，拍攝一列火車徐徐入站、停車、旅客上下車廂的情形，給觀眾擬似三度空間的透視感，栩栩如生，讓當時從未經歷過此種攝影真實感的一些觀眾嚇到了[①]。

於是，電影的這種擬真性變成吸引早期電影觀眾的主要力量，但也使得人們對電影具有客觀真實性的錯覺一直延續至今。

在電影機公開後 10 年間，俗稱紀實片 (actuality)[②] 的單純記錄真實事物的影片，也逐漸出現虛構的劇情、安排的表演，或攝影機因停拍再復拍所造成的剪輯效果等形式上的變化。這些影片在各種娛樂場所，如馬戲團、雜耍劇場等地放映，成為一項娛樂節目，頗受觀眾歡迎。

p. 425　① 巴諾 (Erik Barnouw) 在書中說，觀眾看到火車向他們衝過來，紛紛尖叫、閃躲 (Barnouw: 8)。在其他一些書籍中也有類似的描述。

② 盧米埃兄弟稱之為 actualités，這個詞在現今的法文則是用來指「新聞」。

這段期間，盧米埃兄弟與愛迪生分別派遣攝影師在世界各地拍攝及放映風光片、新聞片、趣聞片，讓全世界的人透過電影看到自己所熟習與不熟習的景象，讓人人可以接近全世界，從而打開了視野。人們最初的反應是迷惑不解，但很快就懂得如何觀賞並愛上這些真實事物的動態影像紀錄。

　　由於電影變成當時最時髦的玩意兒，吸引了各國權貴，而攝影師為了方便在各國取得拍攝許可，也喜歡以電影來結交各國權貴，所以在 1896 年之後，拍攝題材開始出現許多王公貴族的活動、儀式、慶典，慢慢減少一般人的生活景象 (ibid.: 22)。

　　隨著影像內容愈來愈重複、缺乏新鮮感，並在虛構劇情片出現且逐漸受到觀眾歡迎之後，單純記錄真實事物的紀實片就在 20 世紀初逐漸式微了。

梅里葉

波　特

《一位美國救火員的生活》

《火車大劫案》

　　最早為虛構劇情片奠定基礎的是法國魔術師梅里葉 (Georges　p. 457 Méliès)。他將攝影機像記錄鏡框舞臺表演那樣，1 幕劇情由 1 個鏡頭完成，再將鏡頭按劇情先後順序一一連接起來放映。梅里葉用這種方式得以講述一個故事，賦予整部影片一個敘事結構。

　　這種技法在《月球之旅》這部片達到高峰。隨後經過美國導演波特 (Edwin S. Porter) 完成了《一位美國救火員的生活》(*Life of an*　p. 461 *American Fireman*, 1903) 及《火車大劫案》之後，劇情片的敘事手法逐漸成型。

《月球之旅》

觀眾愈來愈喜愛觀看經過剪輯的虛構劇情片,因此到了 1900 年代中葉之後,沒有經過剪輯的單純記錄真實事物的影片便開始沒落 (Fielding, 1972: 65–66)。即使在 1910 年前後,法國電影公司發明了新聞片的類型,把一些有新聞與娛樂價值的事件記錄並剪輯在一起放映,仍無法挽回紀錄性質的影片在商業上的頹勢 (Barnouw: 26)。電影剪輯所創造出來的敘事魅力由此可見一斑。

格里菲斯

p. 441
p. 445
p. 470
p. 429

此後,劇情片的敘事手法經過格里菲斯 (D. W. Griffith)、因斯 (Thomas H. Ince)、善內 (Mack Sennett)、卓別林 (Charlie Chaplin) 等人的發展,到了 1920 年代已臻默片的全盛時期。所以,1920 年代之後的紀錄片發展會受到劇情片的影響,乃是不足為奇的事。

因　斯

新聞片類型的出現

p. 496
p. 505

新聞片這種電影類型於 1909 或 1910 年在歐洲出現,是由法國民營的百代兄弟公司 (Pathé Frères) 及高蒙電影公司 (Gaumont Film Company) 創先出品 (Fielding, 1972: 69)。其方式是每週 1 輯或每週 2 輯,將常見的真實記錄的影片題材集合在一起,於電影院中配合劇情長片放映,或單獨於專映新聞片的電影院中放映。

善　內

最早的新聞片包含了外國皇室的正式拜訪、軍隊演習、運動比賽、趣味新聞、災難事件或土著盛裝舉行慶典祭儀等 (Barnouw: 26)。正如 1911 年 7 月 29 日美國 《電影世界》 (*Moving Picture World*) 雜誌上的 《百代週報》 (*Pathé's Weekly*) 廣告所說的:「每週二出品的電影(指美國《百代週報》)所包含的短片中, 將有來自世界各地受全球關注的重大國際事件」。

卓別林

《百代週報》在《電影世界》上刊登的廣告

1911 年 8 月 8 日在美國發行的第 1 輯《百代週報》的內容有倫敦維多利亞女王紀念碑揭幕式上的軍禮、法國巴黎榮軍院 (Hôtel des Invalides) 中授國旗給朱阿夫步兵團 (French Zouaves) 之儀式、德國王儲夫婦參訪聖彼得堡 (St. Petersburg)、法國尼札地區 (Nizza) 有趣的打水仗、德國波茲坦 (Potsdam) 大閱兵等 (Fielding, 1972: 71–73)。

新聞片類型後來傳布到世界各地，產生了不同的製作型態。在極權國家或戰爭時期的交戰各國，新聞片變成是宣傳戰與鞏固民心士氣的重要工具。納粹德國在二戰前期宣傳反猶太思想，在戰爭後期號召全民打總體戰的做法即是一例。美國、英國、日本、蘇聯等國，在二戰期間也是這樣利用新聞片作為思想武器，大打媒體戰。

在資本主義國家（尤其是美國），商業發行的新聞片一直擺盪在新聞與娛樂之間，而且比較偏向娛樂功能，所以主要的新聞片供應者都是好萊塢的大製片廠， 如米高梅公司 (Metro-Goldwyn-Mayer, p. 496 MGM)、派拉蒙電影公司 (Paramount Pictures)、福斯電影公司 (Fox p. 503
p. 514 Film Corporation) 等。他們拍攝的新聞片，除了重大國際事件外，還具有暴力、色情、災難與奇觀等「羶色腥」的性質。

《時代進行曲》片頭

由於時代公司 (Time Inc.) 於 1935 年推出了《時代進行曲》，使 p. 504 得美國新聞片在風格與內容上起了很大的變化。 美國影藝學院 p. 500 (Academy of Motion Pictures Arts and Sciences, AMPAS) 還因為《時代進行曲》革命性地改變了新聞片的型態而頒給它一座奧斯卡金像獎 (Academy Award) (ibid.: 233)。

《時代進行曲》不僅使用實拍的影像，而且將之併入戲劇重演的段落中。重演的事件有時是由事件當事人擔綱，但更多時候是請專業演員根據劇本演出，加上聳動的音樂與快速的剪輯模式，配以語不驚人死不休的旁白。因此，嚴格說起來，《時代進行曲》已經遠遠脫離新聞片與紀錄片的領域，十足是一種虛構的創作。《時代》(TIME) 雜誌的創辦人魯斯 (Henry Luce) 便自豪地稱此種風格為「擁護真實的偽造」(Barnouw: 121)。

魯　斯

各式新聞片片頭

《時代進行曲》報導的新聞不是客觀、中立的,而是刻意挑撥
p.436 誇大,類似今日八卦新聞的風格。費爾丁 (Raymond Fielding) 說它
是「很奇怪地混合了電影式的展示和新聞式的點題方式,完全違背
傳統,也無法分析。……充滿了活力、藝術性與吸引人的花招。」
(Fielding, 1972: 231) 雖然《時代進行曲》的真實性存有疑義,但其
受歡迎的程度則無庸置疑,也讓美國電影院願意持續放映新聞片。

二戰結束後,無線電視開始在英、美等國播出,逐漸改變人們
到電影院觀看娛樂電影或收看各地新聞事件的習慣,新聞片的觀眾
遂逐漸流失。《時代進行曲》於 1951 年告終,《百代新聞》 (*Pathé
News*)③ 、《派拉蒙新聞》 (*Paramount News*)、《福斯電影通新聞》
p.515 (*Fox Movietone News*)、米高梅與赫斯特報系 (Hearst Newspapers) 共
同經營的 《今日新聞》 (*News of the Day*)、《赫斯特─米通新聞》
(*Hearst Metrotone News*) 以及《環球新聞》(*Universal Newsreel*) 等好
萊塢製片廠製作的新聞片,則陸續在 1956 年至 1967 年間結束營業
(Barnouw: 206; Fielding, 1972: 308–309),新聞片在紀錄片中長期佔
據的位置於是正式劃下句點。

旅遊片的盛行

第 1 部被公認為紀錄片的電影是在 1922 年出現的。在 1905 至
1922 年之間,除了法國人創始、美國人發揚光大的新聞片之外,最
受觀眾歡迎的非虛構影片 (non-fiction film) 是旅遊片。許多冒險家、
探勘家、人類學家攜帶電影攝影機到天涯海角拍攝自己的旅遊探險
或探勘研究紀錄,並在舉辦旅行演講 (travel lectures) 的場合放映其
拍攝的影片作為佐證。一種結合旅遊片放映與遊樂園參觀活動的「虛
擬旅遊」則在 1902 年出現,於美國、加拿大及歐洲流行了許多年。

p.512 ③ 法國的《百代新聞》在美國的發行工作,於 1931 至 1947 年是由雷電華
p.508 公司 (RKO Pictures) 負責, 1947 至 1956 年則被美國的華納兄弟公司
(Warner Bros.) 併購為集團下的一間子公司。

威爾斯

保　羅

「火車幻覺」攝影師
在火車機車頭排障器
上拍攝

格瑞蒙參遜

　　早在 1895 年，科幻小說家威爾斯 (H. G. Wells) 與英國電影先驅 p. 479
保羅 (Robert Paul) 就設計了一座像太空船的電影院，觀眾坐在可以 p. 460
前後搖晃的平臺觀看投射在銀幕上的靜照與影片，模擬威爾斯的小
說《時光機器》(*Time Machine*, 1895) 中的時空之旅④ (Fielding,
1983: 116–117)。1898 年，英國還流行一種「火車幻覺」(phantom
ride) 電影，是把攝影機擺在火車機車頭排障器上拍攝沿途美景。

　　1900 年的巴黎世界博覽會中，法國發明家格瑞蒙參遜 (Raoul p. 441
Grimoin-Sanson) 展示他於 1897 年設計的名為 Cinécosmorama 或
Cinéorama 的環形投射方式。這是由 10 部攝影機同時拍攝 360 度的
景物（例如在熱氣球船艙內拍攝巴黎的鳥瞰影像），再由 10 部放映
機投射至環形銀幕。觀眾站在一座位於放映機上的架高圓型平臺，
模擬熱氣球的視點由上往下觀看 360 度銀幕（高度 30 呎，圓周 330
呎）中的風景⑤ (ibid.: 118)。

巴黎世界博覽會中的
Cineorama 熱氣球模
擬飛行

──────────

④　可惜此設計因建造費昂貴而未實施，僅停留在設計與專利申請階段。

⑤　但由於 10 部放映機的炭弧 (carbon arc) 所產生的巨熱問題一直無法獲得
　　改善，以至於整個系統只放映了 2 天就停止了。

盧米埃兄弟也在該次博覽會展出其所發明的 Maréorama 系統，模擬人從船艦的船橋上觀看船艦乘風破浪的景觀 (ibid.: 119)。

盧米埃兄弟所發明的 Maréorama 系統

到了 1902 至 1904 年間，美國的發明家齊福 (William J. Keefe) 設計了一座圓形展示館，館內邊緣處擺置了一臺無鐵皮包覆的火車車廂，行走於軌道上，穿過全黑的隧道。在隧道朝圓心方向的牆面上裝有連續的銀幕，然後由安置在火車車廂中或位於展示館中心的放映機投射靜照及電影至銀幕上。這個娛樂裝置試圖讓觀眾看到如同他們乘坐真正的火車時也可以見到的世界各地的景觀。

為了增加寫實感，齊福還特地設計鐵軌不是鋪得很平順，讓車廂在行走時會搖晃顛簸，以暗示一種高速感。此外，在隧道裡還會吹出一陣陣風到整節車廂中 (ibid.: 119–120)。

這項設計於 1904 年取得專利後，齊福把它賣給基福德 (Fred W. Gifford) 與海爾 (George Hale)。後來這兩人再加上基福德的兒子華德 (Ward Gifford) 於 1904 年在美國聖路易市 (City of St. Louis) 舉行的世界博覽會中正式推出此設計 (ibid.: 120)。

p. 442

後來，海爾將之改良並申請專利，於 1905 年推出名為「鐵路逍遙遊」(Pleasure Railway) 的裝置。這個裝置採用 2 列火車車廂，觀眾先搭乘一列車廂旅行一小段距離後進入隧道，跟另一節靜止的車廂聯結。這一節靜止車廂的左右兩側及車廂頭部都會被打開，觀眾進入這節車廂以便從放映的影像中獲取搭火車旅行的視覺經驗與感覺 (ibid.: 121)。

海爾後來甚至連移動的車廂也捨棄了，直接讓觀眾進入開放的靜止車廂。觀眾坐在適度傾斜的座位上，望著前方也適度傾斜的銀幕。放映機安置在車廂後上方的臺子上[6]，投射出的影像是從移動中的火車機車頭排障器的位置拍攝的。放映機與銀幕的距離、車廂與銀幕的距離，以及銀幕的大小均經過精密計算，以便影像可以完全包覆觀眾的視野，且使銀幕影像大小恰如真實景物一般。為了增

[6] 海爾也曾設計讓電影可以從銀幕背後投射影像。

加真實感，海爾設計了一種裝置，可以發出火車輪與鐵軌接觸時的隆隆聲，並可以配合影像調整成火車啟動、加速、減速、停止的效果聲，還能產生人工噴氣，以及用手動（後來改成電動）方式讓車廂產生顛簸搖擺的效果 (ibid.: 121–122)。

海爾設計的車廂，觀眾坐在傾斜的座位上，觀賞投射在銀幕上的影像

1904 至 1912 年，在南北美洲、歐洲甚至南非與香港均受到歡迎的「海爾之旅與世界風光」(Hale's Tours and Scenes of the World) 結合了旅遊片與娛樂設施[7]。

上述各種不同於在電影院展示放映電影的方式，均可視為把電影當成「誘人電影」而予以展映的想法。換言之，這些早期電影的展示放映，最重要的是「直接吸引觀眾的注意力，視覺上激起其好奇心，及透過一種令其興奮的場面——一個獨特的，無論是虛構的或紀錄的場面，其本身即是會引起興趣的事件——去提供愉悅感」(Gunning: 58)。「誘人電影」的影像會吸引觀眾採取觀看這個行動，而非靠電影內容來誘惑觀眾，當然更不是依賴虛構劇情去吸引觀眾。換言之，最早期的電影就有如遊樂園吸引遊客一般，是以新奇有趣的方式去放映與展示「電影」這個新奇事物來誘人觀賞。

「海爾之旅與世界風光」入口

此外，一些 20 世紀早年較為重要的嚴肅或學術性探險或探勘研究活動，例如 1909 年的「卡內基博物館阿拉斯加暨西伯利亞探勘隊」(Carnegie Museum Expedition to Alaska and Siberia)[8]，以及 1911 年史考特隊長 (Captain R. F. Scott) 的南極大陸探險隊，也都拍攝了大量影片，並剪輯成電影在電影院放映。

p. 494

p. 4/0

⑦　今天的「4D 電影」，也就是「動態之旅」(motion ride)，其理念與做法其實根本上也不脫「海爾之旅」或其前身的各種裝置。

⑧　參見 1918 年 3 月 4 日美國佛羅里達州聖彼得堡市的《獨立報》(The Independent) 之報紙廣告及 http://www.imdb.com/title/tt0002001/。

美國籍的佛拉爾提在他 26 歲時已成為專業的探險家暨探礦師[9]。佛拉爾提在數年之間，歷經 4 次探勘行動，很快即成為著名的探險家。

佛拉爾提

1913 年，建造加拿大鐵路的麥肯錫 (William Mackenzie) 第 3 次邀請佛拉爾提為他進行地理探勘時——這次是到哈德遜灣 (Hudson Bay) 地區——他請佛拉爾提攜帶電影攝影機 (以及簡易型影片洗印機與一些照明設備) 去拍攝愛斯基摩人 (Eskimo，伊努意特族 (Inuit) 則是較正式的稱呼) 的日常生活樣貌。

佛拉爾提在隨後 2 次的探勘過程中拍攝大量影片，完成 1 部類似旅遊片或稱為「插圖式的旅遊演講電影」(illustrated travel lecture film) 的影片 (Barnouw: 33–35; Rotha, 1983: 22–27)。

這部片在試映時得到一些讚揚，但離佛拉爾提想完成的樣子還差太遠了，所以他並不滿意。於是當這部片所有 3,000 呎的底片在 1916 年意外燒毀時，佛拉爾提決心用比較像劇情片那樣有故事的方式去拍攝 1 個愛斯基摩家庭傳統的生活情形 (Rotha, 1983: 27–28)。

p. 513 在獲得法國皮草公司雷維隆兄弟公司 (Révillon Frères) 的資金後，佛拉爾提從 1920 年 9 月開始，在加拿大哈德遜灣東北海岸的次北極地區，花了將近 1 年半與伊努意特族人一起居住，並在當地拍攝、沖洗底片。1922 年，《北方的南努克》在經過一番與電影院艱辛爭取商業放映的努力後，終於在紐約的一家電影院問世了。

《北方的南努克》

佛拉爾提原本是尋求當時美國最主要的電影發行商派拉蒙電影
p. 511 公司與第一全國電影公司 (First National) 來發行該片，未果之後，最終才獲法商百代兄弟公司的美國子公司百代影業 (Pathé Pictures) 的支持，找到紐約一家首輪電影院「神殿」(The Capitol) 獨家放映。

[9] 佛拉爾提的父親也曾是採礦工程師暨探礦師。佛拉爾提從小跟隨父母住在礦區，耳濡目染，與許多原住民成為朋友。

《北方的南努克》在「神殿」放映 1 週的票房（36,000 美元）算是不錯的，但和歐洲對其反應之熱烈相比，仍是小巫見大巫。《北方的南努克》在倫敦與巴黎連續放映了 6 個月，在羅馬、柏林、哥本哈根及其他歐陸國家首都的票房也都非常成功，因而引起好萊塢製片廠的興趣，也開始投資拍攝類似的影片。而《北方的南努克》也為往後的紀錄片與人類學電影樹立了典範。

　　英國紀錄片運動的領導人格里爾生認為佛拉爾提比任何人都更清楚地執行了紀錄片的首要原則：(1)他在拍攝影片時會與被拍攝對象一起生活 1 年以上，直到故事能自己被「它自己」講出來；(2)他不只拍攝到真實生活，更藉由細節的併置來揭露其真實面，做出詮釋 (Hardy: 148)。

　　佛拉爾提可說是第 1 位充分使用敘事手法來結構「真實事物的動態影像紀錄」的人，這是他對紀錄片美學與理論的一項貢獻，也是《北方的南努克》與之前的旅遊片最大的差異點。佛拉爾提從劇情片學到使用特寫、反跳鏡頭 (reverse shot) 與鏡頭運動（如左右橫搖與上下直搖）等電影語法來揭露呈現事件，讓觀眾得以從不同角度與位置見證一個事件的發展，不自覺地感到觀看經驗好像很「自然」。戲劇能從他所觀察的生活中自己跑出來，而不是由他（作為創作者）從外部強加戲劇在真實素材上[10]。此種手法被稱為「生活的敘事化方式」(life as narrativised)。溫斯頓 (Brian Winston) 認為：「如 p. 479何從（理論上）觀察拍攝到的素材中建構出一個文本，去展示出一部虛構劇情片所有的特徵，乃是佛拉爾提對電影最主要的貢獻」(Winston, 2013: 89–91)。

　　一般討論紀錄片歷史的著作會說[11]：佛拉爾提的工作方法是與拍

[10]　例如《獵頭族之地》(In the Land of the Head Hunters, 1914) 即是導演寇蒂 p. 430斯 (Edward S. Curtis) 以自認為他所找到的傳統服裝、儀式等已失傳的文化，要北美洲西北海岸原住民夸秋托族 (Kwakiutl) 的族人按照他的指導去重建演出一齣故事。這即是一種從外部強加戲劇於真實素材的例子。

[11]　例如 Barsam (1992)。參見中譯本，87–88 頁。

攝對象長久住在一起，藉此取得他們的合作，而得以拍攝大量影片。藉著這種做法，佛拉爾提在製作《北方的南努克》時，與主角南努克建立了互信，才能拍到南努克與「家人」⑫自然的生活狀態，甚至能捕捉到親暱、感情自然流露的時刻。他與南努克的互信，也使南努克會主動建議或設計某些場面讓他拍攝。佛拉爾提的拍攝方式預示了後來人類學電影創作者所提倡的 「互信共享的人類學」 (shared anthropology)、「參與的觀察」(participatory observation) 等觀念。

但佛拉爾提的拍攝方法其實嚴格說來是有問題的。溫斯頓即指出，佛拉爾提大體上是個帝國主義的電影創作者⑬，為政府或剝削性的商業利益服務 (Winston, 1995: 20)。奇怪的是，這類批評幾乎無損於佛拉爾提的令譽。儘管表面上看來，佛拉爾提對拍攝對象是同情且瞭解的，但其實卻是充滿父權思想與偏見的。

南努克的家人以及南努克咬唱片的畫面

例如，《北方的南努克》片頭南努克咬著蟲膠唱片的畫面，是用來幽默地顯示愛斯基摩人對唱機的驚奇感，但其實「飾演」南努克的這位伊努意特族人阿拉卡利亞拉克 (Allakariallak) 並不像這個段落所暗示的那般天真無知，反而是個有相當熟練技術的技師，能幫佛拉爾提維修電影器材。但佛拉爾提從來不打算讓這樣的訊息破壞了他在影片中帶有種族歧視性質的刻板化的呈現方式。

《北方的南努克》在商業放映上算是相當成功，引起好萊塢製片廠的興趣，主動邀請佛拉爾提以南太平洋島嶼文化為題材拍攝另一部 「人與天爭」 的影片 《莫亞納》 (*Moana*, 1926)。但這部片比《北方的南努克》缺乏戲劇性，在商業上並不成功，也結束了佛拉爾提與好萊塢短暫的合作，使他原本計畫拍攝美國原住民族（印地

《莫亞納》

⑫ 《北方的南努克》影片中的人物彼此並無任何血緣關係，南努克在片中的妻子、兒子都不是他真實生活中的妻子或兒子。

⑬ 佛拉爾提所重建的事件或場面都是過去伊努意特族人的傳統生活方式，不是拍攝當時已經改變的生活方式。這猶如一種「搶救民族誌」(salvage ethnography) 的做法。

《牧草》

庫柏

修薩克

哈里生

安人）的計畫也告終止 (Barnouw: 48)。

但《北方的南努克》帶動了浪漫主義紀錄片放映的風氣。同時期美國還有一部《牧草》(*Grass: A Nation's Battle for Life*, 1925)，是以屬於巴赫蒂亞里族 (the Bakhtiari tribe) 的波斯遊牧民族盧爾人 (the Lurs) 每年自山區夏季牧場大遷徙，渡過今伊朗的卡倫河 (Karun River) 的激流，翻越札爾德峰 (Zardeh Kuh)，到達平原冬季牧場的艱辛冒險歷程作為題材。

庫柏 (Merian C. Cooper)、修薩克 (Ernest B. Schoedsack) 2 位導 p. 430
p. 469演與女探險家兼記者哈里生 (Marguerite Harrison) 在《牧草》這部被認為是一部極早期的民族誌電影中，也比照一般的旅遊探險片那樣的做法，把自己拍攝到影片之中，用以彰顯自己的冒險精神 (ibid.: 48)。

2 位導演後來又模擬了《北方的南努克》，以一個寮國家庭在暹羅叢林冒險求生的情景（人與獸爭）作為題材，製作了一部《象》(*Chang: A Drama of the Wilderness*, 1927)。此片在票房上也與《牧草》一樣成功，為他們後來得以拍攝好萊塢劇情片《金剛》(*King Kong*, 1933) 奠定了基礎 (ibid.: 48–50)。

《牧草》與《北方的南努克》不同的地方包括：⑴影片製作者把自己拍進影片中；⑵觀眾對於遊牧民族並不能像對南努克那樣理解影片中個別的人物，更甭談能產生共感，反而一直只能當他們是被觀看的陌生人；⑶影片最終還是在讚揚製作者自己的成就，而非遊牧民族的壯舉。

《北方的南努克》與《牧草》被批評為一種浪漫主義紀錄片或是「新盧梭主義」(Neo-Rousseauism)。這是起源自歐洲人追求未被西方文化汙染的「單純、自由的人」。但是浪漫主義紀錄片最終還是不免回到旅遊探險片那種充滿白人優越感、剝削其他民族文化的做法。格里爾生即說：佛拉爾提開啟了電影的自然主義傳統 (Hardy: 139)。雖然佛拉爾提的本意在於讚揚他認為應該珍惜的少數民族的文化，但是格里爾生卻認為這種紀錄片代表了一種對於當代社會的

逃避主義 (Hardy: 148)。

　　不過，格里爾生反而讚揚《莫亞納》，認為這部影片「成了一個波里尼西亞青年日常生活中各種事件的影像紀錄，具有紀錄片的價值」(Grierson: 86)。也就是從格里爾生這一篇評論《莫亞納》的文章開始，紀錄片 (documentary) 的名稱就在英語世界開始被廣泛使用[14]。

強生夫婦

　　探險家模式製作的記錄異族文化與生活片段的紀錄長片，在 1920-1930 年代較著名的還有美國著名探險家暨紀錄片製作者強生夫婦 (Martin and Osa Johnson) 的《與強生夫婦一起橫越世界》(*Across the World with Mr. & Mrs. Johnson*, 1930)，以及雪鐵龍汽車公司 (Citroen) 所出資製作的 2 位探險家駕駛該公司汽車橫越非洲大陸或亞洲大陸的《巡經黑色大地》(*La croisière noire*, 1926) 與《巡經黃色大地》(*La croisière jaune*, 1934)。比起《北方的南努克》與《牧草》，這些探險家參與的紀錄片相對顯得膚淺多了，除了讚揚自己的壯舉外，更強調西方白人對異族文化採取的鄙夷心態，把不同習俗當成怪異的事物來娛樂大眾[15]。在《北方的南努克》公映後約 10 年，由探險家製作的紀錄片就已經式微了。

《與強生夫婦一起橫越世界》

《巡經黑色大地》

維爾托夫與真理電影

　　1922 年，就在《北方的南努克》在美國公映的同一年，在蘇聯也出現另一個紀錄片歷史上的重要發展，那就是維爾托夫在蘇聯革

《巡經黃色大地》

[14]　英文的 documentary 是源自法文的 documentaire，但是法文的 documentaire 原是指旅遊片。英文的紀錄片這個名詞在格里爾生開始使用之後約 20 年，主要是被用來指那些具有評論社會目的的非劇情片。

p. 493 [15]　20 年後，一部由義大利電影公司出品的《世界殘酷奇譚大全》(*Mondo Cane*, 1962) 更嚴重地拿各種族文化的一些奇風怪俗來大肆剝削，成為紀錄片歷史上的醜聞。

維爾托夫

《真理電影》

命後發展出來的《真理電影》。 p. 505

維爾托夫在大學時代深受俄國未來主義 (Russian Futurism) 影 p. 504
響，歌頌機械的節奏與動力，一直用詩來從事聲音與語言實驗。
1917 年，布爾雪維克派系 (the Bolsheviks) 奪取政權建立蘇維埃後， p. 494
他自願加入莫斯科的電影委員會，負責剪輯新聞片 (Barnouw: 52)。

由於受到 1917 至 1920 年俄國內戰及外國干預的影響，電影底
片奇缺，因此維爾托夫等電影創作者必須善用每一呎能用的底片。
這不但促成了蘇聯蒙太奇理論 (Soviet montage theory) 的出現，也讓 p. 519
維爾托夫藉由製作舊片翻新的編纂電影 (compilation film) 而醞釀出 p. 516
他的「電影眼」理論，強調紀錄片對真實影像片段的選擇、拍攝、
剪輯的過程，以及攝影機代替人類肉眼的超人能力 (ibid.: 52–54)。

他在 1922 年推出的《真理電影》新聞片系列，是把來自不同時
間與地點的影像，透過剪輯而建構出一個論點。這是利用修辭性說
理 (rhetoric) 的風格去減低事件本身的原本意義。這已經開始逐漸把
新聞片轉化成後來所稱的「紀錄片」了。

希克斯 (Jeremy Hicks) 認為：要理解維爾托夫的此種紀錄片轉
化，必須從布爾雪維克對於新聞——也就是資訊、說服與傳播的手
法與形式——的觀念著手才能理解。列寧 (Vladimir Lenin) 對於新聞 p. 452
的看法，是強調其作為影響（「宣傳」與「煽動」）人民的工具，而
非作為告知人民的工具，從而導致人民能集體一起做事（「組織」）。
因此，布爾雪維克對於新聞的使用，從來不認為客觀、獨立或新聞
自由是重要的。對他們而言，新聞是指利用詮釋資訊來說服社會群
眾。因此，維爾托夫把新聞片的證據力轉化為論述力，必然是受到
蘇聯新聞報導對於資訊與說服的處理方式的影響 (Hicks: 8–10)。

維爾托夫一開始描述他想創作的紀錄片是用來記錄事實（小真
理），然後將之組織成為更大的單位（真理）。但是，在 1920 年代
時，他卻經常使用倒放 (reverse motion)、疊影 (superimposition) 等特
效來強迫觀眾用不同的方式去看事情。此時，他也開始試圖用一系

列影像去創造出彼此的連結關係，而不是只把一些彼此不相干的、發生在攝影機前的事物單純地記錄、剪輯在一起而已。他也逐漸不純粹只依照時間順序去結構影片，而會依據聯想或邏輯、因果的原則去連結各式各樣的影像構成元素。（最典型的例子，就是《真理電影第 21 集：關於列寧的一首電影詩》 *(Kino-Pravda: A Film Poem About Lenin*, 1925)。）

巴諾也認為：《真理電影》新聞片系列明顯地表現出他對紀錄片的態度——（無產階級的）電影必須以真理（即真實事物的影像紀錄片段）作為基礎，再經過組合（剪輯）而創造出新的電影事物(Film-Thing)，讓觀眾對真實有更深入的見解與更廣泛的感覺(Barnouw: 57)。也就是說，鏡頭的影像必須是真實的，但是經過刻意的選擇與構圖，並考慮光影與動態效果，然後經由剪輯、配上字幕與音樂，創造出全新的感覺、情緒與意義。

維爾托夫曾經強烈反對劇情片的人工效果，視之為人民的鴉片。他回到盧米埃兄弟的概念，拍攝正在發生中的行動，並且用隱藏攝影機的位置等各種方式去捕捉這些行動[16] (ibid.: 57)。維爾托夫認為攝影機好比機械眼睛，可去到無所不在的地方，拍到肉眼所不能見到的東西。攝影機超越了時間與空間，比人眼更能捕捉到真理。

1924 年，維爾托夫推出《電影眼》*(Kino-Eye)* 這部影片，並開始撰文鼓吹「電影眼」的概念。希克斯認為這是維爾托夫從新聞電影工作者轉進為紀錄片創作者的階段。儘管這可能原本只是他出於實務上的需要，打算將參與製作《真理電影》的人推廣至全蘇聯各地，但維爾托夫在過程中也逐漸建立了一套關於「電影眼」的理論

《電影眼》

[16] 俄文的 zhizn' vrasplokh 通常被翻譯為 "life caught unaware"（不被察覺地捕捉到的生活），但希克斯認為應當翻譯為 "life off-guard"（被拍攝者沒提防之下被拍到的生活）。希克斯認為：維爾托夫從未主張要用隱藏攝影機的方式去偷拍，而是運用軍方的概念去拍攝——先估量，再衝刺，進行攻擊 (Hicks: 23-24)。意思就是「殺他個措手不及」的拍攝方式。

《持攝影機的人》中的影像

體系 (Hicks: 15)。

　　什麼是「電影眼」？簡單用維爾托夫自己說的一句話來解釋，就是：「……總之，它所想做的就是看得更清楚，想透過電影攝影機的幫助來解釋那難以捉摸的可見的世界，想深入穿透生活，讓『親密』的主張不復存在。」(Hicks: 35) 維爾托夫並創作了一部《持攝影機的人》來體現他的「電影眼」理論。他把攝影機當成超人來崇拜的心理，在影片中表露無遺。

　　這部影片一方面呈現了都市中的蘇聯人民日常生活的一天（由日出至日落間）的各種風貌（因此是一部城市交響曲紀錄片），另一方面又顯示了攝影師在拍攝這些日常生活的情景，給我們看整個過程。在這部影片中，觀眾也同時看到影片是如何從製作完成到戲院放映的。

　　這種在一部影片中同時呈現了拍攝者、拍攝過程以及拍攝結果的做法，使這部影片也屬於反身模式 (reflexive mode)。它也啟發了1970 年代人類學電影創作者所鼓吹的「反身性」(reflexivity)[17] 美學。

　　比較弔詭的是：維爾托夫在《持攝影機的人》中，不再堅持純粹的寫實影像，反而追求藉由剪輯與特效來表達出創作者所欲傳達的真理。這或許是因為當時在蘇聯，所謂的真理，是指利用真實事

⑰　reflexivity 筆者過去譯為「反映自我」，今統一翻譯為「反身性」。

物的影像去告知 (inform) 與說服 (persuade)。因此，維爾托夫的真理電影的目標，即在於記錄真實的影像之後，利用電影的創造、說服與分析的潛能去描述、讚揚及英雄化（布爾雪維克派系所要宣揚的人事物）──也就是記錄並揭露所謂更深層的真理。列寧曾要人們用不同的方式去看事物，因此維爾托夫不惜違背自己最初的信念，在此部片中使用擺拍 (staging)、創意安排等方式或合成、倒拍等特效技巧 (Hicks: 8–10)。

　　《持攝影機的人》當中那些高度表現性的鏡頭，讓人感覺到攝影機具有超人的能力。巴諾認為：維爾托夫是刻意突顯這部影片的人工化──決心去壓抑真實的幻覺以強調觀眾自覺性的一種前衛藝術做法。因此，巴諾主張這部影片是一部關於電影真理的隨筆電影 (Barnouw: 62–63)。（關於隨筆電影，請見本書第 7 章）但是，片中充滿了許多曖昧不明的可能性──或許維爾托夫在暗示我們：紀錄片是不可相信的，又或許他在告訴觀眾報導式紀錄片的重要性。但

p. 435 看在艾森斯坦 (Sergei Eisenstein) 眼中，維爾托夫卻是「沒有動機地用攝影機胡鬧」，甚至是「形式主義」(ibid.: 65)。

　　不過，維爾托夫這種運用各式各樣的實驗方法以達到真實的想
p. 466 法，倒是在 30 年後在法國啟發了人類學家暨民族誌電影創作者胡許 (Jean Rouch) 建構真實電影的理論。

p. 509 　　除了建立起報導式紀錄片 (reportage documentary) 的地位外，維爾托夫的理論與影片對 1930 年代西方藝術家及知識分子踴躍參與紀錄片的製作也起了非常大的作用。

馬　蓋

　　《持攝影機的人》不僅是紀錄片歷史上的一部經典作品，也對後代許多電影創作者產生巨大的影響。

　　尤其是他啟發了真實電影的美學觀，對 1950 與 1960 年代的法
p. 454
p. 440 國導演如馬蓋 (Chris Marker)、高達 (Jean-Luc Godard) 等人產生重大的影響。

高　達

編纂電影的出現

史霍卜

與維爾托夫同時期的一位蘇聯剪輯師<u>史霍卜</u> (Esfir Shub) 則在 p. 470 1926 年獲准研究、分析、編目以及運用位於列寧格勒 (Leningrad) 的 革命博物館 (Museum of the Revolution) 所蒐集的新聞片。

在博物館地窖中，史霍卜找到了一批被標示為「反革命電影」 的影片，居然是沙皇尼古拉二世 (Nicholas II of Russia) 私人收藏的 p. 459 一批 1912 至 1917 年間的電影，包括皇室友人與 2 位帝國專職電影 攝影師拍攝的影片，以及一批珍藏已久的戰時攝影師拍攝的影片。

沙皇尼古拉二世

史霍卜就以這批影片為基礎，穿插其他影像（包括購自美國的 資料影片）以及說明字幕，剪輯出 3 部紀錄長片《羅曼諾夫王朝淪 亡記》(*The Fall of the Romanov Dynasty*, 1927)、《偉大的道路》(*The Great Road*, 1927) 與《尼古拉二世及托爾斯泰時代的俄羅斯》(*Lev Tolstoy and the Russia of Nicholai II*, 1928) (Barnouw: 66–67; Leyda: 24–26)。這套俄羅斯歷史三部曲呈現了 1895 年電影發明後至 1927 年的俄羅斯，也發揚了紀錄片中的編纂電影類型。

《羅曼諾夫王朝淪亡 記》

史霍卜並非發明編纂電影類型的人。早在一戰期間，以及一戰 結束後幾年，就已有大量編纂電影發行。當時製作這些電影的主要 目的是進行宣傳，也是二戰期間利用新聞片進行宣傳戰的前身。

例如，一戰爆發後，有一部《歐洲軍隊作戰》(*European Army in Action*, 1914) 號稱是來自前線的新聞片，但其實是由英、法、德、 比、奧匈與蒙特尼格羅等國戰前軍事演習的新聞片剪輯而成。

美國參戰之後，威爾遜 (Thomas W. Wilson) 總統成立的公共資 訊委員會 (Committee on Public Information) 製作了《美國的回應》 (*America's Answer*, 1918) 這部編纂電影進行宣傳。此片的出現，促 成了美、英、法、義盟軍同意製作 1 部由 4 國的新聞片編纂而成 的《四國旗幟之下》(*Under Four Flags*, 1918) (Leyda: 18)。

《四國旗幟之下》

此後，許多由舊新聞片剪輯而成的傳記片、年度回顧與週年回

顧等影片，在歐美各國一再出現。1920 年代開始，有德國人利用大
量戰爭資料影片剪輯成一戰回顧紀錄片。 1927 年，國際聯盟 (The
League of Nations) 也發行了 1 部編纂電影類型的反戰片。在 1930 年
代，英、美、法等國也出現了一些檢討一戰的編纂電影。至於 1933
年的《這就是美國》(*This is America*)，則是關於 1917 至 1933 年美
國社會與經濟歷史的編纂電影，是比較類似史霍卜的歷史編纂電影
(ibid.: 34–35)。

卡普拉

電影進入有聲電影時期後，出現了一些較有歷史意識的編纂電
影，例如《世界上的工人》(*Workers of the World*, 1933) 與《新聞片
攝影師歷險記》(*Adventures of the Newsreel Cameraman*, 1933–1943) 等。

運用資料影片製作政治宣傳影片的例子也不勝枚舉，包括墨索
里尼 (Benito Mussolini)、 羅斯福 (Franklin D. Roosevelt) 與希特勒
(Adolf Hitler) 等人，均有編纂電影介紹他們的崛起。德國更在二戰
前大量利用新聞片製作宣傳用的編纂電影。

羅西浮

英、 美兩國也不遑多讓， 例如著名的《為何而戰》(*Why We*
p. 428 *Fight*, 1942–1945) 就是在好萊塢導演卡普拉 (Frank Capra) 監督下完
成的一套針對新兵進行思想教育的編纂電影。

二戰結束之後，運用資料影片進行戰爭罪行控訴或檢討戰爭的
影片在歐洲各國紛紛出現，尤其是東德與波蘭的電影創作者利用擄
獲來的德國資料影片完成了《你和許多你的同志》(*You and Many a*
Comrade, 1955)、《少女安妮的日記》(*A Diary for Anne Frank*, 1958)、
《佛萊雪的相簿》(*Fleischer's Album*, 1962)、《蓋世太保軍官許密特
每天的生活》(*The Every-day Life of Gestapo Officer Schmidt*, 1963) 等
(Barnouw: 173–178)。

《死在馬德里》

羅塔

p. 465
p. 496
p. 465
西歐各國類似的作品則有：法國導演羅西浮 (Frédéric Rossif) 檢
討西班牙內戰根源的影片《死在馬德里》(*To Die in Madrid*, 1962)、
英國導演羅塔 (Paul Rotha) 為德國製作的《希特勒的一生》(*The Life*
of Adolf Hitler, 1961)、瑞典出品的《我的奮鬥》(*Mein Kampf*, 1960)

《希特勒的一生》

以及《艾克曼與第三帝國》(*Eichmann and the Third Reich*, 1961) (ibid.: 199)。在這批運用戰時資料影片來檢討戰爭的編纂電影中，法 p. 463
國導演雷奈 (Alain Resnais) 的《夜與霧》(*Night and Fog*, 1955) 是最
具藝術性與震撼效果的一部片。

《夜與霧》

二戰後世界各國運用資料影片進行歷史回顧的影片也不少，例
如法國的《巴黎 1900 年》(*Paris 1900*, 1947)、義大利的《花車遊行
半世紀》(*Cavalcade of a Half Century*, 1951)、蘇聯的《無法忘懷的
年代》(*The Unforgettable Years*, 1957，紀念蘇聯革命 40 週年)、愛
爾蘭的《我是愛爾蘭》(*I Am Ireland*, 1959)、中國的《星星之火可以
燎原》(*A Spark Can Start a Prairie Fire*, 1961，記錄中華人民共和國
的演變歷程)、東德的《俄羅斯奇跡》(*The Russian Miracle*, 1963) 等
(ibid.: 198–199)。

美國也在二戰後播出利用資料影片剪輯製作的電視紀錄片影
集，如國家廣播公司 (National Broadcasting Company, NBC) 播出 26 p. 506
集的海戰節目《海上風雲》(*Victory at Sea*, 1952–1953)、歷史影集
《純真年代》(*The Innocent Years*, 1957) 與《爵士時代》(*The Jazz Age*,
1957)。哥倫比亞廣播公司則以《廿世紀》(*The Twentieth Century*,
1957–1966) 來打對臺 (Barnouw: 200; Leyda: 97–98)。

《緊盯著目標》

1960 年代，電視節目日益發達普及，使用資料影片製作電視節
目或電視紀錄片的情況仍時有所聞。例如，迪安東尼歐 (Emile de p. 431
Antonio) 討論越戰歷史的《豬年》(*In the Year of the Pig*, 1969)、關
於黑人民權運動的《緊盯著目標》(*Eyes on the Prize*, 1987, 1990)、
關於好萊塢電影中的同志影像之《電影中的同志》(*The Celluloid
Closet*, 1995)，以及本斯 (Ken Burns) 製作的許多歷史紀錄片電視影 p. 428
集，如《棒球》(*Baseball*, 1994)、《西部》(*The West*, 1996)、《爵士
樂》(*Jazz*, 2001)、《二戰》(*The War*, 2007)、《禁酒》(*Prohibition*,
2011)、《沙塵暴》(*Dust Bowl*, 2012) 等，都是 1960 年代之後以資料
影片為基礎完成的著名美國編纂電影（或電視影集）。

《電影中的同志》

《棒球》

p. 469

城市交響曲

在 1927 年這一年，出現了一部《柏林：城市交響曲》，算是城市交響曲類型紀錄片的巔峰作品。魯特曼 (Walther Ruttmann) 創作的這部片子主要是將柏林人一天的生活片段影像組合起來，呈現出萬花筒式的面貌。

《柏林：城市交響曲》

影片一開始是火車在清晨由郊外駛入柏林，透過流暢地剪輯半抽象的火車、軌道細部的影像，以及火車經過的景色，創造出有節奏的視覺饗宴。接著是柏林一天的開始：城市甦醒，人們開始上工，街道開始充滿行人與車輛。接下來是吃午餐，魯特曼在此時刻意做出貧富的對比，然後人們又回去工作。下午的一場雨成為一件大事，人們停下工作，於是影片帶我們進到酒館、舞廳。影片最後在燈紅酒綠、城市進入夜生活時結束。這個「從黎明到黃昏」的時間進程，就成為影片結構的脊柱。

魯特曼

前面說過，《持攝影機的人》也可算是一部萬花筒式的城市交響曲紀錄片。但《柏林：城市交響曲》最大的不同之處在於，它用藝術家的眼光去看城市，所以偏重影像美感，明顯受到美術的影響。

《柏林：城市交響曲》一片出現後，在歐美各地引起無數模仿之作，在各國開啟了城市交響曲類型的風潮。

雖然格里爾生稱讚《柏林：城市交響曲》利用各種影像的組合創造出律動感，是一部關於城市律動的影片，其戲劇效果是由一些單獨觀察到的影像，經過有節奏地累積之後造成，因此稱之為交響曲是當之無愧的，但是格里爾生也批評這部片為藝術而藝術，只反映出自私的財富、自私的休閒與美學的墮落。

格里爾生說：「透過觀察的力量可以輕易地建構出律動來，而觀察的力量則可以從自己的好品味建構出來，但是把目的加入觀察與律動才是工作真正的開始。藝術家不必列出（作品的）目的——那是評論家的事——但作品中必須有目的存在，對其所描述的給予訊

卡瓦爾坎提

《只在這幾個小時》

伊文思

《雨》

維　果

《尼斯即景》

息，並對他所選擇的生活切片給予（時間與空間之外的）結局。為了那種更大的效果，（作品）必須要有詩或預言的力量。在最高程度上，少了兩者或其中一者，也至少要有詩或預言中所隱含的社會學的感覺。」(Hardy: 151)

換言之，格里爾生理想中的<u>寫實主義</u> (realism) 紀錄片是要有社 p. 516
會責任感的，而他也承認這會讓紀錄片成為一種有困擾與困難的藝術。這種批評以今日的眼光來看顯得苛刻，尤其魯特曼在片中其實也透過剪輯手法，顯示出德國社會的貧富差距與人獸之間的對比。

與《柏林：城市交響曲》同時期以都市生活樣貌為題材的重要作品還包括了巴西籍的<u>卡瓦爾坎提</u> (Alberto Cavalcanti) 在巴黎拍攝 p. 429
的《只在這幾個小時》、比利時的史托克 (Henri Storck) 在奧斯坦德製作的《奧斯坦德映象》(*Images d'Ostende*, 1930)、荷蘭籍的伊文思 p. 445
(Joris Ivens) 在阿姆斯特丹製作的《橋》與《雨》，以及法國導演<u>維 p. 477
果</u> (Jean Vigo) 在蔚藍海岸拍攝的《尼斯即景》等。

《只在這幾個小時》也採用「從黎明到黃昏」的結構方式去呈現一些巴黎人的生活樣貌。與《柏林：城市交響曲》相比，少了章節的區隔，多了一些幽默感。影片中也出現一些窮人與富人、人類與動物的反差對比，但並未進一步發展。影片比較關注的還是一些設計性的情節或樣式。

《尼斯即景》則採用「真理電影」那種以未被察覺的方式去捕捉生活性的影像[18]，以創作出一種「被記錄下來的觀點」 (point de vue documenté)(Barnouw: 75–76)，描繪在著名度假勝地中的階級差異。這部影片具有都市紀錄片的樣貌，但比其他類似影片多了一些反諷的力道。

製作《橋》與《雨》的伊文思起初是受到阿姆斯特丹電影俱樂部「電影聯盟」(Filmliga) 放映抽象電影的影響。而製作《奧斯坦德映象》的史托克，則受到維果、伊文思的影響。他自己也像維果、

[18]　這一種觀念非常類似維爾托夫的「電影眼」或美國直接電影的主張。

伊文思一樣，都是自己城市中的電影俱樂部的主要成員。而電影俱樂部在當時歐洲的各主要都市都是作家、畫家、音樂家與建築師等藝術家及知識分子參與的組織。這也是為何這些城市影片成為尼寇斯 (Bill Nichols) 所說的詩意模式的紀錄片。

p. 459

詩意模式主要是讓觀眾能從觀看真實世界的影像中享受美學上賞心悅目的經驗。這種模式的紀錄片主要在探索實拍的影像間在連結與樣式上如何能於時間上產生節奏、空間上產生並置的效果。因此，表達出氛圍、調性、感動的重要性，遠高於傳達知識或講道理。1920 年代此種利用真實世界的影像從事詩意表達實驗的出現，是因為現代主義前衛藝術家發現日常生活的影像可以被拿來做詩意表達。透過把熟悉的影像予以陌生化，人們可以用新的方式來看這個世界 (Nichols, 2017: 94–96, 116–121)。

這些藝術家為了追求電影的「純藝術」表現而發表宣言與進行電影實驗。他們也在自己的國家組織電影俱樂部來放映與研究電影，並彼此交流觀摩所拍攝的影片 (Barnouw: 77)。1927 年的《柏林：城市交響曲》不但建立了城市交響曲類型，更引起電影俱樂部成員的一陣模仿旋風[19]。

此外，由於左翼思想的緣故及受到蘇聯紀錄片的影響，一些電影俱樂部的成員在 1930 年代紛紛投身製作左翼紀錄片，用紀錄片來揭發勞工問題、追求國際正義與和平[20]。

伊文思是 1930 年代左翼紀錄片創作者中的典範人物。他受到蘇聯電影很深的影響，從 1930 至 1970 年代在世界各地受法西斯主義危害的地區製作紀錄片及協助募款。

《曼納哈塔》

[19] 在《柏林：城市交響曲》之前，有出現過一些以城市為題材的實驗短片，例如《曼納哈塔》(Mannahatta, 1921)、《莫斯科》(Moscow, 1927)，但都較難看出與美術的關係，也未能如《柏林：城市交響曲》那樣產生如此龐大的模仿跟風。

[20] 一個重要例外是魯特曼——他後來背棄了左翼思想，協助納粹德國，據說最後在東歐戰場上拍片時，負傷死於戰場 (Barnouw: 111)。

《莫斯科》

他歷年足跡所到之處、所拍攝的影片,不但開啟了許多國家拍攝紀錄片的新風氣,也使他成為 20 世紀社會主義信仰者致力於推廣社會主義理想的一個典範。

而他所製作的這些影片,如《西班牙大地》(*The Spanish Earth*, 1937)、《四萬萬人民》(*The 400 Million*, 1938) 以及《印尼的呼喚》(*Indonesia Calling*, 1946) 等,更代表了 1930 年代以後國際情勢的縮影 (ibid.: 131–139)。

1926 年有聲電影開始出現,1929 年世界陷入經濟大蕭條,這些都是促成紀錄片於 1930 年代轉向揭發社會問題的主要政治與社會背景。

《西班牙大地》

格里爾生與英國紀錄片運動

格里爾生可說是對紀錄片歷史影響最深的一位人物,有人甚至稱他為「紀錄片之父」[21]。

他原本關心的是新聞學,但在 1924 年受邀到美國遊學時,受到美國記者暨政治評論者李普曼 (Walter Lippmann) 的影響,認為大眾傳播必須採用印象式的、普遍性的形式才會有效果。他觀察到美國民主社會中所產生的一些社會問題,認為可用電影這個工具來解決。因此他把電影當作講壇,用來宣揚他的看法 (Barnouw: 85; Hardy: 290)。

紀錄片學者艾肯 (Ian Aitken) 也認為:格里爾生紀錄片理論的基礎即是透過電影媒體去傳播大眾教育,來協助維繫民主的框架。此 p. 423

[21] 例如英國的格里爾生信託基金 (The Grierson Trust) 就在其網站首頁說格里爾生「被廣為當成紀錄片之父」(參見:http://www.griersontrust.org/)。

外，德國哲學家康德 (Immanuel Kant) 的美感經驗論與英國哲學家布萊德雷 (Francis H. Bradley) 的主張[22]，也都對格里爾生的美學立場產生重大的影響。這讓他覺得：若要有效傳播，藝術必須採用普遍的與象徵的表達模式，而非說教的、教學的模式 (Aitken: 2, 37)。

格里爾生從這些不同來源對他的影響中，總結出紀錄片的主要功能就是用一種戲劇性、描述性與象徵性的方式來再現各種社會關係彼此間的相互依賴與演化。他認為：紀錄片特別適合用來再現各種社會關係的相互連結性，是因為它比任何其他媒體更能獨特且確切地描繪出這些相互依賴所產生之模式的輪廓[23] (ibid.: 38)。

格里爾生曾說過：「當世界正強力且快速變動時，（把紀錄片當成是）一面反映大自然的鏡子，其重要性比不上形塑它（這面鏡子）的鐵鎚。……把紀錄片當成是一把鐵鎚，而不是一面鏡子，是當這媒體落到我蠢蠢欲動的手中時，我會想要做的。」(Hardy: 29) 也就是說，電影不是用來反映社會，而是要敲醒大眾。

正是這種觀念，才使得在他領導下所塑造出來的英國紀錄片風格，是以主觀的、獨斷的、權威的旁白進行說理為主，加上適當的音樂與音效，並按旁白的需要配上影像。

這種紀錄片的製作方式影響深遠，除了第二次世界大戰時期的戰爭宣傳片外，各國的教學片、產業簡介片、公關片、宣傳片，甚至電視紀錄片，至今也都還是以此作為一種主要的製作模式。

康　德

布萊德雷

[22] 布萊德雷認為：在現實中存在的複雜性，只能透過直覺的方式去經驗，而無法藉由概念推理的方式去獲得。參見 Bradley, F. H. (1914). *Essays on Truth and Reality*. p. 9, 175. London: Claren Press；轉引自 Aitken: 37。

[23] 例如，在《流網漁船》(*Drifter*, 1929) 中，格里爾生用蒙太奇來顯示深海捕魚作業的過程裡，各個部門彼此之間相互關聯的方式。《錫蘭之歌》(*Song of Ceylon*, 1935) 強調了傳統與現代、宗教與世俗之間的關聯性。《夜間郵遞》(*Night Mail*, 1936) 則顯示英國這個國家藉由通訊傳播過程而被綑綁在一起。在這些電影中，特定工作過程的描述性資訊被印象式、象徵式的電影技巧給凌駕了，因而表達出一種詩意的整體感。

《錫蘭之歌》

《夜間郵遞》

紀錄片學者艾肯把英國紀錄片運動區分為 4 個階段：(1) 1929–1936，這個期間的英國紀錄片是依附在特定的公家機構之中；(2) 1936–1948，此時許多英國紀錄片創作者由政府部門分散至商業機構；(3) 1948–1950，格里爾生主掌英國政府的「中央新聞局」(Central Office of Information) 時期；(4) 1950–1972，是英國紀錄片運動的沒落時期。而他又再把第二階段的英國紀錄片運動細分為幾個支脈：(1)皇冠電影組 (Crown Film Unit) 時期；(2)加拿大國家電影局 (National Film Board of Canada, NFB) 時期；(3)商業機構之市場導向時期。 p. 493

英國政府的帝國市場行銷局 (Empire Marketing Board) 成立於 p. 503 1924 年，是為了有效保護大英帝國各成員之間的貿易而成立的組織，但成立 10 年間它並無法解決帝國內各成員的貿易保護措施，所以到 1933 年就被廢除了。

格里爾生於 1927 年自美國留學返英之後，知道帝國市場行銷局是英國政府內最大的一間宣傳機構，便向市場行銷局求職，終於獲聘為助理電影官。在 1927 至 1929 年間，他擬定了在行銷局中成立電影組的計畫。

此期間，市場行銷局所製作的第一部影片即是格里爾生自己執導的《流網漁船》。這是一部以流網漁船深海捕鯡魚的過程為題材的詩意影片，很明顯受到艾森斯坦及佛拉爾提的影響[24]，採用格里爾生所理解的前衛美學，卻與市場行銷局所預期的一般行銷宣傳片大為不同。格里爾生自評這是一部「影像為先的電影」(imagist' film) (Hardy: 152)，更因為它為「交響曲形式」增添了「詩意的指涉」。這部影片更因為使用了華格納 (Wilhelm R. Wagner) 與林姆斯基—柯沙可夫 (Nikolai Rimsky-Korsakov)的音樂而更增添其詩意或浪漫

華格納

林姆斯基—柯沙可夫

《戰艦波坦金號》

[24] 有意思的地方是：《流網漁船》於 1929 年在英國首映時，是和艾森斯坦的《戰艦波坦金號》(*Battleship Potemkin*, 1925) 一起放映，並且在當時被認為可以和艾森斯坦的作品並駕其驅 (Aitken: 10–11)。

的層面 (Aitken: 10)。

次年，格里爾生終於成立了帝國市場行銷局的電影組。他找了一些沒拍過電影的詩人、畫家與評論家朋友來製作紀錄片 (Barnouw: 89)，因為他認為這些人可以拍出完全不同風貌的紀錄片。就是他這種開闊的胸襟，使得英國紀錄片在 1930 年代之後，得以蓬勃發展。

市場行銷局電影組第一年製作的影片較為一般，許多部的片長只有 1 卷，題材也很簡單，例如介紹南非的水果、加拿大蘋果等。第二年起，影片的題材、內容與技法水平逐漸提升。為了避免影片題材與內容受到帝國市場行銷局管理階層的箝制，格里爾生發展出由行銷局以外的機構委託製作影片的策略。市場行銷局電影組最獲得好評的紀錄片都是此種委製的作品，例如《錫蘭之歌》是為錫蘭茶業公司製作的[25]。

行銷局電影組的紀錄片主要的題材包括英國鄉村與區域的認同議題，以及對於工人階級文化及其手藝技術的再現 (Aitken: 12)。

格里爾生認為，應該用電影來揭發社會問題、提高工人的社會地位。由於 1930 年代以前，歐美大多數紀錄片不以個人為拍攝對象；就算以人為拍攝對象，也多半是一些未開發世界的民族。真正以西方國家都市或鄉村民眾為對象，去記錄他們身為公民一分子的複雜或親密生活狀態的紀錄片，是在格里爾生領導下的英國紀錄片才開始的 (Hardy: 215–217)。

1932 年帝國市場行銷局的主任秘書，也是當初聘請格里爾生的塔稜茲(Stephen Tallents) 被英國郵政總局 (General Post Office) 挖角，並要求在市場行銷局解散之後，把電影組轉移至郵政總局。於是，到了 1933 年，格里爾生就率領他的電影組來到郵政總局。

1935 年，塔稜茲離開郵政總局去英國廣播公司 (British

塔稜茲

[25] 這部影片是在帝國市場行銷局時期接受委託，但完成時，製作單位已經改為郵政總局電影組。

安斯鐵

雷格

萊特

瓦特

詹寧斯

Broadcasting Corporation, BBC) 就任新職，而格里爾生也在同一時期與一些創作者離開郵政總局，尋找更開闊的創作天地。其中安斯鐵 p. 424(Edgar Anstey) 在 1934 年為殼牌公司 (Shell) 創立了電影組；泰勒 (Donald Taylor)、羅塔與雷格 (Stuart Legg) 在次一年創立了民營的電 p. 452影公司「史川德電影組」(Strand Film Unit)；萊特(Basil Wright) 則在 p. 480 1937 年創立「寫實者電影組」(Realist Film Unit)；格里爾生也在同一年 6 月離開郵政總局，創立「電影中心」(Film Centre)，致力於協調英國紀錄片的製作工作。此時，仍留在郵政總局的卡瓦爾坎提、瓦特 (Harry Watt)、 詹寧斯 (Humphrey Jennings) 則和離開的前同事 p. 478
p. 447們有了明顯的分工。

格里爾生於 1939 年接受加拿大政府的邀請， 去擔任新成立的「國家電影局」首任電影總監，直到 1945 年。格里爾生邀請了一些他以前的同事（如萊格）等加入國家電影局，帶領一批加拿大的年輕電影創作者開始製作紀錄片及《作戰中的世界》(*World in Action,* 1941–1945) 與《加拿大堅持下去》(*Canada Carries On*, 1940–1959) 的紀錄片影集。在格里爾生主掌期間，國家電影局依照他在英國紀錄片運動的模式，一共製作了超過 500 部影片、2 套紀錄片影集，並建立了戲院外的發行網 (Ellis: 8; Morris: 269)。

在二戰爆發後，郵政總局電影組被移轉給內閣新聞部 (Ministry of Information)，並改名為「皇冠電影組」，直到二戰結束後解散，人員被轉移到新成立的 「中央新聞局」。1948 年格里爾生由海外回到英國，被任命為中央新聞局的主管，直到 1950 年。

1950 年之後，格里爾生陸續在幾個不同的機構任職，但時間都不長，也都沒什麼特別的成就。英國紀錄片運動可以說從 1950 年起開始走下坡，至 1972 年格里爾生去世後，也正式結束了。

英國紀錄片運動在 1936 年以前，製作出許多部經典作品，包括萊特的《錫蘭之歌》、萊特與瓦特合導的 《夜間郵遞》(*Night Mail,* 1936)、 安斯鐵與艾爾頓 (Arthur Elton) 合導的 《住的問題》 (*Housing* p. 435

Problems, 1935) 等 (Barnouw: 93–94)。這些影片在聲音與影像上的運用，都有十分重要的歷史貢獻。

艾爾頓

格里爾生與他所領導的英國紀錄片運動，可以說在 1930 年代塑造了人們對紀錄片這個名詞的看法。而英國紀錄片創作者更在 1930 年代後期與 1940 年代中拍出了宣傳紀錄片的經典作品，將在本章稍後繼續說明。

《錫蘭之歌》的主要焦點是在錫蘭的傳統文化。本片以一個 17 世紀旅行家的錫蘭遊記文字作為旁白，將錫蘭傳統文化中的信仰與價值的位置提升到比碼頭與倉庫等商業建設更高位置。艾肯認為：傳統框架了這部影片，顯示出英國紀錄片運動的初期確實是有一種主導的典範 (Aitken: 16)。

英國紀錄片運動在 1934 年之後，重點開始轉移到現代性——關於現代工業、科技與大眾傳播，而非早期的鄉村或區域性經驗。例如《夜間郵遞》即是以全國性的通信與遞信為題材，不過也顯示了各地口音、行為模式、地名與環境。不過，鐵路與郵件在這部片中不是以現代化、全國性的體系被呈現，而是被擺設在傳統與在地性的環境中，以一套機構型的操作模式被呈現出來。當然，片子裡還是有呈現現代科技、速度、動力、郵件數量等關於郵遞的產業與組織層面，甚至讓人從火車離開黑漆漆的都市車站後自由地高速穿越原野的影像中，感受到火車所代表的科技的力量與速度。因此，艾肯認為影片所強調的是科技與自然之間的關係 (Aitken: 19–20)。

從《夜間郵遞》之後，郵政總局電影組的電影美學愈來愈愛採用較為寫意的剪輯（雖然還是遵循連續剪輯的理念）、旁白與用影像說故事的方式。反之，從郵政總局電影組離開的創作者，則更傾向於社會學的表現取徑、接近新聞報導的手法，像美國新聞片《時代進行曲》那種使用旁白的方式，而較不注重形式上的實驗。當然，這也是因為受到委製單位限制的緣故。

例如《住的問題》是由煤氣公司與倫敦郡議會贊助拍攝的。這

《住的問題》

部影片即經常被拿來作為創作者被迫向贊助單位妥協的一個例子。不過，這部片在紀錄片歷史上的重要性，在於它捨棄了旁白而讓住在貧民窟中的居民親自對著攝影機訴說他們的故事。他們所談到的健康狀況很差或兒童死亡率很高等方面的細節，都栩栩如生，因而讓人感受很深。但是，片中對現況的批評，卻淹沒在影片整體的論述中。影片的宗旨最終還是被迫要滿足出資機構的利益，那就是提出建造「更新更好的房子」來解決貧民窟問題（因而可以賣更多的煤氣），從而削弱了影片在現場實拍的「真實電影」般的影像所隱含的改革必要性。

　　艾肯總結 1930 年代英國紀錄片運動主要創作者的特徵是：大多數是白種男性、出身自中產專業者的家庭背景[26]、多數人是公學 (public school) 教育出身、大多有大學學歷（許多畢業自劍橋大學）、來自倫敦與周圍各郡[27]、都很年輕[28]、政治立場偏自由派、在開始拍電影前都沒有學術資歷、都先拍過各種品質不一的公關宣傳片後才開始拍紀錄片、只有少數人可以被稱為知識分子[29] (Aitken: 6–7)。

希特勒

墨索里尼

戈培爾

宣傳紀錄片的崛起

　　1930 年代由於經濟問題、國際政治混亂，導致德國希特勒與義大利墨索里尼等極右法西斯政權的興起。1933 年，希特勒在德國取得政權，在他與年輕的宣傳部部長戈培爾 (Joseph Goebbels) 的領導p. 440下，紀錄片被用來作為黨和國家意志與力量的展示場域。紀錄片開始變成政府可以操控的一種宣傳片形式 (Barnouw: 100)。這種情形一直到 1970 年代之後才在歐美逐漸消失。

　　所謂的宣傳，即英文的 propaganda 一字，本來只是單純傳達意

[26] 沒有人來自工人家庭或富有家庭，或是政治立場極端的家庭。

[27] 少數來自蘇格蘭、澳洲、紐西蘭與加拿大。

[28] 1930 年時格里爾生只有 32 歲，瓦特 23 歲，泰勒才 15 歲。

[29] 可被稱為知識分子的只有格里爾生、羅塔、卡瓦爾坎提、詹寧斯。

念或訊息的意思，但在法西斯政權（尤其是納粹政權）用媒體來傳播特定意念、訊息或謠言以打擊敵人（無論是機構、種族、個人或某種立場）使自己獲利後，宣傳就成了個壞字眼。

事實上，若按格里爾生的定義，所有的紀錄片都可算是宣傳片──宣傳自己對某件事物的看法 (views)、觀點 (perspectives)、論點 (arguments)、意見 (voices) 或詮釋 (interpretations)。格里爾生從不諱言他所製作的是宣傳片。希特勒或戈培爾當然也不是宣傳片的始作俑者。維爾托夫所剪輯製作的《真理電影》，不僅是新聞片，其實說穿了也是宣傳片。

但是從歷史的角度來看，宣傳片出現的最佳時機，應該就是政治狀況最混亂的時候。而近代歐洲政治最混亂的時候，莫過於第一次與第二次世界大戰之間的年代，尤其是 1930 至 1945 年間。這段時期，各主要交戰國都製作出重要的宣傳紀錄片。

希特勒與瑞芬斯妲

德國在戰前的宣傳紀錄片經典作品《意志的勝利》(*Triumph of the Will*, 1935) 與《奧林匹亞》(*Olympia*, 1938) 都是由瑞芬斯妲 (Leni Riefenstahl) 製作的。這 2 部影片若不是在希特勒的指示下由納粹德國全力支持，當然不可能以影片最後所呈現的那種規模製作出來 (ibid.: 101−110)。然而，若無瑞芬斯妲的導演才華來執行，這 2 部片也不可能成為紀錄片的經典作品。

p. 464

不過，瑞芬斯妲後來也受到這 2 部影片的影響，在二戰後被冠上法西斯電影創作者的汙名，而被眾人譴責，差點被歷史遺忘。

《意志的勝利》這部影片記錄了 1934 年國家社會主義德國工人黨 (Nationalsozialistische Deutsche Arbeiterpartei, NSDAP)（即納粹黨 (Nazi Party)）於 1934 年在紐倫堡 (Nuremberg) 舉行的全國黨代表大會，包括青年營、火炬遊行、體育場大型集會、白天街頭遊行與演講等，從題材上來講是十分無趣的。

然而，這部影片完成後，其高明的藝術成就不但在德國受到讚美，也在世界上引起兩極的極端評價。

瑞芬斯妲在拍攝《意志的勝利》的
現場指導攝影師

《奧林匹亞》中拍攝跳水的鏡頭及
其他運動員的身體影像

《奧林匹亞》體操場面

《意志的勝利》體育場中的大型集會

這部片藉由畫面一直在移動的流暢影像剪輯、雄壯的配樂、光影與構圖的效果、群眾狂熱與紀律的對比等，建構出一部有如華格納歌劇的史詩電影。其實，絕大多數的人都不否認這部影片的藝術性，但有很多人則因為該片明顯在為納粹宣傳而反對它。作為一部描繪納粹黨 1934 年全國黨大會畫像來為納粹黨與希特勒宣傳的電影，《意志的勝利》確實為德國第三帝國達成了鼓舞自己與威嚇（或困擾）敵人的宣傳目的。該片展現了德國人的團結與軍民的力量，而當時反對德國的歐美各國則無力反制這部片 (ibid.: 105)。

《意志的勝利》最大的特點就是：影片的籌劃是與事件的籌劃同步進行的。換句話說，整個黨代表大會的所有人物與事件其實都是配合這部影片的拍攝而產生的。因此《意志的勝利》可能是歷史上動員最多人力與物力所完成的一部影片，不但空前，也可能絕後。

瑞芬斯妲得到希特勒的授權，直接動員了 120 個工作人員（包括 16 位攝影師）與 30 部攝影機同時拍攝，有 4 輛錄音卡車與 22 輛轎車，以及所有的警察人員與雲梯車隨時供她調度使用；甚至在飛船上也架設了攝影機由高空遠眺。為了這場集會，紐倫堡市建造了 1 座可容納幾十萬人的體育場，並在建造時配合攝影的需要，在巨大旗桿旁搭建了 1 座高速電梯，可以在幾秒鐘的時間內上升 120 公尺 (ibid.: 101–102)。

拍攝 《意志的勝利》時所使用的高速電梯

《意志的勝利》或許可以被視為一部納粹黨的好萊塢式大型歌舞片，只是近百萬的納粹黨員替代了好萊塢的歌舞女郎！

雖然瑞芬斯妲為自己辯護，說她的野心只是想拍一部具有強烈情緒感染力的偉大電影，並無任何宣傳的意圖，但是誠如尼寇斯所說：如果把這部影片當成當時納粹德國的真實再現，則我們就是自掘墳墓 (Nichols, 2017: 36)。

p. 471
或者如美國評論家桑塔格 (Susan Sontag) 所說的，《意志的勝利》是法西斯美學的代表作品；而所謂的法西斯美學的特徵，在這部影片可以見到的，即是對被控制之人的服從行為的迷戀與對豪華

桑塔格

場面的迷戀,以及人群被聚集起來轉化為物件,再被複製成更多的物件,然後將其圍繞在權力至高無上的、可以使人被他催眠的領袖的周圍 (Sontag: 73–105)。

至於《奧林匹亞》則是記錄了 1936 年在柏林舉行的奧林匹克運動會。影片由古希臘神殿中的雕像開場,藉由聖火的傳遞而將影片帶入柏林奧運大會。

瑞芬斯妲在這部影片中不但親身設計攝影機的鏡位,更為配合攝影上的要求設計製作了新的攝影設備,如高倍望遠透鏡、遙控攝影機與超迷你攝影機等。

為了拍攝《奧林匹亞》而設置的地洞

攝影師由水上、水下、汽車、熱氣球、飛機、帆船、升降機、軌道以及地洞等位置取得大量的影像,再經由高明精準的剪輯,創造出律動、節奏、美感、詩意以及力量 (Barnouw: 108–109; Riefenstahl: 185–187)。

此片一方面歌頌人體(尤其是男性肉體)的自然美與形式美,同時也歌頌阿利安族 (Aryan race) 的活力與健康,間接為建立德國p. 498人愛好和平與友好的新形象做正面的宣傳。這部影片的特點是將運動抽象化與運動員身體的理想化,創造出類似舞蹈與音樂的感覺。但也正因為如此,瑞芬斯妲的這部傑作被指控為法西斯美學[30]。

只是,瑞芬斯妲把音樂與舞蹈的感覺引進紀錄片的創作中,前無古人,後也無來者,恐怕這也是她在紀錄片歷史上永遠佔有一席特殊地位的主要緣故。

二戰之前另一股製作宣傳紀錄片的力量則出現在美國。1929 年經濟大恐慌之後,美國社會出現了大量流離失所的赤貧之人,造成嚴重的社會問題。但好萊塢電影完全避開這種令人不愉快的社會現象,反而大量製作大型歌舞片等逃避現實的電影。廣播與報紙等傳播媒體也不重視社會問題,反而強調人民要對胡佛 (Herbert C.

[30] 桑塔格説,法西斯藝術展示出一種烏托邦式的美學——胴體的完美 (Sontag: 73–105)。

Hoover) 總統的政府有信心。

　　這種情況引起一些有理想、追求社會公義的知識青年（主要是
靜照攝影師）強烈的不滿，於 1930 年在紐約組織了工人電影與攝影
聯盟 (Workers Film and Photo League)。這個電影俱樂部，在 2 年內
迅速擴延勢力至全美各地，並組成全國電影與攝影聯盟 (National
Film and Photo League) (Barnouw: 112)。紐約的電影與攝影聯盟（此

p. 472
p. 473
組織到 1932 年已經移除了名稱中的「工人」字眼）的成員如史坦納
p. 444
p. 475
(Ralph Steiner)、史川德 (Paul Strand)、賀維茲 (Leo Hurwitz)、范戴
克 (Willard Van Dyke) 等人，積極募款拍攝有關美國國內社會不公
義與世界各地反法西斯侵略的紀錄片，包括《飢餓》(*Hunger*,
1933)、《西班牙之心》(*Heart of Spain*, 1937) 與《中國反擊》(*China
Strikes Back*, 1937) 等 (ibid.: 125–127)。

　　這些左翼電影青年因為認同工人並與他們一同合作製作影片，
因此得以避免出現溫斯頓所說的把工人階級當成受害者處理的英國
紀錄片傳統做法[31]，反而被認為是一種致力於協助左翼社會運動的
「賦權的電影」(cinema of empowerment)。

　　但在 1930 年代，最有影響力的宣傳紀錄片卻是由美國政府出資
p. 453
製作的。羅倫茲 (Pare Lorentz) 導演的《破土之犁》(*The Plow That
Broke the Plains*, 1936) 是美國總統羅斯福主政之下的農村遷村管理
局 (U.S. Resettlement Administration) 所製作的影片，《河流》(*The
River*, 1937) 則是由農村安全局 (Farm Security Administration) 製作的
(Barnouw: 113–120; Ellis and Mclane: 80–86)。

　　《破土之犁》是由羅倫茲向農村遷村管理局建議拍攝，並聘請
史坦納、史川德與賀維茲等已有紀錄片經驗的電影與攝影聯盟成員
擔任攝影師。

　　這部影片拍攝時並無精確的劇本，引起攝影師抗議，要求照他
們的劇本去拍，但羅倫茲不為所動。他雖同意那群左翼攝影師的觀

[31]　請參見本書第 4 章有關受害者紀錄片議題的討論。

史坦納

史川德

賀維茲

范戴克

《西班牙之心》

點，認為沙塵暴不僅是自然災害，還是人類在貪婪的社會制度下濫用土地的結果，但在政府提供資金的情況下，他的職責是用影片去提倡生態與環境保護，而非在意識形態上指責社會體制或政府 (Barnouw: 115; Ellis and Mclane: 82)。

羅倫茲

羅倫茲與格里爾生相同，想用電影作為宣傳媒體，來推銷政府所屬意的一些社會政策（如水土保持），因此他也像格里爾生一樣，並不想如同維爾托夫或其他蘇聯電影導演或歐洲前衛電影創作者那般，在形式上做創新或使用詩意的表達方式，而更強調自己作為有說服力的演說家的角色。

《破土之犁》

《破土之犁》採用典型的「提出問題→找出解方」的結構形式，而此種結構與內容是連同湯生 (Virgil Thomson) 的配樂一起，在剪輯臺上完成的。湯生在影片中成功地運用民俗音樂，不只為影片增添時代氛圍，更與影片（旁白及影像）內容相互呼應，甚至增加影片的豐富性，對《破土之犁》在藝術上的成就貢獻良多 (Barnouw: 115–117; Ellis and Mclane: 82)。

p. 474

此片被認為在彰顯全國性問題時，資料完整且有美感與極強的感動力。《破土之犁》與羅倫茲後來製作的《河流》及伊文思執導的《電力與土地》(*Power and the Land*, 1940)，均曾在美國做商業放映，都得到主流觀眾很好的反應。《電力與土地》是由好萊塢的雷電華公司發行至全美約 5,000 家電影院，票房極佳，一直到 1940 年代末期仍在美國非商業管道發行 (ibid.: 87)。但因政府製作的影片想做商業放映，被認為是與民爭利，因此好萊塢製片廠抵制此片的發行 (Barnouw: 117; Ellis and Mclane: 82–83)。國會反對黨則認為此片是羅斯福新政 (New Deal) 的宣傳片，對他們十分不利，也起來反對本片。但影片還是獲得獨立片商青睞，上映時建立了好口碑，票房十分亮眼。

p. 511

《河流》

《河流》則以密西西比河 (Mississippi River) 流域洪災與河流整治為題材，並推銷以田納西河流域管理局 (Tennessee Valley Authority) 的水力發電、普及農村電力、水土保持等新政作為解決問

p. 479 題的方案。湯生再次為影片譜曲，配上惠特曼 (Walt Whitman) 式的詩句語法，類似蘇聯紀錄片《突厥西伯》(*Turksib*, 1929) 在聲音（旁白）與影像結構上採用分類、重複與逐步加強的手法去堆砌影像與聲音的力量，成為此片最受矚目、也是在紀錄片歷史上最著名的一點 (Barnouw: 120; Ellis and Mclane: 84; Bordwell, 2010: 362)。此片獲得派拉蒙電影公司的發行，在全美國逾 5 千家電影院放映，票房成績意外地好，並在威尼斯影展獲頒最佳紀錄片獎 (Barnouw: 120; Ellis and Mclane: 84)。

羅斯福總統也十分欣賞這部影片，乃於 1938 年 8 月邀請羅倫茲出面主持美國電影處 (United States Film Service)，為各政府機構製作電影。羅倫茲就好像 1930 年代英國的格里爾生一般，正準備大張旗鼓製作大批由政府出資的紀錄片時，美國國會卻以「違法動用救災專款拍攝電影」的理由，否決了撥款給美國電影處拍片的議案 (Barnouw: 120–121; Ellis and Mclane: 86–90)。

由於羅斯福總統正忙於處理迫在戰爭邊緣的國際情勢，不願為此「小事」與國會對抗，於是美國電影處在 1940 年代中壽終正寢。

p. 500 美國政府下次再介入拍攝紀錄片，則要等到美國新聞總署 (U.S. Information Agency) 於 1953 年成立後。尤其是 1961 年甘迺迪 (John

p. 459 F. Kennedy) 總統任命資深電視新聞記者莫洛 (Edward Murrow) 擔

p. 472 任新聞總署署長，以及好萊塢導演史蒂文斯 (George Stevens) 的兒子

p. 473 小史蒂文斯 (George Stevens, Jr.) 負責製作電影與電視節目，美國新聞總署製作的宣傳紀錄片在海外才又產生相當的影響 (Barsam, 1992: 278–280)。

莫洛

史蒂文斯

小史蒂文斯

戰爭宣傳片時期

二次世界大戰爆發後，紀錄片正式進入戰爭宣傳片時期。1939 年 9 月，德國大舉入侵波蘭。在軍事行動中，他們也派遣了隨軍攝

《火的洗禮》

影師拍攝影片，製作出《火的洗禮》(*Baptism of Fire*, 1940) 這種記錄軍事行動的影片 (Barnouw: 140–142)。這些影片，說白了，就是用來激起愛國主義的熱血，並力圖癱瘓敵人的意志。德國人的戰爭影片因而塑造出戰爭宣傳片的原型。

德國人把在各個戰場上所拍攝的影片輯合成《德國一週回顧》(*German Weekly Review*, 1940–1945) 的新聞片，戰爭初期 1 輯約 40 分鐘，但有時候也會以紀錄長片的形式出現。這些新聞片的特色是將各戰場拍攝的影片及擄獲的敵人影片剪輯在一起，配上解說動畫地圖，加上聳人的音樂與情緒化的旁白，藉以在影片所描述的事件中強調或製造出特定的意義、價值或情感 (ibid.: 139)。這是往後戰爭宣傳片的標準模式，包括德、日、義等軸心國，以及美、英、蘇等同盟國，在戰爭期間所製作的影片大多是如此。

《猶太人末日》

除了宣揚自己的力量外，德國人也動用各種方法製作反猶太的宣傳片，如《猶太人末日》(*The Eternal Jew*, 1940) 等。為了達到宣傳目的，德國人用盡各種手法醜化猶太人。在《猶太人末日》中，除了謾罵的旁白之外，一些劇情片像是《M》(*M*, 1931) 的虛構情節也被別有用心地拿來作為「證據」，以強化旁白中的論點 (ibid.: 141–142)。這種做法在美、日等國的宣傳片中也出現過。

《M》

美國政府開始製作戰爭宣傳片，是在對德宣戰及珍珠港事件之後。其最初的戰爭宣傳片，主要是應用盟國或敵國拍攝的戰場影片，以歷史為強調重心，針對入伍新兵進行思想教育。

這樣做主要是為了消除美國國內的孤立主義意識。當時有許多美國人不願意為了解救大英帝國或共產主義而被捲入戰爭中。第一次世界大戰美國參戰的結果並未引起什麼對美國有利的作用，也是美國人不贊同參與第二次世界大戰的原因 (ibid.: 155)。

因為美國本土未受到威脅，所以儘管發生珍珠港事件激起了美國人仇日的情緒，但一般美國人其實並不瞭解歷史背景，也不把日本與歐陸大戰聯想在一起。美國聯邦政府的戰爭部發現許多新兵對

戰爭認識不清、態度模稜兩可，對整個歷史背景完全無知，因此找來專拍溫情喜劇片的好萊塢導演卡普拉，由他監督製作了《為何而戰》系列宣傳片 (ibid.: 155–157)。

《為何而戰》中的動畫

這些影片包括《戰爭前夕》(*Prelude to War*, 1942)、《納粹的攻擊》(*The Nazis Strike*, 1942)、《分化而征服》(*Divide and Conquer*, 1943)、《英國戰役》(*The Battle of Britain*, 1943)、《俄國戰役》(*The Battle of Russia*, 1943)、《中國戰役》(*The Battle of China*, 1944) 與《戰爭來到美國》(*War Comes to America*, 1945)。

福　特

卡普拉在這一系列影片中強調了本土愛國主義、美國的民主理念、軸心國戰爭機器慘無人道的暴行，以及希特勒、墨索里尼及裕仁天皇的邪惡。他利用非黑即白的「自由世界對抗奴役世界」的二分法，來說服新兵們為保衛自由世界而戰。

惠　勒

此系列 7 部影片除了是新兵訓練的必修教材外，也放映給一般美國民眾觀看，並翻譯成多國語言送至海外（如中國）放映，效果卓著 (ibid.: 158)。

赫斯頓

這些電影除了用旁白來傳達政府欲強調的訊息外，也大量引用資料影片（包括一些經過安排拍攝的影片或劇情片的片段）作為說理的「證據」，並使用迪士尼公司 (The Walt Disney Company) 製作的動畫地圖來說明戰役的過程 (ibid.: 158–159)。

二戰期間除了卡普拉外，一些好萊塢著名的導演也參與製作戰爭宣傳片與戰爭紀錄片，如福特 (John Ford) 的《中途島戰役》(*The Battle of Midway*, 1944)、惠勒 (William Wyler) 的《孟菲斯美女號》(*Memphis Belle*, 1944) 以及赫斯頓 (John Huston) 的《阿留申報導》(*Report from the Aleutians*, 1942)、《聖彼阿楚戰役》(*The Battle of San Pietro*, 1945) 與《光明何在》(*Let There Be Light*, 1945) 等 (ibid.: 162)。

p. 438
p. 480
p. 444

《聖彼阿楚戰役》

這些影片大都能鼓舞士氣，唯有赫斯頓的《聖彼阿楚戰役》與《光明何在》卻因太過寫實、未經修飾，讓美國軍方認為會使觀眾對戰爭的殘酷以及後遺症太過震驚而產生反效果，因此被禁映

《光明何在》

(ibid.: 162–164)。 由此反證出戰爭宣傳片不是格里爾生定義下的真正「紀錄片」，是不容有個人詮釋或創意處理的。

美國除了軍方負責拍攝戰爭宣傳片外， 戰爭情報局 (Office of War Information) 海外部也請戰前左翼的電影與攝影聯盟紀錄片創作者拍了不少影片 (ibid.: 164)。這些影片大多強調美國小鎮的倫理價值觀，浪漫地描繪美國景象，完全忽略了任何社會問題。這是美國政府製作對海外宣傳片的高潮時期。

戰爭結束之後，戰爭情報局關門，對海外的宣傳片製作工作則移歸國務院國際資訊節目處 (Bureau of International Information Programs) 負責。1953 年美國新聞總署成立後，美國政府的海外宣傳片製作工作又展開新的一頁。

英國在二戰期間也製作大量戰爭宣傳片。郵政總局的電影組轉變為皇冠電影組，以製作戰爭影片為主，目的與德國戰爭宣傳片相同，但風格則大異其趣 (ibid.: 144)。皇冠電影組從 1941 年至其被解散為止，製作了專供移動放映隊在各地工廠與鄉村地區放映的影片，以及一些伴隨著劇情片在戲院放映的短片。短片中較為有名的有《倫敦挺得住》 (*London Can Take It*, 1940)、《傾聽英國》 (*Listen to Britain*, 1942) 與《燈船上的船員》 (*Men of the Lightship*, 1940)。

英國戰爭宣傳片的創作者，除了原先由格里爾生所培養出來的紀錄片老手，像是卡瓦爾坎提、瓦特與羅塔等人之外，還有詹寧斯。

詹寧斯的影像作品，例如《倫敦挺得住》、《傾聽英國》、《失火了》 (*Fires Were Started*, 1943) 與《寫給提摩西的日記》 (*A Diary for Timothy*, 1945) 等，較著重觀察，不像傳統戰爭宣傳片那樣使用解釋與論述的方式，因而曾引起格里爾生的疑慮[32]，但卻普遍受到英國

《倫敦挺得住》

《傾聽英國》

《燈船上的船員》

《失火了》

《寫給提摩西的日記》

[32] 格里爾生說：「《倫敦挺得住》這部片子雖然很美，但在宣傳片的相對力量上卻引發了一個很特別的議題，也就是（宣傳片的）主要效果與次要效果，或意識與潛意識之間的區別。《倫敦挺得住》能讓人極為同情英國固然很好，但問題是產生同情卻未必會產生信心。」(Hardy: 243)

人的讚賞，對英國人的影響力反而大過一般宣傳片 (ibid.: 145–147)。

《傾聽英國》使用象徵性的對立反差元素（城鄉、新舊、男女、通俗文化與高雅藝術、在地與全國、下階層與上階層）的並列來產生統一性，以暗示在表面上看起來差異很大的現實中，其實整個國家在面對德國人的空襲時是團結一心的。隨著影片的逐步發展，所有的對立元素被愈來愈強地動員起來，一直到達影片最後的高潮。詹寧斯用不被當事人察覺的觀察模式拍攝了許多老百姓與公眾人物的影像，讓觀眾產生客觀見證到全國團結實況的印象，而不是感覺到這些是為了宣傳目的而被人為製造出來的 (Aitken: 26)。

詹寧斯的電影看似簡單，但是剪輯與音樂卻能把城市中各地區的老百姓給連結起來，並輕輕地賦予他們正在做的事某種高貴的感覺。因此巴諾認為詹寧斯的風格是精準、冷靜、餘音繞梁不絕於耳 (Barnouw: 144, 146–147)。因此，稱詹寧斯為英國二戰時期的電影桂冠詩人，一點也不為過。英國影評人暨導演安德生甚至稱讚詹寧斯是英國電影「一個道地的詩人」(Anderson: 5)。

皇冠電影組除了製作短片外，在二戰期間也拍攝過一些「戲劇紀錄片」，如《今晚的目標》(*Target for Tonight*, 1941)、《海岸指揮部》(*Coastal Command*, 1943)、《失火了》與《西部航線》(*Western Approaches*, 1944)。這些影片都顯示了英國戰時在本土進行的一些例行行動，讓英國人民知道這些行動是如何被企劃與執行的，只是影片會採用戲劇性的發展模式、人物描繪，以及加入一些幽默元素，來吸引觀眾對片中的人物產生認同。學者艾肯認為：這些頗受當時觀眾歡迎的戲劇紀錄片，除了《失火了》之外，其實在美學上並不很令人滿意。但是他也覺得這些影片還是有讓當時的英國觀眾見識到戰時一些重要活動的寫實紀錄，並且也確實會比當時一般紀錄片採用說教的方式要來得有效 (Aitken: 25–26)。

除了有關英國本土的戰爭宣傳片外，二戰期間也出現不少傑出
p. 426
的紀錄片以英軍在各戰場上的表現為題材。舉例來說，博汀 (Roy

《今晚的目標》

《海岸指揮部》

《西部航線》

博 汀

《沙漠戰役勝利》

《突尼西亞戰役勝利》

《緬甸戰役勝利》

《莫斯科反擊》

杜甫仁科

普多夫金

卡　門

Boulting) 的《沙漠戰役勝利》(*Desert Victory*, 1943)，記錄了英軍與德國隆美爾 (Elwin Rommel) 元帥的沙漠坦克部隊在北非的追逐戰。為了拍攝這部影片，不少攝影師戰死、受傷或被俘虜。博汀後來又製作了《突尼西亞戰役勝利》(*Tunisian Victory*, 1944) 與《緬甸戰役勝利》(*Burma Victory*, 1945) 等片 (ibid.: 147–148)。

攝影師在戰場上犧牲的情況，在各交戰國中以蘇聯最為慘烈。整個二戰期間，共有超過 100 位蘇聯攝影師犧牲了性命。蘇聯與德國開始交戰後，在最初的撤退行動中留下了許多游擊隊和攝影師。當俄軍開始反攻時，攝影師更隨軍隊前進，拍攝德軍狼狽撤退、被困與被俘虜的鏡頭。由 400 位攝影師拍攝的影片，每天自四面八方湧向莫斯科，由剪輯師剪輯成新聞片與紀錄長片，在莫斯科地鐵車站及各地電影院放映。這些影片有時成了在後方的俄國人與前線的親人間唯一的聯繫管道 (ibid.: 151–155)。

俄國人製作了不少戰爭紀錄片的經典作品，例如《莫斯科近郊德軍的潰敗》(*Defeat of the German Armies near Moscow*，在美國改名為《莫斯科反擊》(*Moscow Strikes Back*) 上映)，即贏得 1943 年美國影藝學院奧斯卡金像獎最佳紀錄片獎 (ibid.: 152)。一些知名的蘇聯劇情片導演，像杜甫仁科 (Alexander Dovzhenko)、普多夫金 p. 434p. 462 (Vesvolod I. Pudovkin) 與卡門 (Roman Karmen) 等，都曾參與剪輯戰 p. 447 爭宣傳片。這些影片成功改變了許多美國人對蘇聯的反感。珍珠港事件後，蘇聯製作的戰爭影片更成為美國政府取得戰爭資料影片的重要來源 (ibid.: 152–155)。

綜觀二次世界大戰期間的紀錄片，可以發現影片的內容不是關於戰爭之威脅，就是關於戰爭本身。因此，這個時期的紀錄片多半不是委婉、細膩或有深度的，反而是強而有力並講求速效。

二戰結束後，宣傳片改變了方向。由於同盟國在戰後取得軸心國（尤其是德、日）拍攝的影片，因此像蘇聯、波蘭與東德等國家就運用這些影片作為審判戰犯的證據，又用來製作反法西斯的宣傳

片，當成歷史教材。日本在戰後也有一些人用資料影片來控訴軍國主義。這些影片大體上和戰爭宣傳片相同，也使用許多情緒化的旁白來進行控訴，煽動觀眾的情緒 (ibid.: 173–180)。

不過，二戰後控訴納粹罪行最有力量的一部片，卻是非常溫文雅靜的《夜與霧》。導演雷奈以藝術化的方式，運用強而有力的影像，配上散文或詩一般的旁白[33]娓娓道來，幾乎感覺不到情緒性或有明顯價值判斷的字眼，只是很簡單但清楚地敘述猶太人被迫害的一些事實 (ibid.: 180)。這部片至今再觀看時，雖已遠離了其歷史脈絡，卻仍能產生強烈的感動力，甚至還有新意。由此可見，經過藝術處理過的紀錄片才能不受時代的侷限，歷久而彌新。

雷 奈

戲劇紀錄片的出現

紀錄片在默片時期原可自由拍攝正在發生的生活景象，但到了有聲時期，由於錄音器材笨重且需穩定電壓，以及攝影機的噪音問題，導致有聲紀錄片幾乎無法在真實現場同步記錄影像與聲音，而只能在攝影棚內拍攝（若要在真實現場拍攝，則只能事後配音）。

《夜與霧》

瑞芬斯妲在製作《意志的勝利》與《奧林匹亞》這兩部片時，

p. 495 是使用光學聲帶的同步錄音 (synchronized sound) 技術，在外景製作紀錄片 (Riefenstahl: 217)。雖然，德國的通用電子公司 (Allgemeine Elektricitäts-Geselleshaft, AEG) 在 1935 年已推出金屬磁帶錄音機，但此技術並未被瑞芬斯妲用在她的影片中。

當時的歐洲各國，除德國外，也只有英國在製作《住的問題》等少數影片時，曾在 1930 年代嘗試在外景現場製作同步錄音的影片。

《住的問題》

同步錄音的紀錄片一直要到 1960 年代，才由於攝影機與錄音機技術的新發展而在世界各地開始普及。

凱 侯

[33] 《夜與霧》的劇本是由著名法國作家凱侯 (Jean Cayrol) 撰寫的。凱侯曾因從事游擊隊活動被關在納粹集中營，因此由他來撰寫反思性極強的旁白，力量特別強大。

《夜間郵遞》

《今晚的目標》

《祖國》拍攝實況

　　為了因應錄音技術所帶來的限制，英國的紀錄片創作者於是在 1930 年代發展出在攝影棚內搭建場景找人（當事人或演員）演出的方式來拍攝。例如，在製作《夜間郵遞》這部片時，特別請郵差在攝影棚中搭建的火車車廂裡處理郵件，以拍攝郵差分信的情景與記錄對話內容，並利用人工方式製造出振動的感覺，藉此達成「寫實」的效果 (Sussex, 1975: 68)。

　　1940 年代的其他影片（例如《今晚的目標》與《失火了》等），則是先編好劇本，在實景或攝影棚內搭景重演所製作成的[34]。

　　這種影片之所以被稱為戲劇紀錄片 (drama documentary or dramadoc)[35]，而不是虛構的劇情片 (fiction film)，主因是影片素材曾經真實發生過，被紀錄片創作者在研究階段見證過，同時戲劇紀錄片並非為「娛樂」而是為「提供資訊」而製作的。英國紀錄片創作者在二戰後至 1950 年代繼續沿用此種模式製作了一些影片。

　　一些美國的紀錄片創作者在同一時期也採用戲劇紀錄片的方式製作影片，例如《祖國》(*Native Land*, 1942)[36] 是利用重演的方式呈現以前曾發生過的違反黑人民權的案例。麥爾斯 (Sidney Meyers) 的 p. 457《不說話的孩子》(*The Quiet One*, 1948) 則找真正被送到兒童教養院的小孩演出心理有障礙的黑人兒童。佛拉爾提在製作《路易斯安納故事》(*Louisiana Story*, 1948) 時，也找當地人來演出這部關於路易斯安納沼澤區的一個小孩如何與探油工人建立友誼的戲劇紀錄片[37]。

　　第二次世界大戰之後，歐洲出現的一些實景拍攝的劇情片，例

[34]　因此，有些電影學者對於《失火了》這類影片是否可被稱為紀錄片抱持懷疑的態度 (Winston, 2000: 25)。

[35]　drama documentary 或 dramadoc、documentary drama、docudrama 等名詞的使用方式與定義因人而異，本書只在文章範圍內自行統一說法。

[36]　這部片是由電影與攝影聯盟的一些成員後來所成立的邊疆電影公司 (Frontier Films) 製作的，由史川德與賀維茲合導。

[37]　佛拉爾提的所有影片，其實說起來都算是戲劇紀錄片，因為都涉及找素人演出安排出來的事件。

p. 512 如義大利新寫實主義 (Italian Neorealism) 電影《羅馬：不設防城市》(*Rome, Open City*, 1945)、 法國片 《鐵路英烈傳》 (*The Battle of the Rails*, 1945) 或美國片《尋親記》(*The Search*, 1948)，在當時可能因為在題材與外觀上讓人覺得類似紀錄片般的寫實與直接，因而被稱為半紀錄片 (semi-documentary)。

《羅馬：不設防城市》

此外，在 1960 年代英、美電視開始流行的紀錄劇 (docudrama)，以及美國獨立紀錄片創作者在 1970 年代開始嘗試的偽紀錄片 (fake documentary) 形式，也常會與戲劇紀錄片相互混淆[38]。

《鐵路英烈傳》

電影紀錄片的沒落與電視紀錄片的興起

1930 至 1945 年是英國紀錄片的黃金時期，尤其以二戰期間為高峰期。戰後，1945 至 1950 年卻成為英國紀錄片開始沒落的時期。

《尋親記》

二戰結束後，英國政府並未鼓勵紀錄片或短片在商業電影院放映。紀錄片受限於非商業性的放映管道，一方面讓政府及企業對贊助紀錄片製作失去興趣，另一方面也使得紀錄片創作者重新思考如何更精準地為特定觀眾製作影片。

p. 435
p. 456 艾利斯 (Jack C. Ellis) 與麥克蘭 (Betsy A. McLane) 認為：戰後紀錄片製作經費的大量緊縮、影片創作者數量大減，以及紀錄片產量的銳減，皆造成紀錄片創作的士氣不振。創作者找不到製作題材，也不知製作紀錄片的目的何在 (Ellis and McLane: 152)。

p. 466 羅森塔 (Alan Rosenthal) 則主張，英國紀錄片之沒落可能有幾個原因 (Rosenthal, 1971: 4)：⑴英國劇情片再興，許多紀錄片導演被劇情片製作業者吸收。⑵英國社會逐漸對傳統紀錄片獨斷的說理方式感到不耐；觀眾只想到電影院去娛樂，而不願聽訓。⑶紀錄片無法做商業發行。⑷戰前和戰時工商企業對紀錄片的贊助到戰後逐漸減少。

[38] 有關這些類型之間的差異，在本書第 6 章〈跨類型紀錄片與紀錄片的虛構性〉中將會討論，此處不再贅述。

在美國，二戰前的紀錄片多半是個人單打獨鬥製作出來的，政府很少贊助或關心。二次大戰期間，美國政府大量拍攝宣傳片或紀錄片。到了戰後，所有在戰時負責拍攝電影的政府機構若不是停止拍攝，就是回復到戰前有限度且選擇性地拍攝教學片的狀況。

二戰後美國的紀錄片製作幾乎完全是民間自主的活動，只剩下像佛拉爾提這樣的大牌導演才有機會獲得企業贊助。他替標準石油公司 (Standard Oil) 製作出高預算的《路易斯安納故事》。

《路易斯安納故事》

《不說話的孩子》

其餘的紀錄片創作者只期盼能說服企業，他們也有能力製作出像《路易斯安納故事》一樣有宣傳價值的影片，以分得企業給予贊助的一杯羹，並希望自己所完成的影片，例如《不說話的孩子》，能在非商業發行市場上把製作費用賺回來。

少數創作者像是 1930 年代創作出新聞片影集《時代進行曲》的迪洛奇曼 (Louis de Rochemont)，因為替二十世紀福斯電影公司 p. 432 (Twentieth Century-Fox Film Corporation) 製作出半紀錄片而聲名大噪，因此能替聯合世界電影公司 (United World Films, Inc.) 製作教學影片，使得他的製作公司成為第 1 家能同時製作賺錢的商業劇情片、非商業發行的電影，以及具有廣告或公關目的的企業贊助電影。

此外，隨著歐洲的藝術電影逐漸在美國風行，在 1950 年代能在美國非商業發行市場上回收製作成本的紀錄片，還有一些是關於美術與雕塑的作品。

但整體而言，民間在二戰後對社會議題的漠不關心，使得美國紀錄片的發展在 1950 年代受到很大的限制 (Rotha, 1952: 245–343)。

美國在二戰期間的非商業映演管道主要是由戰爭情報局建立的，但隨著該局在戰後撤銷，這個非商業發行管道也消失了。美國戰後的紀錄片主要是依賴許多商業性的組織去發行給各地使用這些紀錄片的機構（包括學校、圖書館、工會、青年俱樂部、志工團體及其他非營利組織），而這種非商業電影的發行，是一門競爭相當激烈的租售電影拷貝的生意 (ibid.: 241)。

當英、美兩國的紀錄片在戰後逐漸沒落的時候，電視的適時出現挽救了紀錄片的命運，也影響了紀錄片形式的發展。

　　1946 年，英國公營的英國廣播公司成立了電視部門定時播出節目，並於 1953 年成立紀錄片組。羅塔曾經在 1954 與 1955 年間擔任此紀錄片部門主管。當時他手下有 6、7 位編劇兼製作人，每週必須完成 10 小時的節目。

　　儘管當時英國廣播公司的紀錄片大多是關於社會議題，但其收視率除低於新聞外，在眾節目中仍高居第 2，高於運動節目（第 3）、實況娛樂節目（第 4）與戲劇（敬陪末座）(Sussex: 205)。

　　BBC 第 1 個重要的紀錄片影集是《特別調查》(*Special Enquiry*, p. 509 1952–1957)，但其觀眾數遠不如其他電視臺的影集，例如格拉納達電視公司 (Granada Television) 的《世界行動》(*World in Action*, 1963–1998) 或泰晤士電視公司 (Thames Television) 的《第二次世界大戰祕史》(*The World at War*, 1973–1974) (Ellis and McLane: 180)。

　　英國電視業者由於受到來自政府的許多支持，因此傳統上比美國電視業者更願意支持紀錄片創作者製播紀錄片，包括對社會議題採取批評立場的影片 (ibid.: 304)。

　　美國則在 1948 年正式成立了商業性的全國電視網，並於 1951 至 1952 年的電視季開始播出電視紀錄片節目。

　　電視能夠挽救紀錄片主要是由於經濟因素，也就是電視滿足了紀錄片的需求，提供了資金、放映管道以及觀眾 (Ellis and McLane: 179–181; Rosenthal, 1971: 5)。

　　然而，也正因為電視公司是紀錄片強勢的買主，因此也給紀錄片帶來許多限制，尤其是任何足以造成爭議的題材或處理方式，都不可能在電視上播出。儘管如此，偶爾還是可以在英、美兩國的電視上看見一些揭發社會問題、能影響政府重大政策的紀錄片。

　　英、美兩國的電視紀錄片最早是以時事新聞雜誌的型態出現。1951 年美國哥倫比亞廣播公司首先推出《現在請收看》的常態性時

《現在請收看》片頭

事新聞雜誌節目。英國廣播公司在 1952 年也推出了每週 1 次的《特別調查》節目。

這類型的節目由於負責製作的人都是英、美電視新聞界與紀錄片界的頂尖人物，所以素質相當高，頗受當時觀眾的歡迎 (Ellis and McLane: 180–181; Rosenthal, 1971: 5–6)。這些節目雖然不特別賺錢，卻為電視公司贏得名聲，所以能持續播出 6、7 年以上。

到了 1960 年代，美國其他兩大電視網——國家廣播公司與美國 p. 501 廣播公司 (American Broadcasting Company, ABC) ——也加入製作這一類型的節目，使得內容更為多樣。

這些時事新聞雜誌節目早期都是由電視公司內部獨立的紀錄片製作單位負責製作，還比較能探索一些重要的社會問題。不過，從 1959 年起，美國電視公司的新聞部門開始接管電視紀錄片的製作工作，使得電視紀錄片因為新聞規範而受到更大的限制。

這時的美國電視紀錄片又回到傳統紀錄片那樣，使用權威式獨斷的旁白來論述，缺少一些人性的趣味。加上新聞部門要求客觀與中立的報導態度，以及電視公司主管對內容的層層節制，使得美國電視紀錄片變成缺少個人特質的官樣節目 (Rosenthal, 1971: 9–11)。

電視新聞部門對電視紀錄片的另一項影響則是，他們基於對保守、中立與平衡報導的信仰，因而反對在形式上或風格上做任何實驗，也反對任何主觀或反傳統的影片。這就造成文化性或藝術性的題材比時事新聞性的題材更常出現在美國電視上的怪現象 (ibid.)。1960 年代美國重要的紀錄片之所以不是由電視臺職員製作出來的，其來有自。當時美國電視網幾乎絕不播出電視臺以外的人製作的紀錄片，只願播出自製紀錄片，主要是擔心外製節目會違反聯邦傳播 p. 517 委員會 (Federal Communication Commission, FCC) 要求的公正原則 p. 490 (fairness doctrine)，也不願意出現外製節目惹出爭議而讓贊助廠商怪罪起來時，電視臺必須承擔起責任的情形 (Ellis and McLane: 188)。

美國電視臺的紀錄片節目大多以特別節目的型態播出，因此並

非常態性的節目，也很少接受廠商贊助播出，而是電視臺為塑造其社會公益形象特別製作的節目。

至於英國方面，英國廣播公司偏好非評論式的紀錄片，主要是由於該公司是政府機構，不必受商業因素左右，容許做紀錄片風格與技巧的實驗，加上負責製作的一些人偏好詩意勝過於時事報導，因此英國電視紀錄片得以擺脫格里爾生式傳統英國紀錄片的束縛，p. 478 在 1960 年代尚且出現歷史重演與未來預演式的偽紀錄片，如瓦金斯 (Peter Watkins) 的《喀羅登戰役》(*Culloden*, 1964) 與《戰爭遊戲》p. 453 (*The War Game*, 1964)、紀錄劇如洛區 (Ken Loach) 的《凱西回家吧》p. 428 (*Cathy Come Home*, 1966)，以及實驗性質的傳記紀錄片如彭萊 (Fred Burnley) 的《被阻隔的夢》(*F. Scott Fitzgerald: A Dream Divided*, 1969) 等各種面貌的影片 (ibid.: 176–185)。

洛　區

《凱西回家吧》

安德生

自由電影運動

1950 年代除了出現電視紀錄片外，另一件影響英國紀錄片與劇情片的大事就是自由電影運動的出現。

這是 1956 年 2 月在倫敦的國家電影院 (National Film Theatre)p. 464 放映歐美的「新電影」，以及英國的新導演安德生、李察生 (Tonyp. 463 Richardson) 與萊茲 (Karel Reisz) 等人的紀錄片——包括《夢土》(*O Dreamland*, 1953)、《媽媽不准》(*Momma Don't Allow*, 1956)、《聖誕節之外的每一日》(*Every Day Except Christmas*, 1957) 與《我們是藍伯斯孩子》(*We are the Lambeth Boys*, 1959) 等——所引發的電影運動，不僅以紀錄片或劇情片為主，還包含短片、實驗電影等新電影觀念的推廣 (Barnouw: 231; Lovell and Hillier: 134–135)。

自由電影運動有兩大目標：強調年輕電影創作者的作品，並以放映這些人的作品來鼓勵拍攝更多的作品。這個運動的幕後推動者p. 437p. 451 包括安德生、萊茲、佛萊契 (John Fletcher) 以及拉薩利 (Walter

李察生

萊　茲

《媽媽不准》

Lassally) 等人。他們要求給予電影創作者自由（因此稱之為自由電影），並且強調電影創作者要擔任當代社會的評論者，關心這個社會 (Barsam, 1992: 250; Lovell and Hillier: 135–136)。

他們所謂的自由是指電影創作者要能透過電影表達他個人的意志——即不受電影商業體系限制的自由。他們反對商業電影在攝影棚內拍攝的風格與技巧，也反對電影發行商的壟斷做法。因此，大部分的自由電影都是在電影商業體制之外製作出來的，不受商業條件在技術與社會習俗上的約束，而能表達作者的看法——通常是較不尋常的看法 (Barsam, 1992: 250; Lovell and Hillier: 136)。

他們認為紀錄片的主要功能，就是對當代社會的觀察與描繪，主張藝術若無法與社會建立直接的關係，就會是不痛不癢、沒有味道的東西。電影創作者應該關心社會，要在電影中表現真正的人，以及當代生活的醜與美 (Lovell and Hillier: 136–137)。

基於這些觀點，他們對美學問題不大感興趣，認為影像即說明了一切、聲音本身會放大並評論真實、不必求完美、風格就是一種態度 (ibid.: 143)。

因此他們以報導方式作為基本的製作方式、使用較輕便的攝影機與錄音設備，使用感光度較高的底片，所以能夠做出較親切而生動的報導。這種方式在以往的紀錄片中是前所未見的。

但自由電影其實並不只是「報導」而已。他們使用蒙太奇效果、聲音與影像不同步、旁白評論，或簡單的戲劇化來增加影片的額外意義，使影片成為對所拍攝事物的「評論」，而不只是「報導」。

自由電影運動的主張作為一種美學，與 1930 年代格里爾生建立的英國紀錄片傳統不同，而比較接近詹寧斯的電影。他們讚賞詹寧斯在他的影片中所表現出來的個人的、詩意的意境。

總括來說，自由電影（由 1956 至 1959 年）相對於傳統英國紀錄片，最不同的特點包括：⑴拍攝對象偏重個人，尤其是中下階層，如工作中的工人、爵士樂俱樂部中的大眾、夜遊的年輕人與娛樂場

中的人群等。大眾文化是其主要的題材。⑵沒有完整的劇本就開始拍攝。⑶讓影像本身去說明,較少靠旁白去解釋。⑷攝影機與錄音機能深入群眾參與行動,是種親密的觀察方式。⑸在報導風格上有時會使用現場同步聲;剪輯的分量與傳統紀錄片相比,顯得更重要。

自由電影的出現預示了 1960 年代以觀察為主的新紀錄片的美學觀。1950 年代的電影攝影與錄音器材雖然已比過往有了較多的革新,但還未出現能完全同步攝影、錄音的輕便型攝影機與錄音機。因而自由電影的作品雖與後來的真實電影或直接電影有相近的本質,卻可惜未能有更進一步的突破。

紀錄片的重大革命要再過幾年,當加拿大、法國、美國等地在 1958–1959 年間幾乎同時發展出新的電影器材後才正式爆發。

從 1930 年代的英國紀錄片運動開始,經歷戰爭宣傳片的高潮,至戰後紀錄片沒落與電視紀錄片出現,歐美各國的紀錄片創作者不約而同力圖擺脫傳統紀錄片在技術上的限制與風格上的僵化無趣,產生了共同的社會條件:「渴望」在銀幕上反映出「真實」的人事物——因為(在劇情片、紀錄片或電視上)看不到,所以渴望。

《直率的眼睛》

加拿大的直率攝影機

加拿大國家電影局於 1958–1959 年間製作過一套名為《直率的眼睛》(*Candid Eye*) 的電視紀錄片影集,被認為是一次試圖像英國的自由電影那樣製作報導式的紀錄片 (Saunders: 159)。《直率的眼睛》是採用稱為「直率攝影機」(candid camera) 的手法,用隱藏式

庫尼格

p. 449 攝影機以望遠鏡頭拍攝而成的。 這個影集的主要導演, 如庫尼格 (Wolf Koenig)、 布侯特 (Michel Brault) 等, 在製作時都盡量不使用劇本,而是在剪輯時才確定影片結構。他們的拍攝與製作方式與後來的直接電影相似,都主張採用客觀的觀察模式去製作紀錄片。

雖然《直率的眼睛》其實比美國的直接電影或法國的真實電影

布侯特

出現得要早一些，但「直率的眼睛」（或稱為「直接電影」(cinema diréct)）[39] 的製作美學，由於並未提出較有系統的美學觀，因此創作者們的貢獻在紀錄片歷史書籍中經常被忽略，殊為可惜。

布列松

《直率的眼睛》的導演們崇尚法國攝影家布列松 (Henri Cartier-Bresson)「決定的瞬間」(the decisive moment) 的概念，試圖從日常生活 (the ordinary)、毫不特別 (the unexceptional) 的事情中找到這靈光乍現的時刻，並記錄此時刻之前與之後的情景 (Elder: 495)。

「直率的眼睛」這種觀念，其實與美國的「直接電影」注重「危機結構」（選擇具有不是成功即是失敗的競賽性題材，抓住危機→衝突→高潮→解決的重要發展，讓觀眾能與主人翁產生共感）的選題與結構紀錄片的觀念很不相同 (Elder: 493–494)。

《讓人勞筋苦骨的葉子》

「直率的眼睛」排斥直接電影那種戲劇形式的做法，其中一例就是《讓人勞筋苦骨的葉子》(*The Back-Breaking Leaf*, 1959)。本片描繪移工們為摘菸葉而辛苦工作，影片一開始曾將地主們在休閒中心好整以暇地練射箭的影像拿來與炎炎夏日下辛苦工作的移工的影像做對比，後來還顯示移工們在招聘所外面抗議工作條件過於剝削與薪資不公，好像就要產生地主與勞工之間的戲劇衝突與危機了。但是，影片其實主要在顯示菸葉如何被採收及燻乾，完全不重視這衝突的情境。影片的結論是種植菸葉其實是一項高風險的行業。

《孤獨男孩》

另一部以偶像歌手安卡 (Paul Anka) 為題材的《孤獨男孩》(*Lonely Boy*, 1962) 也一樣，片中並未出現衝突場面，缺乏戲劇性，只記錄這位年輕明星歌手日復一日的演唱活動，以及其成功因素。

除了「重視日常生活」與「毫不特別」這兩種布列松派新聞攝影的規範外，「直率的眼睛」也遵循不介入地客觀觀察，且不能讓觀眾感覺到影片創作者有用先入為主的框架強加在事件之上。因此，

[39] 他們自稱的直接電影是法文，也曾被一些法國的紀錄片創作者與評論家借來稱呼法國人所拍的作品，而真實電影反而被當時的美國評論家用來稱呼美國的作品，可以說是張冠李戴，也令後人容易搞糊塗。

「直率的眼睛」最有效的結構就是：影片的進展能與觀眾對事件、人物或情境的熟悉度同步發展 (Elder: 497)。

此外，瓦 (Thomas Waugh) 與溫頓 (Ezra Winton) 認為：法語系的加拿大導演比較像法國真實電影的導演們那樣重視語言與想法，而英語系的「直率的眼睛」的導演們則比較重視視覺。但是，無論

p. 451
是法語系或英語系的加拿大紀錄片創作者，都不像美國的李考克
p. 479
(Richard Leacock) 或懷斯曼 (Frederick Wiseman) 那樣遵守直接電影的純觀察、不介入事件的戒律。加拿大的創作者也避免像直接電影
p. 434
的祝魯 (Robert Drew) 那樣，採用以事件或名人為焦點的新聞攝影風格。因此，瓦與溫頓主張：加拿大的直接電影美學可說是結合了美國直接電影與法國真實電影的特質，包含觀察與互動兩種模式，延續至今，算是加拿大對世界電影的貢獻 (Waugh and Winton: 144)。

羅奎爾

真實電影與直接電影的背景

促成新紀錄片在 1960 年代誕生的主要電影技術，在 1959 年前後已大體完備了。它們包括：(1)用電子訊號及晶體控制的方式，讓錄音機與攝影機彼此的馬達速度能保持同步運轉。(2)輕便可靠的 1/4 吋盤帶同步錄音機。(3)輕便、沒有馬達噪音的 16 毫米攝影機。(4)高感光度的電影底片。(5)輕便的燈光器材。(6)快速的廣角鏡頭與數倍以上的伸縮鏡頭。

克洛特

當時，一些歐美紀錄片創作者也正在尋找新的電影器材以配合
p. 468
他們對紀錄片新形式的探索。這些人，在法國是以胡許、馬蓋、拉
p. 467
斯波里 (Mario Ruspoli) 與羅奎爾 (Georges Rouquier) 為代表。在加拿

培侯特

p. 450
p. 461
大則是以庫尼格、布侯特、克洛特 (Roman Kroiter)、培侯特 (Pierre
p. 455
p. 449
Perrault)、麥卡尼 – 費爾蓋特 (Terence McCartney-Filgate) 與金 (Allan King) 為主。在美國則以祝魯合夥公司 (Robert Drew
p. 455
p. 461
Associates) 的團隊——含祝魯、李考克、梅索斯兄弟 (Albert and

金

朱威琳

David Maysles) 、潘尼貝克 (D. A. Pennebaker) 、朱威琳(Charlotte p. 481
Zwerin) 等人——及不屬於祝魯團隊的懷斯曼為代表。

技術的突破與新形式的探索結合起來,造成了紀錄片拍攝方式、理念與結構的徹底革命。

約在 1960 年前後,加拿大國家電影局、法國的胡許與美國的祝魯合夥公司團隊雖然都不約而同發展或使用這些新的電影器材與新的形式來製作紀錄片,但是他們之間的美學觀卻是南轅北轍,大不相同。當時有稱為「直率的眼睛」或「直率電影」(candid cinema)的,或稱為「未經控制的電影」(uncontrolled cinema)、「觀察的電影」(observational cinema),以及「真實電影」。1970 年代的電影評論更一度將所有這類電影混為一談[40],統稱為真實電影。

但在 1970 年代中後期之後,經過電影理論家的澄清,胡許的真實電影美學與祝魯合夥公司的直接電影觀念,已被視為 2 種截然不同的紀錄片製作理念[41]。直接電影之所以「直接」,是因為它號稱是以前所未見的立即方式去記錄未經介入的事件。而真實電影這一概念則源自維爾托夫的「真理電影」(Kino Pravda) 的法語翻譯[42]。

[40] 例如美國學者曼博 (Stephen Mamber) 撰寫的《美國的真實電影:探討未受控制的紀錄片》(*Cinema Verite in America: Studies in Uncontrolled Documentary*),就混用真實電影與直接電影,視為同義詞 (Mamber: 2)。相反地,法國的學者馬卡瑞爾 (Louis Marcorelles) 則在《生活電影:當代電影創作新方向》(*Living Cinema: New Directions in Contemporary Film-making*) 中,使用直接電影一詞來涵蓋 1960 年代所有使用新電影器材的電影,並視真實電影為直接電影的一個支派,而拒絕使用真實電影一詞,視其為不合時宜 (Marcorelles: 28-37)。羅森塔也在其 1971 年的著作中將這 2 個詞「如一般用法」地視為可以互換 (Rosenthal, 1971: 2)。

[41] 例如巴諾即指出兩者的差異 (Barnouw: 254)。溫斯頓在《自稱是真實:再探紀錄電影》 (*Claiming the Real: The Documentary Film Revisited*) 書中也區分真實電影與直接電影為 2 種不同美學 (Winston, 1995: 148)。

[42] 俄語的 Kino Pravda 等於法語的 Cinéma Verité,等於英文的 Film Truth,而中文為了與維爾托夫的「真理電影」做區分,就譯為「真實電影」。

真實電影

p. 458　　1960 年夏天，法國人類學家胡許與社會學家莫辛 (Edgar Morin) 共同合作，使用正在發展中的輕便同步錄音攝影器材，製作了以一群巴黎青年為拍攝對象的紀錄片《一個夏天的紀錄》(*Chronicle of a Summer*, 1961)。

　　這部影片成為紀錄片歷史上極重要的影片，呈現了許多紀錄片的新觀念，在往後 20 多年影響了許多電影創作者（如高達、馬蓋）與人類學電影創作者。

　　輕便的同步攝影與錄音器材使胡許等人能夠以手持攝影機及錄

胡　許

莫　辛

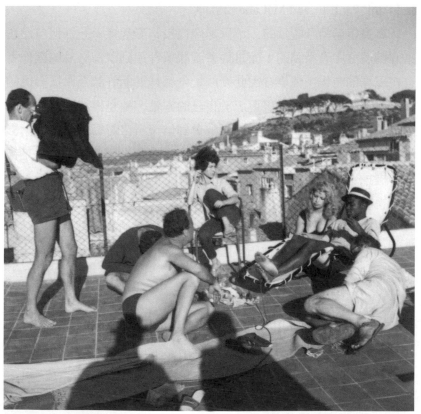

《一個夏天的紀錄》拍攝實況

音機自由進入被攝者的生活，捕捉極親密、生動的影像與聲音。攝影機成了替代觀眾的第三隻眼，觀察並記錄正在發生的事件。這種工具似乎可以讓紀錄片創作者更能正確地表達出真實，所以才會使用「真實電影」這樣的名稱[43]。

胡許認為，純粹觀察其實只能得到表象的真實，而他所追求的是表象底下事物本質性的內在真實，所以他決定採用訪問及其他挑撥性的方法，去促使這些本質性的真實能流露出來。

換句話說，電影創作者不再是躲藏在攝影機後面的局外人，而是積極參與被攝者當下的生活，促使被攝者在攝影機之前說出他們不輕易說出的話或做出他們不輕易做出的事 (Levin: 136–137; Issari and Paul: 73; Ellis and McLane: 217)。

真實電影給予觀眾的，不只是像直接電影那樣——好似自己在某個情境之中會看到的，而是更會讓觀眾理解到：當影片的創作者也在現場的時候，情境會因此變成是怎麼樣。胡許認為：攝影機的在場會讓人們的舉止變得更忠於自己的本性，這是無法用其他方式獲得的。因此，他不僅承認攝影機會對情境帶來影響，但更把攝影機的存在當成揭露內在真實的催化劑。真實電影所要呈現的，是被攝影機拍下來的與創作者相遇後的真實，而非所謂絕對的或未被人為干擾的真實。

在《一個夏天的紀錄》影片粗剪完畢後，胡許與莫辛邀請被攝者一同觀看影片，並請他們表達意見。被攝者發表意見的實況也被拍攝下來，剪輯在影片的最終版本中，成為整部影片的一個元素。這讓《一個夏天的紀錄》如同《持攝影機的人》一樣，具有反身性。影片中，創作者與被拍攝者之間協商 (negotiate) 彼此關係、彼此如

[43]　之前在討論蘇聯紀錄片創作者暨理論家維爾托夫時提過，維爾托夫的「電影眼」理論影響了胡許。胡許因此就用維爾托夫「真理電影」的法文翻譯稱呼自己的電影 (Levin: 135)，來向維爾托夫致敬。筆者將此名詞之中文譯為真實電影，以茲區別。

何互動的過程，以及權力的形式或控制的方式也讓觀眾看見。觀眾也見識到：拍攝者與被拍攝者之間相遇的方式，會揭露出什麼樣不同的資訊，或產生何種不同的關係。

其中，最常見的一種彼此相遇的方式就是「訪問」(interview)。訪問被認為是參與觀察最重要的一種工具。尼寇斯認為：訪問與日常對話不同，是一種透過發生訪問的體制框架以及架構訪問的特定協議或指導方針而進行的更具有強制性的偵訊過程 (Nichols, 2017: 146)。

《一個夏天的紀錄》這種「參與的觀察」的製作方式，本質上與《北方的南努克》十分相似，都是以人的生活為拍攝主體，企圖用電影來呈現一個人（或一群人）真實的生活面貌。

而兩部片子在拍攝的過程之中，拍攝者與他的拍攝對象之間，也都建立了相互瞭解、互相信任的關係。這也正是後來人類學所提倡的 「互信共享的人類學」 具體在紀錄片領域中落實的例證 (Rouch, 1975: 101–102)。

《一個夏天的紀錄》昭示了真實電影時代的來臨後，馬蓋也以同樣的美學觀在 1963 年製作了《可愛的五月》(*The Lovely May*)，並且也是對於當時的法國社會進行一次社會學的探索。馬蓋不像胡許與莫辛那樣只聚焦於一小群同質性的人，而是涵蓋更廣泛的政治與社會光譜。這部影片被認為是勇於探索法國介入阿爾及利亞戰爭的議題並批評法國當時在政治上一片死寂以及一般民眾對這場戰爭毫不關心的一部法國當時少數在商業電影院放映的影片 (Van Cauwenberge: 194)。

《可愛的五月》

奧福斯

胡許與馬蓋不但對紀錄片與人類學電影的創作者有所啟發，對p. 499 法國新浪潮 (Nouvelle Vague) 導演 （尤其是高達） 也有很深的影p. 460 響[44] 。 他們所運用的訪問方式 ， 隨後在奧福斯 (Marcel Ophüls) 的

《男性女性》

[44] 例如高達的《男性女性》(*Masculin Féminin*, 1966) 即使用訪問這種技巧來在電影中進行社會批評。

《悲傷與遺憾的事》

《悲傷與遺憾的事》(*The Sorrow and the Pity*, 1969) 中更見發揮。這部影片探討了二戰時法國被德國佔領期間,與德國人合作的法國人(所謂「法奸」)的敏感議題。導演奧福斯在影片中扮演深入調查記者的角色,藉由介入事件的方式,運用挑釁的訪問去讓當事人表達出「真相」。

《土地上的不知名人士》

另一位法國導演拉斯波里也是 1960 年代重要的真實電影導演。他的《土地上的不知名人士》(*Les Inconnus de la terre*, 1961) 觀察了一些貧農的生活,讓他們去討論所碰到的問題。另一部《瘋狂一窺》(*Regard sur la folie*, 1962) 則是與精神病院有關。拉斯波里的這幾部片被認為與《一個夏天的紀錄》及《可愛的五月》一樣,顯示了新的電影器材的潛力,以及法國導演在使用這些新器材時所持的(與美國導演不同的)立場 (ibid.: 190–191)。

《瘋狂一窺》

直接電影

直接電影與真實電影的起源不同,因而形成不同的美學觀。真實電影是受到維爾托夫的「電影眼」理論及人類學觀念的影響,而直接電影則是起源於新聞攝影 (Ellis and McLane: 215; Issari and Paul: 85–86)。更精確地說,直接電影的新聞攝影觀是源自「時代—生活」雜誌公司所執行的公司老闆魯斯的新聞觀念,也就是「關鍵影像」(key picture) 的概念——在某個情境最具戲劇性的那一刻出現時的影像 (Elder: 495)。

祝魯

1950 年代,當祝魯還在美國《生活》(*LIFE*) 雜誌擔任攝影記者時,與李考克及其他一些新聞攝影師聯合起來,透過美國《時代》雜誌的資助,成立了祝魯合夥公司,企圖發展出輕便的電視新聞攝影器材,讓新聞紀錄片能做到像靜照新聞攝影那樣,讓攝影師在事件高潮前能準備好適時適地捕捉最重要的時刻,抓到人物自然的反應,以及情境發展過程中一個接著一個的重要時刻,找到戲劇性或

能揭露人物心理的那一霎那。

1960 年，他們使用輕便型晶體同步攝影機及錄音機將甘迺迪與韓福瑞 (Hubert H. Humphrey) 在威斯康辛州 (Wisconsin) 舉行的民主黨總統候選人初選的競選過程記錄成《總統候選人初選》(*Primary*, 1960)，成為其在攝影上突破創新的重要作品。

《總統候選人初選》

祝魯合夥公司的攝影師毫不介入地在 2 位候選人身旁觀察拍攝，以手持攝影機與錄音機捕捉競選活動中熱情、吃力與指揮等各種細膩的過程。在以往的電視報導或紀錄片中，從未見過像本片這樣的影像，令人耳目一新。

為了捕捉事件的客觀真實，祝魯公司的團隊採用了「牆上的蒼蠅」的觀察模式，要求攝影師與工作人員不得與被拍攝者發生任何互動，以求拍出即使攝影機不存在時仍會發生的情境。

直接電影早期由於是與電視臺的新聞部門合作，往往以具有緊張情勢的事件或名人為拍攝題材，企求拍到危機與結果。他們喜歡以多種角度去拍攝一個事件，用多組工作人員與多臺攝影機同時拍攝。最著名的例子是《危機：在總統的諾言背後》(*Crisis: Behind a Presidential Commitment*, 1963)。

《危機：在總統的諾言背後》

這部片子將阿拉巴馬州 (Alabama) 當時的州長華里士 (George Wallace) 因為阻止黑人學生進入州立大學就讀而與甘迺迪總統及司法部長甘迺迪 (Robert Kennedy) 產生對抗的危機過程，以多臺攝影機在阿拉巴馬州及白宮 (White House) 同時拍攝、完整記錄，再以戲劇性的結構方式呈現出來。

這種在紀錄片結構中模擬古典戲劇醞釀衝突與危機的手法，是祝魯合夥公司的紀錄片最明顯的特徵。這種觀念使得紀錄片走向一個以真實事件為材料，但卻採用戲劇結構去講故事的製作模式 (Issari and Paul: 83–101)。此時期較著名的影片有：以名賽車手薩克斯 (Eddie Sachs) 參加「印第安納波利斯 500 英里」(Indianapolis 500) 的一場比賽為題材的《上桿位》(*On the Pole*, 1960)、記錄邁阿

《上桿位》

《電椅》

《尼赫魯》

《一個美國家庭》

潘尼貝克

李考克

《母親節快樂》

密高中美式足球賽的《足球賽》(*Mooney vs. Fowle/Football*, 1961)、關於白人律師搶救一位黑人死刑犯的《電椅》(*The Chair*, 1962)、關於影星珍‧芳達 (Jane Fonda) 第一次演舞臺劇經過的《珍》(*Jane*, 1962)、關於印度總理尼赫魯 (Jawaharlal Nehru) 的《尼赫魯》(*Nehru*, 1962) 等。

紀錄片的虛構化早從《北方的南努克》就開始了，但直接電影表面上戴著「真實」的大帽子，實質上卻追求虛構的戲劇性，總是給人名實不符的觀感。許多著名的直接電影，如金的《一對夫婦》(*A Married Couple*, 1969) 及雷蒙夫婦 (Alan and Susan Raymond) 的電視紀錄片影集《一個美國家庭》(*An American Family*, 1973) 都有這種問題。p. 462

潘尼貝克與李考克等人後來與祝魯在觀念上產生歧異[45]，於是在 1963 年自立門戶。李考克提倡一種「未經控制的電影」，盡可能只審慎且負責任地觀察，看事情如何真正發生。他認為，紀錄片要盡量減少工作人員的規模，以減低影響被攝者的可能性，並且絕不與被攝者發生任何互動，也絕不使用訪問。他要在不介入的長期觀察與拍攝中捕捉真實。

1963 年，李考克製作的《母親節快樂》(*Happy Mother's Day*) 記錄了南達柯達州 (South Dakota) 亞伯丁城 (Aberdeen) 一位生了 5 胞胎的美國鄉下婦人如何被鎮民、新聞媒體及商人剝削的情景。這部影片曾被讚譽為「直接電影」本身的誕生，或重新以獨立電影運動的方式誕生 (Waugh and Winton: 163)。

《母親節快樂》成功的一大要素，就是事件與人物有趣味。這是直接電影的優點也是缺點：萬一選錯了對象，片子就完蛋了。這

[45] 這主要是李考克、潘尼貝克與梅索斯兄弟對於祝魯一直強調的新聞攝影要的「故事」，且又受制於電視臺要求公正、客觀的新聞報導模式，而讓他們無法利用新的電影器材去拍攝更深入、親密的私人生活，因而非常感到挫折與不滿 (Waugh and Winton: 162)。

就如同祝魯合夥公司的電影，必須以有戲劇性的事件和人物為拍攝題材，兩者都有相同的問題。

梅索斯兄弟則在離開祝魯合夥公司後，製作了好幾部以演藝名人為題材的影片，例如關於好萊塢製片李文 (Joseph E. Levine) 的《藝人》(*Showman*, 1964)，披頭四樂團 (The Beatles) 首次美國紐約演唱會的《發生了啥事！披頭四在紐約》(*What's Happening! The Beatles in New York*, 1964)。

往後直接電影其他較著名的影片有：關於民歌手狄倫 (Bob Dylan)1965 年英國巡迴演唱會的《不要回頭看》(*Don't Look Back*, 1967)、記錄 1967 年著名的戶外演唱會蒙特雷音樂節的《蒙特雷流行音樂節》(*Monterey Pop*, 1968)、以滾石樂團 (The Rolling Stones)1969 年美國巡迴演唱會為題材的《給我遮風擋雨的地方》(*Gimme Shelter*, 1970)，以及記錄 1969 年著名的胡士托戶外音樂盛會的《胡士托音樂節》(*Woodstock*, 1970) 等。這些利用直接電影的手法去記錄搖滾樂演唱會的實況，自成一格，有人直接創新名詞稱

之為搖滾紀錄片 (rocumentary)。

p. 512

《藝人》

《發生了啥事！披頭四在紐約》

《蒙特雷流行音樂節》

《胡士托音樂節》

《給我遮風擋雨的地方》

Chapter 1 歐美紀錄片的發展簡史 75

梅索斯兄弟

《推銷員》

懷斯曼

　　這類型的電影在 1970 年代大為流行，搞得每個樂團至少都有 1 部搖滾紀錄片。1980 年代音樂電視臺 (MTV) 在美國有線電視頻道出現後，搖滾紀錄片更是窮斯濫矣！

　　除此之外，真正稱的上是「直接電影」的重量級影片，其實只有梅索斯兄弟的《推銷員》(*Salesman*, 1968)，以及懷斯曼的所有作品[46]。

　　懷斯曼的電影集中關注美國的社會「機構」(institutions)[47]，如監獄、治安、法庭、州級立法機構、學校、醫院、社福、軍營、軍演、修道院、屠宰場、模特兒、百貨公司、跑馬場、公園、動物園、公宅、美術館、圖書館、芭蕾舞舞團，甚至包括家暴、各式殘障，以及社區（如緬因州貝爾法斯特鎮、紐約市傑克生高地、印第安那州蒙羅維亞鎮）等。懷斯曼偶爾也把其電影觸角伸到法國，拍攝了法國劇團法蘭西喜劇院 (La Comédie-Française)、國立巴黎歌劇院芭蕾舞團 (Ballet de l'Opéra National de Paris)、巴黎的瘋馬夜總會 (the Crazy Horse nightclub)。

　　他所選擇的，許多是（美國）社會作為緩解壓力或緊張的社會機構，或作為自我宣傳（傳播）的機構。從懷斯曼的電影中，也可見到美國社會的權力，在這些社區（社群）的層次上是如何運作的。桑德斯 (Dave Saunders) 認為：懷斯曼的這批有智慧的影片整體可以用來作為證據，說明美國需要來一場草根性的改革。「懷斯曼超越了正統的社會抗議方式，才能拒絕任何機械式的權威，並給這個富裕國家中像狄更斯 (Charles Dickens) 小說中那種兩極化社會裡那些無名無姓的居民發聲的機會」(ibid.: 165)。

[46]　懷斯曼從來都否認他的紀錄片是直接電影，但是依據直接電影觀察模式的特性來看，他所有的作品毫無疑問可以被歸類為直接電影來討論。

[47]　懷斯曼影片中的機構，除了有形的社區、社群、教育機構、政府與執法機構、健康機構、司法機構、市場機構、宗教機構、社福機構外，還包括家暴、殘障等特定的社會現象或群體。

總結 1960 年代的美國直接電影，不僅只是對美國社會進行冷眼觀察記錄，作為一場紀錄片運動，它更見證了這轟轟烈烈的年代中美國社會的喜怒哀樂。但雖然如李考克所說，直接電影為紀錄片開啟了一個新世界，從手持攝影機在 1970 年代後被劇情片、紀錄片或音樂錄像等普遍使用，即可看出它在影像美學上的影響力；但是做為一場紀錄片運動，它本身卻也在很短的時間中如雲霄飛車般快速崛起也急速殞落。不過，值得安慰的是：這場運動的幾位主要成員仍在 1970 年代之後持續在不同崗位創作紀錄片。

真實電影與直接電影的比較

　　真實電影與直接電影在外觀上類似，但彼此之間相異的地方更多。粗略分析之後，其相異之處如下 (Barnouw: 254–255; Ellis and McLane: 217; Issari and Paul: 105–110; Nichols, 2017: 108–109, 157)：

1. 直接電影假裝攝影機的存在不會影響拍攝對象，他們所拍攝到的即是真實。真實電影則承認攝影機的存在一定會影響被攝者，他們要利用這項事實，希望以挑撥的方式讓拍攝對象在人為的環境中顯露出表層底下的真實。
2. 直接電影選擇情勢緊張的事件或名人作為拍攝對象，等待拍攝危機的發生與結果。真實電影則以參與事件（而不一定是危機）的方式去捕捉隱藏在表象之下的真實。
3. 直接電影採用的是不介入、甚至隱形的攝影機立場。真實電影則是用參與觀察的觀念去拍攝。
4. 直接電影的工作人員是不介入的旁觀者（即所謂的「牆上的蒼蠅」），挑選被攝者最無心防的時刻去揭露其真實的心情。真實電影的工作人員不但介入，甚至會刻意安排、操弄或挑撥，以促成被攝者自己表露內心的想法。
5. 直接電影是去捕捉（或發現）已經發生的事實。真實電影則

是創造出一個環境去使潛藏的真實能被揭露出來[48]。

6.直接電影避免採用訪問的方式。真實電影則大量採用訪問，使訪問在紀錄片製作上成為一種重要的工具。

7.直接電影讓觀眾受到刺激，從所看到的影像、聽到的聲音、觀察到的行為與事件去參照並做出自己的結論；真實電影則要觀眾從影片中人物間的互動、人物被他人介入或質問，或從訪問等其他會面情境中獲取資訊。

8.直接電影的聲音是完全與畫面同步，有一致的來源，創作者只錄用人物在情境中所說或所聽到的聲音而不另做控制，也盡可能不使用旁白；真實電影則會辯證性地使用聲音，強調創作者與被拍攝者之間的對話（尤其是訪問），雖然也採用同步聲音，但也會局部控制聲音、使用旁白。

真實電影使用訪問的方式進行拍攝，讓一般平民百姓有了透過銀（螢）幕說話的機會，使紀錄片的本質民主化，是其一大貢獻。然而，過於浮濫的訪問會令人生厭，也會因為語言的隔閡造成國際流通上的困難，這是真實電影的後遺症。

真實電影的另一個缺點，就是過於介入私人的生活造成操控或扭曲的問題，或強迫被攝者做出可能會後悔的自白與行為，在倫理上可能產生不良的後果。而直接電影同樣是用輕便的攝影器材易於任意闖入私人生活領域，假裝攝影機不存在地、肆無忌憚地拍攝，也在製作倫理上產生過去紀錄片所未曾出現的問題。這是現代紀錄片創作者必須重視、面對的嚴肅課題[49]。

此外，直接電影與真實電影皆要大量拍攝，在使用電影膠卷的

[48] 李考克指責胡許將他自己所隨意設定的一套規範強加於被攝者身上以產生意義，而胡許則批評李考克對於他所拍攝的事物毫無評斷力，把拍到的東西都當成是「美國式的生活」(Issari and Paul: 109)，正說明真實電影與直接電影在理念上的根本差異。

[49] 關於紀錄片製作上的倫理議題，請參閱本書第 4 章〈紀錄片的製作倫理〉。

年代會浪費很多底片（現在使用數位方式記錄，已無此煩惱）。以專門拍攝美國社會機構體制的直接電影創作者懷斯曼為例，他的紀錄片的拍攝比率往往高達 50 : 1，有時甚至達 100 : 1。

　　這種不在拍攝前構思完整劇本的拍攝方式，必須拍攝大量素材，然後才在剪輯的過程中找到影片的結構。所以，直接電影的剪輯師在影片的創作過程中其實扮演非常重要的角色。有些剪輯師還與影片的導演及攝影師一起掛名，成為影片共同的「電影創作者」，像《母親節快樂》就是一個例子。反之，真實電影則較無比種現象。

人類學（民族誌）電影

雷諾

　　《一個夏天的紀錄》是真實電影的開創者，但影片的共同創作者胡許本人也是個人類學家。他在製作這部影片之前，早就在非洲完成了不少部民族誌電影。

　　《一個夏天的紀錄》也被視為一部民族誌電影，顯示了許多人類學研究的觀念與做法，與胡許的其他民族誌電影相似，對往後許多人類學電影與民族誌電影也產生了極大的影響。

　　那麼，什麼是人類學電影或民族誌電影？人類學電影或民族誌電影到底和紀錄片之間有什麼樣的關係呢？

p. 463　　1895 年，在盧米埃兄弟還沒有正式公開他們所發明的電影機之前，法國的人類學家雷諾 (Felix-Louis Regnault) 使用連拍的靜照照相機，在位於巴黎的西非民族誌展覽會 (Exposition Ethnographique de l'Afrique Occidentale) 現場，拍攝一位窩洛夫族 (Wolof) 女子製作陶器的方法，片名為《製陶與轆轤的起源》(Poterie crue et origine du tour)，以及非洲 4 個（另一說 3 個）種族男女的蹲、走、爬樹等動作 (Rouch, 1975: 85; De Brigard: 15)。雷諾認為，攝影機就像實驗室的工具，可以將人類的事件凝止，以便做進一步的分析。19 世紀末與 20 世紀初年的幾次澳洲與新幾內亞人類學調查團研究，也都有電

雷諾所拍攝的非洲男女爬樹、走路等動作

影的攝影紀錄。這些都被有些人認為是人類學電影的濫觴。

1950 年代，歐美人類學與社會學電影界對人類學電影所賦予的定義是「使電影語言如科學般精確的電影」(Rouch, 1975: 100–101; Rouch, 1986: 28)。英國電影學者楊 (Colin Young) 則認為：「人類學電影必須用細節來取代戲劇張力，用真實感來取代人為的刺激。」(Young, 1975: 74; Young, 1986: 33)

因此人類學電影看起來需要滿足學術要求，但又具有紀錄片的細節與真實感。

相較之下，民族誌電影的範圍則比較寬鬆。美國人類學家密德 p. 456 (Margaret Mead) 認為，只要是關於前文字時期民族或平民百姓的傳統生活方式的電影，都是民族誌電影。

澳洲民族誌電影創作者麥克杜果 (David MacDougall) 認為，只 p. 454 要具有記錄與揭露文化類型之明顯意圖的電影都可稱為民族誌電影 (MacDougall, 1998: 178; MacDougall, 2006: 237)。

大多數民族誌電影研究者也認為，拍攝時即有意去記錄並發掘文化模式的影片即是民族誌電影。相反的，也有人類學家認為民族誌電影的定義應該要更嚴謹。盧比 (Jay Ruby) 即主張：只有專業的 p. 468 人類學家或民族誌學者所製作的，用來表達他（她）從田野工作所獲得的知識之影片，才能稱為民族誌電影 (Ruby, 2005: 160)。

但總體而言，一般對於民族誌電影的定義是比較寬鬆的。而且民族誌電影的歷史與形式是與紀錄片息息相關的。有人甚至把這樣的電影分成兩大類：一種是「民族誌紀錄片」，另一種是「具有人類學意圖的電影」(Durington, 2013)。英國曼徹斯特大學的人類學教授亨利 (Paul Henley) 也指出：試圖讓紀錄片為人類學服務的做法與紀錄片的發展亦步亦趨，並演變出同樣多元的形式 (Henley: 309)。

1894 年 9 月一小群美國印地安蘇族人 (Sioux) 被請到愛迪生公司位於紐澤西州東橘郡的攝影棚「黑瑪萊亞」演出兩段舞蹈——「鬼舞」長 22 秒、「水牛舞」長 16 秒，被一些人認為是民族誌電影最早

的例子 (ibid.: 309)。

　　由於被愛迪生公司拍攝舞蹈演出的蘇族人，其實是以紐約布魯克林為基地的「水牛比爾柯迪野性西部秀」(Buffalo Bill Cody's Wild West Show) 的團員，參與拍攝應該是與宣傳脫不了關係，而演出的人數很少；這些都說明：這次表演必然與蘇族人在印地安保留地裡跳這兩支舞的情況大為不同。所以這些影片應該無法告訴我們傳統蘇族文化的真實樣貌。但還是有學者主張：任何早期電影史中有關異國文化題材的電影，都應該被認定屬於「民族誌」(ibid.: 309)。

　　1914 年這一年，有位「業餘」的人類學愛好者寇蒂斯，招募北美洲西北海岸的原住民族夸秋托族 (Kwakiutl) 的族人為演員，重建一、兩代以前該族傳統的服裝、配備、儀式與活動，拍攝了一部《獵頭族之地》[50]，這是紀錄片史上最早有故事的、非人類學學者參與製作的民族誌電影 (Macdonald and Cousins: 21–22)。

寇蒂斯

　　《獵頭族之地》其實是劇情片，有一個通俗劇式的粗糙故事。這部影片之所以具有通俗劇元素，應該是由於寇蒂斯基於他對白人文化的理解，以為這樣才更能吸引觀眾觀看「單純」的土著生活。

《獵頭族之地》的宣傳品與劇照

　　但《獵頭族之地》有趣的地方是，它完全由族人演出，而所拍攝的許多儀式也力求其「正確性」(但其正確性其實是根據寇蒂斯的考證，而非源自其他可靠的資料)，具有民族誌上的價值 (Winston, 1995: 8–9)。

　　1922 年，佛拉爾提以非人類學家的身分所製作的《北方的南努克》，也以重建的方式記錄北美洲次北極地區伊努意特族的傳統狩獵生活。

　　但《北方的南努克》並不強調劇情片的戲劇結構，而是用一連串事件與行為的觀察紀錄來組織影片，比較接近後來人類學家製作人類學電影的概念。因此《北方的南努克》被許多人當成是第 1 部

[50] 影片曾於 1973 年經修復並加上夸秋托族語 (Kwak'wala) 與音樂後，改名為《戰爭獨木舟之地》(In the Land of the War Canoes)。

密 德

貝特生

民族誌電影[51]，因為這部影片是關於非西方的文化，正是人類學或民族誌研究的焦點，並且佛拉爾提一直強調這部影片的目的是要伊努意特人的「真實生活」；反而《獵頭族之地》則因為影片中的重點戲——「託夢」(vision quest) 與「獵頭」——其實對夸秋托族而言，並非如片子所強調的那麼重要，因此受到民族誌學者的批評 (Henley: 313)。

佛拉爾提採用的長期參與式製作電影的模式——從一群能吸引觀眾的族人當中找到一個核心人物，依據觀察獲得的經驗，建構一個看似自然的時間順序去講想要講的故事——對 1950 年代之後的民族誌電影創作者帶來很大的影響 (ibid.: 314–315)。胡許因而稱佛拉爾提是「一個民族誌學者，只是他不知道自己是而已」，並且讚賞他發明了「參與觀察法」與「反饋」，而這兩種民族誌的方法後來的人類學家還在笨拙地實驗著 (Rouch: 86)。

《峇里島與新幾內亞的童年競爭》

1920 年代，美國人類學家密德與貝特生 (Gregory Bateson) 於南 p. 426 太平洋及新幾內亞進行人類學的研究時，共完成了《在薩摩亞成年》(*Coming of Age in Samoa*, 1928)、《在新幾內亞成長》(*Growing Up in New Guinea*, 1930) 以及 《三個原始社會的性與氣質》 (*Sex and Temperament in Three Primitive Societies*, 1935) 等著作。

《卡巴的幼年》

1936 至 1938 年間，他們在印尼峇里島進行性格塑造與文化差異的比較研究時，分別拍攝了大量影片與照片。到了 1950 年代初，密德根據這批資料陸續發表了多部民族誌電影，如《峇里島與新幾內亞的童年競爭》(*Childhood Rivalry in Bali and New Guinea*, 1952)、《卡巴的幼年》 (*Karba's First Years: A Study of Balinese Childhood*, 1952) 與 《峇里島的神靈附身與舞蹈》 (*Trance and Dance in Bali*, 1952) 等 (De Brigard: 26–27; Henley: 312)。這些影片主要是供教學、研究使用，類似用電影圖解來上課，並無意發展成有故事的紀錄片，

《峇里島的神靈附身與舞蹈》

[51] 但學者馬可士 (Alan Marcus) 指出：佛拉爾提本人並不認為自己的影片是民族誌電影，而是一部劇情片 (Marcus: 202–208)。

因此是屬於供分析使用的視覺資料。

　　由於進行田野調查的時候使用 35 毫米攝影機拍攝十分不容易，加上第二次世界大戰爆發，導致人類學電影在 1940 年代曾銷聲匿跡一陣子。雖然，法國的人類博物館 (Musée de l'Homme) 於 1948 年舉辦了第 1 次的民族誌電影國際會議 (Conference on Ethnographic Film)，位在德國哥廷根 (Göttingen) 的科學電影研究所 (Institute for Scientific Film, IWF)，也於 1950 年代開始進行了電影百科檔案計畫 (Encyclopaedia cinematographica)，蒐集、保存各種主題單元的人類行為的影片紀錄，但是一直到 1950 年代時，大多數人類學家對於人類學電影其實仍不熱衷。而即便有些人類學家在 1950 年代以前會在做田野時使用電影進行記錄，但這些影片都不是民族誌電影或紀錄片，而多是屬於「民族誌毛片」(ethnographic footage) 或「紀錄素材的影片」(documentation films)。

p. 431
p. 455
　　1950 年代，包括法國的胡許與迪修許 (Luc de Heusch)、美國的馬歇爾 (John Marshall) 等民族誌研究者，已經開始使用 16 毫米電影攝影機及剛開始普及的可攜式盤帶錄音機在非洲進行民族誌的電影記錄。到了 1960 年，這套可同步攝影、錄音的 16 毫米攝影機與盤帶（同步）錄音機的技術已臻完美，於是人類學家與紀錄片創作者不約而同地開始以這套設備對準異民族文化拍攝，開啟了人類學電影的黃金時代 (Henley: 310)。

迪修許

　　胡許 1950–1960 年代的民族誌電影，也試圖運用佛拉爾提的製作方法，例如《瘋狂的主人》(Les Maîtres fous, 1954)、《我，一個黑人》(Moi, un noir, 1958)。但是，亨利認為：佛拉爾提的方法最主要的特質，是在企圖顯示真實世界的樣貌的同時，還想透過人為的操控去講故事，因而造成兩種目的之間的拉扯。而這也正是許多民族誌電影創作者在使用紀錄片語言去呈現民族誌題材時，經常會面臨的困擾 (ibid.: 315)。

《瘋狂的主人》

　　在英語世界裡，1950 年代最重要的民族誌電影創作者是馬歇

《我，一個黑人》

馬歇爾

《獵人》

艾　許

夏格農

《盛宴》

《用斧頭打架》

爾。他年輕時跟隨父母到南非洲卡拉哈里沙漠 (Kalahari Desert) 參與苟安西族 (Ju/'hoansi)（又稱為汞族 (!Kung)）的人類學調查，拍攝了大量影片素材，創作了類似佛拉爾提的一部經典作品《獵人》(The Hunter, 1957)。這部關於汞族獵人捕獵長頸鹿的影片，雖然獲得許多獎項，但是爭議也不小，主要是因為影片看似一次的捕獵過程，其實是由好幾次的狩獵行動拼接起來的，加上獵人們其實有乘坐馬歇爾駕駛的吉普車去追捕長頸鹿，但是影片中卻顯示他們是一直徒步狩獵的。在民族誌電影講求客觀記錄的倫理規範中，許多人會認為這種操控做法會是個醜聞，但這種作為至今仍在民族誌電影及紀錄片製作上屢見不鮮 (ibid.: 316)。

　　這部影片之後，馬歇爾聽從父親的命令，改為製作一些較短的「影像紀錄」，而不是一部「電影」。他和另一位紀錄片創作者艾許 (Timothy Asch) 共同發展出一套「事件－段落」(event-sequence) 的剪輯方式，讓真實事件可以依時間順序出現明顯的「開始－中間－結尾」結構，而無須再做太多的人為操控 (ibid.: 316)。 p. 424

　　艾許後來與人類學家夏格農(Napoleon Chagnon) 成為製作民族誌電影的夥伴，把「事件－段落」的方法繼續發揚光大，於 1968 年至 1971 年間在委內瑞拉南部雅諾曼莫 (Yąnomamö) 印地安人部落一共製作了逾 40 部影片，其中最為人知的就是《盛宴》(The Feast, 1970)，記錄了兩個原本相互敵對的部落為慶祝結為同盟而舉辦盛宴的過程。但是艾許發現「事件－段落」的結構並不能用來呈現一些混亂不明的事件，因此在《用斧頭打架》(The Ax Fight, 1975) 這部影片中，他採用了反身性的手法來反覆呈現事件的真相。因此，有人認為《用斧頭打架》可能是第一部後現代的民族誌電影。但是，亨利指出：艾許在剪輯《用斧頭打架》時，還是刻意避掉一些影片創作者對於他們拍攝的事件所帶來的影響，讓觀者沒能意識到他們在看民族誌電影時其實是無法得知人類學家在進行參與觀察時，因為介入事件所會造成的影響 (ibid.: 317)。

p. 439　　馬歇爾創作《獵人》時的剪輯夥伴嘉納 (Robert Gardner)，也是 1960 年代重要的民族誌電影創作者。嘉納於 1961 年在新幾內亞高地拍攝大山谷丹尼族 (Grand Valley Dani) 完成的《死鳥》(*Dead Birds*, 1963)，是一部在民族誌電影發展歷史中的經典作品。這部影片在拍攝時，正好是電影攝影與錄音設備輕便化的一個時間點。由於攝影機可以長拍，使得這部影片與當時正在出現的直接電影一樣，具有現代紀錄片的味道。但是，由於當時所用的錄音機尚未能與影像同步，加上為了建構影片的整體敘事結構，因此嘉納也利用大量描述性的旁白來協助架構一個包含開場、衝突、上升發展、反向發展、高潮、收尾等古典戲劇發展線的結構。

嘉納

《死鳥》

　　嘉納會使用現在進行式的旁白告訴觀眾一些影片中人物內心的想法，以及丹尼族對死亡所懷抱的一些深具哲理的思想。但《死鳥》最常被詬病的也正是它使用旁白的方式，以及用戲劇結構去呈現丹尼族的文化。但是，麥克杜果反而指出：嘉納在《死鳥》中使用丹尼族神話來詮釋丹尼族人的經驗，代表了民族誌電影開始試圖運用文字素材去解釋人類的行為；而此種做法也符合一些人類學家想利用別的社會的經驗反過來對自己的社會進行文化批評 (MacDougall, 1998: 109–110; 2006: 146–147)。

　　在《死鳥》完成後，嘉納的其他民族誌電影，拍攝對象包括非洲遊牧民族、印度人、哥倫比亞原住民等。而這些作品越來越捨棄旁白，直接訴諸影像。他的電影儘管有寫實的外貌，甚至有的還採用民族誌電影的形式，但其實骨子裡是十足的反寫實，反而較接近象徵主義。他拍攝別的文化，卻不願像一般人類學家那樣「負責任地」解釋這些文化。由於他的電影非常受歡迎，看過的人非常多，因此西方人類學界一直把他視為一位極具影響力卻又爭議性十足的重量級人物。他的電影所引發的各種議題，也一直持續被討論、被爭辯 (Loizos: 139–140)。

　　1970 年代出現的新一代重要的民族誌電影創作者是麥克杜果。

麥克杜果

《與牛群同住》

《嫁妝駱駝》

《羅郎的路》

《眾妻子中的一位妻
子》

他使用參與觀察模式拍攝民族誌電影的第一部片《與牛群同住》(*To Live with Herds*, 1972)，記錄了烏干達半遊牧的吉耶 (Jie) 族人的生活、困境與想法。他和妻子朱蒂絲 (Judith MacDougall) 發展出「不刻意迎合的攝影風格」(unprivileged camera style)，讓觀者好似在現場旁觀一般。他們也採用訪問的手法讓觀眾見識到原住民的看法與個性。與當時的一般紀錄片很不相同的這部紀錄片，獲得了威尼斯影展紀錄片的大獎。麥克杜果夫婦後來繼續在肯亞拍攝，完成《嫁妝駱駝》(*The Wedding Camels*, 1977)、《羅郎的路》(*Lorang's Way*, 1979) 與《眾妻子中的一位妻子》(*A Wife among Wives*, 1981) 這 3 部關於圖堪納 (Turkana) 族人的「圖堪納對話三部曲」。

尼寇斯指出：在這三部曲中，麥克杜果夫婦採用了幾種反身性的策略，例如創作者先提問引發眾人的討論，或使用中間字幕提醒觀眾理解用影片再現異族文化的複雜性等。這些方式的主要目的， p. 497
是要讓觀眾知道影片中的這些場面是因為創作者的積極介入才會發生。此種反身性的做法，在 1970 至 1980 年代的民族誌電影中還很少見。當時大多數的民族誌電影，還是像《北方的南努克》那樣，給觀眾好似見證到「自然」發生的風土民情，而未意識到這些其實都是影片創作者與被拍攝者互動後的結果 (Nichols, 2017: 130)。

當然，我們都知道：許多至今被認為是典範的民族誌電影，其實都不是人類學家參與製作的。例如，《北方的南努克》的作者佛拉爾提原本是為加拿大鐵路進行地理探勘，出於上司的鼓勵與自己的興趣才開始拍攝伊努意特族。但是《北方的南努克》顯示：人類學家在採用人類學的訓練與研究方法去拍攝影片以進行人類學研究時，其實與一般的紀錄片創作還是會有重疊的地方。《一個夏天的紀錄》也出現相同的情形。

1960 年代，許多紀錄片創作者也開始與人類學家共同製作影片。兩者相互影響的情況足以顯示，人類學電影與紀錄片其實有如兩個圓心相異但有交集的圓，彼此有重疊與互補的關係。

我們若追索電影創作者的傳承系譜，也可以發現：胡許受到維爾托夫與佛拉爾提的影響，而他又影響了馬蓋與奧福斯等人。人類學電影創作者馬歇爾與嘉納訓練出直接電影的創作者懷斯曼。而許多的紀錄片創作者，例如史密斯 (Hubert Smith) 與艾許等人，在與人類學家合作後，也都成了民族誌電影的創作者了。

p. 471

史密斯

除了人才相互交流外，紀錄片與人類學電影最密切的關係應該是在美學與理論方面。1960 年代，真實電影與直接電影出現後，引發了參與觀察與純觀察 2 種拍攝理念的爭論。事實上，真實電影與參與觀察的觀念差不多，而直接電影則與純觀察的做法相同。著名的民族誌電影創作者麥克杜果就認為:「民族誌電影採用了各種紀錄片的形式——由獨斷式到觀察式到訪問為主。同時，民族誌電影也在紀錄片的發展上扮演一個很重要的角色，但此種影響常常沒被人認知。」(MacDougall, 1998: 84–85; MacDougall, 2006: 114)

也許紀錄片與人類學電影之間，最主要的差異在於彼此的目的不同。紀錄片是為美學、藝術，或社會、政治目的而製作；人類學電影是為人類學研究的目的而製作；民族誌電影則是為呈現族群文化而製作。

反身性紀錄片

《一個夏天的紀錄》師承《持攝影機的人》，採用自覺的拍攝風格，將製作者 (producer)、製作過程 (process) 與製作成品 (product) 並陳剖析，影響了人類學、民族誌電影及紀錄片方法學。

盧比認為，在片中呈現出製作（拍攝）者、製作（拍攝）過程以及製作成品（影片本身）3 個元素，並且讓觀眾清楚知道製作者這樣做，是為了讓觀眾瞭解他們所看的影片是怎麼被創造出來的，這樣的紀錄片才能算是具有反身性的紀錄片 (Ruby, 1988a: 65; Ruby, 1988c: 65)。

《阿諾菲尼的訂婚式》及畫中的鏡子

反身性在西洋畫中已有先例。佛蘭德畫派 (Flemish painting) 的 _{p. 497}
范艾克 (Jan van Eyck) 的《阿諾菲尼的訂婚式》，畫中鏡子反映的人 _{p. 475}
物應該就是畫家本人的影像 (Ruby, 1988a: 67)。布萊希特 (Bertolt _{p. 427}
Brecht) 劇場理論中的疏離效果 (estrangement effect)[52]，也有反身性 _{p. 508}
的效果。現代文學中的後設小說 (metafiction) 也是一種反身性的表 _{p. 502}
現模式。

《喬許叔叔看電影》

在劇情片之中，早在愛迪生時期的喜劇片《喬許叔叔看電影》
(*Uncle Josh at the Moving Picture Show*, 1902) 或布魯克斯 (Mel _{p. 427}
Brooks) 執導的好萊塢喜劇片《閃亮的馬鞍》(*Blazing Saddle*, 1974)
這類嘲仿作品，已經使得觀眾自覺到自己正在看導演有意創造出來
的電影，而得以反思自己看電影的某些習慣。

布魯克斯

高達等後現代主義 (post-modernism) 的電影創作者，也常在其 _{p. 502}
電影作品中刻意把電影創作者、演員、表演的過程顯現出來，以提
醒觀眾注意。

[52] 德語「疏離效果」(verfremdungseffekt) 的英文翻譯，除了 estrangement
effect 外，還有 distancing effect、alienation effect。

p. 455　　早期的動畫短片，如麥凱 (Winsor McCay) 創作的《恐龍葛蒂》
p. 437(*Gertie the Dinosaur*, 1914)、佛萊雪兄弟 (Max and Dave Fleischer) 的
p. 433《墨水瓶人》(*Out of the Inkwell*, 1918) 系列作品，及迪士尼 (Walt
Disney) 的《愛麗絲在卡通國》(*Alice in Cartoonland*, 1923–1927)，
都有卡通畫家與動畫人物互動的內容，也具有某種反身性。

佛萊雪兄弟

　　在紀錄片領域中，1960 年代以前只有在維爾托夫的《持攝影機
的人》以及胡許與莫辛合導的《一個夏天的紀錄》中，才能真正見
到反身性的運作模式。

　　維爾托夫認為，革命的電影應該要能創造出一種形式，提高觀
眾的自覺，以唯物辯證法的方式去看待世界[53]。因此，他的《持攝
影機的人》一方面顯示拍電影是一種「勞動」，拍電影的人是一種

迪士尼、愛麗絲與卡
通人物互動

「勞動者」——上山下海取鏡頭；一方面也消除電影的神祕性——
顯示電影在機械、技術、方法與觀念上是如何運作的。

　　胡許與莫辛在《一個夏天的紀錄》開場即說明這部片是一次「真
實電影」的實驗。他們把自己擺在攝影機前，讓我們看到他們如何
透過與被攝者間的訪談去操作這部片，也看到被攝者如何看待影片
對他們及其他人的呈現，最後並有導演對此次實驗的檢討。

　　盧比認為：胡許較關心一些「私人」問題（例如從事研究的哲
學性問題與拍攝此研究的可能後果），而非像維爾托夫那樣關心「過
程」；胡許則認為，他是想結合佛拉爾提所用的個人的、參與的方
法，與維爾托夫對過程的興趣 (Ruby, 1988a: 70; Ruby, 1988c: 68)。

　　1970 年代之後，有一些紀錄片創作者開始把自己暴露在攝影機
之前，拍攝自己的家庭生活與周遭世界。這種個人紀錄片在之前的
紀錄片歷史中是不曾出現過的趨勢。

　　因為在過去，紀錄片被認為必須中立、客觀與無偏見；在影片

[53]　也就是從不同乃至相互矛盾的面向去揭示世界存在的 2 個基本特徵——
　　　普遍與永恆——的內涵與外延意義。簡單來說，唯物辯證法的核心就是
　　　「正－反－合」的矛盾（對立統一）辯證關係。

中不該出現創作者與拍攝過程，因為那只會造成觀眾的困惑。影片中呈現創作者也被批評為自戀、主觀與過於個人化。盧比則認為紀錄片過去一直是「西方中產階級為了他們企圖探討、記錄、解釋與瞭解——也就是用象徵的方式去控制——世界的需要所產生的。」(Ruby, 1988a: 65; Ruby, 1988c: 68)

紀錄片以往一直是以「他者」(the other)（無錢、無勢、無力、被欺壓與被迫害的人）為拍攝對象，不曾將鏡頭對準創作者（主要為白人中產階級）自己和自己的文化，直到個人紀錄片的出現。 p. 494

但盧比認為，個人紀錄片關心的主要是創作者自己身為一個電影創作者或作為一個人的情形，而把這兩者的行為作為主要成分。

只有關心電影在意識形態上所隱含的意義（像維爾托夫或高達那樣），或試圖把自己的影片當成社會科學的作品，這兩種創作者才會關心如何在影片中呈現製作過程。

前者的作品有羅斯伯 (David Rothberg) 的《我的朋友文思》(My Friend Vince, 1975)，後者則有艾許的《用斧頭打架》(Ruby, 1988a: 72; Ruby, 1988c: 69)。 p. 466

不過，在紀錄片領域中，真正像維爾托夫與胡許那樣，一開始就有計畫要去探討紀錄片或民族誌的反身性紀錄片，可能只有美國紀錄片創作者史密斯與人類學家舒曼 (Malcolm Shuman) 共同進行的關於墨西哥原住民族猶加地馬雅族 (Yucatec Maya) 的民族誌研究計畫[54]。 p. 471

《不要回頭看》中的巴布·狄倫

其他大多數的紀錄片縱使具有反身性的外觀，也都是在拍攝過程中意外發生，而在剪輯過程裡由創作者將這些反身性元素保留下來。例如，潘尼貝克的《不要回頭看》、梅索斯兄弟的《灰色花園》(Grey Garden, 1975) 與盧波 (Michael Rubbo) 的幾部探索式紀錄片，皆是此種例子。 p. 468

《灰色花園》

[54] 這個計畫所拍攝的影片，後來以《生活中的馬雅》(The Living Maya, 1985) 在美國公共電視 (PBS) 播出。

這些電影都包含了被攝者與創作者之間的互動，以及其他（通常不應該被看到的）「後臺」的行為。這些反身性的元素提供了一些關於製作者與製作過程的資訊給觀眾，但這些元素都不是拍攝前刻意計畫出來的結果。

　　紀錄片理論家尼寇斯對於反身性紀錄片有比較不一樣的看法。p. 455 他認為，一些質疑傳統紀錄片寫實主義再現方式的影片，如麥克布萊德 (Jim McBride) 的《大衛霍茲曼的日記》(*David Holzman's Diary*, 1968)、p. 426 布拉克 (Mitchell Block) 的《…沒說謊》(*...No Lies*, 1973)、p. 475 鄭明河 (Trinh T. Minh-ha) 的《重新聚合》(*Reassemblage*, 1982)、p. 429 希崇 (Michelle Citron) 的《女兒的成年禮》(*Daughter Rite*, 1980) 與福安德斯 (Marlon Fuentes) 的《邦托族悼念文》(*Bontoc Eulogy*, 1995)，p. 439也都算是反身性的紀錄片[55]。

鄭明河

　　但筆者認為，由於上述這些影片都是模擬紀錄片的外貌所虛構出來的，應該納入偽紀錄片的範疇去討論才對。

《重新聚合》

　　賈德米羅 (Jill Godmilow) 的《遠離波蘭》(*Far From Poland*, 1984) 與鄭明河的《姓越名南》(*Surname Viet Given Name Nam*, 1989) 混合了紀錄、重演、表演與資料影片等元素，是一種混合戲劇與紀錄的形式（有人稱為戲劇紀錄片），也被尼寇斯視為反身性紀錄片[56]。p. 440

《姓越名南》

福安德斯

[55]　尼寇斯認為：鄭明河說她要在《重新聚合》中，從「講關於西非原住民」或「與西非原住民一起講」，改成「在西非原住民旁邊講」的做法，象徵性地說明反身性所帶來的轉變——除了關心再現了「什麼」外，紀錄片創作者也開始關心「如何」再現外在世界。而觀眾除了「穿過」紀錄片去「看見」外面的世界外，也被要求去看到「紀錄片」本身是個被建構出來的、再現的東西 (Nichols, 2017: 125)。

[56]　尼寇斯說：《重新聚合》打破民族誌電影寫實主義的習慣做法，質疑使用攝影機凝視來再現或錯誤再現他者，究竟有什麼力量。《姓越名南》用素人演員於美國的攝影棚演出導演在越南所進行的真實訪問，顛覆了寫實性紀錄片的物理性、心理性或情緒性的寫實感。《女兒的成年禮》使用訪問的真實聲音，但搭配演員演出的影像來呈現訪問中所談的母女關係，

《邦托族悼念文》

尼寇斯認為，這些具備反身性元素的紀錄片，旨在改變觀眾對所看見之影像與聽見之聲音的假設與期待——即對紀錄片形式本身的假設與期待，以及在政治上對周遭世界的假設與期待 (Nichols, 2001: 125–130)。

無論如何，反身性紀錄片的主要目的與存在價值是要讓觀眾注意到紀錄片在創作上的一些假說與慣用手法，要觀眾知道他們正在看的電影是由某人所建構出來的對現實的再現。

麥克杜果則認為，無論是無意或刻意的安排，反身性紀錄片中的反身性元素是在影片的風格與結構中隨處可見的，而不只是被攝者對拍攝者或導演的直視或互動，或者拍攝者的聲音、影像、設備被拍進了鏡頭，而是充斥在整部影片中更細緻的一些身體語言與感覺 (MacDougall, 1998: 85–91; MacDougall, 2006: 114–122)。

除此之外，另一種麥克杜果所謂的 「深度的反身性」 (“deep” reflexivity)，也就是盧比所說的那種反身性；但麥克杜果認為這種反身性不僅是美學上的一種策略，也是紀錄片創作者在拍攝倫理上所選擇的一種位置 (MacDougall, 1998: 89–91; MacDougall, 2006: 119–122)。

社區紀錄片

1939 年，格里爾生受加拿大政府委託創立國家電影局之後，加拿大在紀錄片製作的思潮上就此站在世界的前端。1960 年代，加拿

顛覆了觀眾對於紀錄片影像與聲音必然相關的信任感。《邦托族悼念文》則透過明顯安排出來的重演及想像出來的對過去的記憶，呈現導演的祖父被送到 1904 年聖路易博覽會展示菲律賓人生活的歷史，讓觀眾意識到應該對紀錄片證據式影像的可靠性存疑。《遠離波蘭》則由導演直接對觀眾訴說她在無法親赴波蘭拍攝團結工聯 (Solidarność) 罷工的情況下，在再現此事件時究竟有何問題 (ibid.: 126)。

大政府有鑑於歐美思潮劇變，反戰運動、民權運動、文化革命運動與學潮一波又一波地湧來，造成社會動盪不安，決定運用紀錄片來發掘政府與社會上存在的問題，鼓吹一般平民百姓參與解決社會問題，以便從事政治革新，其中少數族群的不滿被視為最急需解決的問題 (Barnouw: 258)。

在 1967 年這一年，加拿大的國家電影局執行了「迎接改變的挑戰」(Challenge for Change)[57] 的實驗性電視紀錄影集計畫。該機構與政府各部門合作，派出電影創作者到各偏遠、貧困地區去協助較少被照顧到的人民參與發掘（及瞭解）社區的問題，並作為人民與相關政府部門溝通的管道，以尋求解決之道。透過加拿大政府將電視製作民主化的方式，一般老百姓從原本只是電視紀錄片的拍攝對象，變成紀錄片創作者的合作對象。這種源自格里爾生所提倡的「解決社會問題」的紀錄片製作傳統，因為在整個製作過程中有系統地讓被拍攝者參與而更具野心，也更有意義 (Howley: 52)。

關於貧窮人家如何謀生的記錄片 《我所不能改變的事》 (*The Things I Cannot Change*, 1967) 算是「迎接改變的挑戰」最早的一部作品。但是佛戈島計畫 (The Fogo Island Project) 才是「迎接改變的挑戰」最具代表性與影響力的案子[58]，這個計畫是由創作者與居民合作製作了 28 部短片；居民提供拍攝議題[59]、對創作者羅 (Colin Low) 拍攝的毛片 (footage) 表達意見並參與剪輯。影片的內容，除了記錄島上居民的日常生活與過去的生活經驗外，主要還是當作居民彼此理解及對特定議題發表意見的管道。因此，這批影片主要還是作為一項佛戈島社區居民彼此溝通的資源。

《我所不能改變的事》

佛戈島計畫中的影像

羅

p. 492

[57] 這個製作計畫的法文名稱為「新社會」(Societé Nouvelle)，更具有本計畫的新左派精神。

[58] 在參與傳播學與發展傳播學的文獻上，「佛戈島過程」(the Fogo process) 是全球知名的案例 (Howley: 52)。

[59] 影片內容包含個別事件、特定議題或個別人物。

當時，佛戈島面臨的主要問題包括：⑴島內各社區相互孤立及佛戈島被紐芬蘭本島 (Newfoundland Island) 孤立；⑵島上傳統生活方式受到大型商業漁業的威脅；⑶本地漁業的快速凋零衝擊到島上居民的生計；⑷紐芬蘭省政府計畫廢島，將居民遷移到本島；⑸經濟不景氣導致島上居民集體精神沮喪 (ibid.: 52–53)。

　　居民透過參與影片在全島各社區的放映而突破各社區互相孤立的狀態，讓各社區居民瞭解其他居民的意見，彼此進而願意相互對話以建立解決問題的共識與建立島民共同的認同感，並透過電影向當地政府表達意見，進而促成一些政策的改變，包括省政府廢棄遷移島民的廢島計畫，並促成重整島上經濟的新計畫。

　　因此，這批影片本身內容的重要性，可能遠不及影片在傳播過程中促成當地居民相互溝通，以及居民與政府官員間溝通的成果。佛戈島計畫的影片確實達成了真實電影理想中那種觸發社會變遷的功能 (ibid.: 53)。

　　此外，「迎接改變的挑戰」製作計畫也積極培育少數民族的電影創作人才，提供設備讓他們去拍攝關於自己族群的影片。當時國家電影局在「迎接改變的挑戰」的計畫中成立了完全由原住民組成的「印地安電影組」(The Indian Film Crew)。這個電影組最初拍攝的影片是《這些都是我的同胞》(*These Are My People*, 1969)。這部紀錄片將原住民與移居者之間關係的歷史，用原住民的觀點予以落實。

《這些都是我的同胞》

史東尼

　　負責「迎接改變的挑戰」製作計畫的史東尼 (George Stoney) 強p. 473烈支持印地安電影組的製作工作。當他聽聞聖瑞吉斯保留區 (St. Regis Reservation) 內的原住民族摩霍克族 (Mohawk)，在印地安電影組一位組員的策動下，為抗議原住民在通過保留區內的美加邊境大橋時，被加拿大政府徵貨物稅而準備封橋抗議之際，即派遣好幾組印地安電影組的同仁支援記錄這次事件。摩霍克族人聚眾示威、封鎖美加邊境之交通、與加拿大騎警發生衝突，以及摩霍克族領導人被捕等情景，都被攝影機一一記錄下來，最終完成了紀錄片《你正

站在印地安人的土地上》(*You Are on Indian Land*, 1969)。

《你正站在印地安人
的土地上》

　　這部影片記錄了摩霍克族人利用紀錄片試圖解決自己族群面臨
的問題的過程，也成為印地安電影組最被廣泛放映，因而也是最具
影響力的一部影片。當時的主流新聞報導都強調這場抗議的暴力現
象，但是《你正站在印地安人的土地上》這部影片則顯示了主流媒
體扭曲事實：這場抗議其實是極為自制與和平的。影片後來曾放映
給不同立場的人士——包括摩霍克族人及參與取締抗議的加拿大騎
警、當地警察局，與當地市政府、中央政府的印地安事務局派來的
代表——一起坐下來觀看影片。影片後來也在渥太華的國會大樓內
放映，為原住民族贏得一次由中央政府召開公聽會的機會，最終導
致政府政策的大轉彎 (Ellis and McLane: 246–247)。

　　這部影片當時在加拿大引起很大的爭議，主要是因為影片創作
者與策劃原住民族起義反政府的「反對人士」有直接的關係。但是，
這樣的影片的確為社區人士試圖解決問題，提供了一個十分有利
（力）的管道。只是這樣的影片被用來「反政府」，卻不是當初提倡
「迎接改變的挑戰」計畫的人所預想得到的結果。

《聖賈克錄影計畫》

　　「迎接改變的挑戰」計畫中另一部重要的影片《聖賈克錄影計
畫》(*VTR St-Jacques*, 1969)，則是記錄紀錄片創作者如何利用剛出
現的電子攝影機及電子錄影機來協助偏遠地區的公民參與解決社區
問題。導演克萊恩 (Bonnie Klein) 與黑諾 (Dorothy Hénaut) 使用參與
觀察的模式來製作這一部社區紀錄片。這部影片成為社區運動的典
範作品，影響了北美洲（乃至全世界）的電視製作、放映與發行的
民主化，至 1970 年代仍可以感覺得到它的影響 (Howley: 53–54)。

克萊恩

　　聖賈克在 1960 年代是蒙特婁 (Montreal) 市區內一個消沉的區
塊。克萊恩與黑諾邀請當地居民接受訪問，對著攝錄影機談論他們
生活上面臨的問題。接著，社區居民被邀請來參與影片放映會，觀
看居民的見證影音，進而討論社區相關的議題。而此場討論會又被
錄影起來，再被其他社區居民觀看。這些錄影影音因而激發（並從

黑　諾

而改善）了社區居民的內部溝通，同時也成為居民與社區外政府官員間的溝通橋梁。因此，這部影片呈現了許多利用反身性的影像製作模式來參與社會運作的情況 (Barnouw: 260)。

阿戴爾

像「迎接改變的挑戰」這種讓少數族群自行利用媒體發掘本身的社會問題的做法，其實在 1966 年時，美國人類學家阿戴爾 (John Adair) 與傳播學者渥斯 (Sol Worth) 針對美國亞利桑納州 (Arizona) 的原住民族納瓦荷族(Navajo) 就已進行過類似的研究 (Worth and Adair: 42–131; Barnouw: 258)。

p. 423
p. 480

渥　斯

他們想讓一些納瓦荷族人拍攝自己的文化，看看這個較少接觸外界文明的原住民族，對自己文化的拍攝方法與外來者對他們文化的拍攝方法相較是否有不同之處。

此研究計畫碰到一些預想不到的障礙而不完全成功，但渥斯後來把相同理念運用在費城 (Philadelphia) 貧民窟的黑人中輟生上，讓他們用攝影機記錄自己的生活環境 (Barnouw: 258)。

納瓦荷族使用 16 毫米攝影機

史東尼由於在美國拍攝過非常多關於少數族群的社會議題紀錄片，因此被加拿大國家電影局招募，擔任「迎接改變的挑戰」計畫的總執行。任期屆滿後，史東尼在 1970 年將「迎接改變的挑戰」的理念帶回美國，在紐約市成立另類媒體中心 (Alternative Media Center)，展開了類似的社區紀錄片 (community documentary) 推廣計畫，一方面教育大眾認識新的媒體科技，另一方面則推動社區居民或社區團體利用新媒體製作自己的錄影帶，來進行跨文化的溝通傳播 (Howley: 54–55)。

這種類似「互信共享的人類學」的紀錄片製作模式，把攝影機直接交到過去純粹只會是被拍攝者的人手中，讓他們去決定要拍攝什麼、要如何呈現，乃是紀錄片美學的一大轉變。紀錄片（或電視媒體） 因而成為由民眾自己或社區本身為自己製作關於自己 (by, for, and about citizens or communities themselves) 的媒體。 另類媒體中心並透過在中心內及紐約市區許多地點設置公共觀看場所，來讓

這些社區紀錄片（節目）不再只被觀眾個別於家中觀看而已。另類媒體中心想藉由這些作為來提高當地居民與團體的社區意識，並透過社區成員之間的批判性對話，來促成一些社會運動 (ibid.: 55)。

另類媒體中心也訓練了一批人員到全美各地去協助建立社區型的媒體近用中心 (community access centers)。因此，到了 1975 年，另類媒體中心成了美國社區電視運動的核心，將各地對有線電視公眾近用頻道 (public access channel) 有興趣的人們連結在一起。

史東尼對於有線電視的公眾近用頻道作為社區媒體，其實有一些想法：⑴用它們來建立起一群能積極參與政治的大眾；⑵設定在地的（政治）議程；⑶分析社區面臨的議題或問題；⑷積極尋求以社區為依據的解決方案 (ibid.: 55, 57)。

當時主要的社區媒體推動者，還包括史東尼在「迎接改變的挑戰」計畫中的下屬克萊恩。她於 1970 年也移居美國，住在紐約州的羅徹斯特 (Rochester, New York)[60]，並依據「迎接改變的挑戰」的模式建立了「可攜的頻道」(Portable Channel) 這一個社區近用媒體暨紀錄片中心。

1972 年，紐約市曼哈頓出現了一個「下城社區電視中心」(Downtown Community Television Center, DCTV)。這個由紀錄片夫妻檔創作者阿爾波特 (Jon Alpert) 與津野敬子 (Keiko Tsuno) 合辦的非營利機構[61]，主要是作為訓練學員製作錄像紀錄片的基地。學生經過 1 個月的學習，記錄在地的現況衝突或文化。DCTV 在頭 7 年總共免費訓練了逾 7 千位學員，其中有些人更去創立新的錄影中

阿爾波特

津野敬子

香濃

《古巴人民》

《越南：收拾殘局》

[60] 克萊恩於 1975 年又被加拿大國家電影局的同事香濃 (Kathleen Shannon) 請回去，加入新成立的女性電影製作組「D 攝影棚」(Studio D)。

[61] 阿爾波特與津野夫妻檔除了經營 DCTV 外，也從事紀錄片的製作，作品除了關注紐約或美國在地的議題，也包含全球的議題，例如《古巴人民》(*Cuba: the People*, 1974)、《越南：收拾殘局》(*Vietnam: Picking Up the Pieces*, 1977)。

p. 424

心。學員所拍的錄像作品原本是在街頭或街坊集會所放映給不特定的人士觀看，後來更被世界各地的電視臺邀請去放映，為中心賺到不少繼續經營的經費。

除了 DCTV 外，1970 年代美國其他以製作 16 毫米獨立紀錄片為主（到了 1980 年代後改為錄像紀錄片）的區域性製作機構還有：位於肯塔基州懷茲堡 (Whitesburg, Kentucky) 的「阿帕店」(Appalshop) 與芝加哥的「卡天金合作社」(Kartemquin Collective)。兩者至今仍是兩個地區重要的人才培育與影音作品製作機構。後者尤其擅於製作紀錄長片，例如《籃球夢》(*Hoop Dreams*, 1994)，以及電視紀錄片影集，例如《新美國人》(*The New Americans*, 2004) (Ellis and McLane: 248–250)。

《新美國人》

1970 年代美國其他著名的社區錄像組織還包括：紐約市「人民的錄像劇場」(People's Video Theater)、波士頓「都市計畫協助」(Urban Planning Aid)、加州「馬林郡社區錄像」(Marin Community Video)、田納西州「寬邊電視」(Broadside TV)、肯塔基州「水源電視」(Headwaters TV)、明尼阿波利斯州「大學社區錄像」(University Community Video)、洛杉磯「洛杉磯公眾近用」(LA Public Access)、維斯康辛州「人民的錄像」(People's Video)、華府「華盛頓社區錄像中心」(Washington Community Video Center)、芝加哥「錄像都會」(Videopolis)、紐奧良「紐奧良錄像近用中心」(New Orleans Video Access Center) 等。推動這些社區錄像運動的人士，不僅熱衷於服務區域中的人們，許多更致力於服務多元文化社群的特殊需求，如女性、同志、黑人、拉丁裔或美國原住民等。

到了 1980 年代，一些致力於社會運動的新一代錄像紀錄片創作者，也採用閉路電視的傳送管道及有線電視公眾近用頻道讓作品曝光。這時的主要團體計有「該死的干擾錄像運動者電視」(Damned Interfering Video Activist Television, DIVA-TV)、「不是零頻道」(Not Channel Zero)，以及「反檢查媒體攻擊」(Media Against Censorship

(MAC) Attack)。這些年輕的錄像運動者在其作品中,於報導各種示威活動時融入了時下流行的音樂錄像帶的風格,或在高畫質的廣播級錄像中混雜低畫質的家用錄像影像 (Boyle: 206–207)。這種美學觀讓低科技與高科技的影像區分變得無用,也讓媒體被民主化,可讓更有創意或更政治性的作品被看見。

海列克

為這些新一代錄像運動者提供理論模式的,是資深錄像創作者海列克 (DeeDee Halleck)。她在 1981 年創立了「紙老虎電視」(Paper Tiger Television),由一群紐約的錄像創作者每週製作出 1 個專門批判主流媒體的有線電視節目,提供近用頻道播出。節目的內容雖然嚴肅正經,接續 1930 或 1960–1970 年代的激進(基進)美學傳統,但是其影像風格卻是極端重口味或接地氣 (funky)。紙老虎電視的節目會分析各主流媒體(例如《紐約時報》、哥倫比亞廣播公司晚間新聞)的公司後臺老闆、隱藏的目的與資訊偏見等。它利用公眾近用頻道去製作具革命使命的電視節目。隨著時間的發展,紙老虎的勢力逐漸發散到全美各地,並且將討論的議題從美國國內延伸至國際 (ibid.: 207)。臺灣出身的多媒體藝術家鄭淑麗 (Shu Lea Cheang) 也曾參與紙老虎電視的運作。她在 1989 年中國爆發天安門事件後,與錄像藝術家王俊傑一起在臺灣製作了一部批判中國中央電視臺與臺灣電視臺播報政治新聞的作品《歷史如何成為傷口》[62],也可視為紙老虎電視延伸國際影響力的一個例子。

紙老虎電視於 1986 年起,開始租用衛星去傳播社區製作的錄像節目給美國逾 250 家有線電視系統業者或公共電視臺,稱為「深碟電視」(Deep Dish TV)。這可以說是美國第一個全國性的公眾近用頻

[62] 這部單頻道錄像紀錄片,後來被鄭淑麗在美國進一步發展成 5 頻道的錄像藝術裝置作品《製造新聞製造歷史:來自天安門的實況》(*Making News Making History - Live from Tiananmen Square*, 1989),參見〈專訪——鄭淑麗:電影、媒體、2030／藝術觀點 ACT〉。http://www.wmw.org.tw/tw/title/312(2020 年 2 月 22 日下載)。

道,播出由社區錄像創作者製作的關於勞工、住宅、農村危機、種族歧視等各類社會問題的節目,因此讓非主流的紀錄片節目於 1990 年代有了播出的管道 (ibid.: 207–208)。

在電子攝影機小型化、普及化後,在世界各地,連最偏僻的巴西亞馬遜河流域的印地安部落都有類似的社區紀錄片計畫被推動執行。巴西的錄像創作者卡瑞里 (Vincent Carelli) 與人類學家格魯瓦 (Dominique Gallois) 於 1979 年在聖保羅成立了「原住民工作中心」(Centro de Trabalho indigenista)。住在巴西亞馬遜雨林中的瓦雅皮族 (Waiapi) 於 1990 年開始參與原住民工作中心主持的 「部落錄像」(Video in the Village) 計畫[63]。瓦雅皮人利用錄像設備來作為保存傳統社會與文化的工具。 p. 428

1990 年, 美國康乃爾大學的人類學教授透納 (Terence Turner) 也獲資助,在巴西進行「卡雅波」(Kayapo) 錄像計畫,並獲得原住民工作中心的協助,教導卡雅波族人如何拍攝紀錄片,讓他們發展出自己獨特的拍攝方式。原住民工作中心並提供剪輯設備與技術人員訓練卡雅波人剪輯其所拍攝的錄影帶,也提供貯藏空間以建立一座卡雅波錄像資料館,保存原始拍攝帶與剪輯母帶 (Turner: 79)。

部落錄像計畫一開始時,以教導巴西原住民各部落拍攝並剪輯自己的文化及活動為主要工作。他們也把這些錄像帶回部落放映,更把發電機、攝錄影機、監視器與錄影帶留在部落供族人自行使用 (Gallois and Carelli: 24–25)。到了 1995 年,位於奎亞巴 (Cuiabá) 的教育電視臺開始提供時段播出原住民自製節目,部落錄像計畫即開始製作「原住民節目」,此後這些原本只供部落內部觀看的影片便能被一般巴西觀眾看見。1997 年,原住民工作中心更透過舉辦全國性與區域性的工作坊,培育出第一代的原住民紀錄片創作者。這些錄像創作者得以進行各種技巧實驗之餘,也都理解自己所拍攝的社區的權利與部落所關心的議題。這些影片後來透過巴西的公共電視臺

卡瑞里

格魯瓦

「部落錄像」計畫

透 納

「卡雅波」錄像計畫

────────────────
[63] 部落錄像計畫始於 1987 年。

做全國性的播出,讓所有原住民與非原住民都有近用媒體的權利[64]。

透納認為:自從錄像被引進卡雅波族部落後,族人有了新的反思空間與共同決策的方式。它也讓族人開始利用錄像來記錄他們想與「白人」(政府)溝通的訊息。錄像因而有助於不同族群之間建立關係、產生各種層面上的反思。卡雅波錄像計畫因此是以全新的方式讓卡雅波族人有機會去改變他們與政府的關係,並建構自己的新形象。錄像這個媒體提供他們一種自覺性的改變 (ibid.: 79–88)。

進入 21 世紀後,社區紀錄片的推動者結合專業者創作之紀錄短片與使用者自製之內容(影片、照片、文字、聲音),利用網站與社區活動,建構出一種米歇爾 (Helen de Michiel) 與齊默曼 (Patricia R. Zimmermann) 所稱的「開放空間紀錄片」(open space documentary)。這是把傳統的紀錄短片擺在網路的虛擬空間,配合在實體的社區空間舉辦活動(包括放映影片、舉辦討論會、與議題相關的社區活動等)而形成的一種「開放且流動的形式,可作為號召與對話的開放空間」(de Michiel and Zimmermann: 355)。在這種新形式的紀錄片中,影片創作者從內容提供者變成脈絡提供者,負責創造故事空間以促進跨界的對話、參與、經驗分享及相互連結 (ibid.: 358)。

米歇爾與齊默曼舉了 2000 年代的幾個個案作為開放空間紀錄片的例子:

1. 「珍貴的地方」(Precious Places)[65]:這是費城史克萊布錄像中心 (Scribe Video Center) 的社區媒體與口述歷史計畫,是自 2005 年起持續推動的一個紀錄短片製作計畫,旨在探討社區居民對於公共空間、建築、公園、街角、教堂、紀念碑等地點的歷史記憶。該計畫至今已出版第一輯共 19 部紀錄短片,

「珍貴的地方」計畫

[64] 參見:https://store.der.org/video-in-the-villages-presents-itself-p295.aspx(2020 年 2 月 22 日下載)。

[65] 參見:https://www.scribe.org/catalogue/precious-places-community-history-project-vol-0-1(2020 年 2 月 22 日下載)。

總長 190 分鐘。米歇爾與齊默曼認為：這個計畫發展出一個開放空間紀錄片的模式，就是當自己的家鄉正遭遇危難，而找回大家的記憶事件成為緊急的事時，創作團隊中的每個成員都能從其獨特的觀點產出內容 (ibid.: 358)。

2. 「午餐愛社區」(Lunch Love Community)[66]：這個計畫源起於米歇爾製作的一部開放空間紀錄片，配合美國加州柏克萊 (Berkeley, California) 的社區居民為確保學校提供給學童的午餐是營養、新鮮、可口並且是在地食材製作的，而於 21 世紀初推動的社區運動。這個計畫包含多層次的故事，呈現出由社區的廚師、教師、家長、健康倡議者、政治人物、食品供應商等人所共創的一個計畫，讓公立學校的學童能吃到新鮮、家裡製作的、有機的早餐與午餐。這部開放空間紀錄片是由 12 部（每部為 5 至 7 分鐘長）紀錄短片所組成，每部短片的題材分別涉及食品改革、健康、社區永續發展，以及公民的在地民主等議題。社區居民藉由紀錄片，得以跨越分歧進行對話，形成緊密的社區，進而得以推動公民行動 (ibid.: 359)。影片製作單位並會和相關團體、組織、贊助商合作，舉辦稱為「媒體交誼會」(Media Socials) 的社區集會，在會中放映影片，穿插專家的演講與問答，以推動食物體系的改革。

「午餐愛社區」計畫

3. 「拯救內華達山脈：保育行動的各種聲音」(Saving the Sierra: Voices of Conservation in Action)[67]：這個計畫藉由社區居民的口述錄音及電臺廣播節目，來記錄美國西部內華達山脈地區居民致力於環境、文化與經濟保育的各種作為。這個計畫的網站作為社區居民交流的平臺，一共包含 90 餘則社區居民的錄音及 6 則廣播節目，以及部落格、活動布告欄等

「拯救內華達山脈：保育行動的各種聲音」計畫官網首頁

66　參見：https://www.lunchlovecommunity.org（2020 年 2 月 22 日下載）。

67　參見：http://savingthesierra.net/index.html（2020 年 2 月 22 日下載）。

欄目。米歇爾與齊默曼認為：這個計畫建置了一個社會運動者與研究者可以回來重複使用的活的資料庫 (ibid.: 361)。

4. 「三角火災開放資料庫」 (Triangle Fire Open Archive)[68]：1911 年 3 月在紐約市曼哈頓下城「三角內衣工廠」所座落的大樓，在發生一場火災後倒塌，奪走了 146 條人命（絕大部分是移民女工）。火災過後，許多有關防患火災與安全的法律才被修訂，並適用至今。三角火災開放資料庫是在事件發生 100 年後被建置起來，重新讓人認識這個事件並繼續爭取社會公義。資料庫的內容是由社區居民或網站參觀者貢獻其故事、相關的物件、圖片、文件、反思、心得所構成的。由於任何人都可以分享其想法，讓這場 100 多年前的火災對後來的世代產生更深遠的影響，因此米歇爾與齊默曼認為：在這個開放空間介面中，歷史成為活的實體 (ibid: 361)。

「三角火災開放資料庫」官網首頁

探索式紀錄片

加拿大在 1970 年代出現了一種紀錄片的新形式——探索式紀錄片。這是一種在影片開拍時只有大約的主題與方向，不預設立場與成見的紀錄片製作方式；創作者循著主題去「探索」，最後把探索的結果串聯組合成一部紀錄片。這種模式表面上似乎排除了主觀，任由事件自行發生來引導影片的發展，接近佛拉爾提所說的「未有先入為主的想法」(non-preconception) 的拍攝方式，透過與被攝者一起生活而讓故事自己講出來 (Ellis and McLane: 231)。

盧 波

澳洲籍的加拿大紀錄片導演盧波，是這種製作模式的創始者。他的《等待卡斯楚》(*Waiting for Fidel*, 1974) 是以日記體的形式，紀錄盧波他自己與前紐芬蘭省 (New Foundland) 總理史摩烏 (Joseph

《等待卡斯楚》

68　參見：http://open-archive.rememberthetrianglefire.org（2020 年 2 月 22 日下載）。

Smallwood) 在富有的加拿大廣播電視臺老闆史特靈 (Geoff Stirling) 的贊助下，3 人飛到古巴打算訪問卡斯楚 (Fidel Castro) 卻未成功的前後經過 (ibid.: 231)。這部片讓我們看到許多料想不到的情境，沒有任何安排，結果也無法預料，可說是部完全開放的紀錄片。對紀錄片美學而言，這是全新的領域。

比較著名的探索式紀錄片還包括盧波的另一部《索忍尼辛的孩子們……正在巴黎製造很多噪音》 (*Solzhenitsyn's Children...Are Making a Lot of Noise in Paris*, 1979)。這部影片描繪盧波率領工作人員在巴黎四處訪問法國共產黨及左翼各派系的經過。

《索忍尼辛的孩子們
……正在巴黎製造很
多噪音》

美國導演麥克艾爾威 (Ross McElwee) 的《薛曼將軍的長征》 p. 456
(*Sherman's March*, 1986) 則以作者自己身兼攝影師與錄音師，呈現出一邊拍攝 16 毫米電影，一邊追求南方女友的令人狂笑的行徑。

摩爾 (Michael Moore) 的《大亨與我》(*Roger & Me*, 1989) 一片 p. 457
則紀錄了影片創作者率領工作人員四處探尋通用汽車公司 (General Motors Corporation, GM) 總裁史密斯 (Roger Smith) 的蹤跡，想追問他為何將摩爾家鄉密西根州佛林特鎮 (Flint, Michigan) 的通用汽車工廠關閉，造成多數鄉親失業。

麥克艾爾威

《薛曼將軍的長征》

摩爾在《大亨與我》後創作的《科倫拜校園事件》(*Bowling for Columbine*, 2002)、《華氏九一一》(*Fahrenheir 9/11*, 2004)、《健保真要命》(*Sicko*, 2007) 與《資本愛情故事》(*Capitalism: A Love Story*, 2009) 等影片，也都採用相同的手法。但其實摩爾在《大亨與我》之後所拍攝的影片中，所有要拍攝的事物都是事先經過調查研究而決定的，並非如大多數的探索式紀錄片那樣未經過事先安排。所以摩爾的紀錄片大多只是徒有「探索」的外貌而已，骨子裡還是傳統紀錄片的製作模式。

由於探索式紀錄片都是由導演在攝影機前帶領觀眾去參與探索各種事物（事務），因此也可以稱它們為「個人紀錄片」或「第一人稱紀錄片」 (first person documentary)。這些影片又大多為個人向觀

眾論述、思索或探索其對某些議題的主觀觀點,具有後設語言性、自傳性、自省性等特質,因此也屬於「隨筆電影」。本書隨後將會再做深入討論。

基進的紀錄片

直接電影與真實電影的精神在於追索,不是抗議。它們企圖將光投射在黑暗的地方,可是又避免強加成見。但是到了 1970 年代,直接電影與真實電影這類的紀錄片不再風光,而被一些基進 (激進) 的與探討個人問題的紀錄片所取代。

1970 與 1980 年代,歐美紀錄片的主流類型應該是所謂的基進的紀錄片 (radical documentary)[69],有人則稱之為致力於社會公義的紀錄片 (committed documentary)(Rosenthal, 1980: 1)。這類影片多半具有左翼或自由主義的觀點,企求達成改造社會或重新詮釋歷史的目的[70]。

例如,這個時期出現數部紀錄片是以被遺忘的美國女工的歷史為題材——《工會女子》(*Union Maids*, 1976) 重新檢討長期被忽視的從事早年工會運動的婦女史;《後勤女工》(*The Life and Times of Rosie the Riveter*, 1980) 則重新檢視二戰時期婦女投入生產行列,戰後又被男人擠回家庭當主婦的歷史。

《工會女子》

《後勤女工》

[69] 1970 年代美國基進紀錄片被認為承繼了 1930 年代工人電影與攝影聯盟等基進(左翼)電影團體記錄社會鬥爭的精神 (Rosenthal, 1980: 9-10)。

[70] 例如瓦在《「給我們看生命」:邁向致力於社會公義的紀錄片之歷史與美學》("*Show Us Life*": Toward a History and Aesthetics of the Committed Documentary) 一書中,定義「致力於社會公義」(commitment) 為:意識形態上站在達成激進的社會/政治轉變的一方,以及政治立場上支持社會運動或直接參與改革活動。也就是說,創作致力於社會公義的紀錄片的人不會只解釋世界,而會介入世界去改變世界 (Waugh: xiv)。

《女性電影》

第 2 種基進的紀錄片是以爭取人性尊嚴與平等權利為目的。例如，關於婦女運動與同性戀權利運動之紀錄片。主要作品如《女性電影》(*The Woman's Film*, 1971)、《哈維米克的時代》(*The Times of Harvey Milk*, 1984)。

第 3 種基進的紀錄片則以昭告世人自己對某議題的看法，促使眾人瞭解自己為目的。

根據影片主題來分析，1970 與 1980 年代基進的紀錄片主要探討的題材有：⑴反戰──反對美國介入越戰與拉丁美洲戰爭；⑵婦女運動；⑶自然生態保護，包括反核與反汙染；⑷個人與家庭的關係，以及尋根；⑸個人社會化的過程與問題；⑹工會歷史與勞工權利；⑺同性戀權利運動；⑻都市問題，尤其是貧民窟問題；⑼其他少數族群的權利問題等。

基進的紀錄片希望促成社會大眾理解其主張，進而達成社會改革。這與 1930 年代美國的工人電影與攝影聯盟的左翼電影其實是一脈相承的。

例如 1967 年在紐約市成立的「新聞片合作社」(Newsreel Collective)[71] 即是由政治運動影片製作者所組成的，隨後在全美許多大城市（波士頓、芝加哥、安納堡、黃泉市、舊金山、洛杉磯）設立分支機構，製作及發行關於反（越）戰、女性運動、民權與人權運動等議題的 16 毫米影片，並且與一些激進的政治團體（如「黑豹黨」(the Black Panther Party)、「青年主人黨」(Young Lords Party)）互通聲氣。

[71] 新聞片合作社在 1970 年代初，經過一番內部自我批判（主要是有色人種與女性針對白種男性中產知識分子的批判）後，分裂為紐約的「第三世界新聞片」(Third World Newsreel) 與舊金山的「加州新聞片」(California Newsreel) 兩個組織，其他分支機構則紛紛關閉。
參見：https://www.cinema.ucla.edu/collections/newsreel 與 https://www.twn.org/twnpages/about/history.aspx。

新聞片合作社的政治運動性格，很快吸引了一批藝術家加入，後來許多都成為著名的影片創作者，例如克蘭瑪 (Robert Kramer)、崔明慧 (Christine Choy)、西格爾 (Allan Siegel)、薛佛 (Deborah Shaffer)、戈德 (Tami Gold) 等。

克蘭瑪

　　基進的電影運動自 1940 年代之後沉寂了 30 年，之所以會在 1970 年代復興，主要的原因可能包括 (ibid.: 11–12)：

p. 492

1. 自從 1960 年代以來，美國國內的反越戰運動、水門事件、學生革命與婦女運動等，使得一般人在社會化的過程中，對社會關係有了與傳統不同的想法，促使一般社會大眾更願意去關心政治與社會問題。

崔明慧

2. 一般社會大眾逐漸瞭解大眾媒體的操作手法，開始懷疑、不滿（或不滿足於）主流媒體的報導，轉而希望有自己的媒體來反映己見。拍電影便是其中最簡單的方式。

3. 1960 年代之後，製作電影的成本大幅降低，使得拍電影對許多人來說，不再是遙不可及的夢想。

西格爾

4. 許多基金會提供補助與器材支援，而學校器材也可以普遍被紀錄片創作者使用，使得許多人有意願利用這些資源去發表自己對一些社會或政治議題的看法。

5. 戰後的一代是影像的世代，不是印刷的世代，所以在尋求發表意見的媒體時，會比較喜歡運用電影。因此在 1960 年代之後，拍電影成為中產階級學生的一種時髦。

薛　佛

　　以上這些因素促成了 1970 至 1980 年代出現許多以新的觀點來探討美國社會議題的紀錄片。這些影片除了探研新的題材之外，在技巧與處理方式上也比以往更為複雜，而許多影片也開始重新評價紀錄片的功能。換句話說，1970 年代歐美紀錄片無論在風格、目的、意識形態，或拍攝者與被攝者間的互動關係上，都有了與以往不同的發展 (ibid.: 12)。

戈　德

p. 489

　　其中尤其是關於女性（主義）的紀錄片，在風格與技巧上刻意

楚 浮

《四百擊》

《日以作夜》

費里尼

《八又二分之一》

道格拉斯

採用個人獨白的模式，且多半在小團體中放映，用以鼓勵女性做自我反省與自助。一些關於個人社會化過程與問題的紀錄片也是用來提高人們對「什麼是男人」與「什麼是女人」這方面的自覺反省，並進行自我評價。許多探討個人與家庭關係的影片則多採用個人紀錄片的手法。

個人紀錄片的出現

在文學領域中，關於人物一生的作品可分為傳記與自傳。傳記通常是關於要人或名人，而自傳則是作者執筆寫下關於自己的生平事蹟，且往往強調自己的重要性。

在繪畫領域中，關於人物的作品也可分為人物肖像畫與自畫像。肖像畫一般也是以要人或有錢、有勢的人物為主，但在攝影術出現後，個人肖像畫逐漸被肖像攝影所取代。自畫像在西洋繪畫史大約可以上溯到 15 世紀，但總體而言其實並不常見；這種繪畫當然可以說是畫家對自己的探討與自我解析。在攝影術出現後，好的自拍照也不多見。

而在劇情片中，關於人物自己的電影作品，很多人立刻會想到法國導演楚浮 (François Truffaut) 的作品《四百擊》(*The 400 Blows*, p. 475 1959) 與《日以作夜》(*Day for Night*, 1973)。《四百擊》或許可以說是楚浮童年生活的自畫像。《日以作夜》則是關於一位導演在拍攝一部電影的種種情形；雖然人物、情節與時空都是虛構的，但這部片仍不免讓人有導演拍攝自畫像的錯覺。

即使像義大利導演費里尼 (Federico Fellini) 的《八又二分之一》p. 435 (1963)、英國導演道格拉斯 (Bill Douglas) 的三部曲系列《我的童年》p. 434 (*My Childhood*, 1972)、《我的家人》(*My Ain Folk*, 1973) 與《我返家的路》(*My Way Home*, 1978)，或是香港導演方育平[72] 的《父子情》p. 482

[72] 方育平的 3 部影片除《父子情》為自我影射之外，《半邊人》(1983) 為邀

p. 483
p. 486
(1981)、侯孝賢的《童年往事》(1985) 與張毅的《我的愛》(1986)，都有直接或間接的自傳成分——片中一部分情節或人物反映了創作者個人的生活經驗。

但根據盧比的看法，自我指涉 (self-reference) 是採用預言的或隱喻的方式來使用自我，作者的生命變成象徵某一集體性的東西（所有人或所有拍電影的人）(Ruby, 1988a: 66)。因此，上述這些電影可能只能稱為自我指涉或自我影射 (self-reflective)，而不能稱為自傳 (autobiographical)，因為片中的個人經驗並非影片重點。

紀錄片領域中，關於個人的傳記片當然不勝枚舉，但嚴格說起來，這些傳記片通常只是一幅（自）畫像 (portraiture) 的規模而已，因為影片涵蓋的時間範圍往往較短，不能包含主題人物的整個人生。

例如，《哈維米克的時代》是以在美國舊金山市鼓吹、爭取同性戀權利的社運分子米克 (Harvey Milk) 從政之後的一段時空與事件為主。至於《原爆之日》(*The Day After Trinity*, 1981) 則側重在美國物理學家奧本海默 (J. Robert Oppenheimer) 設計第 1 顆原子彈前後的那段經驗。

《哈維米克的時代》

自畫像方面，在錄影媒體出現以前，已有一些電影創作者以電影攝影機拍攝自己或家人、親友，但數量畢竟較少，且多集中在極少數的地區。

《原爆之日》

p. 461
品卡斯 (Ed Pincus) 於 1970 年代與李考克共同主持美國麻省理工學院 (Massachusetts Institute of Technology, MIT) 的電影與錄影學
p. 466
程，訓練一批新的真實電影的創作者。羅斯曼 (William Rothman) 說，他們的重點是：學習如何在不自我封閉的情況下去拍攝外在世界，因而化解拍攝與生活之間矛盾的需求 (Rothman: 82)。

品卡斯

也就是在這種信念下，這批紀錄片創作者，包括品卡斯、前面

請與已故舞臺劇導演方武有關係的一些人重演一些方武的生平故事，《美國心》(1986) 則徵求一對真正的夫妻把真實與虛構的生活情景混合演出，都有相當自我影射的成分。

提到過的麥克艾爾威，以及 1970 年代之後一些重要的美國紀錄片創作者[73]，都無可避免地會探討自己身為影片拍攝者的角色，及自己與被攝者之間的關係，而開始以自己及家人、親友的生活或關係作為影片的題材。這種個人紀錄片大多追索自己的家庭關係，關心自己作為一個電影創作者或作為一個人的問題。

《日記 1971–1976》

品卡斯自己於 1971 至 1976 年的 6 年期間，用 16 毫米攝影機拍攝了自己、妻子、孩子、父母、情人與朋友，以及他由發展中到破裂中的婚姻，最後完成了一部《日記 1971–1976》(*Diaries 1971–1976*, 1980)。羅斯曼說，品卡斯的生活不僅被拍攝，也受到拍攝的影響，甚至可以說，是「拍攝」這件事塑造了品卡斯那一段的人生 (ibid.)。

《夏琳》

麥克艾爾威所拍攝的《夏琳》(*Charleen or How Long Has This Been Going On?*, 1977)、《後院》(*Backyard*, 1984)、《薛曼將軍的長征》與《時間不確定》(*Time Indefinite*, 1994) 也是以自己及父母、親友為拍攝對象。但由於導演的幽默個性讓影片的拍攝過程顯得與生活間的矛盾沒那麼「要命」，反而讓觀眾得以去思索關於愛情、親情、生與死等議題。

而克萊恩的《由弟弟傑夫記錄到的有關史蒂夫克萊恩的種種》(*The Plaint of Steve Kreines as Recorded by His Younger Brother Jeff*, 1974)，由片名已可知道影片幽默、無害的風格。

相反地，謝佐的《切斷與進入》(*Breaking and Entering*, 1980) 則是創作者利用拍攝紀錄片的機會，去質問父母當年為何干預、反對她與男友的交往。於是，攝影機在作者的手中突然變成武器，讓手無寸鐵的被攝者（拍攝者的父母）成了待宰的羔羊，讓紀錄片的拍攝倫理頓時浮上檯面。這也是大多數個人紀錄片必須面對與被檢驗的一個課題。

p. 424
p. 449
p. 431
p. 462
p. 469
p. 458

[73] 包括了艾雪 (Steve Ascher)、克萊恩 (Jeff Kreines)、迪摩特 (Joel DeMott)、蘭斯 (Mark Rance)、謝佐 (Ann Schaetzel)、莫斯 (Robb Moss) 等人。

希　爾

古賽提

上排（由左至右）：《由弟弟傑夫記錄到的有關史蒂夫克萊恩的種種》、《電影肖像》、《喬與麥克希》、《坐著的家庭畫像》。下排（由左至右）：《義裔美國人》、《阿嬤、媽與我》、《三十四歲的喬伊絲》、《觀光客》

史柯西斯

羅斯柴爾德

邱普拉

莫　斯

p. 443 　　其他重要的個人紀錄片還有希爾 (Jerome Hill) 的 《電影肖像》 (*Film Portrait*, 1971) ， 是作者自傳體的一部電影。《喬與麥克希》 p. 430 (*Joe and Maxi*, 1978) 是柯恩 (Maxi Cohen)[74] 檢討自己身為女兒與她 p. 442 父親的關係。哈佛大學教授古賽提 (Alfred Guzzetti) 的《坐著的家庭畫像》(*Family Portrait Sitting*, 1975)，是古賽提一家人在家中坐著反 p. 469 省自己的生命。好萊塢知名導演史柯西斯 (Martin Scorsese) 的 《義裔美國人》(*Italianamerican*, 1974) 檢討了自己父母親的義大利背景。 p. 466 至於 《阿嬤、媽與我》 (*Nana, Mom, and Me*, 1974)，是羅斯柴爾德 p. 429 (Amalie Rothschild) 用電影揭露了家中 3 代女人間的關係。 邱普拉 p. 478 (Joyce Chopra) 與魏爾 (Claudia Weill) 2 位女導演合導的 《三十四歲的喬伊絲》(*Joyce at 34*, 1972) 則是反省邱普拉自己在 34 歲剛生小孩的這個階段的生命。莫斯的《觀光客》(*The Tourist*, 1992) 描述了導演在國外旅行拍片，以及他與妻子在家如何面對不孕症的問題。

　　傳統的紀錄片創作者痛恨 1970 年代出現的這些自畫像式的紀錄片，因為他們認為紀錄片應該去拍些更重要的問題才對。不過，1970 年代出現的個人紀錄片，倒不一定是創作者自我耽溺的行為，有些反而是創作者試圖利用電影來尋找自我、衡量自我與提升自我意識，可以說是一種心理治療的過程。

p. 440 ⑭　本片為柯恩與另一創作者戈德 (Joel Gold) 共同執導。

這些個人紀錄片，有些也是女性主義電影 (feminist film)，探討女性社會化的問題、個人的期望、人際關係以及家庭問題等。

另一種個人紀錄片則是探討性別認同與角色模範等議題，例如羅伯茲 (Will Roberts) 與漢尼格 (Josh Hanig) 合導的《男人的生活》p. 465
p. 442
(*Men's Lives*, 1975) 就是第 1 部認真探討及批評男性在社會化過程中變成刻板男性角色現象的紀錄片。

隨著半專業型攝錄一體機與簡易型剪輯機在 1980 年代出現後，紀錄片製作的門檻大為降低，紀錄片的題材開始多樣化，幾乎任何人事物都可以成為紀錄片的題材。

在此背景下，全球紀錄片的製作出現新的趨勢，年輕創作者 (尤其是學生) 開始以自己或親朋好友為拍攝對象。有人認為此種個人紀錄片將一些個人小事放大讓眾人偷窺 (學者郭力昕謔稱為「肚臍眼式的凝視」)，但也有人認為個人的小事可以成為大社會或整體人性的隱喻。

在家用型攝錄一體機普及後，更因為攝影機的無所不在與時時都可輕易拍攝的狀態，使得個人隱私權的侵犯、被攝者權利的保護與紀錄片倫理等問題顯得更加重要[75]。

實驗紀錄片大行其道的時期

歐洲早在 1920 年代，就已經有作家、畫家、音樂家、建築師與靜照攝影師等加入電影俱樂部，看電影，談電影，也拍實驗電影。他們較不關心劇情，而是講究光影、構圖與節奏等形式元素彼此間的關係。

除了一些實驗動畫是以抽象線條與圖形為構成要素外，許多實

[75] 第 4 章〈紀錄片的製作倫理〉即是討論這些議題。另外，關於自畫像或第一人稱的電影，本書第 3 版新增第 7 章「隨筆式紀錄片」將做更詳細的討論。

驗電影則是以真實事物的紀錄影像片段為基礎，加以剪輯組合成抽象的表現。

《機械芭蕾》中的洗衣婦人

p. 451
p. 459 　　例如，法國藝術家勒澤 (Fernand Léger) 與美國電影創作者墨菲 (Dudley Murphy) 合導的《機械芭蕾》(*Ballet mécanique*, 1924)，將許多日常用品（廚具、打蛋器、鐘擺等）予以移動，再打散、組合。片中最有名的一段是一再重複一位洗衣婦人走樓梯的片段，讓影片具有抽象的哲學意涵 (Barnouw: 72)。

德　倫

p. 431 　　美國實驗電影的先驅德倫 (Maya Deren)，所拍攝的幾部與舞蹈有關的實驗電影，例如《為攝影機編舞的一次研究》(*A Study in Choreography for Camera*, 1945)、《對於暴力的冥想》(*Meditation on Violence*, 1948) 及《夜的那隻眼睛》(*The Very Eye of Night*, 1959)，即有紀錄片的外貌。

《暴力的冥想》

　　1960 年代紀錄片革命性的製作技術也影響了美國實驗電影的
p. 427 製作表現。布萊克治 (Stan Brakhage) 的《布萊克治：一部前衛家庭電影》(*Films by Stan Brakhage: An Avant-Garde Home Movie*, 1961) 以及他以自己妻子臨盆為拍攝題材的《窗‧水‧嬰‧動》(*Window*
p. 457 *Water Baby Moving*, 1959)，梅卡斯 (Jonas Mekas) 以自己的生活作為創作題材的《筆記‧日誌‧素描》(*Diaries, Notes, and Sketches*,
p. 478 1969)，還有華荷 (Andy Warhol) 的《安迪華荷的故事》(*The Andy Warhol Story*, 1967)，都是從家庭電影發展成的一種具有紀錄片成分的刻意的實驗美學 (Rascaroli: 107; Lane: 12–13)。

布萊克治

p. 427 　　梅卡斯 1964 年的作品《禁閉室》(*The Brig*)，其實是編劇布朗 (Kenneth H. Brown) 的同名「生活劇場」(The Living Theatre) 劇作的演出紀錄。由於梅卡斯以真實電影的風格去記錄演出，給予該片相當的震撼力，因而被威尼斯影展頒予 1 座紀錄片大獎。這是實驗電影與紀錄片領域相互重疊的一個例子。

梅卡斯

　　當錄像藝術 (video art) 開始發展時，表演紀錄也曾屬於錄像藝術當中的一種重要類型。近代重要的錄像藝術家的作品，有許多也

《禁閉室》

維歐拉

維歐拉的錄像作品

阿克曼

河瀨直美

蘇古洛夫

是將真實事物的紀錄片段予以抽象化後的結果，例如維歐拉 (Bill Viola) 的錄像作品⑦。 p. 477

回過頭從紀錄片的角度來看，1990 年代之後，從小便沉浸於電玩與音樂錄影帶的新一代紀錄片創作者，極為排斥傳統做法，極力離經叛道地朝實驗紀錄片的方向突破。這股風潮受到各國紀錄片影展的鼓勵，使實驗紀錄片成為當今重要的一種紀錄片的製作模式。

基本上，實驗紀錄片可視為當代後現代文化之下，拆解、並置或拼貼等手法在紀錄片領域的應用，也可說是諸種跨界藝術形式中的一支。

例如，喜愛自由混合實驗電影、紀錄片與虛構電影元素的日本導演河瀨直美 (Kawase Naomi)、 俄羅斯的蘇古洛夫 (Alexander Sokurov)、 比利時的阿克曼 (Chantal Akerman)、 法國的史特勞普與雨樂 (Jean-Marie Straub and Danièle Huillet) 與美國的雷納 (Yvonne Rainer)，都是很難以任何單一電影類型加以框限的電影「藝術家」。 p. 448
p. 471
p. 423
p. 474
p. 462

跨界 (boundary crossing) 或混種 (hybridization) 是當今最流行的概念。電影理論家尼寇斯說：「近來各種界線中最為模糊的，應算是介於虛構與非虛構之間的界線了。當關於現實本質的單一想法，或某一種眾人共享的價值與共同目標不再獨大時，先前相當清楚被維繫著的那條界線就會開始模糊起來。過去很有效的區別方式之所 p. 511
p. 507

⑦ 臺灣的許多錄像藝術家，如王俊傑、袁廣鳴、陳界仁、高俊宏等，也都曾發表以現實影像紀錄為基礎所發展出來的錄像或多媒體作品。 以陳界仁為例， 他的 《加工廠》 (2003)、《路徑圖》 (2006) 與 《殘響世界》 (2014-2016)， 即分別以女工回顧工廠惡性倒閉、 碼頭工會工人抗爭運動、樂生療養院為題材，兼具實驗紀錄片與錄像（多媒體）的屬性（孫松榮：109-111）。另一個例子是：藝術家陳愷璜的《週·海徑——月亮是太陽》，在一艘漁船兩側各架設 1 臺攝錄影機，記錄漁船以大約等速的速度逆時針繞行臺灣一週， 片長 43 小時， 完全以記錄下的毛片循環播出，被認為是屬於行為錄像作品。

以會被模糊化，可能不只是出於邏輯上的混亂，而是因為成了主要的政治或意識型態爭論發生的場域。……刻意去侵犯邊界，就是在宣告對形式與目標的異議。」(Nichols, 1994: x)[77]

瑞格斯

在瑞格斯 (Marlon Riggs) 的《舌頭被解開了》(*Tongues Untied*, 1989)、翁烏拉 (Ngozi Onwurah) 的《身體美》(*The Body Beautiful*, 1991) 及福安德斯的《邦托族悼念文》這些結合了真實與想像出來的事件的影片中，尼寇斯認為真實因想像之存在而被擴大。他稱這類紀錄片的製作模式為展演 (performative) 模式[78]。

p. 464
p. 460

p. 506

《舌頭被解開了》

這些 1990 年代出現的展演模式紀錄片，試圖讓未被充分再現或被錯誤再現的婦女、少數族群與同性戀者能具有足夠的再現，好讓社會大眾能加入他們。被拍攝者雖僅是個體，但影片試圖使其涵蓋一種社會主觀／主體性 (或共有的主觀／主體性)，讓個體因而能加入群體，政治也能進入私領域 (Nichols, 2001: 133)。

尼寇斯說，展演模式紀錄片強調的是 (ibid.: 34, 132)：

翁烏拉

1. 創作者介入影片題材之主觀的 (表現的) 層面，更自由地詩意化、更非傳統的敘事結構、更主觀的再現形式 (Nichols, 2017: 150)。

2. 觀眾被此種介入喚醒或感動 (對觀眾在情感層面與社會層面的衝擊)，而主觀地支持或親近創作者的觀點 (Nichols, 2001: 132)。

布露琪 (Stella Bruzzi) 批評尼寇斯只使用「展演模式」一詞來描述一部「典型客觀的論述」中的主觀層面，實在太過於簡單了。對於布露琪來說，只要攝影機任何時刻去捕捉任何一個被拍攝者，對於攝影機而言，這個被拍攝者即刻成為一個表演者 (performer)。這

《身體美》

[77] 尼寇斯認為紀錄片 (與史學) 本身就是一種模糊的 (blurred) 類型，因為它會把真正發生過的事用充滿想像力的技巧去講成故事。

[78] 尼寇斯認為真實發生的事件與想像出來的事件能自由地結合起來，即是展演模式紀錄片的共同特質 (Nichols, 2017: 150)。

布露琪

巴特勒

奧斯丁

是她遵循巴特勒 (Judith Butler) 在 《性別困擾》 (*Gender Trouble*, 1990) 一書中所說的展演性 (performative)，主張：展演的紀錄片，作為一種話語的表達，既是去描述，也是在表演一個行動[79] (Bruzzi, 2000: 154)。

但是，尼寇斯則反駁說：他使用「展演」一詞，並非哲學家奧斯丁 (John L. Austin)[80] 在 《如何用語詞來做事》 (*How to Do Things with Words*, 1962) 所指的：展演性的說話，除了說話的內容外，說話本身也是一種作為。他強調：他所說的展演式紀錄片並非如此。尼寇斯認為，展演模式中的 「展演」，其意義接近傳統的表演 (acting) 的目的，以強化對於某一種情境或角色的參與情緒。展演式紀錄片並不是想讓什麼事情發生，而是讓定位清楚的經驗及具體（身體）化的知識能被賦予更強烈的情緒 (Nichols, 2017:151)。

反觀布露琪主張的展演式紀錄片，則包含了反身性，強調製作紀錄片的方法在影片中被觀眾看到。這種紀錄片仍然是去再現真實，但 也 理 解 此 種 再 現 具 有 造 假 (falsificatioin) 或 主 觀 化 (subjectification) 的成分 (Bruzzi, 2000:125)。因此，她將紀錄片具有展演性的前提，定義為：必須包含可以看得見的表演成分，同時此種在非虛構性的文脈中插入表演元素的做法，必須在以前是會被詬病的 (ibid.:154–155)。在此種理念中，展演式紀錄片就會與反身性紀錄片或個人（第一人稱）紀錄片產生重疊。

布露琪認為：由於觀察式電影（直接電影）刻意強調攝影機對於被拍攝事物的干預沒有改變被拍攝者的任何行為舉止，才造成紀錄片中的表演議題在 1960 年代之後被忽視。她認為「真實電影」若在 1960 年代能成為紀錄片的主流，情況就會大為改觀。

布露琪主張：《一個夏天的紀錄》就是展演紀錄片（文本）的一

[79] 原文是：“documentaries are performative in...that they function as utterances that simultaneously both describe and perform an action.”

[80] 奧斯丁是最早提出展演此一觀念的人，後來這一名詞被巴特勒所援用。

個範例——創作者及被拍攝者為了影片拍攝這件事而相遇，真實就因而被演出來 (ibid.: 125–126)。她更舉布倫費爾德 (Nick Broomfield)、戴寧 (Molly Dineen)、巴克 (Nicholas Barker) 等英國紀錄片導演的作品為例[81]，說明她所謂的展演式紀錄片，乃是圍繞著紀錄片的創作者或被拍攝者（經常是隱而未見的）表演層面而建構的一部影片，以彰顯紀錄片是不可能確實再現的。

布倫菲爾德

因此，布露琪認為：非虛構影片框架中的展演元素，不是促成認同的方式，反而是造成疏離的一種方式 (Bruzzi, 2013: 48)。這是與尼寇斯所說的「展演」全然相異的概念。

戴寧

在尼寇斯的理論中，展演模式紀錄片由傳統紀錄片「我們告訴你們關於他們的事」的位置，變成「我們告訴你們關於我們自己的事」。透過自由混搭各種展演模式的方式（如虛構的觀點鏡頭、配樂、主觀觀念的呈現、倒敘、停格及不受科學或理性侷限的口述技巧），展演模式紀錄片討論一些與創作者自身有關的社會議題 (Nichols, 2001: 133–134)。

巴克

尼寇斯認為：實驗紀錄片（或展演模式紀錄片）與實驗電影不同；因為實驗紀錄片或展演式紀錄片依舊是紀錄片——它們最終強調的並不只是一部自我表現的影片而已，而是影片中的「表現」的層面會回歸到現實世界，來再現其最終意義。而且實驗紀錄片中的「表現」元素也會不時提醒我們：世界不是只由所有看得見的影像證據就可推論得到的 (ibid.: 134)。

《快把我逼瘋》

《時代的標誌》

[81] 布露琪所舉的例子有：布倫費爾德的《快把我逼瘋》(Driving Me Crazy, 1988) 與《領導人，他的駕駛與駕駛的老婆》(The Leader, His Driver and the Driver's Wife, 1991)、巴克的《時代的標誌》(Signs of the Times, 1992) 與《沒鋪的床》(Unmade Beds, 1997)、戴寧的《潔芮》(Geri, 1999) 等。

《潔芮》

動畫紀錄片

在各種實驗紀錄片形式當中，進入 21 世紀後最為特別的，也漸受矚目的是動畫紀錄片。動畫紀錄片，顧名思義就是以動畫的形式來製作紀錄片。

只是一般人普遍接受的紀錄片的定義是指真實的人事物被攝影機記錄下來後再經創作者有創意地處理，或影片創作者將「先前的見證」找當事人或演員（素人演員或專業演員）重演或重建出來[82]。

對許多人而言，動畫是一種無中生有的「純創作」，如何能再現真實的事物呢？

其實，若我們認為新聞或報導文學這類運用語言與文字將真實發生過的事物予以再現，是可被接受的一種紀錄形式，那麼，包括風景寫生與動畫寫生在內，以圖像去再現創作者或他人的「先前的見證」，當然也應該是可被合情合理地接受為一種紀錄的形式。

事實上，雖然動畫片總被歸類為想像 (imaginary) 的領域，紀錄片則被認為是真實的再現 (representation of reality)，但紀錄片除了使用實拍的真實人物與事件外，當人物已去世或事件無影像時，紀錄片創作者卻常會使用重演的手法去再現。

尼寇斯指出紀錄片的 5 種重演方式：寫實性的戲劇重演 (realist dramatization)、典型化的重演 (typification)、布萊希特式疏離性的重演 (Brechtian distantiation)、風格化的重演 (stylization) 與仿諷與反諷式的重演 (parody and irony) (Nichols, 2008: 72–89)。

p. 516
p. 500
p. 494
p. 503
p. 497

因此，假使動畫可以作為一種重演已發生事件的手法，那麼它的影像必然不會是寫實性的戲劇重演，而會是風格化或能產生疏離效果的寫實再現，但又不會讓人誤以為是全然真實的影像。

導演格林 (Andy Glynne) 即認為：「如果紀錄片的價值在於見證多過於非得是照相影像那種理所當然的證據品質（但它在數位時代

格 林

[82] 見第 2 章〈什麼是紀錄片〉與第 4 章〈紀錄片的製作倫理〉的討論。

已經是完全站不住腳的說法）的話，那麼見證也可以用非照相（及照相）的方式——甚至可以是用動畫——去顯示。」(Glynne: 73)

另一個常會出現的相似疑問是：「用攝影機將正在發生的事物拍攝下來，會比用繪畫的方式將同樣的事物描繪出來要更真實嗎？」如果從格里爾生對紀錄片的定義——對真實事物（的影像紀錄）做創意性的處理——來思考，即可以確認動畫紀錄片不必然會比實拍紀錄片不真實。

編著有《動畫寫實主義》(*Animated Realism: A Behind-the-Scene Look at the Animated Documentary Genre*) 一書的動畫家克利格 (Judith Kriger) 更認為，「融合動畫與非虛構電影的製作，其實讓紀錄片製作的世界更為強大，也讓觀眾對於紀錄片與動畫兩者原先的預期與原有的定義受到挑戰」(Kriger: xiv)。因此，動畫顯然讓紀錄片在講故事方面有了更新鮮而有力的方法。

p. 450

克利格

動畫紀錄片其實早在 1918 年就已出現，即《露西坦尼亞號沉船記》(*The Sinking of the Lusitania*)。

這部動畫影片是美國動畫家麥凱，根據 1915 年一艘英國郵輪露西坦尼亞號在愛爾蘭外海被德國潛水艇以魚雷擊沉，殺害近 1,200 人（包含 128 名美國公民）的事件，於 1916 年開始製作的。

麥　凱

麥凱根據詳細的研究，重建了露西坦尼亞號被擊沉時的情景。此片總共使用了 25,000 張在賽璐珞透明膠片上繪製的圖畫，由麥凱與一位助理花了 2 年的時間才完成。這部混合紀錄片與動畫 2 種類型的革命性影片，其實是為了配合大西洋兩岸鼓吹美國加入第一次世界大戰攻打德國的人士宣傳之用。由於影片寫實地呈現郵輪爆炸、冒煙、下沉、救生艇被放下、乘客跳海與在海中載浮載沉的景象，乃至最後一個鏡頭顯示一對母子沉入水中的情形，在 100 年後的今天看來仍令人觸目驚心。

《露西坦尼亞號沉船記》

從《露西坦尼亞號沉船記》之後，自 1920 年代開始，動畫常被應用在美國的教學片、宣傳片或紀錄片中。例如，美國動畫家佛萊

《愛因斯坦的相對論》

《如何感染感冒》

哈布里夫婦

《星星與人類》

《動物慰藉》

雪所製作的《愛因斯坦的相對論》(*The Einstein Theory of Relativity*, 1923) 以及《進化論》(*Evolution*, 1925)，即是使用動畫來解說複雜的物理或生物理論。迪士尼公司所製作的《用空權致勝》(*Victory Through Air Power*, 1943)，則用動畫去敘述航空發展與空戰史，並強調要以空戰取得對德與對日戰爭的勝利。《如何感染感冒》(*How to Catch a Cold*, 1951) 用動畫說明病毒傳染感冒的方式。《原子：我們的朋友》(*Our Friend the Atom*, 1957) 則用動畫來敘述原子能的發展歷史與各種應用。美國動畫家哈布里夫婦 (John and Faith Hubley) p. 444 的《星星與人類》(*Of Stars and Men*, 1964) 則使用動畫來討論宇宙與地球的關係。

　　知名英國黏土偶動畫製作公司阿德曼動畫 (Aardman Animation) p. 498 1987 年的作品《全副裝備》(*Going Equipped*)，是把訪問錄音以動畫方式影像化的先驅。後來該公司又用類似手法製作了《動物慰藉》(*Creature Comforts*, 1990)，只是這次加入了較多非寫實的元素，例如動物會說話。

　　但更長期將訪問影像化的動畫家則非美籍捷克裔動畫家菲爾林傑 (Paul Fierlinger) 莫屬。自 1980 年代末起，菲爾林傑開始製作一系列由平凡人口述生活狀態（如酗酒或孤獨）加上寫實性動畫的作品，算是晚近這一波動畫紀錄片的前導性作品。其中，關於藥物與酒精成癮的《然後我就會戒掉……》(*And Then I'll Stop...*, 1989) 在許多的影展——包括了紐約的「新導演新電影」(New Directors / New Films)——中獲選或獲獎。

　　1995 年，菲爾林傑創作了自傳性動畫紀錄片《根據記憶繪出來》(*Drawn from Memory*)，引起國際矚目。1999 年，他受委託製作了一系列 2 分鐘長的動畫紀錄片《根據生活繪出來》(*Drawn from Life*)，則是以平凡女人口述其平凡生活的獨白配上動畫的作品。

　　隨後他受美國「獨立電視機構」(Independent Television Service, ITVS) 所委製的《與活潑狗兒的靜態生活》(*Still Life with Animated*

《杜莉與我》

菲爾林傑

Dog) 於 2001 年在美國公共電視首映，講述一個關於狗之類具有靈
性的動物與人相處的故事。2002 年的《梅姬怒吼》(*Maggie Growls*)
是關於 1970 年代建立跨年齡教育與遊說組織 「灰豹」 (The Grey
Panthers) 的庫恩女士 (Maggie Kuhn) 的動畫傳記片。2003 年他又完
成另一部受 ITVS 委製的《鄰近的房間》(*A Room Nearby*)，由 5 位

p. 438 不同背景的人士 （包含福曼 (Miloš Forman) 這位捷克裔美籍導演）
講述他們如何對抗孤獨的經歷。《杜莉與我》(*My Dog Tulip*, 2010) 則
是一部關於老人與愛狗的動畫長片 (ibid.: 163–191)。

p. 505 　　2003 年，英國公共電視第 4 頻道 (Channel Four) 委託馬賽克電
影公司 (Mosaic Films) 製作一系列推廣善待精神疾病患者的短片
《動腦》(*Animated Minds*)，試圖藉由精神疾病患者腦海中的狀態或
影像來讓一般人瞭解並善待他們。導演格林認為：實拍紀錄片很難
處理的思想、看法 （尤其是患有精神疾病的人），可以藉由動畫來向
一般民眾溝通。這套影片也受到包括精神病患、醫生、照護者與專
業人士的正面回饋 (Glynne: 74–75)。

　　動畫在這類紀錄片、教學片或宣傳片中的用途，顯然是要讓影
片的內容更有趣、更容易讓觀眾接受。

《動腦》

另一種動畫紀錄片則是處理兒童題材，包括給兒童看的紀錄片，是為了保護兒童身分避免曝光，或是使用動畫會比實拍影像更有力量的情況。

　　第一種給兒童看的紀錄片，以《錯誤示範》(*The Wrong Trainer*, 2006) 這部英國廣播公司影集為例，它以小孩受訪的聲音為底，用卡通式動畫短片呈現小孩生長在貧窮環境的經驗，供小學生觀看。

　　第二種影片例如《隱藏》(*Hidden*, 2002)，以非法居住在瑞典的一個移民小孩的訪問聲音配上簡易動畫及實拍影像，用隱藏的手法顯示一個被隱藏在進步社會中、可憐的第三世界兒童之經驗。同一組創作搭檔亞隆諾維斯琪 (David Aronowitsch) 與黑爾伯恩 (Hana Heilborn) 的《奴隸》(*Slave*, 2008)，則以曾被俘虜為奴隸的兩個南蘇丹小孩接受兩位創作者訪問為內容，兩個小孩談到他們可怕的經驗與對未來的期盼。

摩 根

　　至於第三種動畫紀錄片則例如《孤單的里翁娜》(*Leona Alone*, 2004)，是以患有嚴重地中海貧血病的女孩里翁娜自述其病中生活為內容，製片認為動畫比實拍更適合處理這個題材 (Glynne: 74)。

《芝加哥十君子：說出你的和平》

　　動畫使用在紀錄片裡的其他可能性，還包括讓缺乏影像的事件有再現的影像。例如，1968 年被控在民主黨全國代表大會煽起暴動的「芝加哥八君子」在法庭上受審時，由於當時的審判完全禁止攝影，因此《芝加哥十君子：說出你的和平》(*Chicago 10: Speak Your Peace*, 2007) 的導演摩根 (Brett Morgen) 就根據法庭審判的文字紀 p. 458 錄，以動畫重建此段審判的過程。臺灣紀錄片《牽阮的手》(2011) 也曾使用動畫來再現男女主人公年輕時的戀愛與婚後生活。

魏斯特

　　另一種動畫使用在紀錄片裡的情形，則是讓訪問的內容有再現的影像。例如，《被綁架者》(*Abductees*, 1995) 這部以自稱曾被外星人綁架的一群人的訪問所組合起來的紀錄片，當受訪者提供他們所繪的外星人的圖像時，導演魏斯特 (Paul Vester) 就將這些圖像製作 p. 477 成動畫。

《被綁架者》

p. 475 澳洲動畫家圖匹科夫 (Dennis Tupicoff) 1998 年的動畫《他母親的聲音》(*His Mother's Voice*)，是按照一位喪子的母親接受廣播電臺訪問的錄音（談論她知道兒子受傷後奔去探視的經過），配上圖匹科夫自己設計的動畫影像。此片因為具有反身性的實驗做法（同一套聲音配上 2 套不同的動畫重建影像），被當成動畫紀錄片的指標性作品，不但在動畫與紀錄片影展經常放映，也在許多關於動畫與紀錄片的書籍或論文中被討論。

圖匹科夫

圖匹科夫在這部片之後的作品《鏈鋸》(*Chainsaw*, 2007)，是以動畫製作的一連串彼此有關的故事，混合了事實（例如直接取材自新聞報導或 1950 年代的新聞片）與有事實根據的虛構元素，去呈現人類的夢與幻想、愛情與男子氣概。《第一個訪問》(*The First Interview*, 2011) 則以 1886 年發表在巴黎報紙的一位名科學家與一位懷疑論者之間的訪問與照片為本，製作成動畫紀錄片 (ibid.: 117–131)。

《他母親的聲音》

p. 450 加拿大電腦動畫家藍瑞斯 (Chris Landreth) 2004 年的《搶救雷恩大師》(*Ryan*)，也是以已逝的人物為創作對象。他以加拿大國家電p. 451影局的動畫家拉金 (Ryan Larkin) 生前的一次訪問為本，加上細緻但詭異、寫實卻又具有象徵性的電腦動畫，去表現拉金複雜又扭曲的p. 492心理與精神，有人稱之為心理寫實主義 (psychorealism)。《搶救雷恩大師》一片不但獲得奧斯卡動畫短片獎，更成為動畫界備受推崇的作品 (ibid.: 137–147)。

藍瑞斯

《搶救雷恩大師》

p. 469 另一位加拿大動畫家聖皮耶 (Marie-Josée Saint-Pierre) 則根據p. 456加拿大國家電影局動畫組創辦人麥克拉倫 (Norman McLaren) 的創作生涯製作了《側寫麥克拉倫》(*McLaren's Negatives*, 2007)。這部片是向麥克拉倫致敬的視覺論文 (visual essay)，並且是以實驗形式去向一直從事動畫形式實驗的麥克拉倫致敬。

聖皮耶的電影創作一直是跨越了紀錄片、實驗電影、動畫與多媒體領域。她的《生產》(*Birth/Passages*, 2008) 以自己首度生產時缺

聖皮耶

《側寫麥克拉倫》

《生產》

《惡孕臨門》

乏適當醫療照顧而差點喪命的故事製作成動畫紀錄片。另一部《惡孕臨門》(*Female / Femelles*, 2012) 則是一部探討女性各種懷孕經驗的動畫紀錄片;此片的聲音是訪問魁北克 (Québec) 地區一些新世代 (generation x) 母親討論她們懷孕與當母親時碰到的各式狀況。

聖皮耶近期的另一部動畫紀錄片《尤特拉》(*Jutra*, 2014),是關於魁北克地區著名的電影編導尤特拉 (Claude Jutra) 的生平;片中綜合使用了資料影片、照片與尤特拉的電影片段。事實上,聖皮耶的作品即是以模糊紀錄片與戲劇間界線的方式,走出動畫紀錄片的一條新路,因而備受矚目 (ibid.: 75–115)。p. 447

在所有動畫紀錄片中,2008 年獲提名奧斯卡最佳外語片的以色列電影《與巴席爾跳華爾滋》(*Waltz with Bashir*) 是最為世人所熟知的,也讓動畫紀錄片開始成為受矚目的一種電影類型。

佛 曼

本片透過一位以色列士兵的回憶,描述 1982 年發生在黎巴嫩難民營的一場屠殺事件。導演佛曼 (Ari Folman) 之所以使用動畫來製作此片,是因為他需要非寫實的動畫影像來幫助自己處理因戰爭創傷經驗所帶來的失憶,並協助大家回復記憶。本片動畫導演古德曼 (Yoni Goodman) 則認為,用動畫處理本片這樣的題材,可以更容易處理人物的感覺(例如害怕、幻覺)。他覺得動畫具有一種疏離的特質,創作者藉此比較容易讓觀眾直視一些在真實世界中他們可能不願直視的事物(例如戰爭中傷亡者的慘況)(ibid.: 9, 11)。p. 437

p. 440

古德曼

《靜默》

比黎巴嫩的戰爭陰影更為巨大的戰爭創傷,莫過於二戰時期德國人屠殺猶太人了。這樣的題材非常難拍攝,也沒多少資料影片能佐證集中營裡真正發生了什麼恐怖的事。這種再明顯不過的語境提供了動畫紀錄片的素材。例如,英國的短片《靜默》(*Silence*, 1998) 根據在大屠殺中倖存的小女孩羅絲 (Tana Ross) 的真實經歷,以她第一人稱的旁白搭配資料影片與動畫製作而成,使觀者得以從她的觀點進入她人生中的一段創傷歷史。

另一部類似的題材則是全動畫,由加拿大國家電影局製作、創

《與巴席爾跳華爾滋》

作者佛萊明 (Ann Marie Fleming) 完成的 《我是大屠殺倖存者的小孩》 (*I Was a Child of Holocaust Survivors*, 2010)，改編自愛森斯坦 (Bernice Eisenstein) 的自傳，她的雙親皆為大屠殺倖存者。影片聚焦於小女孩眼中的大人倖存者（父母、親友）的世界，以及她在此環境中長大的感受。

《我是大屠殺倖存者的小孩》

　　總體說來，動畫紀錄片可用動畫來表達用實拍或其他方式所無法適當表達的記憶、幻覺或夢等人物的內在心理，或（如尼寇斯所說的）可藉由隱喻與聯想來引發觀眾的想法、情感或感覺等創造性的想像 (creative imagination)，去感受片中人物所經歷的恐慌、懼怕、痛苦、孤獨或絕望等創傷經驗[83] (Nichols, 2010: 110–112)。

　　此外，動畫紀錄片也被用來製作歷史紀錄片。例如，2011 年獲提名奧斯卡動畫長片獎的《樂來樂愛你》(*Chico and Rita*, 2010)，即

《樂來樂愛你》

[83] 曾以動畫紀錄片為研究題材寫出博士論文的學者羅伊 (Bella H. Roe) 也有類似見解 (Krishna, 2012)。

是以動畫帶來實拍所無法呈現的一種生命感與藝術家美感，甚至因為強化細節而增加了敘事的超現實感 (Krishna, 2012)。

　　動畫也比實拍真實人物要更適合製作關於死亡、戰爭、罪行、強暴、自殺、性行為或精神疾病等敏感性的題材，因為動畫的非寫實性可以建立一個比較友善的影像世界讓觀眾去投入。例如，關於性愛初體驗的《我的第一次》(*Never Like the First Time*, 2005) 或跟小朋友討論死亡議題的影片《哈囉，死亡先生》(*When Life Departs*, 1997)。探討自己母親外遇、父親死亡與其他家庭瘡疤的紀錄片《菲麗絲與哈洛》(*Phyllis and Harold*, 2008)，也因為在片中使用了風格化的剪紙動畫，而讓觀眾比較容易消化影片沉重的題材。

《我的第一次》

《哈囉，死亡先生》

《菲麗絲與哈洛》

蓋耶頓

《摩洛托夫愛爾瓦尋找造物主》

　　蓋耶頓 (Douglas Gayeton) 的 《摩洛托夫愛爾瓦尋找造物主》 p. 439 (*Molotov Alva and His Search for the Creator: A Second Life Odyssey*, 2007) 則為動畫紀錄片開拓了一個全新的領域。這部虛擬的「紀錄片」是在講述一個「人」（電玩化身）從真實（類比）的生命轉存於一個名為「第二人生」(Second Life) 的虛擬數位世界後，探索在此「第二人生」 中複雜的社會互動行為。 本片在 2007 年被放置於YouTube 網站上供人觀看 ， 後來又被邀至多倫多火熱紀錄片影展 (Hot Docs International Documentary Film Festival) 與世界各地的影展放映 ， 包括了東京國際影展 (Tokyo International Film Festival, TIFF)，以及在美國家庭票房頻道 (Home Box Office, HBO) 中播出。

　　該片以紀錄片的形式(第一人稱與第三人稱旁白搭配插圖式 3D 動畫影像[84]) 呈現，可說是一部間接探討網路文化的影片。由於片中存在著 2 個層次的世界 （所謂「真實的」 紀錄片世界與「虛擬的」第二人生中的世界），而這 2 個世界的屬性是矛盾的[85]。因此有

[84]　本片的 3D 動畫影像是使用 3D 繪圖引擎 Machinima，在「第二人生」網站創造出來的。

[85]　如果「第二人生」的世界是個自足的真實世界，則完全在這個世界拍攝的關於生活在此世界的經驗之影片，當然是紀錄片；但如果我們所存在

人認為，要界定本片是否為紀錄片，或到底是屬於哪種影片類型，其實頗為困難 (Boyacioglu, 2011)。

　　為何在 20 世紀末動畫紀錄片突然變得重要起來？格林認為：以前的紀錄片只會片斷地使用動畫，或者動畫會配上全知性的旁白，而現在的動畫紀錄片感覺更像「紀錄片」；也就是說，這些動畫紀錄片是在處理真實的人物與見證、第一人稱的想法與感覺。這些人物取向的動畫紀錄片取材自真實生活的經驗，提供一種見證主觀的經驗，以及在特定主題或題材上提供一種嶄新的觀看方法。這樣的紀錄片讓觀眾覺得新穎、有創意、令人興奮，提供一種獨特的方式去檢視某些議題 (Glynne: 73)。

　　總之，動畫紀錄片適合用來：⑴傳達人的內在思維，包括悲傷、回憶、精神疾病患者、耳聾者、兒童等人的內在世界；⑵無法拍到的題材 ；⑶需要保護被拍攝者身分時 (ibid.: 75)。 或者 ，如羅依 (Annabelle Honess Roe) 所說：紀錄片可以在 3 種情況下使用動畫：⑴在無法拍到但是有紀錄可以依循的模擬替代 ， 如 《芝加哥十君子》；⑵用動畫來顯示紀錄片創作者對於真實事件的想像替代，如《隱藏》；⑶描繪真實人物的主觀、現象學上的經驗，給予觀眾一個機會能從他人的觀點去想像這個世界，如《動腦》(Roe: 226–229)。

　　動畫紀錄片的出現與被接受，可說是為紀錄片的本質做出重要的新詮釋——因為動畫紀錄片必然不可能是真實事物的客觀紀錄，而是對真實事物做主觀的、風格化的再現，因此格里爾生對紀錄片的定義「對真實事物（的動態影像紀錄）的創意性處理」[86]，筆者認為應該可以擴大為「對曾經存在的真實事物或曾經發生的事件做創意性的處理」。

　　的這個世界才是真實的世界 ， 那麼到底要如何看待這些化身的人物呢——是動畫人物（因此是虛擬的），或是「第二人生」裡的真實人物？

[86]　參閱第 2 章〈什麼是紀錄片〉。

紀錄片的新發展方向

紀錄片的發展一直以來都受到科技發展的影響。

從維爾托夫的「電影眼」，到可攜式同步的攝影機與錄音機，再到各種格式的錄像科技，在在顯示科技帶來的可能性深深影響了紀錄片的製作方式與美學。

但過去任何科技的出現，對電影創作者及其角色的衝擊，都沒有當今數位科技所可能具備的功能來得深遠巨大。達維 (Jon Dovey) 與羅絲 (Mandy Rose) 指出：數位網路科技的某些特點，讓一些既存的紀錄片形式及實務操作得以持續或更加強化。另一方面，一些獨特的紀錄片形式正出現在網路 2.0 的環境中，為紀錄片在 21 世紀指出了新的可能性 (Dovey and Rose: 366)。

加拿大紀錄片創作者溫通尼克 (Peter Wintonick) 則建議：在數位平臺的時代，應該要使用「紀錄媒體」(docmedia) 這個新名詞來取代「紀錄片」，因為科技正在轉化非虛構媒體及紀錄片的表達方式，提供了全然多樣的各種可能性。溫通尼克主張：紀錄片的定義正在變形為更寬廣、更好玩，也更具挑戰性的一些東西，例如實虛片（faction，就是有事實根據的虛構片）、以動畫製作的紀錄動畫 (animated documation)、紀錄遊戲（docugame，注入了真實的電腦遊戲）、手機紀錄片 (mobile doc)、網路紀錄片 (web-doc)、賽博紀錄片 (cyber doc)、網路廣播紀錄片 (netcast doc)、互動性紀錄片 (interactive doc)、三維紀錄片 (3D-doc)、360 度紀錄片、跨媒體紀錄片 (transmedia doc)、跨平臺媒體 (cross-media)、紀錄喜劇 (docomedy) 等。溫通尼克建議：新的紀錄片創作者應該要去調查並涉獵所有新形式的紀錄媒體，包括各種紀錄片工具、表達方式、平臺與新的資金挹注創意紀錄片媒體的管道 (Wintonick: 376–377)。

從傳播的角度來看，網路 2.0 讓使用者可以將自己生產的內容上傳、讓各種來源的紀錄片能更方便地聯結彼此，更容易被看見。

達維與羅絲認為：自從 YouTube 與寬頻網路普及後，網上的動態影像數量突然出現爆性的成長 (Dovey and Rose: 367)。網路上的媒體製作平臺，如今有各種可能性，可以提供不同的製作程序、不同的文化形式與類型、不同的觀眾及使用經驗。

除了紀錄片創作者可以經營自己在網路播放平臺（如 YouTube、Vimeo）上的頻道作為發行管道外，網際網路可以對紀錄片帶來的衝擊還包括 (ibid.: 366)：

1. 紀錄片製作的過程，可以透過新的合作形式而產生改變。
2. 透過軟體的設計與互動性，紀錄片的形式正在改變。
3. 紀錄片的使用者經驗，可以透過網路環境所提供的參與機制而產生改變。

1. 紀錄片製作的過程

在一個網路平臺上，有許多方式可以容許網路使用者沿著路徑，從觀眾變成貼評論的人，再變成交換素材的人，然後成為上傳素材的人，最後成為針對真實人事物進行拍攝、剪輯、製作出作品的人。此作品變成整個大型社會聯繫網路的一部分，而製作者則學會怎麼去操控此社會網路以吸引人們注意到其視訊作品 (ibid.: 367)。

2. 紀錄片的形式

在網路媒體進行瀏覽的按鍵行為，促成了新的紀錄片形式；在此種新形式的紀錄片中，使用者與紀錄片素材產生互動，而這些紀錄片素材早已被紀錄片創作者依據紀錄片的傳統目的（例如資訊、教育、做詩等）拍攝與剪輯過了 (ibid.: 368)。

3. 紀錄片的使用者經驗

在互動性紀錄片或稱網路紀錄片（interactive documentary/web documentary，簡稱 i-doc/web-doc）這種新的紀錄片形式中，素材會

以短片形式匯集在資料庫。觀者要用何種順序去觀看這些片段，網路紀錄片會提供一些選擇。這些「選擇」是透過「連結」(link) 提供給觀者。每個片段可以透過「標籤」(tag) 連結到另一個片段。所謂的「標籤」就是資料庫用來將素材歸類的描述詞。觀者在看完某一片段後，即會被提供「接下來要看什麼」的選擇；這些選擇是依據已經被看過的片段與資料庫中其他片段的連結性而被挑選出來的。這些連結性都可以透過內容、色彩、空間、時間、人物等一些數值而被結構起來 (ibid.: 368)。

在這種還在發展中的紀錄片形式[87] 裡，這些連結的特性會被程式寫進影片片段的組合與（人機）介面的設計中，成為紀錄片使用者經驗中的重要決定因素。紀錄片修辭的藝術，因而被資料庫設計的技術給翻新了。

尼寇斯稱此種紀錄片新形式為「互動模式的紀錄片」[88]，其一般使用方式被他形容為：「結構出一個以網路為基礎的互動性（使用）經驗，藉此加強使用者對於真實世界的理解」。互動模式的紀錄片的目標則是：「讓觀者逐漸增加對於某個題目或議題上的知識時，有不同選擇或有多重路徑可以依循」(Nichols, 2017: 156–157)。

英國西英格蘭大學 (University of the West of England) 的 「數位

[87] 美國麻省理工學院 (MIT) 的 「開放性紀錄片實驗室」(Open Documentary Lab) 在 2015 年時，已記錄了 232 個網路（互動性）紀錄片個案是沿用相似的路徑，以各種不同模式與美學風格去探詢科技的互動性潛能 (Winston, et al.: 57)。

[88] 尼寇斯曾在 《再現真實 ： 紀錄片的各種議題與概念》 (*Representing Reality: Issues and Concepts in Documentary*, 1991) 一書中使用 「互動模式」來描述後來改稱的「參與模式」紀錄片。而在將近 30 年後，他在第 3 版《紀錄片導論》(*Introduction to Documentary*, 2017) 中，再度使用「互動模式」來描述網路紀錄片。這很容易引起混淆，要請讀者特別注意。其實，尼寇斯在此書中認為：此種（互動）模式的紀錄片尚未發展成熟，因此僅存而不論。所以他並未深入討論過新的互動模式紀錄片。

文化研究中心」(Digital Cultural Research Centre, DCRC) 則如此定義互動性紀錄片（網路紀錄片）：任何紀錄片「意圖去記錄『真實』並使用數位互動性科技去執行這工作，即可被視為是一部互動性紀錄片」[89]。

　　但是，互動性紀錄片中的「互動性」到底是指什麼呢？西方學者眾說紛紜。依照「牛津網路辭典」(Oxford Learner's Dictionaries) 的解釋，「互動性」(interactivity) 是指資訊可以在電腦之類的設備與使用者之間連續且雙向地傳遞的情況[90]。因此，使用者必須能透過電腦回饋訊息給作品與創作者，再由創作者回傳訊息給使用者，才構成紀錄片的互動性。但是，回饋訊息與能否改變紀錄片的內容，是兩碼子事。

　　溫斯頓等人引述杜澤 (Mark Deuze) 對於互動性的幾種可能性的看法[91]，依據觀眾（使用者）與紀錄片素材的互動關係，將互動性紀錄片的觀眾分為：⑴傳統的觀眾 (spectators)、⑵瀏覽型的使用者 (navigational users)、⑶功能型的修改者 (functional amenders) 或⑷改寫型的共同創作者 (adaptive co-creators)。傳統的觀眾與網路紀錄片完全沒有互動；瀏覽型使用者在瀏覽互動性紀錄片作品時，只能認可或忽視；功能型修改者則是能回應與修改互動性紀錄片的內容；

[89]　轉引自 Winston, et al.: 58。

[90]　原文是："The fact of allowing information to be passed continuously and in both directions between a computer or other device and the person who uses it." 參見：https://www.oxfordlearnersdictionaries.com/definition/english/interactivity（2020 年 3 月 2 日下載）。

[91]　杜澤認為網站上的互動性可分為 3 類：⑴瀏覽型的互動性：使用者可以依或多或少的結構方式去瀏覽網站的內容；⑵功能型的互動性：使用者可以在網站的製作過程中，透過與其他使用者、特定網頁或網站的製作者間的互動，參與到某種程度；⑶改寫型的互動性：使用者的每一個動作，都會對網站的內容造成後果，因為網站程式會依據每位使用者觀看網路的行為，記住其喜好 (Deuze: 214)。

至於改寫型的共同創作者，則是在吸收內容之後可以提出修改而從事再創作 (Winston, et al.: 60–64)。

改寫型共同創作者的每個動作都會對網路紀錄片的內容帶來後果。因為網路紀錄片的程式會根據使用者的查詢瀏覽行為與「記憶」使用者的偏好而自我改寫——容許使用者上傳、註解與討論網站內容。此種互動性稱為「改寫型的互動性」(adaptive interactivity)。它會產生出由原作者（設計者）與改寫型的共同創作者共同創作出來的新文本。

功能型互動性中的作者（設計者），對於來自使用者的反饋（例如透過官方應用軟體 app 進行投票）確實會做出回應（儘管未必是即時回應）。但是，其互動性卻無法造成實質的改變，只能產生較低層次的修改或控制的結果或效果，稱為「功能型的互動性」(functional interactivity)。使用者（也就是一個功能型的「修改者」）可以透過與其他使用者或製作者的互動，參與網站製程到一定的程度，產出額外的素材，但不能更改原始素材，因此比較像是內容的「編輯者」(editor) 而非共同創作者。

至於瀏覽型的互動性，使用者被容許以多多少少具有結構性的方式（透過「下一頁」(Next Page) 與「回到最頂端」(Back to Top) 之按鍵或捲動選單列等）去瀏覽網站內容[92]。使用者在瀏覽過程的任何動作都無法接觸到網路紀錄片的作者（設計者），而網站內容也完全不會被改變。這一類的網路紀錄片屬於「半封閉式」，並且只能說是「互動性」（意指具有實質意義的相互來往）的一種擬仿 (simulacrum) 在作用而已。有些人因此稱之為「互被動性」

[92] 其實，自 1990 年代起，CD-ROM 上的瀏覽功能即被用來讓觀眾可以去控制例如一部影片的不同章節 (chapters)，或選擇另外儲存的附加資料（如影片／視訊、劇照、圖表、文章等）——這些數據資料可以透過選單被讀取或被探勘 (Winston, et al.: 57)。這種瀏覽性介入的結果，並不會被記錄在原始素材上。

(interpassivity)[93] 或 「失能的互動性」 (dysfunctional interactivity)
(Winston, et al.: 62)。瀏覽型互動性紀錄片的例子有：《麥克錢要塞》
(*Fort McMoney*, 2013)[94]、「摩天大樓」 計畫 (*Highrise*, 2008–
2015)[95]、《逃離澳大利亞尋求庇護》(*Asylum Exit Australia*, 2011)[96]、
《離岸》(*Off-Shore*, 2012)[97] 等。

《麥克錢要塞》

　　《麥克錢要塞》這部網路紀錄片（互動性紀錄片）是由加拿大
國家電影局與歐盟資助的電視臺 ARTE，以及加拿大、法國與德國
3 家主要報社和 1 家加拿大獨立的多平臺製作公司共同製作的。它
以一個關於「麥克莫雷堡」(Fort McMurray) 這座小城的網站形式出
現。麥克莫雷堡在 1970 年代因為從油砂中萃取燃料的事業而大為繁
盛，但於 2016 年的一場野火中受到重創。

　　這個網站被稱為「一部網路紀錄片與策略視訊遊戲」或「開創
性地融合了紀錄片與電子遊戲」(Winston, et al.: 55)。創作者杜佛蘭
斯內 (David Dufresne) 是一位法國新聞記者與網路紀錄片導演[98]。

杜佛蘭斯內

[93]　當使用者只能瀏覽而無法改變網站內容時，即是半封閉的環境。齊澤克
(Slavoj Žižek) 主張：此種活動即是「互被動性」(interpassivity) 的極佳例子
——有做了事情，但卻沒有做出什麼結果來；它其實是去「防止」真的
會發生什麼事、真的會改變什麼東西。轉引自 Winston, et al.: 62。

[94]　杜佛蘭斯內 (David Dufresne) 製作，參見：https://www.nfb.ca/interactive/
fort_mcmoney/。

[95]　希潔克 (Katerina Cizek) 製作，參見：http://www.nytimes.com/projects/2013/
high-rise/index.html。

[96]　菲爾 (Dan Fill)、佛荷格 (Frank Verheggen) 與蘇利文 (Chris Sullivan) 共同製
作，參見：www.sbs.com.au/asylumexitaustralia。

[97]　朗費羅 (Brenda Longfellow) 與理查茲 (Glen Richards) 製作，參見：http://
offshore-interactive.com/site/。

[98]　他的主要網路紀錄片作品有 《監獄峽谷》 (*Prison Valley*, 2010)、《麥克錢
要塞》、《達達－達達》 (*Dada-Dada*, 2016)、《越位》 (*Hors-Jeu/Off-side*,
2016)、《皮加勒飯店 ： 一段巴黎的庶民史》 (*Le Pigalle: une histoire
Populaire de Paris*, 2019)。

《監獄峽谷》

《達達－達達》

《皮加勒飯店 ： 一段
巴黎的庶民史》

影片基於社會與環境效應的公共利益，花費了相當多經費去製作。此片被認為是「紀錄媒體」此種新形態紀錄片的重要例子。

溫斯頓等人指出：《麥克錢要塞》干擾了其他紀錄片的線性敘事方式，也超越了隨機存取 (random access) 的互動模式。它邀請使用者不只來看，更是來玩。觀者扮演偵探，用按鍵去揭露證據，揭發加拿大石油產業背後的各方利益 (Winston, et al.: 55–57)。

2009 年加拿大國家電影局與《紐約時報》的「意見－紀錄片」(Op-Docs) 平臺合作，推出網路紀錄片《摩天大樓簡史》(*A Short History of the Highrise*)，這是一個國際研究案中的單元，該研究案的研究對象是現代城市的居住環境 (Winston, et al.: 57)。這個平臺被標示為一個「沉浸式」的網路紀錄片計畫，共有 5 個子單元與各種衍生計畫。2008 年至 2015 年間「摩天大樓」計畫製作的一系列多媒體、跨機構計畫，探討了世界上的垂直生活，《摩天大樓簡史》是此計畫中的一個子單元。

《摩天大樓簡史》

《摩天大樓簡史》的創作者希潔克是加拿大的紀錄片創作者，也是網路紀錄片的先驅者。這部網路紀錄片是由 4 部短片構成，其中 3 部（《土》(*Mud*)、《混凝土》(*Concrete*) 與《玻璃》(*Glass*)）是取材自《紐約時報》的照片資料庫；第 4 部（《家》(*Home*)）則取材自使用者上傳的影像。《摩天大樓簡史》完成後，在「摩天大樓計畫」中，新的子單元還包括《窗外》(*Out of My Window*, 2010)、《第一百萬座高塔》(*One Millionth Tower*, 2010)，以及《內在宇宙》(*Universe Within*, 2015)[99]。

希潔克

《第一百萬座高塔》

[99] 請參見加拿大國家電影局網站上的各個子單元。

《窗外》

http://outmywindow.nfb.ca/#/outmywindow

《第一百萬座高塔》

https://www.nfb.ca/interactive/highrise_one_millionth_tower_en

《內在宇宙》

https://www.nfb.ca/interactive/highrise_universe_within_en

《內在宇宙》

以《窗外》為例，使用者可以從 13 個「窗子」點選所要觀看的單元[100]。每個單元都由一個人物訴說自己的故事，以及從高樓大廈窗子看出去的 360 度景觀。以臺南為例，女主人公在靈骨塔介紹她與家族購買的骨灰罈靈位，以及從靈骨塔內看出去的近 360 度窗外景觀。13 個窗子之外，網站中其他可以點選的連結還包括計畫簡介、作品簡介、導演的話、音樂名單、使用說明、職員表、延伸教育等一般網站常見的單元。

《窗外》

溫斯頓等人主張：當瀏覽者觀看一個網路紀錄片網站上的超文本 (hypertexts) 時，就好像走過有分叉途徑的故事。因此，網路紀錄片容許觀看者有較多的自主權。澳洲「特別廣播集團」(SBS) 旗下電視臺製作的《逃離澳大利亞尋求庇護》即是這樣的作品。

《逃離澳大利亞尋求庇護》是一個互動性的網路紀錄片，容許觀眾去模擬想尋求庇護的人的經驗。這個計畫是與特別廣播集團電視臺的電視紀錄片影集《滾回你老家》(*Go Back to Where You Came From*, 2011)[101] 一起推出的。《滾回你老家》此一紀錄片影集，是採用真人實境秀 (reality show) 的技巧來驚嚇觀眾，以提升其關於移民的意識。

《逃離澳大利亞尋求庇護》

在此部網路紀錄片中，觀眾可以在一系列靜照上移動游標，來與照片中的政府官員這類有權力決定使用者未來命運的人物進行對話。這些人物會用文字詢問使用者一些問題；使用者點擊滑鼠回答問題後，繼續往前推進。

《滾回你老家》

《逃離澳大利亞尋求庇護》的網站應該可以加強使用者的參與

[100] 共有多倫多（加拿大）、聖保羅（巴西）、哈瓦那（古巴）、臺南（臺灣）、約翰尼斯堡（南非）、芝加哥（美國）、邦加羅爾（印度）、阿姆斯特丹（荷蘭）、布拉格（捷克）、金邊（柬埔寨）、蒙特婁（加拿大）、伊斯坦堡（土耳其）、貝魯特（黎巴嫩）等 4 大洲 13 個城市。

[101] 《滾回你老家》節目可參見：https://www.sbs.com.au/programs/go-back-to-where-you-came-from。

和自覺，但是溫斯頓等人卻負面地認為：此網站對於公民權以及將民權導向更廣泛的意義等方面其實是不夠明確的，更不用提它有什麼能改變社會現實的力量了 (Winston, et al.: 206)。一部紀錄片的影響力本來就是很難捉摸的，因此他們對於這部紀錄片的評價可能過於嚴苛。

其他類似的瀏覽型互動性紀錄片的例子，還有法國紀錄片導演德卡赫德(Sébastien Daycard-Heid) 與戴維 (Bertrand Dévé) 創作的《薩塞勒城市》(*Sarcellopolis*, 2015)[102]。使用者坐上一輛繞行巴黎北方郊區薩塞勒 (Sarcelles) 市內各處的巴士，可以選擇與巴士駕駛一起巡視薩塞勒的城市景觀，或選擇認識巴士上來自不同種族、年齡、性別、宗教背景的 7 位乘客，聽他們講述來到薩塞勒後的故事。每位乘客的經歷類似一部紀錄短片。

溫斯頓等人認為：在結構性參與的正式教育模式中，最容易有效地參與此類網路紀錄片的文本。以《離岸》為例，這部網路紀錄片讓觀眾落腳在一座虛擬的石油鑽探平臺上，探索海底石油生產的生態與政治。與充滿大量事實的線性紀錄片一比，這部網路紀錄片更厲害，它利用開放性文本的潛力去呈現內容，讓觀眾參與其中。而隨著網路紀錄片逐步發展，這一類加強教育價值的案子，成為說明網路紀錄片比線性紀錄片更厲害的例子 (Winston, et al.: 206)。

功能型互動性的例子，可以拿巴德 (Perry Bard) 創作的 《持攝影機的人 ： 全球重製》 (*The Man with a Movie Camera: The Global Remake*, 2007–2014)[103] 來討論。這是一個利用眾籌（crowdfunding，亦稱群眾募資），集合世界各地人們在 21 世紀拍攝視訊重新詮釋維

德卡赫德

戴 維

《薩塞勒城市》

《離岸》

[102] 該網路紀錄片網站 http://sarcellopolis/en/#/ 因故已無法讀取。 請參見： https://www.facebook.com/sarcellopolis/。

[103] 參見：http://www.perrybard.net/man-with-a-movie-camera。但上述網站已不再運作。 Rhizome 保留了本計畫，讀者可在以下網址查看： rhizome.org/art/artbase/artist/perry-bard/。

爾托夫的《持攝影機的人》，並將影片上傳網站後所創作出的作品。它每天利用軟體把上傳的重製影像與原始影像同步起來（重製影像在畫面右側、原始影像在畫面左側），從而建立一部新的影片在網站中放映。當原始影像沒有可以對應的重製影像時，右側即會是無影像。儘管維爾托夫的原始影片並未被改變，但因為與現代人所拍攝的影像並列呈現，而產生重新脈絡化後的意義。

《持攝影機的人：全球重製》

溫斯頓等人指出：雖然維爾托夫的鏡頭美學被呈現了出來，影像背後的動力也被強調了，但是就政治而言，《持攝影機的人》原來的意識形態推動力，卻因為《持攝影機的人：全球重製》在構成主義上想做的事而完全消失了 (Winston, et al.: 65)。

《外賣星球》(*Planet Takeout*, 2012)[104] 則是關於全美國超過 1 萬家中式外賣餐廳的一個網路紀錄片計畫。網站鼓勵參訪者上傳新的外賣中餐廳的照片、視訊或聲音檔案，並且講述故事。

《外賣星球》

《主幹道地圖》(*Mapping Main Street*, 2009)[105] 也是個互動性紀錄片網站，對全美國 1 萬多個「緬因街」（即主幹道 (Main Street)）進行拍攝及蒐集素材。工作小組於 2008 年夏天橫越美國大陸，去捕捉數百條緬因街的街坊故事。他們也鼓勵網路參訪者提供自己家鄉的緬因街故事，至今已紀錄了 800 條街道。參訪者可以透過地圖、新上傳的素材或搜尋特定地點來瀏覽網站。網站上的錄音故事、照片幻燈秀及影音素材，捕捉了美國各地不同風貌的緬因街。

《主幹道地圖》

《主幹道地圖》的製作人夏品絲說：「主要是資料庫的開放性與即時性，讓大眾媒體藝術得以運作。這個網站不只是再現單一論點，而是透過資料庫讓多元得以成立……，作為一個框架讓多元的聲音

[104] 本計畫由王振珞 (Val Wang) 設計製作，參見：http://planettakeout.org/

[105] 夏品絲 (Jessie Shapins) 設計製作，原始網站 http://www.mappingmainstreet. org/about.html 已不再運作 ，相關資料可參見麻省理工學院的網站：https://docubase.mit.edu/project/mapping-main-street/ 以及 http://web.archive. org/wob/20160515004802/。

與媒體格式都可以被納入。」(Dovey and Rose: 371) 在達維與羅絲眼裡，《主幹道地圖》代表了 21 世紀紀錄片的形式，而這個形式建立在資料庫的藝術基礎上。

《葵布計畫》

又如夏品絲的另一個計畫 《葵布計畫》(*The Quipu Project*, 2009)[106]，是個只有聲音的網路紀錄片網站，蒐集了 30 萬筆祕魯印地安原住民的證詞。這些人當中有 9 成是婦女，在 1990 年代被強迫結紮節育。這部網路紀錄片僅使用最適當可行的科技（電話訪問）來獲得證詞，並能保障證人的安全。這個案例通過此種簡單科技，建立了一個集體記憶的資料庫。

《為自己定價》

《為自己定價》(*Name Your Price*, 2010)[107] 則是一個參與性的媒體研究實驗計畫，於 2010 年美國聖荷西舉辦的「01SJ『創造自己的世界』展覽」(01SJ festival "*Build Your Own World*") 中展出。參觀者會被邀請去製作一段個人的肖像視訊，是關於他們的穿著與衣服的歷史之間的關係，並反思他們的消費行為所造成的社會成本。參觀者在此展出裝置中會被問到許多問題，主要是關於購買衣服與 4 大項眾人關心的領域（政治、時尚、經濟、環境）之間有何關聯，然後使用客製化的 iPad 應用軟體去做答。

溫斯頓等人認為：讓使用者留下痕跡的這種方式（上傳素材到「促進者」(facilitator) 或多或少基於嚴肅目的而創作出的空間），為藝術展覽的參觀者打開了一個互動的擴延領域 (Winston, et al.: 208)。

《強尼・凱許計畫》

《強尼・凱許計畫》(*The Jonny Cash Project*, 2010)[108] 是少數的改寫型互動性紀錄片。這個網站讓使用者可以上傳 1 格影像來與凱許的音樂錄像作品 《沒有墳墓》(*Ain't No Grave*, 2010) 進行互動。每格影像會確實放進視訊中，但因為只有 1 格，嚴格來說其實只有

[106] 參見：https://interactive.quipu-project.com/。
[107] 丹尼爾 (Sharon Daniel) 設計製作，參見：http://www.sharondaniel.net/participatory-media#name-your-price。
[108] 米克 (Chris Milk) 設計製作，參見：http://www.thejohnnycashproject.com/。

某種改寫的感覺而已，在連續放映時幾乎無法感覺到改寫的存在。

　　達維與羅絲說：採用共同創作型做法的紀錄片計畫，是在建置意義時進行一次共同創作的冒險。在這類共同合作案中，藝術家（製作人）的角色仍然是最核心的，只是其角色已轉移至策展人的位置 (Dovey and Rose: 374)。

　　互動性紀錄片的傳統觀看者，可以以「虛擬實境紀錄片」（VR documentary，簡稱 VR 紀錄片[109]）的觀看者為例。觀看者可以戴上頭戴式顯示器 (Head-mounted Display, HMD)、穿上動作感測數據手套 (motion-sensing data gloves) 等，在 VR 紀錄片中沉浸於三維的虛擬空間。觀看者以一個虛擬的「電子在場者」(telepresence) 身分去經驗了參照對象的真實世界，但未能重新調整原始素材的順序或做出任何更改。

　　各種不同形式的虛擬實境，在過去幾年開始成為紀錄片製作者特別感興趣的科技。VR 紀錄片即是用各式科技創造出的紀錄片形式，由視訊或電腦繪圖建構出擬真或虛擬的環境，讓觀者能用 360 度的方式觀看。

　　虛擬實境與一般視聽形式（包含互動性紀錄片）的重大差異點在於：虛擬實境所描繪出的真實，不再受到二維的銀幕（或螢幕）及其設備與美學的限制。虛擬實境的核心是製造出幻象，讓觀者感覺好像進入了過去只有從銀（螢）幕上才能觀看到的世界，並成為該世界的一分子 (Nash, 2018a: 97)，產生沉浸式的體驗 (immersive experience)。也就是說，虛擬實境是去摹擬真實世界，並把使用者擺在一個三維的世界中去體驗。

　　史特爾 (Jonathan Steuer) 認為：定義虛擬實境的關鍵不在於科技的硬體，而在於人的體驗，而其核心則是「在場感」(presence) 的概念 (Steuer: 75)。因此，虛擬實境的特點包括：⑴銀（螢）幕消失了；⑵栩栩如生如在現場的幻覺，猶如真的身在某個環境中。

[109]　也有人稱之為「非虛構虛擬實境」(non-fiction VR)。

在場感是虛擬實境的核心概念，也是被廣泛爭論的概念。許多人認為：「如在現場」的感覺提供觀眾一種特殊的主觀體驗，不同於觀看一般電影或電視時所產生的第三者經驗。在場感讓使用者進入一種參與模式，也就是曼諾維奇 (Lev Manovich) 所說的「模擬參與」(simulation)(Manovich: 183)。換個說法，再現的世界讓觀者體驗某種東西，而得以用各種方式連結到他者的經驗 (Nash, 2018a: 97)。

被認為可以影響在場感的關鍵因素包括 (McRoberts: 104)：

1.媒體形式

這是指任何一種視覺特效，如何被再現及被包含所涉及的客觀屬性。例如，某一種頭戴式顯示器所容許的感官資訊層次。

2.媒體內容

這是指透過某一種顯示系統所描述的整體主題、敘事或故事。

3.使用者特性

這是指使用者的認知風格與情緒能力 (emotional capacities)，以及願意「暫時擱置不相信的想法」(suspension of disbelief) 的程度；或是指使用者超越其批判機制去相信模擬出來的世界（並或多或少透過媒介物去看見一個世界）。

媒體形式與媒體內容必須整合起來，才能呈現某種層次的模擬感官數據與互動能力，去製造出一個連貫的「地點」，讓使用者感覺自己置身此地，並有潛力做出動作。

麥克羅伯茲 (Jamie McRoberts) 認為：VR 紀錄片當中，有 4 種媒體內容面向，會影響在場感 (McRoberts: 105)：

1.沉浸

這是指用視聽方式轉化出來的虛擬環境，以及它經過媒體空間

轉化後的空間，可讓使用者的感官知覺吸收到什麼程度。

2.使用者的位置

這是指使用者是如何被擺置在虛擬環境當中，以及空間敘事直接對使用者述說到什麼程度。

3.互動性

這與使用者探索虛擬環境、觀看與四處移動、如同在真實世界般操控物件的能力有關。

4.敘事機制

這是關於系統如何讓使用者以共同建構現實世界的身分去參與的能力；此時，使用者會有某些能力去影響故事。

使用者沉浸於一個虛擬實境，即是想像自己身處於一個模擬出來的空間「內」，經由轉頭或移動滑鼠等動作而形成第一人稱的實體「瀏覽」經驗。這些動作會觸發一個視聽環境的轉譯機制。

因此，有人認為：或許可以用「身體類型」(body genre) 來理解虛擬實境。而最終結果就是創造出一個漫遊的主觀模式——使用者能觀看環境的細節，看到所有能看到的，對於沿路或轉角將會出現的東西感到好奇。這種真實與幻覺並存的情況，即是虛擬實境創造意義的基礎 (Nash, 2018a: 98)。

無論稱之為非虛構虛擬實境或虛擬實境紀錄片，它與其他虛擬實境作品的區別在於，前者會試圖讓使用者沉浸在「真實世界」的故事當中，藉由在場感使得觀眾有機會進行共感（同理心）的參與和社會轉型。納許 (Kate Nash) 認為：當今大多數 VR 紀錄片的基礎，即是相信「沉浸」、「共感」與「對遙遠地方的他者具有道德義務」三者是相關聯的 (Nash, 2018b: 120)。

羅絲 (Mandy Rose) 認為：虛擬實境紀錄片與傳統紀錄片不同的

地方，可以依據尼寇斯所說的 4 個領域來說明 (Rose: 133)：

1.機構的關聯性

在 VR 紀錄片領域中，新的機構型參與者，包括新聞界與非政府組織 (NGOs)；它們透過委製或自製的方式參與 VR 紀錄片。群眾募資的方式則可導入民主化委製的形式，避免受到機構的限制，也避免背負責任。

2.參與者社群

電腦科學家及創意型科技人的參與，帶來了跨領域的觀點，讓紀錄片得以轉型，在數位平臺上被看見。

3.觀眾

觀眾不再只是舒服地坐在椅子上觀看由別人排定放映的影片，而是參與一次與媒體內容之間的動態關係——從多不勝數的數位出版者及平臺裡，找到隨選媒體 (media on demand) 中自己想要觀看的內容；有時也可以在社交媒體上生產、製作、分享及評價數位內容。

4.文本的集合體

虛擬實境紀錄片已經發展到有些作品能讓觀眾參與一些線上互動、共同創作內容，以及以紀錄片媒體為平臺去進行對話（而不只是再現）等方向。

藉由 VR 紀錄片的沉浸性與互動性帶來的在場感，使用者更接近故事世界，因而更接近故事中的人物與他們面對的衝突。這就是為什麼非虛構虛擬實境被高舉為「終極的共感機器」，適合用來表達有爭議的衝突性敘事，以及相當廣泛領域下的各種社會公義議題。

VR 紀錄片的一個例子，是英國廣播公司委製的 VR 歷史紀錄片《復活節起義：一位叛軍的說法》(*Easter Rising: Voice of a Rebel*,

《復活節起義：一位叛軍的說法》

2016）[110]。此作品以非全然寫實的電腦繪圖去重現歷史情境；觀眾聽到故事人物主述他所參與的歷史事件與過程。觀眾只能操作選單與360度移動觀看全景。由於環境非全然寫實，因此較難產生共感。

第 2 個例子是《紐約時報》委製的 VR 紀錄片《流離失所者》（*The Displaced*, 2015）[111]，隸屬於該報的一個難民報導系列（系列中還包括文字與攝影），該系列報導了烏克蘭、蘇丹、黎巴嫩等 3 地各 1 位少年男女難民的故事。在這個長約 11 分鐘的 360 度沉浸式作品中，觀者進入這 3 個難民兒童的世界中冷眼旁觀，無法互動。

《流離失所者》

第 3 個 VR 紀錄片的例子，是美國公共電視委製的 VR 紀錄片《回到車諾比爾》（*Return to Chernobyl*, 2016），這是美國公共電視節目《前線》（*Frontline*）與紐約大學新聞學院合製的 VR 紀錄片[112]。這部 8 分多鐘的 VR 紀錄片也像一般紀錄片那樣是線性敘事，觀者無法與作品互動，只能隨著焦點人物在定點環顧車諾比爾事件 30 年後被廢城的普里皮亞特 (Pripyat) 一些地點的現況。當觀者 360 度環顧時，影片焦點人物就會不在觀者的視野裡。

《回到車諾比爾》

另一部類似的 VR 紀錄片是聯合國委製的難民紀錄片《希德拉頭上的烏雲》（*Clouds Over Sidra*, 2015）[113]，以敘利亞小女孩希德拉 (Sidra) 第一人稱觀點敘述她在約旦札塔利 (Za'atari) 難民營的生活。

《希德拉頭上的烏雲》

以上這些 VR 紀錄片，只能說讓觀者有「如在真實事件現場」的在場感，確實增加了紀錄片的體驗層面，但是還未能讓觀者與作

[110] 瑞比 (Oscar Raby) 製作，參見：https://www.youtube.com/watch?v=nSF1-ZUDLEE。

[111] 索羅門 (Ben C. Solomon) 與伊斯梅爾 (Imraan Ismail) 製作，參見：https://www.youtube.com/watch?v=ecavbpCuvkI。

[112] 江義峰（音譯）(Yifeng Jiang)、寇博 (Jan Kobal)、袍齊 (Rahmah Pauzi) 與薩斯利 (Veda Shastri) 共同製作，參見：https://www.youtube.com/watch?v=C2WnT12uMsM。

[113] 阿羅拉 (Gabo Arora) 與米克製作，參見：https://www.youtube.com/watch?v=mUosdCQsMkM&t=5s。

品（作者）產生互動，因此與互動性紀錄片還是很不相同。

綜觀紀錄片朝向虛擬實境與網路發展的新趨勢，當然能理解為創作者期待新科技可以為其創作帶來新的可能性。但若從紀錄片產業的脈絡來看，VR 紀錄片目前的技術門檻仍然頗高，製作費用也很高昂，恐怕只有營利或非營利機構（如《紐約時報》、英國廣播公司或聯合國）才有可能製作。從 VR 紀錄片所能產生的共感效果或其他「紀錄片價值」來看，其高昂投資的成效是否值得，有待研究。

反觀網路紀錄片，互動性較低的，其技術與成本的門檻均不高；但若牽涉建置資料庫時，技術與資金門檻就相對高昂了。尤其對創作型的紀錄片創作者而言，網路紀錄片是否合適，主要端視創作者是否願意放棄內容掌控權。

互動式紀錄片會使創作者失去對內容結構、觀看方式的控制權，而且觀眾每次重看同一部作品，所看到的也絕對不會重複。結果就是：創作者不再是有什麼話要對觀眾訴說的人了，而只是提出某（些）個議題供大眾理解與思考的「促進者」(Winston, et al.: 116)。

網路紀錄片的製作團隊必須與想像中的使用者共同合作，才能讓文本具有意義。在此種新情境裡，作者的身分可以說是製作者與使用者平均分攤的，而作品的意義則是兩者共同創造出來的。

創作者對於喪失「作者」身分與作品意義的焦慮，相對於後結 p. 503構主義者所提倡的「作者已死」、文本解放的觀念，正是目前互動式（網路）紀錄片所造成的爭論所在 (Dovey and Rose: 369–370)。

對觀眾來說，傳統紀錄片通常是一個封閉的世界。在網路上，視訊文本製作的開放，可以視為觀眾在共同創作的過程中扮演許多不同角色。溫斯頓等人認為：無論互動性屬於哪一個層次（共同創作型、改寫型或瀏覽型），透過數位互動去加強觀看者的參與，確實提高了一種更豐富的市民文化出現的可能性，從而誕生更為完全自主的觀看者。但是，這會造成什麼結果？目前仍是一個尚待解答的問題 (Winston, et al.: 208–209)。

Chapter 2
什麼是紀錄片

什麼是紀錄片？每個人會根據自己的知識、觀影經驗或人生體驗而有不同的答案。

1960 年代中期以前出生的臺灣人，在他們成年以前，對「紀錄片」的共同印象應該是每年紀念七七抗戰勝利都要一再在電影院放映或在電視上播出的《中國之怒吼》，再來應該就是臺灣電影製片廠（臺製）所製作的各種在電影院放映的《臺製新聞》或專題紀錄片。p. 490
p. 514

1970 年代的文藝青年比較欣賞的則是由黃春明策劃、國聯工業公司製作的電視紀錄片影集《芬芳寶島》，或是中國電視公司成立初期播出的電視新聞雜誌節目《新聞集錦》與《六十分鐘》。p. 486
p. 506

p. 492

年紀更長的臺北文藝青年可能更加津津樂道的是 1967 年在耕莘文教院放映的《劉必稼》。這是由留學洛杉磯加州大學 (UCLA) 電影研究所的陳耀圻所導演、製作的關於一位退伍老兵參與開發隊，在花蓮開發河川地成為農田的一部紀錄片。p. 485

《劉必稼》在當時的臺北文藝圈造成轟動，影響了與《劇場》雜誌社相關的一些文藝青年，也開始拍攝紀錄片。但由於當時獨立電影的製作與放映機會不多，加上後來其中一些主要人物被政治事件牽連，造成此後很少人再從事紀錄片製作，因此《劉必稼》對當時大多數臺灣人來說，是毫無印象（或影響）的。p. 516

1979 年，美國與臺灣斷交之後，新聞局徵收台視、中視與華視 3 家無線電視臺的黃金時段播出的電視紀錄片影集《映象之旅》、《美不勝收》、《靈巧的手》與《大地之頌》，也曾感動許多觀眾。

1979 至 1980 年代初期的這批紀錄片影集，主要是以鄉土民俗風情為題材、以抒情旁白為主體的影像作品，雖然其中的一些影片在攝影上帶有個人風格，但在政策的指導之下，影片並無法正視及反映現實社會的真貌，而且形式上仍是不脫《中國之怒吼》（號稱紀錄片，但其實是教育宣傳片）這類以說理旁白為主、印證影像為輔

小眾媒體綠色小組採
訪集會遊行活動

的製作模式，因此讓大多數臺灣觀眾在 1980 年以前，真的渾然不知
紀錄片的形式與內容可以多麼豐富。

　　筆者之所以將 1980 年當成分水嶺，主要是因為中華民國電影事
業發展基金會轄下的電影圖書館於 1978 年成立後 2 年，透過放映
館藏及舉辦金馬國際影展，引進歐美經典與最新之紀錄片，讓喜愛
電影的臺灣都會觀眾開始見識到紀錄片的各種形式與內容。

p. 511
p. 499

　　1980 年代也有愈來愈多的留美青年陸續返回臺灣，拍攝紀錄
片。而解嚴前後，臺灣也開始出現「綠色小組」之類的反主流地下
媒體，拍攝、製作與發行一些反映社會與政治問題、紀錄政治與社
會事件之紀錄錄影帶，直接衝擊了社會大眾對紀錄片的認知。

p. 515

　　1985 年，筆者參與金馬獎的評審工作。當年競逐紀錄片獎項的
影片共有 20 部。在評審的過程中，筆者與一些年輕的評審委員認
為：當年大多數報名參賽的影片宣教意味太濃，幾乎完全是屬於工
商簡介片、教學影片、新聞片或宣傳片，並不符合「國際上普遍認

定的紀錄片定義」，獲得大多數評審委員認同。而少數委員雖不完全認同此種觀點，但也認為這些影片「雖屬紀錄片但品質不佳」。因此，全體 15 名評審委員決議：該年紀錄片的所有獎項全部予以提名從缺。

這項舉措引起有影片參展的中央電影公司（中影）、中國電影製p. 490
p. 490片廠（中製）與臺製等老牌電影製片廠的不滿與震撼。他們長年習慣於製作制式的「宣傳紀錄片」與新聞片，而這些影片都領有新聞局發給的「紀錄片」准演執照，各公司也比照往年標準送片參加金馬獎，卻突然被評委說他們的影片不是紀錄片，心中之不滿與困惑自然不在話下，因此電影公司事後或四處抗議、或醞釀補救辦法，但對問題的癥結所在——什麼是紀錄片，卻未做深入探討。

1990 年代中期之後，紀錄片在臺灣逐漸成為了顯學，有興趣學習拍攝紀錄片的大有人在。除了無線電視的公共電視與探索頻道 (Discovery Channel)、國家地理頻道 (National Geographic Channel) 等有線電視頻道播出的紀錄片節目吸引許多知識階層觀眾收看之外，在臺灣舉行的各類國際影展放映的紀錄片，更常見一票難求的盛況。2004 與 2005 年，一部接一部國內外製作的紀錄片不僅在電影院放映，票房更是紛紛打破以往的紀錄，比當時很多國產或進口劇情片更為風光。

雖然紀錄片顯然已在臺灣建立起品牌與地位，但大家對於什麼是紀錄片，其實並沒有把握，尤其是當許多觀眾看到一些平常不曾見過的紀錄片形式時，腦子裡更是疑惑連連。

這是因為全球的紀錄片製作，近 20 年來出現一波實驗表現形式的風潮。2000 年起，臺灣國際紀錄片雙年展 (TIDF) 就一再出現許p. 513多混合真實紀錄、虛構、重演、戲劇演出，甚至動畫與特效等元素的作品。這讓許多觀眾感到迷惑：「這到底算不算紀錄片？」或「紀錄片也可以這樣拍嗎？」因此，問題的癥結所在——什麼是紀錄片，顯然還是個有待回答的問題。

談到「什麼是紀錄片」，就必須提及幾個相關的題目：

1. 紀錄片的構成元素是什麼？

2. 紀錄片與其他電影類型，例如劇情片、實驗電影或動畫的關係是什麼（或區別在哪裡）？

一般人談到「紀錄片是什麼」時，會先從定義著手。當年金馬獎紀錄片獎項從缺爭議事件落幕後的第 2 年，任職於中影公司的影評人暨導演劉藝，曾受中華民國電影事業發展基金會委託舉辦了一次紀錄影片觀摩講習會，並出版了一本小冊子《紀錄影片論集》[1]。

劉藝在冊子中的〈紀錄影片探討〉一文裡，廣徵博引了英國紀錄片之父格里爾生 (John Grierson)、理論家史帕提斯伍德 (Raymond Spottiswoode)[2]、理論家林德葛倫 (Ernest Lindgren)、紀錄片學者羅塔 (Paul Rotha)、紀錄片工作者蕭 (Alexander Shaw) 與日本紀錄片專家大方弘男 (Hiroo Okata) 等人對「什麼是紀錄片」的討論，甚至也引用了 1948 年世界紀錄片大會 (The World Union of Documentary) 為紀錄片所立下的定義[3]，以及學者巴山 (Richard Barsam) 在他的

p. 441
p. 472
p. 452
p. 465

p. 444

p. 494

p. 425

[1] 論集中的文章後來又轉載於中國影評人協會出版之《電影評論》17 期。

[2] 史帕提斯伍德提出的紀錄片定義是：紀錄片的題材與處理手法是對於人及其機構性（無論是產業、社會或政治層面）的生活的戲劇化呈現；就技法而言，則形式須從屬於內容之下。

[3] 1948 年 6 月在捷克斯洛伐克舉辦的第一屆（也是唯一的一屆）世界紀錄片大會中，對紀錄片做出了如下的定義：「紀錄片是指使用任何方式在賽璐珞影片上記錄真實世界的任何層面，其詮釋方式可以是拍攝事實，或以誠懇且合理的重建方式，以便訴諸情緒的理由，或為了刺激對於人類知識的慾望或推廣及理解人類知識的目的，或真實地提出在經濟、文化及人際關係上的問題與解決方案」(By "documentary" is meant the business of recording on celluloid any aspect of reality, interpreted either by factual shooting or by sincere and justifiable reconstruction, so as to reason

紀錄片歷史教科書《非虛構影片：理論與評論》(*Nonfiction Film: Theory and Criticism*, 1973) 中，針對紀錄片所做出的闡釋。

這些針對紀錄片定義所做的討論，其實大多圍繞在格里爾生於 1930 年代給紀錄片下的定義：「對真實事物（的影像紀錄）的創意性處理」(the creative treatment of actuality)[④]。

這個定義包含了「創意性」、「處理」與「真實事物」3 個關鍵詞。其中，最曖昧不明的詞就是現在被筆者翻譯為「真實事物」的 actuality。鑽研格里爾生與英國紀錄片運動的學者艾肯 (Ian Aitken) p. 423 認為：格里爾生刻意將「抽象且普遍的」(abstract and general) 概念性的「真實」(the real) 與「經驗性且特定的」(empirical and particular) 或「可察覺的」(phenomenal)「真實事物」(the actual) 做出區分。他並指出：格里爾生的主張是要將紀錄片影像中觀測到的內容（即真實事物）(the actual) 加以組織之後，才能表達出普遍的真實 (the real)。而「真實」本身是無法被直接再現的；它是存在於 p. 497 比「真實事物」更高的抽象層次。真實是由一些普遍性的決定因素所構成的，也是受制於特定的時間與地點的。格里爾生認為：紀錄片的影像應該被組織起來去表達這些 (Aitken, 1998: 40)。

紀錄片理論家溫斯頓 (Brian Winston) 更進一步說明：這個「真 p. 479 實事物（的影像紀錄）的創意性處理」的定義中，「創意」指的是紀錄片要具有藝術性；「處理」指的是紀錄片要具有戲劇結構；「真實事物（的影像紀錄）」指的則是紀錄片所處理的（最重要且最具決定

for emotion, for the purpose of stimulating the desire for and the widening of human knowledge and understanding, and of truthfully posing problems and their solutions in the sphere of economics, culture and human relations.) (Hogenkamp: 178)。

④ 此定義源自格里爾生 1933 年在《電影季刊》(*Cinema Quarterly*) 上的文章，在哈地 (Forsyth Hardy)1946 年編著的《格里爾生論紀錄片》(*Grierson* p. 443 *on Documentary*) 一書的導論中，曾引述此定義 (Hardy: 13)，而羅塔於《紀錄電影》(*Documentary Film*) 一書中也曾引述此定義 (Rotha, 1952: 70)。

格里爾生（右）

性的）素材是是證據與見證 (evidence and witness)，也就是真實世界在視覺上被攝影機所記錄下來的影像 (Winston, 1995: 10)。

由於法文也有接近 documentary 的 documentaire 一詞，以及接近 actuality 的 actualités 一詞，所以格里爾生在使用與定義 documentary 時，是否有受到法國的影響，曾引起一些學者的討論。

documentaire 在法國原本是指嚴肅的探險電影，用來和旅遊片 (travelogue) 做區隔，後來才被用來專指紀錄片。而 actualités 原是「話題」的意思，初期被應用在電影上是指一般的「紀實片」(factual film)，但後來則被轉為專指 「新聞影片」 (newsreel)(ibid.: 13)。因此，溫斯頓引述電影學者蒙鐵古 (Ivor Montagu) 的假設，認為：「或許可以推定格里爾生使用 actuality 這個詞，是在指紀錄電影工作者所組織的素材，是真實世界 (reality) 被電影攝影機記錄下來的視覺層面。」(ibid.)

溫斯頓認為：紀錄片 (documentary) 這個名詞中，包含著 「紀錄」(document) （證據與資訊）的意涵。他說：「紀錄片需要強烈主張其真實性，但是格里爾生也並不希望紀錄片只因為攝影機此種設備的本質，就能機械性地、自動地如此主張。」(Winston, 1995: 11)

艾肯指出：在「真實事物（的影像紀錄）的創意性處理」這個舉世皆知的紀錄片定義於 1930 年代出現之前，格里爾生早在 1927年的一份備忘錄中就提出了一個紀錄片的定義，主張在形式方面透過剪輯技法去操作（處理）拍攝到的紀錄片毛片，以揭露真實 (Aitken, 1998: 39–40)。

由此可知，格里爾生是在 1920 年代就認識到：紀錄片要運用蒙太奇剪輯與影像構圖等電影手法，將教育影片或產業宣傳影片的平淡題材編排成具有強大活力的電影。因此，艾肯認為：格里爾生關於紀錄片的處理手法，是既捨棄了初級的自然主義紀錄方式，也放棄了商業劇情片常用的敘事方式 (ibid.)。

艾肯總結格里爾生早期關於紀錄片理論的 3 個主要元素有：(1)

關心所拍攝到的真實事物的影像內容與表達性是否夠豐富；⑵關心剪輯的詮釋潛在能力；⑶關心是否有再現各種社會關係 (ibid.: 41)。

　　至於紀錄片成為一種藝術形式，或者紀錄片創作者成為藝術家，則是與電影攝影術是否具有創作性的議題有關。溫斯頓認為：格里爾生認同德裔美國心理學家安海姆 (Rudolph Arnheim)「電影要能成為藝術須強調其媒體的特殊性」的主張，因此他提出的紀錄片定義即強調紀錄片的創意性，以便能和新聞影片或其他非虛構影片做出區隔。製作紀錄片的人必須挑選素材，而不能像攝影師那般，只做「無形的複製」(shapeless reproduction) 而已 (Winston, 1995: 17, 19)。

　　在溫斯頓的認知中，格里爾生所說的「挑選」(selectivity) 是很重要的。因為有挑選就有創意，有創意就有藝術性，且往往能因此免於受到日常道德規範及倫理行為的束縛 (ibid.: 24)。而紀錄片的創意，可以從攝影與剪輯這兩個地方著手，使其得以與其他紀實的傳播模式（如科學、政治、經濟）做出區隔。

　　但是，溫斯頓認為：能讓紀錄片與其他非虛構影片完全不同的地方，其實在於紀錄片透過「處理」而「在組織階段產生（與其他紀實性電影）不同的力量與野心」(ibid.: 99)。「處理」就是羅塔所說的「戲劇化」⑤，或格里爾生所說的「詮釋」；它反映了製作紀錄片的人想要以真實事物為素材，創造出一個戲劇性的敘事 (ibid.)。

　　格里爾生曾說過：「我在我的紀錄片理論中所做的，就是把（將『故事』——也就是一種戲劇化的形式——拿來作為傳播工具）這樣的概念轉移到製作電影上，並宣稱在我們所觀察到的真實世界中，總有一種戲劇化的形式等待被發掘。」 (Beveridge: 29; Winston, 1995: 99)

　　溫斯頓指出：格里爾生認為紀錄片與其他非虛構影片有所不同的標誌，正是敘事（一種「戲劇化的形式」）的虛構性特點 (Winston,

⑤　羅塔曾說：「真實事物的創意性戲劇化，是紀錄片方法的第一個需求。」
　　(Rotha, 1952: 105)

1995: 103)。

　　理解了上述背景後，我們更能理解格里爾生在 1932 至 1934 年間陸續發表的長文 〈紀錄片的首要原則〉 (First Principles of Documentary) 中 ， 為何會主張 ： 紀錄片不只是對自然素材的樸素（或想像）的描述而已，而是要對這些自然素材做安排、再安排，並且去創意性地形塑它。就是因為這樣，紀錄片才可望達到藝術的功效 (Hardy: 146)。

　　格里爾生進一步闡釋:「只描述某一題材的表面價值的方法」與「能更爆炸性地揭露該題材的真實面的方法」這兩者必須予以區分。藉由併置（剪輯）所拍攝到的自然生活中的各種細節，紀錄片創作者因而創造出對自然生活的詮釋 (ibid.: 148)。

　　格里爾生關於紀錄片的定義，可以總結如下：⑴紀錄片是關於真實世界中的真實人物，並對發生在真實世界的複雜且令人意想不到的事件，做出比較好的詮釋；⑵紀錄片是從生活中觀察及選擇素材，並將這些素材用美學方式予以處理，使其達成某種藝術價值。

　　格里爾生對紀錄片的定義雖曾被廣泛引用至少 20 年，同時也是到目前為止最常被引用的紀錄片定義，但它其實一直是有爭議的。溫斯頓指出，任何人都不難看出「對真實事物（的影像紀錄）的創意性處理」這句話的內在矛盾；「在經過創意性處理後，如果還有人認為會有多少真實事物能被留存下來的話，這個人現在一定會被當成太天真，或甚至被認為是在說謊」[6] (ibid.: 11)。

　　其實，格里爾生自己也知道這句話有問題[7]。溫斯頓舉艾肯的

[6]　但溫斯頓在 2002 年臺灣國際紀錄片雙年展的主題演說〈數位影音議題，或是呈現生活議題？〉(The DV Agenda vs. Showing Life Agenda) 中，對這句話有所反省，認為其指責太過嚴厲了 (Winston, 2002: 10)。

[7]　格里爾生自己在〈紀錄片的首要原則〉(First Principles of Documentary) 這篇文章中，一開始即開宗明義地說：「紀錄片是個拙劣的描述詞，但姑且讓這個詞保持現狀吧。」(Hardy: 145)

說法為證：「雖然他（格里爾生）認知到，電影是對真實的詮釋而不是模仿，但他並不認為一般觀眾應該要有這種認知，反而認為必須要有可信的**真實的幻覺**來讓敘事愈強愈好。」（Winston, 1995: 12，轉引自 Aitken: 70）

這也就是說，其實格里爾生要的紀錄片不是事實的「純紀錄」（也就是一般所說的「紀實」），而是要有對事實的詮釋，但要做得有藝術性，同時又要有真實的假象來不使一般觀眾察覺。

羅塔也主張：紀錄片的精髓是將真實素材戲劇化。他當然知道戲劇化的結果會使電影變成不忠於真實素材的呈現，但他認為紀錄片本來就不可能完全忠於真實，因為社會不斷改變發展、不斷產生矛盾，同時電影（在 1930 年代）的技術也不可能對真實做完全正確的再現。他認為：大多數紀錄片忠於真實之處，其實只在於它所代表的一種心態 (an attitude of mind) (Rotha, 1952: 116–117)。

1960 年代以前的電影技術無法讓紀錄片創作者對真實世界隨心所欲地拍攝與收音，恐怕才是造成格里爾生與羅塔等人於 1930 年代強調紀錄片的藝術性處理或戲劇化的主要因素。

以《夜間郵遞》(*Night Mail*, 1936) 為例。由於當時的錄音機重達數百公斤且需用電，不便在真實的火車車廂中拍攝，加上攝影機運作馬達聲十分吵雜，必須關在隔音罩中拍攝，因此這部影片只能在攝影棚中搭出車廂的景，請真正的郵差在這樣的車廂裡處理郵件，並且為了達到寫實效果，還在車廂下裝置彈簧，讓車廂在拍攝時能不時有震動的真實感。

因此紀錄片要詮釋、處理，而不要純紀錄，就名詞本身而言是有點弔詭與尷尬，甚至有刻意魚目混珠引起誤解之嫌。「紀錄」(document) 這個詞，隱含客觀或忠實的性質，但我們現在卻認為紀錄片必須對真實世界予以詮釋（甚至戲劇化），而不強調其客觀或忠實。於是，有很多人試圖用非虛構影片 (non-fiction film) 來代替紀錄片。

問題是：紀錄片與非虛構影片其實是兩個大小不等的領域。非虛構影片包含教學影片、公關（宣傳）片、新聞片、旅遊報導片、演講片、趣味短片與紀錄片，因此比紀錄片範圍大得多。但這些影片不正是被格里爾生認為是屬於較低的類別，而紀錄片是屬於較高的類別 (Hardy: 145)，所以才被區隔出去的嗎？怎麼又混為一談了！

羅塔也說：「紀錄片超越了教學影片的簡單描述，比公關（宣導）片更有想像力與表達力，比新聞片的意義更深、風格更洗鍊，比旅遊報導片或演講片觀察得更廣，比純粹的趣味短片在涵意與參考價值上要更深奧。」(Rotha, 1952: 70–71)

巴山在《非虛構影片：理論與評論》一書中，基本上則仍是採用格里爾生的定義來解釋非虛構影片 (Barsam, 1973: 1–15, 247–295)。他認為非虛構影片的創作者將個人的觀點與攝影機的焦點集中在個人、事件與過程等真實情境中，並嘗試賦予這些情況一個創意的詮釋。

換句話說，非虛構影片多半是以立即的社會狀況（如問題、危機、事件或個人）為依據，在真實的環境下拍攝真實的人，而不使用道具、服裝、布景、對白或音效等，以便能忠實再現真實情境的感覺。巴山把非虛構影片依製作模式分為 4 類：

1.紀錄影片 (documentary film)

具有社會、政治目的，也就是有意見要表達的非虛構影片。它關心的是事實與意見。紀錄影片要傳達某些意見，引起情感反應，促成社會改革，而不只是娛樂或教學而已。

製作紀錄影片的人希望能說服、影響或改變觀眾的看法，因此內容比形式重要。

2.紀實影片 (factual film)

不以表達意見為職志的非虛構影片。紀實影片所關心的是事實。

這是與紀錄影片最基本、最主要的差異處。

3. 其他非虛構影片

包括旅遊片、教育訓練與教學片、新聞片等。

4. 新的非虛構影片 (new nonfiction film)

也就是真實電影 (cinéma vérité) 與直接電影 (direct cinema) 等 1960 年代以後出現的紀錄片類型，企圖直接捕捉刻意選擇過的真實的某一些部分，盡量減少創作者與被拍攝者之間的障礙。

由以上的討論可以得知：1960 年代之後，紀錄片的定義隨著真實電影與直接電影的出現而有了新的變化。

在此須先澄清一個基本觀念。紀錄片這一個名詞就像非虛構影片一樣，其實是被用來泛指一群性質相近卻又不完全相同的影片，而非單指某種獨沽一味的影片。

我們都知道，通常書籍可被區分為小說類與非小說類，而小說類依字數又可分為長篇小說、中篇小說、短篇小說與極短篇小說，依性質又可分為古典小說、言情小說、武俠小說、科幻小說與推理小說等；非小說類又可分為詩、散文、論文、隨筆、傳記、歷史、雜文與報導文學等。

同樣地，在紀錄片的發展過程中也曾經出現各種不同的形式，但都被列入紀錄片的框架中（紀錄片的種類請參見本章下一節）。因此，我們可以把紀錄片當成是一種電影類型來看待⑧。

關於紀錄片定義的討論，另一個必須澄清的觀念是：對於紀錄片的想法，其實並非全球一體，而是各國或各地區有自己的看法與做法。此外，隨著時代的演進，紀錄片的形式、美學與風格也會產

p. 459 ⑧ 紀錄片理論家尼寇斯 (Bill Nichols) 即曾在《紀錄片導論》(*Introduction to Documentary*, 2001) 一書中說：「我們可以把紀錄片當成一種電影類型」 (Nichols, 2001: 26)。

生質變，因而許多人對紀錄片的定義也會跟著調整。

尼寇斯在《紀錄片導論》(*Introduction to Documentary*, 2001) 一書中就認為：紀錄片如同其他電影類型一樣，經歷了各種階段或時期。不同國家與地區有自己不同的紀錄片傳統與風格。例如，歐洲與拉丁美洲的紀錄片創作者較喜歡主觀及開放性的說理形式⑨，而英、美、加 3 國的紀錄片創作者則更強調客觀與觀察的形式 (Nichols, 2001: 31–33)。

在新版的《紀錄片導論》(*Introduction to Documentary*, 3rd ed., 2017) 中，尼寇斯認為：提出一個涵蓋全部紀錄片的簡明定義是可能的，但不是非有不可。他以為這樣的定義，所會遮蔽的不會少於所能揭露的。尼寇斯認為更重要的是：每一部被我們當成是紀錄片的影片，都能有助於持續性的對話，以便能找出新的、獨特的紀錄片彼此間的共同特質，讓紀錄片像變色龍一般地不斷變化 (Nichols, 2017: 5)。

在尼寇斯的眼中，格里爾生關於紀錄片的定義，在「創意性處理」的創意觀點與「真實事物」(如新聞記者或歷史學家) 所要求的忠於真實世界之間擺盪，正顯示紀錄片一個吸引人的地方。也就是說：紀錄片既非完全虛構出來的，也不是純粹複製事實，而是參照真實世界，並從中擷取素材，以獨特的視角去再現這個真實世界 (ibid.)。

尼寇斯提出 3 個關於紀錄片的常識概念：(1)紀錄片是關於真實世界，關於真正有發生過的某個東西；(2)紀錄片是關於真實的人物；(3)紀錄片講述在真實世界發生了什麼事的故事 (ibid.)。綜合起來，其實再簡單不過的概念就是：紀錄片是關於真實發生過的人、事、物。這樣的說法確實不會造成誤導，但是否有用呢？恐怕見仁見智。

尼寇斯提出的一個說法比較有用，就是：紀錄片在講述真實世

⑨　尼寇斯此處用的是 subjective and openly rhetorical forms，代表不只一種修辭或說理的形式。

界時，是直接評論的，而非寓言式的（間接對人物或事件提出評論）(ibid.)。而紀錄片中的人物都不是扮演或演出別的角色，而是依賴自己過往的經驗與習性出現在攝影機前面，展現自己的個性、人格、特質（而非像演員那樣必須壓抑自己真實的個性、人格、特質，以認養被指定演出的角色）。紀錄片中的人物，在接受訪問或與攝影機及製作團隊互動時，攝影機的角色有如另一個人物去遇見這些人物一般。或許攝影機前面的人物只展現了他諸多面貌中的某些面向而已，但攝影機所呈現的就是它僅能捕捉到的 (ibid.: 6)。

至於紀錄片講述故事的方式，無論是採用敘事或解說形式，都是以「開始－中間－結束」的結構，去談個人經驗或一整個社會在一段時間中的改變，以及是什麼東西造成這個改變。通常紀錄片在講故事時，都會用敘事或修辭的方式去讓觀者融入 (ibid.: 7)。

在紀錄片講述故事時，尼寇斯提出 3 個必須思考的問題，有些與劇情片相同，有些則是紀錄片所獨有的：⑴這是誰的故事？它如何被講述？⑵這是紀錄片創作者自己的故事，或是被拍攝者的故事？⑶故事能從相關事件與人物中明顯地得知，還是必須要靠創作者的方式才能被瞭解（儘管故事取材自真實世界）？(ibid.)

尼寇斯主張：紀錄片應當由創作者的角度來講述故事，形式與風格可以任意選擇，但一定要合乎已知的事實及真實事件，同時對於事實的詮釋也要具有一致性 (ibid.: 8)。

紀錄片的定義也會因時代或地區而有所差異。不同時期或地區的紀錄片，會因定義的不同，而與其他地區或不同時期的紀錄片有所區隔。例如，1920 與 1930 年代蘇聯的真理電影 (Kino Pravda)、1950 年代英國的自由電影 (Free Cinema) 運動與 1960 年代美國的直接電影 (Direct Cinema) 運動等，就與同時期其他地區或同地區的其他時期有所不同。這些紀錄片運動之所以出現，主要是因為有一群人使用相同的手法，或一群作品具有相同的外貌——有的是透過共同的宣言或文章而有意識地創造出一種運動，例如蘇聯的維爾托

p. 505

p. 476

夫 (Dziga Vertov) 的宣言與「電影眼」(Kino Eye) 理論，有的則如自
由電影運動是由英國的安德生 (Lindsay Anderson) 在 《視與聲》 ^{p. 424}
(*Sight and Sound*) 雜誌發表文章而帶動起來的。^{p. 508}

又例如，就時代而言，歐美地區 1930 年代的紀錄片大多具有新
聞片的質感，主要是因為當時正逢經濟大蕭條時期，歐美的政治重
點或眾人的焦點比較偏向社會與經濟議題。1960 年代則因為出現了
輕便的、可手持的、能與錄音機同步的 16 毫米攝影機，使得紀錄片
創作者可以更具活動力，對事物做出更快的反應，因而能夠跟隨被
拍攝者去記錄其日常生活。這也說明了為何 1960 年代會出現以純觀
察或參與觀察這 2 種風格為主的紀錄片。

那麼，今天我們到底要如何為紀錄片下定義呢？尼寇斯認為，
這個定義一直會是相對的與比較的，就好比「愛」的意義是和「恨」
或「漠不關心」相對應的，「文明」是和「野蠻」或「混亂」相對應
的。同樣地，紀錄片的意義是和劇情片、實驗電影（前衛電影）^⑩
相對應的 (Nichols, 2001: 13, 20)。但是，當我們把一群使用不同技
術、討論不同議題、具有不同形式或風格的影片統稱為紀錄片時，
這些影片到底有何共通的元素呢？反過來說，紀錄片作為一種類型，
到底有何獨特之處是與劇情片不同的呢？

尼寇斯認為紀錄片與劇情片的不同之處，就如同歷史與（歷史）
小說的差異，也就是紀錄片所敘述的故事在根本上有多少是能對應
到真實的情境、事件與人物，以及有多少主要源自於創作者的杜撰
(Nichols, 2017: 8–9)。

許多人都主張紀錄片不是對真實世界的複製（因而不只是與原
件相似而已），而是對真實世界中的人、事、物的再現。尼寇斯認
為：對於再現是否正確，我們的評判準則通常是一部紀錄片所給予
的愉悅的性質是什麼、它所提供的識見有何價值，以及它所傳達的

⑩ 紀錄片與實驗電影的差異是較為複雜的題目，本書在第 7 章〈隨筆式紀
錄片：隨筆電影、自傳體（個人）紀錄片、前衛電影〉將略做討論。

觀點的品質 (ibid.: 9–10)。這除了可作為判斷紀錄片與其他影片類型的準則，也是我們評斷紀錄片品質的一種方式。

我們再回到格里爾生對紀錄片所下的定義，來思考「紀錄片到底是什麼」這個議題。雖然我們現在都知道，絕大多數 1930 年代的英國紀錄片都是在實景或在攝影棚內重建場景找人——無論是當事人、其他一般人、業餘或職業演員——按照劇本重演（也就是經過「創意性處理」），但溫斯頓認為，格里爾生在其定義中所未提到的一個重要觀念，是此種創意性處理應該遵守的約束 (constraints)。

在溫斯頓眼中，當時紀錄片所遵從的主要約束是：紀錄片的素材，無論經過多少操控或重建，都必須在電影製作過程之外曾經真實發生過，且被紀錄片創作者在研究階段見證過或有人向他說過，溫斯頓稱之為「先前的見證」(prior witness)。先有「先前的見證」存在，紀錄片才能被容許對事實進行重建而還能自稱是事實。「創意」則進一步容許先前所見證的素材被操控（即「處理」），形成既不是新聞片也不是劇情片，而是介於兩者之間的一種影片。古典紀錄片就是由於有上述這種約束，才與新聞片或劇情片有所區隔 (Winston, 2002: 4–5)。尼寇斯也認為紀錄片中的重演，必須能對應到已知的歷史事實，才具有可信度 (Nichols, 2017: 10)。

在 1960 年代之後，即便紀錄片不再如古典紀錄片那樣操控或重建事實，甚至有些還刻意強調其客觀觀察與不介入的拍攝態度，但紀錄片依然不是真實的複製，而是真實的再現，是透過某種世界觀——紀錄片創作者將真實素材經過剪輯、安排與處理之後——呈現出來的，仍然隱含了操控的因素。因此，溫斯頓這種「紀錄片素材先前真正發生過」，而不是被「虛構」的（無論是用專業或非專業演員按照編造出來的劇本表演出來），恐怕仍是用以區分紀錄片與劇情片的主要元素。

紀錄片除了必須是真實事物在拍攝時確實存在於攝影機前，或確有「先前的見證」外，另一重要元素是創作者具備「詮釋」觀點。

p. 504

p. 494

紀錄片不應只是監視錄影或如發射火箭、診療過程、戲劇表演或運動比賽等某一事件或情境的紀錄。我們不能否認複製或純粹的紀錄式錄影錄音有其價值，但我們通常會把這類的紀錄單純視為紀錄文件或原始拍攝的毛片 (footage)，而非紀錄片。p. 492

　　尼寇斯說，我們通常瞭解（並也承認）一部紀錄片是對真實世界做一次有創意地處理，而不是一次忠實地複製。我們往往會把紀錄片中的證據予以排列，然後使用這些證據去建構自己對真實世界的觀察角度或論點，或對真實世界產生詩意或修辭性的反應。我們會期待這種證據會轉化成某種東西，而不只是發生了一些無謂的事實而已。如果沒有這種轉化，我們會十分失望 (Nichols, 2001: 38)。

　　現在絕大多數學者都認為：紀錄片比劇情片真實的這種說法是有問題的。但有些學者認為：在對世界的詮釋方面，紀錄片與劇情片相比，還是比較好、比較恰當與合宜的。紀錄片往往刻意顯現事物的意義，劇情片則經常故意把意義隱藏在一套預先設計好的電影公式之中。不過，這種說法其實是自我矛盾的——紀錄片既然已經是一種經過選擇的對真實的詮釋，又如何能說它對被呈現的真實素材是恰當或合宜的呢？在此狀況下，剪輯與影音處理已經被當成是形成恰當詮釋的重要手段，而不再被視為一種對真實素材有問題的操控了。

　　1970 年代起，紀錄片開始受到新興電影理論的質疑與攻擊。這些理論多由左翼的結構主義 (structuralism) 或符號學 (semiotics) 的p. 510
p. 507學者領導，包括結構主義、符號學、口述歷史學、觀眾史學、專業p. 507技術史、心理分析、意識形態分析與形式主義 (formalism) 分析，乃p. 498至後現代主義 (post-modernism) 與解構學派 (deconstructivism) 等。p. 502
p. 511

　　在上述理論的檢視下，紀錄片對真實的再現模式或風格成為討論重點。擁護這些理論的學者認為，紀錄片與劇情片的傳統區分方式是值得懷疑的。他們在分析後，打破了紀錄片比劇情片真實的迷思，指出紀錄片所捕捉的真實、傳達的真理、再現的現實或自稱的

客觀都是有問題的。

　　根據電影符號學的分析，紀錄片與劇情片等電影類型一樣，有
p. 507 自己的一套符碼 (code)、習慣用法、文化假說及傳遞意義的方式，
也是一種對外在真實的詮釋與扭曲。所以，紀錄片在本質上其實與
劇情片差別不大。若有差別，則最大的不同應在於影像的來源——
紀錄片是「事實的再現」，劇情片則是「想像的表現」。

　　用尼寇斯比較學術的說法是：紀錄片是「社會的再現」——把
我們所居住與共享的世界的各個層面實體地再現出來，把社會現實
的事物以一種獨特的方式（根據紀錄片工作者所做的選擇與安排）
使我們看得見、聽得到。而劇情片則是「願望的實現」——把我們
的願望與夢想、恐懼與夢魘實體地表現出來，將想像具體化，讓我
們得以看見、得以聽到 (ibid.: 1–2)。

　　任何一種紀錄片的風格或模式都是一種再現的形式。

　　紀錄片最根本的基礎，還是來自於被拍攝的真實素材。格里爾
生在〈紀錄片的首要原則〉一文中，並不否認真實素材是紀錄片的
基本元素，只是他不要紀錄片只是純粹地描述它，而是要以創意去
形塑它。

　　紀錄片運動之所以始於 1920 與 1930 年代的歐美各國，其實就
是為了要和在攝影棚拍攝的劇情片相抗衡。

　　格里爾生提出了紀錄片抗衡劇情片的 3 個原則。 第 1 個原則
是，放棄攝影棚中的人工背景，強調要去拍攝真實場景與活生生的
故事[11]。第 2 個原則是，讓電影中的真實人物與場景去引導我們對
現代社會的詮釋。第 3 個原則是，來自生活的材料與故事要比表演
出來的東西更細緻（在哲學意義上更真）(Hardy: 145–146)。

p. 453 　　第 1 個原則令人回想起電影剛發明時， 法國的盧米埃兄弟

[11]　在無聲電影的時代，這個原則是被發揚的，但到了有聲電影時代的初期，
　　　紀錄片需要同步記錄現場聲時 ， 格里爾生領導下的英國紀錄片運動就無
　　　法遵守這項原則了。

(Auguste and Louis Lumière) 使用手轉發條動力的小型電影攝影機，重約 5 公斤，可自由在真實世界拍攝正在發生的事，成為盧米埃兄弟所稱的單純記錄真實事物的影片（即法文最初使用的 actualités）。

同一時期，美國的愛迪生 (Thomas A. Edison) 卻堅持使用以電動馬達作為動力的電影攝影機，重達數噸，所以只好把被攝者變成表演者，請他們到攝影棚內拍攝，並且為了配合陽光的來源，還特別把攝影棚設計成屋頂可隨陽光位置而轉動，因此拍攝出來的就不是真實事物的影像紀錄，而是表演了。

雖然紀錄片在 1930 至 1950 年代被容許去重建曾經先前見證過的事實，但它基本上在敘事方法與視覺上是放棄傳統戲劇或虛構手法的。不過，1960 年代美國的直接電影運動採用危機結構 (crisis p. 497 structure) 與多臺攝影機同時拍攝的策略，使得剪輯出來的紀錄片具有如同劇情片一般的戲劇張力時，古典紀錄片的做法就被顛覆了。

如前所述，1970 年代之後的電影理論認為，紀錄片與劇情片的主要分野並不在於戲劇或虛構手法。今天有許多電影甚至故意模糊紀錄片與劇情片這 2 種類型的界線，或相互混用虛構與真實紀錄的元素，因而使得紀錄片的特質更加混淆不清[12]。

尼寇斯曾嘗試提出一個新的紀錄片定義：紀錄片是在談論那些被牽涉在情境與事件中的真實人物（社會行動者），這些真實人物在某個框架中將自己呈現出來。這個框架對於影片中所描繪的生命、情境與事件，傳達出一個合理可信的觀點。影片創作者的獨特觀點，透過直接而非虛構寓言的手法，將影片形塑成一種理解歷史世界（真實世界）的方式 (Nichols, 2017: 10)。

但是，尼寇斯上述的定義儘管顯得繁複，卻也還是無法涵蓋所有紀錄片類型。因此，尼寇斯建議：與其擁護單一固定的紀錄片定義，而去爭論什麼影片是或不是紀錄片，還不如把一些紀錄片當成

[12] 有關紀錄片與劇情片跨界混用的現象與美學，請參見第 6 章〈跨類型紀 p. 511 錄片與紀錄片的虛構性〉。

例子、原型、測試案例或創新案例，去證明紀錄片的領域已擴增到更廣闊的領域去操作與進化 (ibid.: 11)。

誠如尼寇斯所說，紀錄片其實是個不確定 (fuzzy) 的概念方式 (Nichols, 2001: 21)，因為紀錄片的定義會隨著時間的演進而有所改變，也因為沒有任何一個時期的任何一種紀錄片定義足以涵蓋所有被認為是紀錄片的影片。

紀錄片的製作方式也一直在改變，總是有人嘗試用另類的方式來製作紀錄片，有時失敗就被遺忘，有時成功就會成為原型而被繼續採用。但模仿新原型的人也不會完全照抄。每次有人為紀錄片劃定疆界，就會有人嘗試挑戰此疆界，因而將紀錄片的界線往外推，甚至改變了我們對紀錄片的傳統認知。

尼寇斯認為：對於什麼是紀錄片的認知，在任何一個時代都是來自下列 4 個領域：(1)支持製作、發行或放映紀錄片的機構；(2)創作紀錄片的眾人的創意發揮；(3)某些影片造成的持久性影響；(4)來自紀錄片觀眾的期待。這 4 個因素彼此相互作用，創造出對於「什麼樣的影片算是紀錄片」 的紀錄片定義的不斷演進方式 (Nichols, 2017: 11–12)。

支持製作、發行或放映紀錄片的機構可以決定什麼是紀錄片。最早的例子來自 1930 年代的英國紀錄片運動，影響了往後數十年全球的紀錄片製作形式。美國公共電視 (PBS) 歷年來在資金與放映上

p. 479
p. 428

對懷斯曼 (Fred Wiseman) 與本斯 (Ken Burns) 製作的紀錄片的支持，都形塑了美國觀眾對於什麼是紀錄片的認知。美國許多專門發行紀錄片的機構 （如 Women Make Movies、New Day Films、 Third World Newsreel） 也透過發行 （或不發行） 某些影片而界定了什麼是紀錄片。

p. 504

但是，近年來隨著有線電視及訂閱制隨選視訊 (Subscription Video on Demand, SVOD) 的普及化，像探索頻道 (Discovery Channel) 或網飛 (Netflix) 這類節目供應商，在影響全球觀眾對紀錄

片的認知方面，其力量之大與地域之無遠弗屆，更令人不敢小覷。此外，世界各大紀錄片影展對於實驗紀錄片的支持放映與討論，都讓紀錄片的領域不斷擴大，例如紀錄片與前衛電影或錄像藝術間的界線逐漸模糊，即是許多國際紀錄片影展促成的。

　　至於全球各地參與製作紀錄片的人，對於自己的紀錄片也都持有某些設定標準與期待。尼寇斯認為：這些紀錄片實踐者形成了一個社群，在一些國際紀錄片影展中，彼此會分享他們再現真實世界的方式。此外，紀錄片創作者接受訪問，或紀錄片評論者在期刊中撰寫文章，也都增強了彼此對於紀錄片（無論是探討的議題或製作技術問題）的關切，從而形成什麼是紀錄片的共識。隨著紀錄片創作者不斷延伸觸角，這樣的共識也會影響觀眾對於紀錄片的認知 (ibid.: 14)。

　　在紀錄片歷史上，某些影片對於紀錄片定義的影響特別顯著，例如《北方的南努克》(1922)、《持攝影機的人》(1929)、《意志的勝利》(1935)、《夜間郵遞》(1936)、《總統候選人初選》(1960)、《一個夏天的紀錄》(1961)、《大衛霍茲曼的日記》(1967)、《薛曼將軍的長征》(1986)、《正義難伸》(1988)、《大亨與我》(1989)、《與巴席爾跳華爾滋》(2008) 等，都建立了紀錄片的慣例，或採用有異於當時主流的紀錄片製作概念，並強烈影響觀眾對於紀錄片的想法。由於這些紀錄片涵蓋的範圍十分廣泛，尼寇斯主張可以把紀錄片視為一種電影類型，有共同可被觀眾認知的慣例，從而與其他電影類型做出區隔 (ibid.: 15)。

　　至於觀眾對於紀錄片的期待，這方面將在本章最後一節「紀錄片創作者與觀眾間的契約關係」再詳細討論。

紀錄片的種類

1.根據歐美紀錄片的發展歷史來區分

　　根據本書 Chapter 1，從歐美紀錄片的發展歷史中，我們可以歸納出紀錄片的 10 幾種類別：⑴單純記錄真實事物的紀實片；⑵旅遊片；⑶新聞片；⑷城市交響曲類型；⑸社會改革紀錄片；⑹宣傳紀錄片；⑺戲劇紀錄片；⑻人類學（民族誌）電影；⑼電視紀錄片；⑽真實電影；⑾直接電影；⑿探索式紀錄片；⒀個人紀錄片；⒁實驗紀錄片；⒂隨筆式紀錄片；⒃動畫紀錄片；⒄互動式（網路）紀錄片。

2.根據製作目的來區分

　　有人則按照製作目的，將紀錄片區分為 (Aufderheide: 56–124)：
⑴ **公共事務紀錄片**：是 1950 至 1980 年代大多由歐美商業電視臺所製作的一種報導型紀錄片，由新聞記者針對諸如貧窮、社會福利、機構貪腐或健保等公共服務事務進行深度調查。
⑵ **政府宣傳紀錄片**：由政府機構製作，用以說服觀眾接受該機構提出之觀點或使命的紀錄片。
⑶ **機構宣導紀錄片**：由政治意見倡議者或社會運動者為了鼓吹某種政治主張而製作的紀錄片。
⑷ **歷史紀錄片**：用動態影像與聲音來講述歷史的紀錄片。
⑸ **民族誌紀錄片**：此類型的看法較為分歧。較嚴格的定義是指，由人類學家使用人類學田野調查研究方法所拍攝，能被其他人類學家檢驗的影像民族誌。而較寬鬆的定義則是，把關於其他文化、種族或習俗的紀錄片都當成民族誌紀錄片。
⑹ **自然生態紀錄片**：以野生動物、自然風景或生態環境為拍攝內容的紀錄片。

3. 根據功能與市場屬性來區分

若按照功能與市場屬性，則紀錄片可區分為（張同道與胡智鋒，2012: 15–16）：

(1) 為意識形態市場製作之「宣教型」：是政府機構為達到國家意識形態教育之目的而投資製作的，不以經濟效益為目的。

(2) 為大眾消費市場製作之「消費型」：是由商業機構投資，採產業化生產模式製作符合大眾市場消費需求之文化產品。

(3) 為小眾審美市場製作之「審美型」：以創作者為中心，自資或機構贊助／獎補助，製作出滿足創作者藝術企圖之作品。

4. 根據非敘事的形式美學來區分

勒 澤

紀錄片若不講述故事，則有電影學者依照非敘事的形式美學，將影片區分為（Bordwell, 1989: 44–45）：

(1) 分類式紀錄片：依照一般人所接受的分類方式，先做總論，再分門別類介紹。例如，瑞芬斯妲 (Leni Riefenstahl) 的《奧林匹亞（下）》(Olympia 2—Festival of Beauty, 1938)。 

雷吉歐

(2) 說理（修辭）式紀錄片：即如前述之宣傳紀錄片，主要目的在於提供一種論點，並且試圖說服觀眾接受此論點。例如，羅倫茲 (Pare Lorentz) 的《河流》(The River, 1937)。 

(3) 抽象式紀錄片：往往以一種「主題與變奏」的作曲模式去結構影片，旨在提供觀眾不同於日常的觀察方式去看世界，因而得到樂趣。例如，勒澤 (Fernand Léger) 與墨菲 (Dudley Murphy) 的《機械芭蕾》(Ballet mécanique, 1924)。 p. 451 p. 459

《機械生活》

(4) 聯結式紀錄片：會把看似不相干的事物並置在一起，以產生某些訊息或概念。例如，雷吉歐 (Godfrey Reggio) 的《機械生活》(Koyaanisqatsi, 1982)。 

5. 尼寇斯依創作美學來區分

尼寇斯依據創作美學，則把紀錄片區分為 7 種模式[13] (Nichols, 2001: 102–138; Nichols, 2017: 156–157)：

(1) **詩意模式紀錄片**：強調視覺連結、調子或節奏、描述性片段與形式上的組織，較接近實驗電影、個人電影或前衛電影。

(2) **解說模式紀錄片**：強調口頭上的評論 (commentary)、採用「提出問題與解決方案」的結構方式、使用證據式剪輯，及某種論說的邏輯；大多數人認知的紀錄片是屬於這種模式。

(3) **觀察模式紀錄片**：強調攝影機以不引人注意的方式，直接接觸、觀察片中人物的日常生活；影片的製作人員不與被拍攝對象進行攝影機前的互動。

(4) **參與（或互動）模式紀錄片**：強調拍片者與片中人物間的互動。拍攝是透過訪問或其他形式更直接地介入被拍攝對象的生活的方式（如對話或挑撥）而發生的，往往也會同時使用資料影片以檢驗歷史議題。

(5) **反身（或第一人稱）模式紀錄片**：提醒觀眾注意紀錄片製作上的假說與慣例，及影片再現真實世界時之人為建構的本質。

(6) **展演模式紀錄片**：排斥客觀的做法，採取喚起與感動的做法，強調拍片者自身與影片題材間相互關係中的主觀或表現層面，以及觀眾對這種關係的反應層面。展演 (performative) 模式的紀錄片與實驗電影、個人電影以及前衛電影共有一些特

[13] 尼寇斯在其 1991 年的著作《再現真實：紀錄片的各種議題與概念》 (*Representing Reality: Issues and Concepts in Documentary*) 中，則把紀錄片的再現模式區分為 4 種：解說模式 (the expository mode)、觀察模式 (the observational mode)、互動模式 (the interactive mode) 與反身模式 (the reflexive mode)。2017 年第 3 版的《紀錄片導論》則比 2001 年的版本多了「互動模式」紀錄片，但未詳述。

質，但更為強調影片對觀眾的情感與社會衝擊力。

(7)互動模式紀錄片：容許觀者對於所觀看或聽到的影音做出選擇，影片製作者提供資料庫中關於某一題材的素材，讓觀者藉由數位互動功能去選擇這些素材。此種模式顛覆了百年來紀錄片都是已完成的作品形式，採用數位科技提供的互動模式讓作品始終在一種變動的狀態中。

基爾本 (Richard Kilborn) 與伊佐德 (John Izod) 認為：這幾種紀 p. 449 p. 446
錄片模式（除了「互動模式」外）之間的差異，在於它們是各自以不同的方式去再現被攝者的 (Kilborn and Izod, 1997: 130–131)：

在解說模式中，是評論（而非人物）讓我們把焦點放在事件上，因此被攝者並非敘事資訊的動態中心。他們不是主角而只是見證人或參與者；他們的行動或所說的話，要靠評論來賦予方向或脈絡。

參與模式紀錄片對待被攝者的方式也類似解說模式，但也有可能完全相反，類似觀察模式的處理方式。

被拍攝者在觀察模式的紀錄片中，比較類似劇情片那樣，扮演其本來的社會角色（但有受到攝影機在場的影響），只是他們僅演出生命中極小部分的活動。被攝者不會被當成自己生命的見證人，但其談話或行動能被觀眾聚焦，則是因為影片的觀點 (perspective)[14]。

反身模式紀錄片中的主持人，則不只是訪問者或評論員而已，而是一位「人物」。影片並透過一些因素（像是主持人自己描述他在片中所扮演的角色，或是主持人做出誇張的動作，或是影片所建構的觀點）去鼓勵觀眾觀看主持人所扮演的人物，因而聚焦在其身上。主持人及受訪者在這類影片中，雖然只是被觀察的客體，卻是被用帶有反諷的眼光看待的[15]。

[14] 關於紀錄片評論與觀點的差別以及相關討論，請見第 3 章〈紀錄片創作實務概論〉。

[15] 最典型的例子就是《大亨與我》(Roger & Me, 1989) 與《科倫拜校園事件》(Bowling for Columbine, 2002) 中的主持人摩爾 (Michael Moore)。他扮演正 p. 457 義的化身，但又常有扮豬吃老虎的誇張之舉。

此外，基爾本與伊佐德也指出：被拍攝者在紀錄劇 (docudrama) 中的功能，雖然可想而知比較像是劇情片的處理方式，但影片中仍有可能出現對其角色的評論，或者影片會被觀眾認知成是對於真實世界的某個假設事件的再現，於是產生某種外部立場去看待片中人物，因而形成對被攝者行動的某種觀點。

以上這些紀錄片的不同分類方法，可提供創作者一些創作上的思考依據或原則。因為分類的理念基礎不相同，同一部片子會被分為不同類別。

例如，《橋》(*The Bridge*, 1928) 是城市交響曲類型，也被歸類為詩意模式紀錄片；《機械生活》是聯結式紀錄片，也被視為詩意模式紀錄片。

又如《河流》，既是政府宣傳紀錄片、說理（修辭）式紀錄片，也是解說模式紀錄片；《推銷員》(*Salesman*, 1969) 是觀察模式紀錄片，也是直接電影；《一個夏天的紀錄》 (*Chronicle of a Summer*, 1961) 是參與模式紀錄片，也是真實電影；《用斧頭打架》(*The Ax Fight*, 1975) 既是反身模式紀錄片，也是在嚴格定義之下的民族誌紀錄片。

《推銷員》

《用斧頭打架》

觀眾如何閱讀紀錄片

人是在社會化的過程中，經由學習才懂得認知各種人、事、物的存在與意義。我們對這些人、事、物的認知，基本上又藉由區分為自然的領域與象徵的領域來詮釋其意義。

自然的人、事、物的意義，是因為我們認知了它們的存在才成立的；而象徵的人、事、物的意義，則是因為我們認知了它們的結構才存在的。

要能認知人、事、物的結構，我們必須瞭解這些人、事、物是有被用來傳播或作為象徵的意圖假設 (assumption of intention)。人們

渥　斯

葛洛斯

是根據學習得來的社會習俗與文化規範，去引申這些人、事、物的象徵的意圖，進而推論出意義。這就是美國傳播學者渥斯 (Sol Worth) 與葛洛斯 (Larry Gross) 所提出的象徵策略理論[16]。

p. 480

p. 442

他們的理論可用下列圖表簡述：

圖 2-1　詮釋的脈絡

　　我們在生活中所碰見的人、事、物可分為非符號事件與符號事件，其分類標準端視這些人、事、物或觀者所處的脈絡而定，有時會被忽視為非符號，有時則會被賦予符號意義。

　　圖 2-1 顯示了人們與其環境，或其所感知並辨識出的人、事、物間產生互動時，各種可能的脈絡。其中的非符號事件是指那些無須採取任何策略即可決定意義的事件。而在另一些脈絡中，人們會把其中的情境當成符號，然後賦予存在性的意義或象徵性的意義。

　　符號事件可以是自然的事件或象徵的事件，但都一定會被用來詮釋意義。事件若被評估為自然的，則人們可能只會默認其存在，然後採取一些修正的方式去與它互動（不需要過於知覺其意義，或只需要默默詮釋其意義），或者會進一步將之歸類為具有穩定、暫時或情境上的特性。

　　反之，人們對於被評估為象徵的事件，往往會知覺地或默認地

───────────────

[16]　本節之理論請參見 Worth: 134-147。

採取隱含的意圖，進而使用一些詮釋策略去從這些傳播性的事件中推論出意義。

所謂的傳播，是指一種社會性的程序，屬於某種脈絡；而在該脈絡中，符號會被製造、傳遞與接收，然後被當成訊息予以處理，進而推論出某種意義。

在這一連串流程裡，具體表達 (articulation) 與詮釋 (interpretation) 是 2 個相關的概念。符號的製造與傳遞可視為一種具體表達，可當成一種程序；而具體表達的目的，是期待接下來會被正確詮釋。

因此，在電影傳播的過程中，人們會在表達與詮釋之間不斷來回，自問：「如果我把影像／聲音如此排序，是否能藉由電影的慣例、規則或風格製造出意義（或觀眾是否能意會其意義）？」

在此理論模式中，符號本身先天並不具有意義，而是藉由社會脈絡（如慣例、規則）去主導意義生產者與詮釋者採取何種表達與詮釋的策略。只有當人們採取詮釋的策略，把符號的製造與傳遞當成是刻意被表達出來的作為時，才會去推論其傳播上的意義。

因此，就傳播過程而言，表達只是一種象徵性與隱喻性的作為，在該傳播的社會脈絡中必須要有詮釋性的策略，才能將隱含的意義推論出來。

下一頁的圖 2-2 是用來說明：在傳播情境中，某些意義的表達能力與詮釋能力的使用方式。人們透過學習，瞭解如何使用一些象徵性的模式與符碼，也瞭解如何去詮釋它們。依葛洛斯的看法，無論是符號創造者或詮釋者，其執行能力 (competence to perform) 與他（她）是否具備最起碼的表達能力有關 (Gross: 56-80)。

在圖 2-2 中，表達能力與詮釋能力是有程度高低的，且人們在應用這 2 種能力於符號事件上時，會經過複雜程度由低而高的一系列辨識階段。人們在辨識的初期階段，看到的是人、事、物的本身，此為視覺辨識中最簡單的層次，即外觀的再現 (iconic representation) 或象徵參考體 (symbolic reference)。

圖 2-2　傳播事件中的執行能力

　　我們藉由學習，知道如何在簡單辨識的過程中，把這些人、事、物和其象徵性的符號事件（如文字、影像、聲音）相提並論。兒童學會辨識技巧，才有能力表達或使用刻意（有意圖）的符號；他（她）也須能辨識符號與其在真實世界中的指事對象（人、事、物）。

　　圖 2-2 顯示，辨識出人、事、物後，人們進而經過個人與社會（心理）上的定型 (stereotype)，然後予以歸類 (attribution)。

　　由此往上一個階層，則屬於發展執行能力的第 2 階段，即辨識出諸多符號事件間的關係。對此種關係的辨識及對其狀態的評估，在質性上可分為 2 個階層——辨識其為單純的鄰接（存在）關係，或辨識出刻意的次序（順序或樣式）關係。

　　鄰接 (contiguity) 關係是指一些單元或事件（如英文字母）在時間、空間或位置上的並列。此處所說的辨識，只強調個人在認知上對符號的操控與對其的辨識，無涉該等事件的內在本質。若是碰到同一形狀之相同設計時，這些符號事件則會被另眼看待。

次序 (order) 則是在象徵安排上更加複雜的東西。它會刻意採用一系列方式，以達到隱含意義的目的。它透過次序本身，以及次序中的各個元素，以傳達意義。人們能辨識出次序，須先知道各元素的安排結果是在刻意與有目的的狀況下被製造出來的。反之，辨識其為鄰接關係，只須知道某些元素同時存在即可。若觀察者辨識出次序關係，才能把此符號事件當成傳播性的符號事件，而非僅是存在性的符號事件。

　　電影當中的次序關係屬於時間性的先後次序關係，稱之為順序 (sequence)。要先能辨識出順序（或樣式），才能邁向辨識結構的層次。辨識結構須先知道元素間的關係，及彼此間各種隱含的或推論上的可能性。能辨識結構，觀眾才能處理非鄰接元素間的關係，像是故事開場與收尾的關係、同主題的變奏等。因此，結構可視為始於次序，在形式組織的層次把傳播事件的各元素聯結起來。

　　所謂人、事、物的結構，指的是任何有次序（有前後順序或有重複樣式）的東西。在視覺傳播上，無論是靜照、圖畫或電影，都是有次序的物件，而且這些視覺傳播媒體所內涵的具體的人、事、物，也是有次序的。所以，電影在本體與內涵 2 個層次上，都是象徵的人、事、物。人們要詮釋電影，就須在這 2 個層次推論其象徵意圖。

　　若我們接受渥斯與葛洛斯的象徵策略理論，則可用它來檢視觀眾閱讀紀錄片的方法對於紀錄片創作者可以有何啟發。依此理論，電影（包括紀錄片）的影像與聲音的意義是由創作者透過影像與聲音的結構來傳遞，而觀眾則依其所知道的社會習俗與文化規範去閱讀電影的結構，推論出意義。

　　今天大多數紀錄片觀眾在看影片前，已從社會教育習得一個約定俗成的基本概念，即「紀錄片中的人、事、物應該都是真的（而劇情片中的人、事、物都是假的）」，這是基於紀錄片的重要特質——其影像和聲音與真實世界的相關元素具有指事性 (indexical) 的關

係，因而使觀眾相信影像與聲音的真實性。

　　然後，觀眾再根據過往的觀影經驗，與（或）學習得來的電影語言知識，透過影片結構去詮釋影像與聲音的意涵。因此，當觀眾面臨晚近一些被稱為（或自稱為）紀錄片，但其實片中包含許多現實模擬 (simulation of reality) 的內容時，往往會感到困惑，因為這與大家約定俗成的概念相左。「這到底算不算紀錄片呢？」或「紀錄片也可以這樣拍嗎？」觀眾會生出這樣的疑惑，顯示出這樣的影片違背了創作者與觀眾間先前普遍約定俗成的默契。

　　創作者與觀眾間的默契，對紀錄片而言確實是很重要的，但筆者不認為約定不能改變或打破，只是專業的紀錄片創作者應在影片中明確告知其所模擬或虛構的部分，好讓觀眾有所依從。因此，紀錄片創作者在製作紀錄片時，不僅與被攝者間具有契約關係，即便是與觀眾間也具有某種契約關係[17]。

紀錄片創作者與觀眾間的契約關係

　　一般而言，我們把創作者／被攝者／觀眾之間的關係看成是下圖的三角關係：

圖 2-3　創作者／被攝者／觀眾之間的關係

創作者透過攝影機與被攝者進行互動（但直接電影的創作者則

⑰　關於創作者與被攝者間的契約關係請見第 4 章〈紀錄片的製作倫理〉。

完全避免直接互動），觀眾從影片中獲得線索，判斷出創作者與被攝者的關係（親密與否），推敲影片呈現之訊息的解讀方式，並決定是否投射他們的感情在片中人物或創作者身上。

　　吳乙峰執導的《生命》(2004)，一開始的字幕寫著：「有人說人生像浮雲，也有人說人生像柳丁，還有人說人生像一坨大便。那你呢？」就已為整部影片定了調。我們看到創作者跳到影片前，挑戰觀眾對生命的認知，並擬直接與觀眾產生聯結。創作者以幾種生命的比喻要觀眾思索生命的意義，這正是本片一開始就設定的命題。

　　從這一點便看得出創作者急於表達己見，急於關注觀眾的想法。我們可由影片中虛構的書信對話，感受創作者的困惑與壓力，其實這也正反映了創作者急切的心理。當片中人物羅佩如告訴吳乙峰說她請攝影組來拍她，其實是想請他們錄遺言時，吳乙峰提高音量，試圖打消她自殺的念頭。由此，我們看到紀錄片創作者因為進入了被攝者的生活，開始感受到對被攝者的責任，而有了道德壓力。

　　紀錄片有如一面鏡子，不僅反映出鏡頭前的現實，也讓觀眾看到被攝者與攝影機的位置。但吳乙峰在展現這些攝影機所反映的影像時，並未讓觀眾自行從影像中解讀訊息。很多時候，他用字幕預先告知事件的結果，使得觀眾在已知結果的情況下，以完全不同的心態去重新思考與檢視這些影像的意義。

　　例如，字幕告訴我們：在張美琴與潘順義夫婦要回日本的當天，怪手在他們每天坐著的帳篷下突然挖到張國揚女兒的遺體。旁白之後，我們看到鏡頭持續停留在張美琴於災區現場等待怪手挖掘的表情。吳乙峰到底期盼觀眾能在這樣的結構中解讀出什麼訊息？從這裡，似乎也看出吳乙峰除了急切的心情外，也擺脫了過往順時線性敘事的傳統，開始利用影像、聲音與結構，讓他的紀錄片有了更豐 _{p. 496} 富的次文本 (subtext)。

　　當觀眾將一部影片認知成紀錄片時，他們最具代表性的假設與期待是什麼呢？他們在觀看紀錄片時所採用的態度是否與觀看其他

類型的電影時有所不同？尼寇斯認為，觀眾最根本的假設會是：文 p. 492
本 (text) 的影像與聲音 ， 在眾人共存的歷史世界中確實有其根源
(Nichols, 2001: 35)。

攝影與錄音能複製出被它們所攝錄下來的那些東西，而那些被
複製出來的東西在觀眾看來卻又具有獨特性，因而才讓觀眾建立起
此種假設。然而，當我們瞭解數位製作的影像與聲音有能力達成類
似的效果後，我們會愈來愈清楚這其實只是一種假設，而非必然。

過去，人們之所以有這種假設，其實是受到以前的攝影機透鏡 p. 519
(camera lens) 、 感光乳劑 (photographic emulsion) 與光學設備等的特 p. 511
質，以及寫實主義 (realism) 之類影像風格的影響，以為在看見的影 p. 516
像與聽見的聲音中，似乎留下了製作這些影像與聲音的物件的痕跡。

創作者的拍攝方法會讓觀眾解讀出他的風格，而影像正是這種
風格的一個紀錄文件，不但記錄了攝影機前曾經存在的人、事、物，
也記錄了攝影機如何再現這些人、事、物，並提供栩栩如生的證據，
讓我們理解創作者與片中人物間的關係具有什麼樣的本質。

觀眾在觀看紀錄片時，會尤其專注於影像與聲音是以何種方法
證明那些與我們共存的世界的外觀與聲音 。 尼寇斯以 《籃球夢》

《籃球夢》

(*Hoop Dreams*, 1994) 為例指出：正是片中 2 位要角與真實環境之間具有那種親密關係的特質，才使《籃球夢》具有相當的分量。

但尼寇斯也指出：這種指事性的關係，不僅存在於非虛構影片（紀錄片）中，也存在於虛構影片（劇情片）中。只是在劇情片中，我們把焦點放在那些被捏造出來的人物；而在紀錄片中，我們所注意的則是攝影機前的真實人、事、物或真實演員的記錄方式與過程。我們在劇情片的虛構世界中，會暫時擱下不相信的態度 (suspension of disbelief)；但在觀看紀錄片時，我們會對在攝影機前出現的事物的記錄方式與過程持續保持關注 (ibid.: 36)。

尼寇斯說：「我們相信在銀幕上被再現的歷史世界所具有的真確可靠性 (authenticity)。我們繼續假設聲音與影像和它們所記錄的事物間具有指事性的聯繫關係，因此可證實影片確實與某個獨立存在的世界發生過關係。紀錄片透過製造一個具指事性的紀錄，從某種獨特的論點或觀察角度去形塑此項紀錄，因而再現了歷史世界。再次被呈現出來的證據，支持了再現的論點或觀察角度。」(ibid.: 36)

但尼寇斯也特別提醒我們：雖然聲音與影像具有指事性的特質，同時我們也採信「紀錄片在鏡頭或說話的層次上能提供記錄的證據」這樣的假設，但這並不表示整部影片即是這些事件純粹的紀錄文件或複製品。我們更期待紀錄片是對這些事件的一種評論，或是提供對這些事件的一種觀察角度。紀錄片 (documentary) 並不是紀錄文件 (document) 這個名詞單純的字面意義，但其基礎卻是類似紀錄文件這種質地的元素 (ibid.: 37)。紀錄片的指事性影像所具有的生猛力量，確實是紀錄片最吸引人的地方。但是影片必須能超越只是紀錄文件的層次。

由於紀錄片的影像與聲音所具有的指事性特性（紀錄片人、事、物的影像和聲音，會與真實世界中的某個人、事、物有對應關係），因此尼寇斯認為：觀眾會期待紀錄片中的人、事、物的影像和聲音，確實與出現在攝影機前的人、事、物有指事性的聯繫關係，然後觀

眾在此種可信的指事性聯繫基礎上對影片進行評估，看創作者是在影片中對外在世界做詩意的抒發、修辭性的評論或提出其觀點。觀眾的腦海中會一再運作「辨識出真實世界→被建立指事性聯繫的紀錄影像與聲音→從被記錄的影像與聲音辨識出創作者的觀點」此種思辨活動 (Nichols, 2017: 26)。也正是有這種期待，才讓我們參與紀錄片的方式，能和參與其他類型影片的方式有所區隔。

尼寇斯把這種期待的特點，歸屬於嚴肅的論述 (discourses of p. 519 sobriety)。他認為，「觀眾會去接觸紀錄片，是期待影片能滿足他們的欲望，去知道更多關於他們所生存的世界中的事物。」「紀錄片（電影與錄影帶）刺激了觀眾的求知慾。它傳達出一種提供資訊的邏輯、一套具有說服力的修辭，或一篇動人的詩章，許諾（會提供給觀眾）資訊與知識、視野與洞察力。紀錄片向觀眾說：滿足你求知的欲望就是我的職務。」(ibid.: 40)

尼寇斯認為：紀錄片創作者也可以取得「得道者」的地位，將知識分享給求道者——他們談他們的事給我們知道，結果我們獲得一種快感、滿足感以及知識 (ibid.: 32)。

由於紀錄片觀眾會假設所看見（聽見）的影像（聲音）來自於與其具有指事性關係的真實事物，因此當他們發現他們在某部影片中，原以為是非虛構的人、事、物被證實是虛構時，他們會感覺受騙了。

區隔兩者的界線也許並不精確或很模糊，但如前所述，觀眾在觀看他們所認知的紀錄片時，往往還是會相信影片中的真實世界。一些偽紀錄片 (fake documentary) 因而觸怒了許多人。

觀眾會認為：偽紀錄片的導演創造出一部虛構影片，卻假裝它是紀錄片，實在是不誠實。觀眾以為自己在影片中觀察到的是歷史事件，到頭來卻發現那居然是影片所虛擬建構出來的東西。即便這部虛構影片是刻意模仿紀錄片的一些特質，但觀眾對其已付出真實的感情，因此會覺得很不舒服，認為影片不誠實。

而不誠實正是對紀錄片創作者所能提出的最嚴厲的指控，這將創作者與觀眾之間心照不宣的默契——即紀錄片所再現的影像或聲音來自於攝影機或錄音機對真實世界的捕捉——予以毀棄了。

在紀錄片中，任何對真實世界的偽造、扭曲、干預或甚至重新創造，都被許多觀眾認為是不適當的，會引起強烈抗議，除非紀錄片創作者對其這種作為已經善盡告知觀眾的義務。瑞比格 (Michael Rabiger) 即認為：紀錄片創作者與觀眾間存在著一紙契約 (contract)，觀眾透過直接（影片敘事）或間接（影片發展邏輯、片名或影片文宣中的文字）被告知的方式，理解影片發展的方向與暗示的終點，以便預期在觀影過程中能獲得何種樂趣 (Rabiger: 250)。

p. 462

瑞比格在提出此種契約的說法時，強調的是觀眾期待創作者會以適當 (fair) 與誠實的方式去再現他人在真實世界的經驗，至於再現的方式則無限制。重要的是，真實與虛構間的那條界線要如何界定，以及與觀眾間的契約如何始終如一。而紀錄片創作者與觀眾間的這種默契或契約，牽涉的其實是更廣大的倫理問題。

Chapter 3
紀錄片創作實務概論

現在要製作一部紀錄片，看起來好像很簡單，因為每個人很容易就能取得一個含有鏡頭、感光元件與記憶體的電子裝置（包括手機與數位相機），可以隨時隨地拍片，然後在家用電腦上進行剪輯、混音、調光、特效處理、上字幕等後期工作，即可完成一部紀錄片。工具與技術上的簡化與普及化讓製作紀錄片變成像書寫文章一樣，成為每個人唾手可得的一件事。

但正如寫文章一樣，看來簡單卻不是人人都能寫出言之有物、有益社會的文章；同樣地，拍出一部有深刻內涵、能感動人、對人類或社會有價值的紀錄片作品也是可遇不可求。從這個角度來看，製作紀錄片又似乎是一件很不容易的事。

本章將就紀錄片在創作上會遇到的幾個面向，做理論或概念上的討論。

為何要製作紀錄片

製作紀錄片首先會碰到的問題是「做什麼」或「拍什麼」，也就是題材和內容的問題。

很多人說，紀錄片是一個視覺的媒體，因此必須有很棒的影像，才會是一部好的紀錄片。在視覺上能有吸引人的影像去再現真實世 p. 497界，以呈現創作者的想法，確實可以為紀錄片加分不少。

但是，有更多人認為，光有很棒的影像還不夠，必須有好故事或好點子才行。紀錄片確實也是一個說故事的媒體，因此有一個可以打動人心的好故事、好點子，絕對會很有吸引力。

不過，紀錄片畢竟是以真實的人、事、物為拍攝對象，而且觀眾傾向於看到未經操控的真實行為，更何況紀錄片創作者使用的是別人的影像與生活，講述的卻是自己想講的故事。這樣的故事是否也是被拍攝者想被看到的故事？影片公開放映後會不會對當事人產生什麼（不良）影響？這些都是必須考慮的實務與倫理議題。

最後，與製作紀錄片相關的議題，終究會歸結到一個疑問：「為
什麼要拍」——創作者想表達什麼意見？誠如紀錄片理論家尼寇斯 _{p. 459}
(Bill Nichols) 所說的，紀錄片是一門表現的藝術；紀錄片創作者關
心的不是提供訊息或娛樂，而是如何贏得觀眾對其意見的贊同。因
此，創作者想要透過以真實世界為素材的紀錄片媒體來表達何種意
見，就成了「為何要製作紀錄片」這個問題的關鍵。

底下讓我們來逐一檢驗這個問題中的幾個關鍵因素：(1)紀錄片
創作者的意見是什麼；(2)如何在紀錄片中表達意見；(3)為何要使用
紀錄片而不是劇情片（或其他媒體）來表達意見。

1.紀錄片創作者的意見是什麼

意見 (voice) 是觀眾從電影文本 (text) 或素材被組織的方式所能 _{p. 492}
知覺到的一種觀點 (Nichols, 1985a: 260)。尼寇斯於 1980 年代初批評
美國紀錄片缺乏自己的意見，似乎也適用於今天的臺灣紀錄片。

在政治上，他們放棄了自己的意見，而以別人（通常是他們請
來拍攝與訪問的人物）的意見為意見。在形式上，他們否定意見的
複雜性，也拒絕論述，反而去追求忠實地觀察或謙卑地再現——正
如尼寇斯所說的，這種顯然較為單純的表現方式，是基於單純地對
經驗主義 (empiricism) 的毫不質疑，以為世界和真理都是存在的， _{p. 511}
只要揮走表面的灰塵，就可以報導出去 (ibid.: 261)。

其實，除非是為了維生而接受委託去製作紀錄片，否則創作者
必定有一個很強的動機，才會促使自己去拍一部紀錄片。創作者在
整個創作過程中，絕對不能忘記拍片的初衷。

紀錄片創作者在作品中表達的意見，始於前期製作時企劃的原
始想法 (documentary idea)。這些想法若能製作成紀錄片，必然是需
要有相當分量，畢竟製作一部紀錄片是費時、費力又花錢的工作。
從紀錄片的原始想法開始著手，創作者會逐漸形塑出一個影片構想
(concept)，包括創作動機、主題、大致的內容與目的。

隨著前期製作的展開——研究工作、反覆思考、腦力激盪、討論，與紙上作業——影片構想會一再演變。影片構想可以只作為創作者自己參考使用，也可以發展成企劃案，用以尋找資金，或作為與工作人員（如製片、導演或攝影師）或被拍攝對象溝通的工具。

作為創作者的工具，影片構想最終會讓紀錄片創作者據以準備出一份理想中的拍攝鏡頭清單 (shot list)，構思（或想像）影片製作的方向與理想的拍攝對象，因而逐漸勾勒出影片的成果可能會是什麼樣子。

當然，在實際的拍攝過程中，拍攝清單會因實務操作上遇見的各種狀況而做修正，但如漢普 (Barry Hampe) 說的，草擬可能拍攝 p. 442
的各種場面的鏡頭清單，將可幫助紀錄片創作者在實際拍攝時，對應該尋找什麼樣的影像先有心理準備；一旦這樣的影像出現時，即能辨識出來 (Hampe: 109)。

2.如何在紀錄片中表達意見

紀錄片創作者會將影像與聲音等素材加以組織，賦予它一個結構（開頭─中間─收尾），讓觀眾按照創作者所設計的閱讀方式「看到」創作者期待觀眾能看到的觀點或意見。因此，找尋適當的敘事或論述結構，是製作一部紀錄片極為重要的一項工作。

儘管紀錄片不一定非要講故事不可，但即便是議論性的解說模式紀錄片，或詩意模式與展演 (peformative) 模式這兩種非敘事性的 p. 506
紀錄片，還是必須要有「開頭─中間─收尾」的結構。

如果以書寫文類來比擬，無論是議論文、詩或散文，都必然有個起承轉合的結構。而此結構中的收尾（或「合」），是要讓讀者獲得一個閱讀後的結論，也就是創作者期盼讀者能夠讀出的意見（主題）。當紀錄片是試圖透過一個故事來傳達意見時，古典敘事所採用的三幕劇 (three-act play) 結構，更經常被紀錄片創作者借用。 p. 489

無論如何，誠如漢普所說，紀錄片需要一個結構，讓觀眾從影片一開頭即提起觀看的興趣，經過冗長的中間發展仍保有看下去的動力，一直到問題獲得解決，影片收尾結束 (ibid.: 123)。

3.為何要使用紀錄片而不是劇情片（或其他媒體）來表達意見

紀錄片創作者使用攝影機與錄音機去捕捉真實發生在攝影機前面之人、事、物的影像與聲音，在剪輯臺上經過抽絲剝繭之後，重新建構出創作者對該等人、事、物的詮釋。因此，紀錄片是一種對現實世界的「創作」。

所以，紀錄片與劇情片最大的區別在於：紀錄片有已被記錄下來的事實紀錄作為依據，發生在攝影機前的事件（pro-filmic event，被攝影機拍到的事件）不是被安排給攝影機拍攝的[1]；而劇情片則是編劇想像出來的產物，發生在攝影機前的事件是經過創作者的安排後才被拍攝的。因此，創作者為何要使用紀錄片來表達意見，一

布倫費爾德

p.505 定與紀錄片的「真」(true) 有密切的關係。

例如，以紀錄片《女大兵》(*Soldier Girls*, 1981) 聞名，但也導演過劇情片的英國紀錄片創作者布倫費爾德 (Nick Broomfield)[2] 即說過：「在我的紀錄影片中，我想把我自己對影片題材的著迷和熱情傳達給觀眾。劇情長片雖然比較被認真看待成藝術作品或娛樂，但只有紀錄片能夠真正捕捉到真實生活的自發生命力以及立即感。」(Macdonald and Cousins: 364)

《女大兵》

p.440 另一位英國紀錄片創作者戈登 (Clive Gordon) 則說：「我想講的

① 關於紀錄片中使用安排過的事件，例如重演、重建、表演等手法，牽涉到紀錄片是否可以使用「非再現」手法的議題，本書在第 6 章〈跨類型紀錄片與紀錄片的虛構性〉與第 7 章〈隨筆式紀錄片：隨筆電影、自傳體（個人）紀錄片、前衛電影〉中有較深入的討論。

② 布倫費爾德的劇情片包括《鑽石頭骨》（又譯為《智慧殺手》）(*Diamond Skulls*, 1989)、《鬼佬》(*Ghosts*, 2006)、《哈迪塞鎮之戰》(*Battle for Haditha*, 2007)。

戈　登

是一個可以感動觀眾的『人的故事』。這個故事一定要有一個目的，而影片則要有一個觀點。我無意給觀眾什麼『資訊』，而是要讓觀眾產生情緒反應。或許這是一種操控的手法，多少像劇情片那樣，只是我的影片中的人物都是真實的。這些紀錄片都受到製作過程中的熱情所支撐，以及全體工作人員對於題材的全心付出。影片的『操控』不是發生在拍攝現場，因為我從不在事件發生的過程中進行干預，而是在剪輯時進行技術上的操控。……影片中會有一個很強的主要故事及很多交叉剪輯 (cross cutting)：這是一種許多情緒的混合體，沒有辦法以言語形容，也沒有辦法概括說明。」(ibid.: 370)

p. 496

　　漢普引述美國著名的紀錄片發行商與創作者，也在南加州大學 (University of Southern California) 任教的布拉克 (Mitchell Block)[3] 的看法說：所有的電影（無論是虛構或非虛構）之所以被製作出來，只有 2 種理由──不是為錢，就是為愛。漢普認為，最好的紀錄片毫無疑問都是創作者被自己想去探討某個題目的欲望所驅動，因此都會歸結到他（她）想要顯示給觀眾看的是什麼，也就是影片要傳達的意見是什麼 (Hampe: 104–105)。

紀錄片的製作過程

　　紀錄片的製作過程，與任何有結構的工作相同（當然也與劇情片相同），都要經過前期製作 (preproduction)、製作期 (production) 與後期製作 (postproduction) 3 個階段。

1. 前期製作

　　主要包括發想，即從原始想法逐漸形塑出一個影片構想，包含動機（為何想製作這部影片）、主題（這影部片要向觀眾說什麼）、

③　本書第 4 章〈紀錄片的製作倫理〉中，對於布拉克的短片《…沒説謊》(...No Lies, 1973) 會有詳細的討論。

大致的內容（會顯示什麼主要的影像與聲音）與目的（希望影片能達成什麼效果）。

隨後，創作者展開研究工作並反覆思考，決定好理想的拍攝鏡頭清單與拍攝對象，進而擬出一份拍攝大綱 (outline)，有時也稱為處理大綱 (treatment)；大綱要愈詳細愈好。

之後，創作者即可擬定此紀錄片的企劃書；這是一份文案，用來說明或解釋影片的動機、主題（或創作者的意見）、模式、風格、內容與目的，以及所有素材最後將會組織成一部什麼樣的作品（結構方式）。

現在的紀錄片大多僅發展到拍攝大綱與企劃書，即可進入製作籌備期——籌募資金、組織工作團隊、勘景與預訪、準備器材與材料，以及擬定工作時程表等。只有那些不去拍攝自然發生的人、事、物的紀錄片，或影片需要用到演員或其他虛構元素（例如特效或動畫）時，才需要完成文字劇本與分鏡劇本，而這些通常只會出現在重演 (reenactment) 或展演的狀況中。

前期製作很重要的一件事是勘景與預訪，這是為了使拍攝能順利進行而預做準備的措施。

勘景 (location scouting) 是指，導演與攝影師為了瞭解及熟悉將來會拍攝的場所與人物，而預先勘查可能的動線、可拍攝的地點與位置、光的來源與強度、聲音方面是否有無法控制的雜訊 (noise)、萬一需要打燈時的可用電源與限制，以及有無其他任何可能妨礙拍攝的因素。

p. 518

預訪 (preinterview) 則是指：預先與可能的訪問對象進行初步訪談，以瞭解受訪者對一些議題的看法、受訪者對攝影機拍攝的（生理）反應，或受訪者上不上相等狀況。紀錄片創作者通常也藉由預訪確認受訪者的背景資料（包括正確的姓名、職位與學經歷），並向受訪者說明創作者的想法、影片的製作目的、是否為特定機構製作本片，與目標觀眾是誰等。創作者必須讓受訪者（或被拍攝者）理

解：攝影機拍到的影像與聲音不一定會（完全）剪輯進最終的影片，但仍需要受訪者（或被拍攝者）簽署拍攝許可同意書 (release form)[4]。

紀錄片企劃書的一個主要用途是用來籌資，但也可以用來作為與工作人員或與被拍攝者溝通的工具。企劃書若是用來籌資，必須能讓出資者（無論是政府基金獎補助、私人資金贈與或商業投資）知道他們給了錢之後，將會得到什麼作品。因此，如漢普所說的，紀錄片企劃書必須能讓出資者相信：⑴這個社會需要這麼一部紀錄片，應該要把它製作出來；⑵這部影片拍得出來；⑶創作者知道應該怎麼去製作它；⑷這部影片的工作人員是唯一能把影片拍到最好的團隊 (ibid.: 126–127)。

至於企劃書的格式，只要按照出資單位的要求或使用通用的格式即可，但應務求簡潔、完整與專業。

2.製作期

無論前期製作是否已告完備，到了影片非得開拍時，還是得開始拍攝，影片自此便進入了製作期。紀錄片的製作期，與劇情片一樣，主要的工作就是取得影像與聲音，作為剪輯時的材料。

製作期就好比上市場買菜。在製作劇情片的時候，你已經先有了食譜，知道你需要什麼材料與數量，然後按圖索驥地採買，之後便能在廚房照著食譜做出料理。而在製作紀錄片的時候，通常你只有大略的想法，但你到市場後可能會有驚喜，買到原先沒有想到的材料，也可能失望地找不到預定採購的材料；等到你把買菜錢花光而結束採購之後，你在廚房才會開始盤算運用採買到的材料能做出什麼料理。

有些關於紀錄片製作的書籍會告訴讀者，要為剪輯而拍攝與錄

④ 關於受訪者（被拍攝者）簽署「拍攝許可同意書」的相關倫理議題，請參閱本書第 4 章〈紀錄片的製作倫理〉。

音，就是在講這個道理⑤。若在蒐集影像與聲音的過程中，創作者對於應該蒐集什麼影像與聲音毫無概念，那他（她）只有祈求上蒼的祝福，才能拍到可用的影像、錄到可用的聲音。

導演是拍攝現場的靈魂人物或主導者，因此有人把紀錄片導演在現場的工作比喻成球隊的經理或交響樂團的指揮。很多紀錄片導演在現場既不擔任攝影也不做錄音工作；但就像球隊經理一樣，紀錄片導演的主要職責是：從規劃整體策略到照顧每一個小細節，以完成製作期的工作——獲得可以使用的影像與聲音；同時，他（她）也像交響樂團指揮那樣，作品的成敗端視最後完成的藝術成果，而不在於他（她）是否善於處理行政工作 (Kriwaczek: 204–205)。

因此，導演在進行拍攝時，對這部影片必須有個清楚的概念或視野 (vision)，並且讓每個在場的工作同仁瞭解導演本人的想法，以便取得所需的影像與聲音。導演也必須讓工作夥伴感覺到導演本人對於這個作品的熱情，讓他們願意發揮最大的潛能來讓拍攝與錄音工作做到最完善的地步。導演必須能在現場處理問題或突發事故，也應能認真聆聽工作夥伴對於解決問題或困難的建議。換言之，導演在現場不僅要當好的領導者，也要善於溝通與解決問題。

導演在製作期確實需要仰賴攝影師去獵取好的與可用的鏡頭，錄音師能錄到最高品質與最清楚的聲音。這種現場製作的團隊合作若要獲得好的成果，上述導演的視野、熱情與求好的心態必須能感染給工作同仁。導演可以建議攝影機擺設的位置與想要的鏡頭，甚至拍攝的風格，但也應給予攝影師與錄音師必要的尊重與藝術上的

托比亞斯

p. 430
p. 474
⑤　例如，丹通尼歐 (Joanne D'Antonio) 指出：托比亞斯 (Michael Tobias) 製作關於艾克森石油公司油船在阿拉斯加港灣漏油造成生態浩劫事件的紀錄片《黑潮》(Black Tide, 1989) 時，是先寫好劇本，然後才依照劇本去拍攝鏡頭及蒐集資料影片。但即便是沒有先寫劇本的紀錄片，丹通尼歐也建議創作者心中能先有個故事，以便在拍攝每個鏡頭時能思考「拍什麼」及「如何拍」，如此才能理解這個鏡頭的目的；這將有助於剪輯——因為拍到的影片必須能「屬於」故事的一個部分 (D'Antonio: 254)。

發揮空間。換言之，除非導演自己擔任攝影師，否則無須每個鏡頭都要親自看過觀景窗才算數。

當然，導演在現場要能敏銳地觀察並不斷地思索「目前正在拍攝的事件將來在剪輯時需要用什麼樣的鏡頭去組合才能完整再現」，才能知道已經完成了哪些鏡頭，還缺少哪些影像與聲音，然後指揮攝影師與錄音師去取得應有（或想要）的影像與聲音。這種拍攝現場的分工與指揮，在無劇本的紀錄片製作模式中尤其重要。

初學拍攝紀錄片的創作者或學生，最常有的疑問是：是否應該打燈？紀錄片若完全倚賴現場的光線，有時很難取得好的或可用的鏡頭。這時候，導演與攝影師必須決定是否要補人工光源。一般而言，如果打燈不會影響進行中的事件，則應盡可能在不花費太多時間的情況下補一些人工光源（無論是聚光或散光、正打或反打、強光或弱光）。

漢普列出在拍攝現場打燈的幾點原則：(1)打足亮度以讓影像獲得適當的曝光 (exposure) 及景深 (depth of field)；(2)在混合光源的條件下取得適當的色彩平衡 ；(3)減少影片的高反差 (high contrast) 效果；(4)能少用就少用人工光源，盡量維持一種自然燈光的感覺；(5)燈光要打得好像沒打燈的自然狀態，讓光源的方向、亮度與影子是合乎邏輯的；(6)燈光不要妨礙攝影機的移動；(7)燈光不要妨礙被拍攝者的移動；(8)燈光可以製造戲劇效果 (Hampe: 204–206)。p. 518
p. 510

p. 504

不同製作模式也會在拍攝與錄音上產生不同的需求。英國著名的紀錄片剪輯師沃恩 (Dai Vaughan) 即認為，觀察模式的紀錄片在記錄私領域的題材時，最困難的地方在於：(1)人類的活動若不去干預將會很難拍，因為它不屬於公領域（因此很難預測）；(2)人類的活動最不容易重演，因為它幾乎不會很簡單地重複出現[6] (Vaughan,p. 476

沃 恩

[6]　公領域的事件（例如政治演講）或可重複的事件（例如操作車床），是可預測或重複性高的 ，工作人員在現場的存在被認為不會對事件造成什麼重大影響。反之，私領域的事件，即便不屬於祕密的，但仍是個人的與

1999: 55)。此時,攝影師如何拍攝到導演需要與想要的畫面,變成這部紀錄片能否成功的關鍵因素 (ibid.: 55–56)。

有的時候,攝影師與錄音師也必須仰賴一些專業的工作習慣。舉例來說,在每一天以及每一個製作的現場,攝影師應該要記得拍

p. 504
p. 507
p. 512
p. 510
p. 517

攝一些建立鏡頭 (establishing shot) 以及細部鏡頭 (close shot),以供剪輯時作為跳切鏡頭 (cutaway) 或備用鏡頭 (coverage) 使用。錄音師也應錄下各場地的環境空音(ambience、room tone 或 buzz track),供聲音剪輯使用。拍攝訪問時,若發問者可能需要入鏡,導演有時會在全部訪問結束後補拍訪問者問問題及做反應(點頭、聆聽等)的畫面與聲音,以便在剪輯時創造雙機拍攝的幻覺或壓縮時間。

拍攝受訪者時,也會有一定的慣例。通常像電視紀錄片節目主持人或是解說人(例如英國著名的生態紀錄片主持人艾登堡 (David Attenborough))會正面對著觀眾講解,給人的印象是:他對著我們觀眾說話。但訪問時,通常訪問人與受訪者都是正面相對,並各以 15 至 30 度角度的側面姿勢被拍攝。這種安排旨在避免正對攝影機,以免造成當事人是在對觀眾說話(說教)的印象。而訪問人與受訪者正面相對,則是為了避免引起觀眾產生當事人無的(對象)放矢(自說自話)的錯覺。

艾登堡

尼寇斯認為:若將「正面對著觀眾說話的主持人的畫面」與「側面對著訪問者(通常也是主持人)說話的受訪者的畫面」剪輯在同一部影片中,這樣的凝視 (gaze) 方式的組合,可以讓受訪者避免因為受限於面對攝影機的角度而變成從屬於主持人(代表電視臺)。他指出:像電視節目主持人正面的臉部、與觀眾視線相接的眼部,以及正面對著觀眾的身體,這些都是保留給評論者的肢體位置,因為觀眾透過這些線索知道是誰在代理著誰在發言與解說 (Nichols, 1991: 130)。也就是說,這些肢體的展現方式及其肢體,讓觀眾知道

親密的,而工作人員在現場的存在被認為會對事件造成很大的影響 (Vaughan, 1999: 55–56)。

他（她）所看見（聽到）的世界，是由某個人（例如艾登堡）以及其機構（例如英國廣播公司 (British Broadcasting Corporation, BBC)）告訴你的。

導演在每日的拍攝過程中，應該讓工作同仁感覺到他有在控制進度，知道在影片的整體構想中，到目前為止已經取得多少比率的想要（或可用）的影像與聲音。每日拍攝時（或至少在結束後），導演或場記應該要整理一份當天的拍攝鏡頭清單，並初步決定鏡頭的可用程度——哪些是 OK（可用）的鏡頭，哪些是 Maybe（可能可用）的鏡頭，哪些是 NG（不可用）鏡頭。

導演如果可以在拍攝時，與攝影師及錄音師共同判斷每一個鏡頭的可用程度，則可立即決定是否往下繼續拍攝、重拍或補拍鏡頭。如果鏡頭有問題，就必須找出問題的所在——是器材問題、操作問題，還是應該發生的事沒發生，或不該發生的事發生了——而予以立即排除，例如換鏡位或做某些動作上的調整等。

如果是主要的工作人員出了狀況，導演與他（她）在私下個別交換意見，通常會比公然討論要更容易解決問題，也比較不會有損工作人員的尊嚴。如果是較低階層的工作人員的問題，則導演應交給他（她）的直屬上司去處理，會較順遂、有效率。

紀錄片在製作時，多半會發生原先無法預期的事，因此製作團隊也要保有相當的彈性，時時注意四周環境是否有其他事情發生，因地或因事制宜，去修改原先的概念。

例如，筆者在擔任《殺戮戰場的邊緣》(1986) 的導演兼錄音師時，有一天正在拍攝柬埔寨兒童在難民營表演傳統宮庭歌舞，當時筆者注意到難民營遠處似乎有一場小騷動，因此指揮攝影師離開歌舞場合前去捕捉突發事件，結果發現是一名離開難民營去叢林採集野菜的少年難民，因誤踩地雷而受重傷被抬回難民營的景況。

我們除了當場記錄下這個場面外，還持續追蹤受傷少年的故事。地雷與傷殘重建議題，在我們原先的製作構想中是較未設想到的部

分，但它在《殺戮戰場的邊緣》後來剪輯完成的作品中，成為一個重要議題。

在紀錄片創作者無法控制現場事件的製作環境中，導演與工作夥伴必須培養出默契，並建立開始拍攝及停止拍攝的暗號系統，以免太過干擾現場進行中的事件，也減少不必要的「亂槍打鳥」式的拍攝方法。

劇情片拍攝每個鏡次都需要打拍板，以方便影音對同步，以及剪輯時更容易找到每個鏡頭；紀錄片拍攝時，若每個鏡頭都能打拍板，也可達成類似的便利。但紀錄片拍攝時，創作者往往無法控制現場，很多時候沒空逐一打拍板，或者傳統的打拍板方式可能會干擾被拍攝者，或會讓被拍攝者知道正在被拍攝，因此紀錄片拍攝時是否應該打拍板，曾經是個必須思考的問題。

p. 511
p. 519
p. 518但是，隨著電子拍板 (electronic slate) 的出現，上述那些問題就都迎刃而解了。攝錄一體機 (camcorder) 與數位攝影機的出現，更讓影像與聲音分離錄製的雙系統 (double system) 電影製作方式，逐漸退出紀錄片的製作模式[7]。

許多紀錄片導演至今仍習慣在每個鏡頭前打拍板，主要是為了將鏡頭編號，以方便後製剪輯時較容易找到鏡頭。而這項場記表的記錄工作——編號及記錄每個鏡頭的內容、長度與（美國影視工程師學會 (SMPTE)）所制定的「起止時間編碼」(time code) 等——通常是落在場記的身上（在人員編制極為精簡的紀錄片製作中，有時導演要負責現場場記的工作）。

有些紀錄片會在拍攝結束之後才寫場記表，其缺點是：場記若不曾出現在現場，將不會知道許多鏡頭外發生的人、事、物，便無從補充應有的資料，而一些重要資訊（例如參與或幫忙製作的一些人的姓名、身分與連絡方式）若未當場記錄，事後很容易就會遺忘（遺失）。

[7]　但目前在製作劇情片時，還是採用雙系統的方式。

在每個場地拍攝結束後，導演、製片或場記應該取得每一位出現在攝影機前面的主要被拍攝者簽署的拍攝許可同意書[8]，這是多數電視臺及影片發行商在取得紀錄片播出權或發行權之前，都會要求創作者提供的文件。

取得拍攝許可同意書，通常是用以防止創作者與放映者被捲入法律訴訟所採取的手段。書面同意能鞏固拍攝前與被拍攝者達成的口頭協議，讓創作者確定自己可以使用被拍攝者的影像、聲音、名字或其他被拍攝者的資訊，而不會吃上官司，或不會打輸官司而須賠上一大筆錢。

有時，被拍攝者會事後反悔，不再願意被使用在紀錄片中，此時創作者若已取得同意書，那麼使用這些影像將是不會有法律問題的，但這是否合乎紀錄片的製作倫理，則尚有討論的餘地[9]。

每日拍攝結束後，導演除了必須整理拍攝鏡頭清單外，有些導演還會與工作夥伴開檢討會，討論技術或行事上的問題，尤其是當攝影師或錄音師對於導演的行事風格有意見時，最好盡早在這種場合討論及尋求改善之道。

3. 後期製作

如前所述，大多數紀錄片的前製與拍攝工作的主要目的，都是為了蒐集影像與聲音的素材，以供後製剪輯使用。剪輯賦予了紀錄片結構，讓觀眾瞭解影片的故事（人物、事件、衝突及因果關係），或閱讀出創作者的觀點或意見。剪輯工作包括影像與聲音元素的處理。其他後製工作還包括製作音樂（配樂）、製作特效或動畫、調光（調色）、上字幕與出拷貝等。

[8] 在美國，被拍攝者簽署的拍攝許可同意書還必須包括名義上的金錢交易（例如給簽署同意書的被拍攝者 1 美元），才會讓同意書變成有效。

[9] 與拍攝許可相關的倫理議題，請參閱第 4 章〈紀錄片的製作倫理〉。

紀錄片的結構

　　雖然紀錄片的製作模式有很多種[10]，但現今大多數紀錄片都是混合各種元素，包括實拍的真實世界的影像，或重建 (reconstructed) 及重演 (reenacted) 的事件，以及資料影片或照片、訪問片段、旁白、音效與音樂，必要時甚至使用插圖或動畫等。

p. 504

　　創作者如何透過電影文本來建構他（她）對於真實世界的一個可信的與寫實的詮釋，端視其如何透過時空順序的安排，將這些影像與聲音的元素予以組合。絕大多數的紀錄片都是在剪輯階段才找到最適當的結構，甚至才找到更好的形式以及原先沒想到的意義。

　　雖然有些人認為「結構愈簡單，影片所再現的事物就愈真」，但如沃恩所指出的：相對於有結構的東西的，並不是真或客觀，而是隨意 (random) (Vaughan, 1999: 57)。

　　絕大多數的紀錄片，雖然不一定會採用敘事的手法去講故事，但都一定會有一個敘事結構，仰賴一些敘事元素。羅森 (Philip Rosen)、基爾本 (Richard Kilborn) 與伊佐德 (John Izod) 等人都認為：在紀錄片的歷史中，創作者無可避免地會採用當時（例如佛拉爾提 (Robert Flaherty) 使用 1920 年代）好萊塢劇情片已建立的一些用以表達意義的主流敘事機制，去將片段的真實世界轉化成針對一群觀眾的一種說法或故事 (Rosen: 74–76; Kilborn and Izod: 115–116)。

p. 465
p. 449
p. 446
p. 436

　　在紀錄片中形塑意義的方法大致有 2 種。一種是類似論說文去建構一種論點，另一種則是說故事[11]。基爾本與伊佐德也指出了其他幾種紀錄片的結構格式：(1)某人（或某機構、某城市）一天的生活；(2)發現的歷程，常見於動物（生態）紀錄片或民族誌電影，讓觀眾有與創作者共同探索知識的錯覺；(3)提出問題與解決方案等。

⑩　請參閱第 2 章〈什麼是紀錄片〉。

⑪　雖然紀錄片也可以像詩一樣來表達意義，但電影詩或詩意模式紀錄片的結構較為特別，需要專文探討，本章將不做討論。

這些說故事或建構論述的結構，往往也會借用觀眾所熟習的刻板影像，方便觀眾立即理解或滿足觀眾的期待 (Kilborn and Izod: 118)。

以下分別討論建構論點與說故事這 2 種用以形塑意義的方法。

1.建構論點

提出關於這個世界的論點，或去呈現證據以傳達某種觀點，被認為構成了紀錄片的主流方式 (Nichols, 1991: 125)。使用文字的論述形式，包括散文、論說文或報導等⑫。紀錄片的論述形式，則包含解說模式、觀察模式、參與模式、反身模式等第 2 章介紹的製作模式。

上述這些模式，及其各式可能的組合，很多都會採用「問題與解決方案」的順序軸（縱向聚合）結構 (paradigmatic structure)——先建立問題（議題），然後檢視問題（議題），讓觀眾清楚看到問題（議題）的歷史背景與現況或複雜性（往往包含 1 個以上的觀點），最後引進問題的解決方案（如果提不出問題的解決方案，則至少指出可以找到解決方案的可能方式）(Nichols, 1991: 18, 125–126; Kilborn and Izod: 119)。

這樣的過程，也就是透過呈現相關的「證據」，用以展示某個或某些案例，來建構所謂的「論點」。因此，在此種「問題與解決方案」的結構中，影像與聲音是用來代表證據，而不是用來作為建構情節的元素。

正如沃恩所指出的：劇情片的組成元素旨在生產文本的整體意義，因此無助於生產此意義的東西，都會被當成不重要；相反地，紀錄片中的元素，都被看成比其所達成的意義要更豐富，並且總是可被檢視（無論是為了什麼目的，包括為了可能產生比原先意義更新、更表面，或甚至完全相左的意義）(Vaughan, 1999: 80)。

⑫ 尼寇斯甚至認為，日記、筆記、咒語、頌詞或講道文等，也屬於非虛構的論述形式 (Nichols, 1991: 125)。

由此看來，劇情片的意義是單一的、封閉的，只為劇本所設定的文本服務。紀錄片的意義則是多元的、開放的，沒有固定文本，因為它的事件是「被攝影機拍到的事件」，而不是「安排給攝影機拍攝的事件」，並且紀錄片建構出的論點，其關心的範圍是外延到真實世界的，而不像劇情片那樣是封閉在自我的文本中。

尼寇斯認為：紀錄片論述的方式有 2 種；一種是像觀察模式的紀錄片那樣，採取連續的、含蓄的論證方式；另一種則是如同使用旁白口述或歷史人物直接見證模式的紀錄片那樣，採取一段段、直率的論證方式 (Nichols, 1991: 126)。

兩者的共同點是：它們都具有對真實世界的一種看法（透過證據的選擇與排列而暗示出的世界觀），並做出對真實世界的評論（紀錄片創作者或被拍攝者所陳述的世界觀）。

尼寇斯認為：倚賴大量訪問完成的紀錄片，其所呈現出來的論點，可能主要還會是集中成一種觀點 (perspective)[13]，但個別受訪者或是紀錄片創作者，還是可以在描述或說明時，插入自己的評論 (commentary)。有些創作者或被拍攝者的陳述 (statements)，不一定非得以口頭的形式表現出來不可，還是可以透過視覺（例如身體語言）、聽覺（例如語調、語氣），或甚至蒙太奇 (montage) 的剪輯手法來表現 (ibid.: 126)。

《悲傷與遺憾的事》的訪談畫面

訪問其實是一種由影片創作者主控的意見表達工具，訪問者與受訪者的權力及地位並不對等。影片創作者可以運用訪問，將不同的說法整合成一個故事。藉由將各個受訪者的意見及相關的佐證材料編織起來，創作者可以發出自己的意見 (Nichols, 2017: 146)。

評論是一種讓影片的意見直接被看見或聽見的一種陳述論點的

《豬年》的訪談畫面

《大浩劫》的訪談畫面

[13] 尼寇斯舉《悲傷與遺憾的事》(*The Sorrow and the Pity*, 1969)、《豬年》(*In the Year of the Pig*, 1969) 與《大浩劫》(*Shoah*, 1985) 為例，認為這 3 部影片雖有大量的訪問，但創作者無須使用旁白評論，還是能很清楚地讓觀眾瞭解他（她）對於中心議題論證的觀點 (Nichols, 1991: 126)。

形式，引導觀眾掌握紀錄片文本所提供的在道德上與政治上的世界觀。它與直接宣示 (direct address) 之間的差別在於：直接宣示通常用在解說模式的紀錄片，而評論則除了用於解說模式外，還可用於參與模式與反身模式的紀錄片[14] (ibid.: 129)。

尼寇斯指出：評論會給人疏離的感覺，讓觀眾能在電影文本和證據之間做出定位、評估、判斷、反省、重新思考、說服或定性。

除了旁白之外，這些評論通常還會被藉由類似創作者再現外在世界時所使用的一些技巧或風格手法[15]（例如剪輯、攝影角度、構圖或音樂等），去讓觀眾得以辨識出其道德或政治意涵[16]。

當配合評論聲音的影像，是採用蘊涵邏輯 (logic of implication) p. 519時，這些影像即可能大多是來自於符合「證據式剪輯」(evidentiary p. 519editing) 的同一個世界的不同地方。例如，要代表工業化時，過去會

⑭ 尼寇斯認為：在觀察模式的紀錄片中比較少見到評論，只有偶爾在一些像是《提提卡輕歌舞秀》(Titicut Follies, 1967) 之類的影片中才看得到 (Nichols, 1991: 129)。此外，尼寇斯也指出：觀察模式的紀錄片比較少讓觀眾感覺到「影片正在表達論點給我」，但解說、參與和反身模式的紀錄片則依賴觀眾有此種認知的效果 (Nichols, 1991: 123)。

⑮ 尼寇斯舉《聖彼阿楚戰役》(The Battle of San Pietro, 1945) 這部影片為例。導演赫斯頓 (John Huston) 的旁白提供了他對戰爭犧牲生命的論點，不但 p. 444與克拉克 (Mark Clark) 將軍在片頭稱讚戰爭勝利的話相違背，影片中一些嘲諷意味的說詞更成為觀眾建構論點時的鷹架，這使得搭配的影像被觀眾當成是插圖，用以支持語調（而非說詞）所帶來的論點；例如「去年對於葡萄與橄欖的生產不是個好年冬」的旁白，即被配上充滿彈痕的農田影像。此部影片在音樂與剪輯上的使用方式，也內包含相似的看法 (Nichols, 1991: 129)。

《聖彼阿楚戰役》中的克拉克將軍與充滿彈痕的農田

⑯ 例如，懷斯曼 (Fred Wiseman) 的影片透過影像與聲音的選擇與組織後， p. 479無須旁白即能讓觀眾體會這些影片對於各機構（高中、醫院、軍隊等）的獨特看法。尼寇斯認為這種間接說明的效果，來自於懷斯曼的電影風格；它們可以像劇情片那樣，看起來只是間接地向觀眾說明 (Nichols, 1991: 128)。

將來自不同城市或不同工廠的冒煙煙囪的影像剪輯在一起（但今日這樣的影像組合則會代表汙染）(ibid.: 131)。尼寇斯所謂的紀錄片文本的意見或社會觀點，就是這樣被建立起來的[17]。

尼寇斯進一步指出：評論與看法之間的差別，可以從觀眾的位置來討論。例如，觀察模式的紀錄片採用的，是讓觀眾用自己的方式去看的觀看方式（類似主流劇情片的觀看經驗）。在這種影片中，觀眾會較主動地決定影片文本的道德或政治主題，但由於導演的意見比較隱晦，因此這種影片常會被認為較具有操控性，例如懷斯曼的《高中》(*High School*, 1968)。

反之，要觀眾照創作者的方式去看的紀錄片，觀眾是被放在較被動的位置上，除了接受創作者（或被拍攝者）的看法及評論外，觀眾沒有太多選擇。但詭異的是，觀眾會認為這類紀錄片比較坦誠。

當然，也有一些比較開放的紀錄片，會不只提供一種評論；此時，不同評論間可能會互相矛盾，但影片也不做調和；甚至各種意見也會互別苗頭，讓觀眾從眾聲喧譁中，不僅理解有超過 1 種以上的看問題的方式，同時也掌握每種看的方式各有其意識型態上（或道德上、美學上）的意涵 (ibid.: 126–127)。

紀錄片在推進論點的過程中，須採用某種呈現證據的策略，才能說服觀眾接受「證據已被適當陳列並公正呈現」這樣的認知。基爾本與伊佐德認為：這將需要採取邏輯、分析及修辭技巧 (Kilborn and Izod: 119)。尼寇斯則認為：應採取紀錄片邏輯 (documentary logic) 的策略，也就是依據事件間的因果關係或合理性 (justification) 去組織影像與聲音[18]。

[17] 尼寇斯對「紀錄片之意見」的詳細討論，請參見 Nichols, 1985a。

[18] 尼寇斯認為，對世界提出一種說法，或用某種證據去傳達一種觀點，是紀錄片在組織素材時依賴的主軸，也就是紀錄片文本的「邏輯」。有了此種邏輯，紀錄片的各個元素才能被凝聚起來。紀錄片（與劇情片）在敘事時，建構一連串事件間的凝聚關係，仰賴的就是各事件間的動機（因

所謂的紀錄片邏輯，重視的是邏輯、分析、修辭與論證的原理；劇情片的敘事邏輯則強調動機、可信性、功能與一致性。

紀錄片也講求一致性，但它指的是：根據文本所提出的邏輯去組織證據素材，以形成一種概念上的一致性，觀眾再依據紀錄片所呈現的證據而理解其所提出的論點。

尼寇斯認為：這些再現證據的不同方式，包括探索式 (explorer)、報導式 (reporter)、繪畫式 (painter)、控訴式 (prosecutor)、催化劑式 (catalyst) 與游擊式 (guerilla) 等[19] (Nichols, 1991: 125)。

p. 507
p. 509
p. 518
p. 507
p. 513
p. 509

尼寇斯更指出，雖然觀察模式紀錄片採用的敘事結構較接近劇情片（產生衝突，深化衝突，最後解決衝突），而非採用問題與解決方案或紀錄片邏輯，但問題與解決方案的結構仍對這些片中的一些個別場次（甚至整部片）具有相當影響力 (ibid.: 19)。

尼寇斯說，紀錄片中典型的事件的第 1 個場次，會先建立時間、空間，及與前後幾場事件的邏輯關聯性，然後呈現一個更大論點中的某些部分之證據性特質（例如圖解、例證、見證者或專家的訪談、視覺象徵，或聲音與影像間的對位），最後在暗示找到解決方案後，將影片導向下一場次（一個新的時間與空間）。在此種紀錄片中，推進論點的邏輯性與連續性優於一切，即便影片在剪輯上有時空跳躍或不順暢的情況，仍可被接受 (ibid.: 19-20)。

2. 說故事

然而，儘管論述型的架構在紀錄片中大行其道，仍然有相當多紀錄片會使用說故事的形式來呈現證據性的素材[20]。用紀錄片來說

果或合理）關係 (Nichols, 1991: 125)。

[19] 這些再現方式的名稱，是尼寇斯借用自巴諾的著作 (Erik Barnouw, 1983) p. 425 中各章的標題名稱。

[20] 基爾本與伊佐德指出，在教學片或學術論文影片 （例如 《住的問題》 (*Housing Problems*, 1935) 這部片 ）中，並未使用故事的元素，而是靠旁

故事（敘事），就是把製作期蒐集到的素材包裝成故事的模樣。創作者在這個過程中，必然因為說故事上的需求而以某種方式去呈現這些素材，所以會對素材有所取捨。這些抉擇與形塑的過程，即是對於被拍攝的人、事、物做出一種主觀的詮釋方式，而觀眾也據以認定此人、事、物真如影片中那般發生。

敘事具有一些形式要件，包括時間、地點、人物（主角、反角與配角）、物件（如建築或機構）、目標（主角的目標與反角的目標可能一致或相反[21]）、行動、事件以及環境（社會結構、風俗習慣、地理、歷史、法律、政治或經濟等）。

在故事世界中（無論是如新聞報導取材自真實世界，或如科幻小說的純然虛構），須在事件順序安排中建構明顯的因果關係——第1個事件造成第2個事件，第2個事件又引發第3個事件……。人物須在各個事件中扮演一定的角色，且主要人物必須經歷一連串事件後有所改變。

羅森尤其強調事件順序的重要，認為它為紀錄片提供了意義的集中與侷限的功能。段落可組織出時間性，提供結尾，讓所有先前的鏡頭產生重要意義 (Rosen: 74–76)。

因此鏡頭與鏡頭間、段落與段落間的（縱向）順序 (paradigmatic) 與（橫向）鄰接 (syntagmatic) 關係[22]，能建構並推進一個有「開頭－中間－收尾」的故事。

主流好萊塢劇情片的三幕劇結構，雖然在目的與敘事方式上與紀錄片大不相同——劇情片的敘事結構以吸引觀眾進入劇情，產生同情 (sympathy) 或共感 (empathy)（又稱「同理心」）為主要目的，

p. 496
p. 496

白解說員或受訪者的說詞去發展一個主題或鋪陳一個論點 (Kilborn and Izod: 121)。

[21] 主角與反角目標一致時，表示兩者都想取得同一事物，例如奪冠；主角與反角目標相反時，表示主角想獲得某事物，而反角要去阻止。

[22] 又稱為語句的縱向聚合或橫向組合關係。

紀錄片則以傳達意義為主要目的——但無可否認，許多紀錄片（包括解說模式的紀錄片，以及 1960 年代以危機結構 (crisis structure) p. 497聞名的美國直接電影 (direct cinema) 類型之紀錄片，或近代在全球電影院風行的美國紀錄片）無疑都採用了三幕劇的敘事結構。

　　舉例來說，摩爾 (Michael Moore) 的《大亨與我》(Roger & Me, p. 4571989) 與《科倫拜校園事件》(Bowling for Columbine, 2002) 這 2 部片都被認為採用了三幕劇的一些敘事手法，例如延遲 (delays)、阻礙 (retardations)、製造謎團 (enigmas) 與懸疑 (suspense) 等[23]。

　　《大亨與我》的故事圍繞在導演摩爾想帶著攝影組去訪問通用汽車公司的執行長史密斯 (Roger Smith)。觀眾一直等著看摩爾最終是否能成功訪問到他。延遲、阻礙與懸疑，這些手法在這部影片中都派上用場，吸引觀眾一直看下去。只要觀眾肯持續看下去，片頭

《大亨與我》工作團隊，最右邊者為摩爾

[23] 尼寇斯認為延遲與阻礙、謎團與懸疑，不僅是小說中固有的元素，同時也是我們日常生活中解說一件事時的固有元素，是用來吸引注意力（「猜猜今天發生了什麼事？」）或維持注意力的手法 (Nichols, 1991: 123)。

所建立的謎團到最後一定會把答案揭露給觀眾知道 (Kilborn and Izod: 120)。

伯納德 (Sheila C. Bernard) 在她的書中仔細分析了《科倫拜校園事件》的三幕劇結構 (Bernard: 56–60)。有興趣的讀者可找來參考，並自行分析作為對照學習，本書將不再贅述。

但是，此處必須強調：許多紀錄片雖然會使用說故事的手法，但說故事從來不是紀錄片的主要目的。其主要目的是透過說故事的方式去吸引觀眾，藉以呈現論點或傳遞訊息。或者，如基爾本與伊佐德所說的，敘事在紀錄片中往往旨在加強發展論點的感覺，或以這樣的方式去呈現紀錄片的說法，讓觀眾覺得更難忘或有說服力 (Kilborn and Izod: 127)。

尼寇斯則針對紀錄片講故事的方式提出一種理論 (Nichols, 1991: 123–124)。他認為紀錄片與劇情片不同的地方在於：紀錄片的真相（真理）不是由影片的結構所決定，而是產生於「影片對事件的再現」與「外在真實的真相」之間的一種對應關係。

但結構性的決定（意義）仍然可在紀錄片中看到，主要是存在於創作者的一項假設：如果我想滿足觀眾知的欲望，就必須採用一種具有線性凝聚力的結構（也就是前述的紀錄片邏輯），因而可以引發巴特 (Roland Barthes) 所說的「意義與真相、吸引與滿足所構成的目的論的世界」 (a teleological world of meaning and truth, appeal and fulfillment)。

影片由開場的解說開始，經過冗長但堅定的過程，最終邁向完整披露影片（創作者）一開始就具有的知識。在此過程中，延遲與阻礙讓創作者得以使用遲疑、欺瞞、懸疑與不確定等敘事手法[24]。

巴　特

盧易茲

《關於大事件與小老百姓》

[24] 因此，尼寇斯指出：如果某些紀錄片，像智利流亡導演盧易茲 (Raul Ruiz) 的《關於大事件與小老百姓》(*Of Great Events and Ordinary People*, 1979)，刻意造成永久的不確定性，或懸疑未被解決，則將顛覆紀錄片「對所呈現的知識極為確定，而且到片尾一定會圓滿收場」的傳統 (Nichols, 1991: 124)。

尼寇斯並指出：有時觀眾無法明瞭某些狀況，可能純粹是因為影片缺乏訊息，未必是刻意為了延遲與阻礙的效果而不提供訊息。

當然，也有相反的狀況，是創作者刻意忽略或隱瞞某些訊息，並透過某些設計使觀眾不去注意到有訊息被省略，從而達到箝制訊息的目的 (ibid.: 123–124)。第 4 章提到的《工會女子》(*Union Maids*, 1976) 刻意隱藏片中 3 名女子是共產黨員的事實，即是一個例子[25]。

《工會女子》

無論紀錄片創作者是因為缺乏資訊、刻意隱瞞資訊，或甚至是被阻撓獲得資訊[26]，這些提供知識給觀眾的方式，都是創作者展現其論點時所能採取的一些重要立場。因此，尼寇斯認為，紀錄片在提供知識的方式、主觀性、自我意識及傳播性上，其實與劇情片並無太大的不同。

只是，紀錄片的知識大多來自一位無所不知的解說者，而非一位影片中的人物。紀錄片人物的主觀性比劇情片人物更有限制，且其表現（表演）較具有一種獨特的與擬真的 (virtual) 質感。紀錄片的自我意識大多來自開場解說的部分，而較少來自敘事的元素。同時，紀錄片的傳播性受到限制，可能是為了製造懸疑及讓觀眾融入影片所採取的一種策略，但也有可能是用來證明創作者對於不完全是由他（她）所建構的外在世界，並沒有擁有太多的控制能力 (ibid.: 124–125)。

[25] 無獨有偶的是，同時期另一部也旨在平反美國女工在工會運動史上的貢獻之紀錄片《舉起嬰兒與旗幟》(*With Babies and Banners: The Story of the Women's Emergency Brigade*, 1977)，也隱瞞了好幾位被訪者加入共產黨的資訊 (Nichols, 1991: 124)。

[26] 例如，影片拍攝者被阻撓拍攝某些事件，而被阻撓的過程也被剪輯在影片中。

《舉起嬰兒與旗幟》

剪　輯

對於拍攝時已有劇本的紀錄片與紀錄劇 (docudrama)，剪輯師的工作有如編織工匠般，把影像按照語言（旁白或訪問）的需求，編輯進影片的整體結構中，並且確保影像與語言所建構起來的影片論述之邏輯，對觀眾而言是可以理解的。

若剪輯時發現在表達某個想法時缺乏適當的影像，則須透過導演、剪輯師與其他主創人員的腦力激盪，找出解決之道。通常，不是根據手上現有的素材去修改原始意念，就是為拍到的鏡頭構想出其他行得通的想法。

剪輯師丹通尼歐舉《黑潮》(*Black Tide*, 1989) 為例，說明如何剪輯這部獲艾美獎提名的電視紀錄片。

她首先根據劇本錄製非正式旁白，暫時先不配上影像，而是按照劇本將旁白與關鍵的原始聲音小段落 (sound bites) 依序組合起來，然後才把畫面逐一填入，再修正旁白的步調。

在此過程中，可能會發現某句話與影像無法配合，或某些地方重複而須刪除，或發現新關係、找到新論述，或為了影像而須寫出新的旁白，造成劇本須重新修正 (D'Antonio: 254)。

即便在依劇本而拍攝的劇情片中，剪輯過程往往也會造成劇本的修正；只是紀錄片在後期製作完成後，還須重新潤飾旁白，而劇情片則較無此種需求。

觀察模式或參與模式的紀錄片通常在拍攝時是沒有劇本的，因此剪輯師的職責就是要讓影片的故事線清楚不失焦，確保觀眾能理解影片想要講的東西。而通常這就意味著要有一個完整的結構——有「開頭—中間—收尾」。

因此有剪輯師（如丹通尼歐）認為：紀錄片的結構原理與劇情片相同，或如基爾本與伊佐德的看法，認為紀錄片至少會採用一些劇情片的修辭策略，如封閉性的敘事結構、連續（連戲）剪輯 (continuity)、

眼神對望鏡頭與表現性的配樂等 (Kilborn and Izod: 132)。

但也有剪輯師（例如沃恩）認為：剪輯紀錄片最重要的，其實不是能否講述一個結構完整、容易理解的故事或論點，而是對於影片所欲再現的真實是否能盡可能地接近真實。這是基於觀眾對紀錄片的認知，也是長久以來紀錄片創作者與觀眾之間所建立的默契[27]。因此，沃恩認為，剪輯師面臨的是下面幾個問題：

1. 經過濃縮（避免重複）之後的段落，是否能忠實再製出人物間互動的本質？

2. 剪輯後的段落是否對不同立場的被拍攝者都很公平，且能傳達出各方所使用的心理策略？

3. 影片是否尊重各參與者的人格，會不會讓某位被拍攝者情緒狀態的轉變被誤認（例如「生氣」被觀眾誤認為是「鬧脾氣」）？會不會在呈現某人的說詞時，讓其顯得比真正辯論時更不理性（或更理性）？

4. 剪輯師對被拍攝者、其所做的事或其所代表的機構之精神，是否盡力保持公正？

5. 對於半揭半遮的立場，剪輯師是否曾試著去講清楚，或曾嘗試去展現當事人使用的論點？

6. 當事件的一再重複讓影片變得很沉悶時（這會出現在當觀眾對於兩造的觀點均未支持時），剪輯師是否應該對它予以保留或避免呢？

沃恩認為：以上這些問題不僅是為了公正不阿的精神，更是為了落實影片所提出的假定意義（無論此意義有多極端）能讓觀眾正確理解這個世界。

剪輯師即是透過這樣的程序去進行腦部的練習——嘗試著從拍攝毛片 (footage) 以及被拍攝對象的證言之中，對事件形塑出一種直覺的印象，就好像自己對這個事件擁有第一手經驗（儘管所有的第 p. 492

㉗　請參閱第 2 章〈什麼是紀錄片〉的討論。

一手經驗也是帶有偏見與選擇性的），然後決定發生在素材「後面」的是什麼，以便使用這些素材去「說」它 (Vaughan, 1999: 70–71)。

p. 494　　沃恩指出：在觀察模式的紀錄片出現以前，古典紀錄片所具有的重複性 (repetitiveness) 與公共性 (public) 的本質，讓紀錄片成為文學或繪畫這一類象徵真實的媒體，而非像照相那樣與純然真實有一對一的關係。

　　在此狀況下所創造出來的真實世界的特性，若非從多重可能性中歸結出的一種概括性 (generality)，就是成為一種象徵事物（是這些被拍攝事物原本就傾向於會被認定的象徵事物）。觀眾看待此種紀錄片的方式，因此是與劇情片不同的。

　　沃恩舉出戲劇紀錄片 (drama documentary)[28] 《今晚的目標》(*Target for Tonight*, 1941) 為例。影片中，一群地勤人員正在等待主角的轟炸機從大霧中安全返航。沃恩說：這些地勤人員在等待時的對話，是一種明顯的信號（一種「固有的標籤」），要觀眾視其為真實的人（正在行動）而非演員（正在表演）。

　　也就是說，雖然觀眾看到的此種行為紀錄，其實是依他們所熟p. 516悉的寫實主義 (realism) 劇情片的概念被結構起來的，但創作者真正p. 427希望的，其實是觀眾能把這些行為紀錄看成是電影在做一種類似布p. 495萊希特 (Bertolt Brecht) 所提出的示範 (demonstration) 的做法，即影片要傳達的是關於這些軍人生活的一種概括性說法 (ibid.: 67)。

　　但在觀察模式的紀錄片出現後，紀錄片使用的電影語言愈來愈接近劇情片。沃恩認為，這使得紀錄片的結構無法具體表達出精準的意義。

布萊希特

　　沃恩舉一個例子來說明：一個在美國參議院聽證會做證的高階政府官員面臨失職的指控，當他聽著對他很不友善的一些質問時，影片跳接到他的手正緊張地玩著迴紋針，而聲軌中的質問聲在畫面之外持續著。這個簡單的剪輯，其實產生了下列一些可能性：

[28]　相關議題請參見本書第 6 章〈跨類型紀錄片與紀錄片的虛構性〉。

1. 持續的聲音是真實的，而剪輯進去的鏡頭也是同步的影像（是由另一臺攝影機拍到的）。
2. 持續的聲音是真實的，但是剪輯進去的鏡頭是跳切鏡頭，是從其他類似情境的毛片中擷取來的。
3. 2 個鏡頭都是使用同一部攝影機拍到的同步攝影鏡頭，但是在聲音剪輯時有動過手腳（可能聲音剪輯點與畫面剪輯點不是同一個地方）。
4. 第 2 個鏡頭是跳切鏡頭，旨在掩飾不連續的聲音。
5. 跳切鏡頭是從其他不相似情境的毛片中擷取來的。
6. 跳切鏡頭是在拍攝結束後請被拍攝者重演的。
7. 跳切鏡頭是找演員演出的。
8. 其他。

以上這些，除了代表倫理上高低不等的層次外，也代表了一些不同的意義，例如：

1. 這個人因為這個問題而被弄得很緊張。
2. 這個人因為這類問題而被弄得很緊張。
3. 這類的人因為這類問題而被弄得很緊張。

但沃恩認為：觀眾即便願意信任這些素材，但從素材本身的內涵信號去評量，觀眾依然很難從這些可能的意義中挑出最有可能的一個。觀眾不僅無法判斷影片想傳達的意義是否真實，甚至連這個鏡頭組合有什麼意義也可能無從決定。

觀眾如果把此段落視為透明的（真實性極高的），即要冒著被欺騙的危險。若把此段落視為一種論點（也就是真實性較低），則電影作為真實紀錄（具有獨一性與當下性）的意義便蕩然無存，而使得現代紀錄片並不會比用 35 毫米電影膠卷拍攝的古典紀錄片好多少 (ibid.: 67–69)。

當紀錄片採用的是透明 (transparency) 的風格時[29]，其目的應在

[29] 尼寇斯稱之為「零度」風格 ("zero-degree" style) (Nichols, 1991: 173)。

於讓觀眾忘掉影片是被建構出來的。若將透明的風格應用在觀察模式，則會讓觀眾聚焦在個別人物身上。透明的風格應用在解說模式，則會讓觀眾只注意到過去的世界，以及導演對此過去世界的再現（使用證據式剪輯模式，以畫面來證實聲軌上所說的話，產生接近心理寫實的樣子）。

紀錄片的剪輯，無論是不是採用證據式剪輯模式，都往往訴諸類似好萊塢連續（連戲）剪輯的準則，只是其銀幕方向性的一致、視線聯結 (eye contact) 與動態鏡頭接動態鏡頭等準則，不是運用在特定角色身上，而較可能是運用在一大群人身上。

p. 428
p. 464
舉例來說，卡普拉 (Frank Capra) 製作的《為何而戰》(*Why We Fight*, 1942–1945) 或是瑞芬斯妲 (Leni Riefenstahl) 的《意志的勝利》(*Triumph of the Will*, 1935)，片中鏡頭的連續（連戲）性是由鏡頭間運動方向的一致性、線條、體積以及視線間的聯結來達成的。

剪輯在這些影片中扮演的功能是，在形式上讓一系列影像能順利轉換或接力。例如，群眾場面中，若眾人朝某一方向觀看，則下一個剪進去的鏡頭即會被假設為群眾所注目的事物。

尼寇斯說：這類手法也可以用來展現所謂的社會主觀性 (social subjectivity) 這個概念，也就是觀眾的認同被帶進影片中，產生一種集體參與感，而非針對特定個體產生認同 (Nichols, 1991: 174)。

p. 447
尼寇斯舉詹寧斯 (Humphrey Jennings) 的影像作品《傾聽英國》(*Listen to Britain*, 1942) 為例，說明觀點鏡頭 (POV shot) 在紀錄片中的應用方式與意義，是與劇情片不同的。

在古典好萊塢的敘事模式中，觀點鏡頭是指鏡頭顯示出從影片中人物的觀點所見到的事物。影片會先呈現某個人物觀看畫面外某個事物的近景或特寫鏡頭，然後跳接到該人物的觀點鏡頭，暗示這鏡頭中的事物即是上一個鏡頭中某個人物所觀看的事物，然後影片很可能會再跳接回前面那個人物觀看畫面外某個事物的近景或特寫作為反應鏡頭（這就是 A/B/A 古典剪輯模式）。
p. 489

《傾聽英國》中的音樂會段落

觀點鏡頭讓觀眾有如變身為影片中的人物，從他（她）的位置與角度來看事物，因此很容易認同或至少理解該人物。

在《傾聽英國》中，一場音樂會的段落裡，歌者、鋼琴家與管弦樂團正在為觀眾（代表辛勤英國人民）演唱（奏）時，攝影機捕捉了個別觀眾的特寫，然後透過視線聯結的剪輯模式建構了一個反跳的觀點鏡頭，呈現他（她）所看見的舞臺表演，再跳回此觀眾的特寫鏡頭。尼寇斯認為：此時攝影機所呈現的凝視，並非被聯結到特定人物的視野，而是代表一群未被個別指認的群體觀點 (ibid.: 179)。

不過，筆者在此必須指出：在詹寧斯的其他戲劇紀錄片中，他的剪輯策略並非全如尼寇斯所說的那樣。

例如，《失火了》(*Fires Were Started*, 1943) 中，詹寧斯也曾找業餘演員重演特定人物（義務救火員）的生活作息，讓觀眾宛如在真實地進行觀察。

詹寧斯在《失火了》這部影片中的剪輯模式（包含了觀點鏡頭與視線聯結等）有如劇情片一般，而觀眾也會認同影片中的特定人物，未曾把這群救火員視為群體的代表。這是因為我們在該影片中一直藉由幾位特定人物的活動與凝視觀點，看到事件與種種舉措的前因與後果。

在這種戲劇紀錄片，以及後來出現的觀察模式紀錄片與參與模式紀錄片中，因為影片通常都是跟隨特定幾位人物，因此剪輯模式往往借用古典好萊塢模式，即便很多這類紀錄片的製作目的並非如好萊塢劇情片那樣以娛樂為主，而是以告知或說明議題為主。

聲音（包括對白與旁白）在紀錄片中也被用來作為銜接不同性質鏡頭的橋梁；尤其是旁白，可將不同時空的鏡頭併置在一起，以說明一個論點，而不被認為不妥。這也因此造成紀錄片在地理一致性、空間關聯性，或個別人物的關係位置等方面，往往較不連貫。

在紀錄片中，當影像被用來說明旁白的陳述，或與旁白做對位，

或對旁白做象徵性地衍伸時，在邏輯上若具有連續性，我們則會說鏡頭間具有連續（連戲）性。尼寇斯認為：紀錄片各個鏡頭之間，在時間與空間上的跳接，經過證據式剪輯模式處理後，可以很容易且平順地融合起來 (ibid.: 174)。

p. 507 然而，沃恩提醒我們：當我們使用敘事電影的符碼 (code) 去剪輯時，我們就不再訴諸多元的社會行為符碼，去示範 (demonstrate) 出現在攝影機前的真實人、事、物。而當我們使用這種剪輯模式去處理我們所不熟悉的社會文化時，因為其各式符碼系統（包括身體語言、禮節與儀式等）超出了剪輯師與觀眾的理解能力，因此除非有專家協助，否則就有可能因為採用了寫實主義劇情片的剪輯傳統而產生誤剪與誤讀 (Vaughan, 1999: 71–72)。

沃恩同時也擔心（電視）紀錄片的剪輯模式變得制式化。他指出，自 1970 年代起，英國電視紀錄片的剪輯模式已經變成每個剪輯師都知道在什麼時候一定（會被期待）要剪輯。

當時的習慣認為：第一個剪輯點就是最好的剪輯點，因為你不在這時剪輯，就會被認為不夠嚴謹（當時不但動作片段如此剪輯，p. 516 連訪問的談話人頭 (talking heads) 片段也是如此）。受訪者不得顯示出遲疑、找不到用語，或加很多形容語詞去打斷節目步調[30]。

而一度被認為過時的旁白，又開始被重視——不但用來幫助澄清那些無法自己揭露全部意義的敘事上的要點，更被用來向懶得透過電影語言自行分析的觀眾提供全套的解釋服務。也就是說：旁白過去只被當成路標，幫忙指出電影結構及避免觀眾產生混淆，而今卻必須替觀眾解釋所有東西，以免觀眾從談話中自行得到結論。

[30] 沃恩指出，排除受訪者的遲疑與形容語詞，會減少他（她）的個性，使得受訪者言談之間的抽象內容變得更加重要，而被這樣組織起來的結構將會是不屬於這個人的論述。同時他（她）鋪陳論點的各個步驟，也會被用來導向不是他（她）原先的結論，而是一個可能連他（她）都不一定會同意的結論 (Vaughan, 1988: 37)。

沃恩認為：這種制式化的剪輯模式，對出資的電視臺有好處，方便其耗盡影像的個性而達到抽象性，使其得以將機構的一致性強加在每部紀錄片上。

制式化的剪輯模式也會仰賴刻板的俗套，因而製造觀眾的期待。當觀眾所期待的刻板俗套沒有出現時，就會覺得被創作者給耍了。這種「順我者昌，逆我者亡」的時代潮流，造成了紀錄片創作者的困擾。因為，當一部使用新手法去表達的片子不被觀眾接受時，到底是他（她）的表現手法有問題，還是因為片子沒去遵循傳統的表達方式呢？(Vaughan, 1988: 35–36)

沃恩鼓勵剪輯師在剪輯觀察模式與參與模式的紀錄片時，要注意節奏；呈現素材的方式，則要能讓觀眾用抽離但又好奇的態度全神貫注地觀看影片。他認為剪輯師的剪輯風格，要使節奏能讓人感覺到行動的正當性，因為節奏的主要組成元素正是行動本身。

旁　白

西方諺語有云：「一張圖片勝過千言萬語」 (a picture is worth a thousand words)，因此拍電影的人常會說：「用影像給我看，不要用語言說給我聽」 (show it, don't tell)，所以許多紀錄片創作者會避免使用旁白 (voice over)，或在使用旁白時盡量精簡。

但旁白在紀錄片中，有時還是可以提供某些功能，例如：

1. 它可提供一個框架——比如事件的時間與地點、相關人物的身分與背景、影片涉及的議題、導演的位置與立場等，讓觀眾得以跟隨影片的發展而瞭解影片要說的是什麼。
2. 它可作為橋梁，讓不同時空（或看來很難剪輯在一起）的影像變成證據，用來印證旁白所提供的說法 (argument)（此即證據式剪輯模式）。當紀錄片需要處理抽象的概念，或必須解釋才能理解的議題時，就有必要使用旁白。

3. 它可幫忙影片向前推進，為觀眾提供焦點與方向，甚至回答觀眾對影片中事件的一些疑問，例如人物是誰、發生的時間與地點、發生了什麼事、為何會發生，以及發生的過程。

　　只是，當旁白是被用來提供資訊時，影像就會成為這些資訊的插圖而已。評論性旁白 (commentary) 最大的風險在於：可能會阻斷觀眾對影像指事性 (indexicality) 的閱讀方式，讓觀眾只去聆聽旁白評論的意義，使語言成為資訊的主要來源。為避免產生此種情況，沃恩指出：旁白應讓觀眾聚焦在鏡頭（也就是影像）上，或是讓鏡頭有意義（Vaughan, 1976: 32，轉引自 Chapman: 125）。

p. 429
　　反之，若在觀察模式或參與模式的影片中偶爾加入一些評論性旁白，則這類旁白可以被創作者當成影片的軸心，用來把不同的段落組織成一部完整的影片。只是，查普曼 (Jane Chapman) 認為：在真實電影 (cinéma vérité) 之類的影片中加入旁白，即便只是導引式的說明（語言或文字），都構成一種詮釋，可被觀眾認知成是在呈現某種說法 (Chapman: 125–126)。

　　當然，在以論述為主的紀錄片[31] 中，評論或旁白才是影片的主體，但還是必須考慮旁白與影像或其他聲音之間的關係，看整體效果是否比沒有旁白更好、是否整體能構成一個有機體。創作者若只單純考慮到旁白想要傳達的訊息，而不管它與影像或其他聲音元素是否能夠融合成一個整體，這樣的影片就成了配上插圖的廣播紀錄片 (documentary radio)，而非紀錄影片 (documentary film)。

　　因此，任何使用旁白的紀錄片，都必須注意影像、旁白與其他聲音等元素之間的平衡或有機關係。但即便是以論述為主的紀錄片，若過度使用旁白，也會使觀眾由主動參與變成被動接收訊息。

　　旁白與影像之間的理想關係，應該是影像為旁白提供了象徵性的證據，而非彼此提供重複的訊息（例如，觀眾在影像中看得到的

[31]　例如，歷史紀錄片、政治紀錄片、社會紀錄片或（時事）新聞紀錄片，即多半是以旁白或評論為主、影像為輔。

資訊，在旁白中又再敘述一次)。因此，通常在寫旁白時，要先思考影像已能表達的資訊，再補足其不足的部分，並且讓旁白可以增強鏡頭的配速與節奏，或整部影片的流動性。

查普曼建議：精確具體的旁白，比太過概括性的旁白要更好。她舉動物紀錄片為例指出：這類型的紀錄片，會慎選形容詞來增添影像的質感與色彩，使旁白具體融入鏡頭畫面，讓影像更活、更有意義 (ibid.: 126)。

但許多資深紀錄片專家都會建議新進的紀錄片創作者，在撰寫旁白稿時，要審慎處理。

惠特曼

例如查普曼認為，旁白是寫給耳朵聽的。因此，她建議：評論式的旁白應該口語化，使用簡單詞彙與短句，愈清晰易懂愈好，而非寫成論說文——使用大量詞藻或太有學問的句子，會讓觀眾聞之退避三舍 (ibid.: 125, 127)。

在旁白中使用詩句 (verse) 或詩意語言，往往能讓旁白更抒情。

例如，羅倫茲 (Pare Lorentz) 在《河流》(*The River*, 1937) 一片 p. 453 的序言中，以讚頌的音調念出密西西比河 (Mississippi River) 各支流的名字，抑揚頓挫，有如美國詩人惠特曼 (Walt Whitman) 般的詠 p. 479

湯 生

詩，再配合湯生 (Virgil Thomson) 改編的美國南方民謠，激發了觀 p. 474 眾的情感 (Bordwell and Thompson, 2010: 362)。

在 1930 年代的英國紀錄片之中，由英國桂冠詩人奧登 (W. H. p. 425 Auden) 所撰寫的旁白，也使用了詩化的語言，另外再結合作曲家布 p. 427

奧 登

萊頓 (Benjamin Britten) 的音樂與合唱，便造就了《煤礦場》(*Coal Face*, 1935) 在聲音使用上的成就。他們在《夜間郵遞》(*Night Mail*, 1936) 中，也結合了詩化的旁白與音樂，使之成為西方紀錄片歷史上的經典作品。

旁白的寫法有：第一人稱、第二人稱與第三人稱。

布萊頓

第一人稱就是敘事者 (紀錄片創作者或影片中的主要人物，例如一位主持人或專家) 對著觀眾以第一人稱主述 (「我」去了什麼地

方、做了什麼事）。

第二人稱是敘事者對著影片中的另一個人物，以對話的形式告訴對方一些事。這種敘事方式在紀錄片中較少出現，比較著名的例子是《貢寮，你好嗎？》（崔愫欣導演，2004）。

第三人稱的敘事方式，即是俗稱的神諭式的旁白 (voice of God narration)，由一個不知是誰的人，以全知 (omniscient) 觀點告訴觀眾所有的事。

第一人稱的旁白較具有親和力，觀眾也較容易站在創作者或主述者的立場主動接收訊息並思考。

第三人稱的旁白較易傳達訊息，特別是抽象或複雜的觀念，但缺點是容易變成獨斷式的說詞，令人產生反感，或讓觀眾成為被動的訊息接收者。

在尼寇斯提出的紀錄片 6 種敘事模式[32] 中，解說模式的紀錄片使用的都是神諭式的評論性旁白，獨斷地引導觀眾接收其論點。反身模式的紀錄片若有使用旁白，則大多是使用第一人稱的主觀陳述。至於其餘紀錄片的敘事模式，若不是不使用旁白或評論，就是透過風格或修辭的方式去進行迂迴的評論，或者沒有特定的旁白使用方式 (Nichols, 1991: 118)。

音　樂

不同的紀錄片創作者，對於是否（以及如何）在紀錄片中使用音樂，各有不同的看法。

例如，在懷斯曼的紀錄片中，幾乎除了現場錄到的音樂之外，不曾使用任何音樂。瑞比格 (Michael Rabiger) 即認為：如果影片的內涵無法激發觀眾產生情緒，那麼也不該使用音樂來做這樣的事 (Rabiger: 286)。

p. 462

[32]　這不包括尼寇斯近年新增的第 7 種紀錄片模式，即互動式的網路紀錄片。

不過，音樂確實可在紀錄片中達成一些功能。某些音樂可用來聯結某個特定年代或（次）文化，麥克杜果 (David MacDougall) 稱 p. 454這種音樂的使用為聲音的圖像 (aural icon) (MacDougall, 1998: 234)。這種用法常在一些關於特定（次）文化，或回顧歷史、回憶過去的影片中見到。

麥克杜果指出：音樂在紀錄片中的用法，也可以脫離文化或歷史關聯性，純粹只再現情緒。這時候，影片所使用的音樂，若非全新作品，就得藉再利用的方式讓其失去原有的意涵。他認為：電子音樂因為價格低廉或較不知名，而常被紀錄片創作者選用；而使用安地斯山脈 (Andes) 的直笛或排笛音樂，也不再具有文化上的意義，已成為一種國際風格，常被用來引發一種回憶感 (ibid.: 235)。

本　斯

這種使用音樂（與音效）來創造氣氛，或透過旋律、節奏、韻律或特定樂器的樂音產生一種力量，讓觀眾感染某種情緒的做法，是音樂在紀錄片中最常見的功能。但這種方式容易引起對紀錄片真確性 (authenticity) 的懷疑，也會被認為是一種創作者的干預。舉例來說，麥克杜果即認為本斯 (Ken Burns) 在電視紀錄片影集《內戰》 p. 428(*The Civil War*, 1990) 中使用南北戰爭時期音樂的做法，雖然有人認為增加了影片複雜的質地，但也有人批評這種做法讓觀眾在檢視歷史時陷入一種憂鬱的情懷 (ibid.: 234–235)。

葛拉斯

瑞比格則認為：音樂能「補動作之不足，讓觀眾進入人物及其所處情境的內在、無法看見的生命」。他舉《正義難伸》(*The Thin Blue Line*, 1988) 為例，認為葛拉斯 (Philip Glass) 不斷重複的旋律， p. 439強調了被冤判死刑的犯人夢魘般的困境 (Rabiger: 286)。

迪安東尼歐

音樂也可用來呈現一種說法，或像劇情片中的音樂那樣，讓影像產生一種剪輯觀點 (editorial perspective)。舉例來說，在《豬年》(*In the Year of the Pig*, 1969) 的結尾，創作者迪安東尼歐 (Emile de p. 431Antonio) 使用了美國南北戰爭時期的愛國歌曲〈共和國戰歌〉(*The Battle Humn of the Republic*) 來反諷地強調影片論點，即批評美國介

入越戰的做法是一種愚蠢的罪行 (Beattie: 18–19)。

p. 463　　至於雷吉歐 (Godfrey Reggio) 的生命三部曲，即《機械生活》(*Koyaanisqatsi*, 1982)、《迷惑世界》(*Powaqqatsi*, 1988) 與《戰爭人生》(*Naqoyqatsi: Life as War*, 2002)，則使用葛拉斯的音樂，來讓寫實的影像轉化成更為抽象的論點 (Rabiger: 286)。

　　當然，也有些紀錄片會利用音樂來提供剪輯上的著力點（像旁白一樣），使一些看來無法剪輯在一起的鏡頭素材，被整合成蒙太奇段落，或者使用音樂來交代時間或地點的快速變化或移轉。

　　查普曼建議創作者：在使用音樂或音效前，最好先想清楚為何（以及如何）使用音樂或音效，並預先處理音樂的版權 (Chapman: 61)。取得已出版音樂的版權是一項極其複雜的過程，也可能需要花費大筆金錢。一種解決的辦法就是：找人根據你想使用的音樂風格，重新作曲、演奏與錄音，以避開版權相關問題的困擾。

紀錄片的風格

　　不同導演的劇情片會有不同的風格，紀錄片當然也是如此。劇情片的電影風格是透過影像的世界反映出導演獨有的世界觀、獨特的看法或觀點。紀錄片導演獨特的世界觀當然也反映在其影片的風格上。

　　不過，若紀錄片導演採用的是寫實風格，則又與寫實紀錄片本身的特性脫離不了關係。也就是說，影像的指事性，證實攝影機（也就是紀錄片創作者）曾經出現在「（事件）現場」，因而讓觀眾也有如在「（事件）現場」一般，藉由紀錄片透明的寫實風格見到了過去的世界。

　　即便像佛拉爾提的作品《路易斯安納故事》(*Louisiana Story*, 1948)，是找來一些當地的真實人物（但並不是職業演員）來演出的戲劇紀錄片，但在外景現場拍攝的影像，因其指事性的證據而證實

了攝影機（即導演佛拉爾提）確曾出現在影片中的世界，而且影片中所再現的世界不是被創建出來的。

此部影片不僅讓我們看到佛拉爾提對於影片所再現的世界的獨到見解，同時也證實這種充滿希望與寧靜的沼澤世界確實是存在的，只待我們（觀眾）去發現它。

因此，尼寇斯稱紀錄片的寫實主義是「曾在場的證據」(evidence of having "being there")——影像證實了紀錄片創作者曾在現場。這也讓觀眾覺得：如果他們在現場，也會見到同樣的事物；甚至，即便攝影機不在現場時，那個世界的事物也會像是影片所呈現出來的那個樣子 (Nichols, 1991: 181)。此種對紀錄片寫實影像的印象，讓觀眾相信：透過紀錄片作為中介機構，他們可以看到過去的世界。因此，寫實的紀錄片風格，是把創作者擺到過去的世界中，而非讓創作者的感情或世界觀浮現到影片的最上層。

沃恩指出：紀錄片能被指認的風格性元素，包括外景拍攝為主、光不足所造成的粗粒子、無關聯的影像透過旁白而被連結起來、手持攝影機造成的畫面晃動、剪輯時為了讓動作能相連而容許鏡頭偶爾失焦與構圖不良或甚至不完全連戲，以及剪輯（例如對話）鏡頭時通常是依據攝影機由固定位置橫移時所取得的構圖來決定剪輯點等。這些元素一直都是紀錄片製作時受到限制所造成的結果——無論是攝影上的困境、主題很難藉由當時的科技來達成，或純粹是預算不足的緣故 (Vaughan, 1999: 62–63)。

因此，例如赫斯頓的《聖彼阿楚戰役》這部影片中那些晃盪的鏡頭，顯示的不是一種創作者的世界觀，反而是戰場上的危險與拍攝者的冒險。

反之，在史匹柏 (Steven Spielberg) 的《搶救雷恩大兵》(*Saving* p. 471 *Private Ryan*, 1998) 開場的諾曼地 (Normandie) 登陸戰役，其搖晃的鏡頭則是導演藉由類似紀錄片的拍攝手法，來讓觀眾有如在現場的感覺，並透過這樣的鏡頭來顯示導演的世界觀。

史匹柏

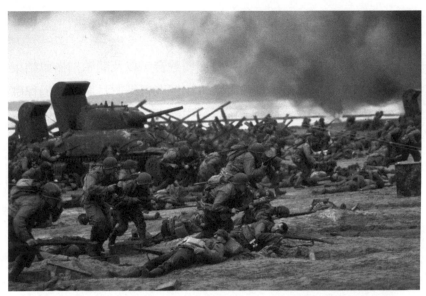

《搶救雷恩大兵》開場的諾曼地登陸戰役

　　即便是以訪問為主的紀錄片，甚至當受訪者直視著攝影機（好似正對著觀眾）說話時，觀眾雖可知覺到攝影機的存在，但它並不會構成觀眾進入影片世界的障礙，也不會因而粉碎了觀眾對影片世界真實性的幻覺，反而讓觀眾更加認定：影片中的人物與紀錄片創作者都在影片所再現的那個世界中同時存在過。

　　但是，就像影像的指事性特質並不能保證影像的真實性一般，寫實主義風格並不能保證影片所再現的過去的世界是真實的。影片的寫實性只能證實創作者真的曾經記錄了一個情境或事件。

　　現代紀錄片中，即便是可被辨識的人物、地點與事物，或人們所熟識的畫面與聲音，甚或是影片的不完美構圖、曝光、未能捕捉到的重要動作與無法避掉的背景雜聲，往往讓人感覺紀錄者處在一個自己無法全盤掌控的狀態中。但這些都只能說是證明了記錄的狀態，卻不一定能證明影片所再現的過去的世界曾經真正存在過。

　　紀錄片的寫實風格，雖然只能證實記錄工具及記錄過程確曾存

在過，但一般人往往還是相信（或假設）紀錄片所再現的世界是真實存在的。

紀錄片中刻意保留的打拍板畫面與聲音，以及開始拍攝與結束拍攝時的粗糙狀態，常被創作者用來讓觀眾覺得影片記錄的過程確實發生過——我們是這樣錄下了影片中的人物所說的話與所做的事——雖然這些話或這些事未必能被證實是真實的。

但是，記錄本身的實證，透過再現過去世界的方式，卻鞏固了紀錄片客觀性的感覺。無論影片中的人物所說的話與所做的事是否會被挑戰，記錄的過程與再現的真實性卻無可質疑。

當然，這樣的紀錄寫實性或客觀性的錯覺，可以在劇情片（如《搶救雷恩大兵》），或是偽紀錄片 (fake documentary)（如瓦金斯 (Peter p. 478 Watkins) 的《喀羅登戰役》(*Culloden*, 1964) 與《戰爭遊戲》(*The War Game*, 1966)）中被仿製。

尼寇斯認為：這種真實感的印象，是根據再現的真實性（而非根據真實的再現）所產生的。因此，寫實風格「指事」創作者在影片拍攝現場的方式，是透過攝影機凝視的象徵性本質、被拍攝者在影片中與創作者的互動或確認其在場，以及使用旁白、對白或現場音等形式而達成的。

紀錄片呈現了被導演折射出的世界，其寫實風格也顯示那個世界折射出了導演的存在。紀錄片的寫實風格，證實了聲音與影像在電影所再現的世界中真正存在過，也證實了創作者對於他（她）所參與的那個世界，其實只有有限的操控力量 (Nichols, 1991: 185)。

電影學者波德維爾 (David Bordwell) 與湯普森 (Kristin Thompson) 認為：有些紀錄片會以劇情片的形式去組織影片內容，例如好萊塢導演惠勒 (William Wyler) 執導的二戰紀錄片《孟菲斯美 p. 480 女號》 (*Memphis Belle*, 1944)；但也有紀錄片以分類的形式 (categorical form)（如《奧林匹亞》(*Olympia*, 1938)）或說理（修辭）的形式 (rhetorical form)（如《河流》）去傳達資訊或提出論點以說服

觀眾。此外，他們也提到像《機械生活》(*Koyaanisqatsi*, 1982) 這類採用聯結的形式 (associational form) 製作的紀錄片 (Bordwell and Thompson, 2003: 132–146, 154–157)。

因此，對波德維爾與湯普森而言，紀錄片風格（形式）就是分類式、說理式與聯結式，並未涉及近 20 多年來逐漸成為主流的個人（自傳體）紀錄片、反身式紀錄片、展演式紀錄片或隨筆式紀錄片等，這類以主觀、表現（而非寫實）作為風格的紀錄片[33]。

尼寇斯在討論紀錄片的風格時，則採用較為實務的角度，認為紀錄片採用任何說理（修辭）式的風格（策略）時，端視其題材與目的而選擇最適合的——從最平實的風格（例如好萊塢導演赫斯頓在《聖彼阿楚戰役》的調性即是簡潔到索然無味，旁白的風格則是不帶感情地只講述事實）到華麗的（例如瑞芬斯妲的《意志的勝利》中把希特勒描繪成受人民擁戴的民族救星）。尼寇斯認為瑞芬斯妲成功地把政治美學化，把遊行奇觀化 (Nichols, 2010b: 126–127)。

尼寇斯拿來和《意志的勝利》做對比的，是近代極受觀眾歡迎的美國導演摩爾。他在影片中把自己裝扮成平民百姓的代言人（而非將自己當成名人來歌頌，雖然他早已被媒體吹捧成媒體名流），使得他的紀錄影片有如好萊塢電影在 1930 年代塑造的民粹英雄那種味道 (ibid.: 127)。

至於和《聖彼阿楚戰役》的風格做對比的紀錄片，則是另一位好萊塢導演卡普拉製作的《為何而戰》。這套宣傳影片，為了鼓勵美國大兵願意為歐亞各國上戰場，因此採用煽動式的旁白。反之，《聖彼阿楚戰役》則是為了紀念捨己為軍人弟兄犧牲的英雄，因此採用低調、嚴肅的調性。這些都是合乎影片的目的去選擇適當風格的一些例子 (ibid.: 127–128)。

[33] 關於個人（自傳體或第一人稱）紀錄片以及隨筆式紀錄片的說明，請參閱本書第 7 章〈隨筆式紀錄片：隨筆電影、自傳體（個人）紀錄片、前衛電影〉。

尼寇斯提到近年來流行的第一人稱紀錄片，採用的都是個人非權威的調性，提供從創作者的角度所看到的事件。除了樸實無華的風格外，這類第一人稱紀錄片其實也不乏歌頌自我的例子，例如英國導演布倫費爾德的《出賣連環殺手》(*Aileen Wuornos: The Selling of a Serial Killer*, 1992)，儘管也試圖傳達客觀、全知的觀點，但其主觀性昭然若揭。也正是像布倫費爾德、摩爾及其他歐美近代著名的紀錄片創作者喜歡使用第一人稱的角度來製作紀錄片，才使得傳統紀錄片那種客觀、透明的寫實主義風格不再被觀眾信任 (ibid.: 128)。

《出賣連環殺手》

紀錄片與觀眾

紀錄片創作者在創作時，要時時把觀眾放在心上。雖然每個紀錄片創作者應該把自己當成作品的第 1 個（也是最重要的）觀眾，但是紀錄片絕非拿來孤芳自賞的。紀錄片具有與社會大眾溝通的本質。自 1920 年代以來，紀錄片在西方國家（尤其是英國）被賦予社會改革的使命，在左翼社群與國族國家的意識中，紀錄片尤其具有重要的宣傳 (propaganda) 或煽動 (agitation) 的力量。

到 1950 年代末期，影像與聲音記錄設備的輕便化，讓紀錄片創作者可以開始進入一般人的生活中進行記錄。加上電視逐漸深入各地，讓紀錄片觀眾更是普及，紀錄片的影響力便愈加擴大了。

雖然在 1980 年代後，各種娛樂與溝通工具日新月異且五花八門，讓紀錄片的製作更普及化，但觀眾也逐漸分眾化。不過，諸如探索頻道 (Discovery Channel) 與國家地理頻道 (National Geographic Channel) 之類的有線電視頻道，以及錄影帶或 DVD 光碟市場的出現，還有各地不斷湧現的紀錄片影展，仍讓紀錄片擁有不少觀眾。

因此，紀錄片創作者在創作過程中，必須及早確立作品的主要目標觀眾，才能在決策——選擇拍攝題材與被拍攝者、制定拍攝策

略、蒐集素材、建構影片結構、挑選試片對象與決定放映管道——時，不會做出錯誤的決定。

更重要的是：創作者要能理解觀眾是如何觀看紀錄片的。對觀眾的觀看方式有了基本認知，創作者才能在內容、形式、風格、類型、拍攝策略與意見陳述方式等方面進行思考與分析，並做出適當的抉擇。

最近 10 多年來，在歐、美、港、臺影壇紛紛出現《人咬狗》(*Man Bites Dog*, 1992)、《厄夜叢林》(*The Blair Witch Project*, 1999)、《四大天王》(2006)，以及《情非得已之生存之道》(2008) 這類偽紀錄片，並且仍然可以把各地觀眾唬得一愣一愣的。

基本上，從這個現象可以推論出：只要肯花心思去模擬紀錄片的外觀形式（例如運作邏輯、剪輯模式、旁白與訪問之使用等），是可以欺騙觀眾的，讓他們以為所看到的是真實紀錄。誠如尼寇斯所說：一部影片是否被認為是紀錄片，除了從影片的脈絡或結構來判斷外，還在於在觀眾的意識中是否把它當成紀錄片 (ibid.: 24–31)。

那麼觀眾是根據何種假設或期待來感覺一部影片是紀錄片呢？尼寇斯認為：首先是觀眾會假設電影中的影像與聲音是取自真實世界。換言之，這些影像與聲音絕非是創作者為了創作出這部影片才構想出來、製作出來的。

觀眾的這種假設，源自於他們相信照相術所記錄的影像及錄音術所記錄的聲音，有能力將其所記錄之真實事物的特質複製出來。而此種假設，又被影片透過鏡頭與底片的化學藥膜等產生的攝影效果與美學風格（例如寫實主義）所強化，使觀眾愈加確認他們所看到的影像與所聽到的聲音，確是真實事物的複製。

也就是說，影像的二度空間的外貌與其所記錄的原物的三度空間之間，具有一對一的類比關係（此即為前文所提及的「指事性」關係）(Nichols, 2001: 35)。

因此，當觀眾在觀看一部紀錄片時，首先會看到的是紀錄片中

由上而下：《人咬狗》、《厄夜叢林》、《四大天王》與《情非得已之生存之道》

被拍攝的主體，並相信它們是真實世界的複製。

人類又是如何認知外在世界呢？如第 2 章所述，傳播學者渥斯 p. 48
(Sol Worth) 認為：人類是在成長過程中，透過學習認知了各種人、
事、物的存在，並決定採取何種策略加以詮釋，及賦予它們意義。

基本上，各種人、事、物又可區分為自然的或象徵的領域。自
然的人、事、物的意義之所以能成立，是因為我們認知其存在；至
於象徵的人、事、物的意義，則是因為我們認知其結構（也就是其
在傳播上可能的重要意義）後才成立的。

而要能從自然的事件當中區別出傳播事件，並辨識出傳播事件
的結構，我們就必須能夠辨識出其背後的意圖假設 (assumption of
intention)，也就是必須假設我們辨識出的結構是被人創造出來的，
為的是達成某種象徵或傳播的目的。

我們會衡量一個事件到底是自然的或象徵的，而這將決定我們
是要採取歸類 (attribution) 或傳播推論 (communicational inference)
的詮釋策略[34] (Worth: 134–135)。

渥斯以「有人倒臥在人行道上好似受傷」為例。如果我們在真
實生活中見到此事件，會先假設它是自然事件，因此腦海中會先浮
出的疑問是：「發生了什麼事？」以及「我應該（能夠）做什麼？」

但假使你發現此人的襯衫上別著一張字條，露出街頭劇場表演
的蛛絲馬跡時，你可能會開始做更進一步、更複雜的評估。如果你
辨識出這可能是一種街頭劇場的表演形式，你對情境的評估就會大
不相同；此時你會假設其可能的傳播意圖，而進行衡量。基於你所
認知的街頭劇場表演的慣例，你會想到的是：「這是什麼意思？我能
不能搞清楚？」

假使我們在一部劇情片（它很明顯地屬於象徵的社會脈絡與形
式脈絡）裡看到同樣的景象——有人倒臥在人行道上好似受傷，鏡

[34] 更詳細的理論內容請見第 2 章〈什麼是紀錄片〉中的「觀眾如何閱讀紀
錄片」。

頭朝他移近，接著跳到他的頭部特寫，然後下一個鏡頭是他的襯衫上別著一張字條──受到西方文化薰陶的電影觀眾，此時就會假設它是具有傳播上的意圖，因此不會懷疑「他是不是真的？」或「我該怎麼辦？」相反地，他會問「這是什麼意思？」並且會在繼續看電影的過程中找到這個問題的答案，或根據學習得來的社會習俗與文化規範去引申這些象徵性的人、事、物背後的意圖，進而推論出意義 (ibid.)。

尼寇斯也提出類似渥斯的認知理論，認為觀眾在觀看紀錄片（文本）時，是一種用過去的知識[35] 在當前的文本間積極尋找參考資料的過程。文本提供了暗示，觀眾則提出可能被證實或推翻的假說。

此種活動是經過學習而得來，並因逐漸變得熟練而成為一種習慣性的與無意識的程序性觀影技能，使我們在世界上（或文本中）找到特定的方式去接受改變，又能相當程度地應付挫折或反駁。

觀眾所據以判斷的紀錄片文本的慣例（尤其是與寫實主義有關的慣例），會引導他們的反應，並在他們處理文本所傳達的資訊時，提供一個起始的方法，讓他們能決定採用何種特定的介入模式。

觀眾先前觀看劇情片或紀錄片（敘事式或解說式）的經驗，將會為他們建立起不會被任何文本推翻的程序。但觀眾所形成的參考體或所測試的假說，可能會隨著經驗的積累，以及形式、結構與所遇到的文本模式的轉換，而大幅改變 (Nichols, 1991: 24–25)。

此外，觀眾也能很容易地從紀錄片影像中看到創作者的觀點。

伯格

伯格 (John Berger) 在《看的方法》(*Ways of Seeing*) 一書中提到：從一張照片中，我們不僅看到照相機前面的人、事、物，也看到照相機後面那個拍照的人如何從他的位置，由無數種可能性中選擇了他的拍攝對象；而由他所選擇的拍攝對象，我們也可以看見他看世界

426

[35] 過去的知識，諸如：辨識出一幅歷史人物的圖像、理解不同鏡頭之間的不一致的空間可以被某個論點統一起來、假設畫面中的人物不會只在拍攝時才會這麼表現，以及某個問題被提出時假想會有解決方案出現。

的方式 (Berger, 1972: 10)。同樣的說法,也可以應用在紀錄片上。

因此,觀眾另一個觀看紀錄片的方式,是看到攝影師(亦即紀錄片創作者)的位置[36]、他(她)看世界的方式,以及他(她)相對於被拍攝者的態度與關係狀態[37]。

尼寇斯也說:「電影創作者所採用的是望遠或廣角鏡頭、是固定 p. 516
在三腳架上或手持攝影機、是彩色底片加濾鏡 (filter) 或黑白底片等 p. 518
不同的拍攝方法,會告訴我們一些有關這位電影創作者的風格。影像正是這種風格的一件紀錄文件。這影像是由該風格所製作出來的,並對電影創作者與影片中人物間的關係之本質,提供栩栩如生的證據。……它是一件紀錄文件,不但記錄了曾經站立在攝影機之前的事物,同時也記錄了攝影機如何再現這些事物。我們身為觀眾,在觀看紀錄片時,會尤其專注於用影像與聲音來證明與我們共存的世界之外觀與聲音的各種方法。」(Nichols, 2001: 36)

《無米樂》

以《無米樂》(2005) 為例,2 位創作者在製作此片時所採用的敘事策略,與近 10 年來的許多臺灣紀錄片相同,是一種長期蹲點、參與觀察的拍攝與剪輯策略[38]。這種策略可以讓觀眾看到拍攝者與被拍攝者的相對位置與關係。即使不去聽聲部的訪問,觀眾單獨由影像中也可以看到 2 位導演是抱持著同情或認同凋敝農村中的老農夫的態度。

只是,《無米樂》的 2 位創作者卻採取盡量避免讓自己的影像出現在鏡頭前的製作態度,這可由片中一個鏡頭看出來——導演(攝影師)莊益增將鏡頭以近乎 360 度的方式橫移時,我們看到在背景中另一位在場的導演顏蘭權驚慌地找尋遮蔽以免被攝影機拍攝到。

[36] 相對於被拍攝者的距離、觀看位置的高低或水平角度等。

[37] 是外來旁觀者、外來同情者、參與觀察者、內部同志,或是自己人等。

[38] 因為全景基金會的紀錄片以此模式拍攝,又以此模式教導參加全景主持的紀錄片製作工作坊臺南藝術大學的學員/學生,所以此模式又被稱為「吳乙峰模式」(陳儒修,2001)或「全景模式」(李泳泉,2006)。

2 位導演在剪輯時，顏導演尋找掩蔽的影像並未被剪掉。創作者到底是刻意保留或是無法剪除，我們並不確定。但觀眾畢竟看到了，在心中就會思索：「到底導演想藉此告訴我們什麼呢？」

　　這是值得思考的疑問，因為影片顯然並非刻意選擇以透明（或稱為「自我抹滅」）的風格來呈現或再現真實世界（讓觀眾毫無阻礙地進入電影再現的世界中，只注意到片中人物而忽略剪輯或攝影機的存在，以產生同理心的作用），因為 2 位創作者與被拍攝者對話的聲音（尤其在正式訪談時），毫不避諱地讓我們認知到他們的存在與位置（和被拍攝者的關係親密度，以及政治或社會立場的認同度）。透過旁白、對話與情境，觀眾更能輕易發現創作者是同情（甚至認同）逐漸凋敝的農村中辛勤種稻的老農夫。

　　但是，參與觀察的策略，容易把焦點集中到人物身上。尤其當人物本身具有魅力時，觀眾容易像觀看虛構的劇情片那樣，把真實人物當成角色，產生因同情而共感、因共感而認同的情感投射。人物、故事的轉折與趣味，取代了議題與思辯。

　　《無米樂》原本重要的議題──臺灣加入 WTO 後，農村經濟進一步衰敗，更積極促成農村人口嚴重外流與農業人口老化──卻在影片焦點轉移後，被觀眾與創作者忽視了。換言之，拍攝《無米樂》的原始出發點，在創作者選擇了有趣的人物，以及採取對人物生活的蹲點觀察策略後，無意之間失去了設定議題的論辯空間。

《生命》

　　這種去政治化或去脈絡化的情形，不只出現在《無米樂》中，在《生命》(2004) 與《翻滾吧！男孩》(2005) 這 2 部影片裡也看得到。雖然不是所有的紀錄片都應該承載「影以載道」的使命，但是如果影片的題材本身就具有無可逃避的社會或政治意涵時，無論是刻意或無意中將影片去政治化或去脈絡化，都反而顯示出創作者的一種逃避與閃躲的態度。

　　《無米樂》票房成績很好，片中人物在影展與臺北公映時，受到觀眾與媒體的關愛與熱情報導，連帶讓一向凋敝的農村突然湧進

《翻滾吧！男孩》

好奇的觀光客。被拍攝者（尤其是自稱「末代滅農」的崑濱伯）在媒體的炒作下，成了一夕爆紅的熱門新聞人物，或許為他們帶來生活上的不便，但也可能帶來意外的好處，而影片的拍攝地（臺南市後壁區）也連帶受到官方與民間的關注。

這算是紀錄片為拍攝對象帶來利益的一個例子。在紀錄片歷史中，這種例子並不鮮見。但是，也有許多例子是紀錄片為被拍攝者帶來意想不到的後果，造成當事人的困擾，或甚至損害其權益[39]。無論如何，《無米樂》所造成的「觀光效應」，無疑掩蓋了觀眾對影片（人物）背後更為龐大的社會、政治、經濟議題的思辯。

寫實風格與觀眾對議題的認知

如同國外紀錄片的生態一般，絕大多數的臺灣紀錄片創作者也都是採取寫實的風格作為他（她）們呈現或再現真實世界的策略。這樣的寫實主義，曾經被女性主義 (feminism) 與後結構主義 (post-structuralism) 等電影理論學者批判為一種工具，協助主流電影將觀眾馴化成被動且採取男性窺視的觀影位置，去觀看雄性的動作與雌性的身體。

雖然筆者認為，紀錄片的寫實主義很難完全被貶抑為具有性別歧視、種族主義 (racism) 或（中產）階級性，但這些相關議題也確實應該被正視。例如尼寇斯所提出的疑問——紀錄片中真實人物的身體主體性應該如何被呈現？（女性的）身體在紀錄片中是否也會被再現成為影像與他者 (the other)？(Nichols, 1991: 177)

但除了偷窺的視覺愉悅感之外，尼寇斯認為：紀錄片的寫實主義帶給觀眾更重要的是「知」的愉悅感——影片討論我們所居住的世界，因而產生一種修辭的力量，促使觀眾願意進行社會參與，去面對社會議題、問題、情境或事件。這種紀錄片所激起的，是一種

[39] 關於這一部分的討論，請參閱第 4 章〈紀錄片的製作倫理〉。

觀眾的社會想像力與文化認同感，對觀眾在知識與價值上的影響多過於感情或欲望的層面 (ibid.: 178)。

p. 441 早期格里爾生 (John Grierson) 領導英國紀錄片運動時，曾告誡其麾下的紀錄片創作者：拍攝的題材必須能促成有知識的公民參與 (informed citizenship)──促成公民觀眾主動且對議題有深入瞭解地參與急迫的社會問題，迫使政府提出進步、負責的解決方案。

但紀錄片對觀眾的影響，除了促成社會（政治）參與外，也可能單純只是引起他們對真實世界的好奇心、促成科學研究，或讓他們喜歡上什麼事物、欣賞詩情畫意的情境，也許會使其產生同情心而去捐獻，或者引起公憤而造成社會騷動。

這些都是因為觀眾所見證的電影世界，已由真實世界的再現，延伸成他（她）的社會的一部分，才會促成上述各種社會參與模式。一些紀錄片創作者即以此作為紀錄片的標竿，認為一部好的紀錄片必須讓觀眾只注意到片中討論的議題，而非注意到影片本身。此種紀錄片的目的，不在愉悅觀眾，而是促成觀眾的參與。

尼寇斯認為：紀錄片無論是愉悅觀眾或是促成參與，都預先設定了觀眾在觀看影片時，會有其外在學習或關注的目標。但是，拍攝對象（被再現的真實世界）終究與觀看主體（觀眾）之間──或者說，自我與他者之間──存在著一條不可能泯滅的鴻溝，否則觀眾直接去參與真實世界就好了，並沒有必要透過紀錄片去觀看真實的世界。

因此尼寇斯認為：紀錄片的美學前提，即是觀眾與真實世界間必須維持距離（但不一定要疏離化）。只是，寫實主義的紀錄片就如同劇情片一般，其攝影機藉由無所不在的製作方式，讓觀眾產生透明的（如同置身現場的）幻覺，因而難以讓觀眾明顯體會到自己與真實世界的距離。

尼寇斯建議我們：把寫實主義當成只是一種風格、一種建構文本的形式與一種達成某些效果的方式[40]就好。如此一來，紀錄片與

觀眾之間的關係就會是：透過紀錄片寫實的修辭或風格之協助（而非阻礙），觀眾與被再現的世界建立了主體性的關係 (ibid.: 178)。

前文曾提到《傾聽英國》的例子。這部影片採用觀察模式去記錄二戰時期英國人在德軍轟炸下照常過日子的生活樣貌，沒有固定的人物，時間與空間也是斷裂而片段化。

《傾聽英國》這種呈現情境與事件的方式，尼寇斯認為對觀眾具有喚起與懷念 (evocation and remembrance) 的精神。觀眾藉此辨識出這個、記得那個。觀眾被喚起的事物既客觀又主觀──客觀是因為攝影機呈現的凝視並未聯結到特定人物的視覺（跟隨特定人物由開始觀看，到他（她）對所看見的一連串事件或動作產生反應），而是代表一群未被個別指認的群體觀點；主觀則是因為，在紀錄片中此種觀點鏡頭可以成為社會主體性的基礎。

在前述《傾聽英國》影片中音樂會的例子裡，儘管影片刻意捕捉了某些特定觀眾的主觀鏡頭，但我們所認同的是音樂廳中的集體觀眾，而非個別的某個特定觀眾。因為在此段落之前或之後，我們並不會再知道這些個別觀眾的其他活動。因此，這些個別觀眾，除了作為群體的代表外，沒有其他意義或重要性。

尼寇斯認為：詹寧斯藉此喚起了觀眾觀看或聆聽的主觀性，讓我們（觀看《傾聽英國》的人）分享了二次大戰時期英國音樂廳中觀眾所在的空間位置，如同鏡子般反映了讓我們觀看及聆聽到的英國人在二戰時的行為。透過觀點鏡頭的剪輯模式，詹寧斯創造出一種聯繫：一方面讓個別觀眾的主觀經驗傳達出愉悅的感覺，讓我們得以分享；另一方面又強調此種聯繫的社會層面，而不將它侷限在個人的層次上 (ibid.: 179–180)。

尼寇斯說：作為《傾聽英國》這類紀錄片的觀眾，我們所主觀參與的是代表集體經驗的歷史寫實主義。不過，紀錄片觀眾此種與

⑩　例如，「看起來可以讓觀眾沒什麼麻煩地與被再現的真實世界建立關係」之類的效果。

影片間的主觀參與關係，其基礎卻是建立在前述的「距離」上。觀眾雖然透過紀錄片可以參與過去的（歷史）世界，但弔詭的是，紀錄片再現的世界和真實世界間的「距離」，實際上卻讓觀眾的主觀參與取代了參與真實世界的行動。

就如同紀錄片或電視新聞報導中，個別的非洲飢民或地震災民，代表的是抽象群體的飢民或災民，而非個別的人物。我們身為觀眾，看了紀錄片或新聞報導後，會有主觀參與感，但此參與感所激起的往往是想知道更多（因而「參與」更多的紀錄片或新聞報導），而不是去真實世界（非洲或災區）參與救助[41]。

儘管我們可能會同情或援助不幸的難民，但絕少觀眾會進一步進入難民的真實場域，或在道德與感情上與難民處於同一立場。我們必須承認這是紀錄片的侷限，也是紀錄片觀眾的本質。

紀錄片創作者與觀眾間的默契

紀錄片創作者透過攝影機，與被拍攝者進行互動（但直接電影的創作者則完全避免此種互動）。觀眾則如前述，由影片獲得線索而判斷出創作者與被拍攝者的關係（親密與否），並推敲出影片呈現的訊息之解讀方式，據以判斷是否投射感情到影片中的人物或創作者身上。紀錄片正如前述伯格所言，不僅反映出鏡頭前的現實，同時也讓觀眾看到攝影機的位置與拍攝者的觀看方式。

觀眾在觀看劇情片時，會假設影片中的事件完全是為了說故事才被建構出來的。觀眾會需要創作者透過某種指標來引導他們看完整部影片，協助他們聚焦於該看的地方，及預期影片發展的方向。

[41] 尼寇斯指出，「我們珍視及期盼的是在遠距離參與世界的快感，透過電影院或客廳中的那些窗戶，往外望著真正是在外頭的那個世界，並且確知此種方式讓我們在觀看歷史世界被再現的同時， 也很重要地推遲了我們參與該歷史世界的時間。」(Nichols, 1991: 180, 285)

觀眾也會預期人物終將達成目標，因而期待該目標的達成[42]。

觀眾在觀看紀錄片時，則往往會假設發生在攝影機前的事件就是真實事件，是我們若在真實世界的現場也會看到的。而紀錄片觀眾也會透過影片的結構建立起期待，只是這種由紀錄片所引發的期待，不是源自生活經驗或影片所建立的邏輯，而是透過影片的邏輯結構，去期待或追尋影片所提出的論點。尼寇斯指出：紀錄片觀眾會採取修辭性參與的程序 (procedures of rhetorical engagement)，去推論出影片所提出的論點 (ibid.: 25–26)。

修辭性參與的程序，是指觀眾據以評估或處理紀錄片訊息的程序。如前所述，觀眾認知紀錄片的最主要依據是影像、聲音與真實世界的指事性關係。因此，觀眾會將紀錄片中出現的人、事、物擺在真實世界的脈絡中，進行評估與詮釋。其次，觀眾也會依據影片的論點去檢視人、事、物出現在影片的合理性[43]。

另一種觀眾理解紀錄片的方式，就是根據過往觀看特定紀錄片的經驗，所預期會出現的東西——也就是紀錄片類型 (或其次類型[44]) 的習慣用法[45]。紀錄片偶爾也會出現形式上的安排，讓觀眾

[42]　創作者透過「接下來會發生什麼事？」、「會發生嗎？」、「何時會發生？」這種影片未來的發展面向去影響觀眾。觀眾預期會發生某件事，是因為：(1)它在真實世界的日常生活中常常發生 (它是生命的正常模式，例如太陽會在早上升起)；或(2)影片一開始已建立起該世界或該人物的常態。而製造出驚奇，就是一種操控觀眾預期的方法——告訴觀眾他們的期待未必會得到滿足。觀眾的預期有幾種可能結果：被滿足、被牴觸、被轉移、被暫時懸置或被中斷。

[43]　尼寇斯舉例說：在《聖彼阿楚戰役》的開場，克拉克將軍的介紹詞具有功能性的合理性，因為這提供了官方的論點——這場戰役的重要性與代價是可以接受的。同一部影片中，敵人屍首的特寫鏡頭也可以用功能性——死者的臉顯示戰爭的恐怖代價 (此片的一個論點) ——予以合理化 (ibid.: 26)。

[44]　例如，觀察模式、參與模式、反身模式或解說模式的紀錄片等。

[45]　尼寇斯以歷史紀錄片為例指出：參與歷史事件的當事人的長篇訪問，已

據以推論創作者的意圖，或產生某種觀賞上的樂趣⑩。

此外，觀眾也會預期他們將可在紀錄片中獲得知識，因為觀眾由過去的經驗認知到：紀錄片是傳播資訊與知識的一種媒體。知識成為一種獲得成人愉悅的來源。

因為紀錄片大都採取寫實主義的風格，而觀眾也預期紀錄片與真實世界之間具有指事性的關係，所以觀眾會期待：當發生在攝影機前的事件被記錄在電影膠卷與磁帶上時，並未被修改（或只有少許修改）。

因此，創作者與觀眾之間被認為存有一種默契，即觀眾所看到的影像與聲音，除了明顯是創作者創作的部分（如配樂或字幕）外，其餘應該都是曾在記錄設備（攝影機與錄音機）之前真實發生過的；也就是說，觀眾看到與聽到的是真（實）的 (true or real)。當紀錄片創作者對真實世界 (reality) 有所干預或控制（比如重演），甚至重新創造時，他（她）對觀眾就有善盡告知的義務，因為他（她）違背了先前與觀眾所建立的默契。

一般而言，觀眾會對紀錄片中過於流暢的（無接縫的）剪輯（包p. 514p. 512括觀點鏡頭、對跳鏡頭 (reverse shot)、過肩鏡頭 (over-the-shoulder shot)，或其他把攝影機與片中特定人物的視點做對應的做法），會抱持懷疑的態度，因為這種第一人稱或主觀地呈現時間與空間的做法，通常只會出現在劇情片中。

但觀眾對某些紀錄片中經過仔細設計的攝影角度與構圖，通常還是可以接受的，只要這些被拍攝的事物不是重新安排或經過控制p. 509的即可。也就是說：這些特定影像絕非場面調度 (mise-en-scène) 的結果，因為這種做法只可能出現在劇情片中。拍攝紀錄片的過程中，

成為這類紀錄片的標準畫面 (ibid.: 26)。

⑩ 尼寇斯指出：懷斯曼在《高中》這部影片中，讓老師的特寫都比學生的特寫來得更緊（大）；這些特寫的出現是基於形式上的理由——它們建立了一種感性的與詩意的樣式 (ibid.: 27)。

若拍攝者中途重新安排攝影機的位置，在尼寇斯的眼中即是把歷史轉化為場面調度，而跨入虛構敘事的領域[47] (ibid.: 30)。

在一些模擬現實情境的電視節目——例如 《頭號通緝犯》 (*Most Wanted*, 1976–1977)、《急診室的春天》 (*ER: Emergency Room*, 1994–2009) 與 《CSI 犯罪現場》 (*CSI: Crime Scene Investigation*, 2000–2015) 等節目中——若出現使用演員重演的部分時，被電視臺規定一定要打上字幕，說明這是重演。這是在歐美電視臺的製作規範中，製作人被要求一定得遵守的一項規定。在近代電視內容的發展趨勢中，新聞、節目與廣告三者之間的差異愈來愈小，因此像是英國廣播公司就嚴格要求他們的節目製作人，若在節目或新聞中有任何重演或虛構之處，一定要標示清楚。

《急診室的春天》

《CSI 犯罪現場》

尼寇斯認為：觀眾在觀看虛構劇情片中的世界時，會暫時放下不相信的態度 (suspension of disbelief)。但在觀看紀錄片時，則會相信在銀幕上被再現的歷史世界的真確性，並假設這些聲音與影像和它們所記錄的事物間具有指事性的聯繫關係。因此，當觀眾在被認為是紀錄片的影片中發現其實含有虛構的成分時，會覺得受到欺騙，因而感到憤怒 (Nichols, 2001: 36–38)。

筆者也認為：紀錄片創作者與觀眾之間，應該存有一種約定俗成的默契 (tacit understanding)；也就是：紀錄片所再現的影像與聲音，確實是來自攝影機與錄音機對真實世界的捕捉。除非紀錄片創作者對他 (她) 在紀錄片中所做的任何操控都善盡告知觀眾的義務，否則他 (她) 在拍攝或後製時所做的任何對真實世界的控制、偽造、扭曲、干預，或甚至重新創造，都是不適當的，肯定會引起觀眾強烈的抗議。

麥克阿瑟將軍踏上雷伊泰島的畫面

[47] 在太平洋戰爭中，麥克阿瑟 (Douglas MacArthur) 將軍履行了他的諾言，率領美軍反攻回到菲律賓。當他重新踏上菲律賓雷伊泰島 (Leyte) 時，許多攝影記者未能拍攝到那個歷史性的畫面，因此要求麥帥重新登陸一次，讓他們擺好相機拍攝（左圖）。這即是將歷史轉成場面調度的一個例子。

Chapter 4
紀錄片的製作倫理

在不同情境下，常常可見到「倫理」這個名詞被提起、被使用。檢視這個名詞的意義，我們可以發現它代表了人類長期以來對於自我及他人行為在道德層面上的懷疑、討論及理論化的一段歷程。

在人類社會中，規範個人行為及人際關係的機制，除了法律之外，主要還有道德與倫理。根據《新韋氏國際英語辭典第 3 版》(*Webster's Third New International Dictionary*) 的定義，法律是規範人們舉止行動的一套有強制力與約束力的條文，由統治當局制定及強力執行。道德是社會所形塑出來的一套正確或錯誤行為的標準或原則。倫理則是社會（社群）依據道德上的責任或義務，所形成的一套處理個人或群體正確或錯誤行為舉止的規範或價值觀。

倫理也可以視為人們根據道德原則去決定如何生活的一套價值觀，而這套價值觀來自於每個人在成長過程中所接受的宗教或哲學教養、社會習俗、專業規範，以及道德標準。我們以這套價值觀為準則，判斷何種情境之下採取何種行為才是正確的。

現在人人都可用小型攝錄像機，甚至手機、平板電腦或含有攝影鏡頭與感光記錄電子元件的非傳統攝影器材，在任何時間、地點與情境錄下影像與聲音，並製作成紀錄片、新聞或其他影音產品。

但即便我們願意相信創作者在製作紀錄片時都是追求真理、誠實的人，都是為了公眾利益，也都無意傷害人，但被拍攝者又如何能防止影片創作者濫用或誤用自己的影像與聲音呢？紀錄片創作者與被拍攝者之間應該建立起何種關係？彼此間又有何種權利與義務呢？或者更重要的問題是：誰能擁有一個人的影像與聲音呢？

類似這類的道德與倫理議題，在以人（他人或自己）的影像及聲音為素材的創作形式大量出現後，近 20 年來已經成為西方許多哲學家與電影理論家，在後結構主義 (post-structuralism) 思潮的影響p. 503下，開始關注的議題。

在同一時期，歐美紀錄片創作者比以往更加重視紀錄片的倫理問題，這是由於整個紀錄片生態產生巨大改變所致。

1990 年代開始，美國社會大眾對主流媒體的信心大幅下滑，對政治體系的運作缺乏信任，轉而把揭弊的紀錄片當成可信任的媒體，並視其創作者為媒體英雄[1]。同時，電視紀錄片順應有線電視頻道的需求而大增，也出現了許多很受歡迎但卻公式化的節目。

紀錄片的商業性發展，以及政治題材的紀錄片備受社會大眾矚目，讓紀錄片創作者不僅開始有了票房壓力，其製作倫理也被攤在陽光下接受檢驗 (Aufderheide, et al., 2009: 2)。

1990 年代開始，學術界關於「電影與倫理」議題的探索，很多

p. 452
p. 433
是受到法國倫理哲學家勒文納思 (Emmanuel Levinas) 或是德希達
p. 499
(Jacques Derrida)，以及拉岡心理分析學派 (Lacanian school of
p. 489
p. 502
psychoanalysis)、女性主義 (feminism)、後殖民研究 (postcolonial
p. 515
studies)，甚至酷兒理論 (queer theory) 的啟發。

在此背景下所形成的相關論述中，倫理被看成讀者（觀眾）遇
p. 492
p. 507
見文本 (text) 後所產生的一套道德或政治符碼。這些倫理的範圍包
p. 494
含：責任、自我反思、欲望，以及對他者 (the other) 的承諾。

其中，勒文納思學派尤其看重自我（創作者）對於處於絕對弱勢位置的他者的責任。後現代拉岡學派則強調自我的倫理——即倫理的態度牽涉到一個人是否忠於自己真實的欲望，而無論這是否會導致背叛或摧毀他者 (Downing and Saxton: 1)。

無論如何，這些理論所談的倫理，牽涉到的都不外乎是電影與他者的相遇，以及自我質問自己與他者的關係。

p. 518
本章將不從哲學層次，而是從應用倫理學 (applied ethics) 的取徑，來討論紀錄片常見的倫理議題：⑴創作者與被拍攝者之間的倫理關係；⑵創作者與紀錄片製作社群間的專業倫理關係；⑶創作者

勒文納思

德希達

拉　岡

p. 457 [1]　例如摩爾 (Michael Moore) 因以《華氏九一一》(*Fahrenheit 9/11*, 2004) 指控小布希 (George W. Bush) 政府的國際政治操控手法而獲得不少掌聲。

是否忠於自己的創作倫理；⑷創作者與觀眾之間的倫理關係。

除了上述部分外，紀錄片理論家尼寇斯 (Bill Nichols) 則認為紀 p. 459
錄片的倫理還牽涉到下列議題：⑴同意的性質是什麼；⑵有無 （影
像與聲音）紀錄的專屬權利；⑶知的權利或保有隱私的權利孰較重
要；⑷創作者對被拍攝者、觀眾或雇主的責任；⑸紀錄片再現時間 p. 497
與空間時所傳達出的倫理意涵；⑹拍攝行為準則與追索權的複雜議
題 (Nichols, 1991: 77)。

本章將從實務角度針對上述倫理議題做較深入的理論探討。

<div style="background:#888;padding:4px;display:inline-block;">■ 紀錄片製作倫理的發展</div>

回顧西方紀錄片的歷史，羅森塔 (Alan Rosenthal) 指出：一直到 p. 466
1970 年代，當許多關於紀錄片理論、風格與方法學的論述開始出現
時，紀錄片的倫理議題仍然幾乎完全無人注意到。

當時主要的紀錄片著作，例如巴諾 (Erik Barnouw) 的《紀錄片： p. 425
一部非虛構影片的歷史》(*Documentary: A History of the Non-Fiction
Film*)、傑可布 (Lewis Jacob) 的《紀錄片傳統》(*The Documentary* p. 446
Tradition) 與巴山 (Richard Barsam) 的《非虛構影片：理論與評論》 p. 425
(*Nonfiction Film: Theory and Criticism*)，幾乎都不曾談到紀錄片在製
作實務上所牽涉到的倫理關係 (Rosenthal, 1988: 245)。

雖然，自從佛拉爾提 (Robert Flaherty) 拍攝《北方的南努克》 p. 436
(*Nanook of the North*, 1922) 與《阿倫島民》(*Man of Aran*, 1934) 時讓
被拍攝者的生命陷入險境②，或瑞芬斯妲 (Leni Riefenstahl) 製作《意 p. 464
志的勝利》(*Triumph of the Will*, 1935) 為希特勒 (Adolf Hitler) 敲鑼打
鼓的做法，早該引起學者對紀錄片倫理議題的關注，但一直要到
1960 年代直接電影 (direct cinema) 的技術容許創作者帶著攝影機恣

《阿倫島民》

─────────────
② 例如，佛拉爾提付給每位參與拍攝的阿倫島民 5 英鎊，要他們在大風浪
　中駕駛著小船出海捕鯊魚 (Winston, 1988a: 45; Winston, 1988b: 278)。

意進入人們的生活近距離窺探，而被拍攝者也往往沒時間對被拍攝這件事進行思考或反應時，紀錄片的倫理議題才開始被重視。

當直接電影的技法帶來《總統候選人初選》(*Primary*, 1960)、《提提卡輕歌舞秀》(*Titicut Follies*, 1967)、《華倫岱爾少年療養院》(*Warrendale*, 1967) 與《一對夫婦》(*A Married Couple*, 1969) 等令人眼睛為之一亮的影片時，人們一開始還對真實（直接）電影可拍到或揭露親密的人際關係而興奮不已，直至普萊拉克 (Calvin Pryluck) 於 1970 年代注意到，當時許多這類紀錄片的創作者在使用直接電影的技術來追求終極的真實 (ultimate truth) 時帶來許多倫理問題，情況才有了改變。

p. 461

普萊拉克

p. 461

隱私權與紀錄片創作者對被拍攝者的責任

普萊拉克是最早討論紀錄片倫理議題的美國學者。他認為：所有直接電影在倫理上都有個根本性的困難點——就是把人物擺在一個可能有危險的地方，卻未充分告知他們可能面臨的後果，就連創作者自己也未必清楚其紀錄片會對被拍攝者帶來什麼影響。

創作者在最好的情況下，頂多可以猜測他們把被拍攝者拍進影片之中，將會如何影響被拍攝者的生活。但即便是一個看來無害的影像，可能對相關的人具有意義，而創作者卻根本無從得知。

普萊拉克也認為：被拍攝者的隱私權是必須處理的最主要課題，而被拍攝者是否同意拍攝則是附帶的問題。他認為：即便當事人同意被拍攝，但應該並未完全放棄隱私權，因此在他們情緒激動時是否願意被拍攝，其實應該還是可以有自主權的 (Pryluck: 5)。

隱私權是人格權的一部分。人格權容許個人免於被騷擾、被羞辱、失去尊嚴與自尊。隱私權則是個人有權自主決定關於自己的訊息有多少可以被揭露、被誰知道，以及何時被知道。

有學者指出：創作者若在紀錄片中揭露了被當事人或觀眾（包

《提提卡輕歌舞秀》（上圖）是懷斯曼 (Fred Wiseman) 在 1967 年拍攝的一部紀錄片，地點位於美國麻薩諸塞州（麻州）一座關押精神病犯人的監獄醫院。

片名取自犯人與監獄職員一起演出的一齣年度綜藝秀，而提提卡是指監獄醫院所在地布理奇渦特 (Bridgewater) 的印地安原住民族原地名。

導演事前取得麻州政府矯正司司長的拍攝同意，但影片發行後，卻被麻州政府控告，說他未取得拍攝同意及侵犯被拍攝者的隱私權，使這部片成為美國電影史上，唯一一部不是因為猥褻或國安因素而被法院限制放映的影片。

麻州最高法院 (SJC) 禁止該片在麻州公開放映，只容許放映給醫師、律師、法官、醫療專業人員、社工及上述領域的學生觀看 (Anderson and Benson: 86)。

1991 年該片終於由麻州最高法院解禁，得以公開發行。解禁的理由是：隨著時間消逝，片中多數犯人皆已死亡，違反其尊嚴的因素已然消失，因此隱私權的問題已沒有比美國憲法第 1 條修正案所保障的言論自由更為重要。

麻州最高法院要求影片在片頭加註警語，說明片中所描述的麻州矯正機構的情況，在 1966 年之後已有所改變與改進。

直至 1992 年 9 月，這部片才終於能在美國全國性的公共廣播電臺 (Public Broadcasting Service, PBS) 完整播出。

括影評人）覺得太過私密的資訊時，往往會被認為有倫理上的問題。攝影機在此種拍攝狀況中，即成了攻擊性的武器，而非探索性的工具 (Katz and Katz: 125)。

許多紀錄片創作者都瞭解，在一些私人經營的公共空間，例如超市、醫院或餐館等，若未獲得場地管理人許可而進行拍攝，會被認定為違法或違背倫理。此外，即便是在公共場合，雖然拍攝他人的影像或許合法，但在倫理上有時卻未必站得住腳，尤其是使用偷拍的手段去取得影像時。

但有學者認為：單單用攝影機拍攝造成被拍攝者感覺被騷擾或侵擾的情況，一般還不至於引起太嚴重的反應，除非是影像被公開後足以造成當事人尷尬、困擾，甚至反感的情形。其實，即便關於個人的事實是真實的，但若公開展示它足以造成當事人尷尬，而這些事實又無關社會大眾的合法利益時，即被認為違反隱私權，除非這個個人是公眾人物（尤其是公職人員）(Gross, et al., 1988b: 9)。

因此，當攝影機在被拍攝者情緒激動時拍下其私密的心理狀態，可能已經侵犯其基本人權。若更進一步將此私密影像公諸於世，尤其當影片創作者拍攝及使用他人的影像牽涉到商業獲利時，會使得情勢更加複雜。

於是，普萊拉克建議創作者，在處理可能會侵犯被拍攝者權利的情況時，必須極端小心。無論直接電影美學上的意圖有多麼嚴肅，創作者還是不能忽視對影片中人物的尊敬，或有損其個人尊嚴與自尊 (Pryluck: 4)。

另一種可能侵犯隱私權的情況是：未經告知即把被拍攝者在公共場所的影像使用在紀錄片中，作為某種說詞的代表畫面，但此舉有可能會讓觀眾對該人物的身分、意圖、行為或人格造成誤解。

不過，在歐美社會中，即便影片確實因為侵犯隱私權而造成當事人受到傷害，但只要影片可被證實是基於新聞自由而拍攝，則一p. 442 般都不認為紀錄片創作者應被控告 (Viera: 137)。誠如葛洛斯 (Larry

Gross) 等人所言,「法律上對被拍攝者權利或缺乏權利的判決,既未能讓影像創作者為其行動所產生的道德責任被定罪,也無法讓他們免除其罪」(Gross, et al., 1988b: 14)。

在歐美社會中,法院通常對於商業上剝削他人的影像採取禁止的立場,但對於新聞或紀錄片使用他人的影像(即便是未經授權的使用),則往往採取比較寬容的態度。除非被害人能證明新聞或紀錄片無關公眾利益,或對他(她)造成極大的傷害,或製作紀錄片的機構刻意抹滅或扭曲事實 (Viera: 138, 142)。

因此,創作者在討論某個題材時,必須在「公眾知的權利」與「個人免於在影片製作過程中被侮辱、被羞辱或丟臉的權利」之間找到平衡點。而取得平衡的一種機制,就是要求創作者必須取得被拍攝者的拍攝同意 (consent)。

<div style="background:#444;color:#fff;">■◣ 同意拍攝的議題</div>

被拍攝者志願性的、經過充分告知後所給予的拍攝同意,在西方稱之為 voluntary and informed consent。

這種拍攝同意被認為是紀錄片創作者最基本的道德義務,也是創作者為了避免被影片中的人物控告(無論是為了金錢利益,或自認隱私權被侵犯)所產生的一種保險做法。所以,取得拍攝同意,所保護的其實是創作者。

被拍攝者所簽署的同意書 (releases) 中,往往要求被拍攝者同意創作者永久使用該影像於任何現知與未來會發明出來的媒體[3]。

[3] 在美國,電視紀錄片的工作人員從不要求被拍攝者簽署同意書,因為他們自認是被美國憲法第 1 條修正案保護的新聞工作人員,擁有新聞自由。但若紀錄片想在電影院放映或發行光碟,則往往會被發行商要求對影片中任何面目清晰可被辨識的人,均應取得同意書。這種要求其實並非基於倫理上的考量,而是因為在電影院放映的紀錄片中,被拍攝者是被當

這種制式合約其實是不利於被拍攝者的。它等於要求被拍攝者放棄隱私權,讓創作者擁有該影像的所有權利。被拍攝者因此無權要求任何因創作者使用該影像而產生的利益,同時喪失任何對該影像使用方式的控制權(參見下一節關於利益剝削議題的討論)。

p. 479 普萊拉克以 1960 至 1970 年代美國直接電影創作者的一般做法為例。創作者(例如懷斯曼在《醫院》(*Hospital*, 1970) 一片的做法)對著被拍攝者說:「我們只會拍你的影像,用在一部電影當中,會在電視上播出,也有可能在電影院放映……,你會反對嗎?」[4] 其他一些紀錄片工作人員則會要求被拍攝者:若不願意被拍攝就明確表示出來或離開現場,否則就視同他們同意出現在紀錄片中。

《醫院》

普萊拉克認為:此種取得拍攝同意的方式,對創作者來說是比較有利的。而它所帶來的倫理問題是:這種做法並未給予潛在的拍攝對象多大的選擇。因為一群拍攝人員來到被拍攝者置身的環境中拍片,無論從主動性或驅動力量的角度來看,都是對創作者這一方較為有利。

創作者獲得了場地主管當局的同意,對於被拍攝者也具有某種威嚇作用。「你會反對嗎?」這樣的問法,普萊拉克認為也具有一種威嚇性 (Pryluck: 3)。

在影片拍攝還沒有像今天這樣氾濫前,錄像攝影機與錄音機的

成「演員」,有權要求為其「演出」獲得酬勞。若是未取得該等人員的同意書而被控告的話,法官可能會依美國演員工會的薪資標準判給被拍攝者應得的酬勞,而這對預算有限的紀錄片而言是個夢魘 (Hampe: 78)。

p. 424
p. 426 [4] 安德生 (Carolyn Anderson) 與班生 (Thomas W. Benson) 指出:懷斯曼在製作《提提卡輕歌舞秀》之後的紀錄片時,在拍攝後會立即用錄音機錄下他對被拍攝者的說明:他是在為公共電視臺拍一部影片,將會被廣大觀p. 492眾看到,也有可能在電影院放映。他會解釋說,並不是所有他拍攝的毛片 (footage) 都會被使用在最終完成的影片中。然後他會問被拍攝者同不同意、有無問題。如果被拍攝者同意,懷斯曼就會詢問他們的全名、地址與電話 (Anderson and Benson: 60)。

出現，本身即是一種具有恫嚇效果的工具，就連政府官員或警察，某種程度上也會對影片拍攝者禮讓或敬畏三分。這是許多西方或臺灣的社會運動工作者，在 1970 或 1980 年代都曾發現的一種現象。

取得被拍攝者拍攝同意的倫理議題，主要包括：

1. 同意的本質是全權同意（即被拍攝者完全放棄權利）或有條件的同意（創作者只取得特定條件下的拍攝與使用同意）？

2. 被拍攝者是否真的有被充分告知創作者的真正意圖及參與拍攝所可能產生的（不良）後果？

3. 被拍攝者的精神狀態真的讓其有能力去同意拍攝或做出決定？

4. 影片所再現的事實是否不真實或不公正，因為創作者使用了詐術、威脅或利誘等不正當方式去取得拍攝許可？

5. 被拍攝者簽署了拍攝同意書後，在拍攝過程中若反悔想退出時，是否會因為同意書的存在而不得不繼續參與拍攝？

第 1 個議題沒有標準答案，除非被拍攝者因為影片而受到極大的傷害，否則在歐美國家一般都傾向於採用公眾知的權利優於個人隱私權的認定方式。

第 3 個議題像是精神病院中的犯人是否有能力給予拍攝同意，在《提提卡輕歌舞秀》的例子中曾經引起很大的爭議。這個議題將在本章後面討論。

麻 吉

第 4 個議題較為複雜，也是爭議不休而沒有標準答案的議題，因為這牽涉到一些以揭弊為目的的紀錄片，在製作倫理上是否可以使用詐術，或在不說實話的情況下取得拍攝同意？例如，以揭發費城市長瑞佐 (Frank Rizzo) 舞弊情事為目的的《市政府的業餘之夜》(*Amateur Night at City Hall*, 1978)，影片中出現的許多人，若早知道導演麻吉 (Robert Mugge) 的真正企圖，是不可能同意被拍攝的。

《安隆風暴》

此外，尼寇斯舉《安隆風暴》(*Enron: The Smartest Guys in the Room*, 2005) 為例，說這部影片的創作者必須與被拍攝者（權力極大

的企業）爭奪話語控制權，因此扭曲或再現錯誤在這類紀錄片中雖然的確是個問題，但影片創作者決心不照被拍攝者的意願去再現，而試圖去講一個前人未說過的故事，主要還是為了揭露一個被故意誤導的真相 (Nichols, 2006)。同樣情形也發生在上述第 5 個議題。

其他有關同意權的問題還包括：創作者利用窮人與社會弱者的悲慘影像來引發富人的良心，此種高貴的情懷是否足以合理化其單向侵擾社會受害者的行為？創作者將攝影機指向親人時，這些親人的信任與拍攝同意，是否會導致創作者不夠尊重被拍攝者的隱私權? (Gross, et al., 1988b: 15) 這些問題，也將在本章陸續予以討論。

討論至此，相信大多數創作者對於拍攝同意在什麼樣的情況下才算合乎倫理，仍然沒有把握。普萊拉克以科學實驗中「如何取得試驗對象的同意」的相關規範為例，認為紀錄片拍攝時取得的同意，必須滿足以下條件才能算是有效：⑴被拍攝者不受威嚇或欺騙；⑵被拍攝者對於過程與預期結果有充分認識；⑶被拍攝者具有行為能力，足以做出同意。

p. 479
p. 500 此外，溫斯頓 (Brian Winston) 也舉「紐倫堡公約」(*Nuremberg Code*) 為例，認為創作者的注意義務 (duty of care) 應該是：⑴志願參與拍攝的人應該有法定能力可以做出同意的決定；⑵被拍攝者出於自由意志，而未受制於武力、詐欺、蒙蔽、脅迫與矯飾，或有其他隱密的強制或高壓形式介入；⑶被拍攝者須對影片所牽涉的題材有充分的知識與理解，方能做出明智的決定。

因此，溫斯頓指出：創作者應該將影片的本質、長度與目的，以及拍攝的方法與工具，還有合理可預期可能造成的不便與危險，或其他因參與拍攝而產生的後果，告知被拍攝者 (Winston, 1988a: 52; Winston, 1988b: 284)。

但在真實的拍攝情況中，即便創作者已盡到告知的義務，但被拍攝者是否能充分瞭解，其實仍值得懷疑。例如，參與《一個美國家庭》 (*An American Family*, 1973) 拍攝的路德家 (the Loud Family)

《一個美國家庭》中的女主人派特

吉爾伯特

的女主人派特 (Pat Loud)，就承認她根本聽不懂該套影集導演吉爾 p. 439
伯特 (Craig Gilbert) 在拍攝前所說的那些長篇大論 (Katz and Katz,
1988: 122)。因此，若創作者刻意以被拍攝者聽不懂的言詞唬弄被拍
攝者以取得拍攝同意，將會被視為有嚴重的倫理問題。

　　然而，滿足上述條件是否即構成「經過充分告知後所給予的拍
攝同意」，學界對此仍有爭議。尤其，在實際拍攝紀錄片時，並不一
定能執行充分告知後所給予的拍攝同意，因為拍攝的情境可能十分
複雜或混亂，而使創作者無法對被拍攝者做充分的說明。不過，至
少有一項見解是確定的，即普萊拉克所指出的：「若因疏漏任何事
實，而對當事人做出給予同意或保留同意的決定造成影響，則所獲
得的同意即是有瑕疵的」(Pryluck: 5)。

　　假若充分告知後所給予的同意一定得滿足上述條件，許多創作
者擔心會更難找到被拍攝者。安德生與班生指出：取得拍攝同意一
事既屬於技術層次（如何取得同意），更屬於倫理層次（如何公正地
取得並且不濫用它）。直接電影或觀察模式的紀錄片若無被拍攝者參
與，是不可能成立的，但若未能取得被拍攝者充分告知後所給予的
拍攝同意，則影片又會有倫理上的瑕疵。不過，創作者若沒有創作
自由，在藝術上又會受到限制 (Anderson and Benson: 81)。

　　針對此種兩難處境，安德生與班生都認為無解。但溫斯頓認為：
紀錄片被拍攝者的社經地位大都不如創作者，對於被拍攝的後果無
法像創作者那麼清楚理解，因此要求創作者對被拍攝者付出更多的
注意義務並不為過 (Winston, 1988a: 52; Winston, 1988b: 283)。

　　有關注意義務之討論雖然難有結論，但多數人均同意創作者對
被拍攝者應負有適當的責任[5]。

[5]　例如，在《一個夏天的紀錄》(*Chronicle of a Summer*, 1961) 影片中，一
　　位汽車工廠員工因為參與本片拍攝而被公司開除。影片創作者——社會
　　學家莫辛 (Edgar Morin) 與人類學家胡許 (Jean Rouch)——就有義務替這 p. 458
p. 466
　　位被拍攝者謀得新工作。

在普萊拉克之後，出現了許多關於紀錄片製作倫理的文章與書籍，許多學術機構也舉辦了相關的研討會議，包括美國賓夕法尼亞大學 (University of Pennsylvania) 安能伯格傳播學院 (Annenberg School for Communication) 於 1984 年所舉辦的影像倫理研討會 (Conference on Image Ethics)，促成了《影像倫理：被拍攝者在照片、電影與電視中的道德權利》(*Image Ethics: The Moral Rights of Subjects in Photographs, Film, and Television*, 1988)[6] 這本書的出版。

羅森塔於同一年編著的《紀錄片的新挑戰》(*New Challenges for Documentary*) 一書中，則把紀錄片製作的倫理議題規範在創作者與被拍攝者之間的狹義範圍中，認為創作者使用並暴露了他人的生活。因此，他把紀錄片的倫理議題聚焦於：創作者應該如何對待他的拍攝對象以避免剝削他們，或造成他們不必要的痛苦。

雖然創作者的出發點或動機往往是善意的，但有時仍無可避免地為被拍攝者帶來不可預期的、悲慘的後果。因此，羅森塔提出質疑：到底創作者對於他們所拍攝的人負有何種注意義務或責任？

羅森塔認為：相關的紀錄片倫理問題還包括 (Rosenthal, 1988: 245–246)：

1. 在公眾知的權利與公共利益的旗幟下，創作者可以挖掘一個題材到多深的程度？
2. 被拍攝者知不知道發生了什麼事？對於被訪問或影像被呈現在銀幕上的意義是什麼、有什麼後果，他們到底知不知道？
3. 當被拍攝者同意被拍攝時，他到底明不明白創作者的真正意圖，或瞭不瞭解創作者所說的話到底是什麼用意？
4. 創作者又該在何時停止拍攝，或應該把拍到的影像毀棄？
5. 影片剪輯完成後，該不該給被拍攝者看？或甚至容許被拍攝者對影片的剪輯有審閱權？

[6] 為因應人類進入數位媒體時代，本書的 3 位編者又於 2003 年編著了《數位時代的影像倫理》(*Image Ethics in the Digital Age*)。

這些問題比較屬於紀錄片技術操作上的倫理議題,雖無絕對正確的答案,卻也是每個創作者無可迴避的難題。

利益剝削的議題

隱私權在倫理上還可能牽涉「挪用」的問題,也就是影片使用他人的影像卻剝奪其商業利益,或自己獲利卻未與被拍攝者分享。儘管這種做法或許在法律上站得住腳,但在倫理上卻有相當疑義。

此一議題其實牽涉到個體影像所有權(肖像權)的問題:誰有權擁有或使用被拍攝者的影像?誰有權決定如何使用這些影像?被拍攝者一旦簽署拍攝同意書,是否即放棄一切影像所有權(含肖像權)?被拍攝者是否不能撤銷拍攝同意?

直接電影的被拍攝者通常不會從紀錄片中獲得好處[7],創作者則有可能獲得名利(得獎或票房大好),甚至因此建立起一個電影事業。但利用別人的影像與聲音讓自己獲益,這件事在倫理上說起來,即是一件有問題的事。從更極端的情況來看,這就是一種剝削。

不過,這種剝削往往打著增進知識、符合社會公益的旗幟而大行其道。懷斯曼即是以社會公益來為他的紀錄片辯解,因為他的許多紀錄片探討的是用美國納稅人的錢所支持的公立機構。

在臺灣,《水蜜桃阿嬤》(2007) 引起的爭議,也牽涉到利用窮人與社會弱者(即受害者)的悲慘影像來引發中產階級的良心,進而協助影片出資者達成其無助於被拍攝者的其他目的[8]。

[7] 有些影片會違反此慣例,例如《籃球夢》(*Hoop Dreams*, 1994) 在拍攝期間,有時會給被拍攝者的家庭一些金錢作為生活補貼。創作者認為:這讓他們能與片中的貧困家庭建立更為互信的關係 (Aufderheide: 54-55)。

[8] 2007 年《商業周刊》邀請楊力州拍攝《水蜜桃阿嬤》一片,記錄一位泰雅族阿嬤與她丈夫的務農生活,以及因兒子、媳婦與女婿相繼自殺而必須養育 7 個孫子的過程,感動了許多人,紛紛捐款給《商業周刊》的母公司「城邦出版集團」成立的募款專戶。但一部分募款被用來購買《商

另一個著名的例子是法國紀錄片《山村猶有讀書聲》(*To Be and To Have*, 2002)。本片主角羅培茲 (Georges Lopez) 為了分享影片 200 萬歐元的發行收益而控告創作者，但法官最後接受了被告律師的說詞，即創作者不需要付錢給被拍攝者，因為假使羅培茲獲得金錢補償的話，將創下一個惡例，改變了紀錄片創作者與被拍攝者的關係，導致「紀錄片在經濟上與精神上的死亡」(Gentleman, 2004)。

《山村猶有讀書聲》

《山村猶有讀書聲》講的是一位老師（羅培茲）在深山的學校中教導 11 位 3 歲半到 12 歲不等的小孩的故事。這部低預算紀錄片的主創人員根本沒想到影片會如此受歡迎，不但在法國獲得大獎，更發行到全球，有數百萬人在電影院看過這部影片。

當影片開始發行到法國電影院時，創作者立即被主角羅培茲老師和 9 位小孩提告。他們聲稱遭到創作者的誤導，以為這只是一部教育影片，只會做有限的放映，並未提過影片將會做商業發行。羅培茲表示：影片商業發行（包括國內外電影院放映與光碟販售）後，造成其中一些小孩的精神異常或在其他學校被取笑。羅培茲說他爭的不是金錢，而是要電影公司承認他應有的權利。

《山村猶有讀書聲》是個典型例子，顯示創作者顧慮的是未來製作紀錄片的權益問題，而忽視了被拍攝者商業利益被剝奪的倫理問題。創作者付費給被拍攝者以取得其影像的使用權，是天經地義的事，因為被拍攝者本來就擁有其影像的所有權。但是，如果創作者在製作紀錄片時付費給被拍攝者，即改變了兩者之間單純的「拍攝者－被拍攝者」關係，更與所謂的「志願給予的拍攝同意」的倫理原則相違背。因為付費即構成對被拍攝者的一種誘因，使得影片所記錄到的事件變成一種經過金錢交易後的結果，成為一場表演，而非真實發生在攝影機前的事件。創作者可能會期待被拍攝者的某

業周刊》與格林出版公司（亦為城邦子集團的公司）的出版品，作為防治自殺的教材送給各地中小學，被拍攝者一家人並未從捐款獲得任何好處，許多人因此質疑影片創作者與出資者欺騙或剝削原住民族。

種回報，而被拍攝者則可能因為「拿人的錢手短」而覺得有義務提供被期待的產品或服務[9]。

從以上對「是否應該付費給被拍攝者」此議題的討論，即可理解紀錄片的倫理議題其實是相當複雜且多面向的，無法簡單處理。

受害者紀錄片的議題

1930 年代，格里爾生 (John Grierson) 領導一群英國紀錄片創作 p. 441 者，以當時備受英國社會關注的議題為題材製作了許多影片，藉此揭露經濟大蕭條時期的英國社會狀態，以促使政府解決社會問題。

這些溫斯頓所謂的「格里爾生式紀錄片」的製作者，把他們所拍攝的英國工人或無產階級只當成無名無姓的「可憐的受苦受難的人物」，也就是社會的受害者，而影片的製作者則與其他紀錄片沒有兩樣，是紀錄片的創作者——也就是藝術家。溫斯頓認為：這些 1930 年代的英國紀錄片建立起一種許多紀錄片至今仍在遵循的「受害者的傳統」(tradition of the victim) (Winston, 1988a: 36–40)。

過去，大多數紀錄片教科書都頌揚這些社會改革紀錄片對促進英國政府與人民正視社會問題的貢獻[10]，但溫斯頓的文章提醒我們去注意這類受害者紀錄片的倫理問題。

溫斯頓引述寇德馬歇爾 (Arthur Calder-Marshall) 對於格里爾生 p. 428

[9] 有些時候，創作者付費給被拍攝者可能是為了補償當事人因協助拍攝而產生的一些費用（例如餐飲、交通或住宿費）；或者使用被拍攝者所提供的資源（例如照片或資料影片）去取得影片所需的材料而提供報酬；或者用金錢來回饋當事人為影片提供的建議與創意，或擔任報導人、翻譯等服務。但即便是如此單純的金錢來往，仍然可能對紀錄片本身產生大小不等的後遺症。

[10] 例如巴山曾說：「1930 年代英國紀錄片運動在原創性、廣度與持續致力於改進公共資訊，以及喚醒社會意識上的成就是非凡的。」(Barsam, 1992: 110)

《流網漁船》

《流網漁船》(*Drifter*, 1929) 的批評：「影片脫離了它的社會意義」，
認為紀錄片採用受害者的傳統時，在處理世界的時候會用共感
(empathy) 去取代分析，重視後果勝於原因，因此它在真實世界中幾
乎未產生任何衍生作用——社會並未因影片而採取任何行動去改善
影片中所描述的狀態」(ibid.: 41)。

p. 496

　　溫斯頓指出：從《流網漁船》至今，即便經過這麼多年，在英
國有許多紀錄片仍一直在討論住宅、教育、勞工、健康或福利等問
題，卻不見這些問題獲得任何改善，社會受害者的數目也從未減少
過。溫斯頓因此質疑紀錄片創作者有何道理持續拍攝這樣的紀錄片
(ibid.: 35)。

p. 468

　　盧比 (Jay Ruby) 也做過類似的批評，認為製作墨西哥移工在美
國被剝削的電視紀錄片節目，對改善移工的困境幫助不大。他主張：
假使把所有影片的製作經費用來建造托兒所或改善移工的生活條
件，移工的困境早就可以大為改善 (Ruby, 1988b: 317)。

　　當然，這種說法對所有的紀錄片創作者而言，都是不可承受之
重。創作者是否負有解決社會問題的責任是一個可以辯論的議題，
但若只把紀錄片當成能反映社會問題或狀態的「鏡子」而非「榔頭」
（與格里爾生所冀望的剛好相反），那麼創作者對社會應該還是有貢
獻的，而紀錄片也應該還是值得投入精力與經費去製作的。

不過，溫斯頓倒是正確地指出：一旦受害者的影像被記錄在紀錄片中，往後這些影像將會於各種時間、各種場合被各地觀眾看到。這種情況不是當事人所能控制，也無法阻止。因為影片肯定有獲得同意拍攝，並且影片也並非故意要對當事人帶來仇恨、羞辱、鄙視，所以也無法控告影片毀謗他（她）。這會造成當事人什麼困擾，或產生什麼問題，都不是創作者所能預料，也可能無法負起責任的 (Winston, 1988a: 46; Winston, 1988b: 278)。因此，創作者對於受害者紀錄片的製作模式，確實有深刻思考的必要。

言論自由或保護隱私權

懷斯曼和許多紀錄片創作者都主張：他們受到美國憲法第 1 條修正案對於言論自由的保障[11]，以及公眾知的權利優於法律上對於隱私權的保護[12] (Pryluck: 4)。

但是，即便憲法保障了新聞記者、藝術家（包含紀錄片創作者）或學者從事相關作為（如蒐集、詮釋或散播資訊）的言論自由，但他們的作品仍可能會有倫理或道德上的問題，尤其是個人隱私權是否被侵犯的議題。

[11] 美國憲法的草創人覺得，憲法既然沒有特別授權管理出版或集會自由之類的事務，當然也就不需要特別陳明不存在這種權力，因此沒有在憲法中擬定一項權利法案。但美國人民普遍希望憲法明文規定他們的權利，因此第 1 屆國會一共通過了 12 條憲法修正案，其中有 10 條為各州所批准，並於 1791 年 12 月 15 日正式成為憲法的一部分。這 10 條修正案被稱為「權利法案」，其中第 1 條保障了人民的信仰、言論、出版與集會，以及向政府申冤的自由。詳細條文參見美國在臺協會美國立國基本文件之權利法案。

[12] 在第四權概念（即新聞媒體是行政、立法與司法 3 權之外的制衡權力）的影響下，記者主張應受到美國憲法第 1 條修正案的保護，使其不受誹謗威脅，且有權追蹤訊息與公開政府的文件，以揭發政府之弊。

《提提卡輕歌舞秀》

　　羅森塔引述史丹佛大學 (Stanford University) 傳播學教授布雷特洛斯 (Henry Breitrose) 的看法，認為美國的紀錄片創作者把紀錄片與新聞混為一談，自認為是新聞記者，因而濫用了美國憲法賦予新聞記者在處理公眾知的權利時，可以優於個人隱私權的特殊地位 (Rosenthal, 1988: 249)。

　　紀錄片創作者把自己視為新聞記者，因此從邏輯上也採用了新聞記者的倫理守則。而在社會大眾普遍相信新聞報導具有客觀性的年代，除非是偽造事實或重建事件，不然「影像的新聞記者」通常是不易被訾議的。

p. 504

　　但盧比指出：通常把自己視為新聞記者而非藝術家的紀錄片創作者，所製作的大多是調查紀錄片。他們都想透過紀錄片去推動社會或政治目標，進行社會改革，而非單純報導而已 (Ruby, 1988b: 315–316)。因此，懷斯曼是否夠資格稱自己是新聞記者，能獲得美國憲法第 1 條修正案的保護，盧比認為是有疑義的。

　　在《提提卡輕歌舞秀》中，另一個重大的倫理問題在於：雖然犯人（病患）的法定監護人（監獄管理當局）同意懷斯曼拍攝他們，但他們之中的許多人其實並無能力去同意拍攝[13]，而管理當局的利

[13]　在「麻薩諸塞州控告懷斯曼」(MASSACHUSETTS v. WISEMAN) 一案中，控方指出：影片中出現的 62 位精神病患（犯人）中，絕大多數並無行為能力去同意拍攝，且其中也只有 12 位有簽署同意書，因此控方認為《提提卡輕歌舞秀》這部片的拍攝並沒有獲得片中人物的同意 (Winston, 1988a: 48; Winston, 1988b: 280)。

益也可能與犯人（病患）的利益完全相左，因此這種同意在法律上是否有效固然有疑義，在倫理上更是值得討論。

普萊拉克認為：懷斯曼之所以被麻薩諸塞州政府控告，雖然是因為受監獄管理當局管轄的醫院當局不願意他們對病患的所作所為被公諸於世，但懷斯曼拍攝本片也不能說純然是為了犯人（病患）的利益或公眾知的權利，而沒有一絲圖利自己的想法。犯人（病患）的合法權益，正好夾在醫院當局的利益與創作者個人的利益之間，而被完全犧牲了 (Pryluck: 6–7)。

安德生與班生進一步指出：《提提卡輕歌舞秀》的倫理問題，除了被拍攝者無能力提供經過充分告知後所給予的拍攝同意外，懷斯曼也在徵求被拍攝者的同意時[14]，無法完全告知被拍攝者將來的影片會是什麼樣子，也無法預知或控制影片將來可能的後果 (Anderson and Benson: 59)。這不僅是一般紀錄片沒有辦法避免的倫理難題，更是使用直接電影模式去製作紀錄片的時候，所會面臨的最大倫理困境。

此外，懷斯曼在拍攝《提提卡輕歌舞秀》時，大多數時候並未提供書面同意書，也幾乎未明白要求所有被拍攝者簽署同意書，或透過任何正常程序去取得同意書，儘管這樣的同意書是存在的。

此片的共同製片伊姆斯 (David Eames) 說：在拍攝組編制極小、製作直接電影時希望盡量不引起注意，以及拍攝場面太混亂或太多事情發生等狀況下，都讓他們不方便在拍攝前、拍攝中或拍攝後要求被拍攝者簽署同意書[15]。

[14] 懷斯曼拍攝時，常有獄方管理人員伴隨在旁。獄方管理人員被上司指示全力配合拍攝。而當懷斯曼詢問被拍攝者是否同意被拍攝時，多數犯人沉默以對。沉默在此情況下，被懷斯曼視為同意拍攝，儘管其同意或不同意的意見可能會受到獄方管理人員在場的影響。

[15] 不過，伊姆斯在影片剪輯完成後，確認將以其中一位犯人為敘事中心，因此曾返回精神病院去取得這名犯人及幾位來自性犯罪治療中心的犯人簽署的同意書 (Anderson and Benson: 74)。

其實，如前所述，要求被拍攝者簽署同意書（通常會載明被拍攝者同意創作者使用——或甚至模擬——簽署人的姓名、影像、聲音與生活）是創作者為求自保免責的一種預防性措施，因此就立場上而言，影片創作者與簽署同意書的被拍攝者是站在對立面的。而懷斯曼在《提提卡輕歌舞秀》之後製作的其他紀錄片中，接受律師的建議，不再向被拍攝者要求簽署書面同意書，而改以錄音或錄影的方式作為同意的證據 (ibid.: 60)。

在臺灣，電視臺與獨立紀錄片創作者自 1990 年代以來，要求被拍攝者簽署同意書的做法，在法律上的效力如何，是一個至今尚未被實際驗證的議題，值得學者進一步深究。

倫理與美學

普萊拉克曾經指出：倫理上的假設會造成美學上的後果，而美學上的假設也會有倫理上的後果 (Pryluck: 3)。因此，沃恩 (Dai Vaughan) 認為：拍攝時的倫理，是如何在最不侵擾被拍攝者的狀況下去記錄其行為，然後將這些拍攝到的素材加以組織結構，形成能被體驗的電影語言，以便使影片中的人物能被相信是真正發生在攝影機前的事實。此種企圖心，想確保影片中的事物能像它們本來的面貌，看在現場工作人員的眼中，是一個倫理問題；但對觀眾而言，只要能以美學的方式將事物顯現出來，自然就會出現倫理的意涵 (Vaughan, 1988: 66)。

尼寇斯也認為風格具有道德觀點[16]。評論家桑塔格 (Susan Sontag) 更強烈指控像《意志的勝利》這樣在美學上被大為讚譽的紀錄片，其創作者其實是法西斯分子與希特勒的幫兇，應該為其「藝術」負起道德上的責任 (Sontag: 73–105)。

[16] 尼寇斯舉懷斯曼的電影為例，認為懷斯曼電影中的特寫鏡頭會把觀眾帶入官僚體系或機構權力之黑暗面與荒謬性 (Nichols, 1991: 80)。

因此，有人主張：只有在道德上可被接受的倫理立場，才能幫「好美學」打下良好基礎。更有人主張：紀錄片創作者必須在 3 方面進行倫理操作：⑴製作影片時的倫理實踐；⑵在進行影片中的論述時所編織進該論述的倫理立場 ；⑶對於該倫理立場的美學再現 (Donovan: 16–17)。

　　以拍攝與剪輯控制權為例，讓被拍攝者參與影片的創作過程，或是讓被拍攝者擁有剪輯決定權，雖然是解決倫理問題的一種方式，在紀錄片歷史上也不乏先例（例如《北方的南努克》即是由佛拉爾提與他的拍攝對象共同完成拍攝的），但歷史顯示絕大多數創作者並不願放棄自己對影片的獨家控制權⑰。

　　普萊拉克批評不願意與被拍攝者共同創作的創作者，認為他們創作時所依據的假設是否適合拍攝時的情境，可能是有疑問的。

　　他認為：直接電影完全是讓被拍攝者的個性透過創作者的個性而被折射出來；也就是說，直接電影中如果沒有魅力型的人物與獨特的話語，是不可能成立的⑱。因此，若創作者堅持只採用自己的個性，就會喪失直接電影最寶貴的強項。

　　如果創作者製作直接電影的目的是要提出他對人物的看法，那麼他就不應該排斥與被拍攝者合作。因為創作者身為外來者，不可能比當事人更清楚被拍攝的人、事、物。沒有當事人的指引，純由外來者進行剪輯，就有可能曲解素材。

　　當創作者試圖用自己不合適的美學假設去框架倫理上的新事實時，有可能造成破壞性的後果。反之，與被拍攝者共同合作完成影片，可以免除創作者的倫理責任，也更合乎個人有權控制自我人格的基本倫理要求。

⑰　例如，懷斯曼曾說：「我無法製作一部讓其他人有權控制其最終版本的影片。」(Rosenthal, 1971: 71)

⑱　一個明顯的例子是《無米樂》(2005)。這部紀錄片若沒有崑濱伯這一位有智慧與魅力的被拍攝者，將會大為失色。

但普萊拉克也承認：與被拍攝者共同完成影片，並不能解決所有新的拍攝技術所帶來的倫理問題。不同的人看到同一件事物會有不同的詮釋方式，就有可能帶來不同的後果 (Pryluck: 7–10)。

例如，懷斯曼在《高中》(*High School*, 1968) 一片中拍攝一位戴著厚重鏡片眼鏡的高中女老師的大特寫，在放映給當事人看時並未被反對，但在公映時卻導致費城當地影評人對她冷嘲熱諷，這結果即不是任何人（包括懷斯曼）所能預料得到的。

《高中》裡的女老師臉部特寫

這是因為紀錄片創作者、被拍攝者與觀眾對於各傳播事件所抱持的不同期待，會讓他們採取不同的詮釋策略去從影像中擷取出外在與內涵意義[19]。雖然懷斯曼辯解說他只是把觀察到的人、事、物忠實地記錄及傳達出來，因此無法對觀眾看到影像後所可能做出的任何結論負責 (Ruby, 1988b: 314)，但此種在道德上保持「中立」的態度，讓懷斯曼和許多直接電影的導演備受抨擊。

攝影機凝視的倫理規範

紀錄片美學所會牽涉到的倫理議題，我們可以用「攝影機的凝視」來進一步說明。

除了將鏡頭前的事物機械性地複製出指事性 (indexical) 的紀錄外，攝影機也揭露了拍攝者所關注的事物及其主觀性與價值觀。

正如伯格 (John Berger) 所說的：我們從一張照片中不僅能看到照相機前面的人、事、物，也能同時看到照相機後面那個拍照的人看世界的方式 (Berger: 10)。影音紀錄留下了事物表面的痕跡，也曝露出紀錄片創作者在倫理、政治與意識型態上的立場。

尼寇斯指出：觀眾理解紀錄片中的觀點是攝影機前面的人（被拍攝者）與攝影機後面的人（拍攝者）相互接觸後的結果；透過指

p. 426

p. 480 [19] 請參閱第 2 章與第 3 章，引用美國傳播學者渥斯 (Sol Worth) 與葛洛斯的象徵策略理論，來討論觀眾如何「閱讀」紀錄片。

事性的聯結，紀錄片的影像與生產該影像的作為，兩者間存在著一個倫理關係[20]。

尼寇斯認為：這樣的倫理規範讓拍攝者持續使用攝影機去回應特定情事的行為，因此得以被社會認可。而當紀錄片的觀眾凝視銀幕（螢幕）上的影像時，無形中也承擔了一種對其凝視之政治與倫理的自覺。

觀眾會根據聲音與影像被如何選擇與安排等層面，去理解紀錄片在情緒上的調性或作者的主觀性，尼寇斯稱之為一種感覺的結構 (structure of feeling)。此種調性或是主觀性，顯示了某種世界觀，因而能引發觀眾的某些情緒反應，也傳達出創作者隱含的意識型態 (Nichols, 1991: 77–82)。觀眾對影像的凝視，因而與攝影機對被拍攝的人、事、物的凝視連結起來。

1990 年代出現的凝視理論，把凝視當成拍攝與觀看影片的經驗裡一個重要的結構元素。透過解析凝視的過程與方式，我們得以理解影片、觀眾以及被拍攝者之間的倫理關係。

尼寇斯把紀錄片攝影機的凝視分為下列幾種類型：

⑴臨床或專業的凝視 (the clinical or professional gaze)；⑵意外的凝視 (the accidental gaze)；⑶無助的凝視 (the helpless gaze)；⑷臨危的凝視 (the endangered gaze)；⑸干預的凝視 (the interventional gaze)；⑹仁慈的凝視 (the humane gaze)。

這些不同的凝視，都牽涉到創作者的不同立場（站立的位置）——也就是創作者所佔據的空間，以及攝影機與它所凝視的事物之間的距離 (ibid.: 82–89)。

[20] 尼寇斯認為：由於紀錄片創作者與被拍攝者之間的關係不會因為紀錄片的完成而終止，並且因為被拍攝者（人物或事件）的生命在電影文本畫框之外仍持續存在，因此攝影機及其凝視會引起一組道德或政治議題，這是虛構的劇情片所沒有的問題 (Nichols, 1991: 82)。

1.臨床或專業的凝視

一般紀錄片最常見的凝視方式，就是臨床的凝視，又稱為專業的凝視。

臨床的凝視是依循專業的倫理規範去操作的。各種不同的社會機構都有其專業的倫理規範或機構性的施行準則。例如，醫師、警察、軍人、新聞記者與社會科學研究者，都各有其專業倫理及獨特的臨床凝視方式。

尼寇斯指出：電影或紀錄片創作者也受制於一套專業規範，被要求與其所擬建構之文本的背景[21]保持距離。此種疏離，帶我們進入一般文本再現的領域，並容許拍攝者在被拍攝者的生命正受到威脅時，仍持續拍攝。

尼寇斯認為：後面這種特定且極端的案例（即被拍攝者生命受威脅時仍持續拍攝），一方面讓客觀性與拍攝者自我抹滅（人性）之間的關係更為緊張，另一方面也讓主觀（主體）性與反對（看法）之間的關係顯得更為激進。

尼寇斯將臨床的凝視看成是拍攝者的一種卑劣反應，是社會生病了的一種病徵，而此種凝視的疏離程度則是超越了合理限度。他引述美國電影理論家索布雀克 (Vivian Sobchack) 的說法，把臨床的凝視形容為「在面對需要進一步做出人性反應的事件時，所採用的一種技術性與機械式技能」，也就是以自動化的方式去處理專業性。

在臨床的凝視中，影片創作者被要求不得與被拍攝者產生私人關係。專業的創作者在製作紀錄片時，雖能處理其他人所無法處理

[21] 尼寇斯稱之為文本的前因現實 (antecedent reality)。在民族誌或社會學這類以觀察為主的學門中，傳統的學術倫理要求觀察者與被觀察對象（所謂的他者）保持距離，從外向內觀察。紀錄片專業的凝視也是採用同樣的方式，維持「我們」（創作者與觀眾）與「他們」（被拍攝者）之間的距離，因而滿足一種偷窺慾或產生一種異國情調。

的人、事、物，但他們面對這些人、事、物時的反應，選擇的卻是
「不參與」的一種專業紀律。尼寇斯認為：這是一種特殊的賦權形
式，透過相當繁複與專業的行為規範，顯示出它在倫理空間裡的邊
緣位置。

　　一般觀眾都會假設臨床的凝視是為公共利益（公眾知的權利）
而服務的，並且具有美國憲法保障的新聞自由的合法性[22]。這種打
著「客觀」名義去拍攝紀錄片的行為，是一種先打預防針以避免彰
顯個人參與的做法，一如傳統新聞記者採取客觀的態度去報導新聞
事件。他們放棄了自己對事件的情緒性、具偏見或主觀反應的責任，
以維護其作為疏離的與公正的觀察者的專業地位，因而與被報導的
事件之間產生緊張狀態。

　　但是，紀錄片創作者要完全盡到此種客觀的專業責任是幾乎不
可能的，尤其是當出現可以因其介入而解救性命的情況時，此種疏
離或客觀的做法更是站不住腳[23]。當事件是為了被報導而特別安排
時，尤其會遭到強烈非難 (ibid.: 87–88)。

2.意外的凝視

　　意外的凝視指的是：像美國總統甘迺迪 (John F. Kennedy) 遇刺

卡　特

蘇丹小女孩與禿鷹

[22] 尼寇斯指出：對新聞報導而言，這是對的。但當紀錄片牽涉比新聞更深
入的議題時，面對各種相互競爭的隱私權，紀錄片的新聞自由可能會受
到不同的限制。而前述史丹佛大學傳播學教授布雷特洛斯的看法，也認
為美國紀錄片創作者把紀錄片與新聞混為一談，因而濫用了美國憲法賦
予新聞記者在處理公眾知的權利時，可以優於個人隱私權的特殊地位。

[23] 例如 1994 年的普立茲獎將新聞攝影獎頒給南非攝影師卡特 (Kevin
Carter) 以非洲饑荒為題材的攝影作品。其中一張照片顯示一位瘦得皮包
骨的蘇丹小女孩蜷曲在地上覓食，而她身旁有一隻禿鷹在虎視眈眈。這
張照片引起許多人質疑攝影師為何在拍完照片後沒有帶這女孩去獲得食
物。卡特在 1994 年 7 月獲得普立茲獎後 2 個月自殺，其遺言顯示他一直
為自己所見證到的受害者的記憶所苦。

或興登堡號飛船 (LZ 129 Hindenburg) 爆炸，這類被攝影機意外拍攝到的影像。

這些影像在紀錄片或新聞片中，往往會以慢動作處理，似乎想從影像凝結的瞬間，找到對事件的解釋。

p. 495 這些影像的意料之外的狀態，可從其混亂的構圖、失焦、錄音品質不佳（也有可能連同步錄音都沒有）、突然使用的伸縮鏡頭、不穩定的攝影機移動，或攝影機與被拍攝者間的距離（就美學或傳達訊息的立場而言）太近或太遠等一般紀錄片用以顯示危急與脆弱的徵兆看出來。

尼寇斯認為：意外的凝視的持續時間長度，仰賴一種好奇的倫理 (an ethic of curiosity)。這是最根本的一種倫理，但也是一種受到特定文化知識與智慧理念制約的倫理。

好奇心是讓攝影機得以合理地持續記錄下去的主要理由。但光有好奇心是不夠的，必須將意外拍到的影像予以重新處理與修正，才有可能據以推論出解釋，從而將好奇心轉化為知識。

好奇的倫理往往也帶有病態的成分。因此，尼寇斯指出：意外的凝視與病態的好奇心只有一線之隔，甚至兩者根本就沒有清楚的界線。病態的好奇心會讓凝視染上偷窺、虐待狂、受虐狂與拜物狂等色彩，故無法建立一個理想的倫理標準 (ibid.: 82–83)。

3.無助的凝視

當創作者記錄的是他（她）無法對其產生任何影響的事件（例如公開處決犯人），因而產生一種無助感時，此時的攝影機凝視即是尼寇斯所謂的無助的凝視。

p. 478 舉例來說，瓦金斯 (Peter Watkins) 在他的作品《戰爭遊戲》(*The War Game*, 1966) 中，即模擬了攝影師（攝影記者）見證了人們在街道上粗暴焚燒死者屍體，以防止疾病傳染的情景。

從拍攝者的無助感中，我們不僅看見了他（她）與被拍攝事件

之間毫無關係，也看見他（她）無力懇求、勸服或挑戰事件主導者的困境。我們可以從下列情境看出拍攝者的無助感：強調空間脈絡及攝影機在其間的侷限位置，尤其當攝影機與事件間存在著障礙時。

例如在《戰爭遊戲》中，有位警官不准攝影機靠近或介入事件。攝影師不斷地使用伸縮鏡頭好似想穿透障礙（牆壁、窗戶與警戒線等），但其實只會讓人更加理解攝影者被障礙束縛的情境，而讓創作者固定在被動的位置——看得見也記錄得到，但無法行動或干預。

尼寇斯認為：無助感是一種很強的風格指標，讓人感受到一位觀察者或創作者處於非得繼續觀察的狀態，但也顯示了他（她）無力干預的窘境。拍攝者無法在物理上穿越介於攝影機與被拍攝者之間的距離，其結果往往就是不得不被動地聽天由命。

攝影者採取並持續此種凝視，之所以能被接受，主要是基於一種同情的倫理 (an ethic of sympathy)。此種倫理規範讓創作者雖然在離被拍攝者有一大段距離的位置持續拍攝，但卻能同時讓人感覺到一種增強的僵局意識 (ibid.: 83–84)。

4.臨危的凝視

臨危的凝視顯示創作者或攝影師正冒著生命危險，在戰爭紀錄片中最常見到此種狀況。索布雀克認為：創作者憑著自己的冒險，得以去「尋找並凝視別人的死亡」(Sobchack, 1984: 296)。

觀眾在觀看此種紀錄片時，理解其中的危險是真實的——拍攝者隨時都有可能遭遇不測——因此拍攝者有可能記錄下自己遇害前的最終時刻。

《智利戰役》中的兇手影像

其中最震撼人心的一個例子是《智利戰役》(*The Battle of Chile*, 1974–1979)：當攝影師在街道拍攝叛變的軍人時，他目擊一名軍人舉槍朝自己射擊。我們在攝影師拍下的影片中目睹了兇手，然後看見了攝影師與攝影機倒下的晃動影像，直到攝影機停止運作，影像變成全黑為止。

這一類紀錄片所顯示的危險符徵，包括：無法提供拍攝者適當保護的樹枝、坑洞與壕溝、牆壁、車側、走道或窗臺，以及伴隨著這類影像出現的符徵，例如與爆炸同步出現的震動、伴隨著快跑以尋找掩蔽物的攝影機抖動，或隨著落地大砲聲而出現的突然移動等。這類影像紀錄，讓觀眾見證了攝影師如何在保命與記錄其他冒險者的命運之間，取得微妙的平衡。

尼寇斯指出：攝影師儘管遭逢危險卻仍持續拍攝，是基於一種勇氣的倫理 (an ethic of courage)。攝影師藉由冒險來服務一個更大的利益——從個人面臨死亡的氣魄，到無私地記錄重要的資訊以及他人的英勇舉措；這些比個人安全來得更為優先的考慮，讓攝影師的冒險得到了認可。冒險主義、專業主義，以及致力於達成某種理想，這些都可以激發出勇氣的倫理。

尼寇斯強調，勇氣作為一種倫理，就如同好奇心與同情心一樣，都是一種觀眾、攝影機及創作者之間的關係，讓我們能察覺到攝影機的凝視會帶來一種情緒上的負擔 (Nichols, 1991: 84)。

5. 干預的凝視

在干預的凝視中，攝影機捨棄了與被拍攝者保持距離的立場，由疏離的凝視轉為參與的觀察。而攝影機所拍出的影片，可以說是具象體現了位於攝影機後面的那個創作者。

尼寇斯引述索布雀克的說法，認為這是一種相對性的觀看——把創作者當成拍攝對象，而非保持距離及相對安全地去凝視他者。尼寇斯並指出：當創作者選擇與被拍攝者站在同一側去拍攝時，會存在一些風險。

此種攝影機的干預，有時是為了拯救瀕臨危險的他者。有時則像《美國哈蘭郡》(*Harlan County, U.S.A.*, 1976) 那樣，創作者錄下製造危險者的聲音，讓觀眾看到或聽見創作者與被拍攝者曾經面臨的危險時刻[24]。

《美國哈蘭郡》

尼寇斯把干預的凝視拿來與紀錄片製作上的參與模式相提並論，認為兩者都與被拍攝者分享相同的價值空間，而且被拍攝者都是穿越攝影機的拍攝軸心而與創作者進行對話。但尼寇斯也指出：當創作者選擇與被拍攝者站在同一側（而非在相對安全的空間中）去拍攝時，會存在一些風險。

　　干預的凝視仰賴一種責任的倫理 (an ethic of responsibility)，讓創作者得以一面干預一面持續拍攝。在這種凝視中，拍攝的重點從「創作者遠離他者的位置」移向「創作者、被拍攝者以及外在環境之間的關係」。

　　責任的倫理讓創作者得以穿越這個空間去採取干預的行動。攝影機有了干預的凝視，就不再無助，也不再侷限於記錄危險而已。在必要的時刻，攝影機還會在干預的過程中放棄拍攝，而這種優先的選擇恰與臨床的凝視相反。

　　因此，不負責任的倫理在臨床的凝視是有可能出現的。此時，攝影機的凝視就會主動地站在威脅被拍攝者的一方，使其倫理規範變成與威脅被拍攝者的人相同。例如，拍攝納粹在集中營進行死亡實驗的人，其不負責任的倫理傳達的正是與謀殺者相同的企圖，而其合理化的說法也是與謀殺者如出一轍。

　　尼寇斯指出：在合法化殺人的框架下，此種臨床的凝視似乎與謀殺者一樣都是「盡其責任」，但從此框架之外來看，則是恰好相反 (ibid.: 85–86)。

6. 仁慈的凝視

　　尼寇斯認為：當影片在描述死亡的當下或其過程時，其實它更記錄了一種被延長了的攝影機對於死亡的主觀反應。此時，攝影機

㉔　影片中，觀眾看（聽）見煤礦場聘請的保安人員在黑夜中向罷工的煤礦工人及其眷屬開槍，並打倒紀錄片製作人員。這些時刻的影像不是不存在，就是太暗，但錄音師都錄下了這些威脅的話語與槍聲。

的干預也可視為是一種仁慈的凝視，因為它涉及的情境是：干預可能會產生效果。

干預的凝視和仁慈的凝視都擾亂了固定的與機械式的記錄過程，也都強調位於攝影機後面的人的介入；只是仁慈的凝視發生在死亡無法因被干預而防止的情況（例如疾病末期）。在此情境中，仁慈的凝視就像臨危的凝視一般，或可使創作者免於被指責說他們刻意找出他者之死並予以凝視，因而減輕了任何被人視為是一種病態做法的可能性。

此外，仁慈的凝視也可以像臨危的凝視一般，從一個更大我的角度去產生動機；通常其目標是幫助他者理解並預期，諸如疾病末期這樣的過程可能意味著什麼。

仁慈的凝視若要與臨危的凝視相區隔，將和無助的凝視一樣需要同樣的距離屏障或障礙。

雖然尼寇斯認為：各種凝視讓死亡的時刻變成永恆，因此無可避免會有無助的元素，但是對仁慈的凝視而言，無助的元素並非最主要的元素。

仁慈的凝視不再去強調攝影機或創作者沒有足夠能力去實際介入或直接介入；無論死者的往生是迫在眉睫的或是未被預期的，仁慈的凝視所強調的是：能穿越介於生者與死者間障礙的一種共感鏈結的方式。

仁慈的凝視的主觀性，是由攝影機向外流出，流向死者或是瀕死者，而不是向內流向攝影師的無助感。尼寇斯因此認為：介於攝影機以及被拍攝者之間的鏈結，比起單獨的攝影機凝視的主觀性要更為優先。

仁慈的凝視可以從下列情形看出來：看不到顯示攝影者的無助感或主動介入的符徵，反而看到的是共感反應的符徵。例如，儘管死亡迫在眉睫，仍強調攝影機與被拍攝者間的連續接近性，以及透過對話或旁白直接承認創作者與被拍攝者間的人際關係。

在《十二月的玫瑰》(*Roses in December*, 1982) 這類影片中，被拍攝者在影片拍攝前已經死亡，因此仁慈的凝視嘗試藉由逝者的生命痕跡（例如遺留物、書信、回憶或照片等）去回復那些能讓逝者與其社群間重新接合的感情鏈結。

像《一個男子為生命而奮戰的故事》(*One Man's Fight for Life*, 1984) 這樣的影片，死亡是一再被拖延的，則仁慈的凝視意味著攝影機與被拍攝者間建立了一種友好關係，超過了去取得對他者重要的紀錄時所需的專業責任。在此部影片中，包含了好幾次創作者與被拍攝者（一位癌末病患）間的對話。病人坦承他隱藏得很好的絕望感。這些告白顯示了對話之人性化，把攝影機與被拍攝者擺在同一個生命現實的經驗平面上。

而這類影片中的責任的倫理，主要是藉由共感（而非介入）來作為渠道，這讓影片的持續性拍攝可以被接受。

尼寇斯指出：仁慈的凝視與干預的凝視都會給觀眾一種明確的印象——是否連續拍攝不重要，比較要緊的是個人反應。當兩者同時出現時，會使得文本擁有很強的情緒力量 (ibid.: 86–87)。

由於上述每種凝視都意味著：當面對被拍攝的人、事、物（例如死亡）時，它提供給我們一種替代性的反應。因此，尼寇斯指出：這些不同的凝視及支撐這些凝視的倫理規範，把我們的注意力引至一種責任的倫理。

這些凝視也讓我們注意到一種再現的政治與威權，因為每種凝視代表著創作者所看到的人、事、物及其反應，與這些反應如何傳達給觀眾。這些凝視也讓我們看到客觀性與認識論 (epistemology) p. 514 的意識型態，因為每種凝視都強化了視覺作為證據以及知識來源的價值[25] (ibid.: 88–89)。

[25] 尼寇斯指出：即便各種凝視可能讓觀眾獲得其他直觀、共感或諾斯替教 p. 517 (gnostic) 等形式的知識，但每種凝視主要提供給觀眾的，其實是一種根據機械複製的科學原理而來的認識論 (Nichols, 1991: 89)。

以臺灣有紀錄以來曾是最為人知的一部紀錄片《生命》(2004)為例[26]。這部片大多數時間徘徊於無助的凝視與仁慈的凝視之間，呈現出 921 地震災民與他們尋找失蹤親人的事件，以及創作者吳乙峰自己面對死亡與疾病的心理狀態。

影片中有一位人物告訴吳乙峰，她其實是想請他記錄遺言。吳乙峰聽到這句話後，提高了音量，急切地由攝影機後面的位置勸她打消自殺念頭，最後甚至跑到攝影機前面力勸。由此，我們看見影片從仁慈的凝視轉為干預的凝視，也看見紀錄片創作者因為進入了被拍攝者的生活，開始體認到紀錄片的製作倫理，以及對被拍攝者負有一種責任，因而有了壓力。

紀錄片風格形式與製作倫理

除死亡之外，還有一些嚴肅事件若作為紀錄片的拍攝題材時，也被認為必須審慎處理。這類題材主要牽涉一些人類創傷的禁忌，例如自殺或強暴等。

在以強暴作為題材的紀錄片之中，曾經有一部短片《…沒說謊》(...*No Lies*, 1973) 引起爭議。該部影片其實是偽紀錄片 (fake documentary)，以模擬真實電影的手法記錄電影創作者試圖強迫一位受強暴女性回述她對受強暴的感受。該部影片刻意以同類題材紀錄片公認不合宜的方式去呈現這個禁忌題材，讓觀眾感受被（攝影機）強暴的感覺。

《…沒說謊》

索布雀克指出：《…沒說謊》對於觀眾而言，代表了一種不合倫理的紀錄片操作手法，但也迫使觀眾去檢視平常看電影時習慣性的偷窺慾與被動性 (Sobchack, 1988: 338)。

這部影片中的攝影師，用攝影機去跟蹤與圍堵受暴女性，濫用

[26] 2004 年之後，齊柏林導演的《看見臺灣》(2013) 是更為臺灣人所普遍熟悉的一部本土紀錄片。

了被害者對他的信任，也侵犯了被害者的隱私與空間。被害者在影片中一再表示受到攝影機的威脅，造成她的不安。這正說明了本片的題旨：真實電影（或甚至是所有紀錄片）的拍攝即是一種強暴。

但是，當觀眾從片尾字幕發現這部影片其實是虛構的時候，會感覺自己被唬弄了而顯得愚蠢，這時頓然發覺自己才是被影片創作者布拉克 (Mitchell Block) 用電影強暴的對象，因為影片濫用了觀眾對他的信任，讓觀眾相信這是一部記錄真實事件的紀錄片。

這個例子說明紀錄片的形式是多麼容易就能操控觀眾，而在倫理上產生問題。由於紀錄片的美學或風格是無法與倫理或道德議題切割的，因此本章接下來將就尼寇斯所分類的 6 種紀錄片模式，討論其製作上的相關倫理議題[27]。尼寇斯認為：我們透過紀錄片創作者所採用的製作模式，以及影片如何處理攝影機與被拍攝者的空間距離關係，可以理解紀錄片創作者的倫理與價值觀。

1.參與（互動）模式紀錄片的製作倫理

尼寇斯認為參與模式紀錄片在倫理上可能出現的問題包括 (Nichols, 2017: 109, 157)：

⑴操弄或刺激被拍攝者作出一些其日後會後悔的自白或行動；⑵對於尊重被拍攝者的權利與尊嚴是否有強烈的責任感；⑶是否會令人對影片產生操弄或扭曲的疑問；⑷用有偏見的訪問方式去萃取一種狹隘的觀點；⑸突襲訪問被拍攝者；⑹用誤導或是使用不充分告知的方式去取得被拍攝者同意拍攝（即未在情況許可的狀態下盡

[27] 尼寇斯在《紀錄片導論》(*Introduction to Documentary*, 2001) 一書中，依據創作美學把紀錄片區分為 6 種模式：⑴詩意模式；⑵解說模式；⑶觀察模式；⑷參與模式；⑸反身模式；以及⑹展演模式。但在較早出版的《再現真實：紀錄片的各種議題與概念》(*Representing Reality: Issues and Concepts in Documentary*, 1991) 一書中，則僅分成 4 種模式：解說模式、觀察模式、互動模式與反身模式。本書第 1、2 版並未討論詩意模式與展演模式的倫理議題，第 3 版則予以補上。

最大努力去取得被拍攝者同意拍攝）。

真實電影或參與模式的紀錄片，是藉由被拍攝者在攝影機之前與影片創作者間的互動（通常是透過訪問）——無論是彼此合作或對抗——讓觀眾發覺創作者在時間與空間上的存在，我們也才因此注意到創作者與被拍攝者是如何協商控制的議題與彼此分擔何種責任的問題；創作者要如何對被拍攝者負責——即便創作者並不同意被拍攝者，但是否仍能尊重其權利與尊嚴、不受欺矇、操弄或扭曲——的問題 (Nichols, 2017: 140)。

尼寇斯指出：在參與模式的紀錄片中，創作者有時會出現在畫面之中，親自展示其互動風格，甚至願意花時間去獲得資訊，例如《終站旅店》(*Hotel Terminus: The Life and Times of Klaus Barbie*, 1988) 與《大浩劫》(*Shoah*, 1985)。

有些創作者則會錄下自己承認他（她）就是形塑或決定事件的人，例如胡許在《非洲虎》(*Jaguar*, 1967)、胡許與莫辛在《一個夏天的紀錄》中的做法。

《非洲虎》

不過也有一種情況，創作者會藉由剪輯的技術去掩蓋他（她）曾經在場的事實，而讓創作者與被拍攝者之間的空間接近性，被巧妙地迴避了。舉例來說，影片呈現了人物的說詞，但未呈現創作者提出的問題。

但有時候，即便身在現場的創作者被處理成不在場，但在鏡頭與鏡頭之間的空間中，或在排列鏡頭以縫合成一個論點的過程中，還是把創作者的倫理（或政治）存在給記錄了下來。

參與式紀錄片的創作者，對於被拍攝對象而言，可以是被拍攝者的導師 (mentor)、批評者 (critic)、審訊者 (interrogator)、共同合作者 (collaborator)，甚至是挑釁者 (provocateur)。因此，尼寇斯也要創作者注意在創作的倫理上，要拿捏彼此的關係——彼此有何共同目標？彼此又在何種需要 (needs) 上產生分歧？(Nichols, 2017: 140)

此外，影片也有可能募集了一些見證人與專家的說詞，來幫助

由左至右：《終站旅店》、《大浩劫》、《住的問題》與《豬年》中的訪問畫面

《如果你愛這顆星球》

史特拉成

卡瓦迪尼

《兩種法律》

創作者建立起非出於這些人的某種論點。從《住的問題》(*Housing Problems*, 1935) 到電視新聞報導，可看到無數如此的例子。不過，尼寇斯以迪安東尼歐 (Emile de Antonio) 的作品《豬年》(*In the Year of the Pig*, 1969) 為例，說明有時即便見證人的說法被用來建立非屬於見證人的論點，但若影片傳達出的是「引用」而非「誤用」的感覺，並提供足夠的脈絡讓觀眾得以品評見證人的說法（而非其說法被使用的方式），則創作者的倫理比較不會被質疑 (Nichols, 1991: 99)。 p. 431

不過，有時恰恰相反；紀錄片的論點似乎不見了，只見到見證人的各種觀點，例如《舉起嬰兒與旗幟》(*With Babies and Banners: The Story of the Women's Emergency Brigade*, 1977) 與 《如果你愛這顆星球》(*If You Love This Planet*, 1982) 等影片 (ibid.: 98–99)。

到底紀錄片創作者應該忠實再現受訪者的意見，或者可以挪用受訪者的意見來協助建立創作者自己的論點，是創作者無可迴避的倫理議題。解決此種倫理困境的一種方式，就是創作者將自己的意見從屬於被拍攝者的意見。例如澳洲紀錄片創作者史特拉成 (Carolyn Strachan) 與卡瓦迪尼 (Alessandro Cavadini) 的《兩種法律》(*Two Laws*, 1981)。

這部影片主要是記錄澳洲原住民如何透過法律訴訟，試圖取回祖先擁有的土地權。兩人在製作時，即充分與被拍攝的原住民溝通所有事務，包括使用廣角鏡頭以呈現畫面中人物之間的空間位置關係、把由原住民擔任的錄音師也擺在畫面中……等拍攝上的決定。這即是紀錄片創作者採取抹去自我，而與被拍攝者充分合作的一種

立場 (Nichols, 2017: 37)。這回應了尼寇斯提出的「紀錄片創作者與被拍攝者彼此如何協商控制的問題與責任分攤的問題」。

尼寇斯針對參與模式紀錄片，曾提出一些質疑。如前所述，他認為創作者去操弄或鼓動被拍攝者做出事後他（她）會後悔的告白或行動，是此種紀錄片模式重要的倫理問題 (Nichols, 2017: 109)。他舉日本紀錄片導演原一男 (Kazuo Hara) 製作的《怒祭戰友魂》(1987)[28] 為例，認為：紀錄片創作者選擇去公開介入影片中人物的事務時，會造成改變人物行為的不好的影響，以及帶來被人質疑創作者的判斷力或敏感度的風險 (ibid.: 37)。

原一男

尼寇斯並質問：參與模式紀錄片創作者要如何對被拍攝者負責？創作者的參與程度可以多深？創作者必須放手的底線在哪裡？在正式的法律體系之外，紀錄片可被容許的「控訴」戰術是什麼？

《怒祭戰友魂》

他指出，證人與公訴辯護人之間的關係，可能比他們與檢察官之間的關係要更類似。創作者與被拍攝者之間雖不是常見的對抗關係，但卻是他（她）可以為了論點而獲得資訊的來源。而此種敵對關係的倫理議題是：創作者如何再現他（她）的證人，尤其是當彼此的動機、優先考慮點或需求並不相同時 (Nichols, 1991: 45)。

p. 458

例如，對《正義難伸》(*The Thin Blue Line*, 1988) 的導演莫瑞斯 (Errol Morris) 而言，拍一部「好電影」是他的優先考慮。因此莫瑞斯的目標與被拍攝者的願望（希望證明為無辜）是相異的。雖然

莫瑞斯

[28]　《怒祭戰友魂》又譯為《前進，神軍！》，英文片名為 *The Emperor's Naked Army Marches On*，原日文片名為《ゆきゆきて、神軍》。影片中的主人公奧崎謙三 (Okuzaki Kenzo)，嘗試去揭開二戰結束前他在新幾內亞戰場上的戰友到底為何被處死這個謎團。他在調查過程中，使用了暴力去逼迫原部隊的長官講出實情。基於官官相護隱匿實情的狀況，採用逼壓的手段去獲取真相或許是必要的，但原一男讓奧崎冒著被刑事起訴的危險，後來奧崎也確實因使用改造手槍誤傷了一位原部隊長官的兒子而被判刑入獄 12 年，因而讓尼寇斯質疑原一男是否也應該擔負一部分責任 (Nichols, 2017: 37)。

影片終究也服務到了被拍攝者，但「好結局」不一定會一直發生。

蘭茲曼

當蘭茲曼 (Claude Lanzmann) 在《大浩劫》中，力勸證人去談論 p. 450
他們在納粹集中營裡的創傷經歷時，尼寇斯即質疑：我們是否真的
能認為其結果會像蘭茲曼所相信的，對這些受害者產生治療效果？[29]
(ibid.: 45–46)。尼寇斯質問：當被拍攝者會因做出證詞而感到痛苦
時，紀錄片創作者如何還能堅持繼續拍攝呢？當影片創作者把別人
擺到攝影機前拍攝，之後卻造成他們情緒上的問題時，創作者要負
擔何種責任呢？(Nichols, 2017: 140)

參與模式紀錄片往往圍繞著訪問此種形式來建構，而訪問也會
在倫理上產生一些問題，因為訪問就如同自白或審問一般，是一種
具有階層性的論述方式，是來自不對等的權力分配。

因此，尼寇斯建議我們審慎思考：訪問此種先天具階層性的形
式結構，是如何被影片創作者操作的？被拍錄下來的口述歷史，在
倫理上造成的議題，與被用來當成第一手資料的口述歷史資料影片，
有何不同？被訪問者能保有何種權利或特權？(ibid.: 47)

尼寇斯尤其重視當參與模式被創作者用來作為揭露歷史事件
「真相」的手段時，要特別注意的一個倫理議題是：創作者有責任
提供客觀、正確的歷史，尤其當素材資料在視覺上極其複雜的時候
(Nichols, 1991: 47)。例如，以一般性的圖解目的使用俄國革命的資
料影片時，影片中其實可能含有更多關於參與示威者的階級身分的
細節，隨著示威活動的發展而有所改變（從其服裝看得出來），但這
種細節可能並未被檢視 (ibid.: 273n11)。

突襲訪問尤其是一種有嚴重倫理問題的操作方式。 例如摩爾

[29] 《大浩劫》完全倚靠二戰後倖存的猶太人及加害者（主要是一些技術人
員或工作人員）的訪問組織而成。導演追求的不是大屠殺發生的原因，
而是它如何發生（至少是在倖存者的記憶中如何發生）。此種關注程序問
題的拍片取徑，除了震撼及感動觀眾外，也引發對其訪問方式的倫理爭
議 (Aufderheide: 98)。

(Michael Moore) 的 《科倫拜校園事件》 (*Bowling for Columbine*, 2002)，片尾導演拜訪身兼美國全國步槍協會 (National Rifle Association) 主席的影星希斯頓 (Charlton Heston)，要求他為密西根州佛林特 (Flint, Michigan) 被殺的女孩致歉的這一場面，即被許多評論者視為突襲訪問，而受到質疑違反了紀錄片倫理——尤其是當人們後來知道希斯頓在受訪當時，已罹患前列腺癌與阿茲海默症時。

《科倫拜校園事件》
片尾摩爾拜訪希斯頓
的畫面

當然，這一場訪問是否構成突襲訪問，可能還存有爭議。但是，突襲訪問讓當事人在毫無準備與無法預知（因而不是在被充分告知下同意拍攝），或並不在訪問狀態下被迫接受訪問，本身即是在倫理上有很嚴重的瑕疵，顯得不尊重受訪者。像摩爾在另一部紀錄片《大亨與我》(*Roger & Me*, 1989) 中，突然詢問參加通用汽車年度遊行的美國小姐一些與遊行或美國小姐無關的社會議題（他問她一些關於佛林特在地的經濟問題，讓她顯得很愚蠢），也讓許多觀眾覺得他不尊重被拍攝者或麻木不仁。

摩爾訪問美國小姐的
畫面

那麼，要如何保護受訪者呢？唯有訴諸保護隱私權與免於毀謗的法律，以及受訪者必須在紀錄片創作者告知充分的資訊後才能簽署拍攝同意書了。

2. 觀察模式紀錄片的製作倫理

觀察模式紀錄片在倫理上可能出現的問題包括 (Nichols, 2017: 108, 157)：

⑴被動地觀察危險、有害或非法的活動，可能導致被拍攝者產生極大的困難；⑵對於被拍攝者的責任問題可能會變得很迫切；⑶可能讓觀眾有一種偷窺的感覺；⑷因為揭露了被拍攝者的隱私，而對被拍攝者產生不利的狀況。

觀察模式紀錄片與參與模式紀錄片不同。參與模式紀錄片中，創作者與被拍攝者的互動佔了很重的分量；但觀察模式紀錄片則會將在場的創作者排除在畫框之外，因而創造出一種「牆上的蒼蠅」

的美學。「牆上的蒼蠅」的美學，十分接近古典劇情片的敘事風格，卻又透過攝影鏡頭顯示出創作者的「在場」證據。

尼寇斯認為：「牆上的蒼蠅」的美學，讓觀察模式紀錄片產生出一些不同於其他紀錄片模式的倫理問題。他質問：創作者此種「人雖在現場，但卻不承認與被拍攝者有任何關係」的情況，憑什麼可以去合法挪用他者的影像呢？

《17歲》

《肯亞波然》

解決此問題的方法，尼寇斯舉《女大兵》(*Soldier Girls*, 1981)、《17歲》(*Seventeen*, 1982)、《肯亞波然》(*Kenya Boran*, 1974) 這些影片為例，認為觀察模式的創作者可以透過使用被拍攝者與創作者認知到彼此存在的一些默契或互動方式，讓觀眾認知到創作者的存在[30]，創作者無須持續不斷把自己擺在同一個現實空間中成為現場的一個人物（因為若是如此，影片就變成參與模式的紀錄片了）。

由於此種紀錄片模式的關鍵在於：創作者是否有辦法不被注意到；因此，拍攝者是否侵擾被拍攝者的議題，曾一再地被提起。這種影片是去觀察他者正在從事其日常事務，因此尼寇斯質問：此種行為是否屬於偷窺？是否會令觀眾處於一種比觀看虛構劇情片更不舒服的狀態？(ibid.: 133)

以梅索斯兄弟 (David & Albert Maysles) 的 《灰色花園》 (*Grey*

p. 455

[30] 《17歲》是迪摩特 (Joel DeMott) 與克萊恩 (Jeff Kreines) 共同為美國公共p. 431
電視臺 (PBS) 的紀錄片影集《中心城鎮》(*Middletown*, 1982) 執導的一部p. 449
紀錄片。兩位創作者與被拍攝的主人公們發展出自然互動的親密關係，
在此部觀察模式的紀錄片中很容易被察覺。民族誌電影導演麥克杜果p. 454
(David MacDougall) 在《肯亞波然》中採用不現身也不現聲的「蒙面式訪
問」(masked interview) 方式，在拍攝前先提示被拍攝者應該要談論什麼
議題，然後讓他們自己進行對話，而非對著畫面外的創作者接受訪問。
影片中的人物自然地進行對話，並未讓觀眾意識到這段對話其實是應拍
攝者的請求而出現的。在《女大兵》中，被拍攝者偶爾會看向攝影機，
讓觀眾意識到創作者（躲在攝影機後面）的存在，但並未造成作為旁觀
者的觀眾的任何干擾。

Garden, 1975) 為例[31]，尼寇斯認為影片中伊迪絲 (Edith) 與艾蒂 (Edie) 這對母女即會造成觀眾此種不舒服感。她們是賈桂琳·甘迺迪·歐納西斯 (Jacqueline Kennedy Onassis) 家族的親戚，在荒廢的豪宅大院相互依存，其生活方式會被認為是古怪，甚至是病態的。

尼寇斯質問說：影片創作者怎麼能純粹觀察然後交給我們去觀看，而無視於我們可能會把所看到的視為病態，或認為這個家庭發生功能失調呢？創作者難道在倫理上沒有直接面對這些令人關切的問題的義務嗎？(ibid.: 133) 或者，創作者難道不正是利用被拍攝者與他們兄弟檔的互動，以及對他們的高度信任，來進行這樣的工作嗎？對於這部影片的這些質疑，一直以來持續不斷。

尼寇斯並質問說：創作者需要拍一部觀察他者的電影，並以此來建構起自己的事業，這是否會導致他（她）以不誠實的形式去再現此拍攝計畫的本質，以及這樣可能會對被拍攝者產生什麼後果呢？(Nichols, 1991: 38)

因為參與紀錄片的拍攝而對被拍攝者造成不良的影響，甚至讓被拍攝者被觀者質疑其對事務的判斷力或敏感度──若產生這樣的情況，是會讓人覺得有問題的。許多直接電影的批評者質疑：這種紀錄片的創作者，為了拍片而闖入他人生活的方式，造成被拍攝者無可回復的改變，甚至變得更糟。

例如一套長達 12 小時的著名電視紀錄片影集 《一個美國家庭》，引起許多討論的地方，就是片中路德 (Loud) 一家人是否因為拍攝者數個月的跟拍，或甚至純粹只因為他們被拍攝這種情況，而造成家庭成員的行為與彼此的關係被改變了──父母離婚、小兒子在影片中出櫃。影片中的母親覺得：她家被轉化為一種刻板印象，引來別人的側目 (ibid.: 92)，甚至幾十年後仍須忍受他人異樣的眼光。

《一個美國家庭》

[31] 《灰色花園》不全然採用純觀察的模式，因為影片中的主創者與被拍攝者有時會有互動。但影片中也有更多地方是採用「牆上的蒼蠅」的觀察模式去拍攝的。

直接電影在 1960 與 1970 年代，最常被詬病的倫理問題是：創作者沒能向被拍攝者尋求經過充分告知後所給予的拍攝同意，更不用說設法讓被拍攝者充分理解創作者的說明。這種情形造成的一種後果，就是讓許多觀察模式紀錄片中的人物往往成為觀眾的笑柄，使得這些影片根本無法傳達出一種尊敬他人生活的感覺。

而當影片拍攝或放映時，發生了可能會傷害影片中被觀察的人物，或危害其利益的狀況時，創作者是否有盡到干預的責任，或者創作者是否有責任（或者有權利）繼續拍攝，也是觀察模式紀錄片常被討論的倫理議題。

《一對夫婦》

例如，在《一對夫婦》中，創作者是憑著何種授權委任關係，讓全球觀眾都能看到這對夫妻的爭執？

又例如加拿大國家電影局 (National Film Board, NFB) 「迎接改變的挑戰」(Challenge for Change) 計畫中的一部影片《我所不能改變的事》(*The Things I Cannot Change*, 1966)，雖然是一部不錯的片子，但影片完成後卻對片子裡那戶貧苦家庭的生活造成負面衝擊。除此之外，本片揭露這戶貧苦家庭以不盡合法的方式謀生的做法，又可以用什麼公共利益來為其所造成的傷害做辯護呢？p. 49

《我所不能改變的事》

觀眾在觀看觀察模式的紀錄片時，被認為會受制於成見，因為片中並無旁白去引導觀眾，而且觀眾看不見創作者的影像，也聽不到他（她）的聲音。因此，觀眾只能依據看紀錄片之前的社會性假想或習慣性看法（包括了偏見）去評估他（她）們所看見的內容。

尼寇斯認為：這種說法儘管有其優點，但卻忽視了文本組織作為一種策略，本身即可能告知或是形塑了觀眾閱讀影片的方式。他指出：像《驛馬車》(*Stagecoach*, 1939) 這樣的劇情片裡，那些經過仔細控制後的修辭性操作，也可能在類似的觀察模式紀錄片中發生 (ibid.: 91–93)。

《街頭浪子》

以《街頭浪子》(*Streetwise*, 1984) 為例，人物的廣角特寫鏡頭一再被使用，也拍到了人物間的親密對話，顯示創作者與影片中人

物間具有相當友善的關係。此外，本片還以幾位主要人物的日記體（或告解式陳述）來作為旁白評論（影片中並無導演的旁白），更增添親密感。透過這種默認的相互接受對方的方式，影片讓我們看到了創作者與被拍攝者間的關係。

但尼寇斯認為該片仍存有一些倫理問題。例如，創作者是否曾對這群在街頭混的小孩子詳實解說後，才取得他們經過充分告知後所給予的拍攝同意。此外，影片中的人物仍被再現成受害者，即存在著前述格里爾生式紀錄片（受害者紀錄片）的倫理問題。

觀察模式紀錄片觀察到被拍攝對象正在從事非法活動，可能對其產生不利影響的例子，可用《籃球夢》(*Hoop Dreams*, 1994) 來說明。創作者們跟隨片中人物阿吉 (Agee) 去一個街坊公園，拍攝他練習籃球時，無意間拍攝到阿吉的父親正在遠處買毒品。對此，尼寇斯提出幾個倫理問題：該不該把這一場景放到影片中？放進影片裡，是否會對阿吉的父親帶來不利的後果，甚至可以作為法庭上的證據？

創作者們與律師討論之後，律師認為影像中的細節程度尚不足以作為呈庭證據，同時阿吉的父親及其他家屬都認為這一場景可以留在影片中 (Nichols, 2017: 39)，因此觀眾後來才看得到[32]。

3.解說模式紀錄片的製作倫理

解說模式紀錄片在倫理上可能出現的問題包括 (Nichols, 2017: 108, 157)：

⑴是否正確呈現歷史，以及能否驗證；⑵是否公正地再現他者，有無避免讓人變成無助的受害者；⑶能否讓觀眾信任；⑷是否假裝影片是客觀的，或誤導觀者產生影片是客觀的印象；⑸旁白搭配的說明性影像，是否有誤導、扭曲、刻板化或過度簡化的問題。

[32] 不過，阿吉的父親後來還是因為其他毒品案件被捕——而這個發展，也讓阿吉的父親後來變成比較負責任的家長。他認為：影片中的這一場景，讓自己隨著時間的發展而成長的這件事，顯得更有戲劇性。

解說模式是把外在世界的一些片段組合成一個論述或一個故事,結合了具指事性的真實影像,讓觀眾產生一種感性或詩意的連結,像在說故事,並且有如講道理一般具有說服力 (ibid.: 121)。它會向觀眾直接講話(稱為 direct address),或者敘述一個故事(情境或問題),或者提出一個觀點、建議某種解決方案、激發一種詩意的調性或感覺,或者做出某種論述。

其論述的方式,往往是透過一種神諭式的旁白評論 (voice-of-God commentary)──觀眾看不見說話的人;或者是採用權威式的評論 (voice-of-authority commentary)──觀眾看得見說話的人,而此人往往是記者、學者之類的權威人士。

影像在解說模式紀錄片中是次要的,是從屬於評論的敘述內容,成為聲音的一種圖示(插圖),或是用來讓評論聲音顯得清晰明白、產生更強的召喚力量,或者用來與論述聲音產生對比或對立。因此,這種紀錄片的影像有些是俗稱為 B-roll 的次要影像──也就是不屬於在真實時間拍攝到正在發生的事物的(影音同步的)主要影像。對於此 B-roll 影像,尼寇斯認為影片創作者在製作倫理上,有義務讓它不會誤導、扭曲、刻板化或過度簡化地作為旁白評論的(正面或負面的)例證。

由於評論聲音肯定有個來源,且通常是充滿智慧與邏輯的,因此除非它是以第一人稱的方式敘述,否則許多觀眾往往會認定這個不明來源的聲音一定是全知且客觀的,但其實它都是代表影片創作者的觀點。由於解說模式的紀錄片具有此種易被誤解成全知且客觀的特質,因此尼寇斯認為:創作者在倫理上有義務不讓影片被觀者誤以為是客觀的。

溫斯頓在批評紀錄片的解說模式傳統時,認為這種紀錄片將被拍攝者當成受害者去處理。尼寇斯認為:在這種拍攝心態的背後可以發現一種空間政治學,是創作者用以保衛藝術家的疆界,並維繫他們與被拍攝者(受害者)之間的距離的一種機制[33]。

尼寇斯認為：當創作者及被拍攝者存在於同一個世界，但只有創作者具有權威去再現此世界時，另一者（被拍攝者）即會經驗一種失落感。

而創作者在解說模式的紀錄片中，雖然在身體上與倫理上缺席，卻依然保有控制的聲音。反之，被拍攝者則被撤換而進入一種虛構的推論領域，成為一種精簡化的刻板型 (stereotype)，通常不是變成浪漫的英雄，即是無力的受害者 (Nichols, 1991: 91)。此時的被拍攝者，若不是成為議題中的例證（因而不被當成有個性有內涵的人物看待），就是被賦予象徵性的意義（例如他或她是體制下的犧牲者）。這些被拍攝者對於觀眾來說，既是毫無特徵 (unidentifiable)，也無法把他們當成個體來看待 (inpersonal)。

p. 435
p. 424 即便如《住的問題》這部片的 2 位導演艾爾頓 (Arthur Elton) 與安斯鐵 (Edgar Anstey) 曾試圖在影片中協助工人階級找到自己的聲音，但紀錄片創作者替他者講話的習慣做法，在 1930 年代的英國紀錄片運動中依舊佔有上風。

尼寇斯指出：創作者把等著被揭露的被拍攝者呈現出來，但被拍攝者卻無法揭露那些再現他們的人的超脫與疏離——這便讓被拍攝者處於受害者的位置。這個位置造成的距離，使得被拍攝者被擺p. 509 在創作者的場面調度 (mise-en-scène) 中，成為希區考克 (Alfred Hitchcock) 所說的「牲畜」（受過訓練的演員）[34] (Nichols, 1991: 91)。

希區考克

許多饑荒的受害者也是無名無姓的被拍攝者。這些紀錄片對他們的再現，為觀眾提供了災難的證據；而他們的無名無姓，卻也促成人們對他們產生共感與慈善之心。但尼寇斯指出：假如我們不去注意這些解說模式紀錄片的創作者（或新聞記者），讓人感覺不到他

[33] 尼寇斯認為：受害者的位置讓人想起紀錄片對於死亡這件事的關注——犧牲者的形象化即是利用個體的重傷害或被殺害而形成一種典型或刻板型 (Nichols, 1991: 91)。

[34] 他在強調導演對觀眾反應的終極控制時，曾說演員都是牲畜 (cattle)。

們在現場的話，正因為他們對事件沒有反應，才使得我們有機會對受害者產生我們的反應 (ibid.: 91)。

在歷史紀錄片方面，尼寇斯提出使用資料影片的問題，尤其是完全使用資料影片編輯而成的「編纂電影」類型紀錄片，必須能正確呈現歷史，並且應該可被驗證 (Nichols, 2017: 77)。但由於歷史紀錄片雖然試圖將到底發生過什麼事的「真相」說清楚講明白，可是它卻是言人人殊，不同的人對歷史都有自己的解釋，因此除了資料影片的使用不可扭曲、誤植（無論是疏忽或故意）或不夠仔細外[35]，影片來源是否可被驗證更是極為重要。像《強有力的時代第二卷：兒童走上街頭》 (*Mighty Times: Volume 2: The Children's March*, 2004) 在資料影片中混入重演的影像，就被強烈質疑做法不當。

解說模式採用的「我說關於他們（或它）的事給你（們）聽」 (I speak about them/it to you) 的方式，顯示影片創作者（我），是與觀眾（你 [們]）不相關的、分離的，而觀眾與被影片再現的主體（被拍攝者）也是不相關的、分離的，是位處於與創作者或被拍攝者都不同的歷史時間與空間。而由於影片是針對觀者直接講述，因此觀者不僅是在場，而且是專注聆聽（觀看），並且所有觀者因為這個共同性而具有觀眾的身分與角色。尼寇斯認為這種論述方式，是屬於機構型 (institutional) 的框架 (ibid.: 44)。

「它說關於他們（或它）的事給我們聽」，是「我說關於他們（或它）的事給你（們）聽」的一種變形。這樣的影片，似乎是來自一個機構而非個體創作者。影片的被拍攝主體，也是和觀者無關而分離的。它也是一種機構型的論述，而且論述的方式更是無關個人的 (impersonal)、權威性的 (authoritative)。關於密西西比河流域整治的《河流》(*The River*, 1937)，或關於美國都市貧窮、市區老化與人際關係疏離等議題的《城市》(*The City*, 1939) 即是屬於此種以資

《城市》

[35] 例如，如前所述：歷史資料影片中有許多細節，卻不去深究或注意，因而導致誤用或只能做表象的解釋或使用。

訊傳播、賦予價值，或號召行動為目的的紀錄片。

　　但無論是哪一種解說模式的紀錄片，尼寇斯認為影片創作者都必須與被拍攝者及觀眾協商出彼此都同意的一種關係位置。而依據此種相對關係與位置，我們可以衡量創作者與被拍攝者是否給予對方足夠的尊重，即便彼此不盡然完全同意論述內容。而創作者是否能與觀眾建立相互信任的關係，也被尼寇斯認為是解說模式紀錄片創作者基本的創作倫理 (ibid.: 47)。

4.反身模式紀錄片的製作倫理

　　觀察模式紀錄片在操作上的習慣做法，會喚起觀眾對於創作者雖然在場但卻被處理成不在場的質疑。與之相比，反身模式紀錄片的倫理規範，所會引起的質疑，就可能簡單多了。

　　反身模式是以紀錄片如何再現真實世界，及其所產生的問題，作為影片討論的題材——包括紀錄片的敘事策略、結構、常用的手法、造成觀眾的期待、對觀眾產生的效果等方面的問題。

　　尼寇斯認為：反身模式的紀錄片很少會以思考倫理議題作為其主要關心的議題。

　　如果有的話，其在倫理上可能出現的問題會是：利用或濫用被拍攝者去提出的一些問題，是屬於紀錄片創作者而非被拍攝者的 (Nichols, 2017: 109)。

　　以 《遠離波蘭》 (*Far from Poland*, 1984)、《女兒的成年禮》 (*Daughter Rite*, 1980)、《正義難伸》 這幾部紀錄片與 2 部偽紀錄片 《大衛霍茲曼的日記》 (*David Holzman's Diary*, 1967) 與 《⋯沒說謊》為例。這些影片利用其反身性來強調「利用」人物去表達「關於再現所出現的問題」這個反身性的議題，卻又能避免使用真實人物（被拍攝者）所帶來的倫理困境 (ibid.: 56–58)，是反身模式紀錄片在倫理議題上較好的例子。

p. 468 　　尼寇斯也曾以智利流亡導演盧易茲 (Raul Ruiz) 的《關於大事件

與小老百姓》(*Of Great Events and Ordinary People*, 1979) 為例，來說明反身模式紀錄片相關的製作倫理。該片談的是巴黎某行政區中的人，對於一場全國性選舉的印象。盧易茲以創作者的身分出現在攝影機前面，試圖訪問該行政區的市長（但這位市長在影片中從未出現過）。

盧易茲在旁白中省思了紀錄片的本質，以及他本人的狀態（住在巴黎的智利流亡人士，在法律上被禁止涉入包括選舉在內的政治事務）。他對紀錄片所做的後設評論及其流亡者的身分，被他拿來相互對比，而兩者也剛好相互錯位──他被禁止參與他所評論的事。 p. 502

盧易茲現身說法，承認自己的身分，讓他得以用拐彎抹角的方式對紀錄片的權威提出質疑：是什麼樣的人能夠被賦予權利去再現什麼人？又是何種特定論述體系 (discursive regime) 的權威（也就是有什麼樣的一套紀錄片習慣做法），容許這些紀錄片創作者這麼做？(Nichols, 1991: 99)

《正義難伸》

尼寇斯再舉《正義難伸》為例。導演莫瑞斯雖未出現在畫面裡，也未在影片中表示出他所可能具有的道德不確定性，但他仍然建立了一個反身性 (reflexivity) 的位置。

本片的核心事件是一位達拉斯警察遇襲身亡，2 名男子被指證曾經出現在案發現場，但他們兩人的說辭卻相互矛盾。後來，2 名男子中的亞當斯 (Randall Adams) 被判有罪，主要的根據來自於他們之中的另一位名叫哈理斯 (David Harris) 的人的證詞，但亞當斯仍一直堅稱他是無辜的。

莫瑞斯在此部影片中並未保持著堅定支持無辜者的身分，而是以一個觀察者的身分，用嘲諷的手法來顯示事實如何被各路人馬（包括亞當斯與哈理斯、警方、檢方與辯方、證人與友人）編織成不同的、矛盾的敘事。

莫瑞斯並未試圖累積各種證據以找到真相。他反而在影片結束前，讓我們產生不舒服的感覺，認為亞當斯雖然幾乎是無辜的，但

正義卻是建立在各種不確定的真相上 (ibid.: 99)。

5.詩意模式紀錄片的製作倫理

詩意模式紀錄片在使用真實世界的影像與聲音時，主要是用來作為創作者針對某個題材的藝術表現之素材，而非為了傳達特定的知識或意見，因此相對而言比較不會考慮這素材中的人物或情境的特定個人屬性（例如個人的歷史、心理特質、世界觀等），或與影片題材之關聯性等 (Nichols, 2017: 111, 116)。因此，詩意模式紀錄片在倫理上可能出現的問題就包括 (ibid.: 109)：

⑴是否在使用真實的人、事、物時，不去照顧他（它）們個別的獨立身分；⑵可能會為了美學上的效果而扭曲或誇大；⑶是否有去避免對他者做錯誤的再現，或是否有為了形式上的考慮而去混淆歷史事件的情形。

6.展演模式紀錄片的製作倫理

展演模式紀錄片在倫理上可能出現的問題包括 (Nichols, 2017: 109, 157)：

⑴誠實的程度，以及在自我檢視時是否涉及自我欺騙的問題；⑵對於較大議題的錯誤再現或扭曲；⑶是否陷入全然難以理解的狀況；⑷影像是否能在高度表現性、個人的觀點中，仍然能維持與觀眾之間有共同可以分享的歷史經驗；⑸能否具有包容性而非排他性的孤立狀態。

展演模式紀錄片的「展演性」(performativity)，依照尼寇斯的概念，指的是一種透過傳統概念的演出，去讓觀者產生高度情緒性的某種情境或角色參與 (ibid.: 151)。

展演模式紀錄片就像詩意模式紀錄片一樣，並非只為了傳達事實性的資訊（非個人性的、抽象理性思維下生產的知識）；它反而如同文學、詩詞、藝術一般，是在傳達個人具體經驗所獲得的知識。

因此，尼寇斯認為展演模式紀錄片中，從事展示或喚起行動的演出者（通常即是影片創作者），在其演出當中灌輸給觀眾的知識是屬於他（她）個人獨有的，無法被複製的。因此，展演模式紀錄片是主觀的、訴諸感情（感官）與價值、態度層面的影片 (ibid.: 149)。

也正由於展演模式紀錄片是由創作者自身的經驗出發，去檢視相關議題，因此尼寇斯才會認為此種紀錄片的主要倫理問題在於是否誠實面對自己，以及是否不扭曲或錯誤再現所要討論的議題。

以瑞格斯 (Marlon Riggs) 的《舌頭被解開了》(*Tongues Untied*, 1989) 為例。這部影片除了拍攝真實人、事、物外，也使用了宣言式的旁白、重演的情境、詩歌朗誦、舞臺式的表演等素材，來表達導演所體驗到的黑人男同性戀者所面臨的種族與性取向兩方面雙重歧視的複雜狀態。透過這部影片，觀者被懇求對黑人男同志採取「兄弟」(brother) 的立場去看待他（們）。影片試圖藉由主觀性的意象表達，讓觀者體驗作為一位像瑞格這樣的黑人男同志的經歷與感覺。

由於展演模式紀錄片在討論議題時，不是使用說理此種傳統的方式，而是會隨意採用一些較接近虛構的表現性技巧——例如主觀鏡頭、配樂或歌曲、夢境或記憶的影像化、回敘或停格手法等——去配合傳統語言敘述（旁白、訪問或人物直接對著觀眾說話），因此有時是否太重表現性而難以讓觀眾理解，即是尼寇斯所擔心的此種紀錄片所可能出現的倫理問題。

7.小結：紀錄片的模式與倫理

由上述討論可以發現：創作者是否承認自己現身在拍攝現場，以及是否介入事件或與被拍攝者互動，是衡量一部紀錄片倫理關係的 2 個主要因素。其他相關的倫理議題還包括：創作者與被拍攝者間不對等的權力關係，如何確保創作者正確再現被拍攝的事件與人物，以及被拍攝者能保有何種權利與尊嚴。

只有參與模式與反身模式的紀錄片會承認創作者在拍攝現

場[36]，而其中又只有反身模式會質疑其在場的正當性。而觀察模式與解說模式則都會發展出特定的習慣做法，讓創作者好似不在現場，一如古典劇情片的敘事方式。

不過，這些習慣做法會隨著時代的發展而改變。例如，傳統的參與模式紀錄片僅會透過創作者與被拍攝者之間的訪問，或其他形式的參與觀察，讓創作者變成一個畫面外的存在個體，也就是一個沒有身體但有智慧的生命。

但是，胡許在他 1950 與 1960 年代的紀錄片中，一開始就高舉了另一種方向：毫不掩飾創作者的身體就在現場。他的影片都顯示出創作者直接介入被攝事件的經過，也就是將生活經驗形塑成主動與明確的場面調度過程 (ibid.: 89)。

尼寇斯認為：解說模式紀錄片把攝影機處理成不在現場，在影像上完全抹除創作者的存在，而只在聲軌上傳達影片的說詞，會造成倫理上的問題。

解說模式紀錄片崇拜話語 (speech)，這讓尼寇斯把解說模式紀錄片要說的，比擬成柏拉圖 (Plato) 式的話語中心主義 (logocentrism)，或類似自然科學與人文科學（政治學、經濟學、教育學與宗教學等）之類嚴肅的論述 (discourses of sobriety) 所外衍強調的概念。

解說模式紀錄片無論是透過畫面外的評論旁白，或透過畫面內的權威聲音，直接對觀眾說話，所認可的都是一種以知識為準的傳統，而這種知識，既沒有身體，且放諸四海皆準。

解說模式紀錄片的說話方式，就像臨床的凝視一般，需要將知識從產生知識的身體中抽離出來。最好能讓話語不被侷限於在地的身體之中，才能方便地將它們如同一種凝視那樣，應用在觀眾看得見的畫面裡。而此種話語被去身體化的特性，也就變成了一種修辭上的優點。

p. 512
p. 519

[36] 展演模式紀錄片的創作者即是影片中的（一位）被拍攝者，因此其在場是理所當然的，也自然而然會被觀眾認可的。

在這種解說模式的紀錄片中，創作者會使用獨特而重複出現的聲音紋理或質地，去轉變機構性的論述，從而達成個別化的目的。這些聲音（如電視新聞播報員或記者的聲音），是附屬在（以擬人化的形式出現的）代表機構權威的身體中，而非附屬在代表個體見證者的身體中。

　　觀眾所認知的紀錄片的習慣做法，維繫著他們對攝影機在現場的期待；攝影機（創作者）則有如一位有倫理的見證者，有著在場的觀點。不過，解說模式的紀錄片卻抹煞攝影機在場的證據；「在事件現場」所涵蓋的倫理，被「客觀性」及「好的新聞做法」的倫理取代，或被替代成修辭性與辯論性的倫理，從而容許聲音轉化為知識，在遠方或其他地方被說出來 (ibid.: 89–90)。

　　尼寇斯認為：這種倫理空間的距離問題，讓我們注意到創作者不在現場，但同時又讓攝影機的在場被結構在影像中，讓我們得以調查創作者的意識形態、政治立場或倫理。

　　例如，創作者為了報導災難而身處現場時，作為一個人，他（她）在責任上的倫理準則，與他們在為機構論述服務時的專業行為準則之間，兩者產生了很明顯的拉扯。此種身在災難現場的責任，被取代為去身體的、疏離的與不帶感情的專業責任。

　　報導者（尤其是新聞記者）的在現場，證實了其再現的影像具有真實性，但此種真實之所以能被確認，卻是植基於報導者不去確認自我在現場的做法。

　　報導者雖然身處人類災難的現場，成為歷史性的社會角色，但卻又必須壓抑其對災難的反應，為的只是能保持必要的距離，以將災難的影像傳遞給身體不在現場的人們，讓觀眾能對災難的影像產生明顯的（未被報導者的情緒感染的）情緒反應。然而，觀眾的這種情緒反應，依賴的卻是超然的社會行為。

　　報導者雖然在場，但只有在他（她）為了機構的論述而採取倫理上的缺席與保持距離、不介入的立場時，才具有可信度。

在論述時，將報導者排除在現場之外，或者在視覺上把報導者定錨在現場的做法，兩者都可以達成相同的論述目的；而報導者的身體在場與否，主要端視其是否可以為機構的論述服務。身體在現場，可以確認權威報導機構的無所不在，而非只用來做為一個人對另一個人的困境產生反應與提供見證 (ibid.: 90–91)。

展演模式紀錄片則與上述幾種模式不同；觀者不是純然藉由觀看以獲取知識，而是透過觀看產生理解或共感。影片的表現性層面，不像詩意紀錄片或實驗（前衛）電影以形式上的節奏、調性元素為主，而是會讓觀者回應到真實世界，去獲得影片終極的意義。

真實世界在展演模式紀錄片中被再現時，會因使用的強烈影像上（或情感上）的調性（或表現性）的渲染，而擴散成更複雜的真實世界，比純表象的世界更加豐富。觀眾則透過影片中熟習的人、地、物，或導演以外的人物的見證，而認出真實世界。知識在展演紀錄片中，藉由身體或情境具體代表出來，被觀者感受到，因而體驗到影片當事人所置身的那樣一個世界中的事件、狀態或議題。

自傳體（個人）紀錄片的倫理問題

1970 與 1980 年代，美國開始出現許多以家人或朋友為拍攝對象的自傳體紀錄片 (autobiographical documentary) 或個人紀錄片 (personal documentary)[37]，許多影評人與觀眾均對這類影片所產生的倫理問題有所質疑。

這種情形讓凱茲與凱茲 (John S. Katz and Judith M. Katz) 想要探討自傳體（個人）紀錄片與一般紀錄片是否存有不同的倫理問題。他們認為：以家人或朋友為紀錄對象的紀錄片，與拍攝陌生人的紀錄片，兩者的倫理問題並不相同。

[37] 關於「自傳體紀錄片」或「個人紀錄片」的更深入探討，請參見第 7 章〈隨筆式紀錄片：隨筆電影、自傳體（個人）紀錄片、前衛電影〉。

當創作者要求家人或朋友成為其拍攝對象時，這些親友通常會基於各種理由或壓力（例如罪惡感、害怕失去親情、給親友一個人情、想要幫上忙、或想表示友好等）而答應拍攝。親友面臨拒絕所可能帶來的不良後果，考量彼此終究還是得再見面等因素，怎麼可能會不答應？

因此，凱茲與凱茲認為：觀眾對於自傳體（個人）紀錄片是否合乎倫理的判斷標準，會比對一般紀錄片的要求還來得更高 (Katz and Katz: 124–133)。

自傳體（個人）紀錄片的主要倫理難題在於：資訊可以揭露到什麼程度而不會引起反感？有哪一些因素會影響當事人與觀眾對於倫理議題的看法？

凱茲與凱茲認為，被拍攝者會透過口頭與身體語言標示出願意被揭露的程度，而所謂適當的揭露便受限於此。所以，當觀眾看到（或認為）影片揭露的內容已超出此限度時，就會覺得不舒服或不自在。當觀眾認為被拍攝者已失去控制因而揭露（或若非在壓力下不會揭露）這類資訊時，便會質疑影片違反了倫理[38]。

被拍攝者常會試圖在攝影機前控制或顯露自己的情緒，因此在某些情況下他們會選擇迴避或接近攝影機。創作者則會在剪輯時，決定是否將這些片段放進影片中。但由於自傳體（個人）紀錄片是去拍攝熟識者的生活，因此在本質上就比一般紀錄片更具親密性。假使觀眾看見過於親密的情境而推測影片過度揭露時，也就可能對當事人是否不自在做了錯誤的解讀 (ibid.: 125–127)。

自傳體（個人）紀錄片最容易讓人質疑的是拍片動機。好的紀錄片通常被認為能增進公共利益（或如反身性紀錄片那樣檢視紀錄片的本質，或如詩意紀錄片那樣提供美感經驗），而個人紀錄片則被許多人質疑是自我耽溺或為了自我療癒。連被拍攝的家人也多半不

[38] 凱茲與凱茲認為：只有在調查紀錄片中，過度揭露才會被觀眾認為是可接受的。

能理解創作者勞師動眾地拍這種個人紀錄片所為何來，甚至不解為何要把家醜外揚[39]。在一般歐美大眾的眼裡，為了自我治療而要求家人將問題公然曝露在眾人眼前，是說不過去的 (ibid.: 128)。

例如，謝佐 (Ann Schaetzel) 在《切斷與進入》(*Breaking and Entering*, 1980) 這部影片的一開場，即以旁白說明她帶著攝影機回家拍攝是想傷害父母，因為他們傷害了她（高中時代拆散她和男友的關係）。整部影片始終籠罩在導演企圖把自己的家描繪成該被咒罵的模式當中。而藉由紀錄片的製作，謝佐得以以一種新的身分（紀錄片創作者）回到家，重新定義她與父母（尤其是與父親）的關係 (Lane: 150–151, 158–163)。

這種拍片動機肯定會被大多數中產階級觀眾嚴厲批判。凱茲與凱茲即認為：美國文化對於自傳體（個人）紀錄片把家庭隱私攤在眾人面前的做法，不但令人感到尷尬，且認為沒有道理這樣做。

但筆者同意凱茲與凱茲所提出的見解，即這種違背文化與自曝家醜的做法，讓自傳體（個人）紀錄片除了作為個人藝術表達的媒體之外，也提供公眾一個機會去理解其他人的家庭生活，因此是具有教育性與人性化的一種觀影經驗，是對觀眾有價值的一種電影 (Katz and Katz: 132–133)。

政府宣傳紀錄片的倫理問題

由於一般人認定的紀錄片是會忠實再現真實世界的，因此創作者是否有可能誠實地製作出一部宣傳片，而仍可稱之為紀錄片，是個經常縈繞在許多創作者與觀眾腦海裡的一個無解的問題。

儘管有許多獨立紀錄片創作者極為珍視其自主性，盡力擺脫政

[39] 在《阿嬤、媽與我》(*Nana, Mom, and Me*,1974)、《喬與麥克希》(*Joe and Maxi*, 1978) 與《薛曼將軍的長征》(*Sherman's March*, 1986) 等影片中，家人或朋友都在影片裡質疑為何要拍這些影片。

府的控制或電影檢查的箝制，但仍有許多創作者或製作公司是靠著替政府拍攝宣傳片或教學片而存活的[40]。

替政府製作宣傳紀錄片，最有名的莫過於 1930 與 1940 年代的英國紀錄片運動。格里爾生即認為：知識分子有義務為強盛、統一卻又開放的社會提供服務。他甚至把民主國家使用宣傳工具當成是「政府的領導」、「現代國家的責任」或「必要的政府干預」，而宣傳工具是「政府使用的一種資訊系統，用來解釋政府的方向，說明透過民主程序而被人民託付的新領導人的想法」(Hardy: 284)。

二次大戰時，歐美各國許多導演都投入為政府拍攝宣傳紀錄片的工作。連一些左翼的電影創作者也加入反抗法西斯的行列，為美國政府服務。在法西斯陣營，包括德、義、日等軸心國，一些著名的電影創作者也（被迫）為政府製作宣傳紀錄片。

宣傳紀錄片的製作手法，與一般非為政府宣傳目的而製作的紀錄片相較，其實並無差異。這些技法的目的，都在於讓觀眾相信他們所看到的人、事、物；只是在政府宣傳紀錄片中，這些來自真實世界的人、事、物所產生的意義，必然要合乎政府所要宣傳的某種意識型態。

其實，製作這些宣傳紀錄片的創作者，多半相信他們所創作的內容是真實的，而且也相信他們的技能有助於促進公共利益。假若他們並不相信他們所製作的內容，而依然用他們的才能去幫政府製作這些紀錄片，那麼就違背了「影像創作者應該忠於自己的原始創作企圖」此一創作倫理上的準則。

奧夫德海德 (Patricia Aufderheide) 指出：宣傳紀錄片與其他紀錄 p. 425 片最大的差別，在於其資金來自政府或國家——也就是以武力為依靠來訂定法律與管理社會的社會機構。而政府或國家本來就是控制

[40] 例如，吳乙峰所主持的全景映像工作室（後改名為全景傳播基金會），在 p. 498 1990 年代即是將公司的工作人員分成 2 組，其中 1 組去製作紀錄片，另 1 組人則幫電視劇拍外景，或接受政府委託拍攝廣告或宣傳片。

訊息的社會機構，因此它提供資金所製作的宣傳紀錄片，在意義上就變得更加複雜。因此，她認為宣傳紀錄片提醒了我們：沒有一部紀錄片是一扇透明的窗戶，能讓我們直接看到真實世界。製作任何紀錄片都是有其動機的，因此觀眾一定要特別檢視紀錄片的生產狀態 (Aufderheide: 76–77)。

紀錄片重建場面的倫理問題

當 19 世紀末當電影開始出現時，許多所謂的真實影像其實都是經過偽造的或模擬製造出來的。1920 至 1950 年代，許多 35 毫米紀錄片中的事件都是重演的。這些情況通常是受到製作技術條件的限制（如攝影機與錄音設備太龐大笨重或底片感光度不足），所不得不做的選擇。例如，寫出完整劇本（包括對白）、經過排演與走位，或把當事人與設備拉到攝影棚拍攝[41]。

到了 1960 年代，當輕便的 16 毫米攝影機與盤帶（同步）錄音機開始普及後，上述重建 (reconstruction) 或重演 (reenactment) 的影像因為被認為是虛假的，才使這樣的紀錄片大為減少。

1990 年代，播放紀錄片或紀錄性節目的有線電視頻道在歐美出現後，重建或重演的情況（尤其在歷史紀錄片這種類型中）又再次蓬勃起來。

觀眾通常對於重建或重演的歷史片段，無論是花大錢做寫實性重建或以微薄預算做象徵性的概念演示（例如以幾隻穿草鞋的腳來代表羅馬士兵，以幾枚金幣代表國王的財富），都不至於混淆認知。比較麻煩的往往是在真實的影像中混用一些偽製的畫面，讓觀眾無從分辨真假。

舉例來說，曾經於 1992 年在日本國內引起軒然大波的日本放送

.491

[41] 關於紀錄片中的重建或重演的歷史發展與相關議題的探討，請參閱第 5 章〈歷史紀錄片的製作〉及第 6 章〈跨類型紀錄片與紀錄片的虛構性〉。

會社 (Nippon Hoso Kyokai, NHK) 的紀錄片特集《喜馬拉雅山深處禁區的王國：木斯塘》(*Mustan: The Forbidden Kingdom Deep in the Himalayas*)（共分成第 1 部、第 2 部 2 集，各 60 分鐘），雖然在播出時收視率接近 14%，算是相當受歡迎的紀錄片，但是後來有人向《朝日新聞》(Asahi Shimbun) 密報說這部紀錄片有偽造的情形，遂成為當時日本各大報的頭條新聞，舉國譁然[42]。

粉川哲夫 (Kogawa Tetsuo) 指出：要不是有人告密，不然片中的 p. 449許多偽造影像是完全看不出來的，包括最為人津津樂道的高山症那一場戲[43] (Kogawa: 1)。這次的偽造風波讓 NHK 深入檢討紀錄片製作的觀念與方式，包括付錢給被拍攝者演出的做法。

臺灣也曾經出現過類似的情形，但並沒有引起太多的討論。例如，《部落之音》(2004) 觀察了臺中市和平區自由里泰雅族雙崎部落在 921 大地震之後，為了水源的管理、外來救濟資源的取得與分配，甚至部落領導權的爭取或把持等問題，使得部落內部因此分裂，謠言耳語的分化不斷出現，人與人之間的信任與尊重逐漸崩潰，連部落的中生代為了「彌補互助」所建立的「彌互伊甸園」也瀕臨瓦

《木斯塘》中的解剖山羊畫面

《木斯塘》中的藏醫治病畫面

[42] NHK 經過調查後，訂正該影片偽造的部分包括 6 處：⑴旁白説「3 個月來一滴雨都沒下」與事實不符，其實只是雨量很少；⑵影片中出現的邊防警備兵，其實是警察；⑶渴死之馬的影像，其實並非片子所説的是小喇嘛的馬；⑷攝影組人員罹患高山症的影像其實是重演出來的；⑸落石與流沙的畫面，其實是工作人員為了拍攝而故意引起的；⑹攝影組一行人抵達木斯塘的畫面，其實是他們將要離開木斯塘時重演補拍的。後來，NHK 又陸續承認影片中還有 8 處是偽造的或請當地人表演的，包括少年與小喇嘛求雨、在學校解剝山羊與晚宴、藏醫治病，以及村民在部落主的屋前表演樂舞與求情等。

[43] 這一場長約 100 秒的影像顯示，罹患高山症的工作人員戴上氧氣面罩後被送上直升機，好似直升機是為了緊急醫療而來的，但整批拍攝人員原本就是要搭直升機離開，而罹患高山症的工作人員也早就送醫，觀眾所看到的完全是事後重演 (Kogawa: 1)。

解。影片最後，一對因地震而復合的夫妻也未能完成他們重建部落的理想，而以分手告終。

創作者李中旺在《部落之音》中採取了一個聰明的敘事策略。他借用了有明顯個人觀點與立場的「部落之音」電臺主持人巴亞斯的廣播內容，去串起發生在部落的各種事件。這樣的做法，一方面幫助觀眾瞭解各事件的來龍去脈，另一方面又藉由廣播中對人、事、物的針砭臧否，來建構影片本身的意見 (voice) 或觀點。

《部落之音》

問題是，「部落之音」的電臺廣播純屬虛構，是創作者在剪輯時杜撰出來的敘事手法，但觀眾並不知情，一直認為真有其事。無論就混用真實與虛構的影像與聲音之製作倫理，或就紀錄片對觀眾的倫理而言，《部落之音》的做法都有可議之處。

另一種情形則是：創作者故意將資料影片與重演的片段交叉混用，或者將特定時空的資料影片「誤植」到別的時空脈絡中。

前者例如探索頻道 (Discovery Channel) 製作的一部《虛擬歷史：刺殺希特勒的祕密計畫》(*Virtual History: The Secret Plot to Kill Hitler*, 2004)，除了找演員演出一些段落外，還在中間插入取自資料影片的一些歷史人物的人頭影像。

《虛擬歷史：刺殺希特勒的祕密計畫》

後者則例如前述那部探討美國黑人民權運動史的《強有力的時代第二卷：兒童走上街頭》(*Mighty Times: Volume 2: The Children's March*, 2004)。當年這部影片獲頒奧斯卡最佳紀錄長片獎時，其混用資料影片的方式就曾經引起很大的爭議 (Aufderheide: 23)。

在臺灣，有一些歷史紀錄片也常發生資料影片被挪用或誤植的情形[44]。這些做法都被認為逾越了紀錄片的倫理防線，有造成觀眾誤解的疑慮。

《強有力的時代第二卷：兒童走上街頭》

就學理而言，紀錄片原本記錄的都是在攝影機前面正在發生的

[44] 例如：在有些關於二二八事件的紀錄片中，因為缺乏國民政府屠殺抗議群眾的影像，因此有人將國民黨在上海當街槍殺共產黨徒的資料影片直接挪來使用。

人、事、物，但在重建或重演的紀錄片中，無論是整部影片重建（例如《戰爭遊戲》），或是僅有一些片段重演（例如《夜間郵遞》(*Night Mail*, 1936)），由於重建或重演的影像與其所指事的真實人、事、物之間的聯結不復存在了[45]，因而這樣的紀錄片在可信度上便很容易遭受質疑，因為它就像是被想像出來的事件，而不是真正存在於這個世界的事件[46]。

在大多數包含重建的紀錄片之中，重建的部分都是依據有根據的史實或證據來製作的。此種前提支撐了這類紀錄片，讓《十二月的玫瑰》與《梅歐廣場上的母親》(*Las Madres de la Plaza de Mayo*, 1985) 等影片具有可信度。但也有例外。

《梅歐廣場上的母親》

例如，尼寇斯指出：莫瑞斯在製作《正義難伸》時，刻意忽視容許創作者去重建場面的基本倫理，反而把真相當成難以捉摸，被時間或甚至是記憶、欲望及邏輯的悖論所遮蔽的東西，而不讓影片中的任何說詞被賦予真相的地位。

莫瑞斯在《正義難伸》中的重建場面，都是使用意象而非寫實的手法，去描繪由律師、警察與證人所提供的各種對殺警事件的矛盾說詞，使得這些重建場面無法支持影片對真相做出最有可能的解釋（這是一般調查紀錄片常用的手法），反倒使各種說詞破綻百出，讓觀眾愈看愈迷糊，愈覺得真相不可捉摸。

由於一般具有社會責任感的創作者會在紀錄片中顯示最有可能解釋真相的方式，因此尼寇斯無法確定莫瑞斯在《正義難伸》所採

[45] 在此種重演的片段中，影像與發生在攝影機前面的事物之間的聯結依舊存在，只是這些事物的出現是為了攝影機才出現的，而不是無論攝影機存不存在都會出現的。

[46] 尼寇斯認為：重演讓虛構性取代了紀錄片的真實性。觀眾必須透過演員「多出來的」身體才能接觸到真實事件，加上燈光、構圖、服裝、道具、場面調度與表演方式等，也提供了其他接近真實的模式，於是提供給觀眾對於真實性的一些不同的（甚至相互矛盾的）檢視準則 (Nichols, 1991: 250)。

取的做法，到底是想挑戰觀眾對於紀錄片的傳統看法與期待，或純粹只想利用這個殺警事件完成一部較為複雜的、像劇情片的影片。

　　但尼寇斯指出：《正義難伸》確實讓觀眾體會到，他們過往單單依賴紀錄片再現的某些人、事、物就建構出真相或知識的方式，可能是有問題的 (Nichols, 1991: 100–101)。

p. 434
p. 476

紀錄片創作者的專業倫理準則

　　除了對拍攝對象負有道德責任或義務之外，盧比認為紀錄片創作者在製作及使用他者的影像時，還牽涉到 3 個相關的道德議題：⑴就個人道德上的契約而言，創作者製作出的影像必須能真實反映其原始企圖；⑵創作者必須堅守專業標準，履行其對提供經濟支援的機構或個人所做的承諾；⑶創作者對潛在觀眾的責任或道德義務。

　　這些道德上的要件，迫使創作者必須採取某種倫理立場，而這也是用以檢驗創作者的作為在哪些地方有不合乎倫理的條件 (Gross, et al., 1988b: 6; Ruby, 1988b: 310)。

　　對於創作者應忠於原始企圖這個議題，盧比以藝術家唐尼 (Juan Downey) 與維雷茲 (Edin Velez)以美洲原住民族為拍攝對象的錄像藝術 (video art) 作品為例，說明藝術家為忠於原始企圖，而公然在美學上操弄他者（尤其是弱勢族群）的影像時，會比創作者藉由細緻而不易察覺的建構手法去製作影片，更容易被指責為具剝削性。

唐　尼

　　藝術家（包括錄像藝術家與紀錄片創作者）是否可以忠於自己的個人視野而無視於作品是否會令他人不悅，盧比認為這個問題不容易有一個簡單的答案 (Ruby, 1988b: 313)。

維雷茲

　　至於創作者在專業倫理上應有的作為，通常是指創作者必須堅守專業標準，履行其對提供經濟支援的機構或個人所做的承諾。這一點是劇情片或紀錄片在製作時，工作人員經常被要求或提醒須遵守的專業倫理或工作倫理。而其他領域（例如醫療、法律或宗教）

維雷茲的錄像作品

的專業倫理準則，是指管理該行業成員專業行為的一些特定條文。但是，全世界大多數國家至今尚未存在一套紀錄片創作者普遍公認可以接受或履行的專業倫理準則[47]。

尼寇斯指出：（西方的）紀錄片創作者都有同屬實務操作者的圈子 (a community of practitioners) 之感覺；圈內的成員都致力於自我選擇的任務——去再現真實世界，而非去建構想像出來的世界。圈內的創作者在再現真實世界時，都面對相同的技術問題與經濟條件，使用相同的電影語言 (Nichols, 1991: 14)。大多數西方紀錄片創作者都知道自己現在所操作的紀錄片製作實務，是承襲自前一代人所創下的規矩或習慣。因而，如尼寇斯所說的，這個自我認定的圈子，設定了一些哪些可做、哪些是超越限度的規範 (ibid.: 15)。而這些義務就是所謂的專業倫理。

美利堅大學 (American University) 傳播學院成立的社會媒體中心 (Center for Social Media) 主辦的紀錄片倫理計畫，公布對 45 位美國紀錄片導演深度訪談的結果，發現紀錄片導演都視自己為創作型藝術家（創作者），並認為合乎倫理的行為是其作品的核心。

但在當前紀錄片創作面臨龐大財務壓力的情況下，他們必須降低製作成本並提升紀錄片產量，因而經常處於如何在實務操作考量與倫理責任兩者間取得平衡的困境。

他們共同認知的倫理責任包括：對被拍攝者的責任、對觀眾的

[47] 在其他相近領域，例如民族誌電影或視覺人類學，則已經出現製作或研究倫理守則。例如國際視覺社會學協會研究倫理準則與指導方針 (The International Visual Sociology Association Code of Research Ethics and Guidelines)。美國視覺人類學學會 (Society of Visual Anthropology, SVA) 則自 2012 年起，每年在美國人類學學會 (American Anthropological Association) 的年會中，由 SVA 的倫理委員會會員主辦一場倫理論壇，辯論與反思人類學影像製作上的倫理面向。自 2014 年起，此論壇並透過網路直播及在 SVA 官方網站上登載供人閱覽。
請參閱：http://societyforvisualanthropology.org/about/ethics/。

責任，以及對自己的藝術視野與製作情境的責任。

美國的紀錄片創作者解決這些倫理衝突的方式，都是「頭痛醫頭，腳痛醫腳」式的隨機應變。但總體而言，有下列未明文規定的共同原則：對被拍攝者不造成傷害、保護弱勢者，以及尊重觀眾對創作者的信任。

但是，這些美國紀錄片創作者也設定一些倫理上的限制。例如，他們認為傷害他人的被拍攝者或具有媒體接近權力的被拍攝者（像雇有公關人員的社會名流或企業經理人），紀錄片創作者沒有義務去保護他們。

這些紀錄片創作者也認為：為了更有效地把故事講清楚，讓觀眾抓到故事的真實主題，創作者可以操控個別事實、段落順序或影像的意義 (Aufderheide, et al.: 1)。

美國紀錄片產業界一直沒有一套專業倫理準則，被歸咎於紀錄片創作上的特性。像臺灣一樣，美國的紀錄片創作者普遍不是個體戶就是小企業主，須在製作完作品後賣給各式發行商與放映商（主要是電視臺）以回收資金。即便是幫主要紀錄片頻道（探索頻道、國家地理頻道或公共電視頻道）製作紀錄片節目的，也都是接受委製的獨立承攬人（商）。

某些電視頻道會要求紀錄片創作者遵循一些製作標準、操作方式或倫理守則，而這些準則大多借自報紙或電視新聞部門。在倫理實務上，或獨立檢核事實是否正確上，創作者多半還是採自由心證，或是接受電視臺主管的指導。最嚴重的莫過於有線電視頻道的商業壓力，讓許多紀錄片創作者不得不違反倫理準則，或使用虛構或操控的手法來增加娛樂與戲劇效果 (ibid.: 2–4)。

美國電視機構的倫理標準與實踐，通常強調來自觀眾與被拍攝者的信任，以及創作者必須迴避利益衝突。為了達成這樣的目標，倫理標準會要求節目必須正確、公平與合法（包括個人隱私法），禁止節目製作人同意被拍攝者擁有節目審閱權，也不准使用重演的方

式去重建事件。創作者也被要求確保影像與聲音能恰當地再現真實世界，並不得大量使用音樂及特效。美國公共電視臺更明白地要求節目必須先合乎新聞標準，才來談是否滿足商業需求。

關於紀錄片倫理實踐是否可以建立一套標準這個議題，尼寇斯認為紀錄片創作者、被拍攝者及觀眾之間的關係，主要維繫於信任，而這是無法用抽象的立法、建議或承諾來達成的，而必須靠彼此之間在交往過程中隨時展示誠意、贏得信任。

因此尼寇斯認為：倫理法則不應該只是一紙合約同意書，更需要一套分級制度來衡量。倫理法則不應該是要這樣做、不可那樣做的教條，而應該是一套基本指導方針，並據此產生一套開放的、隨時空不斷進化並不斷討論的標準 (Nichols, 2006)。

創作者與觀眾間的倫理關係

紀錄片創作者與觀眾之間的倫理關係，主要在於再現的正確性與真實性上。觀眾會假設攝影機前的人、事、物不全然是因為意識到攝影機的存在才發生的；即便攝影機不存在，這些人還是會過他們的生活，這些事還是會發生，這些物還是會存在。觀眾便以此為基礎開始接受紀錄片，直到出現違背這種假設的情況 (Nichols, 1991: 78)。

正因觀眾認為紀錄片中的人、事、物來自真實世界，所以觀眾會期待導演正確再現他（她）自己所置身的真實世界。儘管多數創作者都相信他們在倫理上有義務去正確且忠實地再現真實世界，但他們是否也有義務提醒觀眾：紀錄片的形式其實具有詮釋與建構現實的本質，所以未必是絕對正確或忠實的呢？關於這一點，學者間迄無定見。

創作者對於影片與觀眾間的倫理關係，比較關心的是取鏡與剪輯造成不完全忠於事實的倫理問題。由於許多紀錄片都是透過故事

來傳達訊息，而敘事結構免不了會改變或操控影像在真實世界中的脈絡，而剪輯也會修剪影像、對白或其他聲音來濃縮時空或思想，或使用反應鏡頭等技巧來讓影片更流暢。這些手法，許多創作者都認為無礙於觀眾對創作者的信任，但也有人覺得有違倫理。

　　請被拍攝者重新做動作或甚至重演過去的事件，多數創作者認為只要確認觀眾知道這些段落是重建的，即未違背倫理。使用配樂、音效或特效，只要不太過分，或不會改變想要傳達的意義，許多創作者便不認為是不妥的，因為這並不會讓觀眾不安或誤解。

　　至於不正確使用資料照片或資料影片的問題，有些創作者認為是不對的，因為紀錄片可能被用在教育用途上，錯誤的資料影片將會誤導觀眾。但也有些創作者認為：只要資料影片不會誤導觀眾，又能讓故事變得更流暢，就沒有必要揭露資料影片的正確來源與相關資訊 (Aufderheide, et al.: 15–20)。

　　從觀眾的角度來看，尼寇斯認為：創作者在影片中是否現身，會被觀眾用來確認創作者與真實世界中的人、事、物、問題或情境之間的關係——是尊敬或鄙視、謙卑或自大、公正或偏頗、傲慢或偏見。

　　觀眾在乎的是創作者如何取得再現素材然後轉傳達給他們，所以問題不在於創作者打造出什麼樣的想像世界，而是當真實世界的片段成為影片中的場景時，創作者如何擺脫自己與素材的關係——創作者站在什麼位置？佔據什麼空間？以及賦予這樣的空間什麼樣的政治或倫理意義？(Nichols, 1991: 78–79)

　　盧比以《北方的南努克》為例，懷疑觀眾是否應該知道佛拉爾提其實是依據他理想中的愛斯基摩人 (Eskimo) 形象去選擇伊努意特 (Inuit) 族人演出該片的。佛拉爾提所有的作品，包括《北方的南努克》、《阿倫島民》與《路易斯安納故事》(*Louisiana Story*, 1948) 中的「一家人」其實都是沒有任何親屬關係的「演員」扮演的。

　　紀錄片創作者若在片中揭露其手法與技巧，是否在倫理上會比

較站得住腳呢？知道紀錄片是怎麼拍成的，會對觀眾看待紀錄片造成什麼影響呢？盧比提出了一些不易找到答案的問題。

盧比又以社運紀錄片為例，討論創作者可否不向觀眾透露所有訊息。《工會女子》(*Union Maids*, 1976) 訪問了 3 名在 1930 年代活躍於美國工會組織運動的女子，盧比指出創作者刻意隱藏她們是共產黨員的事實。創作者說，這麼做是為了不讓此事實干擾影片的主要訊息（即美國工會組織運動中，女子扮演的角色被長久忽視）。

盧比質疑這些政治紀錄片創作者的動機與詭辯，認為除了物以類聚的同質性觀眾之外，一般觀眾即便不知道這 3 名女子是共產黨員，還是不會輕易接受該片所要傳達的訊息 (Ruby, 1988b: 316)。

此外，尼寇斯以《意志的勝利》為例，認為納粹黨在紐倫堡的遊行根本是為了拍出場面壯觀的電影而被組織出來的，因此該片也是一種錯誤再現的例子。

錯誤再現更大的倫理問題，在於影片到最後都不揭露真相。例如《…沒說謊》或者是《大衛霍茲曼的日記》(*David Holzman's Diary*, 1968)，這一類的偽紀錄片，至少到片尾展示演職員名單時，還會讓觀眾知道之前的影片是為了欺騙觀眾而設計的，但這種揭露最終仍不至於會讓觀眾感到創作者背叛了觀眾對他們的信任。至於前述的《強有力的時代第二卷：兒童走上街頭》之所以會引起倫理上的爭議，原因就在於該片未作類似的揭露 (Nichols, 2006)。

結 論

討論紀錄片的倫理是一項吃力不討好的工作，因為道德與倫理向來是隨著時空變動不居，而非固定不變的概念。當紀錄片創作者的道德價值觀與外在社會（包括同儕、被拍攝者與觀眾）不同時，就會產生道德或倫理上的衝突。

紀錄片的倫理，是與形式一樣，被視為同樣重大的美學議題。

重演、重建，更不用說偽造事件，則不被許多人（包括理論家、創作者與觀眾）接受。將重演或虛構的影片與真實拍到的影片相互混用，或將特定時空的資料影片挪用、誤植，或刻意混雜到其他時空脈絡中，也被很多人認為是違反創作倫理。這是因為紀錄片這個媒體（類型）的創作者，被許多觀眾視為是可信任的、理性的、會正確處理資訊的人。

但是，把紀錄片當成再現真實世界的一種「透明」的媒體，是一種普遍的誤解。紀錄片創作者如何再現真實世界，其實有非常多種方式可以選擇。奧夫德海德指出：選擇任何一種形式都不能說是錯的，而且創作者無論選擇何種表現模式，他（她）都無法逃脫紀錄片的倫理困境 (Aufderheide: 25)。因此，紀錄片創作者若能從觀眾那裡獲得信任，就應把握住它，並很清楚為何使用該技巧，及力求所選擇的形式可以忠於其所欲與觀眾分享的真實世界。

紀錄片創作者必須理解：採取任何一種製作方式與傳播任何一種論述內容，都會有其倫理上的後果。因此就倫理議題而言，紀錄片創作者要做的是去充分探討他們與被拍攝者的關係，以及彼此的關係如何顯現於紀錄片文本論述的過程，或攝影機與被拍攝者間的距離⋯⋯等。透過本章各種紀錄片倫理議題的學理探討，紀錄片創作者應可從中找到適合自己需求的學理依據去實踐紀錄片的倫理。

此外，紀錄片創作者在倫理上也不能自外於同儕、紀錄片專業以及提供資金者，而必須遵循一定的專業倫理規範。這套專業倫理規範不一定要有明文規定，但要有一定的標準，包括不違背被拍攝者的人性與權利、不喪失觀眾對創作者的信任、避免對被拍攝者（包括人、事、物或真實世界）做錯誤的再現、剝削或濫用。

紀錄片創作者必須體認到：任何製作上的倫理問題與解決這些問題的方式，其責任完全落在創作者身上。創作者如何處理紀錄片的倫理議題，也能反映其人品、道德與價值觀。觀眾透過影片，可直探這些領域，對影片做出詮釋，更依此對創作者做出價值判斷。

Chapter 5
歷史紀錄片的製作

《一同走過從前——
攜手臺灣四十年》

歷史紀錄片在西方是一種極其重要與常見的紀錄片次類型，但在臺灣的紀錄片歷史發展中卻較為罕見。1988 年的《一同走過從前——攜手臺灣四十年》電視紀錄片影集（共 4 集），是當時臺灣的一項創舉。該影集大量運用資料影片[①]與少數歷史見證者的訪問，建構起二戰後臺灣 40 年的社會發展史。

《天下雜誌》策劃製作的這套影集，在電視臺播出後，引起在意識形態上與《天下雜誌》大相逕庭的《人間雜誌》，針對戰後 40 年臺灣社會發展歷史，提出不同的閱讀方式、詮釋與敘述。

《人間雜誌》自認「一貫都站在勤勞民眾的立場去看人、歷史、社會、生活和自然環境」，而《天下雜誌》則是代表在戒嚴體制成長中受惠的臺灣社會中流階級，與國民黨分享相同的意識形態，包括對於臺灣 40 年來工業發展史的解釋方式和敘述方式（《人間雜誌》，1988: 8）。歷史紀錄片對於歷史的詮釋方式及其所產生的問題，遂在臺灣知識階層間開始引起注意與討論[②]。

現代臺灣的紀錄片類型中，會去處理歷史題材的多為電視紀錄片影集，例如 2001 至 2006 年公視製播了《孫立人三部曲》（3 集）、《世紀宋美齡》（4 集）、《尋找蔣經國》（5 集）、《李登輝》（3 集）、《臺灣百年人物誌》（28 集）與《世紀女性・臺灣第一》（8 集）等，且多半是以臺灣近（現）代歷史上的重要政治事件與人物為題材。

2004 至 2008 年間，公視還製播了談臺灣學運歷史的《狂飆的世代——臺灣學運》（8 集）、談臺灣流行疾病史的《戰役——臺灣流行疾病》（9 集）與《戰役二部曲》（8 集）、談臺灣動畫發展史的《逐

① 這部紀錄影集的資料影片大都來自臺灣電影製片廠（臺製）1945 至 1970 p. 514
　年代所攝製的新聞片。

② 例如署名「迷走」的評論家於 1988 年 7 月 19 日在《自立早報》發表〈我們都是這樣子長大的？——由「一同走過從前」談歷史剪接的問題〉，即對該影集的歷史觀與內容做出批判。

格造夢》（4 集）、談二戰後臺灣報業發展史的《回首臺灣報業》（7集）與談臺灣棒球運動發展史的《臺灣棒球百年風雲》（8 集）等。

旺旺中時媒體集團旗下的子公司「長天傳播」，自 2010 年起，也陸續推出歷史紀錄片電視影集《蔣介石之黃金密檔》(2010)、《最後島嶼：臺灣防衛戰 1950–1955》(2012)、《1949 東方鐵達尼號之謎：驚濤太平輪》(2012)、《臺灣人在滿州國》(2013)，都聚焦在國共內戰或二戰前後與臺灣歷史發展相關的題材。

從 1990 年代中葉開始，少數臺灣獨立紀錄片創作者也開始由個別家庭的角度切入歷史議題。例如，蕭菊貞的《銀簪子》(2000)、湯湘竹的《山有多高》(2002)、郭亮吟的《尋找 1946 消失的日本飛機》(2002) 與胡台麗的《石頭夢》(2005) 等。

後來則有王孟喬的《殤曲 1898》(2008)、郭亮吟的《綠的海平線：臺灣少年工的故事》(2006)、王育麟的《如果我必須死一千次：臺灣左翼紀事》(2007)、陳志和的《赤陽》(2008) 與陳麗貴的《火線任務——臺灣政治犯救援隊》(2008) 等影片，是針對臺灣近（現）代史上的一些歷史事件與人物做再現。

《綠的海平線：臺灣少年工的故事》

但除了《綠的海平線：臺灣少年工的故事》以及先前的《Viva Tonal 跳舞時代》(2004) 因為呈現了一些日本統治時期較少為現代人知曉的社會狀態或事件，以及《世紀宋美齡》因為恰逢宋美齡逝世而引起注意外，其餘大多數歷史紀錄片的歷史呈現與詮釋方式，並未在臺灣引起太多的討論。此一現象背後所顯示的臺灣社會心理狀態或紀錄片在臺灣的社會關聯性，是值得進一步探討的。

《世紀宋美齡》

本章接下來將討論紀錄片作為呈現歷史的媒體、歷史紀錄片的各種模式，以及歷史重建作為歷史紀錄片呈現歷史的一種方法等議題，並以筆者參與製作的《打拼：臺灣人民的歷史》(2007) 為例，說明電視歷史紀錄片之製作過程、形式與內容，以及觀眾對其形式之接受度。

p. 497

p. 504

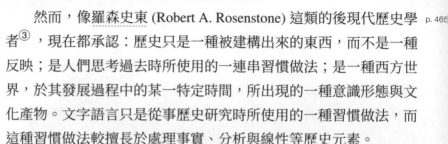

紀錄片與歷史書寫

歷史是什麼？有美國歷史學者認為：歷史是學者依據事件、事實與數據等過去遺留的痕跡，所試圖重建的一個已經消逝的世界 (Rosenstone, 1995: 10)。臺灣歷史學者也有人認為：「歷史是由人、時間、空間三個因素互動、交織形成的結構、事態和事件」（曹永和：473）。

過去幾百年來，歷史被當成是一門學問，有其背後的專業訓練、技術與研究方法，因而才能發掘歷史並正確地訴說歷史；而且，只有用文字書寫打印出來的才是正統的歷史。

羅森史東

然而，像<u>羅森史東</u> (Robert A. Rosenstone) 這類的後現代歷史學者[3]，現在都承認：歷史只是一種被建構出來的東西，而不是一種反映；是人們思考過去時所使用的一連串習慣做法；是一種西方世界，於其發展過程中的某一特定時間，所出現的一種意識形態與文化產物。文字語言只是從事歷史研究時所使用的一種習慣做法，而這種習慣做法較擅長於處理事實、分析與線性等歷史元素。

p. 465

換言之，西方的後現代歷史學者主張：歷史未必一定要使用文字語言；任何思考模式使用聲音、視覺、感覺或蒙太奇 (montage) 等非文字或語言，也能用來講述歷史 (Rosenstone, 1995: 11)。

美國歷史學者<u>懷特</u> (Hayden White) 在 1988 年 12 月於《美國歷史評論》(*The American Historical Review*) 發表〈書寫史學與電影史學〉(Historiography and Historiophoty)，回應羅森史東在同一期《美國歷史評論》中討論使用電影來呈現歷史時所提出的幾個問題。

p. 479

③　羅森史東説：他和普萊斯 (Richard Price)、丹寧 (Greg Dening)、古德曼 (James Goodman) 與夏瑪 (Simon Schama) 等一小群歷史學者，致力於尋找適合 21 世紀的、不同於傳統的歷史敘事形式，包括混用當代文學所運用的反身性 (self-reflexive)、拼貼 (mosaic) 與挪用 (pastiche)，以及狂歡化 (carnivalesque) 的多重心聲等各種手法（Rosenstone, 2001，轉引自 Rosenstone, 2006: 3）。

懷特在該文中，對電影史學所下的定義是：透過視覺影像與電影式的論述，去再現歷史以及我們對歷史的想法[4]。懷特拿來與電影史學相對應的概念則是書寫史學，指的是使用口述的影像與書寫的論述去再現歷史[5] (White: 1197)。

羅森史東進一步說：「紙上的世界歷史，和我們同樣熟悉但更短暫的銀幕上的世界歷史，至少在兩方面相似——兩者都引申自過去真實發生過的事件、時刻與動作，同時兩者也都具有非真實與虛構的成分，因為兩者都是藉由人們為講述過去人類淵遠流長的故事所發展出來的那些習慣做法而被製作出來。」(Rosenstone, 2006: 2) 所以說，歷史紀錄片就與文字歷史一樣，都會有許多套習慣做法 (sets of conventions)，也因而有非真實，甚至虛構的成分。

那麼，歷史紀錄片一定的習慣做法包括哪些呢？羅森史東發現：很多電影（尤其是好萊塢劇情片）不是去描述歷史，反而是重新創造了過去。這些影片著重服裝、真確的搭景與外景，以及著名演員，多過於呈現正確歷史的企圖。

羅森史東舉他所參與的《赤焰烽火萬里情》(*Reds*, 1981) 與《美好的一仗》(*The Good Fight*, 1984) 為例[6]。這 2 部歷史電影都呈現了豐富且真確的細節，將過去予以人性化，使得以往受到美國社會懷疑的基進分子搖身一變成為可敬的人，也能提出對影片人物的詮釋，並在過去與現在之間建立聯結。這 2 部影片透過有力量的影像、多采多姿的人物與動人的話語來召喚過去，但卻無法滿足歷史

④　原文為 the representation of history and our thought about it in visual images and filmic discourse。

⑤　原文為 the representation of history in verbal images and written discourse。

⑥　羅森史東的 2 本歷史著作曾被拍成電影，他並參與了這 2 部影片的製作工作。一部是好萊塢大型製作的劇情片《赤焰烽火萬里情》，描述美國詩人、記者與革命分子瑞德 (John Reed) 生平最後 5 年參與並報導蘇聯革命的故事；另一部是獨立紀錄片《美好的一仗》，紀錄了參與西班牙內戰的美國志願軍林肯旅 (The Abraham Lincoln Brigade) 的歷史。

p. 496

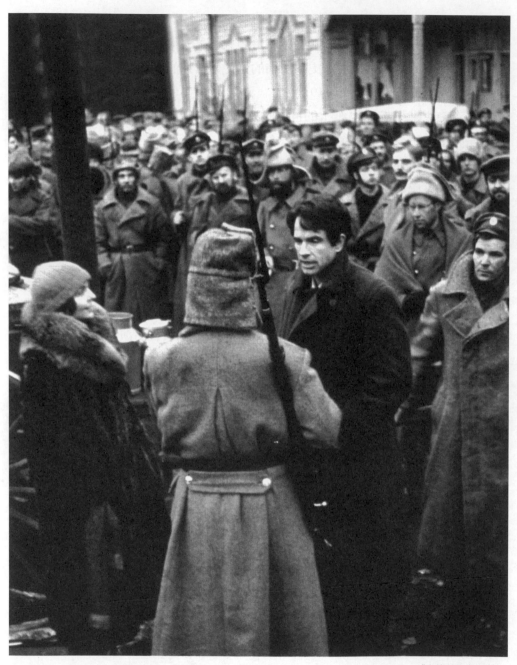

《赤焰烽火萬里情》

學者對於真實與可驗證的許多基本要求。

例如，《赤焰烽火萬里情》讓主角瑞德出現在他從沒去過的地方、做他沒做過的事；而《美好的一仗》如同許多紀錄片一般，把記憶等同於歷史，讓參與西班牙內戰的老兵回憶 40 多年前的往事，卻一點也不懷疑他們有記憶錯置、錯誤或根本羅織事實的可能性。

但問題更大的地方其實在於：劇情片或紀錄片都會只講一個單獨的、線性的故事；只提供一種詮釋，因而把過去壓縮成一個封閉的世界。此種敘事策略顯然否決了歷史的其他可能性，也去除了複雜的因果關係，更使得歷史世界喪失了所有的細微末節。羅森史東的 2 次經驗讓他體會到：歷史學者對於電影所呈現的歷史，最不能夠接受的部分，全來自於電影這種視覺媒體的本質與需求 (Rosenstone, 1988: 1174)。

那麼，懷特所說的可以再現歷史的「電影式的論述」，到底是什麼？視覺影像與電影式的論述又如何再現歷史？是否可能把某一歷史解釋的文字書寫「翻譯」成一種視聽形式（如電影）而不會嚴重地喪失其內容？使用聲音、視覺、感覺或蒙太奇等元素來呈現的電影、電視與錄像作品，是在什麼樣的情況下可被歷史學者認定是在從事歷史研究呢？

羅森史東站在歷史學者的立場，認為這些問題的答案並無法在電影理論中尋得。雖然歷史電影在電影研究這門學問當中早已被系統化地思考過了，但羅森史東認為：電影研究（以及文學、敘事學、女性主義與後殖民主義）的學者在談論歷史電影時，焦點是擺在創造及操控「過去」所代表的意義，是一種論述，因此其所指的「歷史」，其實與重視事件、事實與數據資料 (data) 的歷史學者所說的「歷史」，是完全不同的兩回事 (Rosenstone, 1995: 3)。

首先是，歷史學者如何界定歷史紀錄片？羅森史東引述盧德維格頌 (David Ludvigsson) 對歷史紀錄片 (historical documentary) 的定義 (Rosenstone, 2006: 72)：一部關於過去的影片，使用了「創意性

p. 489

p. 453

處理且讓觀眾相信影片中呈現的物件、事務狀態或事件都曾在影片所描繪的世界中發生過或存在過」⑦。

這個寬鬆的定義，很明顯是在格里爾生 (John Grierson) 著名的 _{p. 441} 紀錄片定義⑧ 的基礎上增加條件。此定義說明了歷史紀錄片：⑴是關於過去的事件、人物或事務狀態；⑵是以創意的手法去呈現過去的物件、事務狀態或事件；⑶比一般紀錄片更強調要讓觀眾相信影片中的人、事、物曾經發生或存在過。羅森史東進一步強調：歷史紀錄片不僅再現了過去真實世界的人物、事件與時空，而且一定是有立場的、有意識形態的、有黨派觀點的 (ibid.: 72)。

基本上，電影史學關心的議題是：什麼是影像化的歷史？電影創作者可以如何像歷史學者那樣去描述歷史？

歷史學者最關心的則是：真正發生了什麼事情，也就是事件、時刻、什麼人物講了什麼話與什麼人物做了什麼⋯⋯，這一類的東西。歷史學者希望能夠這樣描述歷史、理解歷史。而電影最讓歷史學者無法接受的，則是它的完全不確實——也就是：電影根本不在描述一段過去，而是去創造一種過去。

羅森史東問到：歷史電影如何能與文字的歷史相匹敵呢？電影創作者可以成為哪一種歷史學者呢？他認為：歷史學者的頭銜其實只是定義的問題。對他來說，某些電影創作者早已稱得上是歷史學者了，只不過不是遵循當今學院遊戲規則的那種歷史學者，而是字面上合乎歷史學者更古老、更傳統的意義的那些人——認真努力地從過去遺留的痕跡中創造出意義的人⑨ (Rosenstone, 1999)。

⑦　原文：a film about the past which involves "*creative treatment that asserts a belief that the given objects, states of affairs or events occurred or existed in the actual world portrayed*"，其中斜體字為盧德維格頌的原文。

⑧　即「對真實事物（的動態影像紀錄）的創意性處理」(the creative treatment of actuality)。

⑨　依照戴維斯 (Natalie Z. Davis) 的說法，histories 這個字在希臘文中，意指 _{p. 431} 透過研究而得來的知識。因此，歷史學者在古希臘應該就如同修昔迪第

羅森史東認為：寇克斯 (Alex Cox) 在《烽火怪傑》(*Walker*, 1987)
中的角色，就已超過歷史學者。他認為：寇克斯讓我們看到歷史電
影的議題並非表面的事實，而是整體的描繪、論辯 (argument)、將
象徵組織起來，以及作品如何參與歷史論述。我們也看到他如何把
眾多的數據、說法、辯論、言詞、書寫文化與視覺文本 (text) 等構
成歷史的元素，整合成一部新的歷史作品 (ibid.)。

寇克斯

羅森史東舉艾森斯坦 (Sergei Eisenstein) 的 《十月》 這部片
(*October*, 1928) 為例。這部影片原本就無意完全依照史實來製作；
它新創了一些事件與時刻，公然竄改或虛構另一些事件或時刻。但
這些都只是用來當作象徵，讓銀幕上的影像產生共振，以便通則化
(generalize)，成為更大的歷史轉變感 (ibid.)。

《烽火怪傑》

羅森史東認為：《十月》混合了曾發生的實況以及可能會發生的
情況，並讓後者去評論前者，這就類似書寫的歷史在運用比喻及象
徵時會使用的方式。因此，他認為：《十月》與所有的歷史電影，都
處於亞里斯多德 (Aristotélēs) 所界定的歷史與詩之間的狹窄地帶。歷
史電影就如同歷史書一般，它的文本能同時喚起事件、評論事件，
以及詮釋事件 (ibid.)。

艾森斯坦

羅森史東與懷特都認為：書寫史學與電影史學都只是過去的再
現 ； 兩者的最大差異 ， 其實是在論述 (discourses) 方法上的不同
(Rosenstone, 1999; White: 1193)。

《十月》

哲學家賈維 (Ian Jarvie) 則認為：任何對過去的再現，如果要能
確實地成為一種歷史的解釋，就必須能夠適當地呈現出歷史學者在
思考事件時所具有的那些複雜的、熟練的，以及批判的層面[10] （轉
引自 White: 1193）。

斯 (Thucydides) 那樣，是一個從可靠來源或親眼見證去發掘意義的人。戴
維斯認為：歷史電影的創作者並非剽竊歷史學者所保存的東西，而是一
群非常重視歷史的藝術家 (Davis, 2000: 3-15)。

[10] 包含檢視資料來源、邏輯性的議論或系統性地評估證據。

但是，羅森史東質疑電影史學能否達到這個層次。羅森史東認為：電影所能呈現的傳統數據資料雖然較為有限，但這並不表示歷史電影與書寫歷史相比就是較為單薄的歷史。

　　他反倒認為：歷史電影能帶給歷史的，有一些是書寫歷史沒有的。電影捕捉到的生活元素，應該可被當成一種另類的數據資料。電影讓我們看見景觀、聽見聲音、見證由身體與臉部所表達出來的強烈情感，或看見個人及群體間的衝突。電影最能夠直接表達各種歷史特定事物以及情境的外貌與感覺 (Rosenstone, 1988: 1179)。

　　懷特則認為：電影與錄像媒體在再現某些歷史現象上（如景觀、場景、氣氛、情感，或戰爭、戰役等複雜事件），比書寫的歷史論述更為適當 (White: 1193)。

　　所有的歷史紀錄片都會讓觀眾產生強烈的感動，這不僅是靠影像，而是透過各種視覺與聽覺的方法達成的。例如，構圖、色彩、剪輯的方式、聲音的使用、旁白與受訪者所講的話與音質、使用的音效、畫面中的音源所發出的音樂與影片的配樂等，都加強了影像的力量。這麼做是因為紀錄片如同劇情片一般，要觀眾對過去的事件與人物有很深的感情，對他們很關心 (Rosenstone, 2006: 74)。

　　影像化的歷史，是由其類型與視覺語言的習慣做法，所形塑出來的；而敘事者會依其觀點與立場，來決定如何陳述歷史——以嘲諷、謳歌或浪漫，悲劇或反諷的手法來述說 (Davis, 2000: 4–11)。

　　由於紀錄片使用的是記錄現實的影像，其影像與現實的指事性 (indexical) 關係很類似書寫歷史的狀態，因此歷史學者過去較少批評歷史紀錄片。但紀錄片與劇情片在敘事手法與結構上是相當類似的，兩者都採用「開場－衝突－戲劇性收場」的戲劇弧線、好人與壞人等手法，使用資料影片時也都往往不能呈現它所號稱要呈現的東西，這些都是有意識地進行敘事與創造意義 (Rosenstone, 1999)。

　　希斯 (Stephen Heath) 在介紹傅柯 (Michel Foucault) 提出的人民記憶 (popular memory) 時，也認為所有處理某些過去的時期或事件

p. 443
p. 438
p. 489

傅　柯

的歷史電影，都避免不了虛構——包含電影機制 (cinematic apparatus) 的虛構、「呈現過去」的虛構、想像的符徵、一種編排秩序的義務、一種敘事，與一個歷史論述 (Heath, 1977)。

因此，歷史紀錄片無可避免地混合了事實與創造。羅森史東即認為：電影（視覺）的敘事等於視覺的虛構故事；不是過去本身，也不是過去的反映，而是再現 (Rosenstone, 1995: 32–34)。

歷史紀錄片的模式

尼寇斯 (Bill Nichols) 把紀錄片分成了 6 種模式[11]：詩意模式 (poetic)、解說模式 (expository)、觀察模式 (observational)、參與模式 (participatory)（或互動模式 (interactive)）、反身模式 (reflexive) 與展演模式 (performative) (Nichols, 1991: 32–33; Nichols, 2001: 33–34)。

尼寇斯

解說模式紀錄片通常是使用資料影片搭配權威式的旁白，向觀眾解釋影像的意義，並做出較大的論述，也常會使用激動人心的音樂來加強其論述 (Rosenstone, 2006: 72)。羅森史東認為這種編纂電影 (compilation film) 始於蘇聯的史霍卜 (Esfir Shub)[12]。這種說法雖然不盡正確[13]，但稱她為首位將編纂電影形式使用在呈現歷史上的電影創作者，則應該當之無愧。

p. 459
p. 506
p. 516
p. 470

⑪ 2017 年出版第 3 版《紀錄片導論》(Introduction to Documentary) 時，尼寇斯新增了第 7 種紀錄片模式：互動模式 (interactive)。

⑫ 關於史霍卜作品的詳細介紹，以及編纂電影的定義與由來，請參考本書第 1 章〈歐美紀錄片的發展簡史〉。

⑬ 史霍卜並不是發明編纂電影類型的人。其實早在第一次世界大戰期間，以及一戰結束後幾年，就已經有大量的編纂影片發行，主要目的是宣傳：交戰雙方向本國觀眾與中立國宣傳，或是向電影院觀眾傳達他們對戰爭的說詞——戰爭的起源與勝利的過程。此後，許多由舊新聞片剪輯而成的傳記片、年度回顧，以及週年回顧等影片，在歐美各國一再地出現 (Leyda: 17–19)。

《海上風雲》

　　1930 年代之後，運用資料影片製作政治宣傳影片的例子可說是層出不窮，包括墨索里尼 (Benito Mussolini)、羅斯福 (Franklin D. Roosevelt) 與希特勒 (Adolf Hitler) 等人，均有編纂電影介紹他們的崛起。德國人更在二戰之前，大量利用新聞片製作宣傳用的編纂電影。英、美兩國也不遑多讓。例如 《為何而戰》 (*Why We Fight*, 1942–1945) 系列軍教片，就是在好萊塢導演卡普拉 (Frank Capra) 監 p. 428督下完成的一套針對美國新兵進行思想教育的編纂電影。

　　二戰之後，運用資料影片來控訴戰爭罪行或檢討戰爭的影片，在歐洲紛紛出現。這種形式的歷史電影，在 1950 與 1960 年代的美國電視紀錄片影集中達到高峰。例如，26 集的 《海上風雲》 (*Victory at Sea*, 1952–1953) 等，旨在宣揚美國軍人在二戰中的英勇與愛國行動。

　　除了使用資料影片外，一些編纂電影模式的歷史紀錄片也使用電影攝影機，讓照片、圖片、海報、版畫、繪畫及其他物件活化起來，用來敘述 20 世紀之前的歷史[14] (Leyda: 49–72; Barnouw: 198–206; Rosenstone, 2006: 72)。

　　觀察模式與參與模式的紀錄片，始於 1960 年代輕便型電影攝影機與同步錄音機的發明。新的科技產品，讓拍歷史紀錄片的人更容 p. 495易到達歷史現場，也更容易去採訪歷史見證者與專家學者，讓見證過歷史事件的人得以回憶描述往事，也讓專家學者 (包括歷史學者) 得以提供故事的全貌與脈絡。

歐爾特

[14]　例如，瑞士導演歐爾特 (Curt Oertel) 使用廣場、宮殿、風景、雕像與其他 p. 460藝術品的影像，以及話語、音樂，去講述文藝復興時期的大師米開朗基羅 (Michelangelo) 的傳記 (Barnouw: 200)。

這種談話人頭 (talking heads) 式的訪問，在法國導演奧福斯 (Marcel Ophüls) 的作品《悲傷與遺憾的事》(*The Sorrow and the Pity*, 1969)[15] 中，發揮了極大的震撼效果。蘭茲曼 (Claude Lanzmann) 的《大浩劫》(*Shoah*, 1985)，則包含了 9.5 小時的互動式訪問[16]，並穿插一些觀察式的鏡頭，例如現代卡車穿過波蘭鄉下道路，進入昔日奧許維茲集中營 (Auschwitz Concentration Camp) 的大門，顯然在模擬當年的實況。

《悲傷與遺憾的事》

《大浩劫》

　　反身模式與展演模式的歷史紀錄片比較少見。羅森史東舉了美

國紀錄片導演賈德米羅 (Jill Godmilow) 的《遠離波蘭》(*Far From Poland*, 1984) 與澳洲紀錄片導演盧波 (Michael Rubbo) 的《等待卡斯楚》(*Waiting for Fidel*, 1974) 為例。

賈德米羅

　　《遠離波蘭》雖然旨在紀錄當時正如火如荼發生的波蘭團結工聯 (Solidarity) 的罷工事件，但由於導演無法取得簽證去波蘭拍攝一部傳統的觀察模式（或參與模式）的紀錄片，只好遠離波蘭，在美國藉由其他方式來完成（也因此取了此片名）。

　　羅森史東指出：導演利用在製作本片時所碰見的個人問題、意識形態上的問題，與美學上的問題，把團結工聯工運的故事給框架了起來 (Rosenstone, 2006: 73)。

《遠離波蘭》

　　《等待卡斯楚》這部影片，則是導演率領製作團隊以及前紐芬蘭 (Newfoundland) 總理史摩烏 (Joey Smallwood) 到哈瓦那 (Havana)，等待拍攝史摩烏訪問卡斯楚 (Fidel Castro)，但一行人始終見不到卡斯楚，因為他忙著接待東德國家主席何內克 (Erich Honecker)，於是導演叫攝影師拍攝他們一行人在別墅中無聊等待與爭吵的實況，最後大家不等了，就到哈瓦那四處拍攝古巴百姓的生活與工作情形。

《等待卡斯楚》

⑮　此片長達 4 小時 20 分鐘，描繪了納粹統治時期法國人的生活狀態，主要是透過受訪者（包括名人與普通老百姓）的談話建構而成。

⑯　導演與經歷過大屠殺的猶太倖存者之間有激烈的互動。導演常會出現在攝影機前，戳他的訪問對象，甚至導致其陷入極為激動的狀態。

這 2 部影片確實具有反身性 (reflexivity)，但是否具有展演性，則有待商榷。尼寇斯所說的展演模式紀錄片，是指影片能自由地結合真實事件與想像（虛構）事件，使得真實因想像之存在而被擴大。因此，這類紀錄片強調創作者介入影片題材之主觀的或表現的層面，也強調觀眾對創作者此種介入的反應狀況（被喚醒或被感動），也就是強調對觀眾在情感方面與社會性的衝擊。

尼寇斯認為：早年的蘇聯紀錄片《突厥西伯》(*Turksib*, 1929) 與《給斯凡尼提亞的鹽》(*Salt for Svanetia*, 1930)，以及布紐爾 (Luis Buñuel) 的作品《無糧之地》(*Land without Bread*, 1932)，甚至是雷奈 (Alain Resnais) 的《夜與霧》(*Night and Fog*, 1955)，這些影片的某些地方都具有展演模式紀錄片的特質，但整部片則不是。

p. 463

1990 年代後出現的展演模式紀錄片，則試圖讓一種社會主觀性可以具有代表性，好讓社會大眾加入特定階層（包括代表人數不足及被錯誤代表的婦女、少數族群與同性戀者），讓個體能參與群體，讓政治能進入私領域。

雖然影片可能只拍攝某些個體，但目標則是涵蓋一種社會主觀性（共有的主觀性）的反映形式。展演模式紀錄片，修正了過去紀錄片那種「我們告訴你們關於他們的事」的位置，變成「我們告訴你們關於我們自己的事」。其展演方式，則是自由混合各種表現技巧，如虛構（觀點鏡頭、配樂、主觀觀念的呈現、倒敘或停格）與口述（不受科學或理性侷限的討論社會議題的口述技巧）(Nichols, 1994: 34, 130–137)。就這點來看，反倒下述佛格茲 (Péter Forgács) 的電影較具有展演模式性質，但當然它其實也不是展演模式紀錄片。

p. 438

嚴格來講，無論是《遠離波蘭》或《等待卡斯楚》，它們與我們所認知的歷史紀錄片確實有一段距離。不過，羅森史東認為：《遠離波蘭》是電影可以處理歷史複雜狀態的例子，因為這部影片運用了各種視覺資料，創造出一種極不尋常的波蘭團結工聯的「歷史」[17]。

[17] 本引句中之單引號為原文所用。

圖說：

《突厥西伯》

《給斯凡尼提亞的鹽》

布紐爾

《無糧之地》

這些視覺資料包括：從波蘭走私出來的真實資料影片、美國電視新聞播報變成資料影片、根據波蘭報紙登載的訪問稿在美國找人演出的訪問影片、與流亡到美國的波蘭人進行的真實訪問、電影創作者（即歷史學家）在一齣家庭劇中自問拍這樣一部影片去關注一個遙遠國度內的事件到底有什麼意義，以及電影創作者虛擬的一段與卡斯楚對話的旁白（包含卡斯楚發言支持當代革命的可能性，以及藝術家在社會主義國家中的問題）。

《遠離波蘭》

羅森史東認為：本片在視覺上、語言上、歷史上，以及知識上，都極具挑撥性；它告訴觀眾許多波蘭團結工聯的事，或許講了更多美國人在波蘭新聞播出後的反應，以及各種人為了不同目的如何使用這些新聞。因此，本片不僅提出了如何把歷史再現在電影上的議題，也提供了影片所涵蓋的事件之許多視角，因而不但反映了有關團結工聯的意義之辯論，影片本身也成為參與辯論的一員 (Rosenstone, 1995: 38–39)。

與前述各模式的歷史紀錄片相比，詩意模式的歷史紀錄片就更少了。羅森史東舉了匈牙利媒體藝術家與獨立電影創作者佛格茲一系列運用業餘人士拍攝的家庭電影改製出來的影片為例，認為這批影片構成了 1920 至 1940 年代歐洲家庭的一種私史。這些家庭電影經過光學效果處理（放大、停格、直線移動與上色），加上字幕及簡潔的評論旁白，並配上史詹佐 (Tibor Szemzö) 的音樂，創造出一種詩意的匈牙利往昔景象。

p. 474

佛格茲

羅森史東認為：當代觀眾看見這些詩意景象之餘，可能也會有人覺得不寒而慄，因為不久之後就要發生大屠殺，而這些正在享受野餐、假期與結婚的人們會有什麼命運等在他們前面呢？為什麼他們不趁還有機會逃走的時候遠走高飛呢？(Rosenstone, 2006: 73)

佛格茲的詩意模式歷史紀錄片

上述 6 種歷史紀錄片模式[18]，與一些混合 2 種以上模式的歷史紀錄片，至今仍有許多作品持續出現。

[18] 羅森史東並未舉例討論展演模式的歷史紀錄片，因此其實只有 5 種。

《內戰》

《爵士樂》

《巴托斯家族》

佛洛伊德

羅森史東舉美國著名紀錄片導演本斯 (Ken Burns) 的電視紀錄 p. 428
片影集《內戰》(*The Civil War*, 1990) 為例。這一套長達 11 小時的
紀錄片影集，混合了舊照片與新拍的古戰場影像，以及由演員擔任
旁白引述美國南北戰爭參與者所撰寫的書信與日記文字，還有訪問
專家的談話人頭影像，與曲調充滿思古幽情的配樂，綜合創造出來
的效果深受觀眾喜愛，因此導演後來又如法炮製了一些關於美國歷
史上其他題材的紀錄片影集，如《棒球》(*Baseball*, 1994)、《西部》
(*The West*, 1996) 與《爵士樂》(*Jazz*, 2001) (ibid.: 74)。

羅森史東認為：任何形式的紀錄片，都包含了許多過去的資訊。
這些資訊有的屬於巨觀歷史，有的則是微觀歷史。但不管如何，創
作者都會使用這些資訊來提出某個議題的論述。

如果創作者使用的是解說模式的紀錄片模式，則此種論述將會
比反身模式或詩意模式直接而清楚。例如，《海上風雲》的觀眾，絕
對不會懷疑影片中各場戰役所要表現的英勇與愛國心；而《遠離波
蘭》中對於波蘭團結工聯的意見，則有一點曖昧，甚至連創作者對
於自己所描繪出來的團結工聯都產生懷疑；到了佛格茲的影片，例
如《巴托斯家族》(*The Bartos Family*, 1988)，其主題就不那麼明顯，
甚至不明顯到令人毫無頭緒的地步 (ibid.: 74)。

由歷史人物的回憶或學者對歷史事件的分析等元素所構成的歷
史紀錄片，最大的問題是：當事人的記憶並不能等同於歷史，記憶
有可能會失誤或事實根本可以被羅織 (Rosenstone, 1995: 22)。

麥凱布 (Collin MacCabe) 認為，在經驗主義 (empiricism) 的哲學 p. 454
p. 511
傳統中，記憶只建立在個人的經驗基礎上，並預設了一個能將現在
與過去統合為一體的共通基礎。她並引用佛洛伊德 (Sigmund Freud) p. 438
的論述，認為在現在各種事件的壓力下，記憶的痕跡隨時有被重新
組構或重新銘刻的可能 (MacCabe, 1977)。

因此，許多紀錄片直接引用歷史見證者的證言，未做任何的交
叉求證，使其成為孤證，是需要被質疑與挑戰的。

傳統的歷史觀，是把歷史當成一組有待復原的事件與意義。在此種歷史見解下，就如口述歷史那樣，個人說法的真實性，與他（她）作為歷史的能動者 (agent) 的經驗有關；也就是說：農民是恢復農民歷史的最佳能動者，而由真正的農夫來扮演農夫這個角色會比較好 (Tribe: 47)。

　　如果以左翼的觀點而言，透過記憶將可建構歷史，回到過去。這種「建構起來的歷史」認為：歷史的正當性與過去的年代是否明顯存在，兩者之間並沒有關聯，而這就與歷史主義相互違背；因為歷史主義主張：過去僅憑其存在以及將此存在的事物抄錄下來，即具有正當性。

.474　　特萊布 (Keith Tribe) 舉《悲傷與遺憾的事》為例，說明導演奧福斯在影片中使用大量的訪問，來與資料影片相對照，使得受訪者所提供的證據受到嚴重挑戰，這就是一種對個人記憶的可靠性的質疑。奧福斯的電影，顯示了人們的記憶會如何屈從於壓力而重新組構 (ibid.: 44–45)。

　　羅森史東認為：紀錄片打開了一扇窗，讓我們可以直通過去，看見較早期的景物（城市、工廠、地景或戰場）與人物，這是優點，但也構成主要的危險。因為電影無論如何運用特定時代的資料影片、照片或實體物件去創造歷史時刻的真實感，我們在銀幕上看到的終究並非當事人經歷過或見證過的事件。實情是：這些事件的影像先經過篩選，再細心安排成若干段落，以方便講述一個特定故事，或提出一種特定論點 (Rosenstone, 1995: 34)。換言之，紀錄片所引用的資料影片，充其量只是一種引證，絕非事實本身。

羅賽里尼

.465　　另外，羅森史東舉羅賽里尼 (Roberto Rossellini) 的《麥迪西的時代》(*The Age of the Medici*, 1973) 為例，說明電影不靠戲劇呈現，光靠穿上適當服裝的人物、適當的背景陳設與適當的氛圍，就可令觀眾思考相關的歷史。色彩、質感、空間、服裝、手勢與臉部等，都是書寫的歷史所無法提供的 (Rosenstone, 1999)。

《麥迪西的時代》

但他也指出歷史紀錄片的一些問題 (Rosenstone, 1995: 55–60)：

1. 電影利用特寫、剪輯、音樂與音效等方式，把歷史情緒化、個人化與戲劇化的問題。

2. 電影的敘事策略往往去除了複雜的因果關係，把過去壓縮成一個封閉的世界（有開頭、中間與結尾的故事），否決了歷史的其他可能性，未提出其他疑問，且對任何歷史主張都以同樣的信心去推廣，有過度簡化的問題。

3. 歷史紀錄片所呈現的歷史，並非外在現實的直接呈現，而是有許多敘事的結構。

4. 把個人擺在歷史過程的前方，把歷史簡化為個人故事（無論是名人、英勇的平凡人或是被嚴重剝削壓迫的人），讓個人問題的解決取代（或迴避）了歷史問題的解決。

5. 紀錄片偏重影像與動態。不能用影像表達的，或不能快速概述的題材，都不易成為紀錄片的題材。

這些問題，本章將會以《打拼：臺灣人民的歷史》為例加以討論。

重建做為呈現歷史的一種方法

歷史紀錄片使用重演 (reenactment) 或重建 (reconstruction) 的戲劇手法去呈現歷史，在紀錄片的歷史進程中，是具有學理基礎的。西方紀錄片的理論發展顯示：紀錄片必須對真實世界做出詮釋，而不強調客觀或忠實；紀錄片在早期，甚至鼓吹可以使用戲劇化的手法，去藝術性地處理真實[19]。

[19] 例如，格里爾生其實主張紀錄片不是事實的純紀錄（即紀實），而是對事實的詮釋，但要做得有藝術性，又要有真實的假象來不使一般觀眾察覺。羅塔 (Paul Rotha) 更明白主張，紀錄片的精髓是將真實素材戲劇化（李道明，2009：84）。他甚至曾說：「對真實事物予以創意性的戲劇化與表達社會性分析，是紀錄片方法的第 1 個要求。」(Rotha, 1952: 105) p. 46

尤其，重演或重建的手法幾乎一直伴隨著紀錄片的美學與技術發展而與時並進。

1900 年代歐美很多號稱為真實的陸戰與海戰實況畫面的新聞片，其實不少都是偽造的或是重建的影像，再與實拍的影像剪輯在一起。

1922 年，佛拉爾提 (Robert Flaherty) 導演的《北方的南努克》 (*Nanook of the North*, 1922) 記錄了加拿大次北極地區一個伊努意特族 (Inuit) 家庭的傳統狩獵生活，則完全是由演員重演出來的。

1930 年代的英國紀錄片許多都是在實景拍攝，並混合了在攝影棚內重建場景再找從事該職業的人或專業演員按照劇本重演的；也就是經過了格里爾生所說的「創意性的處理」。

例如，英國在二戰期間製作了大量戰爭宣傳用的（歷史）紀錄片，其中有許多便是以上述手法來處理，被稱為戲劇紀錄片 (drama documentary)（李道明，2009：93）。

比較特別的是，1960 年代英國導演瓦金斯 (Peter Watkins) 的 2 部戲劇紀錄片；它們並不是以 20 世紀的當代人、事、物作為重演或重建的題材——《喀羅登戰役》(*Culloden*, 1964) 重建了 1746 年英國一場重要的歷史戰役，而《戰爭遊戲》(*The War Game*, 1965) 則是預演未來發生核戰大浩劫的後果。

《喀羅登戰役》

近 20 年來，許多的電視節目，包括了國家地理頻道 (National Geographic Channel) 與探索頻道 (Discovery Channel) 的歷史節目，以及關於犯罪案件偵查的節目（舉例來說，英國廣播公司 (British Broadcasting Corporation, BBC) 的《犯罪守望》(*Crimewatch UK*) 與美國哥倫比亞廣播公司 (Columbia Broadcasting System, CBS) 的《CSI 犯罪現場》(*CSI: Crime Scene Investigation*) 等節目）中，重演與重建等戲劇手法經常被紀錄片創作者有意識地用來製作其影片（影集），並堅稱這些影片（影集）具有事實根據。

基爾本 (Richard Kilborn) 與伊佐德 (John Izod) 認為：紀錄片之

所以會採用戲劇性的重建手法，主要有下列幾個原因：⑴讓一些事發當時無任何紀錄的事件可以被表現出來；⑵創作者在重新安排呈現 (restaging) 的過程中，可以干預或改變作品，讓觀眾能注意到影片所描繪的事件具有更寬廣的意義；⑶創作者可藉由在紀錄中加入戲劇層面，去反映或評論傳統紀錄片不容易說明清楚的一些經驗，例如人類行動背後的情緒與心理驅動力；⑷一些創作者使用此形式，是為了打破既有的再現模式，促使觀眾透過新的紀錄片觀賞方式，來產生反省或批評 (Kilborn and Izod: 138–149)。

過去由於攝影與錄音器材太過笨重，無法到達事件現場攝製，所以才會有上述第 1 個原因。而今，隨著攝錄影音設備的輕便化，戲劇性重建變成主要應用在拒絕被拍攝的那些人物或地點上。紀錄片創作者因此只能根據最可靠的資訊，去重新創造出那些事件。基爾本與伊佐德認為：如果事件在發生時無法進入攝影機的視野內，而創作者認為這件事很重要，必須給予視覺與語言上的重演，而非仰賴旁白讓觀眾藉由想像來達成再創造的使命，那麼這些事件就必須被重新創造出來 (ibid.: 141)。

在前述的《喀羅登戰役》中，瓦金斯重建了 1746 年發生在蘇格蘭與英格蘭之間的那場血腥戰役。觀眾藉由此種歷史重建，接觸到（並瞭解）此一歷史事件。影片呈現雙方軍隊準備作戰以及作戰之後的景況，而演員所飾演的主要人物則在這種環境中，直接朝著攝影機述說他們對此事件的看法，好似在接受當代新聞工作人員的深度採訪[20]。

《喀羅登戰役》中的主要人物對鏡頭述說自己的看法

這部影片的戲劇性重建，有堅實的歷史證據作為依據。它讓我們看到一連串歷史上已被確認過的親身見證者的說法，而在這些說法中尤其強調分析與反省，而非只是為說話而說話。

導演企圖藉由重建的方式，對成千上萬蘇格蘭族人命喪在英格

[20] 這部影片的演員中，有一部分是這場戰役參與者的後代，因此更具有特殊的意味。

蘭軍隊手下的各種情勢，冷靜地做出批判性的重新評估。其主要動機，就是去破除關於漂亮王子查理 (Bonnie Prince Charlie) 及其黨羽 (Jacobite) 的一些迷思，並對此戰役可能如何形塑了往後的歷史發展，指出新的方向，讓英國觀眾可以重新思索被迷思所籠罩的這一段蘇格蘭歷史 (ibid.: 141–142)。

反對這類重建紀錄片的尼寇斯，則稱《喀羅登戰役》為條件式 (conditional)[21] 的紀錄片，批評這類影片其實較接近虛構的電影。他認為：它們「雖然依據事實證據，但必然呈現的是『某種』世界而非『整個』世界，因而將我們由真實的世界導向一種虛假的推斷，所以具有虛構電影的基本特性，只不過使用了許多紀錄片的習慣用法罷了。」(Nichols, 1991: 112)

基爾本與伊佐德則批評尼寇斯搞錯重點。他們認為：尼寇斯所說的條件式概念雖有助於瞭解反身模式紀錄片與戲劇紀錄片，但在這裡卻是使用不當。他們認為：反身模式紀錄片與戲劇紀錄片所提供的，通常不是對於一個虛假世界的有條件的看法，而是對整個世界的有條件的看法；而且兩者皆暗示觀眾：這些影片所顯示的世界真的是這樣存在的——只要你願意從創作者所採用的觀點去看他們所蒐集的各種證據（此即「條件」）(Kilborn and Izod: 142)。

相對於電影理論學者的意（異）見，新創 (invention) 或戲劇化的議題，也是歷史學者在閱讀與評斷歷史電影時，首先面對的重要議題。新創在歷史劇中既是核心議題，更是爭議議題，也是歷史電影與書寫歷史之間最主要的區隔。羅森史東認為：若能找到方法讓新創可以被接受與被評斷，那麼其他比較沒那麼嚴重的修改做法（包括省略與串接等），就可以被接受了 (Rosenstone, 1995: 67)。

歷史劇中的新創，從小細節以至大事件的重建，其實都只能達

[21] 尼寇斯認為：這一類透過多重推測來進行操作的電影，會產生他所謂的「條件式」，而將我們由真實的世界導向一種虛假的推斷（轉引自 Kilborn and Izod: 133）。

成近似 (approximation) 的效果而已，絕不會是真確的再現。例如，卑南文化人的生活情形大概就是這個樣子、鄭成功的船可能就是這 p. 487 樣來到臺灣的、而他與荷蘭人打的仗可能就是像這個樣子、20 世紀初這一類的物件可能會出現在臺灣佃農的家中……等。

羅森史東認為：在重建的歷史電影中，由於攝影機一定得捕捉到某一個歷史場景中的特定事物，或是非得創造出一種合邏輯的與動態（動人）的視覺段落不可，因而肯定會造成大量的新創。

人物也是一樣。所有的歷史電影都會包含虛構的人物，或在真實人物身上新創一些元素。找演員來「成為」某個人物，本身就是一種虛構，尤其當此人物是歷史人物時。寫實主義 (realism) 的電影 p. 516 讓人覺得這個人物就是長這個樣子、這麼走路與這麼講話，但這其實不可能是真實的，最多也只可能是近似而已。

事件的新創也是不可避免的，其目的是要讓故事向前進展，維持觀眾情緒的張力，以便在放映時間的限制內能在戲劇結構中讓事件簡化，而這牽涉到了濃縮、凝結、修改與隱喻 (ibid.: 67–68)。

羅森史東認為：小說與歷史都講故事，兩者的區別為：歷史講的是真實的故事。但無論書寫歷史或歷史電影，都不可能講出絕對真確 ("literal" truth) 的故事，意即不可能完全複製曾發生過的事。

即便是文字的歷史，在呈現過去某一場戰役時，也都會牽涉到某種虛構或習慣做法，讓一些篩選出來的證據去代表更龐大的歷史經驗，讓少數幾則報導樣本去代表成千上萬（甚至數百萬）人在已被記錄的事件中直接參與或被波及的集體經驗。此種習慣做法，也可稱之為濃縮 (ibid.: 69–70)。

雖然濃縮不等於新創，但歷史電影中的新創，其實也並非表示「歷史」被毀滅。因為電影可以顯示整個世界（或部分世界）的表相，但絕不可能將過去發生的事真確地描繪或複製出來。

也就是說，歷史的敘述當然必須以確實發生過的事為根據，但敘述本身卻不可能和這些事一模一樣，無論是歷史電影或書寫歷史

都不可能。

　　書寫的歷史將大量的資訊經過通則化後，以抽象的觀念（例如革命、進化或進步）呈現出來，讓我們相信這些東西的存在。但這僅只是以象徵或通論的方式去談論過去，絕非真確的談論。

　　相反地，電影無法對革命或進步這類抽象概念做出通論式的陳述。它必須經過摘要、合成、通則化及象徵化，而且是要用影像去做這些事。這即是電影敘事的習慣做法。

　　羅森史東進一步指出：歷史學者必須首先不把電影當成通往過去的一扇窗。也就是說，歷史學者必須接受歷史電影中所呈現的，只是曾被說過的話與做過的事的一種近似而已；發生在電影中的，並非對過去事件的描述，而只是指向過去的事件。

　　因此，歷史學者必須學會如何判斷電影，因為電影是透過新創的手段把大量的數據資料予以摘要化，或將無法用影像呈現的複雜性予以象徵化。

　　正因為電影中的影像是大量數據資料的象徵、濃縮或摘要，因此這些影像雖然是新創出來的，但也是真實的；它們是過去整體意義的一部分，可以在持續的歷史論述中，從其數據資料與議論中被驗證、被記錄或被理性地討論。

　　而一部電影若要被認定是歷史電影，而非以過去作為背景來講述愛情或冒險故事的古裝劇，那麼它就必須直接或間接地將歷史持續論述中的議題、概念、數據資料與議論帶入影片中。

　　因此，一部歷史電影會依其是否具有已知的過去的知識，而被加以評斷。歷史電影必須把自己擺在其他的歷史著作體系中，（藉由多媒體的方式）參與對過去的事件以及其意義之重要性所做的持續辯論 (ibid.: 70–72)。

《打拼：臺灣人民的歷史》之製作過程[22]

公共電視臺（以下簡稱公視）製作《打拼：臺灣人民的歷史》（以下簡稱《臺灣人民的歷史》），緣起於第 1 任董事長吳豐山想製作有關臺灣開拓史的電視連續劇，但經費無著落，乃退而製作探討臺灣歷史的紀錄片影集，一方面所需預算公視尚可負擔，另一方面也可作為後繼者製作臺灣歷史劇的基礎（吳豐山：6–7）。

吳董事長主張拍攝的不是統治者的歷史，而是人民的歷史。這一點與中央研究院曹永和院士的主張相近，於是吳豐山董事長敦聘曹永和為總顧問，協同張炎憲、吳密察、李筱峰、戴寶村、溫振華與翁佳音等共 7 位臺灣史學者擔任製作委員，負責確定製作方向與精神，審核總計畫，審核研究稿件、紀錄片分集總綱與內容，討論分集必要之章節與審核劇本等工作。2002 年 3 月 22 日召開第 1 次製作委員會議，正式進入本歷史紀錄片電視影集的前期製作[23]。

同年 5 月 4 日，第 3 次製作委員會議時，公視延聘的導演徐小明與編劇黃志明被介紹給製作委員。公視節目部經理特別說明選擇這 2 位擔任導演、編劇背後的主要考量原則是：⑴瞭解臺灣史並有熱情；⑵同時具有電影與電視經驗，可執行動畫或重建製作，並具有電視劇系列長片之製作基礎；⑶須拍攝過紀錄片；⑷影片作品有國際行銷的經驗。

但編導與製作委員們的史觀顯然不同，在以事實為根據的歷史敘述與虛構的故事敘述之間的觀念也有差異，一場電影創作者與歷史學者、左統與臺獨立場間的拉扯已經開始醞釀[24]。

[22] 本節均由筆者依照開會紀錄整理完成。

[23] 以上資料來源：財團法人公共電視文化事業基金會「臺灣開拓史」系列紀錄片第 1 次以及第 2 次製作委員會會議紀錄（2002 年 3 月 22 日、4 月 9 日）。

[24] 第 3、4 次製作委員會議會議紀錄（2002 年 5 月 4 日、7 月 6 日）。

為了解決雙方的歧見，吳豐山董事長在10月5日第6次製作會議上提出了3個建議、2個堅持[25]，試圖圓融解決雙方立場上的差異。但11月24日的第7次製作會議終於還是爆發了扣帽子的不愉快事件，而讓編導等人向公視提出總辭。

3個月後，筆者接到公共電視節目部的邀請，接替《臺灣人民的歷史》的製作工作。

經過1個月的籌備之後，筆者所組織的製作、研究與編劇團隊出席了2003年4月26日的第12次製作會議，正式開始《臺灣人民的歷史》的製作工作。

由曹永和院士擔任總顧問，率領張炎憲等6位臺灣史學者擔任製作委員的《臺灣人民的歷史》製作委員會，聯同7位研究員，經過1年的討論、撰寫、修改，完成了8集的研究報告[26]，再交由時任台灣電視公司總經理（後來繼任為公共電視總經理）的胡元輝先生彙整成為8集的內容大綱[26]，經製作委員修正後交給筆者所領導的製作團隊進行製作。

[25] 3個建議是吳豐山董事長依據製作會議上眾人同意的《臺灣人民的歷史》3大主軸去呈現歷史真貌與全貌為原則所訂定的。3大主軸為：⑴臺灣人民的奮鬥在政治上將少數統治推進到多數統治；⑵經濟上臺灣人民是在天災不斷與地力薄弱的條件下更加辛苦打拼；⑶在多元族群的社會中追求族群和諧是過去、現在與未來的重要課題。

3個建議即是：⑴對於一些尚有不足的陳述，必須補足；⑵對於仍有爭論的評價，可以並呈；⑶對於未見終局的歷史課題，必須坦言尚待時間解決。

2個堅持則是：⑴堅持臺灣人民歷史的呈現，必須呼應「臺灣主體性」的建立；⑵堅持以「鼓舞臺灣人民積極進取」為深沉的拍製目標。

[26] 第1集《史前臺灣》2萬字、《十七世紀臺灣》4萬3千字；第2集《清帝國統治臺灣》3萬1千字；第3集《移民到定住，作伙來打拼》6萬9千字；第4集《帝國主義到臺灣(1840–1895)》5萬字；第5集《日本殖民臺灣》3萬5千字；第6集《殖民體制下的近代化》3萬4千字；第7集4萬2千字（無片名）；第8集1萬8千字（無片名）。

胡先生的彙整版著重「歷史縱深與變遷，並強調臺灣人民的生活史，包含整個歷史中臺灣人的喜怒哀樂、悲歡離合與血淚，以呈現臺灣人民在歷史的洪流中曾經如何播種、如何歡呼，以達成歷史鑑往知來的目的，來面對明天的挑戰」[27]。

　　而製作小組的職責，就是根據這7萬多字的內容大綱發展成可拍攝的文字劇本，組織製作團隊（導演、攝影、錄音、剪輯與特效等）去攝製完成本影集。

　　筆者擔任製作總監，領導下的製作統籌團隊撰寫了一份企劃書，確立《臺灣人民的歷史》的製作宗旨為「以精確的史學研究為基礎，由庶民的觀點來述說臺灣人民的歷史」。

　　在筆者的堅持下，這套原先被定位為紀錄片影集的《臺灣人民的歷史》，決定依循公視原始規劃的方向，即藉由戲劇重建與電腦動畫輔助，結合劇情片與紀錄片的表現形式，遵循真實、正確的歷史原則，用說故事的方式呈現臺灣人民的歷史。

　　製作統籌團隊期許能製作出像加拿大廣播公司 (Canadian p. 493 Broadcasting Corporation, CBC) 於 2000 年 10 月首播的《加拿大人民的歷史》(*Canada: A People's History*)[28] 那樣具史詩氣勢的高品質歷史紀錄片。

　　為達成此目標，製作統籌團隊由製作總監統籌領導，進行前期製作的各項工作。整個製作團隊的組織架構如下頁圖解：

[26]　第1集《從大地洪荒到荷鄭據臺》7千7百字；第2集《大清取臺與移民墾拓》9千1百字；第3集《民變民鬥與生根臺灣》8千3百字；第4集《帝國主義到臺灣》1萬2千字；第5集《日本殖民臺灣》1萬2千字；第6集《殖民體制下的近代化》1萬2千字；第7集《國民政府接管臺灣》1萬3千6百字；第8集《民主的呼喚》1萬1千2百字。

[27]　筆者記錄之 2003 年 4 月 26 日第 12 次製作會議上胡元輝先生之說明。

[28]　這個長達 32 小時的歷史紀錄片影集共花了 6 年製作，參與者多達數百人，除製片與歷史學者外，包括 15 位導演、7 位攝影師與 240 名演員，以及數以百計的義工穿上戲服去重演歷史事件。

統籌小組					網站製作人	光碟製作人	書籍製作人
製作統籌 執行製作	編劇統籌 研究員 編劇 研究助理	動畫統籌	行政統籌	海外協調	網際網路組 文字編輯 美術編輯	（合作單位）	（合作單位）

製作團隊一	製作團隊二	製作團隊三	製作團隊四
導演 副導演 製片 美術指導 攝影師 ……	導演 副導演 製片 美術指導 攝影師 ……	導演 副導演 製片 美術指導 攝影師 ……	導演 副導演 製片 美術指導 攝影師 ……

製作總監的工作職掌包括:⑴籌組統籌小組並確立其負責事項;
⑵確認節目製作方向;⑶規劃節目製作模式;⑷監控節目及其他相
關產品的製作過程;⑸確保節目及其他相關產品符合預期的目標。
在整個統籌小組中,除了行政統籌為公視的編制內人員外,其餘均
為專為執行本製作案而外聘的人員,形成「內製外包」的一種製作
模式。

　　2003年5月1日,統籌小組成員與公視正式簽約,開始運作。
在1個月內,確定了集數仍為8集,但各集內容則將胡元輝先生的
內容大綱稍作修正:第1集由史前談到葡萄牙水手發現臺灣島;第
2集聚焦在荷、西與明鄭的統治;原本分3集介紹的大清帝國統治
臺灣時期,則縮減為2集,以鴉片戰爭為界。在2名研究員分頭就
各集內容所牽涉的史實文字、影像、服裝與道具等進行資料蒐集研
究後,交給4名編劇分頭進行劇本編撰。在此之前,全體研究員與
編劇須先經過一次集訓,由製作委員講授相關的歷史史實。編劇的
模式大抵如下:

```
編劇統籌、研究統籌與各該集編劇及研究員討論後完成研究摘要
                         ↓
     各集研究員依據研究摘要去蒐集資料提供給各集的編劇
                         ↓
          編劇在研究員的協助下完成劇本大綱
                         ↓
       各集負責之製作委員與編劇討論其劇本大綱
                         ↓
      各集編劇依該集製作委員之意見修改劇本大綱
                         ↓
          編劇依修正之劇本大綱編寫劇本
                         ↓
                完成各集劇本
                         ↓
            劇本交製作委員會議審查
```

資深編劇小野在 2003 年 5 月也答應擔任編劇顧問，並自 5 月開始，參與統籌小組召開的 10 多次小組全體會議與 10 多次編劇會議，各集編劇並與各集負責之製作委員討論劇本各超過 1 次以上。

但原本預計於 2003 年 12 月開始拍攝的進度，卻因為劇本一直拖到 2004 年 2 月才正式審查完畢，導致整體製作時程往後順延。影集的總開場詞、各集的開場白與收尾詞，還有各集的名稱也在這時才定案。

製作團隊原本在 2003 年 8 月已出現雛形，預計由王獻篪、傅秀玲（後因故改為張志勇）、廖慶松、萬仁與鄭文堂擔任導演。

當時筆者與導演們初步達成共識：⑴使用 HD (TV) 格式拍攝；⑵表現形式為混合旁白敘述、演員扮演有史實依據的人物對鏡頭述說（訪問）、戲劇重演（含事件重建與純為表現氛圍）、電腦動畫與實景拍攝，但是否使用靜照或資料影片則尚待討論；⑶5 位導演將組織自己的拍攝團隊進行製作，而非共用同一拍攝團隊，但須統一拍攝風格與攝影基調；另由統一的美術指導與動畫統籌協助美術與動畫製作，最後交製作總監予以統合及包裝；⑷預算非平均分配，每集可分配預算約在 200 萬至 300 萬之間；史前、17 世紀以及荷鄭時期，因需使用大量戲劇重建與電腦動畫，預算將會稍高。

但到了 2004 年，因王獻篪導演的公司財務狀況不穩，以致原本 1 至 4 集的製作計畫生變。而負責執導 5 至 6 集的萬仁因研究與編劇時間超過原預計完成的時間，導致可拍攝時他已另有片約而不得不退出，只好由筆者商請原本擔任研究統籌的陳麗貴接手[29]。

陳麗貴導演於 2004 年 11 月開始拍攝，到 2005 年 7 月才開始審片；鄭文堂導演負責的第 7、8 集也在 2006 年 4 月開始拍攝。至於 1 至 4 集，也在 2006 年確定改由符昌鋒導演的十月影視團隊接手，並於同年 7 月開始拍攝。

[29] 陳麗貴完成第 5、6 集的拍攝後，因故並未參與後製，由鄭文堂導演接手完成。

《臺灣人民的歷史》於阿榮公司林口片廠搭設仿古戰船

　　在這段長達 3 年多的前製與製作期間，政府人事更迭，公視的董事長與總經理換人，製作統籌與統籌小組也去職換人，最後筆者也因為王獻籛導演的財務事件而於 2006 年自動請辭以示負責。

　　筆者親自參與了《臺灣人民的歷史》5 至 8 集的完整製作過程，但只負責了 1 至 4 集的前期製作工作。1 至 4 集的拍攝與後期製作，包括製作過程的紀錄片及出書計畫，均改由章蓁薰女士擔綱負責。

　　整個計畫隨著這套影集於 2007 年 1 月的播出而終告一個段落。原本打算製作英文版發行海外的計畫也無疾而終。

　　整個製作計畫從 2002 年 3 月起算，共歷時近 5 年，可說是歷盡滄海桑田、人事盡非才完成的一段得來不易的「臺灣人民的歷史」。

評述《打拼：臺灣人民的歷史》之形式與內容

法國歷史學者費侯 (Marc Ferro) 曾說：「歷史是透過社會主宰者的詮釋觀點而寫成的，也就是政治決策者、外交官、法官、企業家和主管控制下的歷史觀。」 (Ferro: 38) 這就是一般人民所閱讀到的有關大人物、戰爭與朝代更迭的「大歷史」。和官方的大歷史相對立的是活躍於民間的野史，即以民間生活為主的「小歷史」，往往是以口傳的方式代代相傳。

在臺灣的歷史紀錄片當中，《一同走過從前——攜手臺灣四十年》即是由代表政治決策者、企業家和主管階層等社會菁英之歷史觀的《天下雜誌》所編寫製作的「大歷史」；相反地，《Viva Tonal 跳舞時代》與《綠的海平線：臺灣少年工的故事》則是由獨立的紀錄片創作者自行研究編製完成的民間觀點的「小歷史」。

而電視臺所製作的歷史紀錄片，可能基於社會責任與收視率的考量，傾向以著名人物與事件的「大歷史」為主，例如《孫立人三部曲》、《世紀宋美齡》與《尋找蔣經國》；相反地，民間的紀錄片創作者以歷史故事為體裁時，或許受限於有限的預算與基於實際可行性的考量，幾乎都是從民間不為人知的 「小歷史」 來著手，例如《Viva Tonal 跳舞時代》與《綠的海平線：臺灣少年工的故事》。

雖然歷次開會時，吳豐山先生及製作委員們都一再強調《臺灣人民的歷史》要談的是人民的歷史[30]，不是統治者的歷史，但影片內容仍無可避免地偏重政治，生活史相對之下顯得較少。因此，《臺灣人民的歷史》 絕非如片名所隱含的是以民間生活為主的 「小歷史」；相反地，該影集可說是臺灣政治本土化後，政治決策者與學者等臺灣社會主流的詮釋觀點下的臺灣 「大歷史」[31]。

[30] 例如，曹永和主張：「過去的歷史解釋，往往偏重於統治者的觀點，比較忽略人民的立場；現在的世界潮流是注重人權，站在人民的立場研究歷史、解釋歷史，才是我們這個時代的關心主體。」（曹永和：449）

從史觀上來看,《臺灣人民的歷史》既不是共產黨或左翼以統一立場,及從階級鬥爭與反殖民主義等勤勞民眾的史觀來解釋的臺灣史,也不是國民黨長期當權時期站在反共反獨立場,及從受惠於國民黨統治的社會中流階級的觀點所詮釋的臺灣史,而是如李英明與陳華昇 (2001) 所述的「堅持本土路線的臺灣史觀」[32]。而此種臺灣史觀,可說是 1980 年代國民黨開始採取本土化政策、黨外發展、民進黨崛起,乃至李登輝與陳水扁先後擔任總統等政治本土化成為主流後的結果。

　　《臺灣人民的歷史》即是由一群「堅持本土路線」的歷史學者負責確定製作方向與精神、審核紀錄片的分集總綱、內容與劇本等

[31]　曹永和先生下列的主張後來成為《臺灣人民的歷史》的敘事主軸:「以長期的規模來眺望臺灣歷史時,不僅是以漢民族的開發臺灣,或臺灣漢人社會的形成過程等中國史範疇來看而已 ; 在東亞的架構乃至以世界史的契機來探討時,不應僅從國家單位的國際政治秩序為觀點,毋寧應從國際政治社會形成之前,或是更原始、無文字之時代以來的東亞各地域間,人們互相交通往來的歷史推移中所產生的東亞交通圈、交易圈這類的角度來掌握,似乎反而更有助於理解臺灣的歷史。」(曹永和:2-3)

[32]　李英明與陳華昇把李登輝與陳水扁當政後,廣大臺灣民眾的史觀,按照從左到右的政治光譜分為 5 種類型:A 型是「以中共為核心的中國史觀」,B 型是「以中華民國在臺灣為核心的中國史觀」,C 型是「開放式的臺灣史觀」,D 型是「閉鎖式的臺灣史觀」,E 型是「日本史觀」。早期國共鬥爭,兩岸對抗,即是基於 A、B 型不同史觀的競爭。而所謂的本土化路線,即是 C、D、E 型史觀匯流並推動的方向。他們認為,1980 年之後國民黨採行本土化政策,以及黨外發展、民進黨崛起,即是本土化臺灣史觀成為臺灣政治主流的表徵。在這段期間,臺灣史觀的本土路線以壯大臺灣、發展民主與要求政經資源合理分配為主要訴求,近 20 年來取得政治正當性而獲得選民廣泛的認同,而其支持者也分布在國、民 2 黨之間。不過隨著國際冷戰結束,共產強權一一垮臺,海峽兩岸廣泛交流,以及中共經濟實力日益強大,堅持本土路線的臺灣史觀者,也因為對於兩岸局勢及臺灣發展方向的認知差異,而分裂為開放的(即 C 型)與閉鎖的(即 D 型)2 種類型。

工作^③。而其內容則是依循歷史發展的時間軸線,涵蓋發生在臺灣島這個空間上的重要事件,無可避免地包含了政權的更迭、戰爭與戰役、經濟形態的轉變,以及庶民生活的大體狀態。

在前期製作期間,由范欽慧、徐金財、林韻梅、李忠河與鄭靜芬等中生代電視與電影編劇所組成的編劇群,在正式編劇前,擬定了 7 點編撰劇本的共識:⑴每集不可遺漏人民生活習慣或觀念上的改變;⑵每集先以一段具戲劇張力的情節開場,再進入大敘述,以吸引觀眾;⑶除挑選知名人物口述外,也盡量從可證實之史料中挑選具戲劇張力之小人物進行口述,作為人民的代表;⑷尋找前人遺留之民間彈唱來代表當時民間百姓之觀點,使各集具連貫性與民間氣息;⑸代表創作者與編導觀點之第三人稱旁白,將不具個人主觀評價與情緒性字眼,盡量只做歷史事實之陳述;⑹可借用當時文學家之作品內容來呈現當時人民生活的細節,以表現出人民的生活史;⑺史前史可根據考古學家的合理推測,利用具象徵意義的動植物去創造美麗豐富的意義。

但他們所編寫的 8 集劇本交到製作團隊編導手中時,或者基於原始劇本「有著太濃的史學觀點」,「卻沒顧及到影像層面」(蔡禹信,2007c: 188),或者基於如何讓文字影像化以及讓歷史活起來的思考(蔡禹信,2007a: 150),而由導演重新閱讀史料、修改劇本與添加情節(蔡禹信,2007b: 170)。

其實,參與此影集的一些歷史學者也理解到,文字的歷史與影像化的歷史,在表達方式上有很大的不同。擔任製作委員的吳密察即說過:「我的感覺是編導組必須很大力地轉換(研究報告),不然拍攝出來會很不吸引人,很不好看,因為基本上是一個政治史,而

③ 雖然前公視總經理胡元輝說:《臺灣人民的歷史》毫無疑問「是希望站在臺灣主體詮釋的立場來描述臺灣史,但不希望捲入統獨、藍綠等意識形態的漩渦」(胡元輝:4),但籌備過程中製作委員與具有左統意識型態的第 1 個製作團隊仍起了衝突,顯示很難不被捲入政治立場的漩渦。

《臺灣人民的歷史》在宜蘭東港的拍攝現場，中為飾演鄭成功的演員張翰

政治史不吸引人的地方很多，可用的圖像性東西又不多……，除非在動畫上，或攝影上面有一些很大的跨躍式設計，否則會很不好看……。」[34]

不過，雖然編導加入了許多歷史事件的故事，以及利用攝影、燈光、美術、服裝與道具等增加事件的氣氛與人物的細節，讓歷史活起來，但《臺灣人民的歷史》就敘事形式而言，仍然不脫歷史紀錄片慣常的呈現手法，仍是以旁白的歷史敘述為主，因此與文字歷史的差異其實不大。

就前述尼寇斯區分歷史紀錄片的 6 種模式而言，《臺灣人民的歷史》與《加拿大人民的歷史》一樣，混合使用了解說模式、觀察模式與參與模式。除了由第三人稱的旁白作為歷史主述外，還使用資料影片、照片與圖片，去搭配重建的事件，以及由演員飾演的人物向攝影機述說故事，或由旁白引述歷史參與者撰寫的書信與日記，再配上充滿思古之幽情的音樂；但與許多歷史紀錄片不同的是，《臺灣人民的歷史》沒有使用訪問專家學者的談話人頭。

若與《喀羅登戰役》相比，雖然同樣都有歷史人物對著攝影機述說的外貌，但《臺灣人民的歷史》中的歷史人物訪談著重在歷史事實的陳述，而《喀羅登戰役》則偏重分析與反省，且是以一部劇情長片的時間來呈現一場戰役，當然在深度與廣度上均勝過《臺灣人民的歷史》，形式上也較為自由而有創意。

雖然《臺灣人民的歷史》中，所有重建的事件與歷史人物的自述，都曾在歷史上存在過，但如本章前面所述，這些重建至多只是近似而已[35]。由於資金有限[36]，集數也受到限制[37]，因此製作團隊在預算與篇幅不足的情況下，也不得不割捨一些歷史事件與人物。

[34] 第 12 次製作委員會會議紀錄。

[35] 例如，二二八事件的發生地（大稻埕天馬茶房外與行政長官公署），即只能在臺南市的實景或六溪電影文化城白河片場，找近似的場景充數，而無法在地形地貌上盡量接近原貌。

不過，也正因為製作條件上的限制，讓製作團隊得以發揮創意，例如使用火柴棒人動畫來示意原始人類生活，或使用皮影偶戲動畫來講述朱一貴起事的故事，均能達到比歷史重建更好的效果。 p. 482

　　另外，由於臺灣歷史學界長期缺乏對物質史的研究，因此當製作團隊須落實歷史人物的食衣住行等細節，甚至確定原始人的外貌時，其實很多情況都沒有可靠的證據可以依循。所以，正如陳麗貴導演引述歷史學者吳密察所說的：「其實臺灣的歷史學家和影像工作者都還沒準備好」。大家都需要想像力來重建歷史——近似的歷史。

　　本章前文曾經提到，羅森史東指出歷史紀錄片的 5 個問題 (Rosenstone, 1995: 55–60)：⑴利用特寫、剪輯、音樂與音效等方式把歷史情緒化、個人化與戲劇化；⑵紀錄片去除了複雜的因果關係，把過去壓縮成一個封閉的世界，使歷史被過度簡化；⑶歷史紀錄片是靠許多敘事結構來呈現歷史；⑷歷史紀錄片把歷史簡化為個人的故事，因而讓個人問題的解決取代（或迴避）了歷史問題的解決；以及⑸紀錄片偏重影像與動態的問題。

　　針對上述質疑，《臺灣人民的歷史》確實有把歷史情緒化、個人化與戲劇化的問題，尤其當演員在扮演鄭成功、揆一 (Frederick Coyett)、施琅、郁永河與馬偕 (George L. Mackay) 等歷史人物而有喜怒哀樂的情緒反應時，觀眾很難不被引導至某種歷史詮釋。一些重大歷史事件（如牡丹社事件），在《臺灣人民的歷史》中即被導向較具動態感的畫面，而把複雜的因果關係給簡化或略而不談了。

p. 486
p. 484
p. 483
p. 484
p. 498

㊱　《臺灣人民的歷史》雖然每集製作預算約為新臺幣 500 萬元，在臺灣算是高的預算，但考量每集所須重建的事件數量、臺灣電影與電視產業缺乏製作歷史片的基礎等因素，其實製作條件是極為嚴苛的。而《加拿大人民的歷史》的總製作預算為 2,500 萬加幣，平均每 1 小時的製作預算約為新臺幣 2,695 萬元，大概是《臺灣人民的歷史》的 5.4 倍。

㊲　《臺灣人民的歷史》一開始的企劃即設定為 8 集，即使製作團隊想再增加集數，但在預算不能增加的條件下，增加集數的可能性幾乎是零。

一些人物（無論有名與否）出現在《臺灣人民的歷史》中，通常並非講述個人故事，而是以見證人的身分做出其所觀察到的陳述，因此並沒有把歷史個人化或將歷史簡化為個人故事的問題。問題反而在於：這些個人證言的真確與否，以及使用這些敘事與證言去呈現歷史，是否具有代表性。

整體來說，《臺灣人民的歷史》是以旁白敘事為主的歷史影片。在沒有圖像歷史資料的年代（1895 年日治以前），是以重建歷史事件與人物作為再現歷史的主要手段；當有圖片、照片與影片資料可供使用時，則會混合資料畫面與重建影像。

《臺灣人民的歷史》從 1945 年國民黨政府統治時期開始，顯然p.483陷入一個較為尷尬的處境。一些較為人知的近代人物（如林獻堂、p.487蔣渭水等），製作團隊尚會找人重演，但還活著的歷史人物可以重演嗎？製作團隊顯然試圖避開這個難題，盡量以影像資料（影片、照p.491
p.504片或圖片）來處理。一些重要歷史事件（如中壢事件與高雄事件），其現場重建的程度有大小不等的區別，可能也是受制於有限的預算與時間。

但是，當影片開始敘述近 20 年的臺灣史時，整個調性突然轉變，表現形式變成與一般的歷史紀錄片並無區分，而非原先筆者設定的用說故事的方式去呈現臺灣人民的歷史。筆者認為這是為德不卒，殊為可惜，是無法用製作預算與時間限制即可自圓其說的。

觀眾對《打拼：臺灣人民的歷史》之接受度

2008 年 9 月筆者受國立臺灣美術館邀約，策劃「臺灣紀錄片美學系列——歷史、記憶、再現與紀錄片」單元之節目，選映了《綠的海平線：臺灣少年工的故事》及《Viva Tonal 跳舞時代》2 部紀錄片，以及《一同走過從前——攜手臺灣四十年》、《孫立人三部曲》、《世紀宋美齡》、《尋找蔣經國》與《打拼：臺灣人民的歷史》

等電視影集，自 9 月 23 日至 10 月 26 日總共放映了 100 餘場，並舉辦了 3 場導演映後座談與 2 場歷史學者的專題討論會。

為了理解臺灣觀眾對於《臺灣人民的歷史》此種重建形式的歷史紀錄片有何看法，筆者設計了一套問卷，交由國立臺灣美術館的工作人員在每一放映場次發給觀眾填寫。

筆者一共回收了 70 份問卷，其中有效問卷[38]計 15 份，比率偏低。在 15 份有效問卷中，可以接受此種重建形式的有 7 人，不能接受的有 4 人，無意見的也有 4 人，可以明顯看出臺灣觀眾對於重演的歷史紀錄片的接受度尚可。

若以性別區分，可以接受的女性有 5 位，且其中 4 位為 41 至 60 歲高中程度的家庭主婦。

筆者另外特別設計了一題，詢問觀眾「紀錄片是否可以找演員來演出」，結果 22 人認為可以，16 人認為不可以，6 人無意見，其餘 26 人未回答，在社經地位上並無顯著區別。由此，大約可以推估：臺灣觀眾對於重建形式的歷史紀錄片的接受度約只有 3 成。

結　論

現今大多數的臺灣歷史紀錄片，就形式而言，都是混合了全知的旁白、歷史人物的回憶（訪問）、學者對歷史事件的分析、資料影片與音樂等元素（少數還包括事件片段重演）所結構而成的。

《臺灣人民的歷史》則是臺灣首部幾乎完全依史料去重新建構人物、服裝、空間陳設、氛圍、手勢與臉部表情等視覺情境的歷史紀錄片。這種大量使用重演與重建的形式去呈現歷史的做法，由於在臺灣較為少見，且與傳統紀錄片以寫實的實拍影像為主的面貌相去甚遠，因此容易受到觀眾的質疑。

[38] 本次問卷是以看過《臺灣人民的歷史》且完整回答相關問題者才屬有效問卷。

而《臺灣人民的歷史》形式上依舊偏重解說模式、觀察模式與參與模式的表現方式。因此，缺乏詩意模式[39]、反身模式乃至展演模式，毋寧也是必然的，因為其本質本就不適宜或不可能做這一些形式上的嘗試。

　　不過，依筆者初步的問卷調查結果顯示，大約有 1/3 的人可以接受重建式的歷史紀錄片。只是，筆者認為此種紀錄片目前仍是以文字（語言）的歷史敘事為主，影像敘事仍多半只供作為文字的佐證。真正能符合羅森史東或懷特所提出的電影史學觀念——使用影像獨特的敘事語法，透過視覺影像和電影式的論述去再現歷史——的歷史紀錄片，在臺灣尚未出現。

　　參與製作《臺灣人民的歷史》的導演符昌鋒以及編劇小野，曾經於 1990 年合作了《尋找臺灣生命力》這一套電視紀錄片影集。影片中運用了反身模式的方式，自述使用攝影機去記錄的疑惑與思索，也設計了一些廣告式的畫面，並運用音樂與音效去達成某種詩意模式，或甚至是展演模式的論述效果。

　　與《臺灣人民的歷史》相比較，《尋找臺灣生命力》應該更接近羅森史東或懷特觀念中的電影史學。但《尋找臺灣生命力》當年播出時，在形式上並未被重視，甚至還因部分畫面過度抽象而引起質疑。今天若以同樣的手法來製作臺灣歷史紀錄片，是否可以被歷史學者或觀眾接受，筆者仍感到懷疑。

[39]　在第 1 集敘述大自然與時間的變化，以及臺灣原住民族的遷徙傳說時，影片還算具有詩意的成分。

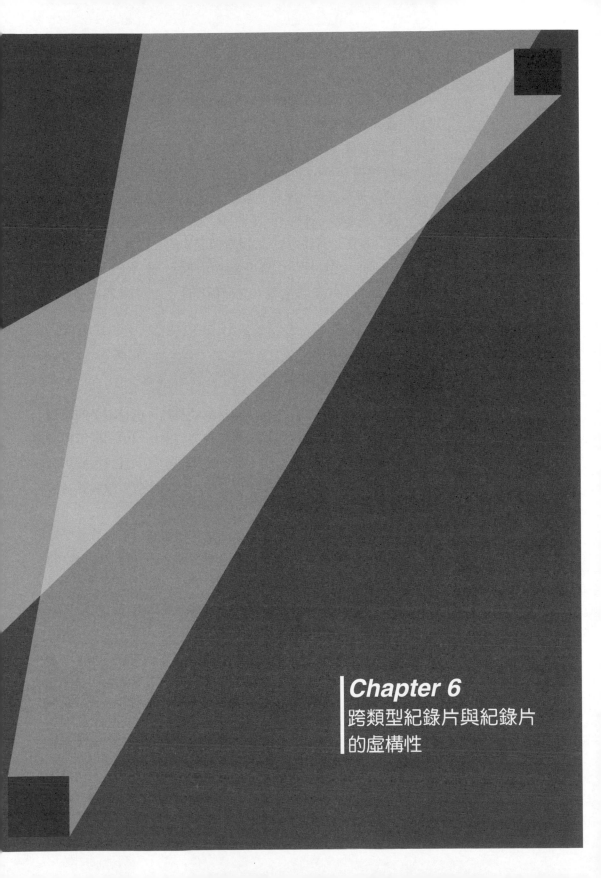

Chapter 6
跨類型紀錄片與紀錄片
的虛構性

雖然一般人都認為紀錄片當然要真實，否則如何能夠稱之為紀錄片，但是英國紀錄片運動領導人格里爾生 (John Grierson) 對紀錄p. 44片所給予的定義容許對真實事物（的影像紀錄）做創意性的處理，以及佛拉爾提 (Robert Flaherty) 的《北方的南努克》(*Nanook of the*p. 43*North*, 1922) 被當成是紀錄片，影片中的虛構性（見下文的討論）被容許，甚至該部影片被視為一個紀錄片典範。從這些地方來看，紀錄片中的「真實」，恐怕與一般民眾所認知的「真實」不盡相同。

換句話說，紀錄片創作者可能必須理解，他（她）在創作時可以操控 (manipulate) 影像與聲音到何種程度，而仍然能被接受為紀錄片[1]。

紀錄片的虛構性

紀錄片的影像與聲音在製作時不斷被操控，已是不爭的事實：

1. 在攝影機記錄影像與錄音機記錄聲音的過程中，攝影機與麥克風只指向特定的方向（而非所有的方向），且只在攝影師或錄音師認為有必要時才開機收錄，所以這些影像與聲音素材是被選擇性地收錄。

2. 被蒐集來的影像與聲音素材，也在剪輯的過程中被選擇性地使用，只有被剪輯師認為有必要的部分才會被放進最終的影片中。

3. 影像與聲音素材會被選擇性地拆解與重新組合，脫離其原本的脈絡，而被建構在新的脈絡中[2]。

[1] 被一般觀眾接受為紀錄片，與被紀錄片影展接受為紀錄片，兩者之間在近 20 年來已產生一些差距。紀錄片影展（代表學界與創作界）試圖擴大紀錄片的範疇，來教導或改變一般民眾對紀錄片的認知，但彼此之間的認知至今尚存在一道鴻溝。

[2] 新的脈絡包括時空座標的脈絡（時間先後或空間前後左右的相對與絕對關係），以及意義上的脈絡（例如因果關係的有無與改變）。

但紀錄片的虛構性，不僅在製作過程中因經過選擇而造成；還有一些紀錄片，如同劇情片般，是被編撰出來的 (scripted)、安排出來的 (staged)，或表演出來的 (performed)。這與大多數觀眾長久以來的觀念是相違背的——劇情片與紀錄片曾被認為是涇渭分明的 2 種電影類型；前者是被虛構出來的 (fictional)，後者則被認為是一種「未被編撰出來的社會『事實』的紀錄或再現」[③]。

p. 497

　　但如果回顧紀錄片早期的歷史，就會發現：人們長期以來一直接受許多被編撰出來的社會事實的紀錄或再現，把它們當成紀錄片，只是他們不知道或不以為意罷了。

早期紀錄片中的虛構影像

p. 453

　　電影誕生時，是先以非虛構的面貌出現——1895 年，盧米埃兄弟 (Auguste and Louis Lumière) 推出電影機 (Cinématographe)，拍攝的多為正在發生的外景現場照 (sur le vif)，因此被稱為單純記錄真實事物的影片或真實事物的動態影像紀錄（actuality，俗稱紀實片）。

　　這些動態影像展示了當時法國人生活的全景面貌，但其實有些影片是刻意安排的「表演」，例如《餵嬰兒吃飯》(*Feeding the Baby*, 1895) 與《水澆園丁》(*Watering the Gardener*, 1895) (Barnouw: 8)。

《水澆園丁》

　　在此之前，愛迪生 (Thomas A. Edison) 發明了專供個人觀看的電影放映機 ("Kinetoscope")，但由於攝影機必須依賴電力才能運作，因此所有被拍攝的人、事、物，其實是在被稱為黑瑪萊亞 (Black Maria) 的攝影棚中安排的「演出」(ibid.: 5)。

p. 508

　　在 1895 至 1905 年大約 10 年間，單純記錄真實事物動態影像的紀實片，也逐漸演化出一些虛構劇情、安排表演與攝影機內剪輯 (in-camera editing) 等不同的美學形式。

p. 519

③　關於紀錄片的定義，請參見第 ? 章〈什麼是紀錄片〉。

巴諾

p. 428

巴諾 (Erik Barnouw) 在他的《紀錄片：一部非虛構影片的歷史》(*Documentary: A History of the Non-Fiction Film*) 一書中，舉出了非常多的例子，說明 1900 年代歐美很多號稱真實的陸戰以及海戰實況畫面，其實若不是找人在外景演出，就是在池塘中用拍攝模型的方式偽造充數。另外，有一些被稱為重建 (reconstructed) 的影像，則p. 504是被拿來與實拍的影像剪輯在一起。

當時這種偽造或重建的影像曾十分成功，如 1898 年義和團攻擊p. 512英國傳教所、1898 年波爾戰爭 (The Boer Wars)、1904 年日俄戰爭p. 500
p. 491鴨綠江戰役、1905 年維蘇威火山 (Mount Vesuvius) 爆發，與 1906 年p. 515舊金山大地震等事件，在攝影機未能拍到的情況下，都由電影公司安排演出，再放映給毫不懷疑的各國觀眾觀看，結果普受歡迎 (ibid.: 24–26)。由此可見，早期的電影觀眾對於他們所看到的「寫實」或「理該是真的」的動態影像，會毫不遲疑地認可其真實性，而電影創作者也毫不認為這種偽製方式有什麼不對。

在 19 世紀末與 20 世紀初年，這類非虛構的紀實片、新聞片與旅遊片，受歡迎的程度仍勝過虛構的電影。但此後，紀實片很快就被梅里葉 (Georges Méliès) 發明的幻術 (trick) 電影，與隨後出現的故p. 457事長片所取代。

梅里葉的幻術電影

由於故事長片在商業市場上的成功，並因而建構起規模龐大的電影產業，因此儘管紀錄片也在 1930 年代起建立了一種紀錄片傳統，但以好萊塢電影為代表的故事長片，卻始終將紀錄片擠壓到邊緣的地位，幾乎只有 1920 年代的蘇聯是兩者可以並行發展的地方[4]。

列 寧

[4] 維爾托夫 (Dziga Vertov) 提倡真理電影 (Kino Pravda)，主張記錄事實與未p. 476
p. 505被編撰的生活，並認為虛構或敘事的電影戲劇是愚化人民的資產階級鴉片。此主張影響了列寧 (Vladimir I. Lenin) 領導下的蘇維埃 (Soviet) 政府的p. 452文化政策。由於列寧偏好有嚴肅內容的教學片、新聞片與紀錄片，因此要求在製作「一些無用的、沒什麼新意的」虛構故事片之餘，也要製作等量或更多部的紀錄片。此即為「列寧式的比率」。

但即便是 1920 年代的蘇聯，在紀錄片中使用虛構影像也是常見的事，其真實性與妥適性，並未被嚴肅地看待或討論。例如蘇聯剪輯師史霍卜 (Esfir Shub)，在 1926 年以沙皇尼古拉二世 (Nicholas II of Russia) 的一批家庭電影為基礎　(包括御前攝影師拍攝的生日宴會、網球比賽、板球比賽、划船出遊以及各種儀式)，於適當之位置穿插戰爭、罷工、生產彈藥的工廠、軍警逮捕暴民與排隊領救濟食品的人潮等影像，以及一些說明字幕，剪輯出令世人折服的長篇紀錄片《羅曼諾夫王朝淪亡記》(*The Fall of the Romanov Dynasty*, 1927)。

《羅曼諾夫王朝淪亡記》

　　這部影片大受歡迎，促使史霍卜繼續完成 2 部類似的作品《偉大的道路》(*The Great Road*, 1927) 以及《尼古拉二世及托爾斯泰時代的俄羅斯》(*Lev Tolstoy and the Russia of Nicholai II*, 1928)。這 3 部影片組成了 1895 年（也就是電影發明那年）至 1927 年的俄羅斯歷史三部曲，也發揚了紀錄片中利用資料影片來建構歷史的編纂電影 (compilation film) 類型。

　　編纂電影雖然大量運用新聞片的片段，但包括史霍卜在內，幾乎所有製作這類影片的人，不論用意何在，其實都不避諱使用虛構劇情片的片段[5]。

《羅斯柴爾德家族》中被《猶太人末日》挪用的片段

　　例如，1940 年德國人在製作醜化猶太人的《猶太人末日》(*The Eternal Jew*) 時，刻意使用劇情片《羅斯柴爾德家族》(*The House of Rothschild*, 1934) 中的片段，來顯示有錢的猶太人如何裝窮來欺騙稅吏，以及猶太人在世界金融與發動戰爭上所扮演的角色；另外，還使用了德國劇情片導演朗 (Fritz Lang) 的經典劇情片《M》(*M*, 1931) 中的片段，來表現「猶太人就是對不正常以及墮落的事物感興趣」(ibid.: 142)。

朗

⑤　當時，即便是一些實地拍攝的經典紀錄片，也不乏在影片中穿插劇情片片段的例子。例如，羅倫茲 (Pare Lorentz) 在他的《破土之犁》(*The Plow That Broke the Plains*, 1936) 與《河流》(*The River*, 1937) 中，也毫不猶豫地使用好萊塢劇情片裡的片段。

《M》中被《猶太人末日》挪用的片段

《北方的南努克》

美國軍方為了對二戰新兵進行政治訓練所製作的影片《為何而戰》(*Why We Fight*, 1942–1945)，則是以各國參與二次大戰的歷史背景為說明主軸，影片中除了以情緒化（煽動性）的旁白進行意識形態宣傳外，也大量引用資料影片作為說理的證據，並使用一些經過安排拍攝而成的影片，以及迪士尼公司 (The Walt Disney Company) 製作的動畫地圖，還以若干劇情片的片段作為輔助。

這些劇情片的片段，通常是用來彌補影片敘事上的不足。例如《中國戰役》(*The Battle of China*, 1944) 此部影片中，為了解釋中國的歷史，而採用了好萊塢製作的劇情片《馬可波羅》(*The Adventure of Marco Polo*, 1938) 與《大地》(*The Good Earth*, 1937) 等影片中的片段。當時的學者與觀眾，對於此種現象並無特別反對的意見。

《大地》中被《中國戰役》挪用的片段

《北方的南努克》的虛構與真實

史上第 1 部公認的紀錄片，是佛拉爾提的《北方的南努克》。這部影片紀錄了加拿大次北極地區一個伊努意特族 (Inuit) 家庭的傳統狩獵生活。1922 年在紐約的電影院公開放映後，不但受到一般觀眾的歡迎，同時也帶動好萊塢製片廠投資拍攝類似的影片。

儘管從外觀上來看，佛拉爾提拍攝到的真實生活情景，確實是當時好萊塢全在攝影棚內搭景拍攝、預先寫好劇本與只把實景當成裝飾性背景的電影中所看不到的景象，但嚴格來說，佛拉爾提「執導」的這部影片，其實仍是虛構出來的。

筆者之所以敢這麼說，不僅因為格里爾生所言——佛拉爾提在這部影片中利用真實事件（即真實的饑荒）來建構戲劇 (Hardy: 203)，更因為佛拉爾提拍攝的其實並非未經操控的真實事物[6]。

[6] 佛拉爾提運用了敘事手法來建構真實事物的動態影像紀錄。例如，他師法好萊塢劇情片，運用特寫、對跳鏡頭 (reverse shot) 與搖鏡 (panning) 等手法，製造真相大白 (moments of revelation) 的效果。

p. 514
p. 512

在拍攝《北方的南努克》的時候，俗稱愛斯基摩人 (Eskimo) 的伊努意特族人的傳統生活，早就已經受到基督教傳教士與歐美皮草商人侵入的影響，不再過著自給自足的生活，反而成為新的資本主義交易經濟模式下的最底層，為歐美皮草商人狩獵獸皮以換取武器、酒、藥和其他生活必需品。

盧梭

佛拉爾提抱持著盧梭 (Jean-Jacques Rousseau)「高貴的野蠻人」p. 46(noble savage) 的西方浪漫主義情懷，想要拍攝未受西方文明洗禮前的傳統愛斯基摩生活情景，因此他用遴選演員的方式來安排片中人物的角色與行為，所以南努克只是個角色（演出的素人演員，真名為 Allakariallak，不是 Nanook），他的家人也都是找沒有家屬關係的人來演。這種遴選演員「演出」傳統生活情景的拍攝方式，在佛拉爾提其後的每一部「紀錄片」中都如出一轍[7]。嚴格來講，這已經遠超過格里爾生所定義的紀錄片範圍，但格里爾生還是把佛拉爾提的影片推崇為浪漫主義紀錄片 (romanticism documentary) 的典範。 p. 506

由於格里爾生認為「在觀察真實世界時，總是能發現存在一種戲劇形式」(Beveridge: 29)，因此溫斯頓 (Brian Winston) 認為格里爾 p. 479生在佛拉爾提的電影中敏銳地發現真實事物（的影像紀錄）是如何被戲劇性地結構出來 (Winston, 1995: 99)。而佛拉爾提在《北方的南努克》中所做的（操作拍攝的「日常」素材，利用剪輯順序、因果邏輯、高潮與解決、滿足觀眾的預期等方式，去結構出戲劇性），即是格里爾生所說的「處理」。

溫斯頓認為：格里爾生此種認定紀錄片需要戲劇化的結果，與一般認為紀錄片應該是與劇情片大相逕庭的概念背道而馳。格里爾生反而認為：紀錄片在敘事（戲劇形式）的虛構化上的性質，才正是紀錄片與其他非虛構電影有所區別的地方。就此觀點而言，紀錄片毫無疑義地成為虛構影片中的一種類型 (ibid.: 103)。

[7] 這些影片包括了《莫亞納》(*Moana*, 1926)、《阿倫島民》(*Man of Aran*, 1934) 與《路易斯安納故事》(*Louisiana Story*, 1948)。

佛拉爾提無疑是格里爾生「創意性」紀錄片的招牌電影創作者。而佛拉爾提用敘事方式來結構所拍攝的真實事物的影像，其「創意」主要顯現在攝影與剪輯上[8]。在他的電影中，戲劇性是透過觀察的過程而被結構出來的（而非如好萊塢製片廠的電影那樣，由外部強加戲劇於真實事物之上）。

　　誠如格里爾生所說的：佛拉爾提比任何其他人都能被用來說明紀錄片的首要原則，也就是紀錄片創作者要能像佛拉爾提那樣：(1)與被拍攝者居住在一起，直到故事能「被自己揭露出來」(the story is told "out of himself")，能全然駕馭實地拍攝到的素材，熟習這些素材到能安排其順序；(2)區分「描寫」與「戲劇」之間的差別（描寫只是將被拍攝者的表面價值描述一番而已，佛拉爾提的拍攝方法則是更爆炸性地揭露其真實面；他不只拍攝到真實生活，更藉由細節的並置來做出詮釋）(Hardy: 148)。

　　因此，在 1980 年代以前，《北方的南努克》的紀錄片身分與地位很少受到學者的挑戰。但這種特例卻在我們討論紀錄片與劇情片如何界定與區分時，確實造成一些困擾。

p. 458

　　不過，如果我們仔細比較佛拉爾提的《莫亞納》與穆瑙 (F. W. Murnau) 執導的《禁忌》(*Tabu: A Story of the South Seas*, 1931)[9]，就會發現：兩者雖然都是以南海小島為背景，但由於前者著重原住民族的文化與生活的細節，而後者著重戲劇情節之曲折變化，因此還是可以看到佛拉爾提的影片具有紀錄片的一些特質；它不是去呈現單一封閉的情節，而是著重於觀察與再現文化與生活細節，將許多小事件 (vignettes) 組合並置，據以呈現真實發生過的事實。因此，格里爾生將《北方的南努克》與佛拉爾提製作的許多部影片視為紀錄片，不是全然沒有道理。

《莫亞納》

穆　瑙

《禁忌》

[8]　有聲電影出現後，佛拉爾提的創意還顯現在聲音上。

[9]　佛拉爾提曾與穆瑙合組公司共同進行《禁忌》的製作，但後來退出這部由穆瑙主導的劇情片。

如何看待重建的戲劇紀錄片

從佛拉爾提的例子，我們可以得到一個結論：利用重建的方式再現發生過的事實，是一種可以被接受的紀錄片製作方式。這種結論可在 1930 年代的英國紀錄電影中獲得證實。

英國在第二次世界大戰期間製作了大量配合戰爭宣傳使用的紀錄片，其創作者當中最重要的一位是詹寧斯 (Humphrey Jennings)。p. 44他在此時期的重要作品，包括《傾聽英國》(*Listen to Britain*, 1942)、《失火了》(*Fires Were Started*, 1943)，以及《寫給提摩西的日記》(*A Diary for Timothy*, 1945) 等。

《寫給提摩西的日記》

詹寧斯這些電影的風格，比較不像當時一般的戰爭宣傳片。他的影片從不解釋、訓話或長篇大論，反而著重觀察，再將片段的一般人的行為組合成一部影片。有人說戰爭提供詹寧斯一個通俗劇的時代背景，雖然失之刻薄，但也顯示他的獨特風格與傳統英國紀錄片的製作模式（以旁白為主，影像為輔，再襯以煽情音樂）有很大的區別。

不過，《失火了》與 1940 年代英國一些記錄戰時實況的影片，如《今晚的目標》(*Target for Tonight*, 1941)，其實都是找業餘或專業演員，按照預先寫好的劇本，在實景或攝影棚內重建的場景中重演的。這種影片被稱為戲劇紀錄片 (drama documentary)。

《今晚的目標》

戲劇紀錄片出現的背景是：1930 年代有聲電影問世後，因錄音器材十分笨重，並且需要穩定電壓，以及攝影機運作噪音甚大，因此必須在攝影棚內隔音拍攝有聲紀錄片。紀錄片在默片時期，原可隨處自由拍攝正在發生的生活景象，到了有聲電影初期，反而無法在真實場地同步記錄聲音，因而限制了攝影機的活動範圍與能力。

為解決此種困境，1930 年代一些經典的英國紀錄片，遂發展出在攝影棚模擬真實場景與活動的拍攝模式。格里爾生認為：這種變通模式是可接受的「藝術處理」方式，主要原因在於影片雖是按劇

本重演，但其素材在影片製作前曾被創作者在研究階段見證過，或被證人告知真的發生過這件事；這個過程，溫斯頓稱為「先前的見證」(prior witness) (Winston, 2002: 4–5)。

戲劇紀錄片不被視為劇情片的另一個原因是：其目的是以傳播訊息為主，而非娛樂。

二次大戰結束之後，英國的紀錄片創作者繼續沿用此種混合紀錄片製作與戲劇重演的戲劇紀錄片模式，完成了詹寧斯編導的《康伯蘭的故事》(*The Cumberland Story*, 1947) 以及狄克森 (Paul Dickson) 導演的《大衛》(*David*, 1951) 等片。

好萊塢製片廠之外的一些美國獨立電影創作者，在二次大戰前後也採用戲劇紀錄片模式去製作影片。

例如，邊疆電影公司 (Frontier Films) 的史川德 (Paul Strand) 與賀維茲 (Leo Hurwitz) 合導的《祖國》(*Native Land*, 1942)，不得不用重演的方式去處理曾經發生過的違反黑人民權之案例。又如，麥爾斯 (Sidney Meyers) 的《不說話的孩子》(*The Quiet One*, 1948) 由著名的編劇家阿吉 (James Agee) 編劇並演出片中的心理分析師，還找來兒童教養院的一位小孩來演出片中心理有障礙的黑人兒童。

佛拉爾提的《路易斯安納故事》，如同他的其他電影一樣，找來一些當地的真實人物（非職業演員）參與演出。此片是關於一位住在路易斯安納沼澤區的小孩，從畏懼探勘油礦的工人到與他們產生情誼的過程，也算是一部戲劇紀錄片⑩。

《康伯蘭的故事》

狄克森

《大衛》

麥爾斯

阿 吉

由左至右：《祖國》、《不說話的小孩》與《路易斯安納故事》

⑩ 嚴格說起來，佛拉爾提所執導的影片大多可以稱為戲劇紀錄片。

畢伯曼

《地上的鹽》

另一部較為著名的戲劇紀錄片是畢伯曼 (Herbert J. Biberman) p. 42 關於墨裔美國礦工為爭取同工同酬而罷工的《地上的鹽》(*Salt of the Earth*, 1953)[11]。

隨著電影製作技術的演進與紀錄片觀念的改變，戲劇紀錄片到 1950 年代中期以後，已較少在紀錄片歷史中被提到，但它並未消失。在西方的電視紀錄片中，還是經常可以看到戲劇紀錄片；甚至在近期的探索頻道 (Discovery Channel) 或國家地理頻道 (National Geographic Channel) 中，仍不時可見其蹤影。

從美學觀點來看，只要重建或重演的事物是被先前見證過，那它就是事實 (fact)，這種影片就可以與完全虛構的劇情片區隔開來。

溫斯頓即主張：「重建」不必然對紀錄片價值造成威脅；從真確與否或倫理觀點來看，並非所有的重建都有問題。溫斯頓認為：重建處於從「完全不干涉的監視錄像」到「全然虛構的設定」這個連續體當中的某個位置。而當事件有足夠詳細的「先前的見證」（例如法庭審判的逐字稿）時，使用演員（而非原始當事人）進行重建，即是一種合宜的做法。這種以戲劇化方式去拍攝曾被充分記錄過的歷史事件，產生出來的即是紀錄劇[12] (Winston, 2013: 8)。下頁圖即是溫斯頓所示意的「干涉／重建／想像」的連續體。

格里爾生所定義的紀錄片，容許對真實事物（的影像紀錄）做創意（藝術）性的處理，則進一步讓紀錄片創作者創作出一種既不是虛構劇情片、也不是純報導式新聞片的影片——即是格里爾生式的紀錄片。

格里爾生用這種寬鬆標準去定義紀錄片，有的時候確實讓人對

[11] 本片曾由綠色小組發行中文字幕版的錄影帶，翻譯片名為《典範》。salt p. 515 of the earth 語出《新約聖經》，意指社會中堅。

[12] 溫斯頓在此篇文章中並未區分「紀錄劇」與「戲劇紀錄片」。筆者認為這是兩種完全不同的類型。從字源學的角度來看，紀錄劇是屬於虛構的戲劇，戲劇紀錄片則是一種紀錄片。詳情在本章中有討論到。

干涉／重建／想像

事實 → → → →

被拍攝者 ＋ 被見證到的行動　＝監視錄像
　　　　　　　　　　　　　　　指導被拍攝者
　　　　　　　　　　　　　　　重建歷史事件
　　　　　　　　　　　　　　　拍攝典型的行動
演員 ＋ 被見證到的行動　　　＝紀錄劇／戲劇紀錄片
被拍攝者 ＋ 未被見證到的行動＝拍攝可能的典型的行動
　　　　　　　　　　　　　　　拍攝安排下的真人實境節目
演員 ＋ 想像的行動　　　　　＝虛構
　　　　　　　　　　　　　→ → → → 虛構

「干涉／重建／想像」的連續體

於一些故意模糊類型界線、或刻意模擬（偽造）類型特質的影片，該不該被當成紀錄片來討論，令人很難做出決定，尤其是從 1940 年代開始出現的半紀錄片 (semi-documentary)、偽紀錄片 (fake documentary) 與紀錄劇 (docudrama) 這些類型。雖然在華語電影中，這類作品的數量與西方相比並不算多，但作為一種創作的可能方向，還是值得加以探究。

半紀錄片不是紀錄片

在二次世界大戰結束前後，歐美與日本於 1940 與 1950 年代製作的一些劇情片，在主題與外觀上有接近紀錄片的寫實與直接的感覺，極可能是受到戰爭紀錄片的影響[13]。一些在戰爭實景中拍攝的劇情片，如羅賽里尼 (Roberto Rossellini) 的義大利新寫實主義

p. 465
p. 512

[13]　例如，法國電影理論家巴贊 (André Bazin) 就說：「義大利（新寫實主義）電影有一種特別強的紀錄片質感，是你無法從劇本中移除的，除非你將它所深深根植的整個社會背景完全去除。」(Bazin: 20)

Chapter 6　跨類型紀錄片與紀錄片的虛構性　357

《羅馬：不設防城市》

《尋親記》

《作法自斃》

《不夜城》

《白熱》

(Italian Neorealism) 電影 《羅馬：不設防城市》 (*Rome, Open City*, 1945)、 法國導演克萊曼 (René Clément) 的 《鐵路英烈傳》 (*The Battle of the Rails*, 1945) 與美國導演辛尼曼 (Fred Zinnemann) 的《尋親記》(*The Search*, 1948)，由於形式上的接近，在 1940 與 1950 年代曾被誤稱為戲劇紀錄片，但其實應該是「半紀錄片」。

p. 429

p. 480

　　半紀錄片泛指使用紀錄片風格拍攝的虛構故事片，會讓觀眾產生「故事是根據真實拍攝出來的」印象。半紀錄片的拍攝與剪輯等製作過程會盡量簡化，攝影機較少移動，也不太會採取詭異的拍攝角度（通常以遠景為主），並選擇在實景拍攝，燈光盡量求其自然，演員通常藉藉無名，還常使用全知觀點的旁白來主述故事，新聞片也常被穿插在影片中 (Konigsberg: 311)。

　　第二次世界大戰後的好萊塢電影， 如二十世紀福斯電影公司 (Twentieth Century-Fox Film Corporation) 在 1946 至 1949 年間推出的「海賽威三部曲」：《九十二街的房子》(*The House on 92ⁿᵈ Street*, 1945)、《麥德蓮路十三號》(*13 Rue Madeleine*, 1946)、《呼叫北方七七七》(*Call Northside 777*, 1948)， 這些片都是海賽威 (Henry Hathaway) 以 1930 年代華納兄弟公司 (Warner Bros.) 出品的 「社會問題片」(social problem films)[14] 為基礎，所創作的社會寫實劇情片。二十世紀福斯電影公司在戰後所推出的半紀錄片，為近代美國電影與電視上的紀錄劇提供了先例。

p. 443

p. 508
p. 498

　　除了海賽威三部曲外，二戰後的半紀錄片還有卡山 (Elia Kazan) 的《作法自斃》(*Boomerang*, 1947) 以及《圍殲街頭》(*Panic in the Streets*, 1950)、達辛 (Jules Dassin) 的《不夜城》(*Naked City*, 1948)，與華許 (Raoul Walsh) 的《白熱》(*White Heat*, 1949) 等片。黎普金、派賈特與羅斯科等人 (Steven N. Lipkin, Derek Paget and Jane Roscoe) 認為：美國電視與電影至今仍持續使用一種紀錄片的樣貌，作為真實的保證，其實是延續半紀錄片的傳統。例如 1994 年的《益

p. 448

p. 430

p. 477
p. 452

p. 460
p. 466

⑭　這些影片會使用紀錄片的手法去保證其自稱的事物的真實性。

智遊戲》(*Quiz Show*)，即是以同樣方式操作 (Lipkin, et al.: 19)。

　　至於義大利新寫實主義電影，尤其是羅賽里尼的《羅馬：不設防城市》與《游擊隊》(*Paisan*, 1946)，則影響了二戰後歐洲、拉丁美洲與印度等地的劇情片與非虛構影片 (non-fiction film) 的運動與創作 (Warren, 1996a: 12)。

　　其中最主要的影響是：1950 年代的歐美開始出現「新電影」風潮；例如波蘭與捷克的劇情長片與短片及紀錄片，以及法國新浪潮 (Nouvelle Vague)，都倡導貼近生活與實景拍攝。這些新電影再轉而影響英國自由電影 (Free Cinema) 運動與美國獨立電影運動 (American Independent Film Movement)。

　　英國劇情片在 1960 年代的寫實風潮，由於出現大量以工人貧困家庭生活為題材的「社會寫實主義」，因此被稱為「洗碗槽寫實主義」 (kitchen sink realism)。其主要創作者，如安德生 (Lindsay Anderson)、萊茲 (Karel Reisz) 與李察生 (Tony Richardson) 等，即是來自紀錄片的「自由電影運動」。從這個角度來看，1980 年代出現的臺灣新電影，其實也具有寫實與生活化的半紀錄片特質。

　　但半紀錄片或使用紀錄寫實風格的劇情片，終究不是紀錄片，因為其目的還是娛樂，也就是講故事；而不像紀錄片那樣，是為了反映真實，以提出社會議題、喚醒大眾注意，或作為歷史的見證。

　　所以，侯孝賢導演的《戀戀風塵》(1986) 雖然在攝影風格上趨近於寫實紀錄，劇情盡量減低戲劇性，題材也有事實根據（改編自編劇吳念真的真實故事），但本片至多只能算是半紀錄片，幾乎沒有人把它當紀錄片來討論或看待。

《半邊人》

　　倒是香港導演方育平的《半邊人》(1983)，混合當事人與素人演員重演一段過去的戀情，並呈現劇中導演執導一齣未竟的舞臺劇的經過；或方育平在《美國心》(1986) 中「記錄」一對真實夫妻「演出」導演所設定的劇情或情境。2 部影片雖都可以認定是半紀錄片，但因為有當事人的「演出」（包括重演或扮演），所以是比一般的半

p. 499
p. 501
p. 424
p. 463
p. 464
p. 513
p. 483
p. 482
p. 482

紀錄片更接近紀錄片。

《美國心》

尤其在《美國心》這部影片中，把導演與攝影師等主創人員的製作過程，以及導演訪問當事人夫妻的片段也剪輯進影片，讓片子增添了反身性 (reflexivity) 的樣貌，使此部影片是否為紀錄片，或是否為「偽紀錄片」，有了更多的不確定性[15]。

偽紀錄片這種特殊類型，在港臺曾連續出現了吳彥祖的《四大天王》(2006) 與鈕承澤的《情非得已之生存之道》(2008) 2 部影片，p. 487值得進一步探討。

如何看待偽紀錄片

偽紀錄片是介於紀錄片與虛構劇情片間的影片次類型[16]，史普 p. 472林格與羅德 (John P. Springer and Gary D. Rhodes) 將之定位為「使用 p. 463紀錄片的形式去包裝虛構的內容」(Rhodes and Springer, 2006a: 4)。

這種類型的電影，首先出現於 1960 年代末期的美國。1950 年代末期，美國人應用當時最新的輕便且可同步錄音的 16 毫米攝影 p. 495機、輕便可攜式錄音機與指向性麥克風 (directional microphone)，發 p. 503展出了直接電影 (direct cinema) 的紀錄片模式。但直接電影雖然建立了現代紀錄片的觀察美學與形式外觀，但其講求衝突與戲劇感而採用危機結構 (crisis structure) 的模式，則是取法自劇情片。 p. 497

同一段時間，法國真實電影 (cinéma vérité) 的紀錄片模式，創立了以訪問作為紀錄片要素，並進一步影響高達 (Jean-Luc Godard) p. 440等劇情片導演的敘事模式。相反地，美國直接電影的導演則完全放棄與被攝者的互動，尤其反對使用訪問去獲得資訊。

所以，1960 年代已可見到一些劇情片開始使用訪問或演員直接

[15] 關錦鵬執導的《阮玲玉》也有類似的反身性特質，請見本章後文之討論。 p. 488

[16] 偽紀錄片有人稱之為 fake documentary，另外還有 mock-documentary、mockumentary 與 docufiction 等不同說法。

對觀眾陳述的敘事模式，但也有紀錄片向劇情片旁觀與全知的敘事方向移動。在這種敘事形式百花齊放，且紀錄片與劇情片相互影響的背景中，紀錄片創作者也開始對紀錄片的形式與本質進行反思。

p. 455 　　麥克布萊德 (Jim McBride)在 1967 年所製作的影片 《大衛霍茲曼的日記》 (*David Holzman's Diary*) 中，針對紀錄片攝影機以及主創者對其所再現的事物會造成什麼影響，進行了一次探討與思辯。一般認為是從這部影片開始，才使得偽紀錄片自 1960 年代起，成為一種獨特的形式。

麥克布萊德

　　這部影片中的攝影師霍茲曼，受到高達「電影是 1 秒 24 格的真實」這句話的啟發，嘗試將自己的生活全記錄在影片上，企圖發現生命的真實。經過 8 天的拍攝後，他感到挫折，因為攝影機並未帶來任何啟示。黎普金等人認為：本片是在評論電影與真實間的關係，以及紀錄片既可接近真實又可揭露真實的說法 (Lipkin, et al.: 22)。

《大衛霍茲曼的日記》

　　同樣透過真實電影觀察與訪問的手法來呈現的偽紀錄片，還包括了 1960 年代出現在英國，分別重演歷史事件以及預演未來事件p. 478的 2 部偽紀錄片——瓦金斯 (Peter Watkins) 的 《喀羅登戰役》 (*Culloden*, 1964) 與 《戰爭遊戲》 (*The War Game*, 1965)。此後，類似的偽紀錄p. 426片還有 《…沒說謊》 (*...No Lies*, 1973)。在這部影片中，導演布拉克 (Mitchell Block) 透過「紀錄片創作者採訪遭受強暴的婦女」的內容，來檢討紀錄片媒體對敏感議題的處理手法。

希　崇

p. 429　　在 《女兒的成年禮》 (*Daughter Rite*, 1980) 這部影片中，導演希崇 (Michelle Citron) 則使用虛擬的女兒的日記體第一人稱旁白、兩p. 496姊妹的偽造訪問紀錄，以及用光學印片機 (optical printer) 重製過的一段段母女互動的「家庭電影」影像，來呈現母女間又愛又恨的矛盾情結，也反映（或挑戰）了人們觀看紀錄片的慣性思維——旁白一定代表創作者的意見與影片的立場嗎？影像與聲音一定具有同步關係嗎？以及旁白中所提到的人物與影像中所呈現的人物一定有關嗎？(Feuer, 1980: 12–13)。

《女兒的成年禮》

艾 多

魏 斯

《癲頭四》

馬 盧

《與安德烈的晚餐》

萊 納

1978 年，英國電視節目《大蟒蛇的飛行馬戲團》(*Monty* p. 489
Python's Flying Circus, 1969–1974) 的艾多 (Eric Idle)，以及美國電視 p. 445
節目《週六夜現場》(*Saturday Night Live*, 1975–) 的魏斯 (Gary p. 479 p. 510
Weis)，兩人攜手合作導演了《癲頭四》(*The Rutles*)，讓偽紀錄片由
批評電影或紀錄片媒體，轉為評論大眾文化偶像現象。《癲頭四》挪
用了偽紀錄片理性的、嚴肅的論說形式，讓影片變成對披頭四樂團
(The Beatles) 進行嬉戲式（卻很清楚）的諧仿。

黎普金等人認為：這部影片作為一個公然虛構的文本 (text)，既 p. 492
批評了紀錄片，同時也使用紀錄片的形式向一個天團表達敬意，卻
又拿它來搞笑 (Lipkin, et al.: 22–23)。

1980 年代好萊塢也開始出現偽紀錄片，如馬盧 (Louis Malle) 的 p. 454
《與安德烈的晚餐》(*My Dinner with Andre*, 1981)，以及萊納 (Rob p. 463
Reiner) 的《搖滾萬萬歲》(*This is Spinal Tap*, 1984) 等。1990 年代法
國的《人咬狗》(*Man Bites Dog*, 1992) 與美國的《厄夜叢林》(*The
Blair Witch Project*, 1999)，則因為高票房，而更為人所知。

《搖滾萬萬歲》以類似《癲頭四》的模式，針對重金屬搖滾樂
界超級男子氣魄的現象，提出一種批判性評論。本片是對 1960 年
代的搖滾紀錄片 (rockumentary)，做一次聰明但又有點陰險的諧仿， p. 512
而這部影片也成為製作「偽搖滾紀錄片」時的比較基準 (ibid.)。像
香港演員吳彥祖執導的《四大天王》，拍攝他與連凱、尹子維等人合
組偶像樂團的始末，即是這類「偽搖滾紀錄片」的一個仿作近例，
會被拿來和《搖滾萬萬歲》相比較。

偽紀錄片雖然也完全是虛構的，但它比紀錄劇要更仔細地挪用
紀錄片的樣貌。羅斯科與亥特 (Jane Roscoe and Craig Hight) 認為： p. 443
偽紀錄片是透過諧仿、批判與解構等 3 種方式去對紀錄片進行操作
(Roscoe and Hight: 68–74)。

諧仿 (parody) 的偽紀錄片，比較不去批判紀錄片本身。它挪用
紀錄片的美學，主要是基於風格上的緣故，同時也為了強調其幽默。

前述的《癲頭四》與《搖滾萬萬歲》即屬於此類。諧仿往往帶著懷舊的感覺，去批評明顯而容易攻擊的目標，特別是那些已不再當紅的文化偶像。此種偽紀錄片，是把紀錄片改頭換面，以鬧劇的形式出現。

《搖滾萬萬歲》

p. 464 　　批判 (critique) 的偽紀錄片，則更加重偽紀錄片先天所具有的對紀實論述的反身性思辯，並對紀錄片形式與更廣泛的紀實媒體的做法，提出質疑。例如，羅賓斯 (Tim Robbins) 在《天生贏家》(*Bob Roberts*, 1992) 中，批判美國的政治體制，並嘲諷紀實媒體。

《天生贏家》

p. 505 　　電視影集《急診室的春天》(*ER: Emergency Room*, 1994–2009)，於 1997 年第 4 季首播時，第 1 集的片名為《突襲》(*Ambush*)，是以一齣偽真人實境秀節目的方式呈現，敘事結構圍繞在一部觀察模式紀錄片的製作人員去參訪急診室，記錄醫院及其職員幕後的活動。

　　這一集節目故意拍攝得好像是一齣「實境秀」，但其實是在現場表演出來的。該節目這麼做，不僅強化了一種紀錄片樣貌的感覺，同時也批判了現代「實境秀」注重警察與醫生的傾向。此集內容逐步發展之後，還提出了紀錄片工作人員的倫理議題，也對低俗化的紀錄片形式提出批判性的評論 (Lipkin, et al.: 24–25)。

　　解構 (deconstruction) 的偽紀錄片，則會毫不掩飾地對紀錄片形式直接做出批判。前述《大衛霍茲曼的日記》以及《人咬狗》，都是

p. 507 不懷好意地挪用紀錄片符碼 (code) 與常用手法，破壞了紀錄片創作的根本基礎。這一類解構的偽紀錄片比較缺乏幽默感，其再現方式反而在倫理上讓觀眾感到更不舒服，從而確保觀眾會看見其所要批判的重點。黎普金等人，以及羅斯科與亥特都認為，這種特性，是西方社會在紀錄片被電視與其他媒體推廣普及後，所造成的「後紀錄片」 文化情勢 (the post-documentary cultural moment) 的一個現象 (Lipkin, et al.: 17; Roscoe and Hight: 68–74)。

蓋斯特

　　黎普金等人認為：近年來，偽紀錄片在文化上的可見度已提升

p. 442 到新的層次。蓋斯特 (Christopher Guest) 在《NG 一籮筐》(*Waiting*

《NG 一籮筐》

《逃殺生還者》

布拉克

瓦金斯

for Guffman, 1996) 中挪用並批評了電視形式的<u>紀錄肥皂劇</u> (docu-soap)，還以相似的風格製作了《人狗對對碰》(*Best in Show*, 2002) 與《歌聲滿人間》(*A Mighty Wind*, 2003)。《厄夜叢林》評論了<u>攝錄一體機</u> (camcorder) 的文化，並因為它應用了網際網路去培養觀眾群及製造影片聲響，而讓人刮目相看。《逃殺生還者》(*Series 7*, 2000) 則直接評論了電視遊戲實境秀的崛起。黎普金等人說：偽紀錄片的形式至今已經發展出一定的片目，其中有些甚至是對媒體文化中更廣泛的轉變做出反應 (Lipkin, et al.: 23)。

p. 500

p. 519

純就紀錄片美學而論，除了旨在反省紀錄片形式與美學的偽紀錄片可認真地把它們當成紀錄片來討論外，其實像布拉克的《⋯沒說謊》、瓦金斯的《喀羅登戰役》或《戰爭遊戲》這一類型的偽紀錄片，探討不宜記錄下來的真實人、事、物題材（例如自殺、強暴、暴力犯罪、亂倫或其他禁忌），或以攝影機不可能記錄到的歷史事件或未來事件作為題材，也應該被認真地當成紀錄片來看待。

這類偽紀錄片，通常會刻意模擬紀錄片的形式（使用訪問、手持攝影機、現場燈光與資料影片等元素），但因部分偽紀錄片在形式

《戰爭遊戲》

p. 453

上有時與少數採用觀察模式紀錄片形式的紀錄劇有類同之處，所以像是英國導演洛區 (Ken Loach) 執導的電視片《凱西回家吧》(*Cathy Come Home*, 1966) 這類紀錄劇，有時就會被當成偽紀錄片來看待。

不過大多數的紀錄劇是虛構的戲劇，主要目的是說故事，討論議題則是附帶功用，因此紀錄劇與偽紀錄片的分野還是蠻清楚的。

鈕承澤執導的《情非得已之生存之道》，是臺灣較少見到的偽紀錄片[17]。這部影片以豆導（鈕承澤綽號為豆子）獲得電影輔導金的補助，但仍不足以完成一部劇情片的窘境為背景，呈現豆導在創作與感情生活上的困境，既調侃自己，也反映了臺灣電影創作者的困境，更批判了臺灣知識界追求身心靈的風氣。

本片的觀察模式紀錄片風格，與部分過於講究的攝影與剪輯，加上一部分過度私密的影像與聲音紀錄，產生一種既像紀錄片又像劇情片（因而既不像紀錄片也不像劇情片）的微妙感覺。不過，就本質而言，《情非得已之生存之道》仍是以說故事娛樂觀眾為最主要的目的，因此仍應屬於虛構劇情片的範疇。

紀錄劇的意義與重要性

以拍電影為題材的近代港臺劇情片，除了《情非得已之生存之道》外，更重要的一部片是關錦鵬導演的《阮玲玉》。

p. 482
p. 517

此片重建（重演）了阮玲玉從進入聯華影業公司拍片，到自殺後眾人對她的哀悼間的一些重要事件，還包含了紀錄片片段，如關

p. 485

錦鵬告知女主角張曼玉關於阮玲玉的往事、張曼玉對阮玲玉的看法、工作人員拍攝張曼玉演出的過程與結果（有時也搭配阮玲玉演出的

[17] 雖然對於本片是否屬於偽紀錄片，有些人有不同意見，但從形式與結構特質來分析，《情非得已之生存之道》確實是一部偽紀錄片。詳細內容請見成英姝〈這本來就不是一部偽紀錄片啊！〉，http://blog.chinatimes.com/indiacheng/archive/2008/04/26/272884.html（2011 年 11 月 6 日下載）。

版本以資對照）、訪問同時期演員（黎莉莉與陳燕燕）談阮玲玉的一 p. 487
p. 484
些瑣事、訪問作家沈寂以專家身分提供一些歷史背景與詮釋，甚至 p. 483
還有導演拍攝過程（攝影機與工作人員出現在鏡頭中）的反身性元
素，可以說既有紀錄片的形式，又有後設電影 (meta-film) 的特徵， p. 502
當然還有傳記片 (biopic) 此種紀錄劇的特質。

　　1945 年，英國與美國開始出現電視廣播節目後，紀錄劇即已出
現，並且成為英國電視臺新聞部門與美國電視臺節目部門的一種重
要片型 (ibid.: 12)。但羅森塔 (Alan Rosenthal) 卻認為：紀錄劇可以追 p. 466
溯到 1920 年代蘇聯時期的艾森斯坦 (Sergei Eisenstein) 的 《十月》 p. 435
(*October*, 1928) 一片，以及普多夫金 (Vsevolod Pudovkin) 的《聖彼得 p. 462
堡淪陷記》(*The End of St. Petersburg*, 1927)。

　　不過，羅森塔也說：紀錄劇真正開始發展，是從 1930 年代算
起。但他對紀錄劇的定義顯然較寬鬆，認為紀錄劇從 1930 年代至
今，包含了 5 個時期：⑴好萊塢製片廠拍攝的有事實依據的史詩劇
情片 (fact-fiction epic)；⑵英國紀錄片創作者於 1930 及 1940 年代進
行形式實驗（即前述的戲劇紀錄片）的時期；⑶ 1960 年代初期起，
英國電視臺製作的紀錄劇時期；⑷ 1970 年代初期起，美國電視臺製
作的紀錄劇時期；⑸現代導演──例如史東 (Oliver Stone) 以及艾登 p. 473
p. 425
堡 (Richard Attenborough) ── 所 創 作 的 紀 錄 劇 時 期 (Rosenthal,
1999b: 1–2)。

　　羅德與史普林格則將紀錄劇定位為「使用虛構劇情片的形式去
包裝紀錄片的內容」，也就是使用重演或戲劇化技法去再現 （再創
造）真實存在過的人物或事件，以便將其衝突與戲劇性更明顯地呈
現出來 (Rhodes and Springer: 4–6)。

　　紀錄劇早期的模式是像紀錄片一般，受制於格里爾生在 1933 年
所立下的古典定義：「對真實事物（的影像紀錄）做創意性的處理」。
但在歐洲真實電影及美國直接電影的紀錄片製作模式於 1950 年代
末與 1960 年代出現後，紀錄劇開始有了根本性的改變。

《十月》

《聖彼得堡淪陷記》

史　東

艾登堡

自 1960 年代末期開始，英、美的紀錄劇如雨後春筍般出現，逐漸成為一種固定類型，黎普金等人認為是基於 2 個原因：(1)電影創作者開始藉由直接電影紀錄片的文法去探討社會議題；(2)好萊塢製片廠開始提供電影給電視臺播出，因而在 1970 年代初期出現了《本週電影》(Movie-of-the-Week) 的電視節目。由於好萊塢一向有根據真實故事拍攝電影的傾向，而紀錄劇「現成的」情節更確保能滿足電視製作在數量上面的需求，因此使得紀錄劇成為《本週電影》這類電視節目的固定元素 (Lipkin, et al.: 19)。

霍佛 (Tom W. Hoffer) 與尼爾生 (Richard A. Nelson) 認為：形式最純粹的紀錄劇，可富含資訊又有娛樂性，這是傳統紀錄片難以做到的。紀錄片雖然主觀，但描繪的仍是真實時空中的人與事；相反地，在「寫實主義」的紀錄劇中，事件是被重新結構過的。因此，紀錄劇可說是：電視公司根據事實，依賴對白、演員、布景與服裝，去重新創造過去的事件 (Hoffer and Nelson: 65)。

前英國格拉納達電視公司 (Granada Television) 紀錄劇部門的主管伍德海德 (Leslie Woodhead) 則認為：應該把紀錄劇這種形式想成是介於「新聞重建」與「相關的戲劇」這兩個極端之間的一種光譜，具有無限逐漸變異的可能形式。而在各種變異之中，不論是深入調查的新聞記者、紀錄長片創作者，或是有想像力的編劇等，都會想要加以採用（轉引自 Rosenthal, 2002: 21–22）。

因此，英、美的電視臺對於紀錄劇的態度是截然不同的。英國人認為：紀錄劇是將政治或社會調查的報導予以重建，其創作者主要來自新聞部門，目的在於盡可能正確地重建歷史；主要的例子包括《凱西回家吧》，以及《喀羅登戰役》與《戰爭遊戲》這 2 部偽紀錄片[18]。美國人則認為：紀錄劇主要可用於處理娛樂性的傳記，以及羶色腥的醜聞，製作單位主要是戲劇或娛樂部門 (ibid.: 23)。

[18] 雖然偽紀錄片與紀錄劇在定義上有所不同，但《喀羅登戰役》與《戰爭遊戲》這 2 部影片卻因為在內容屬性與創作方式上，都能滿足偽紀錄片與紀錄劇這 2 種類型的特徵，因而既是偽紀錄片也是紀錄劇。

《根》

《大屠殺》

《核爆之後》

《辛德勒的名單》

《勇者無懼》

到了 1970 與 1980 年代，英、美的電視紀錄劇，除了處理重要題材之外，也會處理一些較為普通的題材。例如，美國的迷你影集《根》(*Roots*, 1977) 以及 《大屠殺》 (*Holocaust: Story of the Family Weiss*, 1978)，是處理美國歷史或國際史上的重大問題；《核爆之後》(*The Day After*, 1983)則仔細探討冷戰時眾所關心的核子軍備競賽 ；另外，沙烏地阿拉伯王國與英國的外交關係，更曾因 1980 年的英國紀錄劇《一位公主之死》(*Death of a Princess*) 而暫時中止[19] 。

後來，好萊塢電影在處理相似題材時，也都找得到對應的作品 (Lipkin, et al.: 19–20)。例如，史匹柏 (Steven Spielberg) 的作品之中， p. 471《辛德勒的名單》(*Schindler's List*, 1993) 即可對應到《大屠殺》，而《勇者無懼》(*Amistad*, 1997) 則可與《根》相對應。

紀錄劇至今仍然是好萊塢劇情片與美國電視臺《本週電影》節目中最具利基的類型。對戲劇專家艾德嘉 (David Edgar) 而言，紀錄 p. 438劇之所以會吸引美國觀眾，主要是因為編劇在分析當代一些不可置信的事件時，透過紀錄劇能讓人覺得可信 (credible)。因此，紀錄劇的責任是讓觀眾接觸他們感興趣但卻對其一無所知的事件 (Rosenthal, 1999b: 6)。

從美國影藝學院 (Academy of Motion Pictures Arts and Sciences) p. 500奧斯卡金像獎 (Academy Award) 的重要獎項得獎名單中，也可明顯看出紀錄劇在今日的好萊塢是一種重要的表現模式，例如：

[19] 本片講的是一位英國記者調查中東某伊斯蘭教國家的公主因為與情人通姦而被公開處死的故事 ， 一般咸信本片改編自沙烏地阿拉伯王國米沙爾 p. 457(Misha'al bint Fahd al Saud) 公主的真實經歷。該片在 1980 年 4 月於英國獨立電視臺 (Independent Television, ITV) 播出後，沙國政府即向英國政府 p. 516表達強烈抗議並企圖封殺影片 ， 引發英國媒體對沙國政府的做法產生反彈 。 但在沙國向英國採購的訂單一一流失之後，英國媒體也反過頭來檢討該片是否應該播出 。 沙國政府也向美國政府施壓要求禁播，但本片後來還是在美國公共廣播電臺 (Public Broadcasting Service, PBS) 播出 ， 此 p. 490後就幾乎不曾公開播出，也無法在其他管道看到。

《戰地琴人》

《王者之聲：宣戰時刻》(*The King's Speech*, 2010) 獲最佳影片獎、霍伯 (Tom Hooper) 獲最佳導演獎、弗斯 (Colin Firth) 獲最佳男主角獎與賽德勒 (David Seidler) 獲最佳原創劇本獎。

《戰地琴人》 (*The Pianist*, 2002) 的波蘭斯基 (Roman Polanski) 獲最佳導演獎、布洛迪 (Adrien Brody) 獲最佳男主角獎與哈伍德 (Ronald Harwood) 獲最佳改編劇本獎。

霍伯

《雷之心靈傳奇》(*Ray*, 2004) 的福克斯 (Jamie Foxx)、《柯波帝：冷血告白》(*Capote*, 2005) 的霍夫曼 (Philip Seymour Hoffman)、《最後的蘇格蘭王》(*The Last King of Scotland*, 2006) 的懷塔克 (Forest Whitaker)、《自由大道》(*Milk*, 2008) 的潘 (Sean Penn)，以及《林肯》(*Lincoln*, 2012) 的戴路易斯 (Daniel Day-Lewis)，都獲最佳男主角獎。

波蘭斯基

《黛妃與女皇》 (*The Queen*, 2006) 的米蘭 (Helen Mirren)、《玫瑰人生》 (*La Vie en Rose*, 2007) 的柯蒂亞 (Marion Cotillard)、《攻其不備》(*The Blind Side*, 2009) 的布拉克 (Sandra Bullock) 與《鐵娘子：堅固柔情》(*The Iron Lady*, 2011) 的史翠普 (Meryl Streep) 都獲最佳女主角獎。得獎名單可以一直列下去。

在《阮玲玉》這部影片中，香港導演關錦鵬指導演員張曼玉詮釋演出中國 1930 年代著名演員阮玲玉的生平，再呈現本片某些拍攝過程與結果，另外穿插同期演員之訪問以及本片導演與演員之評論影音，被認為包含 3 個層次：⑴阮玲玉的生平為主要層次；⑵阮玲玉被電影捕捉的影像成為資料影片而再現的第 2 層次；⑶本片重拍 (remake) 過去的重建 (reconstruction) 層次 (Cui: 485)。

阮玲玉

崔淑琴 (Shuqin Cui) 指出：過去與現在的 2 位女演員（明星）阮玲玉，代表 1930 年代的中國電影；而張曼玉則代表 1990 年代的香港電影。兩人成為本片互為文本 (intertextuality) 與交互反身 (interreflexivity) 的 2 個代表性女性圖像。影片中插入的旁白，則用來聯結影像與聲音，並詮釋歷史 (Cui: 488)。 p. 486

本片開場有如一般紀錄片，透過（擬似）旁白的畫外音（後來證實是導演的聲音）來提供阮玲玉的從影經歷，並搭配阮玲玉的電影劇照。然後，出現張曼玉接受訪問的情境，收尾在張為阮定性為傳奇人物之評價。此一「紀錄」段落，提供了一些資訊：⑴ 1930 年代上海女星阮玲玉的早年從影經歷；⑵ 1990 年代香港女星張曼玉與阮玲玉的對照；⑶本片非傳統劇情片（非傳統之紀錄劇），而是具有紀錄片訪問模式之元素。

關錦鵬顯然無意將《阮玲玉》拍成一般的名人紀錄劇，而想透過訪問及反身性等紀錄片元素，疏離觀眾入戲的心境，讓大家思考「1930 年代中國新女性與傳統社會間的矛盾」、「阮玲玉扮演銀幕上的中國新女性，相對於其在 1930 年代中國社會及上海電影界被男性主宰的處境間的反諷」、「演員與角色間的擬仿 (simulacrum)」與 p. 517「1930 年代上海電影製作模式與 1990 年代香港電影製作模式之對比」等議題。有學者認為：本片的一個重要層面即是對真實的質疑，讓觀眾可以從一個新的角度去檢視阮玲玉神話 (Stein: 218)。

秦漢飾演的唐季珊與
張曼玉飾演的阮玲玉

　　不過，就整體敘事結構而言，影片中關於阮玲玉生平的重建部
分，大體仍依據傳統好萊塢直線且透明的敘事模式，呈現阮進入聯
華公司後，幕前的電影表演與幕後的生活狀況，包括阮的丈夫張達
民藉由她與上海商人唐季珊之間的婚外情牟取利益，一直到阮自殺
與聯華公司眾人的悼念。

　　這些都是以類似傳統紀錄劇的重演方式來呈現，只有部分連戲
段落是透過紀錄片片段來呈現。例如，為了介紹張達民出場，導演
安排攝影機藉由鏡面拍攝攝影組正在拍攝張曼玉與關錦鵬的對談。
本段落除了為本片添加反身性（或後設電影）元素外，也提供了關
錦鵬對張達民的評價（「我覺得張達民在生活上或是感情上都有很多
不成熟的地方，都要阮玲玉來照顧他」）。影片接下來即進入重建段
落——阮玲玉返家，與母親、小玉一起吃飯，送戒指給張達民。

　　基本上，本段落反映了先前關錦鵬對阮與張之間關係的評價，
也顯示阮與張的關係（女人賺錢給男人花）有違傳統男女關係。

　　此外，影片在介紹與阮同期出道的女明星黎莉莉與陳燕燕時，

也再度運用紀錄模式。此一段落較為複雜，包含導演關錦鵬與演員張曼玉訪問黎莉莉與陳燕燕的錄像畫面，以及飾演陳燕燕的演員劉嘉玲，邊看著訪問錄像，邊與導演關錦鵬對談之畫面。

此段落傳達的資訊包括：⑴阮玲玉怕黎莉莉搶她的半壁江山；⑵黎莉莉透露她在阮去世時哭不出來；⑶導演透露阮曾教黎說國語與如何演戲。這些訊息相互矛盾，但⑵會在阮逝世後的重建場面中演繹出來。

本段落還出現導演訪問劉嘉玲「是否希望幾十年後還會有人記得她」。同樣的問題導演之前也問過張曼玉。她們的答案會被拿來做比較，顯示彼此的差異。

影片在呈現阮玲玉爭取演出「進步」的工人角色，以及阮與唐發生婚外情之重建段落後，插入另一段紀錄片段，是導演關錦鵬與演員張曼玉訪問《一代影星阮玲玉》一書的作者沈寂，請他評論阮與唐之間的結合關係。

沈寂的訪問段落，後來再出現在電影《新女性》(1935) 對新聞記者的批判性呈現引起新聞記者公會反彈的段落之後。沈以專家身分，說明此風波後來演變成新聞記者轉而攻擊本片女主角阮玲玉私生活不檢。導演進一步詢問此風波與張達民控告阮玲玉的關聯性，沈答說：兩者是相輔相成的。此段落近似傳統紀錄片的做法，仰賴專家或學者對一些問題提供答案或某種解釋。

在重建影片中最重要的一場戲（阮玲玉在《新女性》中飾演的韋明即將死去的那場戲）時，關錦鵬的敘事策略顯得較為繁複：

《新女性》的導演蔡楚生（梁家輝飾演）在指導阮（張曼玉飾演）時說：「妳本來要自殺求死，但現在要生存。妳要控訴，妳要反擊。我要在妳臉上看到這一切。」[20]　　　　　　　　p. 487

[20]　在關錦鵬的影片中，蔡楚生先前對阮玲玉說明當時一名自殺身亡的女明星艾霞的狀況時，曾對《新女性》片中以艾霞為藍本所塑造的韋明這個人物的處境做過相同的詮釋。艾霞是 1930 年代上海女星中，既能演又具

但阮（張）的演出讓導演認為不夠。蔡（梁）告訴阮（張），她的處境和韋明很相似，應把心中的抑鬱像火山般爆發宣洩出來。蔡（梁）還說：會在她的臉上打上一個比一個大的字幕「我要活」、「我要活」，要她的表情一個比一個強。

鏡頭此時拉近到阮（張）的特寫，再跳俯視遠景，接著跳導演與攝影組，並疊上中間字幕 (intertitle)：「《新女性》(1935)，導演蔡楚生」後，又跳回俯視遠景，此時攝影機開始推軌往前 (dolly in) 拍攝阮（張）的演出。蔡（梁）喊 "camera"（預備）、"action"（開始）後，畫面出現阮（張）的特寫（觀眾會假設是前一鏡頭中的攝影機所拍的）。蔡（梁）喊 "cut"（停），露出笑容，喊收工。

但阮（張）繼續哭泣，蔡（梁）與工作人員驚異，蔡（梁）趨前安慰。影片此時突然跳成（類黑白單色）俯視鏡頭，蔡（梁）周邊出現攝影機與麥克風釣竿拍攝阮（張）用白床單蓋臉痛哭。

然後有人（應是關錦鵬）喊 "cut"。關錦鵬：「阿潘，這個保留。家輝，你忘了揭開床單看 Maggie（張曼玉的英文名字）。」下一個畫面是：另一臺攝影機平視拍攝梁家輝坐在畫面左側床沿，看著白床單下的張曼玉，背景是剛才看見的電影攝影機與攝影組。影片接著跳接阮玲玉親身演出的完成影片，之後再跳到重建場景——蔡（梁）與阮（張）一臉嚴肅地在試片室看片。

這個段落包含了：⑴阮玲玉親身在《新女性》中演出的這場戲（黑白資料片段落）；⑵梁家輝與張曼玉重演《新女性》中的這場戲；⑶關錦鵬指導梁家輝與張曼玉演出《新女性》中的這場戲；⑷攝影機拍攝關錦鵬指導梁家輝與張曼玉演出《新女性》中的這場戲；⑸另一臺攝影機在拍攝《阮玲玉》重建《新女性》這場戲的過程。

p. 468 這麼繁複的反身性再現模式，表面上符合盧比 (Jay Ruby) 對於紀錄片反身性須呈現製作者 (producer)、製作過程 (process) 與製作成品 (product) 這 3 個元素的看法 (Ruby, 1988a: 65)。但若按盧比嚴

文采的作家明星，卻因為愛情困擾與演藝事業起伏而吞鴉片自殺。

格的定義，創作者須有意或故意呈現這些元素，並且讓觀眾知道他是由於認識論 (epistemology) 上的一些假設才用這種方式去建構一套問題並去尋找答案，則《阮玲玉》又不是那麼符合反身性作品的要件。p. 51

不過，相對於一些紀錄片的反身性元素（拍攝者與被拍攝者在拍攝中進行互動，並且被剪進影片裡）是出於意外，《阮玲玉》（以及方育平的《美國心》）則顯然是預先安排的，只是導演如此刻意安排的用意何在，在《阮玲玉》中顯得相當隱晦，觀眾容易各說各話。

例如，華裔電影學者張建德 (Stephen Teo) 認為：關錦鵬在文藝片敘事中插入紀錄片，產生了一種辯證與自我批評的文本，試圖透過自己的作品脈絡去「書寫」電影評論，並對 1949 年以前（共產黨成立政權以前）的中國電影提供一種史觀 (Teo: 192)。p. 48

史坦 (Wayne Stein) 則說：觀眾看到影片的製作過程，除了意識到攝影機的存在（因而讓電影的敘事不再是透明的）外，其實觀眾也被捲入影片中，成為事件的參與者 (Stein: 218–219)。p. 47

另一種看法則認為：本片透過融和劇情片與紀錄片的格式，將當代香港的後現代性與 1930 年代上海的現代性聯結起來。崔淑琴即指出：本片的後設電影敘事結構隱含了香港後現代與破碎性本質的不確定概念 (Cui: 30–32)。

透過劇情片與紀錄片的雙重元素，《阮玲玉》不僅重現一代傳奇明星的生與死，同時也透過片段的劇情／紀錄，去進行顛覆性評論。例如，前面提到的「1930 年代中國新女性與傳統社會間的矛盾」等論題，甚至藉由描繪聯華公司左翼電影工作者參與反日罷工與 129 救亡運動，來影射天安門事件[21]。p. 489p. 492

[21]　本片完成於 1992 年，為天安門事件爆發 3 年後。

Chapter 7
隨筆式紀錄片：隨筆電
影、自傳體（個人）紀
錄片、前衛電影

蒙　田

盧卡奇

莫賽爾

本　澤

阿多諾

赫胥黎

　　本章所要討論的，是從 1960 年代之後在全球各地出現，原本被視為是紀錄片倒退發展、自戀的、自我耽溺的（甚至在臺灣曾被稱為「肚臍眼視野」），用來自我表達的一種或許可以統稱為「隨筆式電影」(essayist cinema) 的紀錄片。這種紀錄片，到了 21 世紀，卻在全世界各地開花結果，儼然是獨立紀錄片（也就是在電視臺以外，主要在紀錄片影展）成為主流下的一種紀錄片類型。

隨筆電影的定義及其發展

　　一般都同意：隨筆 (essay) 一詞源自法國哲學家蒙田 (Michel de Montaigne) 於 1580 年出版的《隨筆集》(*Essais*)。對蒙田而言，「隨筆」是一種「嘗試」(attempts/tries/tests) 的方法，去製作出他已逐漸喪失的記憶、愛、友情、謊言、「作為一個怪公子哥兒」以及許許多多他在觀察與參與「過眼煙雲」時，腦海裡所偶然撿拾出來的，對一些常見或不常見的疑問的看法、評論或判斷。因此，有學者認為：蒙田所強調的是這種隨筆所具有的暫時性與探索性的本質 (Alter and Corrigan, 2017b: 1)。

　　對德國哲學家如盧卡奇 (Georg Lukács)、莫賽爾 (Robert Musil)、本澤 (Max Bense)、阿多諾 (Theodor Adorno) 等人而言，隨筆文學代表的是一種混雜的形式，其決定性的特性包括「運氣」、「嬉戲」、「非理性」，而其方法則是基於片斷式的游移，並未打算去推進所謂的真理 (ibid.: 8)。

　　赫胥黎 (Aldous Huxley) 則在 1960 年代把當代的隨筆區分為三大屬性：「私密自傳類」、「具體特定類」與「抽象普遍類」。大多數隨筆都只具有其中一、兩種屬性，但赫胥黎認為真正的隨筆應該把這三種屬性融合在一起。他與蒙田都相信隨筆應具有作者的個人主觀性 (ibid.)。

　　依據美國電影學者阿爾特 (Nora M. Alter) 與柯瑞根 (Timothy

Corrigan) 的說法，在蒙田之後數百年，來到 20 世紀時，隨筆也從文學領域衍生到攝影與錄像裝置。

在攝影方面，他們舉瑞斯 (Jacob Riis) 的攝影集《另一半人的生活方式》(*How the Other Half Lives*, 1890)、阿吉 (James Agee) 與伊文斯 (Walker Evans) 合著的 《讓我們現在來讚美名人》 (*Let Us Now Praise the Famous Men*, 1941)，以及羅瑟樂 (Martha Rosler) 的《兩種不恰當描述系統中的包厘街》 (*The Bowery in Two Inadequate Descriptive Systems*, 1974–1975)，作為攝影隨筆的例子 (ibid.: 1)。

《讓我們現在來讚美名人》

在錄像裝置藝術方面的例子則有 ： 阿康弗拉 (John Akomfrah) 的 《未完的對話》 (*Unfinished Conversation*, 2012)[1] ， 與朱利安 (Isaac Julien) 的《萬重浪》(*Ten Thousand Waves*, 2010)[2] 。甚至像馬蓋 (Chris Marker) 的《第二人生》(*Second Life*, 2009)[3] ，或科辛斯基 (Kosinski) 在 YouTube 上的頻道[4] ，這類數位平臺中的作品，也都被認為是一種隨筆媒體 (ibid.: 1–2)。

《未完的對話》

但是，阿爾特與柯瑞根認為 ： 在所有現代媒體中，隨筆電影 (essay film) 算是最具創意，最常見，也最重要的一種隨筆形式。在當代非洲、東亞與南亞都可見到隨筆電影，因而是一種全球性的媒體形式 (ibid.: 2)。

《萬重浪》

對於什麼樣的電影能被稱為「隨筆電影」，或是隨筆電影要如何定義、有何特徵或要件，學者們至今卻仍然眾說紛紜，莫衷一是。

柯瑞根指出：隨筆電影是介於虛構與非虛構、新聞報導與自白式的自傳、紀錄片與實驗電影之間。它很難被歸類，有時很難被理解，彼此更常常無法產生關聯；它具有紀錄片的外觀，但是或多或少經過了個人觀點的過濾。他認為隨筆（電影）很難定義與解釋，

《第二人生》

① 參見：https://vimeo.com/220981137。

② 參見：https://www.youtube.com/watch?v=0c8HH3v11jQ。

③ 參見：https://vimeo.com/181545407。

④ 參見：https://www.youtube.com/channel/UCYaZy_vgaloh310TNw6Pikw。

正是它為何如此富有創造力的原因 (Corrigan: 4)。

德國電影學者愛爾賽薩 (Thomas Elsaesser) 則指出：隨筆電影與紀錄片、劇情片、資料片、編纂電影都有交集。它比紀錄片更「主觀」，不像紀錄片那樣講求證據力，而是有更多猜測、更多提議。它的主觀性表現在：它與事實正確性 (veracity) 或求證 (verification) 的關聯性比較曖昧不明，其陳述的語調也比紀錄片更具嘲諷性，往往會自我否定，甚至是會故意誤導觀者。但是，隨筆電影的「主觀性」正是它吸引人的一個地方 (Elsaesser: 240)。

拉斯卡洛里

愛爾蘭電影學者拉斯卡洛里 (Laura Rascaroli) 認為 ： 在全世界的電影評論家及創作者接受或採用隨筆電影作為一種電影創作手法的時候，卻也在抗拒給隨筆電影一個封閉式的定義。她認為隨筆式的電影雖然很難作為紀錄片傳統概念中的一種類型，但還是有一些特徵：後設語言性 (metalinguistic)、自傳性、反思性、具有明確的作者（作為原點與參考點）、具有主觀的個人觀點、採用與觀者對話的傳播結構 (Rascaroli, 2009: 3)。

拉斯卡洛里在檢視了羅帕鐵 (Phillip Lopate)、 柯瑞根、 雷諾夫 (Michael Renov) 與亞瑟 (Paul Arthur) 等 4 位學者對於隨筆電影的討論後，認為他們都指出了隨筆電影的一些特點，但是她也特別指出 2 個隨筆電影在形式上的指標，就是：反思性 (reflectiveness) 與主觀性 (subjectivity)。

反思性是因為隨筆本來就是個人對於某些問題進行的一種批判性的反思；不是匿名的或集體性的，而是單一作者的意見；不是表象的事實報導，而是提供個人的、深入的、引發思考的反思 (ibid.: 29–33)。「意見」或「聲音」(voice) 在隨筆電影中是非常重要的，影片中不僅要有作者個人的意見，並且要被講述出來（無論是用旁白或作者的現身說法）(ibid.: 36)。

隨筆電影的主觀性則見諸於「其文本發聲的主體即是作者」的這種表現方式上。在隨筆電影中，發聲者不僅體現在旁白敘述者身

上，更無論他（她）是獻聲不見身或直接在銀（螢）幕上現身，影片的文本都代表作者的觀點，只是隨筆電影的作者（就如同隨筆文學一樣）也會質疑自己的作者身分及主觀性 (ibid.: 33)。

隨筆電影的另一個重點是：影片的作者（發聲者）會試圖直接與觀者建立對話。旁白中的「我」，即會明確也強烈地把「你」[5] 給牽扯進來。「你」被呼喚來參與及分享發聲者的反思。拉斯卡洛里即認為這是隨筆電影形式的深層結構中的主要層面 (ibid.: 34)。

但是，隨筆電影的作者（也如同隨筆文學一樣）並不會假裝他（她）發現了什麼真理，而是提出問題。影片的發聲者呈現的是個人的、主觀的沉思，去讓觀者自己到別的地方找答案。拉斯卡洛里認為：隨筆電影的意義即是透過此種對話方式而被建構起來，觀者因此扮演很重要的角色 (ibid.: 36)。

《榮軍院》

如果隨筆電影的作者可以只透過影像就能和觀者進行對話，也就是發聲者可以只藉由影像表達出一種論點，而無須使用旁白評論就能和觀者產生對話，那麼這種電影當然可以被視為是隨筆電影。但是，拉斯卡洛里認為：觀者通常很難會把這樣的電影體會成隨筆電影。她主張隨筆電影必須同時使用視覺與口述語言才能與觀者進行對話 (ibid.: 37)。

《雕像也死了》

隨筆電影至少在 1930 年代的法國就已經出現了。到了 1950 年代，法國更出現了由創作者及知識分子開創性地製作出的反身性作品，如伊蘇 (Jean-Isidore Isou) 的 《毒液與永恆》 (*Traité de Bave et d'Éternité*, 1951)、佛蘭朱 (Georges Franju) 的 《榮軍院》 (*Hôtel des Invalides*, 1951)、雷奈 (Alain Resnais) 的《雕像也死了》(*Les Statues meurent aussi*, 1953) 與《夜與霧》(*Nuit et brouillard*, 1955)、《世界所有的記憶》(*Toute la mémoire du monde*, 1956)，還有馬蓋的《北京的星期天》 (*Dimanche à Pékin*, 1956) 與 《西伯利亞來鴻》 (*Lettre de*

《北京的星期天》

463

[5] 拉斯卡洛里認為：這裡的「你」不是指泛泛的一般觀眾，而是具體的觀者 (Rascaroli, 2009: 34)。

《西伯利亞來鴻》

《一名懷孕婦人的日記》

Sibérie, 1958)、華妲 (Agnès Varda) 的 《一名懷孕婦人的日記》(*L'Opéra-mouffe*, 1958)、考克多 (Jean Cocteau) 的 《奧菲爾斯的遺囑》(*Le Testament d'Orphée*, 1959)、德博 (Guy Debord) 的《幾個人經過簡短的時間單位》(*Sur le passage de quelques personnes à travers une assez courte unité de temps*, 1959) 等 (Rascaroli, 2017: 1)。

阿爾特與柯瑞根則採取比較寬鬆的認定方式，認為：從 1890 年代末的旅遊短片 (travelogues)、專題片 (topicals) 到配合講演的影片 (lecture films)，由於這些類似紀錄片風格的影片或教育影片旨在傳達資訊或觀念 (而非為了娛樂)，因此已經具有隨筆類型的初期徵候 (Alter and Corrigan, 2017b: 2)。

《小麥的一角》

他們甚至認為：格里菲斯 (D. W. Griffith) 於 1909 年執導的《小 p. 44 麥的一角》(*A Corner in Wheat*) 也算是一部隨筆電影。因為這部影片的內容是關於資本主義對小麥貿易的剝削，被當時的人認為是「……攸關大眾利益的重大題材的一次討論、一篇論文、一則隨筆……」。1909 年的一篇影評接著說：「……（然而，）沒有任何演說家、社論撰述者或隨筆作家能如此強烈且有效地呈現出本片所傳達出的思想。這再次顯示電影作為一種傳達想法的工具之力量與能力」(ibid.；轉引自 Tom Gunning, 1999: 135)。

在 1920 與 1930 年代，歐美出現的混雜紀錄片與前衛電影類型的電影創作方式，也被一些學者與評論者視為為隨筆電影打下了基礎，例如城市交響曲類型（城市電影）與布紐爾 (Luis Buñuel) 執導的嘲諷式旅遊片《無糧之地》(*Land without Bread*, 1933) (ibid.: 2)。

在阿爾特與柯瑞根的眼中，1920 與 1930 年代這些影片開始對於紀錄片題材（如俄國都會日常生活、法國度假小城的社會階級或西班牙貧窮的農村社區）予以私密化、美學化或進行反諷的方式，讓人察覺到隨筆電影的另一種焦點，也就是：用電影來與日常現實做隱晦、間接的相遇[6] (ibid.: 2–3)。

[6] 原文是 "an oblique cinematic encounter with everyday realities"。

此外，維爾托夫 (Dziga Vertov) 歌頌列寧 (Vladimir I. Lenin) 的
《關於列寧的三首歌》(*Three Songs about Lenin*, 1934)、荷蘭的伊文
思 (Joris Ivens) 與比利時的史托克 (Henri Storck) 合導的《波林納吉
的苦難》(*Misère au Borinage*, 1934)（關於比利時煤礦工人罷工後的
遭遇），也都被認為是隨筆電影早期的代表 (Rascaroli, 2017: 3)。

《關於列寧的三首歌》

《波林納吉的苦難》

阿爾特與柯瑞根認為：這些早期的電影再現實驗，已經確定出
現了許多文學隨筆及隨筆電影的特徵：(1)融合事實與虛構、(2)混合
藝術電影與紀錄片的風格、(3)將個人或主觀觀點予以突顯
(foregrounding)、(4)以公眾的生活作為一種焦點、(5)聲音與影像論述
之間有一種戲劇張力，以及(6)作品與觀眾及觀者之間產生一種對話
性的相遇 (Alter and Corrigan, 2017b: 3)。

但是，最常被提到的例子則是艾森斯坦 (Sergei Eisenstein) 早期
談到的隨筆電影。包括法國的阿斯特魯克 (Alexandre Astruc) 在內的
許多理論家與評論家，都認為艾森斯坦是第一位正式提出隨筆電影
這個概念的人。

艾森斯坦在完成《十月》(*October*, 1928) 後，計畫根據馬克思
(Karl Heinrich Marx) 的《資本論》(*Das Kapital*, 1867) 製作一部電
影，作為一個政治與社會科學的論述。1928 年 4 月，他如此形容這
個計畫：「《資本論》的內容（其目標）現在被制定為：教導工人如
何辯證地思考」、「去展現辯證的方法。這就意味著要（大約）使用
5 個非形象式的篇章……。對歷史事件做辯證分析。對於科學問題
的辯證。對於階級鬥爭的辯證……。」(Eisenstein: 10)

阿爾特

柯瑞根

阿爾特與柯瑞根認為：這預示了後來許多隨筆電影的核心目標，
也就是去激發思想。艾森斯坦並未能完成此計畫，僅留下日記談到
如何根據抽象思想與概念去製作新形式的實驗電影，以及他所面臨
的挑戰 (Alter and Corrigan, 2017b: 9)。

達達主義前衛電影創作者李希特 (Hans Richter) 則被認為是第
一位明確討論隨筆電影概念的人。他在 1940 年撰寫了一篇短篇隨筆

李希特

文章〈電影隨筆：一種新型態的紀錄影片〉(The Film Essay: A New Type of Documentary Film)。文章中提議：「紀錄影片被賦予一個任務，讓想像出來的概念被視覺化。甚至讓看不見的那些，都必須能被看得見。我所說的重點，就是排演出來的場面，以及再製出來的事實，其目標是要讓問題、思想，甚至是想法，都能讓每個人理解。因此，我認為『隨筆』這個語詞是很適用於這一類形式，因為即便在文學上，『隨筆』這個語詞也是用來處理艱難的題材與主題，讓它們變成一種易於理解的形式」(Richter: 90–91)。

李希特認為隨筆電影與紀錄片不同。紀錄片必須描繪外在現象，受到依時間順序去呈現事件段落的限制。而隨筆電影則可以從任何地方擷取素材，在時空中自由奔放；可以客觀再現，也可以使用幻想寓言或安排出來的場面；可以使用真正存在的或被創造出來的所有東西，只要它們能讓根本性的想法被看見 (ibid.: 91–92)。

拉斯卡洛里認為：李希特在這篇文章中指出了隨筆電影形式的一些主要特質，如一般電影類型的跨界與雜交、創新及不受電影習慣做法或表現方式的限制、複雜性與反身性 (Rascaroli, 2017: 3)。

詹寧斯 (Humphrey Jennings) 在二次大戰期間所製作的《傾聽英國》(*Listen to Britain*, 1942) 與 《寫給提摩西的日記》(*A Diary for Timothy*, 1945)，也被阿爾特與柯瑞根認定為文學隨筆或隨筆攝影的電影版。詹寧斯在這兩部宣傳片中，藉由一種私密性的旁白，以一個創作者的身分，將他對於第二次世界大戰的理解予以影像化，並且對於英國在這場戰爭期間的大眾危機，創作了一種複雜並極為文學性的反思 (Alter and Corrigan, 2017b: 3)。p. 44

和隨筆電影的誕生有關係的人，經常被提起還包括法國的阿斯特魯克。他在 1948 年一篇名為〈一種新的前衛的誕生：攝影機鋼筆〉(The Birth of a New Avant-Garde: La Caméra-Stylo) 的隨筆文章中，創造了「攝影機鋼筆」(caméra-stylo) 這個詞。他說：「藝術家在此種形式中，可藉以表達其思想，無論此思想是如何抽象，也可

阿斯特魯克

以將其執念，像用當代隨筆或小說那樣地充分轉譯出來。因此，我想將此種電影的新時代稱為攝影機鋼筆的時代。這個象徵感覺十分精確；意思是說，電影將能逐漸掙脫視覺性事物的霸權，從為影像而影像、從立即且具體的敘事需求，變成一種像書寫語言那樣具有彈性且細緻的寫作工具」(Astruc, 1948a)。阿斯特魯克的文章並非專門討論隨筆電影，但是他在比較電影與文學後，主張未來有一種能以彈性且立即的方式表達出思想的電影 (Rascaroli, 2017: 3)。

　　除了他較為人知的〈一種新的前衛的誕生〉外，阿斯特魯克在1948 年也寫過〈電影的未來〉(The Future of Cinema)。這篇隨筆文章則提倡一種「拍成電影的哲學」(filmed philosophy) 的電影類型。這是阿斯特魯克把「攝影機鋼筆」的論點予以強化的想法 (Alter and Corrigan: 9)。他在此篇隨筆中宣稱：「正在誕生的電影將更接近一本書而非一場表演；其語言將會同時是隨筆式、詩意的、戲劇的與辯證的。」(Astruc, 1948b: 95)

　　到了 1955 年，歐洲藝術電影與實驗電影聯盟 (European confederation Cinéma d'art et essai) 參與形塑了所謂的「先進歐洲藝術電影」，並讓「電影隨筆」(essai cinématographique) 這個詞在1950 年代中葉的法國被常常使用 (Alter and Corrigan, 2017b: 3)。

　　但隨筆電影在二戰後能開始受到重視，最重要的推手或許是極具影響力的法國影評家巴贊 (André Bazin)。他把馬蓋的《西伯利亞來鴻》名為隨筆電影，將之定性為一種新形式的電影，說它是「以紀錄片為基礎的影片中前所未見的」(Bazin: 103)。

巴　贊

　　巴贊說：「我會建議以下約略的描述：《西伯利亞來鴻》是一篇關於西伯利亞的過去與當今現實的隨筆，以一種用電影拍攝出來的報導形式呈現。或者，借用維果 (Jean Vigo) 對於《尼斯即景》(On the Subject of Nice, 1930) 的說法（『一個紀錄片觀點』），我會說它就是一篇用電影記錄下來的隨筆。重要的是『隨筆』這個詞，其意義與文學上的隨筆相同——這篇隨筆同時具有歷史性與政治性，並且

p. 477

也是由詩人所撰寫的」(ibid.)。巴贊並稱讚馬蓋在影片中採取「從耳到眼」的「水平」蒙太奇方式[7]，透過聲軌與影像軌之間產生辯證的意義，顯示出其慧眼。 p. 51

這個時期，歐洲的新浪潮電影也在探索好萊塢電影外的另類電影形式。無論是東歐（波蘭、捷克）或西歐（法、英、義）的青年導演，都開始採用融合紀錄片與其他形式的隨筆形式，並用它來為「進步／左翼的意識型態」或政治服務 (Alter and Corrigan, 2017b: 3)。

李維特

1955 年，《電影筆記》 (*Cahiers du cinema*) 雜誌的編輯李維特 (Jacques Rivette) 在一篇談羅賽里尼 (Roberto Rossellini) 的文章中， p. 46 就極推崇義大利新寫實主義（尤其是羅賽里尼）的作品，認為它們 p. 51 正在為電影形塑出一種新的隨筆觀點 (ibid.: 3)。拉斯卡洛里則認為這可能是最早一篇把一部電影與隨筆（尤其是抽象的隨筆）、自白、航海日誌、親密日誌做比較的文章 (Rascaroli, 2017: 2)。

李維特在這篇文章中指出：羅賽里尼如鉛筆般地使用攝影機，畫出一幅幅時間草圖 (sketch)，或草稿 (draft)，不斷出現在觀眾眼前 (Rivette: 194)。他認為：在 《游擊隊》 (*Paisa*, 1946)、 《德意志零年》 (*Germany Year Zero*, 1948) 以及 《歐洲 1951 年》 (*Europa '51*, 1952) 這些影片中，都是典型的構圖不佳、不完整的草圖，正像是我們日常生活的寫照 (ibid.: 195)。

《游擊隊》

《德意志零年》

李維特尤其認為《義大利之旅》 (*Viaggio in Italia*, 1954) 正是蒙田式的隨筆，毫無顧忌地談論導演自己，愈來愈像業餘電影、家庭電影 (ibid.: 196)。而誠如阿爾特與柯瑞根所說：業餘電影、家庭電影正是隨筆式電影的特質。他們認為：家庭電影與業餘電影就如同 1950 年代之後的隨筆電影那樣，都在宣揚個人的、過渡性的 (transitional)、非權威性的，以及相對而言較不具形式的個人主觀

《歐洲 1951 年》

《義大利之旅》

[7]　一般的蒙太奇是靠前一個鏡頭與後一個鏡頭之間的關係 （也就是一種垂直的關係）去產生意義，而巴贊在此處所說的「水平」蒙太奇，意指一個鏡頭的影像與該鏡頭的聲音之間的水平關係所產生的意義。

性，用物件來自我定義的一種活動，以取代敘事那種有目的的組織方式 (Alter and Corrigan, 2017b: 4)。李維特說：「《義大利之旅》……，以其絕對的清晰，終於提供了至今尚被陷在敘事之中的電影一個隨筆的可能性」(Rivette: 199)。

依據阿爾特與柯瑞根的說法，在李維特發表上述文章後不久，柏區 (Noël Burch) 則主張：以電影式的素描作為隨筆形式的歷史原型與指標，也同樣在思維過程中成為產生公共主體性的媒介 (Alter and Corrigan, 2017b: 4)。

柏區在 《電影實務理論》 (*Theory of Film Practice*) 一書中討論非虛構電影時，認為法國導演佛蘭朱的 《野獸之血》 (*Le Sang des bêtes*, 1949) 以及（尤其是）《榮軍院》是電影隨筆最早的範例。

《野獸之血》

他認為：與「老派紀錄片」相比，這兩部影片不再是對真實世界做客觀的轉譯，而是「透過影片本身的組織去闡述正反論點」。他指出：這兩部電影是「沉思」(meditations)，而其題材則是「意念間的衝突」 (conflict of ideas)。更重要的是：這些衝突會產生出結構 (Burch: 159)。柏區認為：佛蘭朱因而是唯一成功利用既存素材去創造出真正隨筆的電影導演 (Burch: 160–161)。

比較令人疑惑的是，柏區的論點其實並未被後來的學者支持或反駁。因為他其實並未對於「電影隨筆」(film essay) 到底是什麼做出界定，只認為隨筆電影是一種新的紀錄片，特別與當代相關，合乎當代需求 (ibid.: 158)。拉斯卡洛里認為：學界在討論隨筆電影時，會一再強調它的現代屬性及與當代的關聯性 (Rascaroli, 2017: 4)。

阿爾特與柯瑞根指出：在佛蘭朱之後的電影隨筆，最明顯的是高達 (Jean-Luc Godard) 於 1960 年代執導的《她的一生》(*My Life to Live*, 1962)、《一個已婚女人》(*A Married Woman*, 1964) 與《男性女性》(*Masculin, Féminin*, 1966) (Alter and Corrigan, 2017b: 4–5)。高達並在其 1960 年代的 「維爾托夫時期」，開始稱自己的電影為隨筆[8]。

p. 440

《男性女性》

例如，他接受訪問時即曾說過：「作為電影評論人時，我認為自己是電影創作者。今天我依然認為我是電影評論人；就某方面而言，我確實是，而且比以往任何時間都更是電影評論人。我並非寫出一篇影評文章，而是拍出一部影片，但在影片中納入了評論的層面。我把自己想成是隨筆作家，用小說的形式去生產隨筆，或以隨筆的形式去生產小說；只是，我並未書寫，而是把它們拍成影片」（ibid.: 5；轉引自 Milne: 171）。這種把拍電影與寫作相比，即著眼於隨筆電影可像隨筆文學一樣，具有個人性（私密性）與知識性。

　　拉斯卡洛里認為：隨筆電影在 1960 年代快速蔓延全球，並被認定為一種電影製作形式及評論的電影類別，這件事則毫無爭議（Rascaroli, 2017: 3）。她舉出世界各國在 1960 年代出現的隨筆電影的例子，包括：德國克魯格 (Alexander Kluge) 與夏孟尼 (Peter Schamoni) 執導的《石頭暴行》(*Brutalität in Stein*, 1961)、伊朗法羅克札德 (Forugh Farrokhzad) 的 《房子是黑色的》 (*Khaneh Siah Ast*, 1963)、智利與法國合製由伊文思執導之旅遊片《在瓦爾帕萊索》(*À Valparaiso*, 1963)、義大利導演帕索里尼 (Pier Paolo Pasolini) 的《憤怒》(*La Rabbia*, 1963)、法國波雷 (Jean-Daniel Pollet) 與德國雪朗多

《石頭暴行》

《東風》

《一切安好》

⑧　1968 年，高達與戈航 (Jean-Pierre Gorin) 合組 「維爾托夫小組」 (Dziga Vertov Group)，以製作教條式的公社電影。此時期的這批電影受到布萊希特 (Bertolt Brecht)「疏離劇場」的影響，採用馬列主義自我批判的概念，以獨立於電影產業之外的方式生產，並以致力於左翼政治的人士為主要觀眾（因而與高達以前的同事們在作者論的旗幟下製作的電影相對立）。這批電影討論的議題包括：英國的階級制度、如何擺脫資產階級的意識形態、激進電影的歷史、巴勒斯坦議題等。主要電影包括：《像其他那樣的電影》(*Un Film Comme Les Autres*, 1968)、《英國之聲》(*British Sounds*, 1969)、《真理》(*Pravda*, 1969)、《東風》(*Wind from the East*, 1970)、《義大利的鬥爭》(*Struggle in Italy*, 1970)、《弗拉迪米爾與羅莎》(*Vladimir and Rosa*, 1971)、《給珍的信》 (*Letter to Jane*, 1972)、《一切安好》 (*Tout Va Bien*, 1972) 與《此地與他處》(*Here and Elsewhere*, 1976)。

p. 42

夫 (Volker Schlöndorff) 合導的 《地中海》 (*Méditerranée*, 1963)、墨西哥賈梅茲 (Rubén Gámez) 的 《秘方》 (*La fórmula Secreta*, 1965)、蘇聯導演羅姆 (Mikhail Romm) 的 《日常的法西斯》 (*Ordinary Fascism*, 1965)、日本導演大島渚 (Oshima Nagisa) 的 《李潤福的日記》 （ユンボギの日記 , 1965)、 阿根廷導演索拉納斯 (Fernando Solanas) 與格提諾 (Octavio Getino) 的 《煉獄時刻》 (*La Hora de Los Hornos*, 1968)、 亞美尼亞導演佩雷西安 (Artavazd Peleshian) 的 《我們》 (*Menq*, 1969) (Rascaroli, 2017: 3–4)。

《秘方》

第二次世界大戰之後，美國的實驗電影興起。1960 年代之後，由於新的輕便型電影與錄像、錄音技術誕生，紀錄片出現「直接電影」與「真實電影」的製作模式，開始強調更具創意與更私密的題材與內容。

《李潤福的日記》

到了 1970 年代，一些早已存在的文學、藝術與影像形式，例如日記、回憶錄、書信往來、遊記、自畫像、家庭電影、政治講演等，都被整合進電影與媒體實踐之中，跨越了各種傳統邊界。此時期的兩部指標性作品，分別是實驗電影創作者梅卡斯 (Jonas Mekas) 的隨筆日記 《失去，失去，失去》 (*Lost, Lost, Lost*, 1976) 與電影導演威爾斯 (Orson Welles) 的 《贗品》 (*F for Fake*, 1974) (Alter and Corrigan, 2017b: 5)。

《煉獄時刻》

隨筆電影和直接電影、真實電影一樣，在 1960 年代開始在歐美興盛起來的原因，拉斯卡洛里認為是西方在 1960 年代興起的個人意識及追求反主流的潮流。這個時期，人們渴望民主、參與社會、表達意見。因此，之後的隨筆電影往往是反對派、後殖民主義者、外來者、被放逐者、女性主義者、各種非主流性傾向者等社會非主流人士所製作的。而這正是由於隨筆電影具體地實現了他們夢想中那種不受制於製作體制，也能逃避各式審查管制，具個人批判性表達的電影 (Rascaroli, 2017: 5)。

《贗品》

例如，巴西的電影創作者侯夏 (Glauber Rocha) 於 1965 年提出

侯 夏

索拉納斯

格提諾

的「飢餓美學」(The Aesthetics of Hunger) 及阿根廷的索拉納斯與格提諾在 1960 年代末提出的「第三電影」(Third Cinema)，都將電影引入了一種革命政治。在阿爾特與柯瑞根的眼中，他們代表隨筆電影的第三個重要傳統——從鬥爭革命中出現的另類電影，都是以書寫與拍攝出的隨筆作為主要工具 (Alter and Corrigan, 2017b: 5, 10)。

1969 年索拉納斯與格提諾在〈邁向一種第三電影〉(Toward a Third Cinema) 這篇文章中，呼籲製作一種無法被體制（即好萊塢）整合，並且不是體制所需要的電影，或製作直接且明白地對抗體制的「反體制且在體制外」的解放電影——也就是「第三電影」(Solanas and Getino: 4–5)。

他們說：「『第三電影』的人，無論是『游擊電影』(guerrilla cinema) 或是一種『電影行動』(film act)，運用它所涵蓋的無限類別（電影書信、電影詩、電影隨筆、電影宣傳冊、電影報導等），最重要的是以具有某種主題的電影（用群眾的電影對抗個人的電影，作戰群體電影對抗作者電影，提供資訊的電影對抗新殖民主義提供錯誤資訊的電影，重新捕捉現實的電影對抗逃避現實的電影，攻擊的電影對抗被動的電影）去對抗電影產業的人物電影」(ibid.: 10)。

雖然索拉納斯與格提諾在這篇文章中讚揚馬蓋在法國用 8 毫米電影設備去培養工人拍攝「自己看世界的方式，正如同他們用筆寫作那樣」，「是一種創作電影的新概念」(ibid.: 5–6)，但是他們只把電影隨筆當成從事革命與顛覆的游擊電影中的一種「激進的表達形式」而已。因此，除了阿爾特與柯瑞根外，較少見到有學者把索拉納斯與格提諾所提倡的第三電影視為一種隨筆電影[9]。

從 1980 年代起，隨筆電影成為全世界最具活力的一種電影實踐方式。在西歐出現了馬蓋的《沒有太陽》(*Sans Soleil*, 1983)、英國

《沒有太陽》

⑨ 拉斯卡洛里在其《隨筆電影如何思考》(*How the Essay Film Thinks*) 一書中細數 1960 年代隨筆電影的例子時，雖把索拉納斯與格提諾執導的《煉獄時刻》列入 (Rascaroli, 2017: 4)，但是對於「第三電影」的討論則很簡略。

兩個黑人製作團體「山可法影視合作社」(Sankofa Film and Video Collective) 的《紀念的激情》(*The Passion of Remembrance*, 1986) 與「黑人聲音電影合作社」(Black Audio Film Collective) 的《漢茲沃斯之歌》(*Handsworth Songs*, 1986)，以及德國導演法羅奇 (Harun Farocki) 的《世界的影像與戰爭的印記》(*Images of the World and the Inscription of War*, 1986) 與《工人離開工廠》(*Workers Leaving the Factory*, 1995)(Alter and Corrigan, 2017b: 5)。

《紀念的激情》

《漢茲沃斯之歌》

456
458
475
464

然後，北美也出現了麥克艾爾威 (Ross McElwee) 的《薛曼將軍的長征》(*Sherman's March*, 1986)、莫瑞斯 (Errol Morris) 的《正義難伸》(*The Thin Blue Line*, 1988)、鄭明河 (Trinh T. Minh-ha) 的《姓越名南》(*Surname Viet Given Name Nam*, 1989)、瑞格斯 (Marlon Riggs) 的《舌頭被解開了》(*Tongues Untied*, 1989) 等被阿爾特與柯瑞根認定的隨筆電影 (ibid.)。

《艾格妮撿風景》

此後，連著名的歐洲導演也開始拍攝隨筆電影。例如，英國賈曼 (Derek Jarman) 的《藍》(*Blue*, 1993)、法國華妲 (Agnès Varda) 的《艾格妮撿風景》(*The Gleaners and I*, 2000)、德國荷索 (Werner Herzog) 的《灰熊人》(*Grizzly Man*, 2005) 與溫德斯 (Wim Wenders) 的 3D 紀錄片《碧娜鮑許》(*Pina*, 2011)。

《碧娜鮑許》

近期其他重要的隨筆電影則有加拿大波莉 (Sarah Polley) 的《我們說的故事》(*Stories We Tell*, 2012)、柬裔法籍導演潘禮德 (Rithy Panh) 的《消失的影像》(*The Missing Picture*, 2013) 等。阿爾特與柯瑞根認為：這些電影繼續探索隨筆電影形式上的各種可能性，同時也驗證了傳統上不屬於主流電影（也就是介於紀錄片與實驗電影之間）的隨筆電影，在商業上的潛力 (ibid.: 5–6)。

《我們說的故事》

其他被稱為隨筆電影的重要影片，還包括一些著名電影創作者的名作。例如，雷奈的《夜與霧》、高達的《電影史》(*Histoire(s) du cinéma*, 1988)、俄羅斯導演蘇古洛夫 (Alexander Sokurov) 的《休伯羅伯幸運的人生》(*Hubert Robert: A Fortunate Life*, 1997)，以及美國

471

《消失的影像》

《休伯羅伯幸運的人生》

《洛杉磯自拍》

《麥胖報告》

導演安德生 (Thom Anderson) 執導的 《洛杉磯自拍》 (*Los Angeles Plays Itself*, 2003) 等。

此外，也有人把「隨筆電影」的名稱套在下列影片上：從維爾托夫的《持攝影機的人》(*The Man with a Movie Camera*, 1929) 到史珀拉克 (Morgan Spurlock) 的《麥胖報告》(*Super Size Me*, 2004) 與摩 p. 45 爾 (Michael Moore) 的《華氏九一一》(*Fahrenheit 9/11*, 2004)。這些影片其實涵蓋了「反身性」、「個人（私）電影」、「探索電影」等廣泛的紀錄片形式。

拉斯卡洛里主張：隨筆電影是一種跨界於紀錄片、藝術電影與實驗電影的電影形式。從 1950 年代中葉至今，許多電影會讓觀眾在觀看時覺得好像在閱讀電影版的隨筆文學，而不是在看一部紀錄片、電影詩或實驗電影 (Rascaroli, 2009: 1–2)。

如果採用較為狹義的定義，上述「隨筆電影」的共同特性（招牌）就是非正統性——技術形式上、題材上、美學上、敘事結構上、製作與發行上的非正統 (ibid.: 2)。

阿爾特與柯瑞根認為：隨筆電影在近年之所以會快速散播並受到歡迎，主要有下列原因：(1)數位科技讓影像製作成為普遍的活動，也讓各式社會議題的再現或真實本身的外貌更為私密化；(2)新媒體的發行與展示平臺也讓隨筆電影更容易被流傳 (Alter and Corrigan, 2017b: 6)。

拉斯卡洛里則認為：隨筆電影於 20 世紀末開始流行的起因有：(1)關於寫實主義與再現議題在觀念上的演進；(2)在非虛構影片領域中，更為曖昧且具挑戰性的紀錄片出現了，並且在發行上與觀眾反應上都獲得成功，讓學者開始挑戰一般普遍認為紀錄片就該絕對客觀的觀念 (Rascaroli, 2009: 3; 2017: 4)。

自傳體（個人）紀錄片

在隨筆電影中，較早為人所知的一個次類別，即是一般所稱的「個人紀錄片」(personal documentary)。個人紀錄片又被日本學者稱為「私電影」（私映画 I-film）[⑩]。而這個次類別又可再涵蓋「自傳體紀錄片」(autobiographical documentary)、「個人肖像紀錄片」（可再分為「自畫像」(self portrait) 與「家族畫像」(family portrait)）。

拉斯卡洛里認為：這類影片是屬於「隨筆式的電影」(essayistic cinema)，與真正的「隨筆電影」(essay cinema) 還是不同，主要差異在於個人紀錄片具有自傳性。她認為：自傳性的本質是理解個人電影的關鍵，尤其是自我的表演與再現這一部分 (Rascaroli, 2009: 106)。

p. 448

至於什麼是「自傳體紀錄片」？凱茲夫婦 (John S. & Judith M. Katz) 曾說：自傳體紀錄片是「關於自己或家人」，而且「在開始時，影片的主體和影片創作者有一種信任與親密的層次，這是其他影片未能或無意達到的」(Katz and Katz: 120; Lane: 3)。這個定義雖不令人完全滿意，因為許多自傳紀錄片並不見得只侷限在創作者與被拍攝者的親密性層次上，但讓我們暫且接受它。

著名的美國電影學者麥當諾 (Scott MacDonald) 則簡單說明個人紀錄片基本上是：使用真實電影的拍攝手法去探索家庭與朋友間

麥當諾

⑩ 參見那田尚史 (Nada Hisashi)(2005)，〈セルフ・ドキュメンタリーの起源と現在〉，*DocBox* No. 26，https://www.yidff.jp/docbox/26/box26-2.html（2020 年 3 月 26 日下載）。美國電影學者傑若 (Aaron Gerow) 則將「私映画」稱為「個人映画」。他認為：日本文學界流行的私小説很容易被引用成個人電影（個人映画），參見：http://www.yidff.jp/97/cat107/97c108-2.html（2020 年 3 月 26 日下載）。臺灣電影策展人聞天祥則將臺南藝術大學音像紀錄研究所學生所製作的以自己及家人、朋友為拍攝題材的紀錄片稱為「私紀錄」。參見聞天祥 (2008)，《私・Me 時代：我和我的…》（臺灣紀錄片美學系列），臺中：國立臺灣美術館。

的議題 (MacDonald: 12)。

最早研究自傳體紀錄片的美國學者雷諾夫則認為：自傳體的影視作品（包含自傳電影、自白錄像帶、電子隨筆，與個人網誌等）作為一種較新的文本建構媒體，應該以其所圍繞的社會關係來加以定義。例如，個人肖像（自畫像或家族畫像）即是一種家庭民族誌 (domestic ethnography)；自我在此與家族中的他者給綑綁在一起——自我意味著他者，他者則折射出自我 (Renov, 2004: xiii)。（p. 49）

p. 49

自傳體紀錄片的作者通常不是公眾人物，不是有很多知名作品的創作者，因而不是會被認出或造成很多人觀看的藝術家，反而往往是沒沒無聞的電影創作者。因此在觀看自傳體紀錄片前，我們對於作者的生平毫無所悉。此種情形好似我們去閱讀書寫的奴隸、俘虜的自傳，或是其日記、回憶錄一般 (Lane: 4)。

藍恩 (Jim Lane) 認為：自傳體紀錄片的作者較依賴其與歷史事件的實質互動程度，才能達到自傳的權威性。因此，此種紀錄片創作者的沒沒無聞，根本上影響了我們對於自傳文本的期待。觀眾所看到的往往是源自絕不屬於公共領域的事件，也很少在其他媒體看得到。這些通常就只是發生在不知名地點（例如創作者自己家裡）的日常私人事件；往往沒有公共文件可以驗證影片中記錄的事件。正因為這些事件無從驗證，因此我們對於其真實性的信任是暫時性的。此種暫時相信的狀態，就構成自傳體紀錄片說故事的基礎。紀錄片創作者就從這個基礎去產生自傳。紀錄片創作者通常是事件的見證者，由影片的影像與聲音提供證據，從而成為傳播歷史的社會中介者 (ibid.)。

雖然自傳體紀錄片的創作者對觀眾而言都是藉藉無名，但是有創意的自傳體紀錄片可以把日常事件與更廣泛的社會體制做連結。因此，藍恩認為：整體（美國）自傳體紀錄片就成為強有力的生產（美國）文化的場域，成為私人個體與歷史匯合的地點 (ibid.: 5)。

比起文字書寫的自傳，自傳體紀錄片在敘事完整度與規模上都

要小很多。觀眾從這些自傳體紀錄片中看到的，通常只是被攝影機與錄音機捕捉到的日常生活中的一些時刻，創作者再將這些時刻整合進一個有開場、中間與結尾的結構中。

藍恩認為：如果說自傳體紀錄片有從文字書寫的自傳中獲得任何啟發的話，那只會是從較不拘泥於形式的日記 (diaries)、筆記 (journals)，或小的自畫像或家族畫像中獲得。

他認為：自傳體紀錄片與文字書寫的自傳，相異的地方還包括敘事功能。書寫的文字，在符號學上是屬於任意的符號系統，也就是其文字本身作為實體符號與其所代表的真實事物之間並無物理上的關聯性；反之，影像與聲音的文本則是屬於被激發出來的、實體存在的符號系統，也就是其實體符號（影片中的影像與聲音）與其所代表的真實事物之間，是有物理上的關聯性的 (ibid.)。

但是，自傳體紀錄片倒也未必就因此受到傳統紀錄片再現真實的寫實主義傳統的限制。關於這一點，本文將會在後面討論到。

自傳體紀錄片與文字書寫的自傳相同的地方則有：⑴兩者都仰賴一般敘事方式 (narratives) 與小敘事 (micronarratives) 去呈現一段生活的過程；⑵兩者都把作者／敘事者／主要人物擺在聚焦點上，兩者的作者都是處於歷史上可被驗證的狀態——作者既是敘事者，也是故事的焦點；⑶受眾都可以在兩者中遇見焦慮的現代（白人）男性作者訴說關於他（們）的罪與救贖的故事，或是後現代（黑人）女性敘事者在解構歷史以便去講述歷史 (ibid.: 6)。除了第三點與非歐美國家的受眾比較無關之外，前兩項自傳體紀錄片的特質，本文將在後面再繼續討論。

自傳體紀錄片（又稱為「第一人稱紀錄片」）在美國成為一種紀錄片類型，是始於 1960 年代末。藍恩認為：美國 1960 年代自傳性的前衛實驗電影，為 1960 年代末期崛起的自傳體紀錄片鋪了一條大道 (ibid.: 8)。

其實，從 1950 年代開始，一些實驗電影創作者，如梅卡斯、布

萊克治 (Stan Brakhage)，已經開始使用極少的工作人員（甚至只有自己一個人）去拍攝及剪輯毫無商業價值的自傳性題材；其內容都是創作者日常生活中的一些事件及家庭生活的一些景象。許多學者都認為這些自傳性的實驗電影影響了隨後出現的自傳體紀錄片。

在本書第 1 章已經介紹過一些自傳性的前衛實驗電影的例子。這裡再列舉幾部著名的例子，如布萊克治記錄自己及妻子、小孩的家族畫像《窗・水・嬰・動》(*Window Water Baby Moving*, 1959)、《布萊克治：一部前衛家庭電影》(*Films by Stan Brakhage: An Avant-Garde Home Movie*, 1961)、《狗星人》(*Dog Star Man*, 1961–1964) 及《真誠》(*Sincerity*, 1973)；梅卡斯描寫自己以及紐約的立陶宛移民社區、他的家庭與朋友（很多也是前衛電影的創作者）的《日記、筆記與素描》(*Diaries, Notes, and Sketches*, 1949–1984)。這些其實都是家庭電影般的影片。

《狗星人》

《日記、筆記與素描》

布洛頓

《遺囑》

此時期其他重要的自傳性實驗電影，還有布洛頓 (James Broughton) 的《遺囑》(*Testament*, 1974)。據他自稱，「我以為這會是我最後一部影片。……這部影片是一幅自畫像，從我小時候一直跳到我想像中的死亡，來總結我追求情色上的超越，這是推動我所有的電影的動力。在這部影片中我混用了電影片段、靜照與各種安排的場面。」[11] 藍恩則認為：這部影片是對於年表與自傳的一次反省 (ibid.: 13)。

從 1960 年代末起，美國紀錄片創作者就開始製作紀錄片去呈現自己生活中的事件。受到自傳文學、實驗電影與紀錄片等不同來源的啟發，自傳體紀錄片的作者再現其世界的方式，從一開始就有相當的歧異——有表現型的，也有分析型或沉思型的。但自傳體紀錄片與自傳性的實驗電影不同的地方是：自傳體紀錄片中的世界是可辨識的、寫實性的，而不會是抽象的。

[11] 　參見：JamesBroughtonCinema, https://www.youtube.com/watch?v=Pn4j4uliOe8（2020 年 3 月 20 日下載）。

雖然說自傳體紀錄片中的世界是可辨識的、寫實性的，但是依照藍恩的說法，美國自傳體紀錄片的創作者在 1960 與 1970 年代，其實排斥了許多紀錄片傳統，尤其是直接電影的觀察模式。他們在電影中突顯自己，從而顛覆了直接電影那種疏離、客觀的紀錄片理想 (ibid.: 12, 15)。

影響美國自傳體紀錄片的另一股力量，藍恩認為是來自歐洲——尤其是胡許 (Jean Rouch) 與高達——影片中的反身性。美國紀錄片導演受到他們這些反身性電影的啟發，開始採用反身性策略去再現自己私人的日常世界 (ibid.: 12, 16)。

總結美國自傳體紀錄片於 1960 年代出現的電影根源，是來自下列 3 項：⑴自傳性題材的美國前衛實驗電影；⑵對於直接電影觀察模式的排斥；⑶反身性電影的崛起 (ibid.: 1)。

自從自傳體紀錄片此種形式於 1960 年代末被建立之後，它在形式上出現了各種可能性，從而改變了人們對於紀錄片的態度。過去都認為紀錄片只能用來探討嚴肅議題，不應該把創作者自己的「問題」拿出來討論。從 1970 年代中葉後，有愈來愈多人開始製作自傳體紀錄片。這股運動使得美國的自傳體紀錄片變得更為多樣化。

從 1960 年代末至 1980 年代末，紀錄片都是由受過電影技術訓練的人——主要是受過電影教育的新一代創作者——用 16 毫米影片製作的。到了 1980 年代之後，由於家用型攝錄一體機 (camcorders) 的出現，讓其他未受過電影技術訓練的人也能製作紀錄片。

美國紀錄片攝影機朝「內」看（或說是朝自己的「肚臍眼」看），就其社會背景來看，被認為是與 1960 年代出現的美國反文化 (counterculture) 及新左派 (New Left) 在 1970 年代的沒落有關。1960 年代末期的美國非主流文化，對於應該採取集體主義或個人主義的政治行動曾有過激烈辯論，造成社會緊張。許多左翼團體因而走上末路，促成新的另類政治——例如女性運動——在 1970 年代出現，

並強調（女性）個人經驗的政治本質 (ibid.: 19)。

1970 年代的女性運動帶來政治討論方向的改變——家庭與性別關係被搬到檯面上討論——也為自傳紀錄片搭好了舞臺，這是因為自傳紀錄片也是聚焦在分析家庭領域及個人與家庭的關係上 (ibid.: 19)。

從 1970 年代中葉起，愈來愈多各式各樣的人參與製作自傳體紀錄片，讓自傳體紀錄片有了更多樣性的發展。這些不同形式，藍恩認為至少包括：⑴使用「記筆記」(journal entry) 的手法去拍攝一個生活的故事；⑵親密的家族畫像與自畫像 (ibid.: 8–9)。

所謂「記筆記」的手法，是指持續一段時間拍攝日常生活中的事件，然後將這些事件按時間順序剪輯成的自傳體敘事。事件沿著歷時性的軸線出現，好似是以現在進行式第一次發生那般。藍恩認為：以此種方式組織起來的自傳紀錄片，在講述個人故事時，完全仰賴主題與人物在一段可以被確認的時間中產生轉變 (ibid.: 33)。

例如《大衛霍茲曼的日記》(*David Holzman's Diary*, 1967) 雖然是一部虛構的「偽紀錄片」，但它採用的敘事模式與之後真正的自傳體紀錄片非常相似，同時也預告了自傳體紀錄片的一些主要問題。

1970–1980 年代真正的自傳體紀錄片的重要例子包括：品卡斯 p. 46 (Ed Pincus) 的《日記 1971–1976》(*Diaries 1971–1976*, 1980)、蘭斯 p. 46 (Mark Rance) 的《死亡與唱的電報》(*Death and the Singing Telegram*, 1983)、麥克艾爾威的《薛曼將軍的長征》等。

柏林納

其中，品卡斯是與直接電影的健將李考克 (Richard Leacock) 一 p. 45 起創立美國麻省理工學院 (MIT) 電影學程的紀錄片導演。藍斯及麥克艾爾威則是品卡斯在麻省理工學院的學生。這個電影學程培養出美國大量拍攝自傳體紀錄片或個人紀錄片的電影創作者⑫。

1980 年代中葉之後，美國最重要的自傳體紀錄片創作者應該算是柏林納(Alan Berliner)。從《家庭相簿》(*The Family Album*, 1986)

《家庭相簿》

⑫　參見本書第 1 章 109–110 頁。

在許多國際影展參展並獲獎後，他就被認為是一名重要的實驗紀錄片創作者。

其後，他探討他外祖父一生故事的《親密陌生人》 (*Intimate Stranger*, 1991)，以及在《與誰何干》(*Nobody's Business*, 1996) 裡描繪他隱居且極端抗拒外人（以自己兒子為代表）的父親奧斯卡，與在《絕對清醒》(*Wide Awake*, 2006) 這部隨筆電影中探討自己長期受到失眠症的困擾，及在《以遺忘為詩》(*First Cousin Once Removed*, 2013) 中為自己亦師亦友的詩人暨翻譯家堂兄製作肖像，讓柏林納被許多人譽為「美國最頂尖的電影隨筆家」、「個人紀錄片創作的現代大師」[13]。

《親密陌生人》

《與誰何干》

《以遺忘為詩》

這些自傳體紀錄片或多或少都使用了個人危機的結構、檢視了自傳紀錄片在政治或倫理上所扮演的角色，並極度仰賴順時性的敘事方式去再現其時間性與故事性 (ibid.: 48)。

反觀家族畫像與自畫像的自傳紀錄片，在形式上比較依賴訪問及小敘事。肖像（畫像）式自傳紀錄片不像「記筆記」式的自傳體紀錄片那麼仰賴順時性敘事結構去呈現生活中的事件，也並不仰賴歷時性地記錄日常生活事件，反而是使用旁白、正式訪問、家庭電影資料片、靜照、錄音與互動式的拍攝方式，在呈現上並不常由情節驅動，沒有一個整體性的敘事，反而是把不同元素經過同步組織後，透過旁白（不同人物的口頭證詞或創作者第一人稱自述）來呈現，比較像類比式、象徵式或詩意式，而非敘事方式的表達。

肖像（畫像）紀錄片透過旁白來定性一個家庭或個人；而訪問或旁白即成為一個獨立觀察與小敘事。這些小敘事會被整合編進一個更大的、更複雜的結構中，把家庭或個人呈現為：處在「被提到的過去的人物」與「被看到與聽到的現在的人物」兩者之間拉鋸的人物，而不是處在因果關係中的人物 (ibid.: 94–95)。

[13] 參見：http://www.alanberliner.com/about.php?pag_id=61 （2020 年 3 月 20 日下載）。

《一切都是為了你》

《男人婆時尚》

《有話直說：一些美國筆記》

弗利德瑞克

《浮沉》

藍恩引用布里連恩特 (Richard Brilliant) 關於肖像 (portraiture) 的說法[14]，認為肖像式的自傳體紀錄片也像肖像畫一樣，源自於出現在社會中的「關於自己的思考，以及關於自己與他人之間的關係之思考」這樣一種傾向。因此，個人肖像紀錄片主要映照了被外在世界（包含鄉里、政治、藝術）所形塑的個人（創作者），而家族畫像紀錄片則映照了被家族成員所形塑的個人 (ibid.)。

家族畫像的主要的例子有：哈佛大學電影教授古賽提 (Alfred Guzzetti) 的《坐著的家庭畫像》(*Family Portrait Sitting*, 1975)、美國知名電影導演史柯西斯 (Martin Scorsese) 的 《義裔美國人》(*Italianamerican* , 1974)、瑞維特 (Abraham Ravett) 的 《一切都是為了你》 (*Everything's for You*, 1989) 與杜波斯基 (Sandi DuBowski) 的《男人婆時尚》(*Tomboychik*, 1994)。 p. 442 p. 469

個人肖像（自畫像）的主要例子則有：喬斯特 (Jon Jost) 的《有話直說 ： 一些美國筆記》 (*Speaking Directly: Some American Notes*, 1972)、希爾 (Jerome Hill) 的《電影肖像》(*Film Portrait*, 1971)、摩爾的 《羅傑與我》 與莫斯 (Robb Moss) 的 《觀光客》 (*The Tourist*, 1992) 等。 p. 443 p. 458

此外，美國前衛電影創作者弗利德瑞克 (Su Friedrich) 的創作，雖不完全是肖像紀錄片，但像她的《同根相連》(*The Ties That Bind*, 1984)、《無法訴說的羈絆》 (*I Cannot Tell You How I Feel*, 2016) 及《浮沉》(*Sink or Swim*, 1990)，都是運用家族畫像的手法，分別探索她與母親或父親相互牽絆的家族關係史。

自傳體紀錄片在 1990 年代之後，已然成為美國紀錄片創作者最常運用的一種紀錄片形式。藍恩認為它帶來了下列 3 種影響：⑴在紀錄片中放置自傳性的元素，在過去的紀錄片製作理念上是被嫌惡的，但自從這些自傳體紀錄片被普遍接受後，紀錄片現在也可以被用來顯示自傳性的主觀性 (autobiographical subjectivity) 了 ；⑵而如

[14]　Richard Brilliant (1991). *Portraiture*. Harvard University Press.

此公然把創作者自己擺在紀錄片中，也讓傳統非虛構影片的再現與參照真實世界的方式變得更加複雜；⑶自傳體紀錄片作為一種紀錄片的創作形式，自從 1960 年代末開始出現後，在形式上受到自傳文學與紀錄片的影響，已發展出許多不同的可能性，從而改變了人們對於紀錄片應該長成什麼樣子的態度 (ibid.: 4)。

紀錄片的寫實主義及對其的質疑

傳統紀錄片在美學上的功能主要是在記錄、保存與揭露，也就是對於所再現的人、事、物提供確切的紀錄。這是從電影被發明後，一直到格里爾生 (John Grierson) 及其追隨者都在遵循的一種寫實主義的傳統，主要目的在於記錄與保存生活（生命）的真實樣貌 (life as it is)、揭露既存真實世界的主要特質。批評此種傳統的人，反對的便是「其所再現的即是真實」的此種宣稱 (make a truth claim)⑮。

但是，近代的電影學者認為：更正確地說，這種寫實主義紀錄片其實只是在其所擁有的既定（電影）語言框架中去說出真實罷了。雖然這些影片意圖說出真實（或是說出關於真實的一些東西），但其實還是被一些如何能製作出這樣影片的觀念所主導（例如事件無法拍攝到時可以用重演的方式取得），也都牽涉到選用哪些被拍攝到的素材可以更容易「讓真實被揭露出來」的剪輯過程 (Williams: 6)。

反觀隨筆電影或自傳體紀錄片，其所重視的主觀性都是與紀錄片傳統最不相同的地方。在 1970–1980 年代，關於主觀性的電影研究都集中在劇情片上，反而在非虛構影片領域的研究則重視紀錄片的客觀性。

尼寇斯即指出：傳統上，紀錄片這個名詞被認為是指充分完整的知識與事實、對於社會世界及其動能機制的解釋；但是近年來紀

⑮ 例如溫斯頓 (Brian Winston) 1995 年出版的一本書，書名即是《宣稱真實：紀錄片再探》(*Claiming the Real: the Documentary Film Revisited*)。

錄片開始被指為不完整與不確定（的知識與事實）、回憶與印象、個人世界的影像及對此個人世界的主觀建構 (Nichols, 1994: 1)。

雷諾夫認為：紀錄片傳統是用保存的本能去抗拒人類記憶的腐蝕與無可避免的死亡，因而被驅動去製作紀錄片 (Renov, 2004: 75)。可是反諷的是：尼寇斯卻指出紀錄片對於外在世界的事實建構、回憶與印象卻是不完整與不確定。在此種理念下，新一代的紀錄片創作者遂開始運用紀錄片去創造新的真實。

自從 1968 年起，從事媒體理論與批評的西方學者即已開始對於主觀性以及「真實」(the real) 在藝術與傳播中的地位進行深入的探查 (Lane: 192)。

就哲學上來說，關於寫實性 (realism) 的辯論可以透過「純外表」(mere appearance) 與「真正的真實」(true reality) 這兩個對立面來看，更容易掌握理解。「純外表」指的是我們日常生活與經驗中用視覺所能看到的事物所構成的真實；「真正的真實」則是指「根本性的真理」，是無法正常被看見或被知覺到的，但卻是如黑格爾 (G. W. F. Hegel) 所說的「來自精神」(born of the mind) 的真實。在宗教體系中，「真正的真實」來自上帝；在自由主義的觀念中，「真正的真實」是指個人意識中的倫理道德所產生的真實；在馬克思主義理念裡，指的則是階級意識所產生的真實 (Williams: 11)。

黑格爾

紀錄片的寫實主義理念是把攝影機視為「通往世界的一扇窗子」；它仰賴觀眾相信攝影術的再現具有客觀性，因而可以支撐紀錄片創作者所呈現出來的現實世界。這種基礎性的假設，即是潛藏於從格里爾生式的紀錄片傳統，一直到今日英語系的寫實主義紀錄片之製作觀念中 (Ricciardelli: 24)。

寫實主義的紀錄片製作理念把攝影機視為「通往世界的一扇窗子」，從而掩飾了紀錄片創作者為了提出其對社會的看法，所再現的真實其實是被他們建構出來的，也掩飾了製作這樣的紀錄片其實是有其私心的。

學者瑞西亞黛莉 (Lucia Ricciardelli) 直指許多寫實主義紀錄片的目的其實是為了增進其資金來源的利益（無論是國家、私人公司或非營利組織）(ibid.: 26)。

瑞西亞黛莉

　　雷諾夫也指出：即便是為社會集體目的而發聲的紀錄片創作，在表達個人觀點之餘，也混雜了幫助個人達成紀錄片事業目標的意圖 (Renov, 2004: xvii)。

　　進入 21 世紀之後，寫實主義不再是主導美國紀錄片創作的風格。瑞西亞黛莉認為：寫實主義較為適當的目標，到底是去複製外在世界的表象，或是去將現實世界中無形的那些部分（譬如人們的情緒世界）以視覺表現出來，這個問題是當前美國的紀錄片創作者所遇到的最為關鍵的問題 (Ricciardelli: 26)。

　　如前所述，過去 20 多年來，許多美國紀錄片創作者已經把焦點放在強調個人經驗的製作形式上，並且往往混用好幾種紀錄片風格，讓個人的主觀知識可以被普世理解，例如自傳體紀錄片與隨筆電影。這些主觀形式的非虛構影片創作方式，所建構的敘事都在指出社會中的矛盾，讓觀者可以據以理解任何文化中都存在多重（而非單一）的真實世界 (ibid.: 27)。

　　講述個人故事的紀錄片，採用一種主觀的方式去詮釋外在世界，瑞西亞黛莉認為這種做法可以鼓勵觀眾去反思客觀性的複雜面，並理解所謂全面性的敘事其實在文化與歷史層面上是有其限制的 (ibid.)。

　　瑞西亞黛莉認為：當今的美國紀錄片很明顯偏好反寫實的敘事形式，強調經驗而非理性，顯示那些無法用實拍取得的各種生活層面（譬如人類經驗中的情緒或心理面向），從而去檢視人類所相信的東西的本質，而非任意接納這些東西 (ibid.: 30)。

　　儘管多數今日的紀錄片仍然使用傳統形式（主要是在電視媒體播出），但是前述尼寇斯所說的「新的主觀性及不確定性」的傾向，仍然適用於描述個人性的隨筆電影。

拉斯卡洛里認為：隨筆電影在知識與解釋上的主觀性與不確定性，可就歷史及理論兩方面予以框架：(1)作為西方社會與藝術領域被後現代化後的結果；(2)作為歐洲現代主義所發展出的電影製作方式的延續與進化 (Rascaroli, 2009: 3–4)。

　　主觀（主體）性與自傳在當代文學與藝術（個人經驗的描繪、回憶錄、日記）及網路（部落格與網路日記、告白視訊、電子隨筆、個人網頁等）都很受歡迎 (Douglas: 806; Renov, 2004: 230–243)。

　　在電影製作上也有類似現象。主觀性的非劇情片在國際上增加的現象，被雷諾夫稱為「1980 與 1990 年代自傳體電影的大爆發」(Renov, 2004: xxii)。此種大爆發的原因，拉斯卡洛里認為可能包括：(1)新科技的廣泛傳播，尤其是數位影音與網際網路唾手可得；(2)就主題與哲學層面而言，當代非劇情片的主觀性（主體性）也反映了人類經驗在後現代、全球化的世界中的碎片化（並且也是其後果），同時人們在此現象中也需要及想要找到方式去再現此種碎片化，並且去面對它 (Rascaroli, 2009: 4)。

　　拉斯卡洛里認為「後現代狀況」(postmodern condition) 在 1970 年代初期的出現，與文學研究上開始對於第一人稱敘事的文學理論、敘事學或符號學產生廣泛興趣是息息相關的。在文學研究上，此時期大量出現討論自傳及反身性敘事結構的論文。這是因為在後現代狀況中，沒有什麼東西是具體不變的 (solid)，我們身處的世界是去中心化的 (decentredness)、碎片化的 (fragmentation) 與流動的 (liquidity)。自傳性的個人經驗描述，讓已逐漸經驗到脫節的、流離失所的、四處被打散的生命有了希望，能去找到或創造統一性 (ibid.: 4–5)。

　　拉斯卡洛里主張：主觀的非虛構電影形式之所以會出現，與這些現象息息相關：後現代理論家李歐塔 (Jean-François Lyotard) 於 1979 年提出的「後設（大）敘事」(metanarratives) 已然結束，與隨之而產生的後現代論述促成了「權威的貶抑」，以及雷諾夫所謂的

李歐塔

「客觀性作為強有力的社會敘事之式微」[16] 等 (ibid.: 5)。

社會客觀性與權威的說服力沒落，對於紀錄片帶來明顯的影響。在當前這種對所有事物都抱持懷疑態度的年代，大敘事不再被相信，使用外部且不變的觀點去建構一個對於世界的客觀視野，被認為是有問題的。在此種情境中，邊緣比中心更吸引人，暫時性更取代了必要性與不變性。因此，傳統紀錄片的權威性就被削弱了，紀錄片客觀的光環再也站不住腳了。客觀、中立的紀錄片及其產生真實論述的能力，都變成只是冠冕堂皇的說詞而已 (ibid.)。

在此種情況下，傳統紀錄片變成「偽紀錄片」(mockumentary) 嘲諷的對象，而運用訊息來源的呈現去直接進行傳播的紀錄片，也取代了格里爾生式的傳統紀錄片。

隨筆電影就是讓電影創作者直接站到攝影機之前，使用「我」作為主詞來敘述，承認自己是有偏見的 (不是中立客觀的)，並且使用暫時性的個人觀點去刻意削弱自己的權威性。拉斯卡洛里認為：這些當然都是一種修辭性的策略，意圖靠它去建構一種論述，讓觀眾覺得影片是誠實的、真實的，或至少是忠於自己的 (ibid.)。

在拉斯卡洛里的眼中，隨筆電影是一種創作者個人明確全心投入的影片形式。藉由使用暫時性的個人觀點，紀錄片因而在今日這種「後大敘事的時代」仍能進入真實世界，但它所依據的則是與以前完全不一樣的基礎。雖然隨筆式電影是不中立且極端個人的，但是它有偏見地表達出對於現實的意見，同時卻也能夠切實地和現實產生連結。只是這種連結的方式很難預測，也很難解釋 (ibid.)。

拉斯卡洛里主張：「當代非虛構電影中的主觀性……可以視為承繼了新浪潮，以及歐洲與北美洲前衛電影那種絕對的作者論、反主

[16] 雷諾夫指出：非虛構影片希望的中立性之所以不再被相信，有很多原因，包括新聞採訪與電視臺主播客觀報導的新聞水平受到質疑、數位科技削弱了人們對於影像作為指事性符徵的信任感，以及當代人對於外在事物所普遍具有的嘲諷心態，都讓客觀性變成空殼子 (Renov, 2004: xvii)。

流、反當權派的做法」。她認為：現代主義電影，如法國新浪潮的個 p. 49
人（近乎私人）電影，以及胡許與莫辛 (Edgar Morin) 現身在《一個 p. 45
夏天的紀錄》(*Chronicle of a Summer*, 1961) 中，讓觀眾知道是誰在
主導這部影片，並且又在影片中摧毀了自己（作為作者）的權威性
之真實電影，都可視為後現代時代中非虛構影片主觀性形式的根源。

　　其他被拉斯卡洛里提到的影響，還包括薩伐提尼 (Cesare
Zavattini) 1968 年提倡由一般民眾製作的「自由新聞片」(Free
Newsreel)、帕索里尼的紀錄片[17]，以及 1950–1960 年代的美國前衛
地下電影（又稱為「新美國電影」）的第一人稱電影，如梅卡斯、布
萊克治、華荷 (Andy Warhol) 等人的電影 (ibid.: 6)。

薩伐提尼

個人紀錄片的政治性

　　雖然 1960 年代末的學生運動與婦女運動即提出「個人的即是
政治的」(the personal is political) 的口號，但是對於個人紀錄片是否
具有政治性，在西方左翼電影學者眼中，一開始卻是有疑義的。其
實，敢於站出來在電影中大聲說出「我」，在學者拉斯卡洛里眼中即
是一種自覺與自我肯定的政治行為 (ibid.: 2)。

　　個人（第一人稱）紀錄片從 1990 年代起盛行於北美地區，並在
10 年之內很快傳遍世界各地，成為新世代人類發聲的載體。此時，
這種第一人稱的影片卻讓許多西方左翼電影學者感到焦慮。

　　過去只有國家或群體才能在紀錄片中發聲（也就是題材放諸四
海皆可理解），突然個體不再僅是紀錄片的拍攝題材，而是紀錄片也

[17]　帕索里尼曾在 1965 年提出的「詩意電影」理論中討論電影主體（主觀）
性的議題，細節可參閱 Pier Paolo Pasolini (1981[1965])."The screenplay
as a structure which wishes to be another structure." in Louise K. Barnett,
ed., *Heretical Empiricism*, pp. 187–196. Bloomington, IN: Indiana University
Press.

成了影片拍攝者用來創作自傳的媒體（也就是較不統一的主觀性題材）。過去的紀錄片創作者只能採用第三人稱的集體方式去發聲，但在進入 21 世紀之後， 這批西方左翼電影學者擔心重要的政治議題 (Political with a Capital "P") 會被稀釋為一系列相互競爭的不同派系各自關心的議題 (sectarian concerns) (Lebow: 257)[18]。

筆者於 1996–1998 年任教於國立臺南藝術學院的音像紀錄研究所時，見證了臺灣第一批紀錄片研究生對於個人紀錄片的熱衷，卻也見到臺灣左派紀錄片學者對於此種傾向，與西方幾乎同一時期產生類似的焦慮不安。

英國紀錄片創作者暨學者夏南 (Michael Chanan) 主張：「在資本主義的心臟地帶展開的，是一段由階級政治過渡到認同政治與社會運動的過程；這段過程是在 1970 年代轉向女性主義之後開始的，此時社會身分的慣常疆界被消解了， 主觀的自我性 (subjective selfhood) 則以挑戰一些老派固定模式的形式被支持。」個人紀錄片即是順著這個脈絡出現的 (Chanan: 242)。

夏　南

勒伯 (Alisa Lebow) 指出：左翼電影學者的立場是認為個人紀錄片（私紀錄片）無可避免地具有政治性。他們認為第一人稱紀錄片天生就是用來討論人際關係的，這讓它們在西方自我中心、個人主義精神的脈絡之外，尋找第一人稱電影出現的原因。

勒　伯

有學者懷疑：是由於 1970 年代共產主義與社會主義在集體主義的政治目標破滅之後，認同政治在此意識形態的真空中崛起，從而造成（左派）政治主張的碎片化 (fragmentation) 與個體化 (individualization)，因而促成個人電影的出現，並在緊接著的 1980 年代之後的新自由主義中獲得動能，因而蔚為風潮。這就是夏南上述這段話出現的背景 (Lebow: 257)。

[18] 基於此種焦慮不安，著名的左翼美學學術期刊《十月》(October) 於 1991 年 11 月 16 日在紐約舉辦了一場討論會，探討政治身分認同的議題。參見 October No. 61 (Summer 1992)。

勒伯認為：在第一人稱影片中所看到的個人性 (individualism) 或特殊性 (particularism)，其實是依賴一種訴求更普遍（甚至更寰宇皆準）的認同原則。也就是說，在最好的情況時，當一個電影創作者去製作一部關於她的媽媽、愛人、鄰居、性向的影片時，她除了是為了自己而訴說關於自己的事情，也同時在討論更大的（也與政治更相關的，並且意味著集體性的）議題。更重要的是，我們可以說她是在對著更廣大的觀眾談論，而且其潛在具有的認同性是超越其特殊性的 (ibid.: 258)。

但也有如拉斯卡洛里這樣的學者提出質疑，認為：巴特 (Roland p. 426
Barthes) 等後結構主義學者所主張的「作者已死」，對於第一人稱的 p. 503
文學或其他藝術都帶來衝擊，因此當第一人稱電影的作者身分已無可能時，又怎麼可能產生出忠實的自傳式肖像或令人信服的主觀陳述？(Rascaroli, 2009: 9)

勒伯認為：這種質疑是覺得個人電影的出現與風行，顯然不僅是因為左翼思想消退的後果，而是質疑在政治與意識型態上把個人電影當成是一種無視於主體性已被解構的事實，是一種退步的電影形式的反對態度 (Lebow: 258)。

因此，勒伯主張：不是所有的第一人稱影片都堅持作者的身分，也有影片會採取分享作者身分的策略，以避免繼續產生單一主體性的幻覺。因此，第一人稱影片既非自憐地喃喃自語，也非作者式的自我耽溺，而可以是（如拉斯卡洛里也注意到的）對於確定性 (certainties) 的一種顛覆（也就是成為反客觀主義者），以及將真實／真理 (truth) 予以相對化。這些電影也顯示它們是以一種「體現主觀性的共享空間」(Rascaroli, 2009: 191) 的方式，去對觀者訴說（甚至是一種對話）；而這就創造了一個地盤，讓影片可以介入（假若不是「參與」的話）一個大於自我的集體性之中 (Lebow: 258)。

當然，在左翼學者的眼中，極大多數的第一人稱電影（尤其是來自西方英語系國家的），依然是在重申它們服膺於霸權（也就是傳

統作者論）的價值觀。它們以自由人道主義主體的姿態，得以基於創作者（通常都是男性）與所有人都共同享有個人自由與權利的概念，去假設他與其觀眾都具有共同性，而刻意忽視制度上的不平等以及其所潛藏的父權與排他性的立場。

勒伯舉《華氏九一一》為例。創作者摩爾在這部影片中就假設他與觀眾對於「美國價值」都具有共同的榮譽感。他並使用通俗劇的方式去玩弄他的觀眾（都被定位為「美國觀眾」）對於在伊拉克喪子的一名母親的同情心，卻無視於在同一時間喪命的數以十萬計的伊拉克人。勒伯認為：這樣的影片顯示第一人稱影片既可用來從事政治上或意識形態上的顛覆工作，也可以被用來維繫西方自由主義信仰的霸權體系 (ibid.)。摩爾的電影在美國常常被冠上「左翼民粹主義」的頭銜，可是看在國際左翼學者眼中，他的第一人稱電影卻反倒是在維繫西方霸權。

從以上的討論可以看出：第一人稱影片既不是先天不具政治性，也不是如左翼學者所以為的政治上必然「進步」或「倒退」。

勒伯認為：第一人稱電影會傾向於細小化的 (atomised)、個人主義的自我表達模式，因而在意識型態上會比較保守。但是，第一人稱電影還是能被用來批判政治。她建議可藉由法國理論家洪席耶 (Jacques Rancière) 所謂的「藉由發明新的方式讓感性可被理解，去重新框架既有的」[19]，去促成個人電影的（基進）政治性 (ibid.)。

勒伯借用洪席耶的說法，認為左翼的第一人稱電影具有潛力去創造出「各種新的形式去察覺既有的」[20]，「就像政治行動一般，它（們）讓感知的分配產生了改變」[21]。她主張：在最好的情況下，

洪席耶

[19] 勒伯引用的洪席耶原文是 "[Politics] re-frames the given by inventing new ways of making sense of the sensible." (Rancière: 139)。

[20] 勒伯引用的洪席耶原文是 "new forms of perception of the given" (ibid.: 149)。

[21] 勒伯引用的洪席耶原文是 "similar to political action, it effectuates a

第一人稱電影可以製造出「在感官呈現與一種理解它的方式之間的衝突……」，「因而重新畫出框架，去決定共同物件」[22]。基於洪席耶的這些看法，勒伯認為第一人稱電影是可以具有（左翼）政治性的 (ibid.)。

《極私愛慾·戀曲
1974》

她舉日本紀錄片導演原一男 (Kazuo Hara) 的《極私愛慾·戀曲1974》（極私的エロス恋歌 1974／*Extreme Private Eros: A Love Story 1974*）這部影片作為第一人稱紀錄片進行政治行動的例子。

《極私愛慾》是一部極為私密的第一人稱電影。這是日本在西方紀錄片開始運用創作者個人去討論與自己相關的議題之前，即已在 1960 年代末出現的「私電影」（私映画 I-film）或「個人電影」(personal film)、「私紀錄片」(self documentary)。這比西方出現以第一人稱的方式去談論議題要更早 (ibid.: 259)。

小川紳介

日本在 1960 年代，除了有小川紳介 (Ogawa Shinsuke) 的「三里塚系列」 與土本典昭 (Tsuchimoto Noriaki) 執導的水俣症系列紀錄片，是以政治性、社會性事件為題材的「非日常性的」、「大敘事的」紀錄片之外，也有像今村昌平 (Imamura Shohei) 的《人間蒸發》(*A Man Vanishes*, 1967) 與原一男的《極私愛慾》這類以「日常性的」庶民生活為題材的「個人紀錄片」。

土本典昭

《極私愛慾》描寫導演原一男與兩個女人的三角關係。其中原一男的前妻移居沖繩。沖繩當時剛回歸日本，尚在尋找自己的認同。前妻在酒吧認識一名黑人美軍，在影片最後自助產下一個混血兒。影片有許多極具爭議性的事件，包含自助生產在內。

《人間蒸發》

雖然日本電影學者那田尚史認為：《極私愛慾》聚焦在「庶民的日常」，「與社會事件或政治並無直接關聯」(Nada, 2005)，但是勒伯

change in the distribution of the sensible" (ibid.: 141)。

[22] 勒伯引用的洪席耶原文是 "a conflict between sensory presentation and a way of making sense of it..." "...that redraws the frame within which common objects are determined" (ibid.: 139)。

則主張：這部影片代表了一種具體的、整合性的政治；這是透過一種電影式的策略，把創作者擺在維爾托夫所謂的「革命的象徵」的中心，或藉由個人（或政治）的攻擊，去拆解社會性的結構，從而能如洪席耶所說的「讓感性被重新分配」。

勒伯認為：正是原一男「想擊碎（紀錄片）在形式與主題上普遍的規範與慣例的那種安那其 (anarchy) 的慾望，才讓這部影片如此有力」。「影片透過題材與形式的方式，揭露了日本戰後世代（政治）運動企圖粉碎傳統價值、刻畫出自己的道路。」「這部影片破壞了私領域與公領域之間的分野，打碎了既有的社會規範，並可能為劇烈的改變打下基礎。」(Lebow: 261)

勒伯還舉了黎巴嫩電影導演斯維德 (Mohamed Soueid) 的影片為例。斯維德藉著第一人稱影片，來思考在黎巴嫩內戰結束後，他那群被解散的學生軍團的命運。這些電影包括《懷念的探戈》(*Tango of Yearning*, 1998)、《夜幕》(*Nightfall*, 2000) 與《內戰》(*Civil War*, 2002)，都是他為其子弟兵所做的肖像電影。

斯維德

這些士兵在參與內戰卻無法達成革命目標之後，成了被遺忘的一群人。斯維德在這三部曲中，追蹤這些人的命運，看他們在內戰之後，如何在飽受摧殘的貝魯特重建其生活。

內戰結束後的貝魯特，人人皆不再是原來的那種人了──修車師傅變成優秀廚師，酒鬼成了詩人，傲慢的女人成了寡婦，牙醫師則成了哲學家。當然城市表面還是充滿了滿目瘡痍、遍布彈孔的建築物，或到處可見的空地。儘管交通還是繁忙、廣告還是四處可見，但是路上的行人看來卻都是垂頭喪氣的。三部曲綜合起來，讓觀眾看到：導演努力尋找戰後貝魯特的意義，卻不可得 (ibid.: 261–262)。

《懷念的探戈》

《夜幕》

勒伯認為：斯維德的第一人稱電影雖然是因應政治造成的廢墟而出現的，但是它們也具有政治性，絕非單純是個人在「後（左翼）政治性」、「新自由主義」論述影響下的結果。因此，關於個人（第一人稱）紀錄片的政治性，她的結論是：第一人稱電影模式雖然容

易受到個人主義或特殊主義的誘惑，卻未必無法發揮紀錄片此種電影形式的政治潛力。它仍可以成為一股基進（左翼）的顛覆力量。她認為北非與東地中海區域正開始出現一股新的人民革命的潛力，或許會讓所有的人重新分配其政治感性 (ibid.: 263)。

結 論

如學者拉斯卡洛里所說的：隨筆式的電影是多元的，包含隨筆電影與類似的其他電影形式，如日記電影、旅遊電影、筆記電影、自傳或自畫像／家族畫像電影。這些不同形式的第一人稱電影，其特質不完全相同，但是都來自相關的文學或藝術類型，也被這些文學或藝術類型所形塑 (Rascaroli, 2009: 189)。

上述每一種電影形式，各自採用特定的文本表達方式與傳播給觀眾理解的結構，也製造出不同的觀影經驗。然而，拉斯卡洛里主張：儘管隨筆電影與第一人稱電影的各種形式在論述方式及與觀眾對話的方式上有所歧異，因此這些不同的電影形式可能無法說是屬於同一類型，但其實可以說是屬於同一領域 (domain)。拉斯卡洛里統稱它們為「隨筆式的電影」。

「隨筆式的電影」領域中的電影，都是第一人稱的電影、思想的電影、調查研究的電影、知識探索的電影、自我反思的電影。在這樣的電影中，創作者不再自我封閉／逃避於攝影機的後面，不再試圖去假裝自己不在現場而讓現實自己說話，而是公開現身，說出「我」，並為自己的論述負責。這些電影中的發聲者（通常是導演本人）會出現在電影文本中，成為被看見或被聽見的敘事者，所陳述的 (énoncé) 則指向發聲的主體 (ibid.: 189–190)。

儘管隨筆式電影因為都是第一人稱，所以肯定是有作者的，但是拉斯卡洛里認為隨筆式電影的作者身分是有空隙的，被卡在實質的作者與文本中的人物之間，因此雖然後結構主義的理論家早已主

張「作者已死」，但是拉斯卡洛里並不認為隨筆式電影是過時的。紀錄片拿「客觀」與「真實」作為社會敘事的基礎既然已經不再被普遍接受了，拉斯卡洛里認為紀錄片在新的世紀就迎來了不同的表現形式、不同的參與真實的面向與方式——也就是像隨筆式電影這種更非固定性、邊緣性、自傳性，甚至私密性的形式 (ibid.: 190)。

　　進入 21 世紀後，傳統紀錄片已被重新檢討，新的紀錄片形式正在被創造出來。在拉斯卡洛里等電影學者眼中，未來的紀錄片形式將會比以往更為個人化、大眾化。且讓我們拭目以待。

參考書目

Aitken, Ian (1990). *Film and Reform: John Grierson and the Documentary Film Movement* (London: Routledge).

——, ed. (1998). *The Documentary Film Movement: An Anthology* (Edinburgh: Edinburgh University Press).

Alter, Nora M. and Timothy Corrigan, eds. (2017a). *Essays on the Essay Film* (New York: Columbia University Press).

——(2017b). "Introduction." in Nora M. Alter and Timothy Corrigan, eds. (2017a), pp. 1–18.

Anderson, Carolyn and Thomas W. Benson (1988). "Direct Cinema and the Myth of Informed Consent: The Case of *Titicut Follies*." in Larry Gross, et al., eds. (1988), pp. 58–90.

Anderson, Lindsay (1954). "Only Connect: Some Aspects of the Work of Humphrey Jennings." *Film Quarterly* Vol. 15, No. 2 (Winter, 1961–62), pp. 5–12. Reprinted from *Sight and Sound*, April-May, 1954.

Astruc, Alexandre (1948a). "The Birth of a New Avant-Garde: La Camera-Stylo (Du Stylo à la caméra et de la caméra au stylo)." *L'Écran française* (30 March 1948)，轉引自 http://www.newwavefilm.com/about/camera-stylo-astruc.shtml, accessed March 1, 2020.

——(1948b). "The Future of Cinema." in Nora M. Alter and Timothy Corrigan, eds. (2017a), pp. 93–101.

Aufderheide, Patricia (2007). *Documentary Film: A Very Short Introduction* (New York: Oxford University Press).

Aufderheide, Patricia, Peter Jaszi and Mridu Chandra (2009). *Honest Truths: Documentary Filmmakers on Ethical Challenges in Their Work*. http://centerforsocialmedia.org/ethics, accessed 10 July 2012.

Barnouw, Erik (1983). *Documentary: A History of the Non-Fiction Film* (Revised Edition) (Oxford, U.K.: Oxford University Press).

Barsam, Richard (1973). *Nonfiction Film: A Critical History* (New York: E. P. Dutton & Co., Inc.).

——(1992). *Nonfiction Film: A Critical History*, revised and expanded (Bloomington: Indiana University Press).

Bazin, André (1958). "Bazin on Marker." in Nora M. Alter and Timothy Corrigan, eds. (2017a), pp. 102–105.

——(1971). *What is Cinema*, Volume II (Essays selected and translated by Hugh Gray) (Berkeley, California: University of California Press).

Beattie, Keith (2004). *Documentary Screens: Nonfiction Film and Television* (New York: Palgrave Macmillan).

Berger, John (1972). *Ways of Seeing* (London: British Broadcasting Corporation and Penguin Books).

Bernard, Sheila C. (2004). *Documentary Storytelling for Video and Filmmakers* (Oxford, U.K.: Focal Press).

Beveridge, John (1978). *John Grierson, Film Master* (New York: Macmillan).

Bordwell, David and Kristin Thompson (2003). *Film Art: An Introduction* (Seventh Edition) (New York: McGraw-Hill).

——(2010). *Film Art: An Introduction* (Ninth Edition) (New York: McGraw-Hill).

Boyacioglu, Beyza (2011). "Animated Documentary: Representing Reality Through Imaginary." http://beyzaboyacioglu.com/index.php?/writings/animated-documentary-representing-reality-through/, accessed 10 August 2012.

Boyle, Deirdre (1997). *Subject to Change: Guerrilla Television Revisited* (New York: Oxford University Press).

Browne, Nick, ed. (1994). *American Television: New Directions in History and Theory* (Langhorne, PA: Harwood Academic Publishers).

Bruzzi, Stella (2000). *New Documentary: A Critical Introduction* (London: Routledge).

——(2013). "The Performing Film-maker and the Acting Subject." in Brian Winston, ed. (2013a), pp.48–58.

Chanan, Michael (2007). *The Politics of Documentary* (London: British Film Institute).

Chapman, Jane (2007). *Documentary in Practice* (Cambridge, UK: Polity Press).

Cheung, Esther M. K. and Chu Yiu-wai, eds. (2004). *Between Home and World: A Reader in Hong Kong Cinema* (H.K.: Oxford University Press).

Corrigan, Timothy (2011). *The Essay Film: From Montaigne, After Marker* (New York: Oxford University Press).

Cui, Shuqin (2004). "Stanley Kwan's *Center Stage*: The (Im)possible Engagement Between Feminism and Postmodernism." in Esther M. K. Cheung and Chu Yiu-wai, eds. (2004), pp. 484–508.

D'Antonio, Joanne (2007). "The Audience Representative." in Michael Tobias, ed. (1997), pp. 253–255.

Davis, Natalie Z. (2000). *Slaves on Screen: Film and Historical Vision* (Cambridge, MA: Harvard University Press).

De Brigard, Emilie (1975). "The History of Ethnographic Film." in Paul Hockings, ed. (1975), pp. 13–43.

Deuze, Mark (2003). "The Web and Its Journalisms: Considering the Consequences of Different Types of Newsmedia Online." *New Media and Society*, Vol. 5, No. 2 (June 2003), pp. 203–230.

Donovan, Kay (2006). *Tagged: A Case Study in Documentary Ethics*. Ph.D. Thesis, University of Technology Sydney.

Douglas, Kate (2001). "'Blurring' Biographical: Authorship and Autobiography." *Biography*, Vol. 24, No. 4: 806–826.

Downing, Lisa and Libby Saxton (2010). *Film and Ethics: Foreclosed Encounters* (London: Routledge).

Dovey, Jon and Mandy Rose (2013). "'This Great Mapping of Ourselves': New Documentary Forms Online." in Brian Winston, ed. (2013a), pp. 366–375.

Durington, Matthew (2013). "Ethnographic Film." in *Oxford Bibliography*
https://www.oxfordbibliographies.com/view/document/obo-9780199766567/obo-9780199766567-0110.xml#obo-9780199766567-0110-bibItem-0007 (Accessed 22 February, 2020).

Eisenstein, Sergei (1976). "Notes for a Film of *Capital*." (Translated by Maciej Sliwowski, Jay Leyda and Annette Michelson.) *October* 2 (Summer 1976), pp. 3–26.

Elder (1977). "On the Candid-Eye Movement." in Jonathan Kahana, ed. (2016), pp. 492–500.

Ellis, Jack C. (1970). "John Grierson's First Years at the National Film Board of Canada." *Cinema Journal*, Vol. 10, No. 1 (Autumn 1970), pp. 2–14.

——and Betsy A. McLane (2006). *A New History of Documentary Film* (New York: Continuum).

Elsaesser, Thomas, ed. (1990). *Early Cinema: Space, Frame, Narrative* (London: British Film Institute).

——(2015). "The Essay Film: From Film Festival to Flexible Commodity Form?" in Alter and Corrigan, eds. (2017a), pp. 240–258.

Elson, Robert T. (1968). *Time, Inc.: The Intimate History of a Publishing Enterprise, 1923–1941* (New York: Atheneum).

Fell, John L., ed. (1983). *Film Before Griffith* (Berkeley, California: University of California Press).

Feuer, Jane (1980). "Daughter Rite: Living with Out Pain, and Love." *Jump Cut*, No. 23 (October 1980), pp. 12–13.

Fielding, Raymond (1972). *The American Newsreel 1911–1967* (Norman, OK: University of Oklahoma Press).

——(1983). "Hale's Tours: Ultrarealism in the Pre-1910 Motion Picture." in John L. Fell, ed. (1983), pp. 116–130.

Gaines, Jane M. (2001). *Fire and Desire: Mixed-Race Movies in the Silent Era* (Chicago: The University of Chicago Press).

Gallois, Dominique T. and Vincent Carelli (1995). "Video in the Villages: The Waiăpi Experience." in Hans Henrik Philipsen and Brigitte Markussen, eds. (1995), pp. 23–37.

Gentleman, Amelia (2004). "Film's Fallen Hero Fights on for His Class: Teacher Star of Hit French Documentary Speaks Out for First Time after Court Defeat." *Guardian*, 3 October 2004. http://www.guardian.co.uk/world/2004/oct/03/film.france/print, accessed 26 February 2009.

Ginsburg, Faye D., Lila Abu–Lughod, and Brian Larkin, eds.(2002). *Media Worlds: Anthropology on New Terrain* (Berkeley, California: University of California Press).

Glynne, Andy (2013). "Drawn From Life: The Animated Documentary." in Brian Winston, ed. (2013a), pp. 73–75.

Gross, Larry (1974). "Modes of Communication and the Acquisition of Symbolic Competence." in D. R. Olson, ed. (1974), pp. 56–80.

Gross, Larry, John S. Katz and Jay Ruby, eds. (1988a). *Image Ethics: The Moral Rights of Subjects in Photographs, Film, and Television* (Oxford, U. K.: Oxford University Press).

——(1988b). "Introduction." in Larry Gross, et al., eds. (1988a), pp. 3–33.

——, eds. (2003). *Image Ethics in the Digital Age* (Minneapolis, MN: University of Minnesota Press).

Gunning, Tom (1990). "The Cinema of Attractions: Early Film, Its Spectator and the Avant-Garde." in Thomas Elsaesser, ed. (1990), pp. 56–62.

——(1999). "A Corner in Wheat." in Paolo Cherchi Usai, ed. (1999), pp. 130–141.

Hampe, Barry (1997). *Making Documentary Films and Reality Videos: A Practical Guide to Planning, Filming, and Editing Documentaries of Real Events* (New York: Henry Holt and Company).

Hardy, Forsyth, ed. (1971). *Grierson on Documentary* (New York: Praeger Publishers).

Heath, Stephen (1977). "Contexts." *Edinburgh 77 Magazine*, 1977, pp. 37–43.

Heider, Karl G. (1976). *Ethnographic Film* (Austin, Texas: University of Texas Press).

Henley, Paul (2013). "Anthropology: The Evolution of Ethnographic Film." in Brian Winston, ed. (2013a), pp. 309–319.

Hicks, Jeremy (2007). *Dziga Vertov: Defining Documentary Film* (New York: I.B. Tauris).

Hillier, Jim, ed. (1985). *Cahiers du Cinéma Volume 1 The 1950s: Neo-Realism, Hollywood, New Wave* (London: Routledge & Kegan Paul).

Hockings, Paul, ed. (1975). *Principles of Visual Anthropology* (The Hague: Mouton Publishers).

Hoffer, Tom W. and Richard A. Nelson (1999). "Docudrama on American Television." in Alan Rosenthal, ed. (1999a), pp. 64–77.

Hogenkamp, Bert (2013). "The Radical Tradition in Documentary Film-making, 1920s–50s." in Brian Winston, ed. (2013a), pp. 173–179.

Holmes, Su and Deborah Jermyn, eds. (2004). *Understanding Reality Television* (London: Routledge).

Howley, Kevin (2005). *Community Media: People, Places, and Communication Technologies* (Cambridge, UK: Cambridge University Press).

Issari, M. Ali and Doris A. Paul (1979). *What Is Cinéma Vérité* (Metuchen, N.J.: The Scarecrow Press).

Jennings, Mary-Lou, ed. (1982). *Humphrey Jennings: Film-Maker/Painter/Poet* (London: British Film Institute).

Kahana, Jonathan ed. (2016). *The Documentary Film Reader: History, Theory, Criticism* (Oxford, U. K.: Oxford University Press).

Katz, John S. and Judith M. Katz (1988). "Ethics and the Perception of Ethics in Autobiographical Film." in Larry Gross, et al., eds. (1988), pp. 119–134.

Kilborn, Richard (1994). "How Real Can You Get: Recent Developments in 'Reality' Television." *European Journal of Communication*, 9: 421–439.

Kilborn, Richard and John Izod (1997). *An Introduction to Television Documentary: Confronting Reality* (Manchester, U.K.: Manchester University Press).

Kogawa Tetsuo (1995). "Toward a Reality of 'Reference': The Image and the Era of Virtual Reality." *Documentary Box*, 8 (October 3, 1995), pp. 1–5.

Konigsberg, Ira (1987). *The Complete Film Dictionary* (New York and Scarborough, Ontario: New American Library).

Kriger, Judith, ed. (2012). *Animated Realism: A Behind-the-Scene Look at the Animated Documentary Genre* (Waltham, MA: Focal Press).

Krishna, R. (2012). "More Real Than Reality?" *Daily News & Analysis*, May 20, 2012. http://www.dnaindia.com/lifestyle/report_more-real-than-reality_1691156-all, accessed 20 August 2012.

Kriwaczek, Paul (1997). *Documentary for the Small Screen* (Oxford, U. K.: Focal Press).

Kuo, Li-hsin (2012). "Sentimentalism and the Phenomenon of Collective 'Looking Inward': A Critical Analysis of Mainstream Taiwanese Documentary." in Sylvia Li-chun Lin and Tze-lan D. Sang, eds. (2012), pp. 183–203.

Lane, Jim (2002). *The Autobiographical Documentary in America* (Madison, Wisconsin: The University of Wisconsin Press).

Lebow, Alisa (2013). "First Person Political." in Brian Winston, ed. (2013a), pp. 257–265.

Levin, G. Roy (1971). *Documentary Explorations: 15 Interviews with Film-Makers* (New York: Anchor Press).

Leyda, Jay (1964). *Film Beget Films: A Study of the Compilation Film* (New York: Hill and Wang).

Lin, Sylvia Li-chun and Tze-lan D. Sang, eds. (2012). *Documenting Taiwan on Film: Issues and Methods in New Documentaries* (London: Routledge).

Lipkin, Steven N., Derek Paget and Jane Roscoe (2006). "Docudrama and Mock-Documentary: Defining Terms, Proposing Canons." in Gary D. Rhodes and John P. Springer, eds. (2006), pp. 11–26.

Lovell, Alan and Jim Hillier (1972). *Studies in Documentary* (New York: The Viking Press).

Ludwig, Sean (2012). "Over 2.6 Million U.S. Subscribers Have Cut Out Cable Since 2008." *Venture Beat*, April 4, 2012. http://venturebeat.com/2012/04/04/over-2-6-million-u-s-subscribers-have-cut-out-cable-since-2008/, accessed 23 August 2012.

MacCabe, Colin (1977). "Memory. Phantasy, Identy: Days of Hope and the Politics of the Past." *Edinburgh 77 Magazine*.

Macdonald, Kevin and Mark Cousins, eds. (1996). *Imagining Reality: The Faber Book of Documentary* (London: Faber and Faber).

MacDonald, Scott (2015). *Avant-Doc: Intersections of Documentary and Avant-Garde Cinema* (New York: Oxford University Press).

MacDougall, David (1998). *Transcultural Cinema* (Edited and with an Introduction by Lucien Taylor) (Princeton, New Jersey: Princeton University Press).

Manovich, Lev (2001). *The Language of New Media* (Cambridge, MA: The MIT Press).

Marcus, Alan (2006). "*Nanook of the North* as Primal Drama." *Visual Anthropology*, Vol. 19, Issue 3–4, pp. 201–222.

Mamber, Stephen (1974). *Cinema Verite in America: Studies in Uncontrolled Documentary* (Cambridge, Massachusetts: MIT Press).

Marcorelles, Louis (1970). *Living Cinema: New Directions in Contemporary Film-making* (Translated by Isabel Quigly) (New York: Praeger Publishers).

McRoberts, Jamie (2018). "Are we there yet? Media content and sense of presence in non-fiction virtual reality." *Studies in Documentary Film*, Vol. 12, No. 2 (June 2018), pp. 101–118.

Michelson, Annette, ed. (1984). *Kino-Eye: The Writings of Dziga Vertov* (Berkeley, California: University of California Press).

Milne, Tom, ed. (1972). *Godard on Godard* (New York: Da Capo Press).

Morris, Peter (1989). "Praxis into process: John Grierson and the National Film Board of Canada." *Historical Journal of Film, Radio and Television*, Vol. 9, No. 3, pp. 269–282.

Nada, Hisashi (2005). "Self-Documentary: Its Origins and Present State." *DocBox* No. 26
 <https://www.yidff.jp/docbox/26/box26-2-e.html>, accessed March 26, 2020.

Nichols, Bill (1985a). "The Voice of Documentary. " in Bill Nichols, ed. (1985b), pp. 258–273.

——, ed. (1985b). *Movies and Methods* (Volume II) (Berkeley, California: University of California Press).

——(1991). *Representing Reality: Issues and Concepts in Documentary* (Bloomington, Indiana: Indiana University Press).

——(1994). *Blurred Boundaries: Questions of Meaning in Contemporary Culture* (Bloomington, Indiana: Indiana University Press).

——(2001). *Introduction to Documentary* (Bloomington, Indiana: Indiana University Press).

——(2006). "What to Do About Documentary Distortion? Toward a Code of Ethics." *Documentary*, March/April 2006. Available also on http://www.documentary.org/content/what-do-about-documentary-distortion-toward-code-ethics-0, accessed 23 August 2012.

——(2008). "Documentary Reenactment and the Fantasmatic Subject." *Critical Inquiry*, 35, 1 (Autumn 2008), pp. 72–89.

——(2010a). *Introduction to Documentary* (second ed.) (Bloomington, Indiana: Indiana University Press).

——(2010b). *Engaging Cinema: An Introduction to Film Studies* (New York: W. W. Norton).

——(2017). *Introduction to Documentary* (third ed.) (Bloomington, Indiana: Indiana University Press).

Olson, D. R., ed. (1974). *Media and Symbols: The Forms of Expression, Communication, and Education* (*Seventy-third Yearbook of the National Society for the Study of Education*) (Chicago: University of Chicago Press).

Philipsen, Hans Henrik and Brigitte Markussen, eds. (1995). *Advocacy and Indigenous Film-making* (Intervention: Nordic Papers in Critical Anthropology No. 1) (Denmark: Intervention Press).

Pryluck, Calvin (1976). "Ultimately We Are All Outsiders: The Ethics of Documentary Filming." *Journal of the University Film Association*, XXVIII, 1 (Winter 1976), pp. 3–11.

Rabiger, Michael (1998). *Directing Documentary* (Third Edition) (Boston, Massachusetts: Focal Press).

Rancière, Jacques (2010). *Dissensus: On Politics and Aesthetics* (London: Continuum).

Rascaroli, Laura (2009). *The Personal Camera: Subjective Cinema and the Essay Film* (London: Wallflower Press).

——(2017). *How the Essay Film Thinks* (New York: Oxford University Press).

Renov, Michael (1993). *Theorizing Documentary* (New York: Routledge).

——(2004). *The Subject of Documentary* (Minneapolis, MN: University of Minnesota Press).

Rhodes, Gary D. and John P. Springer (2006a). "Introduction." in Gary D. Rhodes and John P. Springer, eds. (2006b), pp. 1–9.

——, eds. (2006b). *Docufictions: Essays on the Intersection of Documentary and Fictional Filmmaking* (North Carolina and London: McFarland & Company).

Ricciardelli, Lucia (2018). *American Documentary Filmmaking in the Digital Age: Depictions of War in Burns, Moore, and Morris* (New York: Routledge).

Richter, Hans (1940). "The Film Essay: A New Type of Documentary Film." in Nora M. Alter and Timothy Corrigan, eds. (2017a), pp. 89–92.

Riefenstahl, Leni (1987). *A Memoir* (New York: St. Martin's Press).

Rivette, Jacques (1955). "Letter on Rossellini." in Jim Hillier, ed. (1985), pp. 192–204.

Roscoe, Jane and Craig Hight (2001). *Faking It: Mock-documentary and the Subversion of Factuality* (Manchester and New York: Manchester University Press).

Rose, Mandy (2018). "The immersive turn: hype and hope in the emergence of virtual reality as a nonfiction platform." *Studies in Documentary Film*, Vol. 12, No. 2 (June 2018), pp. 132–149.

Rosen, Philip (1993). "Document and Documentary: On the Persistence of Historical Concepts." in Michael Renov, ed. (1993), pp. 58–89.

Rosenstone, Robert A. (1988). "History in Image/History in Words: Reflections on the Possibility of Really Putting History onto Film." *The American Historical Riview*, 93, pp. 1173–1185.

——(1995). *Visions of the Past: The Challenge of Film to Our Idea of History* (Cambridge, Massachusetts: Harvard University Press).

——(1999). "Reflections on Reflections on History in Images/History in Words." *Screening the Past* (on-line publication), April, 1999. http://www.latrobe.edu.au/screeningthepast/firstrelease/fr0499/rrfr6c.htm, accessed 16 November 2008.

——(2001). "Introduction to Experiments in Narrative." *Rethinking History: The Journal of Theory and Practice*, 5, pp. 255–274.

——(2006). *History on Film/Film on History* (Harlow, U.K.: Pearson Education).

Rosenthal, Alan (1971). *The New Documentary in Action: A Casebook in Film Making* (Berkeley, California: University of California Press).

——(1980). *The Documentary Conscience: A Casebook in Film Making* (Berkeley, California: University of California Press).

——, ed. (1988). *New Challenges for Documentary* (Berkeley, California: University of California Press).

——, ed. (1999a). *Why Docudrama?: Fact-Fiction on Film and TV* (Carbondale and Edwardsville: Southern Illinois

University Press).

——(1999b). "Taking the Stage: Developments and Challenges." in Alan Rosenthal, ed. (1999a), pp. 1–11.

——(2002). "Why Docudrama—and If So, How?" in 李道明（編）(2002)，17–29 頁。

Rotha, Paul (1952). *Documentary Film: The Use of the Film Medium to Interpret Creatively and in Social Terms the Life of the People as It Exists in Reality* (in collaboration with Road, Sinclair and Griffith, Richard) (1952, third Edition, revised and enlarged) (London: Faber and Faber).

——(1983). *Robert J. Flaherty: A Biography* (Philadelphia: University of Pennsylvania Press).

Rothman, William (1996). "Eternal Verités." in Charles Warren, ed. (1996b), pp. 79–99.

Rouch, Jean (1975). "The Camera and Man." in Paul Hockings, ed. (1975), pp.83–102.

Ruby, Jay (1977). "The Image Mirrored: Reflexivity and the Documentary Film." *Journal of the University Film Association*, XXIX, 1 (Fall 1977), pp. 3–11.（中譯文參見 Ruby, Jay (1988c)。）

——(1988a). "The Image Mirrored: Reflexivity and the Documentary Film." in Alan Rosenthal, ed. (1988), pp. 64–77.

——(1988b). "The Ethics of Imagemaking; or, 'They're Going to Put Me in the Movies. They're Going to Make a Star Out of Me...'" in Alan Rosenthal, ed. (1988), pp. 308–318.

——(2005). "The last 20 years of visual anthropology—a critical review." *Visual Studies*, Vol. 20, No.2 (October 2005), pp. 159–170.

Saunders, Dave (2013). "The Triumph of Observationalism: Direct Cinema in the USA." in Brian Winston, ed. (2013a), pp. 159–166.

Sobchack, Vivian (1984). "Inscribing Ethical Space: Ten Propositions on Death, Representation, and Documentary." *Quarterly Review of Film Studies*, 9, 4, pp. 283–300.

——(1988). "No Lies: Direct Cinema as Rape." in Alan Rosenthal, ed. (1988), pp. 332–341.

Solanas, Fernando and Octavio Getino (1970). "Toward a Third Cinema." *Cinéaste,* Vol. 4, No. 3 (Winter 1970–71), pp. 1–10.

Sontag, Susan (1980). *Fascinating Fascism* (New York: Farrar, Straus & Giroux).

Starowicz, Mark (2006). "Whose Story? Storytelling as Nation-building." (A speech at the Symons Lecture on the State of Canadian Confederation, Mainstage Theatre, the Confederation Centre Charlottetown, P.E.I., November 8, 2006.) http://www.cbc.radio-canada.ca/speeches/20061212.shtml, accessed 22 June 2009.

Stein, Wayne (2006). "Stanley Kwan's Centre Stage (1992): Postmodern Reflections of the Mirror Within the Mirror."

Steuer, Jonathan (1992). "Defining Virtual Reality: Dimensions Determining Telepresence." *Journal of Communication*, Vol. 42, No. 4 (Autumn 1992), pp. 73–93.

Teo, Stephen (1997). *Hong Kong Cinema: The Extra Dimensions* (London: BFI Publishing).

Tobias, Michael, ed. (1997). *The Search for Reality: The Art of Documentary Filmmaking* (Studio City, California: Michael Wiese Productions).

Turner, Terence (2002). "Representation, Politics, and Cultural Imagination in Indigenous Video: General Points and Kayapo Examples." in Ginsburg, et al., eds. (2002), pp. 75–89.

Usai, Paolo Cherchi, ed. (1999). *The Griffith Project* (London: British Film Institute).

Van Cauwenberge, Geneviève (2013). "Cinéma Vérité: Vertov Revisited." in Brian Winston, ed. (2013a), pp. 189–197.

Vaughan, Dai (1988). "Television Documentary Usage." in Alan Rosenthal, ed. (1988), pp. 34–47.

——(1999). *For Documentary: Twelve Essays* (Berkeley, California: University of California Press).

Viera, John D. (1988). "Images as Property." in Larry Gross, et al., eds. (1988), pp. 135–162.

Warren, Charles (1996a). "Introduction, with a Brief History of Nonfiction Film." in Charles Warren, ed. (1996b), pp. 1–21.

——, ed. (1996b). *Beyond Document: Essays on Nonfiction Film* (Hanover and London: University Press of New England/Wesleyan University Press).

Waugh, Thomas (1984). *"Show Us Life": Toward a History and Aesthetics of the Committed Documentar* (Metuchen, New Jersey: The Scarecrow Press).

——and Ezra Winton (2013). "Challenges for Change: Canada's National Film Board." in Brian Winston, ed. (2013a), pp. 138–146.

Webster's Third New International Dictionary (eleventh Edition) (2008). Springfield, Massachusetts: Merriam-Webster Inc.

White, Hayden (1988). "Historiography and Historiophoty." *The American Historical Review*, 93, pp. 1193–1199.

Williams, Christopher (1980). *Realism and the Cinema* (London: Routledge & Kegan Paul).

Winston, Brian (1988a). "The Tradition of the Victim in Griersonian Documentary." in Larry Gross, et al., eds. (1988), pp. 34–57.

——(1988b). "The Tradition of the Victim in Griersonian Documentary." in Alan Rosenthal (1988), pp. 269–287.

——(1995). *Claiming the Real: The Documentary Film Revisited* (London: BFI Publishing).

——(2000). *Lies, Damn Lies and Documentaries* (London: BFI Publishing).

——(2002). "The DV Agenda v. Showing Life Agenda." in 李道明（編）(2002)，1–15 頁。

——, ed. (2013a). *The Documentary Film Book* (Hampshire, U. K.: Palgrave Macmillan).

——(2013b). "Introduction: The Documentary Film." in Brian Winston, ed. (2013a), pp. 1–29.

Wintonick, Peter (2013). "New Platforms for Docmedia: 'Varient of a Manifesto'." in Brian Winston, ed. (2013a), pp. 376–382.

Worth, Sol (with Larry Gross) (1981). *Studying Visual Communication* (Philadelphia: University of Pennsylvania Press).

Worth, Sol and John Adair (1972). *Through Navajo Eyes: An Exploration in Film Communication and Anthropology* (Bloomington, Indiana: Indiana University Press).

Young, Colin (1975). "Observarional Cinema." in Paul Hockings, ed. (1975), pp. 65–80.

Barsam, Richard (1996)，《紀錄與真實：世界非劇情片批評史》（王亞維譯），臺北市：遠流。

Bordwell, David and Kristin Thompson (2008)，《電影藝術：型式與風格》（曾偉禎譯），臺北市：麥格羅希爾。

Davis, Natalie Z. (2002)，《奴隸、電影、歷史──還原歷史真相的影像實驗》（陳榮彬譯），臺北縣新店市：左岸文化。

Ferro, Marc (1998)，《電影與歷史》（張淑娃譯），臺北市：麥田。

MacDougall, David (2006)，《邁向跨文化電影：大衛‧馬杜格的影像實踐》（李惠芳、黃燕祺譯），臺北市：麥田。

Nichols, Bill (1989)，〈紀錄片之意見〉（李道明譯、蔡逸君整理），《電影欣賞雜誌》39 期（7 卷 3 期），54–63 頁。

Rouch, Jean (1986)，〈攝影機與人〉（念初譯），《電影欣賞雜誌》21 期（4 卷 3 期），21–28 頁。

Ruby, Jay (1988c)，〈影像的鏡像──反映自我與紀錄影片〉（李道明譯、蔡逸君整理），《電影欣賞雜誌》36 期（6 卷 6 期），64–70 頁。

Tribe, Keith (1990)，〈歷史與記憶的生產〉（翌憶、迷走譯），《電影欣賞》8 卷 2 期（44 期）（1990 年 3 月），47 頁。
（原載 *Screen*, Vol. 18, No. 4）

Young, Colin (1986)，〈觀察的電影〉（李道明譯），《電影欣賞雜誌》21 期（4 卷 3 期），29–35 頁。

王慰慈（主編）(2006)，《臺灣當代影像：從紀實到實驗 1930–2003》，臺北市：同喜文化出版工作室。

李泳泉 (2006)，〈全景學派的誕生：臺灣紀錄片的趨勢觀察 (1990～2000)〉，王慰慈（主編）(2006)，59–66 頁。

李英明、陳華昇 (2001)，〈本土陣營分裂程度決定年底選舉勝負〉，財團法人國家政策研究基金會《國政評論》（內政〔評〕090–095 號）（2001 年 7 月 5 日）。

李道明 (1985)，〈什麼是紀錄片？〉，《聯合月刊》52 期，76–86 頁。

李道明（編）(2002)，《真實與再現：紀錄片美學國際學術研討會論文集》，臺北市：行政院文化建設委員會。

李道明 (2009)，〈從紀錄片的定義思索紀錄與劇情片的混血形式〉，《戲劇學刊》10 期（2009 年 7 月），79–109 頁。

李道明、王慰慈（編）(2000a)，《臺灣紀錄片與新聞片影人口述（上）》，臺北市：國家電影資料館。

李道明、王慰慈（編）(2000b)，《臺灣紀錄片與新聞片影人口述（下）》，臺北市：國家電影資料館。

吳豐山 (2007)，〈公視拍製「台灣人民的歷史」之緣起〉，財團法人公共電視文化事業基金會（策劃）(2007)，6–7 頁。

胡元輝 (2007)，〈打拼：台灣人民的歷史烙印〉，財團法人公共電視文化事業基金會（策劃）(2007)，4–5 頁。

財團法人公共電視文化事業基金會（策劃）(2007)，《打拼：台灣人民的歷史幕後記實》，臺北市：玉山社。

孫松榮 (2016)，〈事件之後的當代跨域影像：論陳界仁早期作品及《殘響世界》的概念生成與轉化〉，《藝術學研究》19 期（2016 年 12 月），105–148 頁。

迷走 (1988)，〈我們都是這樣子長大的？——由「一同走過從前」談歷史剪接的問題〉，《自立早報》副刊（1988 年 7 月 19 日）。

曹永和 (2000)，《臺灣早期歷史研究續集》，臺北市：聯經。

陳儒修 (2001)，〈紀錄片：「紀」什麼？「錄」什麼？又是什麼「片」？〉，《2001 獨立製片與紀錄片國際學術研討會暨南方影展論文集》，臺南縣：臺南藝術學院音像藝術科技多媒體中心。

郭力昕 (2004)，〈當紀錄片成為新的教堂：試論《生命》及其文化現象〉，《中國時報》人間副刊（2004 年 10 月 12 日）。

梁玉芳 (2007)，〈臺灣紀錄片的血與淚〉，《聯合報》(2007 年 7 月 2 日)。

張同道、胡智鋒（主編）(2011)，《中國紀錄片發展研究報告：中國紀錄片藍皮書》，北京：科學出版社。

黃翰荻（編譯）(1987)，《前衛電影》，臺北市：電影圖書館出版部。

蔡禹信（採訪整理）(2007a)，〈歷史一定要想像：專訪符昌鋒導演〉，財團法人公共電視文化事業基金會（策劃）(2007)，150–151 頁。

——（採訪整理）(2007b)，〈這是台灣電視史上的一件大事：專訪陳麗貴導演〉，財團法人公共電視文化事業基金會（策劃）(2007)，170–171 頁。

——（採訪整理）(2007c)，〈來不及重建的歷史：專訪鄭文堂導演〉，財團法人公共電視文化事業基金會（策劃）(2007)，188–189 頁。

劉藝（編）(1986)，《紀錄影片論集》，臺北市：中華民國電影事業發展基金會。

《人間雜誌》，37 期（1988 年 11 月）。

《電影評論》，17 期（1986 年 6 月），臺北市：中國影評人協會出版。

外國人物介紹

A

阿戴爾 (Adair, John, 1913–1997)：美國人類學家，因應用人類學及視覺人類學而著稱。1948 年起，阿戴爾任職於康乃爾大學，並於 1953–1960 年間參與該校在亞利桑納州納瓦荷族保留區內進行的康乃爾納瓦荷田野健康研究計畫。1964 年起至 1978 年退休止，阿戴爾在舊金山州立大學任教。這段期間他與賓夕法尼亞大學的傳播學者渥斯 (Sol Worth) 合作進行納瓦荷族如何使用電影攝影機拍攝自己文化的研究計畫，雖未達成預期目標，但後來還是出版成專書《透過納瓦荷族的眼睛：一次電影傳播與人類學的探討》(*Through Navajo Eyes: An Exploration in Film Communication and Anthropology*, 1972)。

阿吉 (Agee, James, 1909–1955)：美國詩人、小說家、記者與影評人，同時也是一位社會運動者。1941 年，他成為《時代》(*TIME*) 與《國家》(*Nation*) 雜誌的影評人。1940 年代末期，他也開始編寫電影劇本，如《非洲皇后》(*The African Queen*, 1951) 與《獵人之夜》(*The Night of the Hunter*, 1955)。成名作《家有逝者》(*A Death in the Family*, 1957) 是本自傳體小說，在他逝世後 3 年以此書獲頒普立茲獎。

艾肯 (Aitken, Ian)：現任教於香港浸會大學傳理學院，是研究 1930 年代英國紀錄片運動的專家，至今出版過 10 本專書，包括《電影與改革：約翰格里爾生與紀錄片運動》(*Film and Reform: John Grierson and the Documentary Movement*, 1990)、《紀錄片百科全書》(*Encyclopedia of the Documentary Film*, 2005) 以及《紀錄電影：媒體與文化研究中的關鍵概念》(*Documentary Film: Critical Concepts in Media and Cultural Studies*, 2012) 等。《電影與改革》被認為是關於 1930 年代英國紀錄片運動最主要的理論研究書籍。近年則將研究領域拓展至 1945 至 1970 年代香港與新加坡殖民時期政府製作之電影。

阿克曼 (Akerman, Chantal, 1950–)：比利時裔法國電影編導、演員。自 1960 年代末期開始拍片，被稱為純粹的獨立電影創作者——不但財務獨立，在影片創意以及美學風格上也獨立於主流電影。阿克曼的第 1 部劇情長片《珍妮德爾曼》(*Jeanne Dielman, 23 Quai du Commerce, 1080 Bruxelles*, 1975) 建立了她自己的電影特色：在能代表人物的空間中以真實時間拍攝關於女人的工作（無論是在職場或在家）。她的電影擅於處理女性與男性、小孩、食物、愛、性、感情、藝術間的關係。其電影設計性非常強，不僅構圖講究，時間感也很重要，觀眾稍微分心極可能會漏失一些什麼。她拍電影採取的是反主流的顛覆策略，從邊緣的位置觀察日常生活中微小的人物與事件，讓觀眾注意到平常不曾注意到的問題，發現日常生活其實並非真的那麼規律或平順。她的劇情片幾乎不重視情節，敘事手法也完全是極簡的、省略的，因此觀眾必須開放胸襟全神投入。她也喜歡把一些自傳性的片段拼貼插入影片中。在《在那邊》(*Down There*, 2006) 中，她使用固定的攝影機拍攝紗窗外的隔壁棟房子，而聲軌上則是自己現身說法談其心理的困擾。阿克曼至今共創作了逾 40 部影片，其中除了 35 毫米劇情片外，也有實驗紀錄片與錄像隨筆。自 1995 年起，開始創作錄像裝置，在美術館或畫廊展出，也曾獲邀參加威尼斯雙年展及卡賽爾文件展。這些作品也和其紀錄片一樣，

讓作者凝視著攝影機,具有強烈的自傳色彩。

阿爾波特 (Alpert, Jon, 1948–):美國新聞記者兼紀錄片創作者,以真實電影的紀錄片拍攝手法而著稱。曾為國家廣播公司、公共廣播電臺與 HBO 等拍攝紀錄片,獲得超過 15 座電視艾美獎,並兩度提名奧斯卡最佳紀錄短片獎。他與妻子津野敬子 (Keiko Tsuno) 1972 年在紐約市創立下城社區電視中心,是美國最早的社區媒體中心。

安德生 (Anderson, Carolyn):任教於美國麻薩諸塞大學安姆赫斯特分校傳播學系,專長領域是紀錄片、媒體史、類型理論與批評。著有《現實的虛構:佛烈德・懷斯曼的影片》(*Reality Fictions: The Films of Frederick Wiseman*, 1989) 以及《紀錄片的困境:佛烈德・懷斯曼的〈提提卡輕歌舞秀〉》(*Documentary Dilemmas: Frederick Wiseman's "Titicut Follies"*, 1991) 等專書。

安德生 (Anderson, Lindsay, 1923–1994):1940 與 1950 年代的英國影評人,後來從事紀錄片創作,並與友人共同推展自由電影運動,推廣新的寫實主義紀錄片觀念。1960 年代初葉,安德生與其他自由電影運動的成員開始創作被稱為「洗碗槽寫實主義」的劇情長片,受到國際矚目。安德生被認為可與義大利的帕索里尼 (Pier Paolo Pasolini)、匈牙利的楊秋 (Miklós Jancsó) 與印度的雷 (Satyajit Ray) 等 1960 年代崛起的作者導演相提並論。

安斯鐵 (Anstey, Edgar, 1907–1987):安斯鐵以《住的問題》(*Housing Problems*, 1935,與艾爾頓 (Arthur Elton) 合導) 此片而聞名。其實他在英國紀錄片史上是一位長期製作出高品質政府機構出資之紀錄片的製片。他在格里爾生 (John Grierson) 成立帝國市場行銷局電影組時即加入擔任導演,並跟隨格里爾生轉移至郵政總局電影組。期間,他曾短暫擔任殼牌石油公司電影組的製片。他也曾擔任美國新聞片《時代進行曲》(*The March of Time*) 駐倫敦小組的領導,製作過一些揭露工人階級社會問題的影片。二戰期間他製作了許多戰爭宣傳片。戰後,他短暫為蘭克公司製作類似《時代進行曲》的新聞片影集《這個摩登時代》(*This Modern Age*)。1949 年起,安斯鐵擔任英國交通委員會新成立的電影組領導,至 1970 年代退休前共為英國鐵路、倫敦市交通局與內陸水道局等單位製作了超過 500 部紀錄片。

艾許 (Asch, Timothy, 1932–1994):著名的人類學家暨民族誌電影創作者,與馬歇爾 (John Marshall)、嘉納 (Robert Gardner) 一齊致力於視覺人類學的發展。在拍電影之前,艾許是靜照攝影師,曾跟隨攝影大師亞當斯 (Ansel Adams) 與威斯頓 (Edward Weston) 學習。1959 年,進入哥倫比亞大學人類學系擔任人類學家密德 (Margaret Mead) 的教學助理時,啟發了他使用電影攝影機進行人類學研究的興趣。1959-1962 年間,在哈佛皮巴迪博物館擔任剪輯師,認識了馬歇爾與嘉納,並在 1961 年替馬歇爾的妹妹——人類學家伊莉莎白・馬歇爾 (Elizabeth Marshall)——在非洲烏干達進行田野工作,完成了他的第 1 部民族誌電影。從 1968 年起至逝世為止,艾許共製作了超過 50 部民族誌影片,主要是關於委瑞內拉的雅諾曼莫族印地安人、阿富汗的遊牧民族,以及印尼的峇里島、洛帝島與弗羅雷斯島的島民生活。1982 年,艾許獲聘為美國南加州大學教授,隨後擔任視覺人類學中心主任至去世為止。

艾雪 (Ascher, Steve):美國獨立編導與製片,主要作品包括紀錄片與電視單元劇。除從事電影創作外,也在哈佛與麻省理工學院等校教授電影製作。他與

品卡斯 (Edward Pincus) 合著的《電影創作者手冊》(*The Filmmaker's Handbook*, 1984 & 1999) 曾是美國及國際上許多學校採用的電影製作教科書。

艾登堡 (Attenborough, Richard, 1923–)：英國電影導演，原本是演員，曾以《聖保羅砲艇》(*The Sand Pebbles*, 1966) 與《杜立德醫生》(*Doctor Dolittle*, 1967) 連續 2 年獲頒金球獎最佳男配角獎。1969 年起，他開始執導演筒，並以史詩電影與傳記片為主，如關於英國首相邱吉爾 (Winston Churchill) 青年時期的《戰爭與冒險》(*Young Winston*, 1972)、重演二戰時期荷蘭戰役的《奪橋遺恨》(*A Bridge Too Far*, 1977)、印度聖雄甘地一生的《甘地》(*Gandhi*, 1983) 與關於卓別林爭議人生的《卓別林與他的情人》(*Chaplin*, 1992) 等。

奧登 (Auden, W. H., 1907–1973)：在英國出生（後來入美國籍）的詩人，一生可分為英國時期 (1907–1939) 及美國時期 (1939–1973)。他以高超的詩藝，能撰寫各種體例的詩而著稱，並因為能在詩作中融入大眾文化、時事與口語，以及取材自各種文學與藝術形式、政治與社會理論，甚至科技資訊，而備受景仰。除了詩之外，奧登也是著名的舞台劇編劇、作詞家與散文家。

奧夫德海德 (Aufderheide, Patricia)：美國華盛頓特區亞美利堅大學傳播學院的傳播學研究教授兼社會媒體中心（共同）主任，著有《合乎公共利益的傳播政策》(*Communications Policy in the Public Interest*, 1999)、《日常的星球：批判資本主義的文化節拍》(*The Daily Planet: A Critic on the Capitalist Cultural Beat*, 2000) 與《再次要求合理使用：如何讓版權能再回到平衡狀態》(*Reclaiming Fair Use: How to Put Balance Back in Copyright*, 2011) 等書。

B

巴諾 (Barnouw, Erik, 1908–2001)：就讀普林斯頓大學時即開始從事舞臺劇編劇，後來在哥倫比亞廣播公司及國家廣播公司擔任廣播節目之編導與製作人，曾獲得廣播界重要的皮巴迪獎。1946 年成為美國哥倫比亞大學教授，講授廣播寫作課程。1957 年被選為美國編劇協會的會長及美國電影藝術與科學學院董事。1970 年根據美國在日本投下原子彈後造成傷亡情況的解密資料影片，剪輯完成《廣島——長崎 1945 年 8 月》(*Hiroshima-Nagasaki August*, 1945)，震驚全球。1978 年被任命為美國國會圖書館新成立的電影、廣播與錄音部門之主管。巴諾一生也以多本專業著作而聞名，尤其是一套 3 卷的《美國廣播史》(*A History of Broadcasting in the United States*, 1966, 1968, 1970) 以及《紀錄片：一部非虛構影片的歷史》(*Documentary: A History of the Non-Fiction Film*, 1983)，成為影響深遠的教科書。

巴山 (Barsam, Richard, 1938–)：美國紐約市立大學杭特學院電影研究名譽教授，著有《意志的勝利電影導論》(*Film Guide to "Triumph of the Will"*. 1975)、《在黑暗中：電影入門》(*In the Dark: A Primer for the Movies*, 1977)、《佛拉爾提的視界：作為迷思與電影創作者的藝術家》(*The Vision of Robert Flaherty: The Artist as Myth and Filmmaker*, 1988)、《非虛構電影批評史》(*Nonfiction Film: A Critical History*, 1992)（臺灣譯為《紀錄與真實：世界非劇情片批評史》）及《看電影：電影導論》(*Looking at Movies: An Introduction to Film*, 2004)；編著有《非虛構影片：理論與批評》(*Nonfiction Film: Theory and Criticism*, 1976)。

巴特 (Barthes, Roland, 1915–1980)：法國哲學家、社會理論家與文學理論家，對結構主義、符號學、後結構主義、社會理論與人類學等領域的理論發展有重要的貢獻。

貝特生 (Bateson, Gregory, 1904–1980)：人類學家及系統理論家。1930 年代，與當時的人類學家妻子密德 (Margaret Mead) 共同在巴布亞新幾內亞及峇里島使用電影攝影機與照相機記錄他們的田調工作，並支持其理論分析，為民族誌研究開啟一個全新的取徑。貝特生與密德可說是視覺人類學的先驅。1940 年代末期，他離開傳統人類學，投入心理學、行為生物學、進化論、系統理論與攝控學的領域，冀望達成「心靈的生態學」的綜合性理論。

班生 (Benson, Thomas W.)：現任教於賓州州立大學傳播藝術與科學學系，專長領域為修辭學理論與批評、電影修辭學、視覺修辭學、美國政治與文化修辭學。他編著過數本傳播學期刊，也負責主編南卡羅萊納大學出版社出版的修辭學與傳播學叢書。

伯格 (Berger, John, 1926–2017)：英國藝術批評家與小說家，曾獲英國文壇最高榮譽布克獎。他的藝術批評文集《看的方法》(Ways of Seeing, 1972) 原是供英國廣播公司 (BBC) 同名電視影集編寫為劇本使用，但後來成為西方學校普遍採用的教科書。本文集質疑西方視覺影像背後的意識形態，據以回應克拉克 (Kenneth Clark) 製作 BBC 影集《文明的軌跡》(Civilisation, 1969) 時採用的傳統西方藝術與文化觀。

伯納德 (Bernart, Sheila C.)：任教於紐約州立大學阿爾巴尼分校的紀錄片研究學程。她編導的紀錄片，如《緊盯著目標第二季：1965 至 1985 年美國走到種族關係的十字路口》(Eyes on the Prize II: America at the Racial Crossroads 1965-1985, 1990) 以及《我會給自己造一個世界：非洲裔美國藝術一百年》(I'll Make Me a World: A Century of African-American Arts, 1999)，曾獲得電視艾美獎與皮巴迪獎。她的紀錄片以戲劇性的說故事方式與結構著稱，大多數是在 HBO、生活時代頻道及美國公共電視臺等電視頻道播出。專書《紀錄片說故事的方式》(Documentary Storytelling, 2010) 除了英文版外，還被翻譯成葡萄牙文、韓文、中文與波蘭文。

畢伯曼 (Biberman, Herbert J., 1900–1971)：美國電影編導與製片，在 1950 年代的反共時期因拒絕在國會作證自己不是共產黨員或其同情者而被列入黑名單，列名史稱「好萊塢十君子」(Hollywood Ten) 之一，因此他拍的電影在歐洲的名氣比在美國大。1953 年執導《地上的鹽》(Salt of the Earth)，記錄了新墨西哥州鋅礦礦工恐怖的工作環境。1969 年執導了最後一部片《奴隸》(Slaves)，改編自名著《湯姆叔叔的小屋》(Uncle Tom's Cabin, 1853)。

布拉克 (Block, Mitchell, 1950–)：美國紀錄片製片，唯一執導過的短片《…沒說謊》(…No Lies, 1973)，因為使用偽紀錄片的形式去探討紀錄片的倫理問題而受到矚目，在 2010 年被國會圖書館列為國家典藏影片。布拉克除了創辦「直接電影公司」發行紀錄片外，也任教於美國南加州大學。2000 年起，他開始擔任紀錄片監製，作品除在電視臺（美國公共電視臺、國家地理頻道與 HBO 等）播出之外，也獲得許多獎項，包括《大媽》(Big Mama, 2000) 獲奧斯卡最佳紀錄短片獎，《航空母艦》(Carrier, 2008) 獲電視艾美獎紀實類節目最佳攝影獎。

博汀 (Boulting, Roy, 1913–2001)：與其雙胞胎兄弟約翰 (John) 自 1930 年代起組成製片／導演雙人組，

在英國電影史上完成許多膾炙人口的劇情片。二戰期間，他加入皇家裝甲兵團，約翰則加入英國皇家空軍，但不久兩人都被調至陸軍電影組，拍攝戰爭紀錄片。博汀此時期的作品以《沙漠戰役勝利》(*Desert Victory*, 1943) 及《突尼西亞戰役勝利》(*Tunisian Victory*, 1944) 最為人稱道。戰後，兄弟恢復攝製劇情片。

———————————————

布萊克治 (Brakhage, Stan, 1933–2003)：被認為是繼德倫 (Maya Deren) 之後，1960 至 1970 年代美國最重要的前衛（實驗）電影創作者。他雖受到法國超現實主義導演考克多 (Jean Cocteau) 及義大利新寫實主義電影的啟發，但當他在 1954 年移居紐約市時，受到德倫、孟肯 (Marie Menken) 與康乃爾 (Joseph Cornell) 等人的實驗電影，以及前衛詩人龐德 (Ezra Pound) 與抽象表現主義畫家德庫寧 (Willem de Kooning) 的影響，發展出他獨特的、新的觀看世界的非透視電影美學。1957 年結婚之後，婚姻生活即成為他拍攝的對象。《窗・水・嬰・動》(*Window Water Baby Moving*, 1959) 即是詩意地記錄他太太生產的過程。他最著名的《狗星人》(*Dog Star Man*, 1964) 實驗將透鏡扭曲拍攝的影片及直接在透明膠卷上著色等技巧。影片收尾時，他將太陽閃焰的影像、一連串山脈的影像與他太太生產的影像相疊影在一起。他一生共創作了近 380 部影片，大多是用 8 毫米及 16 毫米電影攝影機製作的，且大多為無聲片。他認為他的影片都是隱喻、抽象且主觀的作品——像用光寫的詩。

———————————————

布萊希特 (Brecht, Bertolt, 1898–1956)：德國編劇家，是 20 世紀西方劇壇的重要人物。就讀大學時，他即對當時的舞臺劇深感不滿而開始編劇。一戰爆發後被徵召入伍，此時他編出了第一齣被搬上舞臺的劇本《夜間鼓聲》(*Drums in the Night*, 1918)，並

已開始發展其戲劇理論，要觀眾不要被劇情吸引而忘了自我。1924 年，從慕尼黑移居柏林，並以《三便士歌劇》(*The Threepenny Opera*) 大受歡迎，成為 1920 年代最紅的戲。1929 年，開始信仰共產主義，而其劇作也開始受到納粹觀眾的抗議。1933 年納粹掌權後，布萊希特的戲劇生涯宣告中斷。其劇作在德國被禁演，他則與全家人一起逃到布拉格，然後在歐洲四處流浪。1941 年，獲准移居美國，但他在好萊塢的編劇之路並不順遂。1947 年，在美國一片恐共聲中，布萊希特離開美國，於 1948 年定居東德。但他發現東德實施的共產主義與他的理想並不吻合，因此開始消極抵抗。他在此時期的戲劇作品極少。1955 年獲頒史達林和平獎。

———————————————

布萊頓 (Britten, Benjamin, 1913–1976)：20 世紀英國最為人知的古典音樂作曲家。他的作品從大型交響曲到歌劇、合唱曲與小歌曲，涵括各種類型。他也曾專程為當時的音樂家作過曲，如費雪・狄斯考 (Dietrich Fischer-Dieskau) 與羅斯托波維奇 (Mstislav Rostropovich)。

———————————————

布魯克斯 (Brooks, Mel, 1926–)：美國電影編導、製片與喜劇演員，以製作鬧劇及嘲諷喜劇而著稱。1968 年他執導的第 1 部片《大製片家》(*The Producers*)（又譯《發財妙計》）獲奧斯卡最佳原創劇本獎。1970 年代更以《12 張椅子》(*The Twelve Chairs*, 1970)（又譯《奇謀妙計爭凳子》）、《閃亮的馬鞍》(*Blazing Saddles*, 1974)（又譯《神槍小子》）、《新科學怪人》(*Young Frankenstein*, 1974)、《無聲電影》(*Silent Movie*, 1976) 與《緊張大師》(*High Anxiety*, 1977) 等片而聞名。

———————————————

布朗 (Brown, Kenneth H., 1936–)：原為美軍陸戰隊員的美國作家與編劇，以 1963 年的「生活劇場」

作品《禁閉室》(The Brig) 一炮而紅。該劇不僅在紐約連演 2 年，更在歐洲由 30 個劇團連演 4 年。梅卡斯 (Jonas Mekas) 於 1964 年將舞臺演出記錄在同名影片上。此片精神上與 1960 年代的實驗電影（例如華荷 (Andy Warhol) 的電影）相似——沒有劇情，沒有角色，沒有對白——基本上具有半紀錄式的寫實感，因此拍攝紀錄片也讓人有真實的感覺。《禁閉室》的某場戲也在 1963 年由加拿大紀錄片創作者金 (Allan King) 拍成紀錄短片《出操日》(The Field Day)。

彭萊 (Burnley, Fred, 1933–1975)：英國剪輯師、電視紀錄片製片與編導，主要編導作品有《被阻隔的夢》(F. Scott Fitzgerald: A Dream Divided, 1969) 等。

本斯 (Burns, Ken, 1953–)：美國著名的紀錄片導演，靠著一系列探討美國人所珍視的歷史傳統（如布魯克林大橋、自由女神像、國會、棒球、爵士樂與國家公園）的電視紀錄片而建立起名聲。本斯也製作關於著名美國人物的紀錄片與關於美國歷史的電視紀錄片影集，如《內戰》(The Civil War, 1990)、《二戰》(The War, 2007)、《禁酒》(Prohibition, 2011) 與《沙塵暴》(The Dust Bowl, 2012) 等。他的紀錄片使用大量資料素材，包括照片、影片、時代歌曲與報章雜誌，乃至一般人的日記或書信（通常由著名演員念出），以營造出民眾史而非偉人史的印象。《內戰》影集不但獲頒 2 座電視艾美獎，在美國公共電視網播出時更創下有史以來最高的收視率。該影集的總收入創下高達 1 億美金的歷史紀錄。

寇德馬歇爾 (Calder-Marshall, Arthur, 1908–1992)：英國傳記作家與小說家。初期一段不愉快的大學教學經驗讓他寫成一部小說。1937 年，他為米高梅公司撰寫過電影劇本，但都未曾被拍成電影。1942 至 1945 年間加入英國情報部電影組。二戰結束後擔任紀錄片編劇，曾入圍奧斯卡金像獎。1960 年代，寫了一些小說，包括將劇情電影改寫為小說。

卡普拉 (Capra, Frank, 1887–1991)：在 1930 以及 1940 年代曾經是全美國最有權力的導演，以《一夜風流》(It Happened One Night, 1934)、《富貴浮雲》(Mr. Deeds Goes to Town, 1936) 與《浮生若夢》(You Can't Take It with You, 1939) 獲得 3 座奧斯卡最佳導演獎。在日本偷襲珍珠港後，卡普拉接受徵召成為美國陸軍少校，直接受參謀總長馬歇爾 (George C. Marshall) 將軍的指揮。1941 至 1945 年之間，他執導了 7 部戰爭宣傳系列影片，總稱為《為何而戰》(Why We Fight)。資料來源除了軍方與美國政府拍攝的影片之外，還有敵方的新聞影片，迪士尼公司則負責製作動畫地圖或圖表，一些好萊塢作曲家也幫忙配樂。這些影片被認為極有助於提振美國士兵的士氣及提高他們對戰爭的認識。二戰結束後，卡普拉回好萊塢執導劇情片，但他的電影事業卻因其電影和觀眾脫節而開始走下坡。

卡瑞里 (Carelli, Vincent, 1953–)：法國出生的紀錄片導演，自 1973 年起即致力於保護巴西的原住民族。1979 年他與人類學家格魯瓦 (Dominique Gallois) 在聖保羅成立了「原住民工作中心」(CTI)，協助原住民族推動各種遊說、調查及組訓計畫，促進原住民族鞏固其政治團體、保護家園與找到自給自足的方法。1987 年，在 CTI 的主導下，他開始了「部落錄像」計畫，讓原住民族能自己拍攝影片記錄部落重要儀式與事件，並與其他原住民族互相觀摩。他負責訓練原住民族部落居民製作錄像節目，提供他們拍攝器材與支援後製設備，代為將其節目

做全球發行，每年也在各地為原住民族錄像製作者舉辦工作坊。「部落錄像」至今已完成 70 多部影片，作品來自巴西 15 個部落團體。他也製作紀錄片，例如《柯倫比亞拉》(Corumbiara, 2009) 與《認識祖先》(Meeting Ancestors, 1992) 等。

卡瓦爾坎提 (Cavalcanti, Alberto, 1897–1982)：巴西里約熱內盧出生的電影導演，自青年時期移居歐陸，於 1920 年開始從事實驗電影創作。他的第 1 部作品《只在這幾個小時》(Only the Hours, 1926) 記錄了巴黎一天的生活景況。次年他也協助魯特曼 (Walther Ruttmann) 製作了名作《柏林：城市交響曲》(Berlin: Symphony of a Great City, 1927)。在法國短暫加入美國派拉蒙電影公司法國片廠製作廣告片後，1934 年他受邀加入格里爾生 (John Grierson) 領導的郵政總局電影組，參與製作了《煤礦場》(Coal Face, 1935) 與《夜間郵遞》(Night Mail, 1936) 等紀錄片。卡瓦爾坎提最為人津津樂道的是對紀錄片聲音的實驗，並因其影片創作經驗而成為當時許多英國紀錄片年輕創作者的導師。1937 年，當格里爾生離開郵政總局時，他被任命為電影組的代理領導人，但因不願歸化為英國籍而於 1940 年離職，加入英國伊林製片廠擔任美術編輯、製片及導演。1950 年，卡瓦爾坎提離開英國返回巴西，但因為其共產黨員的身分被當地右翼政府列入黑名單而回到歐洲，在東德、法國與以色列等地製作電影。

卓別林 (Chaplin, Charlie, 1889–1977)：原為英國喜劇演員，後移居美國，被善內 (Mack Sennett) 相中加入契石頓警察 (Keystone Kops) 系列的演出，逐漸成為默片時期重要的演員與導演，他更因自創的「流浪漢」電影人物而聞名全球。曾與格里菲斯 (D. W. Griffith) 等人合創聯美電影公司，展開了劇情長片的編導事業。

查普曼 (Chapman, Jane)：現任英國林肯大學新聞學院傳播教授，曾擔任電視紀實節目製作人、電視紀錄片導演與新聞播報員，也是紀錄片、新聞學、媒體與傳播史、文化史方面的專家。她的著作包括上述媒體專業領域的理論、實務及歷史，專書有《紀錄片實務》(Documentary in Practice, 2007)。

邱普拉 (Chopra, Joyce, 1938–)：曾經與李考克 (Richard Leacock) 共同合導《母親節快樂》(Happy Mother's Day, 1963)。1970 年代，她因與魏爾 (Claudia Weill) 合導《34 歲的喬伊絲》(Joyce at 34, 1972) 這部女性主義獨立紀錄片而聲名大噪。此後，她持續製作紀錄片，直到 1986 年因《花言巧語》(Smooth Talk) 這部劇情片走紅後，才轉往執導電影及電視劇情片。其他的紀錄片作品有《12 歲女孩》(Girl at 12, 1975) 與《我們的孩子不會死》(That Our Children Will Not Die, 1978) 等。

希崇 (Citron, Michelle)：現任美國芝加哥哥倫比亞學院跨領域藝術學系名譽教授。她的實驗劇情片《女兒的成年禮》(Daughter Rite, 1980) 曾經引起美國紀錄片界的廣泛討論。除了 1980 年代的幾部紀錄片外，希崇後來主要從事的是媒體藝術，包括 CD-ROM 互動敘事作品、網路藝術、網路裝置作品與數位敘事作品等。

克萊曼 (Clément, René, 1913–1996)：法國電影編導，自 1936 年開始拍片，主要是在中東及非洲的法國殖民地拍紀錄片，10 年後才執導第 1 部劇情長片《鐵路英烈傳》(The Battle of the Rails, 1945)。這部被稱為「法國抗德片」的通俗劇，結合了紀錄片的擬真性及他從考克多 (Jean Cocteau) 那兒學來的說故事方式，在坎城影展獲得大獎，讓他名利雙收。

之後他以類似義大利新寫實主義風格的電影成為法國當時最重要的導演，並 2 度獲頒奧斯卡最佳外語片，包括他的最佳作品《禁忌的遊戲》(*Forbidden Games*, 1952)。

柯恩 (Cohen, Maxi)：美籍電影、錄像與電視導演及製片。她的作品通常會觀察日常生活的悲歡或檢視美國文化。她喜歡採用觀察的風格去拍攝紀錄片，讓被攝者藉由與攝影機的互動去直接呈現自己。她最早是製作社區紀錄片及個人紀錄片，後來轉為製作跨越虛構與紀錄界線的跨類型紀錄片。主要作品除了《喬與麥克希》(*Joe and Maxi*, 1978) 外，還有《七個女人七種罪之憤怒》(*Seven Women, Seven Sins*, segment "*Angry*", 1986)、《威爾頓諾斯報告》(*The Wilton North Report*, 1987) 與《洛杉磯中南部：內部的聲音》(*South Central Los Angeles: Inside Voices*, 1994) 等。

庫柏 (Cooper, Merian C., 1893–1973)：美國導演，在當空軍志願軍為波蘭反抗俄羅斯侵略時，認識了修薩克 (Ernest B. Schoedsack)，兩人成為莫逆之交。他們後來決定去拍電影，以紀錄片《牧草》(*Grass: A Nation's Battle for Life*, 1925) 起家，之後繼續與派拉蒙電影公司合導紀錄片《象》(*Chang: A Drama of the Wilderness*, 1927)。庫伯之後參與劇情片的編、導或製片工作，於 1933 年與修薩克合導了大受歡迎的《金剛》(*King Kong*)，之後不再執導電影，改從事製片工作。他在電影技術上繼續精進，參與了三條底片彩色系統「特藝彩色」(Technicolor) 與超寬銀幕「新藝拉瑪體」(Cinerama) 的發明。

寇克斯 (Cox, Alex, 1954–)：英國導演、編劇與作家，以怪異的風格及不尋常的編劇方式而聞名。其電影事業的早期以《白爛討債族》(*Repo Men*, 1984)

與《席德與南西》(*Sid and Nancy*, 1986) 而備受矚目。但下一部片《烽火怪傑》(*Walker*, 1987) 票房失敗後，又因為在 1988 年美國編劇工會罷工期間繼續為大片廠拍片而被工會列入黑名單，從此無法再找到拍主流電影的機會，只好去拍獨立電影，但這些片都很難發行。2007 年起，專注於極低預算（每部片低於 10 萬英鎊）的劇情片，希望能獲得更大的創作自由。他自編自導自演的《販售愛情》（又譯《報信的妞》）(*Repo Chick*, 2009) 獲邀在威尼斯影展放映。《烽火怪傑》是根據一位愛惹事的美國佬沃克 (William Walker) 在 1850 年代入侵墨西哥以及任命自己為尼加拉瓜總統的真實故事所拍攝的一部迷幻西部片 (Acid Western)，混合了傳統西部片、義大利式西部片及 1960 年代的嬉皮迷幻文化。

寇蒂斯 (Curitis, Edward S., 1868–1952)：寇蒂斯其實是以民族誌照片更為聞名。他以靜照照相機拍攝美國西北太平洋濱海地區的美洲原住民族前後長達 35 年，一共出版了 20 大本 1,500 張深褐色照片的照片集《北美印地安人》(*The North American Indian*)。

D

丹通尼歐 (D'Antonio, Joanne)：美國的劇情片以及紀錄片剪輯師。她重要的紀錄片作品有《見證夢想》(*Witness to a Dream*, 2008)、《性療癒》(*Sexual Healing*, 2006) 與《黑潮》(*Black Tide*, 1988) 等。

達辛 (Dassin, Jules, 1911–2008)：俄羅斯猶太移民第 2 代，美國電影編導與演員。1930 年代曾加入美國共產黨，因拒絕接受美國眾議院反美活動委員會的調查而被列為黑名單，無法在好萊塢找到工作，遂於 1950 年代至 1970 年代流亡歐洲。當他還在好

萊塢工作時，以黑色電影 (film noir) 及社會問題片見長，如《血濺虎頭門》(*Brute Force*, 1947)、《不夜城》(*The Naked City*, 1948) 與《黑地獄》(*Night and the City*, 1950)。但他最為世人熟知的作品都是在歐洲拍攝的，包括《警匪大決戰》(*Rififi*, 1954)、《痴漢豔娃》 (*Never on Sunday*, 1960) 與《土京奪寶記》(*Topkapi*, 1964) 等。

戴維斯 (Davis, Natalie Z., 1928–)：研究歐洲歷史領域的重要美國學者。她結合歷史學、人類學與文學的研究方法，挑戰了歷史學術研究的疆界，擴展了歷史學專業的視野，因而著稱於學界。1996 年，以名譽教授自普林斯頓大學退休後，受邀回多倫多大學擔任歷史學與人類學兼任教授及中世紀研究教授。主要研究領域包括歷史中的階級、性別與宗教。她著有 6 本專書，其中的《馬丹蓋赫返鄉記》(*The Return of Martin Guerre*, 1983) 是利用 16 世紀法庭的審判紀錄所建構出的一個故事，主角是一位女士和假冒她先生身分從戰場返家的男子，1982 年曾被改編成同名法國電影，由狄帕厄 (Gérard Depardieu) 領銜主演，後來也被好萊塢翻拍成《男兒本色》(*Sommersby*, 1993)。《銀幕上的奴隸：電影與歷史視野》（臺灣譯為《奴隸、電影、歷史：還原歷史真相的影像實驗》）(*Slaves on Screen: Film and Historical Vision*, 2002) 則探討電影如何描述奴隸。

迪安東尼歐 (de Antonio, Emile, 1920–1989)：出生於一個富裕的美國醫生家庭，且畢業於哈佛大學，但因為成長於一個艱困的礦工城，使他較認同貧下階層。他曾擔任碼頭工人、小販、駁船領班與戰爭剩餘物資捐客。他的紀錄片因此具有強烈的馬克思思想，最有名的包括探討軍方與麥卡錫 (Joseph R. McCarthy) 參議員舉辦聯合聽證會迫害共產黨員及其同情者的《議事程序》(*Point of Order*, 1964)、檢討美國參與越戰的《豬年》(*In the Year of the Pig*, 1969) 以及指控尼克森 (Richard M. Nixon) 總統的《米爾豪斯》(*Millhouse*, 1971) 等。

迪修許 (de Heusch, Luc, 1927–2012)：比利時民族誌電影創作者。他原本是詩人，屬於由丹麥、比利時與荷蘭詩人組成的「眼鏡蛇學派」。後來受到法國人類學家李維史陀 (Claude Lévi-Strauss)、格里奧勒 (Macel Griaule) 與胡許 (Jean Rouch) 的影響而走上人類學研究的道路。1940 年代末期，他成為電影創作者史托克 (Henri Storck) 的助理，學會如何拍電影。1953 至 1954 年間，在比屬剛果進行人類學田野調查，並拍攝電影。1955 年起，擔任布魯塞爾自由大學的人類學教授長達 47 年。他與胡許積極鼓吹視覺人類學，成為民族誌電影國際委員會（後來更改名稱為民族誌與社會學電影國際委員會）副秘書長。1987 至 1991 年間擔任皇家中非博物館的館長。去世前也是比利時皇家科學與藝術學院的院士。

迪摩特 (DeMott, Joel)：自麻省理工學院電影學程畢業之後，與克萊恩 (Jeff Kreines) 成為電影製作以及生活上的夥伴。他們共同製作了《魔鬼情人日記》(*Demon Lover Diary*, 1980)、《文思與瑪麗安結婚》(*Vince and Marianne Get Married*) 與《十七歲》(*Seventeen*, 1983) 等紀錄片。她定居阿拉巴馬州後執導了幾部與美國南方有關的紀錄片，如《蒙哥馬利之歌》(*Montgomery Songs*)、《在農場》(*Down on the Farm*)、《36 個女孩》(*36 Girls*)、《上帝與國家》(*God and Country*) 與《戈巴街》(*Goldbug Street*) 等。

德倫 (Deren, Maya, 1917–1961)：出生於烏克蘭基輔，5 歲時隨家人移民美國，被認為是美國最重要的實驗電影創作者。1940 與 1950 年代，德倫在美國積極推動前衛藝術。她也是電影理論家、編舞家、

舞者、攝影家、詩人與作家。她在許多部電影中結合了她執著的電影、舞蹈、巫毒教與心理學，創作了一系列超現實的黑白短片。《午後的羅網》(Meshes of the Afternoon, 1943) 是她與來自奧地利的攝影師哈密德 (Alexander Hammid)（也是她當時的丈夫）合導的，成為美國實驗電影的經典作品。德倫總共製作過 6 部實驗短片，以及幾部未完成的電影（其中《女巫的搖籃》(Witch's Cradle, 1944) 是由藝術家杜象 (Marcel Duchamp) 主演的）。

迪洛奇曼 (de Rochemont, Louis, 1899–1978)：以創造出《時代進行曲》(The March of Time, 1935-1951) 而聞名於世。迪洛奇曼的弟弟里察 (Richard de Rochemont) 也擔任過《時代進行曲》的製片兼編劇。迪洛奇曼從青少年時期即開始用 35 毫米電影攝影機拍關於社區人物與事件的新聞片，再以《看別人眼中的你自己》(See Yourself as Others See You) 的片名賣給街坊的電影院去放映。當他還是個高中生時，已經以自由投稿的新聞片記錄者的身分開始建立名聲，並且開始在其影片中用重演的方式「創造」出曾發生過的新聞事件。一次大戰期間他成為美國海軍後備軍官，經常使用電影攝影機拍攝海軍在世界各地的操演與生活情形，供海軍招募新兵時使用。此時，他拍的一些相關新聞片也偶爾被電影院播放。1923 年迪洛奇曼自海軍退役後，加入赫斯特國際新聞片社，直到 1927 年轉投效百代新聞，擔任助理編審；但他立即取得公司留職停薪的同意，以獨立承攬人的身分為美國海軍到世界各地拍攝募兵用的一系列實驗性宣傳片。1 年後，迪洛奇曼回到百代新聞工作，覺得傳統新聞片太呆板，缺乏對事件前因後果的說明，改革新聞片的念頭開始在他的腦中浮起。1929 年迪洛奇曼跳槽到福斯電影通新聞 (Fox Movietone News)，擔任《魔毯》(Magic Carpet) 與《新聞片攝影師歷險記》(Adventures of the Newsreel Cameraman, 1933-1943) 等單元的短片導演與編審。福斯電影通新聞是當時資金最雄厚（也是最早生產有聲新聞片）的機構，其新聞片普及到全球 47 個國家的電影院，迪洛奇曼在這裡才真正學到如何拍電影。1933 年，迪洛奇曼成為獨立電影製片人，製作了一部紀錄長片《世界的哭泣》(The Cry of the World)，是由福斯電影通的資料片與一些戰爭資料片編纂而成，旨在呈現戰爭與各地人民受壓迫的情形，是最早的一部有聲的編纂歷史紀錄片。這部紀錄片雖然頗受好評，但票房卻奇慘無比。儘管如此，迪洛奇曼仍繼續製作一系列稱為《年代進行曲》(March of the Years) 的歷史影集，用專業演員將著名的（或聲名狼藉的）人物的歷史事件重演成電影。這套影集其實是受到當時頗受歡迎的廣播節目《時代進行曲》的啟發。當時 1 年 20 集的《年代進行曲》，涵蓋的歷史事件包括 19 世紀末紐約的重要政客特威德老大 (William M. "Boss" Tweed)、1880 年禁酒黨的出現、1892 年轟動全美的女子波登 (Lizzie Borden) 斧頭弒親刑案、萊特兄弟 1893 年發明飛機、1896 年發明自動脫帽機、1857 年培利將軍 (Commodore Matthew Perry) 迫使日本幕府實施門戶開放政策等。同一時期，有鑑於《時代進行曲》廣播節目的成功，時代公司的製作人拉森 (Roy E. Larsen) 從 1931 年起，便開始思索如何將之轉換成電影。經過 3 年的研究與尋找，他終於從迪洛奇曼提議的企劃中看到他想找的《時代進行曲》電影版的模樣——在新聞片段之外，包含許多額外拍攝的材料。經過一段時間的試驗與研究後，《時代進行曲》新聞雜誌的製作公司於 1934 年正式創立，成為時代公司掌控下的獨立事業單位。1935 年 1 月 26 日，全美 509 家電影院同步放映第 1 集《時代進行曲》。該影集後來發展成 1 個月產出 1 集，十分受觀眾歡迎。美國新聞片的發展從此發生革命性的變化，美國影藝學院還因而在 1937 年頒給一座榮譽奧

斯卡金像獎。由於個人行事風格與時代公司產生無可妥協的衝突，迪洛奇曼於 1943 年離開《時代進行曲》，到好萊塢拍片。他製作的戰爭紀錄片《女鬥士：一艘航空母艦的故事》(The Fighting Lady: The Story of a Carrier, 1944) 為他贏得 1 座奧斯卡最佳紀錄片獎。他為二十世紀福斯公司製作了幾部「半紀錄片」，如《九十二街的房子》(The House on 92ⁿᵈ Street, 1945)、《麥德蓮路 13 號》(13 Rue Madeleine, 1946)、《作法自斃》(Boomerang, 1947) 等，為好萊塢劇情片開創了新局面。除了劇情片外，他也製作了一些紀錄短片與長片，如《叢林遊牧民族：馬來亞》(Nomads of the Jungle: Malaya, 1948) 與《帆船克莉絲汀號航海記事》(Windjammer: The Voyage of the Christian Radich, 1958)，以及關於超寬銀幕的《新藝拉瑪體假期》(Cinerama Holiday, 1955) 與《陶德 AO 體的奇蹟》(The Miracle of Todd-AO, 1956) 等。他也製作《地球及其各民族》(The Earth and Its Peoples, 1948–1957) 等教學影片（集），使他的製作公司同時兼具製作商業劇情片、教學片與企業公關電影的能力。

德希達 (Derrida, Jacques, 1930–2004)：世界知名的哲學家，出生於阿爾及利亞。1952 年他移居法國，就讀巴黎的高等師範學院，專攻胡塞爾 (Edmund Husserl) 的現象學。1960 年代初期，他在巴黎的索邦大學（巴黎第四大學）任教，並開始撰寫關於哲學寫作的文章。德希達最大的貢獻是開創解構學派的批評方法或哲學，不僅被用來批判文學與哲學文本，甚至也可批判政治制度。與同輩的其他後現代大師，例如傅柯 (Michel Foucault)、布希亞 (Jean Baudrillard) 與李歐塔 (Jean-François Lyotard) 一樣，德希達反對現代政治制度或經濟體系在達成公義與和平上的真理價值及實用性，也認為現代人用以認知及解釋或瞭解自我的理論或詮釋方法是有

問題的。德希達的解構主義質疑日常生活中常見的二分法（如合法與不合法、理性與不理性、事實與虛構、觀察與想像）之不辯自明 (self-evidence)、邏輯性，或對其不做評斷的特性。解構主義在西方學術界極為流行，不僅影響了哲學、文藝批評與理論（包括電影理論），也影響了建築理論與政治理論。

狄克森 (Dickson, Paul, 1920–2011)：一生在電影、電視與廣告界有多彩多姿的發展，但他最受好評的是二戰後所拍的 2 部紀錄片《未被打倒的人》(The Undefeated, 1950) 與《大衛》(David, 1951)。《未被打倒的人》是關於某個二戰退伍軍人因傷進行復健，以及他如何適應日常生活的故事，曾獲柏林影展銅熊獎。《大衛》則是關於某位校工退休生活中的酸甜苦辣，被認為是英國紀錄片運動後期的傑作。1980 至 1989 年間，狄克森擔任英國國立電影學校的校長，並在澳洲、南斯拉夫、蘇聯及波蘭等國的國立電影學校講學。

迪士尼 (Disney, Walt, 1901–1966)：世界馳名的美國動畫家，與其兄洛依 (Roy O. Disney) 於 1923 年合創華特迪士尼製片廠。他們最早的《愛麗絲在卡通國》(Alice in Cartoonland, 1923–1927) 系列作品，結合真人與動畫世界，頗受歡迎。從 1925 年新創的奧斯華幸運兔開始，迪士尼的動畫作品即不再有真人與動畫角色間的互動。《奧斯華幸運兔》(Osward the Lucky Rabbit, 1925-43) 的製作權被環球公司取得後，迪士尼就創造了米老鼠 (Mickey Mouse) 與米妮 (Minnie) 這 2 個動畫人物。1928 年，第 1 部有聲動畫片《汽船威利》(Steamboat Willie) 讓米老鼠大出風頭，奠定了華特迪士尼製片廠成功的基礎。1937 年，迪士尼創作了美國第 1 部動畫長片《白雪公主》(Snow White and the Seven Dwarfs)，讓公司名利雙收。此後 5 年，迪士尼共製作了 4 部家喻戶曉的動

畫長片——《木偶奇遇記》(Pinocchio, 1940)、《幻想曲》(Fantasia, 1940)、《小飛象》(Dumbo, 1941) 與《小鹿斑比》(Bambi, 1942)。迪士尼製片廠於 1939 年完工使用後，迪士尼一度將短片串成長片發行至電影院放映，但到 1950 年又恢復製作動畫長片，如《仙履奇緣》(Cinderella, 1950) 與《101 忠狗》(101 Dalmatians, 1961) 等。迪士尼公司在此時期也開始製作關於自然生態的紀錄片及真人演出的劇情片。1950 年代，迪士尼也正式朝電視進軍，其電視迷你影集如《大衛克羅傳》(Davy Crockett, 1954–1955) 與《蒙面俠》(Zorro, 1957) 都頗受歡迎。迪士尼生前最後一段時間親自製作的影片中，最成功的是《歡樂滿人間》(Mary Poppins, 1964)；在這部片中，他又回到最初混合真人與動畫的做法。

道格拉斯 (Douglas, Bill, 1934–1991)：蘇格蘭電影導演，以自己兒童、青少年及青年時期的生活經驗為題材，製作了 3 部自傳體電影而受到矚目。道格拉斯小時候生活貧困，又因與祖母一起生活而在感情上十分痛苦，後來被監禁在少年感化院中，離開感化院後又住在社會底層的宿舍中。二戰期間在埃及服役，讓他得以結識中產階級的朋友，開始有機會讀書。二戰結束，道格拉斯返國後，加入倫敦的劇場，參與舞臺劇及電視劇的演出。1968 年，就讀倫敦電影學校時，製作了第 1 部自傳《我的童年》(My Childhood, 1972)，在國際影展受到好評，使他得以製作第 2 部及第 3 部自傳片《我的家人》(My Ain Folk, 1973) 與《我返家的路》(My Way Home, 1978)。此時，他被國立電影電視學校聘為教師，校長哈珊 (Mamoun Hassan) 是國家電影融資公司負責人，協助他製作第 4 部（也是最後 1 部）電影《同志》(Comrades, 1986)。

杜甫仁科 (Dovzhenko, Alexander, 1894–1956)：烏克蘭導演，在 1920 與 1930 年代創作了多部經典電影作品，使杜甫仁科在電影史上與艾森斯坦 (Sergei Eisenstein)、普多夫金 (Vsevolod I. Pudovkin) 與維爾托夫 (Dziga Vertov) 等蘇聯同輩大師齊名。他在西方世界以烏克蘭三部曲《茲維尼侯拉》(Zvenyhora, 1928)、《兵工廠》(Arsenal, 1929) 與《大地》(Earth, 1930) 聞名。第二次世界大戰期間，他擔任蘇聯紅軍的戰地記者，戰後在國營的莫斯電影製片廠擔任製片與編劇，後來轉往小說寫作，終其一生只執導過 7 部電影。

唐尼 (Downey, Juan, 1940–1993)：生於智利的錄像藝術家，曾在巴黎學版畫。1970 至 1992 年任教於紐約市布魯克林的普萊特學院，擔任建築學院與媒體學系副教授。其錄像、繪圖、表演及裝置作品曾在歐洲、美國與拉丁美洲各地展覽會、美術館與博物館（包括威尼斯雙年展與惠特尼雙年展）展出。在第 49 屆威尼斯雙年展獲傑出藝術與科技佳作獎。

祝魯 (Drew, Robert, 1924–2014)：美國紀錄片創作者，以直接電影的先驅者而在紀錄片歷史上留名。他最有名的作品是記錄民主黨總統候選人甘迺迪 (John F. Kennedy) 與韓福瑞 (Hubert Humphrey) 在威斯康辛州競選拉票過程的《總統候選人初選》(Primary, 1960)，被認為是第 1 部直接電影的作品。祝魯於 1959 年成立了祝魯合夥公司，成員包括李考克 (Richard Leacock)、潘尼貝克 (D. A. Pennebaker)、梅索斯兄弟 (Albert and David Maysles) 及費爾蓋特 (Terrence McCartney Filgate)。祝魯另一部重要的作品則是《危機：在總統的諾言背後》(Crisis: Behind a Presidential Commitment, 1963)。祝魯在過去半世紀製作了數十部紀錄片，題材五花八門，包括政治、民權等社會議題，以及音樂與舞蹈等，在全球各地獲得許多獎項。

艾德嘉 (Edgar, David)：英國劇作家，除了為劇場編劇外，也編寫電視劇、廣播劇及電影劇本。1989年，他在伯明翰大學創立編劇研究碩士班，並擔任所長至 1999 年。著有《第二次是鬧劇》(Second Time as Farce: Reflections on the Drama of Mean Times, 1988)，編著有《舞臺劇現狀：劇作家談編劇》(State of Play: Playwrights on Playwriting, 2000)。

艾森斯坦 (Eisenstein, Sergei, 1898–1948)：俄國導演與電影理論家，作品包括《罷工》(Strike, 1924)、《戰艦波坦金》(The Battleship Potemkin, 1925)、《十月》(October, 1928)、《總體戰線》(The General Line, 1929)、《墨西哥萬歲》(Que Viva Mexico, 1932)（未完成）、《亞歷山大涅夫斯基》(Alexander Nevsky, 1938)、《恐怖伊凡一》(Ivan the Terrible I) 與《恐怖伊凡二》(Ivan the Terrible II)（這 2 部片在 1942 至 1946 年間完成，但前者在 1944 年發行，後者到 1958 年才發行）。他與同時期的蘇聯導演，例如普多夫金 (Vsevolod Pudovkin) 以及維爾托夫 (Dziga Vertov)，因共同提出蒙太奇 (montage) 電影理論而聞名於世，尤其是他的「智性蒙太奇」(intellectual montage) 概念，及其在《十月》一片中的應用，是電影史上的重大成就。他的電影哲學與電影製作的觀念，蒐集在其 2 本著作《電影形式》(Film Form, 1949) 及《電影感》(Film Sense, 1942) 中。

艾利斯 (Ellis, Jack C., 1922–)：美國西北大學名譽教授，曾於 1956 至 1991 年間在西北大學傳播學院教授電影，也在洛杉磯加州大學、德州大學與紐約大學教過書。專長領域為電影製作歷史（尤其是紀錄片）。曾著有《紀錄片新歷史》(A New History of Documentary Film, 2005)（與麥克蘭 (Betsy A. McLane) 合著）與《約翰格里爾生：生平、貢獻與影響》(John Grierson: Life, Contributions, Influence, 2000) 等，以及自傳《電影研究半世紀：一位朝聖者的進步》(Half A Century of Film Study: A Pilgrim's Progress, 2005)。

艾爾頓 (Elton, Arthur, 1906–1973)：被同期的英國紀錄片創作者視為僅次於格里爾生 (John Grierson) 的最具聲望的人物。艾爾頓在加入格里爾生成立的帝國市場行銷局電影組後不久，就成為英國紀錄片運動時期的重要創作者。除了《住的問題》(Housing Problems, 1935) 外，他執導的另一部《工人與工作》(Workers and Jobs, 1935) 也同樣以採用現場同步錄音而聞名。艾爾頓在二戰前擔任殼牌石油公司的顧問製片，讓殼牌石油公司的電影組打響其製作科技題材紀錄片的名號。1940 年，他被拔擢擔任英國情報部電影部門的負責人，從此就以製片而非導演的身分製作紀錄片。二戰之後，艾爾頓曾短暫回到殼牌石油公司工作，在英國與海外製作了若干紀錄片。

愛普斯坦 (Epstein, Rob, 1955–)：美國紀錄片與劇情片導演、編劇與製片，曾以《哈維米克時代》(The Times of Harvey Milk, 1984) 與《人人手中線：愛滋被單的故事》(Common Threads: Stories from the Quilt, 1989) 獲頒 2 座奧斯卡最佳紀錄長片獎。

費里尼 (Fellini, Federico, 1920–1993)：義大利電影編導，其電影往往混和了奇幻情節與繁複的巴洛克式的影像，因而具有獨特的個人風格，被認為是 20 世紀最具影響力的電影導演之一。受到兒時記憶（墨

索里尼 (Benito Mussolini) 的法西斯統治、教宗庇護十二世 (Pius XII) 的天主教視事）的影響,他的電影中常出現小學時的修女校長、故鄉雷米尼的鄉親、祖母在甘貝托拉的農莊,以及小時候的一些事件。他的父親出現在《甜蜜生活》(La dolce vita, 1960) 與《八又二分之一》(8½, 1963) 中。因此,費里尼的電影被認為具有相當成分的自傳色彩。尤其《八又二分之一》的片名既暗指這是他的第 8½ 部電影(處女作《賣藝春秋》(Variety Lights, 1950) 是與拉圖阿達 (Alberto Lattuada) 合導,只算半部),而片中遇到創作瓶頸的導演也暗指他自己。

費侯 (Ferro, Marc, 1924–):知名法國歷史學者,主要研究領域為 20 世紀初的歐洲史(尤其是俄羅斯與蘇聯史)及電影史。他是歷史研究中的法國「年鑑學派」的主要領導人,更是公認的 20 世紀歐洲史權威。現任法國社會科學高等研究院之社會科學研究部門領導,也是《年鑑》(Annales) 期刊的共同主持人與《當代歷史期刊》(Journal of Contemporary History) 的共同主編。他執導過關於納粹興起、列寧 (Vladimir I. Lenin) 與俄羅斯革命等題材的電視紀錄片。也主持過電視節目,討論電影如何再現歷史。主要著作有《1914–1918 的世界大戰》(La Grande Guerre, 1914–1918, 1968)、《蘇聯革命前的西方》(L'Occident devant la révolution soviétique: l'histoire et ses mythes, 1980) 以及《電影:歷史的視野》(Le Cinéma, une vision de l'histoire, 2003) 等。

費爾丁 (Fielding, Raymond):美國教授,專研電影技術與電影史,曾為迪士尼製片廠、哥倫比亞廣播公司及美國公共廣播公司執導紀錄片與教育片。他在 45 年的教學生涯中,曾任教於 6 所大學,並參與創辦其中 3 所的系所或學程。費爾丁著有 6 本專書,擔任過一些美國電影製片公司與歐美公、民營電視

公司的顧問,並曾任美國及世界電影電視學校組織之領導人,也在 1981 年獲選為美國影藝學院的終身會員。

佛拉爾提 (Flaherty, Robert, 1884–1951):佛拉爾提的父親是一位愛爾蘭裔美國採礦工程師。他從小便與父母住在美國密西根州北方及加拿大一帶的礦區,與礦工及印地安原住民族為伍。後來他的父親升格為探礦工程師,常帶著年輕的佛拉爾提在邊疆雪原或荒野沼澤地帶四處尋找礦藏,讓他見識了愛斯基摩人(伊努意特族)的生存之道。耳濡目染之下,佛拉爾提在他 26 歲那年,也成為探礦工程師,在加拿大哈德遜灣地區為鐵路公司尋找鐵礦。1913 年,在他第 3 次出發探勘前,他的老闆麥肯錫 (William Mackenzie) 建議他順便帶著電影攝影機拍些影片。於是佛拉爾提買了簡易的攝影機、燈光與洗印設備,花了 3 週學習如何拍電影,並在第 4 與第 5 次探勘時拍攝了數小時的影片。佛拉爾提原本只把電影當成地理與歷史教學的工具。他初次剪輯完成的版本獲得加拿大安大略考古博物館館長的讚賞。但可惜這批影片在 1916 年時毀於火災,於是他在 1916 至 1920 年間進行募款,想回哈德遜灣拍攝以 1 個愛斯基摩男人和他的家庭為中心的「不一樣」的電影。1920 年,他終於獲得專門販售皮草與奢侈品的法商雷維隆兄弟公司的資助,在雷維隆公司位於哈德遜灣的次北極交易站待了 16 個月,完成了《北方的南努克》(Nanook of the North, 1922)。經過一番波折後,這部影片終於獲得法商百代兄弟公司在美國的子公司的發行,於 1922 年 6 月 11 日在紐約成功首映。《北方的南努克》在美國與歐洲的賣座佳績,讓佛拉爾提獲得派拉蒙電影公司的合約,去南太平洋薩摩亞群島花了 20 個月拍攝《莫亞納》(Moana, 1926)。這部影片獲得影評的稱讚,但在美國票房不佳(但歐洲票房還不錯),使得佛拉爾提原先

與製片人福斯 (William Fox) 約定以印地安原住民為題材的影片也告終止。此時，他為來到好萊塢發展的德國導演穆瑙 (F.W. Murnau) 發展關於印尼峇里島的電影企劃未果，但兩人後來合組公司，共同進行《禁忌》(Tabu: A Story of the South Seas, 1931) 的製作。不過，兩人對於片中是否應有愛情故事意見不合，導致佛拉爾提退出這部劇情片的製作。佛拉爾提想到俄羅斯拍攝西伯利亞的原住民族，但並未獲得蘇聯政府的批准。此時，佛拉爾提獲得英國紀錄片運動領導人格里爾生 (John Grierson) 的邀請，到英國拍攝《工業英國》(Industrial Britain, 1933)。格里爾生在佛拉爾提預算超支前將他解聘，將影片交由自己的屬下剪輯完成。在英國期間，佛拉爾提獲得英國高蒙公司的投資，來到愛爾蘭的阿倫島拍片。佛拉爾提一行人在島上住了將近 2 年，終於完成《阿倫島民》(Man of Aran, 1934)。這部片獲得威尼斯影展的首獎，被認為是佛拉爾提的傑作。佛拉爾提在英國拍攝的另一部《象童》(Elephant Boy, 1937)，則因英國製片人柯達 (Alexander Korda) 將他解雇，而也沒有好收場。柯達後來還找人將影片剪輯成一部娛樂商業片。佛拉爾提回到美國後，被當時的美國電影署署長羅倫茲 (Pare Lowentz) 邀請拍攝一部關於美國農地保育的紀錄片《土地》(The Land, 1942)。但美國電影署後來被國會要求解散，致使該片是在農業部支援下才得以完成。在製作該片的過程中，美國參加了二次大戰，也發生了珍珠港事變，因此影片中提到的農業人口大量失業的問題，不再是國家關心的重點，導致《土地》並未做發行。佛拉爾提在二戰後，受到標準石油公司的邀請，由他和年輕的李克克 (Richard Leacock) 拍攝了《路易斯安納故事》(Louisiana Story, 1948)。佛拉爾提在 1950 年，曾協助將瑞士導演歐爾特 (Curt Oertel) 的傳記影片《米開朗基羅：一位巨人的生平》(Michelangelo: Life of a Titan, 1938) 從美國沒收的納粹財產中解禁出來，由佛拉爾提重新剪輯，找演員配上英語旁白與配樂後，取名為《巨人》(The Titan: Story of Michelangelo) 在美國發行，獲得奧斯卡最佳紀錄長片獎。

佛萊雪兄弟 (Fleischer, Max, 1883–1972；Fleischer, Dave, 1894–1979)：美國動畫歷史上最為多產的動畫家。其默片時期的《墨水瓶人》(Out of the Inkwell, 1918) 系列作品，結合了實拍的動畫家與動畫人物小丑可可 (Koko The Clown) 間的互動。1921 年創立佛萊雪製片廠，成功地創造了貝蒂布普 (Betty Boop)、賓波狗 (Bimbo)、大力水手 (Popeye the Sailor Man) 及超人 (Superman) 等動畫人物，使佛萊雪製片廠成為 1930-1940 年代少數可以與迪士尼製片廠相匹敵的動畫公司。在迪士尼出品美國第 1 部動畫長片《白雪公主》(Snow White and the Seven Dwarfs, 1937) 後，佛萊雪製片廠也製作了《格列佛遊記》(Gulliver's Travels, 1939) 想與之競爭，結果不如理想，之後的《蟲先生進城記》(Mr. Bug Goes to Town, 1941) 票房也不佳，最終導致派拉蒙電影公司於 1941 年接收了佛萊雪製片廠。

佛萊契 (Fletcher, John, 1931–1986)：他在自由電影運動中主要擔任技術工作的角色，時而任攝影師，時而轉為錄音師，有時又是剪輯師。佛萊契曾執導過《週末人》(The Saturday Men, 1962) 等紀錄片。後來他被延聘為倫敦電影學校的教務長，至 1982 年才離職。

佛曼 (Folman, Ari, 1962–)：以色列電視編導，少年時志願從軍，主要工作卻是為訓練影片或資訊影片擔任編劇。1982 年黎巴嫩內戰期間，他與許多以色列士兵都被派到黎巴嫩打仗，目睹黎巴嫩民兵在以色列軍方的默許下在難民營屠殺巴勒斯坦難民，

造成其內心很大的創傷。退伍後，佛曼進入電影與電視圈擔任編導，於 1996 年完成劇情長片處女作《聖克拉拉》(Saint Clara)，在以色列電影學院獎中獲得 6 項大獎，讓他在以色列電影圈建立起相當的地位。2001 年轉往電視圈發展，製作了頗受好評的電視劇集。在黎巴嫩內戰受到的心理創傷，使得佛曼在 2003 年開始接受心理治療，並與幾位軍中同僚透過回憶重建過去的經驗，《與巴席爾跳華爾滋》(Waltz with Bashir, 2008) 這個電影製作案於是成形。這部動畫紀錄片結合對話與風格化的動畫影像，在世界各地叫好又叫座，除獲得金球獎最佳外語片與美國導演協會傑出紀錄片導演獎外，也入圍坎城影展與奧斯卡最佳外語片獎，更加建立起佛曼作為世界性電影藝術家的地位。

福特 (Ford, John, 1894–1973)：知名好萊塢導演，電影生涯橫跨了 50 年。他以西部片如《驛馬車》(Stagecoach, 1939)、《搜索者》(The Searchers, 1956)、《雙虎屠龍》(The Man Who Shot Liberty Valance, 1962)，及美國名著改編的電影，如《怒火之花》(The Grapes of Wrath, 1940)、《翡翠谷》(How Green Was My Valley, 1941) 著稱。二戰期間，福特在海軍服役，擔任戰略情報處攝影組的主管，替海軍部製作紀錄片，並以《中途島戰役》(The Battle of Midway, 1942) 以及《十二月七日》(December 7th, 1943) 2 部片獲得 2 座奧斯卡最佳紀錄片獎。

佛格茲 (Forgács, Péter, 1950–)：匈牙利媒體藝術家與獨立電影創作者。1978 起他創作了逾 30 部影片，以「私密的匈牙利」系列影片最為世人所知。他創立了私人照片與影片資料館，蒐集 1920 年代以來的業餘家庭電影與照片。「私密的匈牙利」即是以 1930 至 1960 年代的家庭電影為基礎資料所創作的一系列影片，紀錄了此時期匈牙利人（以猶太人為主）的日常生活。1990 年，《巴托斯家族》(Bartos Family) 在荷蘭海牙舉行的世界錄像節中獲頒最大獎，此後他的影片即獲邀在世界各主要影展放映。《安哲羅斯檔案》(Angelos' Film, 2000)、《畢波讀本》(Istvan Bibo's Fragments, 2002) 以及《匈牙利藍調》(Hunky Blues–The American Dream, 2009) 都曾在臺灣國際紀錄片雙年展放映過。他的錄像裝置作品也曾代表匈牙利在 2009 年的威尼斯雙年展展出。

福曼 (Forman, Miloš, 1932–2018)：捷克裔美籍導演，在 1968 年捷克「布拉格之春」民主運動被蘇聯派華沙公約軍隊鎮壓後逃抵美國。在捷克期間，他是捷克電影新浪潮的重要導演，作品有《金髮女郎之戀》(Love of a Blonde, 1965) 及諷刺共產主義的《消防員的舞會》(The Fireman's Ball, 1967) 這 2 部特殊風格的喜劇片。在美國期間，他獲聘為哥倫比亞大學電影系系主任，然後在 1971 年開始拍片，著名的作品有《飛越杜鵑窩》(One Flew Over the Cuckoo's Nest, 1975)、《毛髮》(Hair, 1979)、《爵士年代》(Ragtime, 1981) 與《阿瑪迪斯》(Amadeus, 1984) 等。

傅柯 (Foucault, Michel, 1926–1984)：20 世紀後半葉重量級的法國歷史學家暨哲學家。其理論主要是關於結構主義和後結構主義，不僅對哲學界有重大貢獻，更對許多人文與社會科學領域產生影響。1969 年，獲選進入法蘭西公開學術院，擔任系統思想史教授後，即活躍於法國學術界與政界，也在歐美各地講學。雖然他的書大多是關於醫學史或社會科學史，但都可從中讀到其哲學思想。

佛洛伊德 (Freud, Sigmund, 1856–1939)：奧地利神經學家，被稱為「心理分析之父」，是 20 世紀最具影響力的思想家。他發展了心理分析的理論與技術，

根據患者的自由聯想、夢與幻想去揭開其潛意識中的衝突。他關於兒童性心理、性慾，以及本我的理論，對 20 世紀的心理學，乃至人文與藝術各學門都產生極大的影響。主要著作包括《夢的解析》(*The Interpretation of Dreams*, 1900)、《日常生活的精神病理學》(*The Psychopathology of Everyday Life*, 1901)、《性慾三論》(*Three Essays on the Theory of Sexuality*, 1905) 與《精神分析的五次講學》(*Five Lectures on Psycho-Analysis*, 1916) 等。

福安德斯 (Fuentes, Marlon)：菲律賓裔美國電影創作者與視覺藝術家。他的《邦托族悼念文》(*Bontoc Eulogy*, 1995) 以半真半假的方式，透過 1904 年美國聖路易市舉辦世界博覽會展示菲律賓「原始人」的事件，去探討種族、科學與政治等議題。他的另一部《理性的地理學》(*Rational Geographic*, 2000) 也是實驗紀錄片，討論菲律賓人在西方旅遊的起源與歷史，進而檢視菲律賓民族形塑過程中的歷史事件。

G

嘉納 (Gardner, Robert, 1925–2014)：1951 年起開始拍攝紀錄片。1963 年他以《死鳥》(*Dead Birds*) 引起全球人類學界矚目。這部片是他在 1961–1962 年率領哈佛皮巴迪博物館所資助的巴布亞新幾內亞丹尼族探勘隊進行研究時所拍攝的。從 1957 年至 1997 年，他一直擔任哈佛大學電影研究中心的主任。其他重要紀錄片作品還包括《沙河》(*River of Sand*, 1974) 與《極樂森林》(*Forest of Bliss*, 1985) 等。

蓋耶頓 (Gayeton, Douglas, 1960–)：美國多媒體藝術家與電影創作者。1983 年，他完成一部關於在美國的墨西哥移工生活的紀錄長片《入口》(*La Entrada*)。1985 年從南加州大學電影藝術碩士班休學後，創立了自己的製作公司。後來移居義大利，創作了一系列的實驗電影及音樂錄像作品。1993 年，執導了關於互動電視的紀錄片《明天》(*Tomorrow*)，並進而從事互動電視與網際網路的研究工作。1995 年，執導了《捍衛機密》(*Johnny Mnemonic*) 這部互動性動作片及 CD-ROM 互動遊戲，並設計了 2 部 CD-ROM 互動性電影。1997 年至 2000 年間，也為法國動畫公司 Alphanim 發展一些電視動畫影集。2007 年，以 3D 繪圖引擎 Machinima 創作出《摩洛托夫愛爾瓦尋找造物主》(*Molotov Alva and His Search for the Creator: A Second Life Odyssey*, 2007) 這部動畫紀錄片，在 HBO 頻道播出，聞名全球。後來加入音樂電視臺發展虛擬世界的計畫案，也為一些社交網路或虛擬世界平臺發展數位內容。

吉爾伯特 (Gilbert, Craig)：美國紀錄片創作者，以擔任《一個美國家庭》(*An American Family*, 1973) 的製片與編導而聞名。在此之前，他擔任過電視紀錄片影集《廿世紀》(*The Twentieth Century*, 1961) 與《杜邦一週劇場》(*The DuPont Show of the Week*, 1962) 的編劇。他製作《一個美國家庭》的過程曾在 2011 年被改編為電視電影《真實電影》(*Cinema Verite*)。

葛拉斯 (Glass, Philip, 1937–)：著名美國音樂家，自芝加哥大學數學系與哲學系雙主修畢業後，就讀紐約的茱莉亞音樂學院，在知名作曲家米堯 (Darius Milhaud) 麾下學習作曲。23 歲時移居巴黎，接受著名的音樂教育家布蘭傑 (Nadia Boulanger) 的教導。他此時一頭栽入非西方音樂 (包括印度、非洲)，並形塑出獨特的作曲風格。1976 年以《沙灘上的愛因斯坦》(*Einstein on the Beach*) 此齣歌劇一炮而紅。他也為舞台劇、舞蹈、劇情電影與紀錄片作曲；由

他擔任作曲的紀錄片有《機械生活》(Koyaanisqatsi, 1982)、《迷惑世界》(Powaqqatsi, 1988)、《正義難伸》(Thin Blue Line, 1988)、《時間簡史》(A Brief History of Time, 1991)、《戰爭人生》(Naqoyqatsi, 2002) 與《戰爭迷霧》(The Fog of War: Eleven Lessons from the Life of Robert S. McNamara, 2003) 等。他也為 1996 年亞特蘭大奧運會作曲,使他由前衛音樂進入主流。

高達 (Godard, Jean-Luc, 1930–):具瑞士與法國國籍的電影導演與影評人,最為世人熟知的是他與楚浮 (François Truffaut) 等法國《電影筆記》雜誌的影評人同事提倡「作者論」而影響電影的理論發展。他也是 1960 年代法國新浪潮的導演,更因首創跳接等敘事手法而影響後代導演。1960 至 1980 年代,高達在電影中表達基進之政治、哲學與電影理念而受世人矚目,更因其反傳統的電影手法而對敘事理論及許多實驗電影創作者產生重大影響。1968 年法國發生五月暴動後,他組織了維爾托夫小組,製作影片推廣毛(澤東)派的思想。1972 年起,與瑞士電影創作者米爾維爾 (Anne-Marie Miéville) 開始合作錄像作品,另啟新的創作方向。1980 年代,高達重回主流電影,創作一系列具自傳色彩的影片。1990 年代後轉向探討歷史、老化、死亡與戰爭等議題。

賈德米羅 (Godmillow, Jill):美國獨立電影與錄像創作者、聖母大學電影電視與戲劇學系名譽教授。1974 年,她與民謠歌手柯林斯 (Judy Collins) 合導了《安東妮雅的畫像》(Antonia: A Portrait of the Woman),是第 1 部在美國電影院廣為發行的女導演的紀錄片,曾入圍奧斯卡最佳紀錄片獎。《遠離波蘭》(Far From Poland, 1984) 則混和真實與虛構元素,使用解構方式去探討波蘭團結工聯運動及製作紀錄片的議題,受到紀錄片業界與學界廣泛討論。

戈培爾 (Goebbels, Joseph, 1897–1945):1926 年參加國家社會主義德國工人黨(即納粹黨),成為希特勒 (Adolf Hitler) 宣傳上的得力助手,2 年後與戈林 (Hermann Goering) 等共 12 人成為納粹黨的核心領導。1933 年希特勒成為德國總理後,拔擢戈培爾擔任大眾啟蒙與宣傳部部長,掌控包括電影、廣播、新聞、戲劇、音樂、文學與出版在內的所有文化事務,至二戰結束前自殺為止他一直擔任此職位。他製作了許多反猶太電影,並利用其他宣傳工具鼓吹戰爭。戈培爾是個電影愛好者,主導烏發製片廠製作了具娛樂性的喜劇片、愛情片與史詩片,並成立移動電影放映隊,將電影推廣到每個鄉鎮。

戈德 (Gold, Joel):與柯恩 (Maxi Cohen) 合導了《喬與麥克希》(Joe and Maxi, 1978),也是柯恩執導的《七個女人七種罪之憤怒》(Seven Women, Seven Sins, segment "Angry", 1986) 的攝影師。他擔任過許多紀錄片以及好萊塢劇情片與電視電影的攝影師。

古德曼 (Goodman, Yoni, 1976–):原本是以色列兩大報的插畫家及設計師,後來就讀藝術設計學校時愛上製作動畫。2002 年畢業後,以自由身分為電視臺節目或廣告擔任動畫師或插畫家。2004 年他為佛曼 (Ari Folman) 的紀錄片影集《愛情是由這個物質製造出來的》(The Material That Love Is Made Of) 創作了 3 段各長 5 分鐘的動畫,後來他們繼續合作完成《與巴席爾跳華爾滋》(Waltz with Bashir, 2008)。

戈登 (Gordon, Clive):英國籍的劇情片與紀錄片導演,原本在大學教書,30 多歲才轉行替電視臺的紀錄片節目做研究。1991 年執導的第 1 部片《車諾堡的小孩》(Children of Chernobyl) 即獲得肯定。隨後定居柏林,製作了一連串深入調查式的紀錄片,包

括關於美國公共衛生局執行的惡名昭彰的梅毒血清實驗計畫之《壞血》(Bad Blood, 1992)、關於某位塞爾維亞母親尋找在內戰中被穆斯林軍酷刑殺害的11歲兒子屍體之《無情》(The Unforgiving, 1993)、關於俄國國會選舉的《莫斯科中央區》(Moscow Central, 1994)、關於俄國入侵車臣的《背叛》(The Betrayed, 1995)、在烏干達進行拍攝的《使命》(The Mission, 1997)、關於盧安達內戰的《穿粉紅衣服的一群男人》(Men in Pink, 1999)，以及關於蘇丹難民小孩在美國的《失落的小孩》(The Lost Boys, 2002)等。這些影片很多都有爭議，主要是因為創作者採用極主觀且情緒性的觀點去探討一些重大且傷害性高的國際性議題。

格里爾生 (Grierson, John, 1898–1972)：格里爾生在英國蘇格蘭格拉斯哥大學就讀時，念的是哲學系，並熱衷於左翼政治活動。大學畢業後，他拿到洛克菲勒獎學金，赴美國芝加哥大學、哥倫比亞大學及維斯康辛大學麥迪遜校區攻讀宣傳心理學時，因為意識到大眾傳媒對輿論的影響力，於是對電影製作開始產生興趣。1927年返國後，他說服英國政府的帝國市場行銷局的局長塔稜茲 (Sir Stephen Tallents) 投資讓他攝製一部關於蘇格蘭鯡魚船隊的紀錄片《流網漁船》(Drifter, 1929)。這部影片在影評與票房上十分成功，讓格里爾生得以在帝國市場行銷局內組織電影製作組，推動英國紀錄片運動。格里爾生此後不再執導任何電影，而是扮演製片人的角色，在帝國市場行銷局（與帝國市場行銷局1933年解散後移至郵政總局）的電影組內培養了安斯鐵 (Edgar Anstey)、艾爾頓 (Arthur Elton)、萊特 (Basil Wright)、瓦特 (Harry Watt)、雷格 (Stuart Legg)、卡瓦爾坎提 (Alberto Cavalcanti) 等不計其數的紀錄片創作者。1939年，眼見二戰的陰影即將壟罩歐陸，皇家關係信託於是派遣格里爾生到大英國協的會員國加拿大，去協助建構類似他在英國所創立的紀錄片製作機制。格里爾生在評估加拿大政府製作影片的狀況後，建議創立國家電影局。加拿大政府接受他的建議，並任命他為電影局的首任局長。他把雷格與麥克拉倫 (Norman McLaren) 從英國邀請過來，分別幫忙他在電影局內建立宣傳紀錄片與動畫片的製作基礎，協助加拿大政府為參與二次大戰執行宣傳與教育任務。二戰結束後，格里爾生因為在一些影片中抱持同情共產黨的態度，而被加拿大政府革除局長的職位。1947年格里爾生被聯合國任命為聯合國教科文組織第1任的大眾傳播與公共資訊局局長。他在1950年代回到英國，任職於西倫敦區的邵索爾製片廠，製作了一些劇情片與電視節目。1957至1967年間，格里爾生在蘇格蘭電視臺主持電視節目《美妙的世界》(This Wonderful World)，介紹優秀的紀錄片。終其一生，格里爾生參與了超過1,000部電影或電視節目的製作，對紀錄片觀念、理論與形式上的發展具有無比重要的貢獻與影響。

格里菲斯 (Griffith, D.W., 1875–1948)：默片時期美國最重要的電影導演，以《國家的誕生》(The Birth of a Nation, 1915) 以及《黨同伐異》（又譯《忍無可忍》）(Intolerance, 1916) 2部史詩電影留名影史。

格瑞蒙參遜 (Grimoin-Sanson, Raoul, 1860–1940)：法國魔術師，對照相術也有興趣，1890年代開始從事電影拍攝與放映試驗。1896這年，他發明了名為Phototachygraphe（速寫照相機）的設備，可拍攝及放映影片。次年又發明了Cinéorama此種環形投射影片之設備，用10部放映機同步放映360度的影像，儘管此項發明因為無法解決散熱問題而失敗，但後人認為他和馬黑 (Étienne-Jules Marey) 及盧米埃兄弟 (Auguste and Louis Lumière) 一樣同為電影的先驅人物。

葛洛斯 (Gross, Larry)：1968 年起，在美國賓夕法尼亞大學傳播學院任教 35 年，曾任副院長，現為南加州大學傳播學院院長。他的學術專長是媒體與文化、藝術與傳播、視覺傳播學，以及媒體對少數族群的描繪。他曾（共同）著或編著《研究視覺傳播學》(*Studying Visual Communication*, 1981)、《影像倫理：被攝者在照片、電影、與電視中的道德權利》(*Image Ethics: The Moral Rights of Subjects in Photographs, Film, and Television*, 1991)、《藝術世界的邊緣位置》(*On The Margins of Art Worlds*, 1995)、《從隱形中出現：美國女同志、男同志與媒體》(*Up From Invisibility: Lesbians, Gay Men, and the Media in America*, 2002) 與《數位時代的影像倫理》(*Image Ethics in the Digital Age*, 2003) 等專書。

蓋斯特 (Guest, Christopher, 1948–)：在 1970 年代以參與編劇以及演出美國深夜節目《週六夜現場》(*Saturday Night Live*) 而成名。接著編、導或演出了幾部諷刺性的電影，包括在偽紀錄片《搖滾萬萬歲》(*This is Spinal Tap*, 1984) 中編劇及演出。1989 年，蓋斯特執導了第 1 部片《電影風暴》(*The Big Picture*)。1990 與 2000 年代間，他執導的電影多半是嘲諷的偽紀錄片，包括了《NG 一籮筐》(*Waiting for Guffman*, 1996)、《人狗對對碰》(*Best in Show*, 2002) 與《歌聲滿人間》(*A Mighty Wind*, 2003) 等。

古賽提 (Guzzetti, Alfred, 1942–)：現任哈佛大學藝術、電影與視覺研究學系視覺藝術教授，也是獨立紀錄片創作者。主要作品有一系列自傳性的紀錄片，包括《坐著的家庭畫像》(*Family Portrait Sitting*, 1975)、《兒時景象》(*Scenes form Childhood*, 1980)、《最初的片段》(*Beginning Pieces*, 1986)，及一部個人紀錄片《時間曝光》(*Time Exposure*, 2012)。其他

重要作品還有一系列與尼加拉瓜內戰相關的《冒險日子：一個尼加拉瓜家庭的故事》(*Living at Risk: The Story of a Nicaraguan Family*, 1985)、《革命的影像》(*Pictures from a Revolution*, 1991) 以及《重新框架歷史》(*Reframing History*, 2004) 等。他也與人類學家合作，製作了《種子與土地》(*Seed and Earth*, 1994) 及《卡爾凡與詹濟巴》(*Khalfan and Zanzibar*, 2000)。此外，他也創作實驗電影與錄像裝置。

H

海爾 (Hale, George, 1868–1938)：曾任 19 世紀末美國堪薩斯市消防局長，被譽為全球最著名的消防員，因為他不僅發明了 60 餘種消防器材，讓消防隊可以更迅速地抵達火災現場及更有效地進行滅火工作，他更在 1893 年代表美國參加國際消防展，在英國皇室與政治人物面前進行救火表演，獲得首獎。

漢普 (Hampe, Barry)：美國紀錄片編導，創作過逾 150 部紀錄片或宣導片（電影或錄像）。著有《製作紀錄電影與真實錄像作品：企劃、拍攝與剪輯真實事件紀錄片之實用指南》(*Making Documentary Films and Reality Videos: A Practical Guide to Planning, Filming, and Editing Documentaries of Real Events*, 1997)。

漢尼格 (Hanig, Josh, 1951–1998)：與羅伯茲 (Will Roberts) 共同完成《男人的生活》(*Men's Lives*, 1975) 後，擔任羅伯茲的《男人之間：男性與軍隊》(*Between Men: Masculinity and the Military*, 1979) 的攝影師，之後從事電影與電視製片及導演工作約有 10 多年。其他作品有《金絲雀之歌》(*Song of the Canary*)、《成年》(*Coming of Age*)、《瀕臨危險的一

代》(*Generation at Risk*)、《共同敵人》(*The Common Enemy*) 與《説故事的人》(*Storytellers*)。

哈地 (Hardy, Forsyth, 1910–1994)：英國作家、批評家與電影行政人員。從 1930 年代英國紀錄片運動的領導者格里爾生 (John Grierson) 執導第 1 部紀錄片《流網漁船》(*Drifters*, 1930) 起，哈地即開始寫文章評論格里爾生及其他紀錄片創作者的作品，從此與格里爾生建立了長期友誼。他於 1946 年編著了《格里爾生談紀錄片》(*Grierson on Documentary*)，成為討論紀錄片理論的重要著作。1970 年代末期又著作了幾本與格里爾生相關的著作。他後來被任命為聯合王國蘇格蘭廳的資訊部主管。1953 年，他擔任蘇格蘭委員會第 1 任電影局長，致力於發展蘇格蘭紀錄片，總共製作了 150 部由公共機構或企業贊助的影片，並曾以《航向大海的大船》(*Seawards the Great Ships*, 1960) 獲奧斯卡金像獎。

海賽威 (Hathaway, Henry, 1898–1985)：曾是好萊塢童星以及一些名導演——例如史登堡 (Josef von Sternberg) 與佛萊明 (Victor Fleming)——的副導演。1932 年，海賽威開始執導電影，在 40 多年的拍片生涯中執導了逾 60 部電影，被認為是在好萊塢片廠制度內極為可靠及成功的導演。評論家說他的拍片方式是直截了當，沒什麼新奇之處，因此他算是好萊塢導演當中極被低估的創作者。他在二戰後以黑色電影 (film noir)（如《黑暗角落》(*The Dark Corner*, 1946)）及使用半紀錄片形式的驚悚片類型而聞名。此時期的主要作品有「海賽威三部曲」——穿插使用新聞片的《九十二街的房子》(*The House on 92nd Street*, 1945)（又譯《間諜戰》）、《麥德蓮路 13 號》(*13 Rue Madeleine*, 1946) 以及《呼叫北方 777》(*Call Northside 777*, 1948)。

希斯 (Heath, Stephen)：現任英國劍橋大學耶穌學院英法語言與文化學系教授，主要研究領域為 19 與 20 世紀文學理論及比較文學。1972 至 1982 年間，他曾擔任極重要的英國電影研究期刊《銀幕》(*Screen*) 的編輯委員，發展出結合馬克思主義、符號學與拉岡心理分析學派的電影研究理論（稱為銀幕理論），對英美電影學界甚至藝術、文學與文化社會學等領域的學者與學生都造成相當人的影響。著有《電影的問題》(*Questions of Cinema*, 1981) 以及《電影與語言》(*Cinema and Language*, 1983)，編著有《語言、論述、社會讀本》(*The Language, Discourse, Society Reader*, 2004) 以及《電影機制》(*Cinema Apparatus*, 1995) 等書。

亥特 (Hight, Craig)：現任澳洲紐卡素大學創意產業學院副教授（資深講師）。專長領域是紀錄片理論與實務、偽紀錄片與電視紀錄片的混種、數位文化、觀眾研究等。他曾著有《偽造它：偽紀錄片及對真實的顛覆》(*Faking It: Mock-Documentary and the Subversion of Factuality*, 2001)（與羅斯科 (Jane Roscoe) 合著）以及《電視偽紀錄片：反身性、諷刺及呼喚來玩》(*Television Mockumentary: Reflexivity, Satire and a Call to Play*, 2011)。

希爾 (Hill, Jerome, 1905–1972)：電影創作者、藝術家與慈善家。原本學音樂與繪畫，在 1938 年開始其電影創作生涯。最初拍的都是教學影片。1949 年，製作了素人畫家摩西阿嬤 (Grandma Moses) 的紀錄片，入圍奧斯卡金像獎。1957 年，他的《史懷哲醫師》(*Albert Schweitzer*) 終於獲得奧斯卡最佳紀錄長片獎。1971 年，當他發現罹癌後，導演了紀錄片遺作《電影肖像》(*Film Portrait*)，思索自己作為一位藝術家與慈善家到底在人世間留下了什麼。

大方弘男 (Hiroo Okata)：1950 與 1960 年代日本紀錄片創作者，擅於國際合作，1961 年 12 月曾應臺灣電影製片廠龍芳廠長之邀，來臺指導該廠之紀錄片製作。主要作品有《第二次世界大戰》(第二次世界大戰，1954，擔任監修與製作)、《慘烈的德國戰役》(苛烈！ドイツかく戦えり，1957，擔任字幕監修)、《日本突飛猛進的 15 年》(日本の飛躍ここに十五年，1959，擔任編劇) 與《神風特攻隊》(カミカゼ，1961，擔任字幕監修) 等。

霍佛 (Hoffer, Tom W., 1938–2006)：曾任美國佛羅里達州立大學大眾傳播學系副教授，著有《動畫參考指南》(Animation: A Reference Guide, 1981)。

哈布里夫婦 (Hubley, John, 1914–1977; Hubley, Faith, 1924–2001)：英裔美籍動畫家約翰‧哈布里於大學畢業後任職於迪士尼公司，並自 1935 年起成為該公司最好的背景設計與場景配置師。1941 年離開迪士尼後，加入以創新著稱的美利堅聯合製作公司 (UPA)，製作以人為主角、探討社會議題的喜劇動畫。他在此時期並大膽發展出大色塊、半抽象的造型設計及僅適合成人觀看的嚴肅動畫。隨著 1950 年代美國右翼勢力抬頭，恐共的麥卡錫主義讓他被列入好萊塢黑名單，而不得不從 UPA 離職。此時他與費絲‧艾略特 (Faith Elliott) 女士結為夫婦。他們於 1955 年在紐約成立分鏡圖製片廠，製作廣告影片及教育片。哈布里夫婦此時期製作了許多傑出的作品，如半抽象的實驗動畫《星號冒險記》(The Adventure of *, 1956)、《月光鳥》(Moonbird, 1959)、《洞》(The Hole, 1962)、《星星與人類》(Of Stars and Men, 1964)、《帽子》(The Hat, 1964)、《起風的日子》(Windy Day, 1967)、《蛋》(Egg, 1970) 以及《雞雞》(Cockaboody, 1973) 等。其中多部作品使用了哈布里夫婦子女的自然對話，或素人與演員的自然或即興

對話，討論一些社會或人生議題，大大提升美國動畫的水平，也模糊了動畫與紀錄片間的界線。約翰‧哈布里去世後，費絲‧哈布里繼續製作獨立動畫，在她去世前一共獨力完成 24 部動畫短片，大多是用抽象圖案去表現取材自神話或美洲原住民族的非線性故事。

賀維茲 (Hurwitz, Leo, 1909–1991)：哈佛大學畢業的賀維茲於 1930 年遇見史川德 (Paul Strand) 與史坦納 (Ralph Steiner) 等人，次年即加入電影與攝影聯盟，想用影片促成社會改革。賀維茲隨後離開電影與攝影聯盟，與史坦納等人合組另一個左翼組織「紐約電影」(Nykino)。1936 年，賀維茲與史川德、史坦納等人共同創立邊疆電影公司。離開邊疆電影公司後，賀維茲繼續製作紀錄片。1950 年代，美國參議員麥卡錫 (Joseph R. McCarthy) 大肆迫害左翼人士時，賀維茲也被列入黑名單。終其一生，賀維茲共執導了 15 部紀錄片，包括《西班牙之心》(Heart of Spain, 1937) 以及與史川德合導的《祖國》(Native Land, 1942)。他也在羅倫茲 (Pare Lorentz) 的《破土之犁》(The Plow That Broke the Plains, 1936) 中擔任攝影師兼一部分導演工作。他在 1960 年代主要是為美國商業電視網製作新聞雜誌節目的單元，及為教育電視臺執導紀錄長片。

赫斯頓 (Huston, John, 1906–1987)：美國電影編導，共執導過 37 部劇情長片，例如《梟巢喋血戰》(The Maltese Falcon, 1941)、《碧血金沙》(The Treasure of the Sierra Madre, 1948)、《非洲皇后號》(The African Queen, 1951) 與《亂點鴛鴦譜》(The Misfits, 1961) 等。1942 年，赫斯頓被徵召到陸軍通信兵團擔任上尉，負責製作紀錄片，作品有《阿留申報導》(Report from the Aleutians, 1942)、《聖彼阿楚戰役》(The Battle of San Pietro, 1944) 以及《光明

何在》(*Let There Be Light*, 1945)。這 3 部片都被認為具有爭議性。軍方認為，這些影片會對軍隊的士氣造成影響，因此不是被要求修剪，或未發行，不然就乾脆禁映。

艾多 (Idle, Eric, 1943–)：英國喜劇演員、編劇、導演、作曲家與歌手。他曾是英國喜劇團體「大蟒蛇」(Monty Python) 的成員，也是美國電視節目《週六夜現場》(*Saturday Night Live*)「癲頭四」(*The Rutles*) 單元中的固定成員。他與《週六夜現場》的製片兼導演魏斯 (Gary Weis) 共同將「癲頭四」發展成電視電影《癲頭四》(1978)。

因斯 (Ince, Thomas H., 1882–1924)：默片時期美國演員、編導及製片，作品逾百部，以西部片為主，被稱為「西部片之父」。在製片制度上，因斯建立了室內攝影棚與室外搭景街道的拍片方式，並且引進工廠「生產線」的概念，影響了好萊塢製片廠的生產模式。

伊文思 (Ivens, Joris, 1898–1989)：伊文思出身於荷蘭阿姆斯特丹一個以製造及販售照相器材為業的中產家庭。他從小即對電影產生興趣，13 歲時就拍攝了第 1 部電影。此後，伊文思一直在研究電影攝影技術，1923 年還到德國學習照相化學，並參與德國共產黨的活動。後來他回到荷蘭，在父親經營的企業擔任技術主任。他白天做生意，晚上參與大學生、畫家、雕刻家、詩人組成的電影俱樂部「電影聯盟」的活動，看到了從法國、德國與蘇聯來的許多前衛電影，包括艾森斯坦 (Sergei Eisenstein) 的《戰艦波坦金》(*Battleship Potemkin*, 1925) 與魯特曼 (Walther Ruttmann) 的《柏林：城市交響曲》(*Berlin: Symphony of a Great City*, 1927)。伊文思於是開始鑽研電影美學，並拍攝了習作《橋》(*The Bridge*, 1928) 與《雨》(*Rain*, 1929)。1930 年，伊文思應蘇聯導演普多夫金 (Vsevolod I. Pudovkin) 的邀請，去蘇聯放映《橋》與《雨》。他從蘇聯返回後，拍攝了 2 部影片，包括《工業交響曲》(*Industrial Symphony*, 1931) 這部產業宣傳紀錄片。1932 年，伊文思第 2 次訪蘇時，受邀執導關於蘇聯第 1 個「5 年計畫」的影片《英雄之歌》(*Song of Heroes*, 1932)。1933 年，伊文思受比利時電影俱樂部成員史托克 (Henri Storck) 的邀請，參與製作關於比利時博里納日地區煤礦工人罷工被警察鎮壓的紀錄片《博里納日》(*Borinage*, 1933)。這部片在礦工的掩護及參與重演下，躲過了警察的干預，而得以祕密完成。雖然《博里納日》在比利時與荷蘭都被禁映，但卻在其他地區的電影俱樂部廣為流通放映。1934 年，伊文思完成了《新地》(*New Earth*)，原本是記錄荷蘭西北部須德海排水造陸以生產小麥的偉大工程，卻在片尾強烈批判資本主義將小麥大量丟棄到海中，以維持小麥國際價格的荒謬現象。伊文思此時成為舉世聞名的左翼電影創作者，在 1936 至 1945 年間以美國為基地製作了許多紀錄片。他曾獲美國知名作家（如赫曼 (Lillian Hellman)、帕克 (Dorothy Parker)）與一群好萊塢明星與大亨所組成的製作公司「當代歷史學家」的邀請，赴西班牙拍攝人民在內戰中的反法西斯鬥爭。知名作家海明威 (Ernest Hemingway) 為這部《西班牙大地》(*The Spanish Earth*, 1937) 撰寫並講述旁白。這部片在美國獲得許多好評，也讓當時正在籌組美國電影署的羅倫茲 (Pare Lowentz) 邀請伊文思拍攝紀錄片。但邀請伊文思去西班牙拍片的美國藝術家們認為還有更重要的題材應該拍攝，因此他們又組成「今日歷史公司」，邀請伊文思去中國拍攝中日戰爭的影片，即《四萬萬人民》(*The*

Four Hundred Million, 1939)。隨後,他為美國電影署完成了關於美國農村電力化的《電力與土地》(Power and the Land, 1940)。二戰期間伊文思也應格里爾生 (John Grierson) 的邀請,為加拿大國家電影局製作了關於加拿大海軍護航任務的《就戰鬥崗位》(Action Stations, 1943) 等 2 部宣傳紀錄片。他也曾應卡普拉 (Frank Capra) 的邀請,執導美國戰爭宣傳片《認識你的敵人日本》(Know Your Enemy: Japan, 1944),但影片因故並未發行。1945 年,在羅斯福 (Franklin D. Roosevelt) 總統逝世後,美國逐漸陷入一種恐共的氣氛中,伊文思於是離開了美國。同年,他受荷蘭政府邀請,擔任印尼(1942 年被日軍佔領前是荷蘭的殖民地)的首任電影局長,準備拍攝荷蘭與英國軍艦自澳洲出發,以從日軍手中「解放」東印度群島(印尼)的戰役。但 1945 年 8 月蘇卡諾 (Achmed Sukarno) 宣布印尼脫離荷蘭統治而獨立時,荷蘭政府視蘇卡諾政權為日本的傀儡政權,並禁止同情獨立運動的伊文思隨艦前往印尼,因此伊文思辭去電影局長的職務,並製作了記錄澳洲碼頭工人支持印尼獨立運動的宣傳紀錄片《印尼的呼喚》(Indonesia Calling, 1946)。伊文思因此被荷蘭人視為叛徒,被荷蘭政府當成不受歡迎的人物。此後 10 年,伊文思居住在東歐,為東歐國家的製片廠拍片。1965 至 1970 年間,移居巴黎的伊文思拍攝了 2 部關於越戰與寮國戰爭的宣傳紀錄片,即《北緯 17 度線:戰爭下的越南》(17th Parallel: Vietnam in War, 1967) 與《人民和手中的槍》(The People and Their Guns, 1970)。他也參與法國電影創作者合拍的反越戰集錦片《遠離越南》(Far From Vietnam, 1967),負責其中的 1 段。1971 年至 1977 年,伊文思應周恩來的邀請,至中國拍攝一系列紀錄片影集《愚公移山》(How Yukong Moved the Mountains),記錄文革時的中國。1989 年,伊文思臨終前,完成了遺作《風的故事》(A Tale of the Wind)。荷蘭政府也在伊文思逝世前,冊封他「荷蘭獅」的爵位。

伊佐德 (Izod, John):自 1978 年起,擔任英國斯特靈大學傳播、媒體與文化學系的電影分析教授,曾任該校藝術學院院長。著有《閱讀銀幕》(Reading the Screen, 1984)、《好萊塢與票房》(Hollywood and the Box Office, 1895–1986, 1988)、《尼古拉斯羅格的電影》(The Films of Nicolas Roeg, 1992)、《電視紀錄片導論:面對現實》(An Introduction to Television Documentary: Confronting Reality, 1997)(與基爾本 (Richard Kilborn) 合著)、《迷思、思維與電影:理解我們時代的英雄》(Myth, Mind and the Screen: Understanding the Heroes of Our Time, 2001)、《電影、文化與精神:以後榮格的研究取徑來和觀眾共同合作》(Screen, Culture and Psyche: A Post-Jungian Approach to Working with the Audience, 2006) 與《林賽·安德生:電影作者身分》(Lindsay Anderson: Cinema Authorship, 2012) 等專書。

J

傑可布 (Jacob, Lewis, 1904–1997):美國導演、作家與出版家。他自求學時開始對電影產生興趣,模仿維爾托夫 (Dziga Vertov) 與李希特 (Hans Richter) 等人的作品,創作過一些實驗短片。1930 年代,創辦了《實驗電影》(Experimental Cinema) 刊物,也曾師事著名的蘇聯導演艾森斯坦 (Sergei Eisenstein)。1931 年,他加入美國工人電影與攝影聯盟,但正職則是幫發行商剪輯電影預告片。1933 年,傑可布完成了關於經濟大蕭條時期紐約窮人的影片《事實的註腳》(Footnote to Fact)。後來他移居好萊塢,成為製片廠的特約編劇,直到二戰後好萊塢開始肅清共產黨及左翼同情者才離開。他寫過好幾本關於電影

藝術的書籍，也在大學教電影。

簡生 (Janssen, Jules, 1824–1907)：法國天文學家，以共同發現氦元素而著稱。1874 年，簡生為了能在日本準確觀測與記錄金星凌日的短暫現象而設計了一臺手槍型攝影機，記錄到金星邊緣與太陽邊緣接觸的切點影像。1875 年，他被指派為法國天文物理學觀測所的所長，開始蒐集一系列觀測太陽的照片。

賈維 (Jarvie, Ian, 1937–)：現任教於加拿大約克大學哲學系。研究領域包括社會科學哲學、大眾媒體（尤其是電影）美學與社會學，主要著作包括《邁向電影社會學》(Towards a Sociology of the Cinema, 1970) 以及《電影的哲學：現象學、本體論、美學》(Philosophy of the Film: Epistemology, Ontology, Aesthetics, 1987) 等。他也曾寫過《香港之窗：對香港電影產業及觀眾的社會學研究》(Window on Hong Kong: A Sociological Study of the Hong Kong Film Industry and Its Audience, 1977)。

詹寧斯 (Jennings, Humphrey, 1907–1950)：他不僅是電影導演，也是攝影家、文學評論家、劇場設計師、詩人、畫家與藝術理論家。他在 1934 年加入格里爾生 (John Grierson) 領導的郵政總局電影組，但其早期的影片常被此時期堅持寫實主義的同事批評為太前衛。詹寧斯擅於觀察日常生活，從中看到詩意與超現實，並結合有力的影像與適度的音樂產生極為有力的效果。詹寧斯認為紀錄片創作者的職責是捕捉並傳播國家獨特的「感情遺韻」(legacy of feeling)，因此他大量使用能代表英國的民間影像與聲音，這在他二戰期間的紀錄片中尤其明顯可見。

尤特拉 (Jutra, Claude, 1930–1986)：加拿大電影編導，魁北克法語電影史上最重要的人物。1956 年他加入加拿大國家電影局，在執導幾部短片後（包括與麥克拉倫 (Norman McLaren) 合導《椅子的故事》(A Chairy Tale, 1957) 一片），完成了劇情長片處女作《洗手》(Les Mains nettes, 1958)。1959 年他去歐洲，在法國導演楚浮 (François Truffaut) 的協助下完成《安納好》(Anna la bonne , 1959)，並在民族誌電影創作者胡許 (Jean Rouch) 的鼓勵之下，到非洲拍攝紀錄片《尼日，年輕的共和國》(Le Niger, jeune république, 1961)。回到電影局後，尤特拉開始加入好友布侯特 (Michel Brault) 等人推動的直接電影的拍攝工作，作品有《戰鬥》(La Lutte, 1961) 以及《美國魁北克或和平侵略》(Québec U.S.A. ou l'invasion pacifique, 1962)。他接著離開了電影局，成為獨立電影創作者，執導了《全拿去》(À tout prendre, 1964)。這部片忠實呈現了 1960 年代魁北克知識界面臨跨種族愛情、同性戀與虛無生活等生命抉擇的困境，被認為是開啟新魁北克電影的首部電影。《我的舅舅安東》(Mon oncle Antoine, 1971) 獲莫斯科影展與芝加哥影展的最佳影片獎，終於讓他建立起作為電影創作者的牢固地位。經過一些較失敗的作品後，他轉到加拿大電臺英語部拍攝電視劇。1980 年他恢復拍攝劇情長片，但逐漸受到阿茲海默症的困擾，而於 1986 年投河自盡。尤特拉對魁北克電影的貢獻，讓許多魁北克（乃至全加拿大）的某些地名、獎項或獎學金都以他命名。

K

卡門 (Karmen, Roman, 1906–1978)：蘇聯攝影師與導演，以紀錄片與宣傳片聞名於世。他信仰共產主義並在全球各地（包括西班牙、中國、中南半島、古巴與南美洲）用電影推廣共產思想與記錄共產革命。二戰期間他記錄了莫斯科與列寧格勒的戰役。

戰後他也製作了關於紐倫堡戰犯審判的紀錄片 《各國的審判》(Judgment of the Nations, 1946)。1970 年起他在母校蘇聯國立電影學校教授攝影。

約翰‧凱茲 (Katz, John S., 1938–2010)：哈佛大學英語系博士，畢業後出版了 《電影研究面面觀》(Perspectives on the Study of Film, 1971) 一書。在加拿大多倫多的約克大學美術學院任教逾 30 年，最後獲頒名譽電影教授與資深學者頭銜，及擔任該校紀錄片研究中心主任。1997 年，轉任教於美國賓夕法尼亞大學英語學系，至去世前共在賓大教了 13 年書。凱茲也曾在加拿大廣播公司的廣播及電視節目擔任影評人，及為多倫多影展擔任紀錄片節目的策畫。他著有 4 本書，包括與盧比 (Jay Ruby) 以及葛洛斯 (Larry Gross) 共同編著的 《影像倫理：被攝者在照片、電影與電視中的道德權利》(Image Ethics: The Moral Rights of Subjects in Photographs, Film, and Television, 1988) 以及 《數位時代的影像倫理》(Image Ethics in the Digital Age, 2003)。 凱茲也製作過 1 部紀錄片，寫過 1 部劇情電影的劇本。

茱蒂絲‧凱茲 (Katz, Judith M., 1941–)：約翰‧凱茲 (John S. Katz) 的前妻，擁有哈佛大學教育博士學位。 曾任職於加拿大安大略省教育研究院及加拿大多倫多的約克大學。 她的專長領域為社會心理學，著有 《為什麼你不注意聽我所沒有講的》(Why Don't You Listen to What I'm Not Saying, 1981)。

河瀨直美 (Kawase Naomi, 1969–)：自大阪寫真專門學校（即今日的大阪視覺藝術學院）畢業的日本電影導演，其作品在劇情與紀錄 2 種電影類型中自由跨越——其（偽）紀錄片中充斥著重演的場景，而劇情片則採用紀錄式的凝視。 她早期的電影具有強烈的自傳性，探討自身複雜的家庭關係，包括父

母親的離家出走、父親之死，以及與撫養她的姨婆之間愛恨交雜的感情等。1997 年，以劇情長片處女作《萌之朱雀》(Moe no Suzaku) 成為坎城影展金攝影機獎（頒給新導演）有史以來最年輕的得主。《追憶的舞蹈》 (Letter from a Yellow Cherry Blossom, 2002) 記錄了攝影評論家西井一夫 (Kazuo Nishii) 記錄自己邁向死亡的過程，而西井則一邊用相機拍下河瀨記錄與訪問自己的影像。 2006 年的紀錄短片《垂乳女》(Tarachime)（又譯《新生與衰老》）則探索導演河瀨與姨婆（正老化變成癡呆）之間的關係並記錄自己生產的過程。

卡山 (Kazan, Elia, 1909–2003)：出生於土耳其的希臘裔美國舞臺劇與電影導演。1932 年，卡山加入史特瑞斯堡 (Lee Strasberg) 領導的組合劇場 (Group Theatre)，從左翼政治觀點製作關於重要社會議題的舞臺劇。1934 年，他加入美國共產黨，後來退黨。1947 年，與史特瑞斯堡及克勞馥 (Cheryl Crawford) 合創了演員工作室 (Actors Studio)，推廣以演員內在情緒經驗為基礎的方法演技 (method acting)。 1947 與 1949 年，執導了名編劇米勒 (Arthur Miller) 的劇本《都是我的兒子》(All My Sons) 及《推銷員之死》(Death of A Salesman)，在票房以及評論上均極為成功。1947 年，執導了威廉斯 (Tennessee Williams) 的《慾望街車》(A Streetcar Named Desire)。儘管此時期的舞臺生涯極為成功，他還是開始踏入電影圈，執導了幾部文藝片，例如《長春樹》(A Tree Grows in Brooklyn, 1945) 以及 《君子協定》 (Gentleman's Agreement, 1947)，還有社會問題片如《作法自斃》(Boomerang, 1947) 以及《圍殲街頭》(Panic in the Streets, 1950)。1947 年，美國眾議院反美活動委員會開始調查好萊塢的共產黨活動，要求 41 位嫌疑人到國會作證，結果有 10 位拒絕回答問題而被以藐視國會的罪名判刑入獄。卡山則因檢舉 8 位 1930 年代

他在美國共產黨的同志而得以繼續在好萊塢拍片，拍出《慾望街車》(A Streetcar Named Desire, 1951)、《岸上風雲》(On the Waterfront. 1954)、《天倫夢覺》(East of Eden, 1955) 以及 《天涯何處無芳草》 (A Splendor in the Grass, 1960)。他也是小說家，出版過《美國，美國》(America, America, 1962) 與《安排》(The Arrangement, 1967)（拍成電影時，臺灣譯名為《我就愛你》）等書。1982 年，出版自傳《一生》(A Life)，為自己當年的告密行為辯護。

基爾本 (Kilborn, Richard)：目前為英國斯特靈大學傳播、媒體與文化學系名譽教授，曾任教於英國斯特靈大學電影媒體與新聞學系，並 2 度擔任系主任。目前擔任歐洲大學聯合會的代表，負責每年夏天舉辦媒體與傳播領域博士生的暑期學校，以及與德國教授共同研究各式結合紀錄與戲劇元素的紀錄 （虛構）劇 (docu-fiction)。基爾本的研究領域包含電視劇、德語國家媒體、紀錄電影與電視紀錄節目。他曾著或編著《多媒體大熔爐》(The Multi-Media Melting Pot, 1985)、《電視肥皂劇》(Television Soaps, 1992)、《電視紀錄片導論 ： 面對現實》 (An Introduction to Television Documentary: Confronting Reality, 1997)（與伊佐德 (John Izod) 合著)、《演出真實：老大哥時代中的紀實性電視節目》 (Staging the Real: Factual TV Programming in the Age of Big Brother, 2003) 、《長遠來看：紀錄長片研究》(Taking the Long View: A Study of Longitudinal Documentary, 2010) 以及《以批判眼光看歐洲媒體環境》 (Critical Perspectives on the European Mediasphere, 2011) 等。

金 (King, Allan, 1930-2009)：加拿大最早使用直接電影方式製作紀錄片的導演之一。1954 年，他加入加拿大廣播公司 (CBC) 的溫哥華地方電視臺，但 4 年後離職到西班牙，成為獨立電影創作者。1960 年，金在多倫多成立製作公司，1964 年製作了第 1 部紀錄劇，1967 年及 1969 年分別以《華倫岱爾少年療養院》(Warrendale) 及 《一對夫婦》(A Married Couple)（臺譯《佳偶天成》）受到全球的矚目。此後，他逐漸轉往虛構片發展，先完成 1 部紀錄劇，再為 CBC 執導了好幾部劇情片，以及許多部商業發行的院線電影。1990 年代末期，他重回製作紀錄長片的老本行，完成了多部大受好評的作品。

庫尼格 (Koenig, Wolf, 1927-2014)：出生於德國，是加拿大國家電影局的紀錄片及動畫片製片、 導演及攝影師。他在電影局工作了 47 年，於 1950 年代末期開始執導紀錄片，與克洛特 (Roman Kroiter) 和麥卡尼 - 費爾蓋特 (Terrence McCartney-Filgate) 等人一起發展出直接電影的紀錄片拍攝模式。 他的重要作品包括《黃金城》(City of Gold, 1957)、《聖誕節前》(The Days Before Christmas, 1958)、《寂寞男孩》(Lonely Boy, 1962)（與克洛特合導）與《史特拉文斯基》(Stravinsky, 1965) 等

粉川哲夫 (Kogawa Tetsuo, 1941-)：日本電影與政治評論家，任教於和光大學 17 年，再轉任武藏野大學及東京經濟大學，2012 年以東京經濟大學傳播學系傳播學研究教授職位退休。他在日本推廣自由廣播 (free radio) 的觀念，並將社會運動、批判與表演融於一爐，著有 30 本以上關於媒體文化、電影、城市空間與微型政治 (micro politics) 等方面的書籍。

克萊恩 (Kreines, Jeff)：1973-1975 年間就讀麻省理工學院電影學程，畢業後與迪摩特 (Joel DeMott) 一起留校教書。他編導、製片、攝影與剪輯之作品有《理奇與洛基》(Ricky and Rocky, 1972)、《由弟弟傑夫記錄到的有關史蒂夫克萊恩的種種》(The Plaint of Steve Kreines as Recorded by His Younger Brother

Jeff, 1974)、《自得其樂──它來得比你想的更晚》 (*Enjoy Youself──It's Later Than You Think*, 1975)、《魔鬼情人日記》(*Demon Lover Diary*, 1980)、《十七歲》(*Seventeen*, 1983) 以及《無題》(*Untitled*, 1991) 等，都是使用直接電影的風格攝製的。克萊恩現為一家生產桌上型影片過帶機的美國公司 KINETTA 的老闆。

克利格 (Kriger, Judith)：美國獨立動畫師，在電腦繪圖領域有超過 20 年的經歷，除自製獨立動畫短片外，也參與過《貓狗大戰》(*Cats and Dogs*, 2001)、《小蟻雄兵》(*Antz*, 1998)、《脫線教父》(*A Simple Wish*, 1997)、《南方公園》(*South Park*, 1997) 與《小鬼總動員》(*Bebe's Kids*, 1992) 等劇情電影、動畫或電視動畫影集之製作。她現任伍德貝瑞大學動畫學系副教授兼共同系主任，教授 3D 動畫與視覺特效。

克洛特 (Kroiter, Roman, 1926–2012)：加拿大國家電影局的紀錄片編導、製片與剪輯師，參與過超過 100 部影片的製作。他自 1952 年開始擔任導演，是電影局中最早使用輕便型 16 毫米攝影機與同步錄音機的創作者，也是直接電影的先驅者。他與庫尼格 (Wolf Koenig) 合導的《寂寞男孩》(*Lonely Boy*, 1962) 獲頒 1963 年加拿大電影獎之年度電影獎。他與洛 (Colin Low) 合導的《宇宙》(*Universe*, 1960) 不但獲獎無數，其用來製作星球運動的技術更被導演庫柏利克 (Stanley Kubrick) 用來製作《2001：太空漫遊》(*2001: A Space Odyssey*, 1968)。克洛特於 1960 年代末期曾短暫離開電影局，參與發明 IMAX 之大銀幕放映系統。1970 年代中期他返回電影局製作了幾部獲獎紀錄片後，1980 年代又回 IMAX 公司工作，執導了 IMAX 規格的第 1 部劇情長片，1991 年導演了 IMAX 的第 1 部演唱會電影《滾石最大》(*Rolling Stone at the Max*)。他也發明了能讓動畫師直接用手繪做出 3D 立體動畫的系統「三地」(Sandde)。

L

藍瑞斯 (Landreth, Chris, 1961–)：在加拿大工作的美籍動畫家。他原本是機械工程師，後來轉入電腦繪圖，於 1991 年開始創作電腦動畫。1994 年他進入軟體測試的行業，也使用這些軟體製作出《片終》(*The End*, 1995) 這部具反身性的關於電腦動畫創作的半寫實動畫。之後的《賓果》(*Bingo*, 1998) 則是他參與發展出第 1 代馬雅 3D 動畫軟體時的作品。2004 年，以加拿大動畫家拉金 (Ryan Larkin) 為對象的作品《搶救雷恩大師》(*Ryan*)，獲奧斯卡最佳動畫短片獎，也在其他電影節（包括坎城影展）獲得 60 多個獎項，讓他一炮而紅。在下一部片《脊柱》(*The Spine*, 2009) 中，藍瑞斯繼續以相同的半寫實動畫風格，採用他所謂的「心理寫實主義」去講述婚姻生活的故事。

蘭茲曼 (Lanzmann, Claude, 1925–2018) ：以巴黎為基地的電影導演、作家與新聞記者。曾加入共產黨，在二戰時參與反抗德軍。戰後學習哲學，並在柏林的自由大學教授哲學。他在柏林期間轉職為新聞記者，揭露在德國大學系統中殘存的納粹主義。他在法國《世界報》(*Le Monde*) 的系列報導，讓沙特 (Jean-Paul Sartre) 邀請他與沙特以及波娃 (Simone de Beauvoir) 共同主編左翼的雜誌《摩登時代》(*Les Temps Modernes*)。但他最為世人所知的是完成了長達 9.5 小時的紀錄片《大浩劫》(*Shoah*, 1985)，被稱為是史無前例的關於猶太人大屠殺的電影歷史。其他紀錄片包括 《為何以色列》 (*Israel, Why*, 1973)、《以色列國防軍》(*Tsahal*, 1994)、《活人世界來的訪客》(*A Visitor from the Living*, 1999) 以及

《索比堡：1943 年 10 月 14 日 16 時》(*Sobibor, Oct. 14, 1943, 4 p.m.*, 2001)。蘭茲曼於 2004 年獲瑞士的跨學門研究基金會創辦的歐洲研究所頒給榮譽博士學位，並任教於該機構，講授紀錄片。

拉金 (Larkin, Ryan, 1943–2007)：加拿大動畫家，於 1963 年受聘進入加拿大國家電影局。電影局動畫組的負責人麥克拉倫 (Norman McLaren) 賞識拉金在描繪動態上的才華，親自帶他創作動畫，製作出《城市風景》(*Cityscape*, 1966) 與《牧笛》(*Syrinx*, 1966) 等作品，後者入圍奧斯卡最佳動畫短片獎，讓拉金立即成為電影局的寵兒。1969 年，拉金以《走路》(*Walking*) 獲得奧斯卡最佳動畫短片獎，使他獲得盛名。《街頭音樂》(*Street Musique*, 1972) 進一步鞏固他在電影局中的明星地位。但在此之後，拉金沉淪於古柯鹼與酒精之中，未能再創作出任何作品。1978 年他離開電影局後，淪為行乞的遊民。藍瑞斯 (Chris Landreth) 於 2004 年根據拉金的生平所創作的動畫紀錄片《搶救雷恩大師》(*Ryan*)，讓拉金重新被世人重視，而他也力圖擺脫毒癮與酒癮，恢復創作。可惜時不我予，拉金於 2007 年英年早逝。

拉薩利 (Lassally, Walter, 1926–2017)：拉薩利的父親原在柏林擔任產業電影的導演，1939 年攜同全家人逃離納粹的魔掌來到倫敦後，繼續從事電影製作工作。拉薩利從小耳濡目染，很早就開始拍片。長大後他與安德生 (Lindsay Anderson) 和萊茲 (Karel Reisz) 等人結識，成為自由電影運動中大多數英國紀錄片的攝影師。當自由電影的主要創作者投入劇情片工作後，李察生 (Tony Richardson) 與安德生繼續請拉薩利擔任攝影指導。1965 年他以《希臘左巴》(*Zorba the Greek*, 1964) 贏得一座奧斯卡最佳攝影獎。

李考克 (Leacock, Richard, 1921–2011)：他在 14 歲就以自己成長的農場為題材製作了第 1 部紀錄片《加那利群島的香蕉》(*Canary Bananas*, 1935)。1938 與 1939 年，李考克參與老師在加拉巴哥群島的研究後，前往美國就讀哈佛大學，課餘則擔任紀錄電影的攝影師與剪輯助理。二戰期間在緬甸及中國戰場擔任戰地攝影師。戰後受雇於佛拉爾提 (Robert Flaherty)，擔任《路易斯安納故事》(*Louisiana Story*, 1948) 的攝影師（李考克在英國就讀寄宿中學時與佛拉爾提的女兒是同學，因此佛拉爾提很早就知道李考克 14 歲拍過紀錄片的軼事）。1954 年，李考克執導的某部紀錄片在美國商業電視網播出，引起祝魯 (Robert Drew) 的注意。同一時期，李考克使用手持攝影機拍攝了另一部記錄爵士舞的紀錄片。製作此片時在同步聲音錄製上的挫折經驗，讓李考克與祝魯決定尋找可以在現場進行同步攝影與錄音的輕便器材。他們終於在 1958 年找到解決的技術，並且獲得祝魯的雇主《生活》(*LIFE*) 雜誌的資助，製作出 1 臺 16 毫米攝影機去拍攝《總統候選人初選》(*Primary*, 1960)。此項技術發展讓李考克獲得「現代紀錄片之父」的美譽。而此種手持攝影機同步錄音的紀錄片拍攝模式從此成為製作紀錄片的主流。李考克離開與祝魯合組的祝魯合夥公司之後，與潘尼貝克 (D. A. Pennebaker) 合夥製作了《母親節萬歲》(*Happy Mother's Day*, 1964)、《不要回頭看》(*Don't Look Back*, 1966) 以及《蒙特雷流行音樂節》(*Monterey Pop*, 1968) 等片。1968 年，李考克受邀在麻省理工學院與另一位電影創作者品卡斯 (Ed Pincus) 創立 1 個小型電影學程，培養了許多紀錄片創作者，如麥克艾爾威 (Ross McElwee)。1989 年李考克退休後，移居巴黎。

勒澤 (Léger, Fernand, 1881–1955)：20 世紀前半葉法國最著名的畫家之一。除了繪畫外，他也優游於

其他媒體，包括舞臺設計以及電影。《機械芭蕾》(Ballet mécanique, 1924) 是他唯一執導的電影，被認為是 1920 年代歐洲實驗電影的傑作。

雷格 (Legg, Stuart, 1910–1988)：1930 年代英國紀錄片運動的一分子，1933 年加入郵政總局電影組。1939 年，他在格里爾生 (John Grierson) 主持加拿大國家電影局時，開創了《加拿大堅持下去》(Canada Carries On) 與《世界的戰事》(The World in Action) 2 個紀錄片影集。他在二戰結束後不久返回英國，於 1948 至 1950 年間擔任皇冠電影組的製片。1957 年，他成為國際電影中心的主席。

列寧 (Lenin, Vladimir I., 1870–1924)：1893 至 1902 年間，列寧從馬克思主義的觀點研究俄羅斯歷史上革命性變遷的各種問題，建立了「列寧主義」。他認為必須建立革命性的政黨作為無產階級的前鋒，煽動工人以發展工人激進的階級意識。1900 年他流亡海外，與同夥創辦了地下報紙《星火》(The Spark) 以推動革命運動。此時他已決定在政治上不與自由派或中產階級合作，並認為社會民主（而非政治民主）才是個人自由的基礎。1903 年，他在俄羅斯社會民主勞工黨中自組了布爾雪維克派 (Bolshevik)，作為革命的先鋒。1917 年，他出書批評第一次世界大戰是資本主義勢力企圖控制市場、原料與廉價勞工的戰爭，因此鼓吹社會主義信徒不要支持戰爭。德國人此時正想阻撓俄國參戰，因此就放任他由瑞士返回聖彼得堡，受到國內群眾熱烈歡迎。他立即發表了《四月提綱》(April These) 在當年布爾雪維克派所辦的《真理報》(Pravda) 上，強烈批判取代沙皇統治的臨時政府。布爾雪維克派後來煽動軍隊起來革命，終於在當年 10 月成功推翻臨時政府。列寧迅速組成俄羅斯共產黨進行統治，依馬克思主義的信念重整經濟。他在 1918 年與德國簽訂停戰協議，但隨即發生內戰，由他領導的紅軍與外國聯軍支持的白軍爭奪統治權。此時，俄國經濟已陷入困境，造成工農群眾不滿，迫使他採取優惠外國資本家的「新經濟政策」以鼓勵貿易，並同意農民可以在自由市場出售農產品。1919 年，他建立了共產國際。1921 年，紅軍消滅白軍。1922 年列寧中風，2 年後去世。

勒文納思 (Levinas, Emmanuel, 1906–1995)：出生於立陶宛的哲學家，1930 年歸化為法國籍。1928 年他就讀德國佛萊堡大學時，師事現象學大師胡塞爾 (Edmund Husserl)，並在此時受到另一位存在哲學大師海德格 (Martin Heidegger) 的影響。1950 年代勒文納思開始建構原創的倫理哲學，以超越知識本體論 (ontology) 那種與倫理無關的傳統。他分析人與「他者」之間「面對面」(face-to-face) 的關係，主張「他者」是不可知的，並對自我透過「欲望」、語言及對公正的關心而產生的自滿提出質疑及挑戰。

林德葛倫 (Lindgren, Ernest, 1910–1973)：電影專書作家，於 1935 年擔任英國首任電影圖書館（1955 年改名電影資料館，2006 年改名英國電影協會國家資料館）館長，直到去世。著有《電影藝術欣賞導論》(The Art of the Film: An Introduction to Film Appreciation, 1948) 與《電影史》(A Picture History of the Cinema, 1960) 等書。

黎普金 (Lipkin, Steven N.)：現任美國西密西根大學傳播學系名譽教授，研究專長為電影理論及大眾傳播理論。他曾著有《真實的情緒邏輯：紀錄劇作為說服的方式》(Real Emotional Logic: Film and Television Docudrama as Persuasive Practice, 2002) 以及《演出過去的紀錄劇：改編自真實故事的電影之議論場域》(Docudrama Performs the Past: Arenas

of Argument in Films Based on True Stories, 2011)。

洛區 (Loach, Ken, 1936–)：英國電影與電視導演，以社會寫實的風格及社會主義的內容而為世人所知。大學畢業後他加入牛津本地的劇團擔任演員與助理導演。1960 年代，他轉入電視圈，在英國廣播公司 (BBC) 擔任導演，執導了《十字路口》(*Up the Junction*, 1965) 以及《凱西回家吧》(*Cathy Come Home*, 1966) 等電視單元劇，其中後者算是英國較早的紀錄劇。1967 年起，他也開始執導劇情長片，活躍至今。1970 年之後，他偶爾也擔任紀錄片導演。2006 年以《吹動大麥的風》(*The Wind That Shakes the Barley*) 獲頒坎城影展最佳影片金棕櫚獎。

羅倫茲 (Lorentz, Pare, 1905–1992)：出身於作家與影評人的羅倫茲，很早就察覺電影的影響力，並在羅斯福 (Franklin D. Roosevelt) 總統推行新政後，積極鼓吹製作影片來探討美國經濟大蕭條的現況與如何走上復元之路。1935 年，他終於獲得農業部安置局的撥款去製作《破土之犁》(*The Plow That Broke the Plains*, 1936)。他被認為是 1930 年代促成美國非虛構影片成長發展最主要的人物，除了執導《破土之犁》、《河流》(*The River*, 1937) 與《為生命而戰》(*The Fight for Life*, 1940) 等傑出作品外，也是 2 部重要影片的製片，即伊文斯 (Joris Ivens) 的《電力與土地》(*Power and the Land*, 1940) 與佛拉爾提 (Robert Flaherty) 的《土地》(*The Land*, 1942)，更透過他對羅斯福總統的影響力，於 1938 年協助創立美國政府的電影製作機構「美國電影處」。二戰期間羅倫茲擔任美國陸軍航空隊的攝影師，製作了大量轟炸紀錄與技術教育片。他也負責整理納粹拍攝的大量資料影片，剪輯成《紐倫堡》(*Nuremberg*, 1946) 在歐洲各國（包括被美國佔領的德國）放映。戰後，由於無法繼續獲得政府出資製作電影，羅倫茲從此退出電影製作，只擔任顧問。

盧德維格頌 (Ludvigsson, David)：現任林雪平大學文化與社會學系副教授，主要研究領域是歷史學。2003 年，他在烏普薩拉大學的博士論文分析了 15 部歷史紀錄片的類型。他也曾研究現代人對過去的各種使用方式（例如對猶太人大屠殺的政治運用），以及觀眾與歷史喜劇電影的幽默互動。

盧米埃兄弟 (Lumière, August, 1862–1954; Lumière, Louis, 1864–1948)：法國電影發明家盧米埃兄弟的父親克勞德－安東 (Claude-Antoine) 在里昂經營一家照相材料工廠，兩兄弟自當地的技術學校畢業後，即在工廠為父親工作，哥哥奧古斯特擔任經理，而弟弟路易則是物理工程師。父親於 1892 年退休後，兩兄弟接手工廠，開始發展電影攝影與放映機器，並將一些發明申請專利，如膠卷片孔的設計，以及可兼攝影、洗印與放映 3 種用途的「電影機」。他們用電影機拍攝的第 1 部電影《工人離開工廠》(*Workers Leaving the Factory*)，內容是 1895 年 3 月 19 日自己工廠的職工下班的情形。同年 12 月 28 日，他們在巴黎「大咖啡館」的地下室「印度沙龍」賣票放映他們攝製的 10 部短片，這是全世界第 1 次的電影公開放映，揭示了「電影」的誕生。1896 年起，盧米埃兄弟派遣經過訓練的攝影師兼放映師到全球各地放映與拍攝電影，把電影傳布到世界各角落。1898 年，盧米埃公司不再派遣攝影師兼放映師到國外去巡迴，而將業務集中在生產及銷售電影機、電影底片，以及販售該公司過去所攝製的影片等。盧米埃兄弟其實並不看好電影的前途，因而把注意力轉移到發展彩色攝影術上。他們先發明了過渡性的玻璃多層乾板彩色照相術「三色照相術」，試圖推廣到全世界（包含日本與中國）；在 1903 年又申請了「盧米埃自動彩色」彩色照相術的專利，並在

1907 年問世。盧米埃公司在 20 世紀主要是生產照相材料，其廠牌名稱「盧米埃」後來被伊爾福 (Ilford) 併購而消失。盧米埃兄弟在里昂的工廠現在設有盧米埃學院，是一座博物館、電影圖書館與盧米埃文件中心。

M

麥凱布 (MacCabe, Collin)：英國電影與文學學者，現任美國匹茲堡大學英國語文學系文學學程大學傑出教授。他的研究領域包括西元 1,500 年以降的英語史、現代主義與寫實主義的關係，以及美國導演與演員伊斯威特 (Clint Eastwood) 的作品。著作範圍主要在文學（尤其是探討喬伊斯 (James Joyce) 的文學）與電影（特別是高達 (Jean-Luc Godard) 的電影） 2 個領域，以及語言理論。從 1985 年起，他也製作劇情長片以及紀錄片，合作對象包括戴維斯 (Terrence Davies)、賈曼 (Derek Jarman)、朱利安 (Isaac Julien)、馬蓋 (Chris Marker) 與高達等人。

麥克杜果 (MacDougall, David)：原籍美國，1975 年起與妻子茱迪絲 (Judith) 定居於澳洲，是著名的民族誌電影創作者。1960 年代他就讀人類學系，並獲得電影製作碩士學位，之後開始製作民族誌電影。他的第 1 部影片《與牲畜共同生活》(To Live with Herds, 1972) 於威尼斯影展獲獎。隨後他與太太共同完成了圖坎納對話三部曲，記錄肯亞西北部飼養駱駝的半遊牧民族的生活。定居澳洲後，麥克杜果夫婦製作了多部關於澳洲原住民族的民族誌影片。1997 年起，他們開始在印度進行研究與拍攝。麥克杜果夫婦至今完成超過 20 部片，被認為是現今英語世界最重要的民族誌電影創作者。麥克杜果另曾著有《邁向跨文化電影》(Transcultural Cinema, 1998)

一書，及若干與視覺人類學相關之論文。

馬盧 (Malle, Louis, 1932–1995)：知名法國導演，除了劇情片之外，也執導紀錄片。他從不重複拍片題材，且不畏於挑戰禁忌。他是法國新浪潮的導演，1958 年以處女作《死刑臺與電梯》(Elevator to the Gallows) 一炮而紅。1969 年，他拋棄如日中天的電影事業到印度旅行，並製作了 2 部紀錄片《加爾各答》(Calcutta) 與《印度幻影》(Phantom India)。返回法國後，馬盧一面繼續拍劇情片，一面拍紀錄片，包括《人性，太人性》(Humain, trop humain, 1974) 與《共和廣場》(Place de la République, 1974)。1970 年代末，為了尋找新靈感與開發新領域，他移居美國執導了許多備受好評的電影，包括偽紀錄片《與安德烈的晚餐》(My Dinner with Andre, 1981)，以及紀錄片《上帝的國度》(God's Country, 1986) 與《追求幸福》(And the Pursuit of Happiness, 1986)。

馬蓋 (Marker, Chris, 1921–2012)：法國左岸派的電影創作者，擔任過紀錄片導演、多媒體藝術創作者與影像隨筆的作者，以《西伯利亞來鴻》(Letters from Siberia, 1957)、《堤》(La Jetée, 1962) 與《沒有太陽》(Sans Soleil, 1983) 等片聞名。1967 年，馬蓋為了抗議美國介入越戰，發起製作《遠離越南》(Far from Vietnam) 這部短片合輯。1967 年後，馬蓋基於左翼的理念，創設新作品發表社 (SLON) 此一工運團體，致力於鼓勵工廠工人自製具左翼理念之影片。1974 年起，馬蓋恢復創作個人電影。1987 年起，他開始運用數位科技從事創作，作品包括 CD-ROM 與多媒體錄像裝置。

馬黑 (Marey, Étienne-Jules, 1830–1904)：法國生理學家，在心臟醫學、飛行學、電影攝影學及實驗室攝影學等領域聞名於世。他在靜照攝影與電影攝影

上有過相當影響力，被認為是這方面的先驅。

馬歇爾 (Marshall, John, 1932–2005)：美國紀錄片導演，以製作關於非洲喀拉哈里沙漠之中的苎安西族 (Ju/'hoansi)（又稱為 !Kung 㹴族）的文化與生活的紀錄片而聞名。他 17 歲參加父親所組織的喀拉哈里沙漠探勘隊時，開始拍攝電影。第 1 部片《獵人》(The Hunters, 1957) 立即引起矚目，是民族誌電影的經典作品。1960 與 1970 年代，他參與了直接電影的製作，曾擔任懷斯曼 (Fred Wiseman) 第 1 部片《提提卡輕歌舞秀》(Titicut Follies, 1967) 的攝影師及共同導演。他並持續從大量的苎安西族的毛片中剪輯出 15 部短片，包括獲獎無數的《苦瓜》(Bitter Melons, 1971)。1978 年，馬歇爾回到喀拉哈里沙漠，拍攝了《恩矮，一位㹴族婦人的故事》(N!ai, the Story of a K!ung Woman, 1980)，顯示苎安西族陷入貧苦生活與面臨社會解體的困境，並在 1980 年代投入協助苎安西族的工作。2002 年，馬歇爾完成了最後一部紀錄片《一個喀拉哈里家庭》(A Kalahari Family)。這部長 6 小時的影片除了是關於苎安西族 1951–2000 年間的故事外，也呈現了馬歇爾從開始拍片，到為了苎安西族的生存而奮鬥請命的轉變過程。

梅索斯兄弟 (Maysles, Albert, 1926–2015; Maysles, David, 1932–1987)：亞伯‧梅索斯於 1940 年代時任教於波士頓大學心理學系，1955 年曾去參訪蘇聯的精神病院，並拍攝了 1 部紀錄片。弟弟大衛於 1950 年代中期擔任好萊塢電影的製作助理。他們於 1957 年共同製作了紀錄片《波蘭的青年》(Youth in Poland)。此後，大衛短暫擔任電視新聞記者，亞伯則加入祝魯合夥公司擔任攝影師。1962 年，他們合組公司共同製作直接電影模式的紀錄片，以《推銷員》(Salesman, 1969) 與《給我遮風擋雨的地方》(Gimme Shelter, 1970) 受到矚目。這 2 部片的剪輯師都是朱威琳 (Charlotte Zwerin)，而她也被列為影片的共同作者。他們合導的其他重要作品有《克利斯托的峽谷帷幔》(Christo's Valley Curtain, 1972)、《灰色花園》(Grey Garden, 1975) 與《霍洛維茲》(Vladimir Horowitz, 1985) 等。

麥克布萊德 (McBride, Jim, 1941–)：美國電影編導、製片及電視導演，1968 年以《大衛霍茲曼的日記》(David Holzman's Diary) 這部片受到矚目，隨後拍了幾部紀錄片。1971 年他執導獨立製作的科幻片《格林與蘭達》(Glen and Randa)，1974 年導演喜劇片《熱門時光》(Hot Times)，1983 年開始有機會執導好萊塢 A 級製作，包括重拍高達 (Jean-Luc Godard) 著名的劇情片《斷了氣》(Breathless, 1983) 與《大出意外》(The Big Easy, 1986) 等。

麥卡尼–費爾蓋特 (McCartney-Filgate, Terrence, 1924–)：1954 年加入加拿大國家電影局，2 年後開始擔任紀錄片導演、製片與攝影師，以不先寫劇本的觀察方式為加拿大紀錄片發展出直接電影的新形式。主要作品有與庫尼格 (Wolf Koenig) 合導的《聖誕節前》(The Days Before Christmas, 1958)、《血與火》(Blood and Fire, 1958)、《警察》(Police, 1958) 及《吃重令人疲憊的葉子》(The Back-breaking Leaf, 1959) 等。1960 年，他轉入祝魯合夥公司擔任攝影師，參與了《總統候選人初選》(Primary, 1960) 的製作，但因為理念不同很快就離職，成為在紐約工作的獨立紀錄片創作者，曾獲得許多獎項。1960 年代末期回到加拿大，執導國家電影局「迎接改變的挑戰」計畫中的幾部片，然後受聘於加拿大廣播公司，執導了許多重要的紀錄片及紀錄劇。

麥凱 (McCay, Winsor, 1867–1934)：美國卡通漫畫

家與動畫先驅者，以在報紙刊載連環圖畫《惡夢》(Dream of the Rarebit Fiend, 1904–1925) 與《小尼摩》(Little Nemo in Slumberland, 1905–1914; 1924–1926) 等而成名。1910 至 1922 年間，麥凱創作動畫片來作為他在雜耍表演場所進行的現場速寫表演的一部分，因此這些動畫片都有設計動畫人物與麥凱互動的橋段。這些動畫片包括從連環圖畫改編的《小尼摩》(Little Nemo, 1910)、《一隻蚊子的故事》(The Story of a Mosquito, 1912) 以及著名的《恐龍葛蒂》(Gertie the Dinosaur, 1914)。他的《露西坦尼亞號沉船記》(The Sinking of the Lusitania, 1918) 被公認是第 1 部動畫紀錄片。1921 年，麥凱把連環圖畫《惡夢》改編成 3 部動畫片。此後，他回到畫連環圖畫與政治卡通的本業，未再製作動畫作品。

麥克艾爾威 (McElwee, Ross, 1947–)：美國紀錄片導演，曾擔任潘尼貝克 (D.A. Pennebaker) 及馬歇爾 (John Marshall) 的攝影師。1976 年起，開始自製自導紀錄片，至今共完成 7 部紀錄長片與一些紀錄短片。這些片子大多以麥克艾爾威在美國南方家鄉的親身經歷為題材，包括《薛曼將軍的長征》(Sherman's March, 1986)、《時間不確定》(Time Indefinite, 1994)、《六點鐘新聞》(Six O'Clock News, 1996) 與《亮麗的菸葉》(Bright Leaves, 2003) 等。《薛曼將軍的長征》在 2000 年被美國國會圖書館列為國家典藏影片。1986 年起，他也在哈佛大學藝術、電影與視覺研究學系擔任電影創作專技教授。

麥克蘭 (McLane, Betsy A.)：曾任國際紀錄片協會執行長和美國大學電影與錄像協會會長，現任美國國務院教育與文化事務局辦理之美國紀錄片展覽計畫主持人。她與艾利斯 (Jack C. Ellis) 合著有《紀錄片新歷史》(A New History of Documentary Film, 2005)。

麥克拉倫 (McLaren, Norman, 1914–1987)：英裔加拿大籍動畫大師，於 1937 年加入由格里爾生 (John Grierson) 與卡瓦爾坎提 (Alberto Calvacanti) 領導的英國郵政總局電影組，製作了 2 部實拍的紀錄片與 2 部諧謔性的動畫片。他在動畫片《翅膀上的愛》(Love on the Wing, 1938) 中，首次正式使用了在膠卷上畫圖的技巧。麥克拉倫之後移居紐約，製作了幾部 2 分鐘長的短片，包括《點》(Dots, 1940) 與《迴圈》(Loops, 1940) 等，也都是直接在電影膠卷上一格一格繪圖的作品。此時，已被加拿大政府任命為國家電影局局長的格里爾生邀請麥克拉倫去電影局工作，從此他就一直待在電影局。1943 年，他創立了電影局的動畫部門，延聘了一批年輕動畫家、藝術學校學生與業餘人士，日後創作出許多重要的動畫作品，讓電影局成為世界上重要的動畫藝術基地。他自己也在電影局不斷創作，並發展出新的製作技巧，如不受畫格限制地直接在整卷膠卷上繪圖，作品有《嘀嘀噠噠響》(Fiddle-De-Dee, 1947) 與《拋開沉悶的思考》(Begone Dull Care, 1949) 等，獲得畢卡索 (Pablo Picasso) 等藝術大師的讚賞。1952 年，他用人體製作停格動畫，其作品《鄰居》(Neighbours, 1952) 獲奧斯卡金像獎。1969 年又用人工方式製作音樂聲帶。終其一生，麥克拉倫以其在電影與動畫上的影像與聲音實驗對電影藝術做出偉大的貢獻，因而備受景仰，在電影史上佔有一席之地。

密德 (Mead, Margaret, 1901–1978)：美國文化人類學家，曾受教於著名的人類學家波雅斯 (Franz Boas) 與班乃迪克特 (Ruth Benedict)。1925 年她前往美屬薩摩亞群島進行青少年女孩的田野調查。1929 年，與第二任丈夫佛慶 (Reo Fortune) 前往巴布亞新幾內亞的馬努斯島研究兒童的遊戲與想像，以及其人格被成人社會形塑的方式。密德可說是第 1 位用跨文化的角度去觀察人類發展的人類學家。她與第 3 任

丈夫貝特生 (Gregory Bateson) 在巴布亞新幾內亞本島進行性別研究，也在峇里島進行養育小孩與成人文化間的關聯性研究。在南太平洋與峇里島進行研究時，密德與貝特生也使用了電影攝影機完成了好幾部民族誌影片。二戰時期，密德無法在南太平洋繼續進行田調，所以就與班乃迪克特在美國推動跨文化研究。1960 與 1970 年代，她寫作不輟，且經常上媒體討論文化議題。密德在美國的主要研究基地是紐約的美國自然史博物館，她在此奉獻了 52 年，擔任人類學部門的主管。1976 年，為了慶祝密德 75 歲生日及表揚她對文化人類學及民族誌電影的貢獻，美國自然史博物館以瑪格麗特·密德為名舉辦了首屆電影展，之後每年均繼續舉辦，使該影展成為美國最重要的紀錄片展示舞臺。

梅里葉 (Méliès, Georges, 1861–1938)：法國幻術大師，是把電影帶向虛構劇情片的最主要人物。他在電影發展的初期發明了許多技法，尤其是特效（例如多重曝光、縮時攝影、停格攝影、溶接與人工上色）。美國導演史柯西斯 (Martin Scorsese) 的 3D 立體電影《雨果的冒險》(Hugo, 2011) 即是向梅里葉致敬的（幻術）劇情片。

梅卡斯 (Mekas, Jonas, 1922–2019)：立陶宛裔的美國電影創作者，常被稱為「美國前衛電影教父」，因為他在 1954 年創立的《電影文化》(Film Culture) 成為 1950 至 1970 年代研究美國電影（尤其是非主流電影）最重要的電影期刊。1962 年創立電影創作者合作社，1964 年創立經典電影資料館，是全世界最重要的前衛電影收藏館及放映場所。梅卡斯製作的電影偏向日記體。除了《禁閉室》(The Brig, 1964) 外，其他重要的作品還有《華爾登》(Walden, 1969)、《回憶立陶宛之旅》(Reminiscences of a Journey to Lithuania, 1972)、《安迪華荷一生幾景》

(Scenes from the Life of Andy Warhol, 1990)、《綠點來鴻》(Letter from Greenpoint, 2005) 及《失眠夜物語》(Sleepless Nights Stories, 2011) 等。

麥爾斯 (Meyers, Sidney, 1906–1969)：美國獨立電影導演，以《不說話的孩子》(The Quiet One, 1948) 這部混合紀錄片製作方式與戲劇重演的戲劇紀錄片而聞名，曾因而獲提名奧斯卡最佳紀錄片原著編劇。他原本是小提琴家，後來對拍電影產生興趣，開始撰寫影評。基於他的左翼思想，麥爾斯於 1930 年代加入「紐約電影」(Nykino)，後來也成為邊疆電影公司的成員。麥爾斯的第 1 部紀錄片是此時期與萊達 (Jay Leyda) 共同合導的《康柏蘭人》(People of the Cumberland, 1938)。二戰期間，他先後擔任英國情報部與美國戰爭情報室的電影剪輯師。戰後，麥爾斯擔任許多電影與電視影集的剪輯師或顧問。

米沙爾公主 (Misha'al bint Fahd al Saud, 1958–1977)：沙烏地阿拉伯國王哈利德 (Khalid) 的哥哥阿布都拉濟茲 (Muhammad bin Abdulaziz) 的孫女。在黎巴嫩就學時，愛上了沙國駐黎巴嫩大使的姪子。他們返回沙國後，試圖獨處被發現。米沙爾偽裝溺死，並女扮男裝企圖與男友離開沙烏地阿拉伯時，在機場被捕。1977 年，在她 19 歲時與男友被沙國以通姦罪名公開處死。獨立電影製片人湯瑪斯 (Anthony Thomas) 在沙國就米沙爾公主的故事訪問了許多人，結果得到相互矛盾的各種說法，後來就成了英國紀錄片《一位公主之死》(Death of a Princess) 的題材。

摩爾 (Moore, Michael, 1954–)：美國紀錄片導演，原本從事新聞工作，後來轉拍紀錄片。他在第 1 部片《羅傑與我》（或譯《大亨與我》）(Roger & Me, 1989) 即建立起獨特的電影風格，以第 1 人稱現身於

攝影機前，讓觀眾目睹他與政客、大企業對抗的過程。《科倫拜校園事件》（Bowling for Columbine, 2002）這部片讓他開始受到矚目，除了獲得奧斯卡最佳紀錄長片獎外，票房也非常好。下一部片《華氏九一一》（Fahrenheir 9/11, 2004）是坎城影展史上第1部獲金棕櫚獎的紀錄片，更因嘲弄美國總統小布希（George W. Bush）而聞名全球，但也讓他樹立很多敵人，變成爭議性的人物。其他重要作品還有《健保真要命》（Sicko, 2007）與《資本愛情故事》（Capitalism: A Love Story, 2009）等。

摩根（Morgen, Brett）：美國廣告片及紀錄片導演。他的碩士畢業作品《死路一條》（On the Rope, 1999）獲頒美國導演協會傑出紀錄片導演獎等許多獎項，並獲提名奧斯卡最佳紀錄長片獎。他改編自好萊塢名製片伊文斯（Robert Evans）自傳的紀錄片《光影流情》（The Kid Stays in the Picture, 2002），獲邀在坎城影展放映。《芝加哥十君子：說出你的和平》（Chicago 10: Speak Your Peace, 2007）一片則混合使用資料片、動畫與音樂等元素，獲芝加哥影展最佳紀錄片獎及提名美國導演協會最佳紀錄片編劇獎。近期的作品是滾石合唱團（The Rolling Stones）成立50年的演唱紀錄片《交火颶風》（Crossfire Hurricane, 2012）。

莫辛（Morin, Edgar, 1921– ）：原名艾德嘉・納宏（Edgar Nahoum），為第2代希臘裔移民。青年時期曾加入法國人民陣線參與西班牙內戰。1940年德國入侵後，逃到法國南部的土魯斯，加入游擊隊及協助難民。他此時改為莫辛這個假姓，一直使用至今。1941年他加入法國共產黨，1945年成為在德國的佔領軍的中尉軍官。1946年返回法國後，他原本從政，但在1951年被共產黨除籍。同年莫辛進入法國科學研究中心，從此成為哲學家暨社會學學者，著作等身，其中許多是跨學門的研究。

莫瑞斯（Morris, Errol, 1948– ）：美國導演，以獨樹一格的紀錄片風格聞名於世，主要作品有《天堂之門》（Gates of Heaven, 1978）、《正義難伸》（The Thin Blue Line, 1988）、《時間簡史》（A Brief History of Time, 1991）與《戰爭迷霧》（The Fog of War: Eleven Lessons From the Life of Robert S. McNamara, 2003）等。這些影片曾獲得奧斯卡最佳紀錄片獎、艾美獎、柏林影展銀熊獎與日舞影展評審團大獎等。莫瑞斯也執導過超過1,000部廣告片與公益短片，也曾製作過2季的電視紀錄片影集《第一人稱》（First Person, 2000-2001）。《相信就看得見：觀察照相術的神秘》（Believing is Seeing: Observations on the Mysteries of Photography, 2011）曾登上紐約時報的暢銷書排行榜。另一本書《錯誤的荒原》（A Wilderness of Error: The Trial of Jeffrey MacDonald, 2012），則類似《正義難伸》一般，以精密蒐集的證據替一位可能被冤枉判刑的謀殺犯平反。

莫斯（Moss, Robb）：畢業於麻省理工學院電影學程，現在是美國獨立紀錄片創作者暨哈佛學院教授兼藝術、電影與視覺研究學系主任。主要執導的作品有《秘密》（Secrecy, 2008）、《兩次同一條河》（The Same River Twice, 2003）與《觀光客》（The Tourist, 1992）。他也擔任紀錄片攝影師，在世界各地拍過片。

穆瑙（Murnau, F.W., 1888–1931）：默片時期，德國表現主義電影運動中最重要的一位導演，以《吸血鬼》（Nosferatu, 1922）、《最後一笑》（The Last Laugh, 1924）以及《浮士德》（Faust, 1926）等片著稱於世。1926年，移民到美國，加入好萊塢的福斯電影製片廠，執導了《日出》（Sunrise, 1927）、《四魔鬼》

(*Four Devils*, 1928) 以及《城市女孩》(*City Girl*, 1930) 等片。1928 年，與佛拉爾提 (Robert Flaherty) 合組公司，一起到南太平洋製作《禁忌》(*Tabu*, 1931)，但他們因為製作理念不同（佛拉爾提並不贊成在紀錄片中加入虛構的愛情故事）而決裂，後來是由穆瑙單獨完成此片。在《禁忌》首映前，穆瑙因發生車禍而受傷去世。

墨菲 (Murphy, Dudley, 1897–1968)：美國獨立影片導演，於 1920 年代開始拍攝劇情短片。他的第 8 部片《機械芭蕾》(*Ballet mécanique*, 1924) 是與法國藝術家勒澤 (Fernand Léger) 合導的。他一生執導超過 30 部影片，大部分為短片，1/3 為劇情長片，其中最有名的是改編自歐尼爾 (Eugene O'Neill) 的舞台劇本的《瓊斯皇帝》(*The Emperor Jones*, 1933)。

莫洛 (Murrow, Edward, 1908–1965)：美國著名的廣播與電視新聞記者。莫洛在二戰前被哥倫比亞廣播公司 (CBS) 派往倫敦，因為實況報導與戰爭相關的新聞而在美國成名。戰後他成為 CBS 的副總裁兼新聞部負責人。1950 年，莫洛成為 CBS 晚間新聞的新聞評論員。次年，他將其廣播節目《現在請收聽》(*Hear It Now*) 搬到電視，開播《現在請收看》(*See It Now*)，是一個深入報導的新聞紀錄性節目。該節目於 1950 年代集中報導一些爭議性的議題，其中最重要的就是批評參議員麥卡錫 (Joseph R. McCarthy) 推動的恐共滅共行動。這個節目的報導最終導致麥卡錫從政治舞臺上垮臺。但除了爭議性題材之外，《現在請收看》的收視率並不好，1958 年該節目終於停播。此後，莫洛除了偶爾擔任《CBS 報導》的記者與旁白之外，已逐漸從電視螢光幕消失。1961 年，他被甘迺迪 (John F. Kennedy) 政府任命為美國新聞總署署長。次年，莫洛在紐約成立公共電視臺，開啟了美國公共電視的新紀元。

麥布里居 (Muybridge, Eadweard, 1830–1904)：英裔美籍照相師、動態攝影與電影放映技術的先驅研究者。1868 年，麥布里居因拍攝加州優勝美地峽谷的大幅照片而受到矚目。1877 與 1878 年，他更因動物與人體行動的連續靜照拍攝實驗而獲得盛名。在電影膠卷放映機問世前，麥布里居發明動物活動影像機來放映連續靜照（用轉描的方式製作在放映盤上），以造成寫實的動態感，使他成為電影與動畫的先驅發明家。

N

尼爾生 (Nelson, Richard A.)：美國傳播與公共事務專家，從路易斯安那州立大學傳播學院教授職位退休後，現為獨立研究人員及內華達大學拉斯維加斯分校兼任教授，研究專長包括商業公共政策、企劃策略、行銷傳播、管理，以及倫理與政治傳播等，著有《美國宣傳發展年表與詞彙》(*A Chronology and Glossary of Propaganda in the United States*, 1996) 以及《宣傳：參考指南》(*Propaganda: A Reference Guide*, 2013) 等書。

尼古拉二世 (Nicholas II of Russia, 1868–1918)：俄羅斯末代沙皇。1894 年開始統治俄羅斯，在 1917 年的革命中被推翻，次年被布爾雪維克黨處死。

尼寇斯 (Nichols, Bill)：美國電影理論家，是近代研究紀錄片理論的先驅，主要著作包括《電影與方法卷一》(*Movies and Methods Volume I*, 1976)、《電影與方法卷二》(*Movies and Methods Volume II*, 1985)、《意識形態與影像》(*Ideology and the Image*, 1981)、《再現真實：紀錄片的各種議題與概念》(*Repre-*

senting Reality: Issues and Concepts in Documentary, 1991)、《模糊的疆界》(Blurred Boundaries, 1994) 與《紀錄片導論》 (Introduction to Documentary, first Edition, 2001; second Edition, 2010; third Edition, 2017) 等。尼寇斯是舊金山州立大學電影學系名譽教授，曾兩度擔任電影研究所所長。

O

歐爾特 (Oertel, Curt, 1890–1960)：德國攝影師與導演。1925 年起，他擔任許多德國電影的攝影師，包括帕布斯特 (G.W. Pabst) 的傑作《無歡街》(Joyless Street, 1925)。1932 年起，他製作了一些英雄或愛國題材的紀錄短片。1950 年，歐爾特執導的紀錄片《巨人：米開朗基羅的故事》 (The Titan: Story of Michelangelo)，獲得奧斯卡最佳紀錄長片獎。

翁烏拉 (Onwurah, Ngozi)：奈及利亞裔英籍電影及電視導演兼模特兒。她曾執導英國電視連續劇《心跳》 (Heartbeat, 1995) 與迷你劇集《重要的故事》(Crucial Tales, 1996) 中的幾集，也編導過科幻動作影片《歡迎來到恐怖城》(Welcome II the Terrordome, 1995)。她的紀錄片或敘事短片作品，大多用異質性與多重主觀性的方式去探索時空的議題，形式上往往刻意模糊劇情片、實驗片與紀錄片間的界線，把身體當成反抗帝國主義的論述場域；《身體美》(The Body Beautiful, 1991) 這部劇情短片即是一個例子。

奧福斯 (Ophüls, Marcel, 1927–)：生於德國，父親是著名的電影導演麥克斯·奧福斯 (Max Ophüls)。他從小跟隨父親四處工作，後來歸化為美國籍。在他從佔領日本的美軍退役後，他隨父親回到法國，擔任許多劇情片的導演助理。他的第 1 部片是集錦電影《20 歲之戀》(Love at Twenty, 1962) 中的一段。在執導幾部商業劇情片後，他投入電視新聞報導的工作，並製作了紀錄片《慕尼黑》(Munich, 1967)。他的下一部紀錄片《悲傷與遺憾的事》(The Sorrow and the Pity, 1969) （也譯為《悲傷與憐憫》），因為探討德國佔領法國時期的「法奸」議題，在法國引起關於維琪政權的大辯論。奧福斯雖然也拍劇情片，但他此後都被歸為紀錄片導演。其他重要作品還包括《一種失落感》(A Sense of Loss, 1972) 以及《正義的記憶》 (The Memory of Justice, 1973-1976)。1970 年代，他在大學任教，並受哥倫比亞廣播公司及美國廣播公司的委託製作紀錄片。1989 年，他以《終站旅店》(Hotel Terminus: The Life and Times of Klaus Barbie) 獲得奧斯卡最佳紀錄長片獎。

P

派賈特 (Paget, Derek)：曾在倫敦劇場工作，任教於英國瑞丁大學電影戲劇與電視學系。他的主要研究領域為紀錄戲劇，以及電影與電視紀錄劇，曾著有《真實故事嗎？：廣播、電影與劇場之紀錄劇》(True Stories?: Documentary Drama on Radio, Screen and Stage, 1990) 及《沒別的法子去說它：電視上的戲劇紀錄片與紀錄劇》(No Other Way To Tell It: Dramadoc/docudrama on Television, 1998)。

保羅 (Paul, Robert, 1869–1943)：英國電影先驅人物，出身於製作電子與科學設備的背景，於 1891 年創立以自己的名字命名的設備製造公司。1894 年，保羅開始仿製愛迪生公司發明的西洋鏡，並將 1 臺仿製品賣給法國魔術師梅里葉 (Georges Méliès)。為了讓仿製的西洋鏡有影片可以放映，保羅便於 1895 年與艾柯斯 (Birt Acres) 合製電影攝影機，開始了西

洋鏡的放映事業。接著，為了能將電影投射到銀幕上，保羅於 1896 年發明了自己的電影放映機。他創先使用特寫鏡頭及「由上一場剪至下一場」等技巧。1898 年，他也創辦了英國第一家電影製片廠。

潘尼貝克 (Pennebaker, D. A., 1925–2019)：直接電影的先驅。1953 年他拍攝了第 1 部紀錄片《破曉特快車》(Daybreak Express)。1959 年潘尼貝克加入祝魯合夥公司，製作了許多膾炙人口的電視紀錄片，如《總統候選人初選》(Primary, 1960)、記錄珍芳達 (Jane Fonda) 百老匯處女秀之《珍》(Jane, 1962) 與《危機：在總統的諾言背後》(Crisis: Behind a Presidential Commitment, 1963) 等。離開祝魯合夥公司後，他與李考克 (Richard Leacock) 合夥，製作了《不要回頭看》(Don't Look Back, 1966) 與《蒙特雷流行音樂節》(Monterey Pop, 1968) 等；後者開啟了搖滾紀錄片的先河。1976 年起，潘尼貝克與他未來的妻子賀吉德斯 (Chris Hegedus) 合導了音樂紀錄片及多部著名紀錄片，如《月照百老匯》(Moon Over Broadway, 1998) 與《戰情室》(War Room)（關於柯林頓 (Bill Clinton) 1992 年競選美國總統的選戰）。

培侯特 (Perrault, Pierre, 1927–1999)：出生於魁北克省蒙特婁，是詩人，也是加拿大國家電影局的紀錄片導演。1963 年，他與布侯特 (Michel Brault) 合導的《給追隨者》(Pour la suite du monde) 是直接電影的經典作品，此片與《往日》(Le Règne du jour, 1966)、《河中帆影》(Les Voitures d'eau, 1968) 構成培侯特的三部曲。培侯特在電影局導演的影片大多是關於魁北克或安大略省的文化、政治議題、地理或生物，包括獨立運動、阿卡迪人的命運、亞比底比湖地區的生活、印地安原住民族的文化、捕獵駝鹿、苔原與麝香牛等。

品卡斯 (Pincus, Ed)：哈佛大學畢業，自 1964 年開始拍攝直接電影風格的紀錄片。品卡斯一開始使用 16 毫米黑白影片，後來則實驗在自然燈光條件下，不打燈拍攝彩色片。1967 年，他獲邀至麻省理工學院教授電影製作，隨後與李考克 (Richard Leacock) 共同創設了該校的電影學程。1969 年出版的《電影製作指南》(Guide to Filmmaking) 成為許多獨立電影創作者的主要教科書。10 多年後，他又出版了另一本暢銷的電影製作教科書《電影創作者手冊》(The Filmmaker's Handbook, 1984 & 1999)。隨著婦女運動與黑人解放運動從 1960 年代末起在美國風起雲湧，品卡斯的紀錄片理念逐漸轉為個人電影，主張「個人的即是政治的」(the personal is the political)，並以身作則製作了《日記 1971-1976》(Diaries 1971-1976, 1980)，認真檢視自己的婚姻與家庭生活。他持續拍了 5 年的毛片，又等了 5 年才開始剪輯。這部片成了個人紀錄片的代表作，而電影學程的學生作品也以個人紀錄片著稱於世。品卡斯完成《日記 1971-1976》後即歸隱佛芒特州去種花，直到 2005 年卡崔娜風災後才復出，與他以前的學生史莫 (Lucia Small) 一起製作了 1 部紀錄片。

波特 (Porter, Edwin S., 1870–1941)：美國早期電影的先驅，執導逾 250 部劇情短片，其中以《一位美國救火員的生活》(Life of an American Fireman, 1903) 以及《火車大劫案》(The Great Train Robbery, 1903) 影響最大，被認為促成電影敘事上的發展。

普萊拉克 (Pryluck, Calvin, 1924–1996)：美國電影學者，1975 至 1992 年間任教於天普大學廣播電視電影學系，著有《電影與電視意義的來源》(Sources of Meaning in Motion Pictures and Television, 1976)，寫過許多關於電影符號學及電影倫理學的論文。

普多夫金 (Pudovkin, Vsevolod I., 1893–1953)：烏克蘭導演，是與艾森斯坦 (Sergei Eisenstein) 及維爾托夫 (Dziga Vertov) 齊名的電影導演與蒙太奇理論家。他在一戰時從軍，被德軍俘虜，戰後轉往電影製作，擔任編劇、演員與美術。1926 年他開始執導電影。由於受到美國導演格里菲斯 (D.W. Griffith) 與蘇聯導演庫勒雪夫 (Lev Kuleshov) 的影響，他的作品以人物為重心，並透過交叉剪輯來產生象徵意義。他最著名的作品是默片時期的《母親》(Mother, 1925，改編自高爾基 (Maxim Gorky) 的同名小說)、《聖彼德堡淪陷記》 (The End of St. Petersburg, 1927) 與《亞洲風暴》(Storm over Asia, 1930)。

R

瑞比格 (Rabiger, Michael)：他創立了位於美國芝加哥的哥倫比亞學院紀錄片中心，並任該校電影錄像學系的系主任多年，直到 2001 年退休。他執導或剪輯過逾 35 部紀錄片，著有《執導紀錄片》(Directing the Documentary, fifth edition, 2009) (臺譯《製作紀錄片》) 與《導演：電影技術與美學》(Directing: Film Techniques and Aesthetics, third edition, 2003) 2 本極為普及的電影教科書。他另著有《發想故事》(Developing Story Ideas, 2005) 一書。

雷納 (Rainer, Yvonne, 1934–)：美國編舞家、舞者與電影創作者。她的作品常被歸類為極簡主義。她原本是 1960 年代紐約重要的現代舞編舞家兼舞者，1968 年，她開始把影片夾在舞蹈作品中。1972 年起，受到崛起的女性主義意識的鼓舞，以及身體逐漸老化的影響，雷納開始將重心轉移到電影創作上。從 1972 年的第 1 部長片《表演者的生活》(Lives of Performers) 算起，她一共完成了 7 部長片。其早期

電影混合了真實與虛構、政治與個人、具體與抽象，題材偏向社會與政治議題。此外，她也創作過幾部關於舞蹈與表演的實驗電影。

蘭斯 (Rance, Mark)：麻省理工學院電影學程的畢業生，之後成為獨立電影創作者與製片，主要紀錄片作品有《媽》(Mom, 1978) 與《死亡與唱的電報》(Death and the Singing Telegram, 1984)。他曾在紐約的藝術電影院「電影論壇」擔任策展人。1991 年起，他替美國的規範公司製作電影特別版的雷射光碟。1997 年，他被挖角至新線電影公司負責出品家庭錄影帶的子公司，擔任 DVD 的製片。1999 年，他自組公司繼續為新線電影及迪士尼、華納、福斯、米高梅、派拉蒙與 HBO 等好萊塢公司製作影片特別版的 DVD 及執導其中一些劇情片的幕後花絮紀錄片。2006 年，蘭斯的三腳貓製作公司被併入從事影片修護與發行的製錶師傅電影公司。2011 年，他又創立鐘錶作品公司，從事電影掃描及影片與聲音保存的工作。

雷蒙夫婦 (Raymond, Alan and Susan)：亞倫·雷蒙與其妻子蘇珊·雷蒙因在 1971 年擔任著名的直接電影電視紀錄影集《一個美國家庭》(An American Family, 1973) 的攝影師與錄音師而聲名大噪。1976 年，他們又以錄像帶製作《警察錄像帶》(The Police Taps) 引起矚目，獲得 3 座電視艾美獎，並促發以警察派出所出任務為題材的電視連續劇《希爾街藍調》(Hill Street Blues, 1981–1987) 以及真人實境電視節目《警察》(Cops, 1989–) 的出現。雷蒙夫婦接著為美國廣播公司製作紀錄片，包括獲得艾美獎的《為愛爾蘭而死》(To Die For Ireland, 1980)。1983 年，雷蒙夫婦製作了《再訪美國家庭》(American Family Revisited)，探視第 1 個因在電視曝光而成為名人的美國家庭 10 年後的生活。2003 年的《蘭斯·路德！

一個美國家庭成員之死》(*Lance Loud! A Death in An American Family*) 則記錄路德家的同志兒子死於 C 肝與愛滋合併感染症的過程。

雷吉歐 (Reggio, Godfrey, 1940–)：美國導演，原本在美國南方新墨西哥州從事社區服務工作，1975 年起開始用大尺寸電影攝影機創作紀錄片 《機械生活》(*Koyaanisqatsi*, 1982)，之後又陸續完成 《迷惑世界》 (*Powaqqatsi*, 1988) 與 《戰爭人生》 (*Naqoyqatsi: Life as War*, 2002) 等生活 (qatsi) 三部曲。其影片特色是使用詩意的影像與浪漫但極簡的音樂（都是葛拉斯 (Philip Glass) 作的曲） 去產生極強的情緒衝擊力量。影片主題都圍繞在現代科技與都市文明對環境所造成的破壞。

雷諾 (Regnault, Felix-Louis, 1847–1908)：法國考古學家與人類學家，因在庇里牛斯山山洞中發現史前遺址與遺物而聲名大噪。他也使用攝影術將山洞中的遺跡拍攝下來，這項攝影工具後來也被使用在人類學上。1895 年，雷諾用電影攝影機記錄非洲女子製陶的動作，以及用連拍的靜照攝影機記錄非洲人的各種動作，堪稱是最早的視覺人類學實踐者。

萊納 (Reiner, Rob, 1947–)：美國電影製片與導演，執導過許多票房極高的好萊塢商業片，例如 《站在我這邊》(*Stand by Me*, 1986)、《當哈利遇見莎莉》 (*When Harry Met Sally…*, 1989)、《戰慄遊戲》 (*Misery*, 1990)、《軍官與魔鬼》 (*A Few Good Men*, 1992) 以及 《白宮夜未眠》(*The American President*, 1995) 等。但他的電影導演生涯其實是始於一部偽紀錄片 《搖滾萬萬歲》(*This is Spinal Tap*, 1984)。

萊茲 (Reisz, Karel, 1926–2002)：12 歲時被猶太裔的父母送到英國，因而逃過被送到集中營的命運。

二戰後，他擔任小學教員若干年，並開始寫影評及編輯電影期刊。此時他也撰寫了《電影剪輯的技巧》(*The Technique of Film Editing*, 1953)（臺譯《電影剪輯的奧祕》）這本關於電影剪輯美學的經典長銷書。萊茲隨後在國家電影院擔任節目策畫，讓他得以成為自由電影運動的幕後推手。1956 年，他與李察生 (Tony Richardson) 合導了 《媽媽不准》 (*Momma Don't Allow*)，1957 年與安德生 (Lindsay Anderson) 共同製作了《聖誕節之外的每一日》(*Every Day Except Christmas*)，1959 年則單獨執導 《我們是藍伯斯孩子》(*We Are the Lambeth Boys*)，都是自由電影的重要作品。1960 年，他執導了 《週六夜晚與週日早晨》(*Saturday Night and Sunday Morning*)（臺譯《年少莫輕狂》），開始了劇情長片的編導與製片生涯。萊茲在晚期投身劇場導演工作前，他的劇情片作品並不多，但都能維持自由電影時期關注平民人物的精神，也受到同僚的敬重。1981 年的作品《法國中尉的女人》(*The French Lieutenant's Woman*) 獲提名 5 項奧斯卡金像獎。

雷奈 (Resnais, Alain, 1922–2014)：最受尊敬、也最獨特的一位法國電影導演。雷奈於 1940 年代中葉開始拍短片。1955 年他的紀錄片《夜與霧》是他在此時期最負盛名的作品。雷奈的劇情長片處女作 《廣島之戀》 (*Hiroshima, mon amour*, 1959) 在法國以及世界各地都獲好評。他的下一部劇情片《去年在馬倫巴》 (*Last Year at Marienbad*, 1961) 更成為電影史上的經典作品。在 1960 與 1970 年代，雷奈和同時期的其他法國新浪潮導演相比，雖然作品數量不多，但部部都是原創性高、極具分量的藝術電影。1980 年代的作品較讓人失望，但 1990 年代的作品又因高度藝術性而再度備受矚目。

羅德 (Rhodes, Gary D.)：電影史學者，現任美國中

佛羅里達大學傳播與媒體學院副教授，曾於 2005-2018 年任教於英國北愛爾蘭貝爾法斯特女王大學電影研究教授並兼電影研究學程主任。他也是紀錄片創作者，作品包括《盧苟希：好萊塢的吸血鬼》(*Lugosi: Hollywood's Dracula*, 1997) 與偽紀錄片《椅子》(*Chair*, 2000) 等。其電影史研究集中在 1950 年代以前的好萊塢，著有《翡翠幻象：早期美國片中的愛爾蘭人》(*Emerald Illusions: The Irish in Early American Cinema*, 2011) 及《在美國看電影的危險：1896 至 1950 年》(*The Perils of Moviegoing in America: 1896-1950*, 2011) 等。編著有《在汽車電影院放映的恐怖片》(*Horror at the Drive-In*, 2001) 及《約瑟夫路易士的電影》(*The Films of Joseph H. Lewis*, 2012) 等。

李察生 (Richardson, Tony, 1928–1991)：1953 年自牛津大學畢業後成為英國廣播公司的導演，2 年後投入英國劇場成為新生代導演，以劇作家奧斯本 (John Osborne) 的作品《憤怒的回顧》(*Look Back in Anger*, 1956) 成為二戰後英國「憤怒青年」這一代人的舞臺劇代表作，更領導演出「荒謬劇場」的實驗性舞臺劇而讓 1950 年代的英國劇場充滿活力。1958 年，他拍了短片《媽媽不准》(*Momma Don't Allow*) 而成為英國自由電影運動中的代表作。同年他與奧斯本合組電影公司，陸續將其成功的舞臺劇改編成電影，包括《憤怒的回顧》(1958)（臺譯《少婦怨》)、《藝人》(*The Entertainer*, 1959)、《蜂蜜的滋味》(*A Taste of Honey*, 1961)（臺譯《甜言蜜語》）以及《長跑選手的孤獨》(*The Loneliness of the Long Distance Runner*, 1962)。這些作品多半以都市工人階級的日常生活為題材，被電影史歸類為「洗碗槽電影」。1963 年，他以《湯姆瓊斯》(*Tom Jones*) 獲頒奧斯卡最佳影片、最佳導演與最佳編劇（奧斯本）等。

瑞芬斯妲 (Riefenstahl, Leni, 1902–2003)：德國舞者、演員與電影導演，以創新的電影技術與美學聞名於世。她因為替希特勒 (Adolf Hitler) 執導《意志的勝利》(*Triumph of the Will*, 1935) 而在德意志第三帝國備受尊崇，但也因為此片及她與希特勒有過於親密的私人關係，而在二戰結束後無法再繼續製作電影。她一生執導過 8 部電影，但在德國之外以《意志的勝利》以及記錄 1936 年柏林奧運會的《奧林匹亞》(*Olympia*, 1938) 2 部片最常被歷史學者與電影研究者討論。反對瑞芬斯妲者認為她的影片為虎作倀，充滿法西斯美學；支持她的人則讚美她的藝術成就，稱她為 20 世紀最偉大的女性電影創作者。

瑞格斯 (Riggs, Marlon, 1957–1994)：柏克萊加州大學新聞學系教授，黑人同志獨立電影導演。他以具爭議性的探討種族主義與恐同症之紀錄片而受到矚目。他的第 1 部作品《族群概念》(*Ethnic Notions*, 1987) 探尋美國 150 年歷史中族群刻板印象的演變過程。這部紀錄片大膽使用表演、舞蹈與音樂，獲得 1 座電視艾美獎，並成為被普遍採用的教材。在下一部片《舌頭被解開了》(*Tongues Untied*, 1989) 中，他使用自傳性影像，結合獨白、讀詩、唱歌及身體表演，呈現正面的黑人同志形象，並和大眾文化所呈現的負面黑人同志形象做對照。由於他在本片中公開坦承且憤怒地討論黑人同志經驗，在公共電視播出時引發宗教保守分子質疑政府經費為何支持這樣的影片，因而讓瑞格斯成為眾矢之的。《調色》(*Color Adjustment*, 1991) 則檢視美國電視黃金時段節目 40 年來如何呈現扭曲的黑人形象。他在製作最後一部片《黑人是⋯，黑人不是》(*Black Is⋯, Black Ain't*, 1995) 時，因愛滋病去世。

羅賓斯 (Robbins, Tim, 1958–)：美國演員與導演。1983 年他開始拍電視電影，1988 年演出好萊塢劇

情片《百萬金臂》(Bull Durham) 走紅。偽紀錄片《天生贏家》(Bob Roberts, 1992) 是其導演處女作。

羅伯茲 (Roberts, Will, 1950–)：《男人的生活》(Men's Lives, 1975) 原本是羅伯茲與漢尼格 (Josh Hanig) 及另一位同學索年塔 (Peter Sonenthal) 在安提奧克學院修習某門課程的期末作業，因為深獲好評而被製作成紀錄片。羅伯茲的其他作品還有他就讀俄亥俄大學影視傳播研究所時的畢業製作《男人之間：男性與軍隊》(Between Men: Masculinity and the Military, 1979)。

羅森 (Rosen, Philip)：美國布朗大學現代文化與媒體學系名譽教授，專長為電影理論、電影史、媒體、文化理論與意識形態等。他曾編著有《敘事、機器、意識形態：電影理論讀本》(Narrative, Apparatus, Ideology: A Film Theory Reader, 1986)，另著有《木乃伊化的變化：電影、歷史性、理論》(Change Mummified: Cinema, Historicity, Theory, 2001) 等。

羅森史東 (Rosenstone, Robert A.)：美國歷史學家、小說家與傳記作家，現任美國加州理工學院人文與社會學學門歷史學名譽教授，專長是電影中的歷史、現代文化、傳記與摩登時代，主要著作有《浪漫的革命家：約翰瑞德傳》(Romantic Revolutionary: A Biography of John Reed, 1975)、《看見過去：電影對我們的歷史觀念之挑戰》(Visions of the Past: The Challenge of Film to Our Idea of History, 1995)、小說《奧德薩之王》(King of Odessa, 2003) 以及《電影中的歷史／關於歷史的電影》(History on Film/Film on History, 2006) 等。此外，他也編有《右翼的抗議》(Protest from the Right,1968)、《重新觀照歷史：電影創作者與歷史的建構》(Revisioning History: Filmmakers and the Construction of the Past, 1995)

與《重新思索歷史的一些實驗》(Experiments in Rethinking History, 2004) 等。其中《浪漫的革命家》被改編為好萊塢巨片《赤焰烽火萬里情》(Reds, 1981)，《左翼的聖戰》被改拍成紀錄片《美好的一仗》(The Good Fight, 1984)，他並在這 2 部電影中，及電視電影《達洛》(Darrow, 1991) 與紀錄片《奴隸的探戈》(Tango of Slaves, 1999) 中，擔任顧問。

羅賽里尼 (Rossellini, Roberto, 1906–1977)：義大利電影大師與義大利新寫實主義的創始者之一，也是電影史上最具影響力的一位創作者。他的電影促成了 1950 與 1960 年代法國新浪潮電影的出現，也對美國傳統好萊塢導演（如卡山 (Elia Kazan)）及新好萊塢導演（如史柯西斯 (Martin Scorsese)）有很大的影響。他的主要作品有《羅馬：不設防城市》(Rome, Open City, 1945)、《游擊隊》(Paisan, 1946) 以及《德意志零年》(Germany in the Year Zero, 1948) 等。羅賽里尼電影的特質是會修改劇本來配合業餘演員，以達成一種真實感。

羅西浮 (Rossif, Frédéric, 1922–1990)：法國電影與電視導演，專長是紀錄片，尤其是使用資料影片的紀錄片。他的電影常常處理的題材是 20 世紀的歷史、當代藝術家及野生動物。他那部關於西班牙內戰的紀錄片《死在馬德里》(To Die in Madrid, 1962) 曾獲法國尚維果獎，並入圍奧斯卡最佳紀錄長片獎。

羅塔 (Rotha, Paul, 1907–1984)：著名的英國紀錄片導演，最早是以 1930 年出版的《到目前為止的電影》(The Film Till Now) 這本關於英語發音的默片及有聲電影歷史的書，建立起其電影知識分子的名聲。1931 年，他加入格里爾生 (John Grierson) 領導的帝國市場行銷局的電影組，但因為與格里爾生個性不合而被開除。1932 年，他開始獨立為企業製作紀錄

片，其中為帝國航空公司製作的影片《目觸飛行》(Contact, 1933) 被認為是企業贊助電影的典範。除此之外，他也開始執導一些具社會批判性的紀錄片，被認為比格里爾式的寫實紀錄片更具政治或社會震撼力。二次大戰爆發後，羅塔為英國情報部指導拍攝宣傳片，並自組公司製作電影雜誌《工人與戰線》等鼓勵國民參戰及加入戰後重建的影片。他最為人知的 2 部片便是在此時期完成的，即《豐饒的世界》(World of Plenty, 1943) 與《希望之土》(Land of Promise, 1945)。1953 年至 1955 年間，羅塔於英國廣播公司擔任電視紀錄片部門之主管。他也發揮其紀錄片經驗，在 1950 與 1960 年代執導過 3 部劇情長片。1970 年代，羅塔回到改寫先前電影著作的工作。終其一生，羅塔透過其書籍與電影，對英國紀錄片運動與英國電影文化產生重大的影響。

羅斯伯 (Rothberg, David)：加拿大紀錄片導演，其作品《我的朋友文思》(My Friend Vince, 1975) 以一位在多倫多行竊行騙的街頭小混混文思為拍攝對象。影片起初由導演詰問文思為何要向朋友行騙，轉而變成導演被文思及另一位電影導演詰問他為何要拍這部紀錄片，使得導演開始自省其拍片動機。

羅斯曼 (Rothman, William)：哈佛大學哲學博士，現任教於美國邁阿密大學傳播學院，著有《希區考克──充滿殺氣的眼神》(Hitchcock──The Murderous Gaze, 1982)、《紀錄片經典》(Documentary Film Classics, 1997) 與《攝影機的「我」》(The "I" of the Camera, 2003) 等專書。

羅斯柴爾德 (Rothschild, Amalie)：美國攝影師與紀錄片創作者，主要作品除了《阿嬤、媽與我》(Nana, Mom, and Me, 1974) 為個人紀錄片外，其餘紀錄片多是藉由藝術家的生活來揭露社會議題，如

《為整個鎮畫畫：李察哈斯的幻覺式壁畫》(Painting the Town: The Illusionistic Murals of Richard Haas, 1990)、《與魏樂范戴克對話》(Conversations with Willard Van Dyke, 1981) 與《誰是梅威爾遜？》(Woo Who? May Wilson, 1969)。《它發生在我們身上》(It Happens to Us, 1972) 則是關於爭取合法墮胎權。

羅斯科 (Roscoe, Jane)：澳洲特別廣播電臺的節目總管，曾任澳洲電影電視與廣播學校電影研究中心主任，也在澳洲、紐西蘭與英國教過電影研究課程。羅斯科曾著有《紀錄片在紐西蘭：一個移民國家》(Documentary in New Zealand: An Immigrant Nation, 1999) 以及《偽造它：偽紀錄片及對真實的顛覆》(Faking It: Mock-Documentary and the Subversion of Factuality, 2001)（與亥特 (Craig Hight) 合著）。

羅森塔 (Rosenthal, Alan)：以色列籍紀錄片導演暨學者，曾在英國及美國拍過 40 部片。他的影片曾獲得美國電視艾美獎與皮巴迪獎。他編寫過 7 本跟紀錄片有關的專書，也在許多電影學校任教過，現任教於希伯來大學傳播學系，也在加拿大多倫多的約克大學及美國的史丹佛大學兼課。

胡許 (Rouch, Jean, 1917–2004)：法國人類學家與民族誌電影創作者，是法國「真實電影」的創始者。11 歲時，胡許隨父親遷居摩洛哥的卡薩布蘭加，認識了阿拉伯人與異族文化。1930 年代，胡許在巴黎就讀道路與橋梁學院，課餘到新成立的人類博物館電影放映室看電影。佛拉爾提的《北方的南努克》與《莫亞納》是他在這裡看到的頭 2 部民族誌電影。1941 年，在德軍佔領下的巴黎，胡許在學校選修了人類學家格里奧勒 (Marcel Griaule) 所開的關於伊索比亞的課程。從道路與橋梁學院畢業後，胡許與 2 位同學決定去西非的法國殖民地擔任土木工程師，

負責造橋修路。胡許在尼日結識了戴穆爾 (Damouré Zika) 這位屬於索爾卡家族的人，由他帶領胡許進入了松黑族神靈附體的非洲文化。1942 年，胡許被發配到塞內加爾的達卡，他在此地的黑色非洲研究中心開始研讀西非民族誌。他後來加入法國反抗軍，回法國進行道路與橋梁的破壞工作。二戰結束後，胡許回到巴黎，取得人類學碩士學位及心理學、社會學等 6 個科目的結業證書。1946 年，胡許與友人沿尼日河而下，用 16 毫米攝影機拍攝他的第 1 部電影 《黑法師的國度》 (Au pays des mages noirs, 1947)。從 1947 到 1948 年，胡許拍了關於松黑族文化的 3 部片。1950 至 1952 年，他與同為格里奧勒學生的語言學家羅斯費爾德 (Roger Rosfelder) 合拍了 5 部關於松黑族儀式與民族技藝的民族誌影片。同年，胡許被任命為新成立的國際民族誌暨社會學電影委員會的秘書長。1953 年胡許取得人類學博士學位，獲聘為國家科學研究中心的研究專員，並出版關於松黑族的專門著作。胡許於 1954 年回尼日放映他先前拍的電影，因而獲邀繼續拍攝 《獵獅人》 (La chasse au lion à l'arc, 1957) 與 《非洲虎》 (Jaguar, 1954) 等民族誌影片。同一時期，他完成了著名的 《瘋狂的主人》 (Les maîtres fous, 1955) 與 《我，一個黑人》 (Moi, un noir, 1957)，不僅是胡許的代表作，其混合真實與虛構的手法對民族誌電影的發展也產生極大影響。連法國名導高達 (Jean-Luc Godard) 也自認受到胡許此時期電影的影響。胡許也自 1955 年開始，發表他對民族誌電影的定義與理論。1958 年，胡許應邀至美國參加佛拉爾提論壇，認識了使用手持輕便攝影機與大廣角透鏡拍攝 《穿雪鞋的人》 (Les Raquetteurs, 1958) 的加拿大國家電影局導演布侯特 (Michel Brault)，對其技術大為折服，2 年後便邀請布侯特至巴黎拍攝他與社會學家莫辛 (Edgar Morin) 合導的 《一個夏天的紀錄》 (Chronicle of a Summer, 1961)。1959 年，胡許在西非拍攝的

《人的金字塔》 (La pyramide humaine)，開始採納類似心理劇的角色扮演模式，利用攝影機產生觸媒的功能（他稱之為「電影挑撥」），去記錄過去從不來往的黑人學生與白人學生間的互動。胡許並在影片製作過程中，讓學生觀看已拍好的毛片，讓他們討論接下來要怎麼進行。這些參與觀察、訪問與反身性的做法，在 《一個夏天的紀錄》 中有進一步的發展，使得該片成為真實電影的首部代表作，也是電影史上極具影響力的一部紀錄片。此後，胡許繼續民族誌電影的提倡與製作工作，一生共計完成 100 多部作品，也訓練了數十位非洲電影創作者。1978 年，他與阿諾德 (Jean-Michel Arnold) 在巴黎龐畢度中心合創真實電影節。在胡許不幸於尼日出車禍喪生前，他也擔任法國電影資料館的總裁。

羅奎爾 (Rouquier, Georges, 1909–1989)：法國演員及紀錄片編導。從 1942 至 1989 年去世前，他一共在 12 部電影中演出過，並執導 10 部紀錄片。其中以描繪一個法國農村家庭四季生活之《法賀比克》 (Farrebique, 1947) 一片最為世人稱道，在坎城影展獲國際影評人獎，讓美國知名導演柯波拉 (Francis Ford Coppola) 與史匹柏 (Steven Spielberg) 大為讚賞，共同支持他獲得美國國家人文基金的獎助，拍攝續集影片《比克法賀》(Biquefarre, 1983)，描述同一個農村家庭於將近 30 多年後的變化，獲 1983 年威尼斯影展評審團大獎。

盧梭 (Rousseau, Jean-Jacques, 1712–1778)：法國哲學家，主張人類在文明與社會出現以前與其他動物處於相同的「自然狀態」時，其人性本是善的，但是在有了社會經驗後，好人卻不快樂。因此他視人類社會為偽裝 (artificial) 與墮落 (corrupt) 的，而社會持續發展，人類就持續不快樂。他認為科學與藝術的發展並未為人類帶來幸福；知識的進步讓統治

者更有權力，讓個人自由更易被剝奪；物質的進步其實讓真誠的友誼被忌妒、恐懼與猜疑所取代。但他在最著名的《社會契約論》(Du Contrat Social, 1762) 中則修正其原先的主張，認為自然狀態是無法無天的野獸狀態，人類只會彼此競爭；只有在形成社會後，人類才較有機會面對威脅，因此才會出現好人。盧梭反對私有財產，並質疑眾人的意志一定是對的。他認為政府應當保障所有人民的自由、平等與正義，而不應聽從眾人的想法。他認為政治與道德是不能分的；國家是被創造出來保護人民的自由，但一個國家若無道德可言，就不可能正確運轉，也就不會對個人施以應有的統治方式。

盧波 (Rubbo, Michael, 1938–)：澳洲籍電影導演，除執導紀錄片外，也導演劇情片，至今有逾 50 部作品。1966-1990 年間他任職於加拿大國家電影局，25 年間共執導了超過 40 部紀錄片，最著名的有《黃種人的悲歌》(Sad Song of Yellow Skin, 1972) 與《等待卡斯楚》(Waiting for Fidel, 1973) 等。在電影局任職期間，他發展出反身性紀錄片的製作模式，成為今日常見的個人、主觀的紀錄片製作模式（例如摩爾 (Michael Moore) 的拍片方式）的先驅。《黃種人的悲歌》是他關於越戰的省思，在當時注重客觀紀錄的國家電影局導演群中算是異數。在 1980 與 1990 年代他也執導過 4 部兒童電影。1990 年代末期他獲任澳洲廣播公司的紀錄部門主管，製作出極受歡迎的《環遊世界》(Race Around the World, 1997-1998) 影集，由素人在世界各地拍攝紀錄短片。

盧比 (Ruby, Jay, 1935–)：1969 年，盧比獲美國洛杉磯加州大學 (UCLA) 人類學博士學位，後任教於賓州費城的天普大學人類學系，近年已退休。盧比是視覺人類學界的重要領袖，他本身也執導（合導）過近 10 部民族誌電影，及著（編著）有近 10 本視覺人類學相關之專書。

盧易茲 (Ruiz, Raul, 1941–2011)：1960 年代在世界影壇崛起，被認為是繼高達 (Jean-Luc Godard) 之後最具藝術實驗創意與知性趣味的一位電影創作者，以其大量的創作數量（40 年中創作了 30 部影片）挑戰電影藝術的疆界與傳統概念。他的創作不限規格（含 35 毫米、16 毫米或錄像），也不限類型（有劇情片、電視電影、紀錄片與實驗短片）。1973 年，隨著智利總統阿葉德 (Salvador Allende) 政府被軍事政變推翻，左翼的盧易茲被迫流亡巴黎，並獲得《電影筆記》雜誌的推崇。他最為臺灣藝術電影觀眾知悉的作品是改編自文學家普魯斯特 (Marcel Proust) 同名經典巨著的《追憶逝水年華》(Time Regained, 1999)，與《鄉村歲月》(Days in the Country, 2004)、《情慾克林姆》(Klimt, 2006)、《里斯本的秘密》(Mysteries of Lisbon, 2010)、《盲目殺機》(Blind Revenge/Closed Book, 2010) 與《夜色降臨之前》(Night Across the Street, 2012) 等片。

拉斯波里 (Ruspoli, Mario, 1925–1986)：法國紀錄片導演與攝影師，為義大利貴族後代，被認為是真實電影的先驅者。1956 年他執導的紀錄片《捕鯨人》(Les hommes de la baleine)，以觀察方式記錄了亞速爾群島居民以傳統捕叉技術捕獵鯨魚的情形。1961 年，他在胡許 (Jean Rouch) 以及莫辛 (Edgar Morin) 拍完《一個夏天的紀錄》(Chronicle of a Summer, 1961) 之後，帶著加拿大籍的攝影師布侯特 (Michel Brault) 用剛發展出來的 16 毫米庫唐牌攝影機與可同步錄音之納格拉牌錄音機，拍了 3 部紀錄短片《土地上的不知名人士》(Les Inconnus de la Terre, 1961)、《瘋狂一窺》(Regard sur la folie, 1962) 以及《囚犯節》(La Fête prisonnière, 1962)。他總結此次拍攝經驗，在為聯合國教科文組織撰寫的報告

中寫出了真實電影的製作宣言。拉斯波里的紀錄片觀念對馬蓋 (Chris Marker) 與胡許有很重要的影響。

魯特曼 (Ruttmann, Walther, 1887–1941)：德國電影導演。1920 年代，他先與李希特 (Hans Richter)、伊果林 (Viking Eggling) 與費辛傑 (Oskar Fischinger) 等人同時從事抽象動畫的實驗，受到電影俱樂部的歐美前衛藝術界人士之矚目，後來創作了《柏林：城市交響曲》(*Berlin: Symphony of a Great City*, 1927) 一片，開創了 1920-1930 年代歐美文人／藝術家製作城市交響曲影片的風氣。納粹掌握德國政權後，儘管魯特曼具有猶太人血統且曾參與左翼活動，但他顯然轉變了信仰，先協助瑞芬斯妲 (Leni Riefenstahl) 製作《意志的勝利》(*Triumph of the Will*, 1935)，後來又製作了納粹宣傳片，例如《德國坦克》(*German Tanks*, 1940)。據說在 1941 年，魯特曼在東部戰線拍攝影片時受傷去世。

S

聖皮耶 (Saint-Pierre, Marie-Josée, 1978–)：出生於魁北克法語區的加拿大動畫家，執導過幾部動畫短片及紀錄片。她學生時期的作品《產後》(*Post-Partum*, 2004) 是一部自傳體的動畫紀錄片，講述母親因產後憂鬱症而把她丟給祖母扶養的一段往事。畢業後的第一部專業作品《側寫麥克拉倫》(*McLaren's Negatives*, 2007) 融合了紀錄片、戲劇與動畫。《生產》(*Birth/Passages*, 2008) 則是一部自傳體的動畫紀錄片。此後的作品如《札幌計畫》(*The Sapporo Project*, 2010)、《惡孕臨門》(*Female/Femelles*, 2012) 與《尤特拉》(*Jutra*, 2014)，也都是動畫紀錄片。

謝佐 (Schaetzel, Ann)：麻省理工學院電影學程的畢業生，主要的導演作品有《佩蒂的拖吊車》(*Pat's Tow*, 1979)、《切斷與進入》(*Breaking and Entering*, 1980)、《鱟的田野之旅》(*The Great Horseshoe Crab Field Trip*, 1983) 與《不放棄的希望》(*Stubborn Hope: A South African Fighter*, 1985) 等。她也擔任過許多獨立劇情片與紀錄片的剪輯師。

修薩克 (Schoedsack, Ernest B., 1893–1979)：美國導演，1914 年加入契石頓 (Keystone) 製片廠學習電影攝影，在一次大戰期間，擔任美軍攝影師。一戰後，修薩克在波蘭抵抗俄羅斯侵略的戰爭中協助波蘭人逃離俄國佔領區。1920 年，他在烏克蘭認識了庫柏 (Merian C. Cooper)，因為兩人都對導演工作懷有熱情，因此在 1920 年代中葉一起執導紀錄片《牧草》(*Grass: A Nation's Battle for Life*, 1925) 以及《象》(*Chang: A Drama of the Wilderness*, 1927)，還有劇情片《四根羽毛》(*The Four Feathers*, 1929) 與《最危險的遊戲》(*The Most Dangerous Game*, 1932)。之後，他們合導了科幻片經典作品《金剛》(*King Kong*, 1933)。

史柯西斯 (Scorsese, Martin, 1942–)：當今美國最著名的一位電影導演，在 1970 與 1980 年代與其他幾位年輕美國導演共同建立起現代美國電影的基礎，且至今仍持續創作出突破性的作品。他的劇情電影綜合了美國經典電影的故事、法國新浪潮的風格與 1960 年代紐約實驗電影的活力，被認為是他那一代導演中最具活力，也備受世界影壇肯定的美國電影創作者。除了劇情片外，他也從事紀錄片及電視影集的創作。他最早的紀錄片作品是關於 1970 年紐約街頭學生反美軍入侵高棉示威遊行的《街頭景象》(*Street Scenes*, 1970)。他也製作與移民經驗有關的《義大利裔美國人》(*Italianamerican*, 1974)（以

父母為拍攝對象，記錄義裔移民在紐約的生活經驗）與《海邊的女士：自由女神像》(*Lady by the Sea: The Statue of Liberty*, 2004) 等。他也製作許多樂團或樂手的紀錄片，如記錄 The Band 樂團最後一場演唱會的《最後華爾滋》(*The Last Waltz*, 1978)、《感覺像回家》(*Feel Like Going Home*, 2003)、關於知名民歌手狄倫 (Bob Dylan) 早期歌唱生涯的《無地歸鄉》(*No Direction Home: Bob Dylan*, 2005)、記錄滾石合唱團 (The Rolling Stones) 演奏會的 IMAX 超大銀幕搖滾紀錄片《打盞光》(*Shine a Light*, 2008) 與《喬治哈里遜：活在物質世界中》(*George Harrison: Living in the Material Wrold*, 2011) 等。其他紀錄片還有《美國男孩：史蒂芬普林斯的肖像》(*American Boy: A Profile of Steven Prince*, 1978)、關於知名服裝設計師阿曼尼 (Giorgio Armani) 的《米蘭製造》(*Made in Milan*, 1990) 與《公開演說》(*Public Speaking*, 2010) 等。他也拍攝自己對電影史的一些看法的影片，如《與馬丁史柯西斯共遊美國電影》(*A Personal Journey With Martin Scorsese Through American Movies*, 1995)、《我的義大利之旅》(*My Voyage to Italy*, 1999) 與《給伊力卡山的信》(*A Letter to Elia*, 2010) 等。

史考特 (Scott, R. F., 1868–1912)：英國海軍軍官，領導英國探勘隊兩度遠征南極洲。第 1 次是 1901 至 1904 年的「發現探勘」，第 2 次是 1910 年至 1913 年的「英國南極探勘」（又稱為「新土探勘」）。第 1 次的探勘主要是進行南極大陸的科學研究與地理調查。第 2 次的探勘則旨在讓英國成為最早抵達南極的國家。史考特率領的英國探勘隊於 1912 年 1 月 17 日成功抵達南極，但卻發現阿蒙生 (Roald Amundsen) 領導的挪威探勘隊早在 33 天前即已抵達。史考特一行人後來在返回途中因體力不支、飢餓與失溫而陸續死亡。第 2 次探勘的過程除了前往

南極的那段行程外，都有攝影師龐汀 (Herbert Ponting) 隨行拍攝。這些探勘過程的影片後來被龐汀剪輯成紀錄片《偉大的白色靜默》(*The Great White Silence*, 1924)，可惜並未受當時觀眾的青睞。

善內 (Sennett, Mack, 1880–1960)：默片時期的美國演員與導演，以一系列糊塗的契石頓警察 (Keystone Kops) 之飛車追逐與擲派鬧劇 (slapstick comedy) 形式而著稱於影史。善內創建的契石頓製片廠開啟了許多默片演員的演藝事業，例如卓別林 (Charlie Chaplin)。

史霍卜 (Shub, Esfir, 1894–1959)：她在蘇聯革命成功後，就讀女子高等教育學院。畢業後她在國家教育部擔任劇場官，與著名的劇場導演梅耶霍德 (Vsevolod Meyerhold) 及詩人編劇馬雅可夫斯基 (Vladimir Mayakovsky) 一起工作。1927 年她剛進入電影圈時，是擔任蘇聯國家電影委員會的剪輯師，負責將進口的外國電影重新剪輯，以供蘇聯國內發行。1927 年（蘇聯革命 10 週年）時，她利用資料影片完成編纂影片《羅曼諾夫王朝淪亡記》(*The Fall of the Romanov Dynasty*)，這是她俄羅斯歷史三部曲的第 1 部，其餘 2 部分別是《偉大的道路》(*The Great Road*, 1927) 與《尼古拉二世及托爾斯泰時代的俄羅斯》(*Lev Tolstoy and the Russia of Nicholai II*, 1928)。她的編纂影片為當時的蘇聯電影創作者指出在劇情片與紀錄（新聞）片之外的第 3 條路線。她在 1935 年獲頒「共和國榮譽藝術家」的頭銜。1940 年她與普多夫金 (Vsevolod I. Pudovkin) 合導了編纂影片《電影 20 年》(*Kino za XX let*)，以紀念蘇聯電影 20 週年。之後，史霍卜辭去蘇聯國家電影委員會的職務，在中央紀錄片製片廠擔任新聞片影集《本日新聞》(*News of the Day*) 的主任剪輯師。至她逝世前，未再有剪輯新聞片以外的任何作品。

舒曼 (Shuman, Malcolm, 1941–)：美國人類學與考古學家。1971–1973 年間為了撰寫博士論文，他在墨西哥猶加敦半島進行馬雅族的人類學田野調查。1974 年，他獲得杜蘭大學人類學博士學位，在大學任教一段時間後，開始撰寫小説，至今已出版 14 本偵探小説。2000 年，他獲選為美國偵探小説作家委員會主席，負責評選當年的最佳偵探小説。

史密斯 (Smith, Hubert)：自 1970 年起，他即在墨西哥猶加敦半島進行馬雅族的民族誌研究與拍攝計畫，主要作品有《玻利維亞》(Bolivia, 1974) 與《活生生的馬雅族》(The Living Maya, 1985) 等。

索布雀克 (Sobchack, Vivian)：現任教於洛杉磯加州大學戲劇電影與電視學院，研究領域包括美國電影類型、哲學與電影理論、歷史與視覺現象學、歷史學與文化研究，著有《電影導論》(An Introduction to Film, 1980)、《無限的限制：1950 至 1975 年美國科幻電影》(The Limits of Infinity: The American Science Fiction Film 1950-1975, 1980)、《眼睛在説話：電影經驗的現象學》(The Address of the Eye: A Phenomenology of Film Experience, 1992) 以及《性想法：肉身化與動態影像文化》(Carnal Thoughts: Embodiment and Moving Image Culture, 2004) 等專書，另編著有《後設轉化：視覺轉換與快速變化的文化》(Meta-Morphing: Visual Transformation and the Culture of Quick-Change, 2000) 以及《歷史的暫存：電影、電視與現代事件》(The Persistence of History: Cinema, Television, and the Modern Event, 1996) 等。

蘇古洛夫 (Sokurov, Alexander, 1951–)：著名俄國導演，作品涵蓋劇情、紀錄與實驗類型。其處女作《孤獨人類的聲音》(The Lonely Human Voice, 1987) 因具有反政府意識而被禁演。其劇情片特色是無情節、重視影像與使用素人演員。這些影片大多不受一般觀眾青睞，但影評人與影展卻對他具個人特色的藝術電影十分感興趣。除劇情片外，他也創作逾 20 部紀錄片，其中較知名的有《中提琴奏鳴曲：蕭斯塔高維奇》(Viola Sonata: Dmitri Shostakovich, 1981) 紀念俄國作曲家蕭斯塔高維奇；《莫斯科悲歌》(Moscow Elegy: Andrei Tarkovsky, 1987) 是向塔可夫斯基 (Andrei Tarkovsky) 致敬的影片；《鬼魂説話》(Spiritual Voices, 1995) 是使用阿富汗戰爭時期蘇聯士兵的日記作為敘事題材的紀錄片；《節點》(The Knot, 2000) 是導演與諾貝爾和平獎得主索忍尼辛 (Alexander Solzhenitsyn) 的對話；《生命的悲歌》(Elegy of Life, 2006) 則是描繪大提琴家／鋼琴家／指揮家羅斯托波維奇 (Mstislav Rostropovich) 與他太太的畫像。

桑塔格 (Sontag, Susan, 1933–2004)：美國作家、電影導演、文化界名人、人權運動家與政治活躍人物。她執導過 4 部劇情長片，也執導舞臺劇；其劇作在歐美許多國家演出過。她的著作涵蓋攝影、文化與媒體、愛滋等疾病、人權、共產主義與左翼意識等，被譽為同代人當中最具影響力的批評家。

史匹柏 (Spielberg, Steven, 1946–)：美國電影導演，被認為是電影史上最具影響力的人物、好萊塢最為世人所知的導演，也是全球最有錢的電影人。他擔任導演、製片或編劇的票房巨片包括《大白鯊》(Jaws, 1975)、《第三類接觸》(Close Encounters of the Third Kind, 1977)、《法櫃奇兵》(Raiders of the Lost Ark, 1981)、《E.T. 外星人》(E.T. the Extra-Terrestrial, 1982)、《回到未來》(Back to the Future, 1985)、《紫色姐妹花》(The Color Purple, 1985)、《威探闖通關》(Who Framed Roger Rabbit, 1988)、《侏

侏羅紀公園》(*Jurassic Park*, 1993)、《辛德勒名單》(*Schindler's List*, 1993)、《MIB 星際戰警》(*Men in Black*, 1997)、《搶救雷恩大兵》(*Saving Private Ryan*, 1998)、《A.I. 人工智慧》(*A.I. Artificial Intelligence*, 2001)、《關鍵報告》(*Minority Report*, 2002) 與《變形金剛》(*Transformers*, 2007) 等。

史帕提斯伍德 (Spottiswoode, Raymond, 1913–1970)：電視與紀錄片剪輯師、製片，曾在二戰期間擔任加拿大國家電影局的技術企劃官，並曾執導過《青春之翼》(*Wings of Youth*, 1940)、《守衛北方》(*Guards of the North*, 1941) 以及《高高越過邊界》(*High Over the Borders*, 1942) 等紀錄短片，也製作了《女人是戰士》(*Women Are Warriors*, 1942)、《戰事之音》(*Voice of Action*, 1942)、《戰鬥的荷蘭人》(*Fighting Dutch*, 1943) 及《目標柏林》(*Target Berlin: Attack on Nazi Germany*, 1944) 等紀錄短片。他也曾是美國電影電視工程師協會的榮譽會員，相關電影著作包括《電影基本技術》(*Basic Film Techniques*, 1948)、《電影文法》(*A Grammar of the Film: An Analysis of Film Technique*, 1950) 以及《電影技術》(*Film and Its Techniques*, 1968) 等。

史普林格 (Springer, John P., 1955–)：現任美國中奧克拉荷馬大學英語學系教授，專長領域是電影理論與電影史、19 世紀與 20 世紀初美國文學、文化研究，著有《好萊塢小說：美國文學中的夢工廠》(*Hollywood Fictions: The Dream Factory in American Literature*, 2000)。他與羅德 (Gary D. Rhodes) 合編了《紀錄劇情片：介於紀錄片與劇情片創作之間的論文集》(*Docufictions: Essays On the Intersection of Documentary and Fictional Filmmaking*, 2006)。

史坦 (Stein, Wayne)：現任美國中奧克拉荷馬大學英語學系助理系主任，研究興趣是亞洲電影，包括功夫片與黑澤明電影等。

史坦納 (Steiner, Ralph, 1899–1986)：美國攝影家、紀錄片攝影師與導演。他所攝製的《H₂O》(1929) 與《機械原理》(*Mechanical Principles*, 1930) 是美國早期的實驗電影。1930 年，他受另一位攝影師史川德 (Paul Strand) 的鼓勵，加入了左翼的美國工人電影與攝影聯盟（該組織隨後去除了名稱中的「工人」字眼），參與拍攝《工人新聞片》，紀錄飢餓示威等反胡佛 (Herbert C. Hoover) 政府施政的街頭運動。1935 年他受攝影師賀維茲 (Leo Hurwitz) 的影響，脫離了電影與攝影聯盟，改為加入「紐約電影」(Nykino)。此時期，他也與一些劇場界的朋友製作過一些半劇情性的反戰電影。當羅倫茲 (Pare Lorentz) 在準備製作《破土之犁》(*The Plow That Broke the Plains*, 1936) 時，史坦納與史川德等人受雇擔任攝影師（兼導演）。1936 年史坦納又與史川德及賀維茲等人一起創立邊疆電影公司。此時期，史坦納參與製作了《康柏蘭人》(*People of the Cumberland*, 1938)，這是記錄田納西山脈地區經濟復甦過程的影片。後來史坦納與范戴克 (Willard Van Dyke) 合組了美國紀錄電影公司，接受委託攝製了《城市》(*The City*) 一片，在 1939 年的紐約世界博覽會放映。此後，他脫離范戴克，也離開邊疆電影公司，獨自前往好萊塢擔任編劇與職員，4 年後重返紐約，從事靜照攝影工作。

史蒂文斯 (Stevens, George, 1904–1975)：美國劇情片導演、編劇、製片與攝影師，最著名的作品包括《郎心如鐵》(*A Place in the Sun*, 1951，獲最佳導演獎等 6 項奧斯卡獎項)、《原野奇俠》(*Shane*, 1953)、《巨人》(*Giant*, 1956，獲奧斯卡最佳導演獎) 以及《安妮少女的日記》(*Diary of Anne Frank*, 1959)。

小史蒂文斯 (Stevens, Jr., George, 1932-)：美國電影與電視編導、製片，曾以電視節目獲得 11 座電視艾美獎、2 座皮巴迪獎、8 座編劇工會獎。他曾擔任美國新聞總署的電影電視製作人。 1967 年至 1980 年，他擔任美國電影學院的院長。

史東 (Stone, Oliver, 1946-)：好萊塢電影導演。他的電影處理的題材（通常是政治性題材）本身常具爭議性，而其處理手法與觀點也常引起爭議。從他自稱的「越戰三部曲」──《前進高棉》(Platoon, 1986)、《七月四日誕生》(Born on the Fourth of July, 1989) 以及《天地》(Heaven and Earth, 1993)──是其代表作，即可看出他的主觀性有多強。他處理越戰的手法雖然引起爭議，但也從此改變了好萊塢裡戰爭的方式，而他也成為以修正歷史的方式處理政治題材的代名詞。 他在 1990 年代製作的傳記片《誰殺了甘迺迪》(JFK, 1991)、《尼克森》(Nixon, 1995) 及 2008 年的《喬治布希之叱吒風雲》(W.)，被許多歷史學家認為是極不忠於史實的紀錄劇。 2006 年，他根據九一一事件消防隊員在紐約世貿中心大樓犧牲的史實，推出紀錄劇《世貿中心》(World Trade Center)。他也製作一些政治題材的紀錄片，包括記錄古巴總統卡斯楚 (Fidel Castro) 的《指揮官》(Comandante, 2003) 與探討美國中南美洲政策的《國境之南》(South of the Border, 2009)，但也都因政治立場鮮明而備受矚目。

史東尼 (Stoney, George, 1916-2012)：美國重要的紀錄片導演，一生製作了 50 部紀錄片，主要作品有《我所有的嬰孩》(All My Babies, 1953)（關於助產士如何在貧民區幫產婦安全接生的宣導片，在 2002 年被美國國會圖書館列入國家典藏影片）、《迷思是如何形成的》(How the Myth Was Made, 1979)（關於佛拉爾提 (Robert Flaherty) 製作《阿倫島民》(Man of Aran, 1934) 後所創造的關於島民生活狀態之迷思）與《1934 年的起義》(The Uprising of '34, 1995)（關於紡織工廠暴力壓制工人罷工的歷史事件）。 1968 至 1970 年間他受聘於加拿大國家電影局執行「迎接改變的挑戰」計畫，其中的《你正站在印地安人的土地上》(You Are on Indian Land, 1969) 因為史東尼站在反叛加國政府的印地安族一方而造成電影局的不滿。 離開加拿大回到美國後， 史東尼與同道在 1972 年於紐約市合創了另類媒體中心，訓練一般民眾使用錄像攝影機。他自 1970 年起至去世前，除了任教於紐約大學教授電影製作外，也致力於訓練社區運動人士使用錄像攝影機來替社區及社會弱勢者發聲。因此，他積極推動公眾媒體近用權，以便這些社區紀錄片有發表的管道。

史川德 (Strand, Paul, 1890-1976)：美國攝影師與紀錄片導演， 被認為與史提格立茲 (Alfred Stieglitz) 及威斯頓 (Edward Weston) 共同在 20 世紀初年建立了攝影的藝術地位。1920 年代，史川德開始橫跨攝影與電影這 2 個藝術領域。 他的《曼納哈塔》(Mannahatta, 1921) 又名《偉大的紐約》(New York the Magnificent)， 是與畫家兼攝影師席勒 (Charles Sheeler) 合導，記錄了紐約曼哈頓日復一日的生活景象，被認為是美國第 1 部實驗（藝術）電影。1930 年，史川德加入了左翼的美國工人電影與攝影聯盟，5 年後加入另一個左翼組織「紐約電影」(Nykino)，並接受羅倫茲 (Pare Lorentz) 的邀請，擔任《破土之犁》(The Plow That Broke the Plains, 1936) 的攝影師（兼導演）。1936 這一年，史川德與史坦納 (Ralph Steiner)、賀維茲 (Leo Hurwitz) 等人一起創立邊疆電影公司。史川德與在意識形態上較為堅持共產思想，並與賀維茲共同把持邊疆電影公司的方向， 使得史坦納與范戴克 (Willard Van Dyke) 等人紛紛求去。 此

時期，史川德與賀維茲合導了邊疆電影公司最重要的影片《祖國》(*Native Land*, 1942)。離開邊疆電影公司後，史川德為一些美國政府機構攝製了幾部影片，並與賀維茲成立攝影館。1949 年之後，他在歐洲繼續從事靜照攝影。

史特勞普 (Straub, Jean-Marie, 1933–) **與雨樂** (Huillet, Danièle, 1936–2006)：兩人都是出生於法國的電影創作者，在作品上共同署名，但在實際分工上，史特勞普負責場面調度，而雨樂則擔任錄音、服裝設計與剪輯等職務。在近 50 年的合作生涯中，兩人共創作了 20 餘部電影。他們取材自歐洲重要創作者，如音樂家巴哈 (Johann Sebastian Bach)、作家卡夫卡 (Franz Kafka) 與劇作家布萊希特 (Bertolt Brecht) 的音樂、文學、劇場或論文作品，而很少自撰對白。有學者認為他們的作品不能用傳統的「改編」來思考，而應視為「一種特別的紀錄片，即關於別人的作品的紀錄片」，而且這些原著都是原作者較冷門或未完成的作品。信奉馬克思主義的他們雖為法裔，但多半在德國與義大利製作電影。他們的電影被認為很「（困）難看」，因為影片除了用非專業演員演出外，往往使用時間持續很長的不動的鏡頭，且採用不尋常、近乎隨意的構圖；重要行動往往不被看到，而是由劇中人說出來，或要觀眾自己去想像。兩人也承認自己的作品「太知識分子氣、乾澀，甚至無聊」。有人認為可以把他們的作品看成是結合了布萊希特的政治美學與法國導演布列松 (Robert Bresson) 或丹麥導演德萊葉 (Carl Th. Dreyer) 的簡約攝影法。

史詹佐 (Szemző, Tibor, 1955–)：匈牙利作曲家、指揮家、音樂家與媒體藝術家。史詹佐的曲子常包含語言與視覺元素，算是跨媒體的音樂家。他也創作錄像裝置及拍電影。除了為自己的影片配樂外，史詹佐也為他人的電影作曲，包括匈牙利電影創作者佛格茲 (Péter Forgács)。他為佛格茲作品所配的音樂曾集結為一張專輯《只不過是一些為電影作的音樂》(*Ain't Nothing But a Little Bit of Music for Moving Pictures*)。

T

湯生 (Thomson, Virgil, 1896–1989)：美國作曲家與音樂評論家。哈佛大學畢業後，長期居住在巴黎，與考克多 (Jean Cocteau)、史特拉文斯基 (Igor Stravinski) 與薩提 (Erik Satie) 等藝術家交好。返回美國之後，湯生擔任《紐約先鋒論壇報》(*New York Herald Tribune*) 的樂評主筆。他作曲的類型極為多元，風格原創且具戲謔感與幽默感。他為《破土之犁》(*The Plow That Broke the Plains*, 1936)、《河流》(*The River*, 1937) 以及《路易斯安納故事》(*Louisiana Story*, 1948) 所作的音樂更是膾炙人口。

托比亞斯 (Tobias, Michael, 1951–)：他是生態學者、作家、歷史學者、人類學家、教授與電影創作者，著有 45 本書，含括小說、詩、劇本與非虛構類著作。他也擔任過 170 部影片的編劇、導演、製片或監製。這些影片多半是探討生態保育、人口或其他人文議題，包含紀錄片、劇情片與紀錄劇。他曾獲獎的迷你電視劇《地球的聲音》(*Voice of the Planet*, 1991) 改編自他的同名暢銷小說；電視紀錄片《第三次世界大戰》(*World War III: Population and the Biosphere at the End of the Millennium*, 1995) 則取材自他的暢銷書。

特萊布 (Tribe, Keith)：英國伯明翰大學經濟思想史講師。他在英國劍橋大學取得政治與社會科學博士

學位的論文,探討的是古典政治經濟學與 18 世紀農業資本主義的關係。他的專長領域是 18 與 19 世紀的歐洲經濟思想。

鄭明河 (Minh-ha, Trinh T.):越南裔美籍教授與電影創作者。1982 年她因《重新聚合》(*Reassemblage*) 這部以偽紀錄片形式製作的民族誌影片而受到注意。之後她又創作了《赤裸的空間——生活是圓的》(*Naked Spaces ——Living is Round*, 1985)、《姓越名南》(*Surname Viet Given Name Nam*, 1989)、《射謎》(*Shoot for the Contents*, 1991) 與《第四度空間》(*The Fourth Dimension*, 2001) 等片。她現任教於美國柏萊加州大學性別與女性研究學系與修辭學系。

楚浮 (Truffaut, François, 1932–1984):法國電影編導、影評人與作者論的提倡者,也是法國新浪潮的主要成員。楚浮一生共執導 21 部劇情長片,其中的安東杜瓦內爾 (Antoine Doinel) 系列作品,如《四百擊》(*The 400 Blows*, 1959)、《安東與柯蕾》(*Antoine et Colette*, 1962)、《偷吻》(*Stolen Kisses*, 1968)、《婚姻生活》 (*Bed and Board*, 1970) 與 《消逝的愛》(*Love on the Run*, 1979),以及《日以作夜》(*Day for Night*, 1973),被認為是楚浮將自己的生活經驗化為電影的內容。尤其虛構人物杜瓦內爾被視為楚浮的電影分身,在他的電影中出現達 20 年之久。

圖匹科夫 (Tupicoff, Dennis, 1951–):澳洲動畫家,以製作電視廣告片及其他商業委製作品維生,1992 至 1994 年也在維多利亞藝術學院教書。他的作品不僅只有動畫,還包括實拍的電影。「真實世界的死亡」與「電影世界的永生」之間的張力,成為環繞他所有作品的重要思想。《達拉城的狗》 (*The Darra Dogs*, 1993) 是他的動畫紀錄片處女作,使用第 1 人稱的旁白,配上風格化的手繪動畫。《塔琳嘎 4068

號: 我們的地方與時間》 (*Taringa 4068: Our Place and Time*, 2002) 是自傳體的實拍紀錄片,但加上一些動畫元素。其他作品還有《他母親的聲音》(*His Mother's Voice*, 1998)、《鏈鋸》(*Chainsaw*, 2007) 與《第一個訪問》(*The First Interview*, 2011),都是結合動畫、真實聲音(或影像)的動畫紀錄片。

V

范戴克 (Van Dyke, Willard, 1906–1986):身為 1930 與 1940 年代美國重要的紀錄片攝影師、編導與製片,范戴克曾經是 20 世紀初美國重要攝影家威斯頓 (Edward Weston) 的學生,他們並與亞當斯 (Ansel Adams)、康寧漢 (Imogen Cuningham) 等攝影師合創「F/64 群」(Group F/64),推廣抽象攝影藝術。當經濟大蕭條造成嚴重的美國社會問題時,范戴克開始轉向用電影記錄社會的不幸。范戴克曾經在羅倫茲 (Pare Lorentz) 的《河流》(*The River*, 1937) 中擔任攝影師。1936 年,他加入邊疆電影公司,但不久之後就為了製作 《城市》(*The City*, 1939) 而離開,與史坦納 (Ralph Steiner) 合組美國紀錄電影公司。此後,他共製作了超過 50 部影片,包括二戰期間為外交政策協會與戰爭情報局的海外電影分部製作戰爭宣傳片。1965 至 1974 年間,范戴克擔任紐約現代藝術博物館電影部的主任,並在紐約州立大學帕雀斯分校創辦電影系。

范艾克 (van Eyck, Jan, 1380/90–1441):佛蘭德畫派的畫家,對當時剛發展出來的油畫技巧加以改良。其畫作大多為宗教題材或肖像畫,畫風屬於自然主義,並且使用許多宗教象徵物。根特祭壇畫 (*Ghent Altarpiece*, 1432) 被認為是其最重要的作品。

沃恩 (Vaughan, Dai, 1933–2012)：著名的英國剪輯師，因為受到蘇聯導演艾森斯坦 (Sergei Eisenstein) 的《波坦金戰艦》(*Battleship Potemkin*, 1925) 啟發，才對電影產生研究的興趣。1956 年，他與友人合創電影刊物《定義》(*Definition*)，研究佛拉爾提 (Robert Flaherty) 與維爾托夫 (Dziga Vertov) 等紀錄片導演的電影。他就讀倫敦電影技術學校時，於 1962 年開始電影剪輯的專業工作。1965 年，他與同學合組一個類似剪輯師合作社的組織，開始為格拉納達與英國廣播公司等電視臺剪輯紀錄片影集，例如《世界行動》(*World in Action*) 以及《消失中的世界》(*The Disappearing World*) 等。他在此時已建立起名聲，以流暢、自然的節奏與情緒發展而聞名。但隨著 1980 年代英國電視走向執照開放與商業化，沃恩的剪輯觀念開始與經營者產生衝突，因而讓他逐漸減少剪輯工作，而開始把時間放在寫書上。他的專書《一個隱形人的畫像：剪輯師麥克阿里斯特的職業生活》(*Portrait of an Invisible Man: The Working Life of Stewart McAllister, Film Editor*, 1983) 成為關於剪輯師的一本先驅著作。他關於紀錄剪輯的《為了紀錄片》(*For Documentary*, 1999) 也極受推崇。

維雷茲 (Velez, Edin, 1951–)：生於波多黎各的美國錄像藝術家，現任美國新澤西州拉格斯大學紐華克分校視覺與表演藝術系教授兼錄像製作學程負責人。維雷茲是美國錄像藝術的先驅者，受到傳播學者麥克魯漢 (Marshall McLuhan) 著作的啟發，1970 年定居於紐約時開始試探錄像作為藝術形式的可能性。從 1970 年代起，他製作了紀錄片、藝術錄像作品、裝置及數位攝影。他的作品多以紀錄影像開始，再透過科技的操控去創造新的意義。例如，他以詩意的視覺證言的方式呈現美洲原住民的錄像作品《後設馬雅二》(*Meta Mayan II*)。這部作品於 2008 年北京奧運會時，曾在北京當代藝術館展出過。

維爾托夫 (Vertov, Dziga, 1896–1954)：本名為丹尼斯·阿爾凱迪維奇·考夫曼 (Denis Arkadievich Kaufman)，出生於帝俄時期波蘭的屬地比亞里斯托克 (Bialystok) 的猶太家庭，全家於一戰期間移居俄國本土。考夫曼在聖彼得堡上大學時，在生理神經學院主修醫學，但他沉迷於俄國未來主義的詩作，在 1916 至 1917 年間組織了一個聲音（詩作）實驗室，並取了德濟嘉·維爾托夫的筆名，意思是「不停旋轉」。當布爾雪維克派系於 1917 年取得政權時，維爾托夫自告奮勇加入莫斯科的電影委員會，負責編輯新聞片《新聞週報》(*Kino-Nedelia*, 1918-1920)，將來自四面八方（含內戰與外侵的敵方與友方）戰場的各式新聞影片剪輯後，再透過煽動（宣傳）列車發行回到各地戰場，或透過煽動（宣傳）汽船送到各村落放映。他此時也用資料影片編纂出紀錄片《革命一週年》(*Anniversary of the Revolution*, 1919)。1920 年內戰結束後，他又編纂了《內戰史》(*History of the Civil War*, 1921)。1920 至 1922 年間，由於饑荒與傳染病大肆流行，迫使列寧 (Vladimir I. Lenin) 暫時放棄公有的共產制而採行私有企業的新經濟政策。維爾托夫此時開始撰寫理論宣揚他的紀錄片理念，並於 1922 年 5 月開始出品《真理電影》(*Kino Pravda*)。維爾托夫撰寫的一些宣言，署名「三人委員會」，其實就只有他自己、他太太（剪輯師史薇洛娃 (Yelizaveta Svilova)）與他弟弟（攝影師考夫曼 (Mikhail Kaufman)）。維爾托夫的紀錄片理論逐漸擴展成「電影眼」(Kino-Eye)。他也製作了一些長篇紀錄片來宣示及檢驗他的理論，這些影片有《電影眼》(*Cinema Eyes*, 1924)、《前進，蘇聯！》(*Forward, Soviet!*, 1926)、《世界的六分之一》(*One Sixth of the World*, 1926) 與《第 11 年》(*The Eleventh Year*, 1928)。維爾托夫由於批評艾森斯坦 (Sergei Eisenstein) 的《戰艦波坦金》(*Battleship Potemkin*,

1925) 而於 1927 年 1 月被蘇維埃電影廠開除。烏克蘭的電影製片廠收留了他，並讓他籌拍《持攝影機的人》(*The Man with a Movie Camera*, 1929)。此時（1928 年），史達林 (Joseph Stalin) 繼列寧之後掌權，推出第 1 個「5 年計畫」。維爾托夫的電影理念因為無法事先計畫，而與意圖控制一切的統治當局起了衝突。維爾托夫後來向當局妥協，繳交了 1 份電影意圖分析書（說明打算如何拍，但並未詳細列出每個鏡頭），而終於獲准拍攝《持攝影機的人》，成為他最重要的作品，在西歐各國尤其受到重視。有聲電影在蘇聯出現後，維爾托夫也在此時創作出有聲電影初期極具創意的《熱情：頓巴斯交響曲》(*Enthusiasm: Symphony of the Donbas*, 1931)，以及《列寧三部曲》(*Three Songs of Lenin*, 1934)。此後，在史達林高唱「社會主義寫實主義」的口號下，維爾托夫雖仍持續製作電影，但已無法再保有任何個人藝術創作的空間。他又逐漸變回剪輯新聞片的技術人員，成為在電影剪輯桌後面被遺忘的人。

魏斯特 (Vester, Paul, 1941–)：他擔任過一些動畫製作公司的設計師、動畫師及導演。1972 年，他成立製作公司製作電視動畫影集，也為法國、英國及美國電視製作廣告片與音樂錄像作品。靠著商業片的收入，魏斯特得以製作自己的動畫作品，包括《陽光之上》(*Sunbeam*, 1980)、《野餐》(*Picnic*, 1987) 與《被綁架者》(*Abductees*, 1995) 等。其中，《被綁架者》是他從事動畫紀錄片的一次嘗試。1997 年，他的公司結束經營後，他移居洛杉磯。除了在一些公司擔任動畫師（包括節奏製片廠）外，他也獲得古根漢基金會的支持，完成了《在樹林中》(*In the Wood*, 2008) 這部探索美國語言（特別是在小布希 (George W. Bush) 政府時期）的實驗動畫短片。2006 至 2011 年，他擔任加州藝術學院實驗動畫學程的共同系主任。

維果 (Vigo, Jean, 1905–1934)：1930 年代法國詩意寫實主義電影導演，因英年早逝，電影作品僅有 2 部紀錄片與 2 部劇情片，但對後來的法國新浪潮導演卻有很大的影響。他的紀錄片《尼斯即景》(*On the Subject of Nice*, 1930) 受到維爾托夫 (Dziga Vertov) 真理電影的影響，以城市交響曲的形式呈現法國度假勝地尼斯的社會不平等現象。

維歐拉 (Viola, Bill, 1951–)：著名的美國錄像與聲音裝置藝術家。自 1970 年代念大學時，他即開始運用錄像及電子媒材進行創作，並結合聲音藝術。此後，他的作品以使用創新科技及呈現多元內容而著稱。他的影像有許多是擷取自他在世界各地（從南太平洋到喜馬拉雅山）旅行所拍攝的影片。他著名的裝置作品《他為你流淚》(*He Weeps for You*, 1976)，使用閉路電視攝影機拍攝觀眾的影像，再投射到從水龍頭掉下的水滴上，即是使用新科技去反映隱含的（東方）哲思的一個例子。1990 年代後，他的創作方向變得愈來愈多元，也愈來愈少倚賴科技。例如《天地》(*Heaven and Earth*, 1992) 即只使用上下 2 臺電視監視器，1 臺監視器播出瀕死老婦的影像，1 臺則播出正在生產的孕婦影像；2 臺監視器貼得相當近，讓影像會反射在彼此的玻璃面上，使得生與死產生重疊的意象。生死、明暗、噪靜等二元的人類共同生命經驗是維歐拉作品所關注的題材，佛教禪宗、基督教神祕教派或伊斯蘭蘇菲教派等神祕的信仰則是啟發他的主要來源，而西方中世紀及文藝復興時期的繪畫則形塑他的美學觀。

W

華許 (Walsh, Raoul, 1887–1980)：好萊塢傳奇人

物，從默片時期即開始拍電影，光在 1915 年就製作了 14 部片。在其長達 52 年的導演生涯中，華許至少拍了 139 部片。1939 至 1942 年間，他為華納兄弟公司執導了 《怒吼的廿年代》 (The Roaring Twenties, 1939)（又譯為《私梟血》)、《黑夜飛車》(They Drive by Night, 1940)（又譯為《卡車鬥士》）與《末路狂徒》 (High Sierra, 1941) 等社會問題片。1949 年，他又執導了《白熱》(White Heat) 這部被認為是犯罪片的經典作品。

華荷 (Warhol, Andy, 1928–1987)：舉世聞名的普普藝術家。除了使用現成大量生產的消費物件（如濃縮湯罐頭、瑪麗蓮夢露、美元符號與可口可樂汽水瓶）當成繪畫題材外，他也從事電影與錄像創作。他早期的電影是用 16 毫米發條驅動的 Bolex 攝影機拍攝的，如《睡》(Sleep, 1963)、《帝國》(Empire, 1963)、《吃》(Eat, 1963)、《吻》(Kiss, 1963–1964)、《吹簫》(Blow Job, 1964) 等，許多都採一鏡到底的拍攝模式，類似今日的監視錄影。1965 年，他已開始使用錄像設備。1966 年，華荷推出引人側目的分割銀幕偽紀錄片《切爾喜女孩》(Chelsea Girls)。華荷一生共製作了近 600 部電影與近 2,500 部錄像作品（其中 500 部為 4 分鐘長的試鏡片，是到其工作室參訪的親友、同事或訪客的肖像，類似家庭電影的紀錄）。1968 年他遇刺受重傷後，就不再親自參與電影製作，而是透過助理莫瑞希 (Paul Morrissey) 去執行，但此時影片已走向商業性，缺乏獨立或實驗精神。

瓦金斯 (Watkins, Peter, 1935–)：英國紀錄片導演，在劍橋大學與皇家戲劇學院接受教育。他原先從事劇場導演工作，後來因為導演了幾部業餘電影而開始受到矚目，被英國廣播公司 (BBC) 邀請加入此國營電視臺工作。瓦金斯在 BBC 執導了《喀羅登戰役》

(Culloden, 1964) 以及 《戰爭遊戲》(The War Game, 1965) 2 部形式創新（混合戲劇與紀錄片元素）且內容極具政治爭議性的影片，但因為內容受到忽視或政治干預而令他失望地離開英國。瓦金斯此後在美國與北歐拍片，繼續用手持攝影機及即興表演（大部分是業餘演員）的實驗手法拍片。可惜他離開英國之後的作品都受到主流觀眾與評論界的忽視。

瓦特 (Watt, Harry, 1906–1987)：英國紀錄片與劇情片導演，出生於蘇格蘭政治世家，於 1932 年加入格里爾生 (John Grierson) 在帝國市場行銷局成立的電影組學習拍攝紀錄片，並且參與佛拉爾提 (Robert Flaherty) 在愛爾蘭拍攝《阿倫島民》(Man of Aran, 1934) 一片的工作。他於 1936 年獲格里爾生推薦擔任美國新聞片《時代進行曲》(The March of Time) 駐倫敦小組的導演，同時也替郵政總局電影組執導《夜間郵遞》(Night Mail, 1936) 而備受矚目。在卡瓦爾坎提 (Alberto Cavalcanti) 於 1937 年接替格里爾生擔任郵政總局電影組的領導人之後，瓦特與詹寧斯 (Humphrey Jennings) 成為二戰前與戰爭初期英國紀錄片的主要導演。他以比較不教條的形式執導了《北海》(North Sea, 1938)、《倫敦挺得住》(London Can Take It, 1940，與詹寧斯合導) 及 《今晚的目標》(Target for Tonight, 1941) 等片。瓦特隨後追隨卡瓦爾坎提至伊林製片廠，製作了具紀錄片寫實風格的劇情片。此後，瓦特至 1960 年代初，持續執導了 7 部劇情片與若干紀錄片。

魏爾 (Weill, Claudia)：哈佛大學畢業後，她擔任劇場導演，後來為美國電視兒童節目《芝麻街》(Sesame Street) 執導影片。此外，她也擔任無固定雇主的電影攝影師。她的紀錄片作品除了與邱普拉 (Joyce Chopra) 合導的 《34 歲的喬伊絲》 (Joyce at 34, 1972) 之外，最有名的是一部記錄美國女影星麥克琳

(Shirley MacLaine) 於 1973 年率領美國女性代表團訪問大陸的《半邊天：中國回憶錄》(*The Other Half of the Sky: A China Memoir*, 1975)。1978 年，她執導首部劇情片《女朋友》(*Girlfriends*) 一炮而紅，從此開始從事劇情片及電視單元劇或連續劇的執導工作。她曾於加州藝術學院、南加州大學教授電影創作課程，及於紐約的哥倫比亞大學、新社會研究學校教授電視製作課程，現任教於莎拉勞倫斯學院電影創作與動態影像藝術學程。

魏斯 (Weis, Gary)：美國電影與電視導演，曾是美國電視節目《週六夜現場》(*Saturday Night Live*) 短片單元的創作者。他曾與艾多 (Eric Idle) 共同執導電視電影《癩頭四》(*The Rutles*, 1978)。

威爾斯 (Wells, H. G., 1866–1946)：英國作家，以其科幻小說，如《時光機器》(*Time Machine*, 1895)、《隱形人》(*The Invisible Man*, 1897) 與《世界大戰》(*War of the Worlds*, 1898) 而享譽全球。

懷特 (White, Hayden, 1928–2018)：美國歷史學家、批評家、作家與期刊編輯，生前為美國聖塔克魯茲加州大學名譽教授，以分析 19 與 20 世紀歷史學家及哲學家作品的文學結構而聞名。他認為歷史研究不應被當成是對過去的一種正確或客觀的再現，而應利用敘事與修辭所結構出來的創造性文本去形塑對歷史的解釋。他第 1 本重要著作是《後設歷史：19 世紀歐洲的歷史想像》(*Metahistory: The Historical Imagination in 19th-century Europe*, 1973)。他認為比喻或象徵構成了歷史思想的深層結構，並且在《話語的比喻：文化批評論集》(*Tropics of Discourse: Essays in Cultural Criticism*, 1978) 與《形式的內容》(*Content of the Form*, 1987) 這 2 本書中做出更詳盡的論述。儘管有不少歷史學家或批評家不同意他的看法，但他還是因為對傳統歷史詮釋所潛藏的一些假設提出重要的質疑，而受到廣泛支持與敬仰。

惠特曼 (Whitman, Walt, 1819–1892)：美國詩人，被稱為「自由體之父」，詩句較似散文，不押韻腳，不受傳統格律的限制，並受到照相術的影響追求寫真，詩句充滿意象與象徵，在靜態中產生動感。

溫斯頓 (Winston, Brian)：著名英國電影學者，專長為紀錄片、媒體歷史與倫理、傳播科技。1963 年起，他參與英國格拉納達電視公司新聞紀錄片影集《世界行動》(*World in Action*) 的製作，並於 1985 年獲得美國電視艾美獎的最佳紀錄片編劇獎。2010 年，他製作與編寫了《一整船的瘋狂愛爾蘭人》(*A Boatload of Wild Irishmen*)，是部關於紀錄片導演佛拉爾提 (Robert Flaherty) 的爭議性紀錄長片。溫斯頓寫過數本關於媒體、文化、傳播與紀錄片的專書。他也在紐約大學電影學院、英國國家電影學校任教過，現擔任英國林肯大學電影與媒體學院教授。

懷斯曼 (Wiseman, Fred, 1930–)：美國紀錄片導演，自 1963 年開始製作紀錄長片。他首次執導的《提提卡輕歌舞秀》(*Titicut Follies*, 1967) 因侵犯精神病患的隱私權而被麻薩諸塞州最高法院禁止在麻州公開放映，至 1991 年才解禁。懷斯曼在此片之後，繼續以美國機構作為拍攝題材，包括醫院、高中、新兵訓練營、福利機構、警察派出所，以及時尚模特兒界、公園、滑雪勝地、芭蕾舞團、殘障與癌末病患。他後來也把焦點擴大到西奈、德國與巴拿馬的美國人，以及法國劇場 (法蘭西喜劇院以及國立巴黎歌劇院芭蕾舞團)。近半世紀來，他的作品數量超過 40 部，是位創作不輟的紀錄片導演。其製作模式接近直接電影 (但他不承認，也不喜歡這個

詞）的觀察法。

伍德海德 (Woodhead, Leslie)：英國最傑出的電視紀錄片製作人，任職於格拉納達電視公司長達 40 年。1960 年代中葉起，他即擔任時事紀錄片節目《世界行動》(*World in Action*) 的製片與導演，後來成為編審。1970 年代起，他開始實驗性地製作戲劇化的紀錄片，尤其是將發生在東歐的重大故事以調查重建的方式搬上螢幕。他在格拉納達電視公司創立的戲劇紀錄片小組，於 1981 年獲英國皇家電視學會授予首獎的殊榮。1980 年代中，他更與美國 HBO 頻道合作，在全球推出戲劇紀錄片。1989 年離開格拉納達電視公司成為獨立製作人後，伍德海德持續為格拉納達、HBO 及英國廣播公司拍攝戲劇紀錄片。

渥斯 (Worth, Sol, 1922–1977)：1956-1957 年，他獲得美國國務院傅爾布萊特獎學金，赴芬蘭赫爾辛基大學擔任客座教授，教授紀錄電影與攝影。這年渥斯也製作了關於芬蘭國家劇院的紀錄片《劇院》(*Teatteri*, 1957)，讓他在 1960 年被賓夕法尼亞大學傳播學院邀請擔任客座講師，擔任紀錄片實驗室的主任並負責管理媒體實驗室。1966 年，渥斯與舊金山州立大學的人類學教授阿戴爾 (John Adair)，共同獲得美國國家科學基金的研究補助，去亞利桑納州納瓦荷族保留區，教導當地原住民族使用 16 毫米攝影機拍攝其文化，以進行跨文化傳播學的研究。渥斯在視覺人類學與視覺傳播學領域上可說是美國的先驅，一生發表過 20 多篇學術論文，但仍以他與阿戴爾合著的專書《透過納瓦荷族的眼睛：一次電影傳播與人類學的探討》(*Through Navajo Eyes: An Exploration in Film Communication and Anthropology*, 1972) 最為世人所知。

萊特 (Wright, Basil, 1907–1987)：自劍橋大學畢業後，萊特即參與格里爾生 (John Grierson) 在帝國市場行銷局成立的電影組。他在此時期最著名的影片是在錫蘭（即斯里蘭卡）實地拍攝的《錫蘭之歌》(*Song of Ceylon*, 1935)。在郵政總局時期，萊特擔任《夜間郵遞》(*Night Mail*, 1936) 的製片與編劇，但也獲得共同導演的職銜。在格里爾生離開郵政總局後，萊特也離職自已籌組製作公司，之後又在 1945 與 1946 年之間擔任皇冠電影組的總製片，製作出詹寧斯 (Humphrey Jennings) 執導的《寫給提摩西的日記》(*A Diary for Timothy*, 1945)。他在 1950 年代又恢復擔任紀錄片導演，作品包括為不列顛節製作的《時光之水》(*Water of Time*, 1951) 以及與羅塔 (Paul Rotha) 共同為聯合國教科文組織執導的《世界沒有盡頭》(*World Without End*, 1954)。

惠勒 (Wyler, William, 1902–1981)：美國電影編導與製片，著名的作品有《賓漢》(*Ben-Hur*, 1959)、《黃金時代》(*The Best Years of Our Lives*, 1946) 與《忠勇之家》(*Mrs. Miniver*, 1942) 等。二戰時，惠勒在美國陸軍航空隊服役，執導了 2 部紀錄：《孟菲斯美女號》(*The Memphis Belle*, 1944) 以及《霹靂戰機》(*Thunderbolt!*, 1947)。

Z

辛尼曼 (Zinnemann, Fred, 1907–1997)：奧地利出生的美籍導演，1929 年移居美國，1934 年執導首部劇情片《浪潮》(*The Wave*) 後，因為協助佛拉爾提 (Robert Flaherty) 在好萊塢的發展而開始拍攝紀錄片及短片，並建立其寫實主義的電影風格。第 2 部劇情長片《尋親記》(*The Search*, 1948) 獲頒奧斯卡最佳編劇獎，穩固了他在好萊塢的地位。於德國實景拍攝的《尋親記》，描述由克利夫 (Montgomery

Clift) 飾演的美國大兵，於二戰結束後在被戰爭摧殘的歐洲照顧心靈受創的捷克孤兒。辛尼曼的其他電影中的主角，也大多是在危機中面臨道德的考驗，例如《日正當中》(*High Noon*, 1952)、《亂世忠魂》(*From Here to Eternity*, 1953) 以及《修女傳》(*The Nun's Story*, 1959) 等。

朱威琳 (Zwerin, Charlotte, 1931–2004)：她長期與梅索斯兄弟 (Albert and David Maysles) 合作，擔任剪輯師，且與梅索斯兄弟並列為一些影片的創作者，例如《推銷員》(*Salesman*, 1969) 與《給我遮風擋雨的地方》(*Gimme Shelter*, 1970)。離開梅索斯兄弟自立門戶後，她擔任過一些紀錄片的導演，主要是拍攝視覺藝術家，如克利斯托 (Christo) 與德庫寧 (Willem de Kooning)，以及藍調爵士樂表演家，如關於孟克 (Thelonious Monk) 傳奇一生的《爵士怪傑》(*Thelonious Monk: Straight, No Chaser*, 1988)。

四　劃

方育平 (1947–)：自美國南加州大學取得電影製作碩士學位後回到香港，他因在官營的香港電臺導演電視單元劇集《獅子山下》而嶄露頭角。他的寫實主義作品《野孩子》(1977) 及《元洲仔之歌》(1977) 特別受到矚目。1981 年，他開始執導劇情片，處女作《父子情》是根據自己的成長經驗所創作的半自傳性電影，在第 1 屆香港電影金像獎中囊獲最佳影片與最佳導演 2 項大獎。自此，方育平成為香港電影新浪潮中較關注香港現實生活的導演。下一部片《半邊人》(1983) 以真人重演的方式，呈現一位在大學教電影的導演試圖完成一部影片的故事，是他探索真實與戲劇關係的一次實驗。到了《美國心》(1986)，他進一步混和紀錄片與劇情片的元素，並將導演與工作人員製作的過程擺進影片中，具有強烈的反身性。在《舞牛》(1990) 中，他把自己離婚的經驗作為創作素材，試圖探討愛情與事業／理想與現實間的矛盾，再一次顯示其作品是以近乎客觀新聞報導的方式去呈現自傳性的題材。除了執導電影外，他也拍電視劇及導演舞臺劇。他最近的一部電影《一生一臺戲》(1998) 是以近乎紀錄片的方式，再一次探索像他一樣的藝術創作者的心路歷程。2000 年，方育平因病退隱至加拿大。

六　劃

朱一貴 (1690–1722)：原籍福建漳州，1716 年來臺，原本擔任吏役，因故被革職，後來在羅漢門（今高雄內門）養鴨為業，被稱為鴨母王。1720 年，臺灣知府王珍攝理鳳山縣政時，橫徵暴斂，引起民怨。朱一貴於是率同黃殿與杜君英等人在羅漢門結盟，打著反清復明的旗號起事，不到 1 週即獲得臺灣南北各地響應，致使臺灣文武官員避走澎湖。朱一貴佔領臺灣府城後，被奉為中興王，立國號大明，並恢復明朝制度。但朱一貴的部眾由於利益分配不均，發生內閧，造成杜君英率其部屬北走，在半線（彰化）以北燒殺擄掠，而下淡水（屏東）的客家人則組成大清義民反抗朱一貴，引發閩客互鬥。此時，清廷又派 18,000 名兵士來臺鎮壓，終於導致朱一貴的部隊節節敗退。朱一貴被鄉民俘虜後交給清廷。他的部屬雖繼續頑抗，仍被弭平。朱一貴與杜君英等人於 1722 年在北京被處死。

七　劃

吳念真 (1952–)：著名的臺灣電影、舞臺劇與廣告編導及電視主持人。在 1981 年進入中央電影公司擔任企劃部編審以前，吳念真已是知名小說家及金馬獎編劇。他與小野在中央電影公司推動新導演政策，找年輕但製作經驗不足的導演拍攝《光陰的故事》(1982) 與《兒子的大玩偶》(1983)，促成臺灣新電影運動的出現。此後，吳念真不但與新電影的導演們合作無間，經常為新導演編劇，也在 1994 年成為電影導演，拍攝自傳體的《多桑》（講述吳念真自己及父親的故事）及喜劇《太平天國》(1996)。侯孝賢在新電影時期的重要作品《戀戀風塵》(1986)，則是吳念真根據自己的戀愛故事改編的。

阮玲玉 (1910–1935)：中國默片著名演員。1926 年，考入上海明星影片公司，主演處女作《掛名夫妻》。

代表作有《野草閒花》(1930)、《神女》(1934) 與《新女性》(1934) 等，共演出 29 部電影。成名後，由於陷入與張達民、唐季珊間的感情與財務糾紛中，最後不堪報紙誹謗而於 1935 年服安眠藥自盡。

沈寂 (1924–2016)：作家，本名汪崇剛，肄業於上海復旦大學西洋文學系，曾在《小說月報》、《萬象》與《春秋》等雜誌上發表短篇小說 40 餘篇，並出版小說集《兩代圖》、《鹽場》與《紅森林》。1946 年，主編《幸福》雜誌。1948 年，創辦人間書屋。1949 年初，到香港永華公司擔任電影編劇。在香港不到 3 年間，他先後為永華、長城、鳳凰與五十年代等電影公司編寫了《狂風之夜》、《神鬼人》、《白日夢》、《中秋月》、《蜜月》、《一年之計》與《水紅菱》等 10 餘本劇本。1984 年，他的傳記小說《一代影星阮玲玉》在《解放日報》連載並出書。

八　劃

林獻堂 (1881–1956)：出身於臺中霧峰世家，是日本統治時期臺灣非暴力反抗運動的主要領導人，曾被稱為臺灣自治運動的領袖與文化褓母。1914 年，他邀請板垣退助 (Itagaki Taisuke) 來臺演講，成立臺灣同化會，期能消除日本人對臺灣人的差別待遇，但次年遭臺灣總督府強制解散。1919 年，林獻堂參與成立新民會，擔任會長，是留日臺灣學生的第 1 個政治運動團體。1921 年起，林獻堂參與聯署，向日本帝國議會貴族院與眾議院請願，要求設置臺灣議會與民選臺灣議員，但遭到拒絕。此後 14 年間，林獻堂等人仍每年上東京請願，要求殖民地自治。1921 年，林獻堂也參與籌組臺灣文化協會並擔任總理，旨在向臺灣民眾進行民族主義的文化啟蒙。臺灣文化協會於 1926 年發生左右路線鬥爭而分裂後，

林獻堂脫離文化協會。蔣渭水於 1927 年成立臺灣民眾黨，邀請林獻堂擔任顧問。後來民眾黨因蔣渭水傾向勞工運動而分裂後，林獻堂再擔任右派人士組成的臺灣地方自治同盟的顧問。林獻堂一生致力於民族運動與保存漢文運動。二戰結束後，林獻堂擔任臺灣省參議會議員、參政員與臺灣省政府委員。後來他也擔任臺灣省通志館館長、臺灣省文獻會主任委員與彰化銀行董事長。1947 年，臺灣發生二二八事件後，林獻堂恐遭國民黨當局所忌，遂於 1949 年避居日本，直至逝世。

九　劃

郁永河 (1645–?)：浙江人，長期在福建擔任地方官員的幕僚。1696 年，因福州火藥庫失火爆炸，焚毀硫磺與硝石，地方官員被要求彌補損失的火藥，於是派他於 1697 年到臺灣淡水採硫磺。郁永河一行人從鹿耳門登陸，2 月 25 日抵達臺南府城。在籌備採硫事宜 1 個半月後，他們搭牛車由陸路北上，沿路見到許多不同於漢族的平埔族部落的風俗文化與生活。經過 3 週坎坷的旅程後，郁永河終於抵達淡水。他於 5 月初在甘答門（今關渡）的硫磺產地紮營採硫與煉硫。在克服水土不服與颱風侵襲等各種困難後，郁永河終於在 1697 年 10 月完成煉硫工作，搭船返回福建。後來他將在臺灣的所見所聞寫成《裨海記遊》、《偽鄭逸事》、《海上記略》、《番境補遺》及《宇內形勢》等書，成為後人瞭解當時臺灣風土與人文習俗的主要文獻。

侯孝賢 (1947–)：1980 年代臺灣新電影時期新導演中的領袖。對歐洲與美加地區的許多影評人而言，侯孝賢就等於臺灣新電影。侯孝賢的電影大致可以分為 4 個時期：⑴前新電影時期，他與陳坤厚輪流

擔任彼此影片的導演或攝影／編劇；此時期的電影大多為充滿流行歌曲的愛情喜劇，可以說是打歌片。⑵新電影時期的鄉土電影，具有文學性與歷史感；其中有許多部是自傳性或傳記性的題材，例如《童年往事》(1985) 取材自侯孝賢小時候的家庭生活，在影片最初的版本中，侯孝賢在影片一開場時甚至出現在攝影機前現身說法（後來的版本只出現獨白聲音），說這是他小時候的故事；《戀戀風塵》(1986) 則改編自編劇吳念真青少年時期的初戀故事；《冬冬的假期》(1984) 則是根據編劇朱天文的童年經驗創作出來的。⑶臺灣歷史三部曲時期，除了《悲情城市》(1989) 只有些微的真實故事作為依據外，《戲夢人生》(1993) 純然是主人翁李天祿的傳記片，而《好男好女》(1995) 也是依據鍾浩東與蔣碧玉這兩位白色恐怖受難者的生平改編的半傳記電影。⑷ 新世紀時期，主要處理現代社會（包括臺灣與國外）的題材，計有《南國再見，南國》(1996)、《千禧曼波》(2001)、《咖啡時光》(2003) 與《紅氣球》(2007) 等。而《最好的時光》(2005) 這部關於臺灣的電影是三段體的集錦片，結合了歷史、鄉土與現代 3 個時期的題材與風格，可說是侯孝賢電影生涯的總合。最新作品《聶隱娘》(2015) 是侯孝賢首度嘗試執導武俠電影。電影改編自唐代同名的傳奇小說，但仍像他其他片子般刻意刪去事件的因果，使敘事充滿留白與曖昧。

施琅 (1621–1696)：原本跟隨叔父輔佐明隆武帝，後因隆武帝戰敗，於是轉投鄭成功的抗清義軍。後來鄭成功見其跋扈、忤慢，忍無可忍，就解除施琅的軍職予以看管，卻被其副將縱放。鄭成功於是殺了施琅的父親與弟弟。施琅於是投靠已降清廷的叔父。施琅後來以戰功升任副將、總兵，乃至福建水師提督。1683 年，施琅奉命攻下澎湖與臺灣，於 6 月在澎湖大敗鄭軍，終於迫使東寧王國的鄭克塽率臣民投降。施琅建功後，獲授靖海侯的頭銜。他籲請清廷將臺灣納入版圖，屯兵鎮守。攻佔臺灣期間，他收刮田產，並禁止惠州與潮州等地人民來臺，造成客家人晚於閩南的泉州與漳州人來臺，日後只好居住在近山地區。施琅也禁止渡臺人民攜帶家眷，導致清朝初期臺灣漢人婦女極少的現象。

十　劃

馬偕 (George L. Mackay, 1844–1901)：漢名為偕叡理，是首位到北臺灣傳教的加拿大基督長老教會牧師，一般人稱他為「偕牧師」。1872 年 3 月，馬偕抵達淡水，開始建立驚人的宣教事業。他雖非專業的醫生，但他四處旅行宣教，並藉助拔牙與奎寧藥水，於 30 年間在臺灣北部與東北部創立了 60 間教會兼診所，並培養了 2 位本地牧師、60 位傳道師與 24 名傳道婦，信徒達 2,600 餘人。1879 年，馬偕在淡水設立偕醫館（今馬偕紀念醫院之前身），是北台灣第 1 所西醫院。1882 年創立的理學堂大書院（即牛津學堂，今臺灣神學院之前身），為臺灣第 1 間西學學堂，也是北台灣高等教育的開端。1884 年更創辦臺灣第 1 所女子學校「女學堂」，是臺灣女子接受新式教育的濫觴。馬偕不但在臺灣傳教、辦學與行醫，且在臺娶妻（臺灣人張聰明）與生子，女兒皆嫁給臺灣人，獨子偕叡廉則創辦淡江中學（其子女也都在淡水長大），可說對臺灣奉獻一生，貢獻良多。為感念馬偕的犧牲奉獻，一些噶瑪蘭族人在取名時師法馬偕的漢姓取為「偕」。至今日，住在東臺灣姓偕的噶瑪蘭族後代還大有人在。

十一劃

陳燕燕 (1916–1999)：1930 年代中國電影界著名女

演員，素有「南國乳燕」與「美麗的小鳥」的暱稱。1930 年，她進入聯華影業公司，在暗房當練習生。1932 年，因主演無聲片《南國之春》而成名，之後主演《三個摩登女性》(1932)、《母性之光》(1933) 與《大路》(1934) 等無聲片。1936 年起，主演了有聲片《孤城烈女》(1936)、《聯華交響曲》(1937)、《慈母曲》(1937) 與《新舊時代》(1937) 等片。

陳耀圻 (1938–)：臺灣劇情片與紀錄片導演，畢業於洛杉磯加州大學電影碩士班，其畢業作品《劉必稼》(1965) 以退伍榮民劉必稼在花蓮屯墾河川地時的生活為題材，成為臺灣最早的真實電影。該片於 1967 年 12 月在臺北市耕莘文教院與陳導演的另一部紀錄片作品《上山》(1964)、實驗紀錄片《年去年來》(1963) 及動畫短片《后羿》(1963) 一起上映時，引起臺灣藝文界的震撼。他也在此時擔任《劇場》雜誌的編輯委員，發表臺灣第 1 篇介紹真實電影的文章，影響了同事莊靈製作《延》(1966) 與《赤子》(1967)（陳耀圻配樂）這 2 部類似家庭電影的個人紀錄片。1967 年，陳耀圻進入中影公司，先擔任李行導演的劇情片《玉觀音》(1968) 的男主角，2 年後以《三朵花》(1970) 開始執導劇情片。隨後他進入世界新聞專科學校教授電影製作，並帶領學生拍攝他為美國大學田野工作人員公司 (American Universities Field Staff, AUFS) 所製作的《變遷的面貌》(Faces of Change) 紀錄片影集，共 5 部影片（皆與蔡令敦合導）：《一個華人農婦》(A Chinese Farm Wife, 1974)（與蔡令敦、Norma Diamond 合導）、《人多地少》(People are Many, Fields are Small, 1974)、《農會》(The Rural Cooperative, 1974)、《他叫阿憨》(They Call Him "Ah Kung", 1974) 與《水稻》(Wet Culture Rice, 1974)。陳耀圻也在香港為同一系列影集執導了 5 部片（都與 George Chang、Norman Miller 合導）：《中國沿岸漁業》(China Coastal Fishing, 1974)、《開福與島上的學校》(Hoy Fok and the Island School, 1974)、《島上的魚池》(The Island Fishpond, 1974)、《南中國海上的島嶼》(Island in the China Sea, 1974) 及《島上三婦人》(Three Island Women, 1974)。同一時期，他也為觀光局執導《七個傳統節慶》(Seven Chinese Festivals, 1972)，在亞太影展獲最佳紀錄片獎。1970 年代，陳耀圻執導了幾部喜劇片，建立起他在臺灣電影圈的地位後，就不再參與紀錄片製作，直到 1980 年代初，臺灣新電影的導演取代了老導演的地位，他才再於 1984 年為光啟社執導 1 部紀錄片。他也在此時期成立了自己的製作公司，拍攝政府機構委製之影片，如為觀光局製作之《山河錦繡》(A Song of Chinese Landscape, 1985) 及為新聞局製作之《臺灣經驗——中國的現代化》(Taiwan Experience: The Modernization of China, 1988) 與《傳統與新象》(Reflections of Modern Chinese Culture in Taiwan, 1993) 等。

張建德 (Stephen Teo Kian Teck)：現任新加坡南洋理工大學黃金輝傳播與資訊學院副教授。他曾任香港國際電影節策畫，主要研究領域包括香港電影、亞洲電影與電影理論，著有《香港電影：額外的維度》(Hong Kong Cinema: The Extra Dimensions, 1997)、《王家衛：時間的作者》(Wong Kar-wai: Auteur of Time, 2005) 與《亞洲電影經驗：風格、種類、理論》(The Asian Cinema Experience: Styles, species, theory, 2013) 等。

張曼玉 (1964–)：著名香港電影演員，共演出了逾 80 部電影，曾獲得 5 次香港電影金像獎最佳女演員獎與 4 次臺灣金馬獎最佳女主角獎。代表作有《阮玲玉》(1991)、《新龍門客棧》(1992)、《青蛇》(1993)、《甜蜜蜜》(1996)、《花樣年華》(2000) 與

《錯的多美麗》(*Clean*, 2004) 等。

張毅 (1951–)：自世界新聞專科學校電影科畢業後，張毅先為老師陳耀圻的史詩片《源》(1979) 擔任編劇，再為同學所成立的佳譽電影公司編寫了《熱血》(1981)、《人肉戰車》(1981) 與《魔輪》(1983) 等片的劇本，自己也編導了《野雀高飛》(1982)。在前新電影時期，他也為虞戡平與朱延平等當紅的導演編寫過喜劇劇本。1983 年，張毅參與了《光陰的故事》這部集錦電影的編導工作，成為臺灣新電影的先驅導演。此時期他的電影還包括《竹劍少年》(1984) 與《玉卿嫂》(1984)。《玉》片開啟了他與女演員楊惠姍之間長期的（事業上與生活上的）夥伴關係。他們先後完成了《我這樣過了一生》(1985)、《我兒漢生》(1986) 與《我的愛》(1986)。最後這 3 部片的編劇都是張毅當時的妻子作家蕭颯。蕭颯把她與張毅之間因為張與楊惠姍的婚外情而發生婚姻變故的經過寫成劇本，而張與楊兩位當事人也擔綱導演與演員把《我的愛》拍出來，具有非常強烈的反身性。這部影片完成後，蕭颯才以寫公開信的散文形式將與張毅因婚外情而離婚的事公諸於世，使得張毅與楊惠姍決定退出影壇。他們後來從事琉璃藝術的創作，在國際上打下一片天地。

崔淑琴 (Shu-chin Tsui)：現任美國包登學院亞洲研究學程主任暨亞洲研究與電影研究教授，專長領域為電影研究、文化研究與中國文學，著有《透過鏡頭看到的女性：一世紀中國電影中的性別與國族》(*Women Through the Lens: Gender and Nation in a Century of Chinese Cinema*, 2003) 及《性別身體：邁向當代中國一種女性的視覺藝術》(*Gendered Bodies: Toward A Women's Visual Art in Contemporary China*) 等書。

<div style="background:#000;color:#fff">十二劃</div>

黃春明 (1935–)：臺灣當代重要作家，擔任過小學教師、電器行學徒、廣播電臺編輯、廣告公司企劃、電視節目企劃與企業經理等。1966 年結婚後，他從宜蘭遷居臺北市，在廣告公司任職。1972 年，他企畫了中國電視公司的兒童節目《貝貝劇場——哈哈樂園》。1973 年，他向出產白蘭洗衣粉的國聯工業公司提出電視紀錄片企劃案，促成《芬芳寶島》系列紀錄片影集的出現，首季 10 集於 1974 年在中國電視公司播出，是臺灣首次系列性電視紀錄片的製作與播出，具有重大的歷史意義。1980 年代臺灣新電影的 4 位導演改編黃春明的 4 篇短篇小說，集合成《兒子的大玩偶》(1984) 一片發行，因受到觀眾與評論界歡迎，遂開啟了鄉土小說改編電影的熱潮。黃春明在此時期共有 7 篇作品被改編成電影。

揆一 (Frederick Coyett, 1615–1687)：瑞典貴族揆一是荷蘭東印度公司在臺灣殖民地的末代臺灣長官，被稱為揆一王或夷酋揆一。1643 年，他被東印度公司派到東印度（印尼），1645 年升為高級商務與臺灣評議會議員。1647 至 1648 年及 1652 至 1653 年，他兩度被派到日本出島擔任商館館長，1648 至 1652 年則在臺灣擔任上席商務員兼長官副手。1954 年，他被任命為本島（普羅民遮城）地方官，1956 年擔任臺灣議長，1957 年接任臺灣長官。1661 至 1662 年間，鄭成功率軍攻打臺灣，包圍熱蘭遮城，揆一因為孤立無援被迫投降，與鄭成功簽署備忘錄後返回東印度公司所在地巴達維亞（今印尼雅加達）。由於他失守臺灣，讓東印度公司的財產落入鄭成功手中，遭指控造成公司權益與財產的損失，故被監禁於班達群島上的艾島，後來在 1674 年由威廉三世 (William III) 親王赦免，才得以返回荷蘭。

次年，他撰寫《被遺誤的臺灣》(Neglected Formosa) 一書，為自己辯護。

鈕承澤 (1966–)：臺灣導演與演員，9 歲開始演戲，2000 年開始擔任電視劇導演。2008 年他的電影處女作《情非得已之生存之道》獲金馬獎國際影評人費比西獎，是部含自傳成分的偽紀錄片。2011 年他編導的《艋舺》不但票房成績優異，也讓他獲得中國大陸的華語電影傳媒大獎的最佳新導演獎。2012 年的《愛》在中、港、臺也都有不錯的票房成績。2014 年執導《軍中樂園》。

十五劃

鄭成功 (1624–1662)：明末中國東南海上霸主鄭芝龍與日本女子田川氏所生的兒子，原名福松，7 歲時返回福建入祖譜，取名為森。明朝末年，鄭芝龍等人擁立隆武帝（唐王）在福州登基，鄭芝松以鄭芝龍之子的身分，獲賜姓朱，名成功，因此後代都稱他為國姓爺。1646 年鄭芝龍降清後，鄭成功以金門及廈門為基地，與清兵在福建、廣東與浙江沿海一帶周旋。1647 年永曆帝（桂王）登基，鄭成功屢屢攻佔漳州府與泉州府，雖又屢屢失守，但仍成功牽制清軍，因此在 1653 年被永曆帝封為延平（郡）王。1659 年，鄭成功率軍北上包圍南京城失敗，又被清軍趁機進攻金門與廈門，元氣大傷。鄭氏在親信何斌的建議下，於是決定進攻荷蘭人領有的臺灣作為基地。1661 年 4 月，鄭成功自金門料羅灣出發，月底經鹿耳門進入臺江內海，佔領普羅民遮城。他以普羅民遮城為承天府，建號東都，派兵圍熱蘭遮城，並分兵屯田，終於迫使荷蘭東印度公司的臺灣長官揆一因孤立無援而投降。1662 年，鄭成功與揆一簽署備忘錄後，揆一率部屬離開臺灣，結束荷蘭 38 年的殖民統治。鄭成功改熱蘭遮城為安平鎮，作為延平王的官府，正打算在臺灣大展鴻圖時，因感染瘧疾於同年 6 月去世。

蔡楚生 (1906–1968)：中國電影導演。1934 年，蔡楚生執導了劇情片《漁光曲》，是中國第 1 部獲國際電影獎的影片。1931 年，他加入聯華影業公司擔任編劇與導演，創作了《南國之春》(1932) 和《粉紅色的夢》(1932)，但因與現實脫節而被左翼電影工作者批判，於是他轉向執導了《都會的早晨》(1933) 與《漁光曲》，深獲好評也創下票房紀錄。1935 年到中日戰爭爆發前，他在聯華先後導演了《新女性》(1934)（阮玲玉主演）、《迷途的羔羊》(1936) 和《王老五》(1937) 等片。中日戰爭爆發後，蔡楚生逃到香港拍了《孤島天堂》(1939) 和《前程萬里》(1940)。抗戰勝利後他回到上海，與鄭君里共同編導了《一江春水向東流》(1947)，締造了國產影片的票房紀錄。中華人民共和國成立後，他擔任過文化部電影局藝術委員會主任和電影局副局長。

黎莉莉 (1915–2005)：本名錢蓁蓁，從小在黎錦暉主辦的中華歌舞團學習歌舞表演。由於表演出色，被黎錦暉認為乾女兒，改名黎莉莉。1931 年，黎莉莉隨黎錦暉轉入聯華影業公司，成為基本演員。

蔣渭水 (1891–1931)：日本統治時期臺灣重要的民間領袖，被稱為臺灣新文化運動之父。他原本是醫生，自臺北醫學校（今臺灣大學醫學院）畢業後，返回故鄉宜蘭行醫 1 年，然後在臺北市大稻埕開設大安醫院。他與當時正在從事臺灣議會設置請願運動的臺中富家子弟林獻堂認識後，遂積極籌組臺灣文化協會。1921 年，臺灣文化協會正式成立，成為對臺灣民眾進行文化啟蒙的主要組織。1922 年，他與蔡培火等人籌組新臺灣聯盟，但受制於治安警察法而

無法成立。1923 年，蔣渭水參與籌組臺灣議會期成同盟會，被臺灣統治當局逮捕，判刑 4 個月，史稱治警事件。1926 年，臺灣文化協會爆發左右路線之爭，蔣渭水退出文化協會，於次年成立臺灣民眾黨，為臺灣人成立的第 1 個政黨。蔣渭水也開始從事勞工運動，於 1928 年組織 29 個勞工團體成立臺灣工友總聯盟，為第 1 個全臺性的工會組織，向日本當局爭取勞工應享有的各種權利。臺灣民眾黨因為漸漸傾向勞工，也引起右派的不滿，許多人遂脫離民眾黨，自組臺灣地方自治同盟。臺灣民眾黨於 1931 年分裂後，被日本殖民政府強迫解散。蔣渭水也於同年 8 月因病逝世。

十九劃

關錦鵬 (1957–)：關錦鵬出身自香港無線電視臺助理導演，1979 年轉入電影圈擔任許鞍華的副導演，1985 年以當年香港最高票房的處女作《女人心》崛起於香港影壇。之後他的《地下情》(1986)、《胭脂扣》(1988) 與《人在紐約》(1989) 都受到好評，得獎無數。1991 年他執導的《阮玲玉》不但讓張曼玉獲得金馬獎與香港電影金像獎最佳女主角獎，更在柏林影展獲最佳女演員銀熊獎。他也執導過幾部紀錄長片，包括《斯琴高娃的二三事》(1993)、《一世人兩姊妹》(1993)、紀念香港九七回歸的《念你如昔》(1997)，及紀念電影發明 100 年的《男生女相》(1996)。

名詞解釋

數字與外文

129 救亡運動：1935 年，日本軍在華北進行一連串侵華活動，激化了中日兩國的敵對態勢。中國共產黨在此時提出停止內戰、一致抗日的主張，推動了全中國抗日救亡運動。北平學生在中國共產黨暗中組織下，成立北平學聯。1935 年 12 月 9 日，北平學聯舉行抗日遊行示威，喊出「停止內戰，一致對外」的口號，被國民黨軍警強力鎮壓，有 30 多人被捕，數百人受傷。隔日，北平各校學生宣布實行全市總罷課，全國各地也出現響應抗日救亡的集會遊行，此即 129 救亡運動。

A/B/A 古典剪輯模式：古典好萊塢敘事模式，在處理 2 個鏡頭時（例如 A 與 B 之間的對話），會在 A 鏡頭（例如 A 說話時的頭部特寫）與 B 鏡頭（例如 B 說話時的頭部特寫）之間對跳，先是 A，再跳接 B，再跳回 A。

二　劃

人民記憶 (popular memory)：一種左翼政治理念，把過往的歷史當成政治議題，認為官方歷史是透過以前的歷史去攫取未來的利益，而歷史學者則因為只看重文字歷史而成為統治者的左右手。此種官方歷史自認是文化中心，把其他歷史貶抑至邊緣位置，因此抑制了人民建構自己的歷史。人民記憶則旨在對抗歷史中心／邊緣論，不再把過往的歷史只當成參考物，而是當成鬥爭的主題。人民記憶要藉由過去來展望未來，因此在不斷變動的脈絡中會採取必

要的異議與黨派立場，而不單純只是想瞭解過去的實際經驗或內容而已。在第三世界的一些「進步的」電影導演，如阿根廷的畢利 (Fernando Birri) 與古巴的戈梅茲 (Octavio Gomez)，都把自己定位為人民自我表達的守護者，主張電影的未來全繫於大眾文化與人民記憶。

三　劃

女性主義 (feminism)：一種社會運動的主張，試圖爭取女性與男性平等的權利。雖然西方自啟蒙時期即有主張女性權利的呼聲出現，但一直要到 1920 年前後，英美兩國的女性才爭取到投票權。1950 年代，女性在工作權上遭受不平等待遇，導致女性被束縛在家中的議題開始被提出。之後，女性主義的目標跟隨整體西方社會運動的大趨勢，開始脫離傳統白人中產階級女性的思維，改為爭取所有的人不因性別、種族、信仰、社經地位、教育水平、體型、能力或性取向而受到不平等的對待。

三幕劇 (three-act play)：好萊塢依希臘哲學家亞里斯多德 (Aristotélēs) 的「開始－中間－結尾」劇場觀念所演化出來的戲劇結構，將電影的情節分成第一幕（說明）、第二幕（發展）、第三幕（解決）。

《大蟒蛇的飛行馬戲團》 (Monty Python's Flying Circus)：英國電視喜劇節目，1969 至 1974 年在英國廣播公司播出，是由喜劇團體「大蟒蛇」(Monty Python) 發想創作，每集內容會包括超現實橋段、情色與含沙射影的幽默或笑話、插科打諢的影像，以及觀察式的短劇。紀廉 (Terry Gilliam) 製作的動畫也

會單獨（或與實拍的影像一起）出現在節目中。這個節目通常是拿英國人（尤其是專業人士）怪異的生活開玩笑。大蟒蛇這個團體的成員都受過高等教育，包含劍橋大學與牛津大學的畢業生，因此許多笑話或幽默都帶有書卷味。一些主要成員後來也成為電影導演，如紀廉拍過《聖杯傳奇》(*Monty Python and the Holy Grail*, 1975)，瓊斯 (Terry Jones) 拍過《萬世魔星》(*Life of Brian*, 1979)，艾多 (Eric Idle) 執導過《癲頭四》(*The Rutles*, 1978)。

四　劃

公正原則 (fairness doctrine)：美國聯邦傳播委員會 (FCC) 於 1949 年提出的政策，要求擁有廣播執照的業者必須報導具爭議性的重大公共議題，且在報導時必須合乎 FCC 所認定的誠實、公正與平衡的原則，給予正反雙方表達意見的時間。FCC 已於 1987 年決議刪除該項原則，但一直到 2011 年 8 月才正式將含有該項原則的條文予以廢除。

公共廣播臺 (Public Broadcasting Service, PBS, 1969–)：美國非營利的廣播電視網，由 354 個地方公共電視臺組成。負責提供電視節目給美國各地的公共電視臺，包括《芝麻街》(*Sesame Street*)、《PBS 新聞時間》(*PBS News Hour*)、《戲劇名著》(*Masterpiece*) 與《前線》(*Frontline*) 等。

中央電影公司（中影） (1954–)：在 1954 年由國民黨接收原屬日人財產的 18 家戲院所成立的臺灣電影事業公司與農民銀行屬下之農業教育電影公司合併而成，產權移轉給國民黨，總部設在臺中。中影初期的影片配合黨國政策，以反共的、鼓勵民心士氣的劇情片為主，偶爾也製作紀錄片。1959 年，中

影在臺中的攝影棚被大火燒毀後，公司進行改組。1961 年中影搬遷到臺北外雙溪，逐漸成為擁有攝影棚、沖印廠與錄音室的大型電影製片廠，營業範圍包含製片、沖印、錄音、剪輯、發行與放映等項目，是一間垂直整合的大公司。中影自 1960 年代起，以製作隱含政治宣傳目的之商業劇情片為主，作品在 1980 年代臺灣新電影時期及後新電影時期曾獲坎城影展金棕櫚獎、柏林影展金熊獎與威尼斯影展金獅獎等海內外各大影展之無數獎項。2005 年底，國民黨退出中影的經營，改組為民營公司，由中國時報集團之榮麗公司接手後，開始處分資產，停止電影業務。2007 年改由富聯國際公司接續經營，2009 年更名為中影股份有限公司。

《中國之怒吼》：理論上是由中國電影製片廠（中製）製作，但其實是中製根據美國軍方於二戰期間製作之《為何而戰》(*Why We Fight*, 1942–1945) 軍教影片系列中的《中國戰役》(*The Battle of China*, 1944) 改製而成的（改寫中文旁白及修改部分影像）。

中國電影製片廠（中製） (1933–1995)：中國電影製片廠始於 1933 年軍事委員會南昌行營政治部成立的電影製作放映組。1936 年擴增為漢口（或武漢）電影製片廠，負責拍攝新聞片與軍事教育片。1937 年中日戰爭爆發後，該製片廠也製作了一些戰爭紀錄片。1938 年漢口製片廠擴編為中國電影製片廠，直接受軍事委員會政治部指揮，並遷至重慶。中製於 1939 至 1941 年間，製作了 12 部抗日劇情片與 1 部紀錄長片。1941 至 1943 年間，中製進行內部肅共，一切製片活動均告中止。1944 年之後，中製只製作了幾部劇情片。中日戰爭勝利後，中製於 1946 年初遷至南京，成為國防部情報局的下屬單位，製作了一些反共的劇情片、新聞片與動畫片。1949 年，中製奉國防部指示，將人員與設備撤退到

臺灣南部的岡山，隔年由國防部總政治作戰局接管，負責製作新聞片、紀錄片與軍事教育片。但由於總政治作戰局局長蔣經國也身兼農教公司的董事長，因此中製也參與農教公司製作的劇情片（其實是反共宣傳片）《惡夢初醒》(1950)。1951 年，中製由岡山遷移至位於臺北市郊的北投。1952 年中製製作了第 1 部彩色軍教片《青天白日滿地紅》，記錄了軍事訓練營中的生活情形。1954 年，中製廠在新建的攝影棚錄製了京劇片《洛神》。1956 年的一場火警燒毀了中製的片庫，所有歷史資料影片付之一炬。此後，中製就只拍攝新聞片與軍教片，直到 1966 年梅長齡擔任廠長後，開始大肆購買電影器材、培訓工作人員，不但增加製作新聞片與軍教片的數量，更開始製作劇情長片，包括邀請李翰祥執導《一寸山河一寸血》(1969) 與《緹縈》(1971)，以及邀請其他著名編導製作具政宣目的的劇情片。1972 年梅長齡擔任中央電影公司總經理後，中製持續製作紀錄片與具娛樂性的劇情片，如《海軍突擊隊》(1977)。從 1970 年代起，中製也開始製作電視連續劇，例如具強烈反共意識的《寒流》(1975)。中製廠在 1970 與 1980 年代持續投資製作許多高成本的戰爭片，如《古寧頭》(1980)、《血戰大二膽》(1982)，以及一些較低成本的軍教娛樂片，如《成功嶺上》(1979)。只是，隨著臺灣新電影的出現，以及傳統電影市場的式微，中製自 1980 年代中葉後，又再轉回只拍攝軍教片，或製作供國軍觀看的電視節目（莒光日教學節目），只偶爾參與合製反共或反臺獨的劇情片，如《苦戀》(1982)、《細雨春風》(1984) 與《日內瓦的黃昏》(1986) 等。1986 年臺灣法令更改，規定電影製作業必須公司化，因此中國電影製片廠更名為漢威電影公司。漢威在製作了幾部娛樂性的軍教片——包括《天龍地虎》(1989)、《想飛：傲空神鷹》(1993)、《肝膽豪情》(1994)——之後，於 1995 年被併入國防部總政戰部藝工總隊，中製（漢威）從此

走入歷史。

中壢事件 (1977)：臺灣地區於 1977 年 11 月舉辦 5 項地方公職選舉。當時反國民黨政府的人士在全臺各地以「黨外」名義串聯參選，選情激烈。桃園縣由於許信良違紀參選，被國民黨開除黨籍，吸引許多大學生幫他助選，於是在桃園掀起風潮。11 月 19 日投票當天，由於民眾懷疑設於中壢國小的投開票所有舞弊情事，遂包圍中壢警察分局，要求桃園地檢署檢察官處理。然而其處置方式引起群眾不滿，遂造成上萬民眾攻擊中壢分局與搗毀警車的事件。警察因此向民眾開槍，不幸造成 2 名中央大學學生死亡。憤怒的群眾當晚焚燒中壢警察分局及警車，是自 1947 年的二二八事件後，臺灣首次大規模的群眾暴動事件。中壢事件後，許信良以壓倒性票數當選桃園縣長，各地開票結果未再引起騷動，政府當局也未採取鎮壓行動，整起事件終告平息。

日本放送會社 (Nippon Hōsō Kyōkai, NHK)：日本民眾繳交電視機執照費所支持的公共電視臺，英文名稱為 Japan Broadcasting Corporation（日本廣播公司）。NHK 在日本共播出 2 個落地的電視頻道（NHK 一般頻道與 NHK 教育頻道）、2 個衛星電視頻道（NHK BS1 與 NHK BS Premium 特別頻道，兩者都是以高畫質 (HD) 播出）、3 個廣播網（NHK Radio 1、NHK Radio 2 及 NHK FM）。此外，NHK 也提供國際廣播節目，即 NHK 世界頻道 (NHK World)，包含 NHK 世界電視頻道 (NHK World TV)、NHK 世界特別頻道 (NHK World Premium) 及 NHK 短波廣播節目「日本 NHK 世界廣播」(NHK World Radio Japan)（部分節目也可在網路上收聽）。

日俄戰爭 (Russo-Japanese War, 1904–1905)：指 20 世紀初年日本與俄羅斯兩大帝國在中國東北所

發生的戰爭。 1898 年，俄國向清廷施壓租借旅順港，企圖佔領遼東半島。但日本早在 1894 至 1895 年的清日甲午戰爭中即取得遼東半島的控制權。而俄國則在 1896 年與清廷結盟，取得西伯利亞鐵路穿越滿州延伸至海參崴的同意權，並在 1904 年建好西伯利亞鐵路。日俄遂在滿洲地區產生利益衝突，形成戰爭的起因。日本後來戰勝，俄羅斯被迫放棄在遠東的擴張政策，同意撤出南滿洲，由日本取得遼東半島、旅順港及南滿鐵路的控制權，並割讓庫頁島的一半給日本，承認日本實質控制朝鮮，使日本成為第 1 個擊敗歐洲強國的亞洲強權。

《六十分鐘》：中國電視公司模仿美國哥倫比亞廣播公司極受歡迎的電視新聞雜誌型節目 60 Minutes 所製作出來的節目（連節目名稱都抄襲過來），為臺灣最早的每週播出 1 次的新聞雜誌型節目。

文本 (text)：電影符號學把影片視為文本，即電影是一種人工產物、一種被建構出來的東西，而非對真實的模擬。

水門事件 (Watergate scandal)：1970 年代發生在美國牽涉到尼克森 (Richard Nixon) 總統的政治醜聞事件。1972 年 6 月，民主黨全國委員會位於華盛頓特區水門辦公大樓內的總部辦公室，被尼克森手下派人闖入企圖竊取文件，但竊賊失風被捕。聯邦調查局人員發現水門案的竊賊與尼克森總統的競選連任委員會有關聯。1973 年，參議院的水門事件委員會調查發現，尼克森總統在白宮設有錄音系統，美國最高法院判決總統必須交出錄音帶給調查單位。由於錄音帶將可證實尼克森總統曾試圖掩飾他與水門案的關聯，必將導致他被國會彈劾並被起訴，因此尼克森在 1974 年 8 月被迫自動辭職下臺，國會因此停止彈劾程序，而繼任的福特 (Gerald Ford) 總統隨

後也無條件赦免尼克森，使他免於被起訴。

心理寫實主義 (psychorealism)：是藍瑞斯 (Chris Landreth) 用來說明其作品的自創詞，意指動畫人物是電腦創造出來的超現實影像，用以顯示人物的心理狀態，例如臉上皮膚裂開或破洞、手上神經外露等。

天安門事件：又稱六四事件、六四天安門事件，指 1989 年 6 月 3 日晚上至 6 月 4 日在北京發生的政府軍隊鎮壓學生運動的流血事件。這次事件源自 1989 年 4 月下旬在天安門廣場出現的一場抗議貧富差距、通貨膨脹與貪汙腐敗的示威活動，是由一群北京學生、知識分子及市民發起推動的，隨後在全中國各地引起學生響應。由於以蘇聯為首的國際共產勢力在 1989 年春天瓦解，東歐出現民主化運動，使得中國的知識分子受到鼓舞。同年 4 月，前總理胡耀邦去世，北京學生即藉由悼念活動開始集結在天安門廣場。後來恰逢各國媒體蜂擁至中國採訪 5 月 15 日蘇聯共產黨總書記戈巴契夫 (Mikhail Gorbachev) 與中國領導人鄧小平的會談，因此天安門廣場學生示威的畫面，立即透過國外媒體的衛星連線傳遍世界各地，也引起中國各大重要城市的學生、工人與市民的響應，參與罷課、罷工等活動。5 月 20 日，中國國務院總理李鵬簽署戒嚴令，激化了群眾的情緒，造成百萬人在天安門廣場遊行示威。中共在 6 月 3 日晚上派軍隊驅散群眾，在天安門廣場及其周邊與民眾爆發了流血衝突。軍隊向群眾開槍，甚至用坦克車輾斃示威民眾，終於在 6 月 4 日清晨控制廣場，群眾被迫撤離。事件之後，上海市委書記江澤民被選為總書記，開始對事件的領導者進行大規模搜捕和審判。

毛片 (footage)：在製作電影與錄像作品時，拍攝完成但尚未剪輯的底片或錄影帶即被稱為毛片。毛片

經過剪輯與後製（含特效與聲音處理）後，才能變成電影、電視或錄像作品。

五　劃

加拿大國家電影局 (National Film Board of Canada, NFB)：1938 年，加拿大政府邀請英國紀錄片運動的領導人格里爾生 (John Grierson) 幫忙體檢加國政府的電影製作單位，導致 1939 年國家電影法的立法，及成立加拿大國家電影局。在格里爾生擔任首任局長時期，國家電影局的任務是進行支持加國政府參與二戰的宣傳。格里爾生自英國招募了許多人才，包括協助他發展動畫部的麥克拉倫 (Norman McLaren)。二戰結束後，電影局逐步強化法語組的能力，1964 年終於成立獨立的法語製作部，1966 年更設置法語動畫製片廠。1950 年國家電影法修法後，電影局得以免除政府對行政或製作事務的干預。1967 年，加國政府成立加拿大電影發展公司後，電影局的任務被修正為製作節目以反映加拿大的雙語及多元文化，製作影視節目探討與社會大眾或特定族群相關的題材，及支持創新或實驗性的計畫。在此種政策下，國家電影局於 1967 年開始推動「迎接改變的挑戰」計畫，用電影及錄像機作為推動社會改革的工具。1970 年代至 1980 年代初期，電影局製作了一系列的「加拿大簡介」短片在電視上播出，因為能反映轉變中的加拿大文化與族群而頗受歡迎。電影局在 1996 年遭逢巨變，其營運預算被政府大砍 3 成，導致大量裁員，以及攝影棚、錄音間與沖印廠停止營運，其經營因此大受影響。電影局是由董事會領導，董事會主席擔任政府電影委員會主委兼電影局主席，轄下有董事會秘書處暨法務部。電影局每年約有 1,000 萬加幣的營運資金，除了由政府編列預算（2012 年為 670 萬加幣，到 2015 年減為 603 萬加幣）外，其他收入還有影片銷售或租賃、電影代工、權利金等。加拿大國家電影局在 2010 年代最大的改變是：⑴朝互動媒體（包括網路紀錄片與虛擬實境）發展，讓加拿大成為國際上使用數位互動方式說故事的先進國；⑵提升原住民作品的質與量，自 2017 年起的 3 年計畫投資了總預算的 15% 在製作原住民作品及培訓原住民創作者上；⑶推動院線紀錄片的研發計畫，重要成果包括波莉 (Sarah Polley) 的 《我們說的故事》(Stories We Tell, 2012) 與張僑勇的《水果獵人》(The Fruit Hunters, 2012) 等。

加拿大廣播公司 (Canadian Broadcasting Corporation, CBC)：加拿大國營的公共廣播電視機構，也是加拿大歷史最悠久的廣播網，從 1936 年 11 月即已成立。CBC 現在的聲音廣播頻道包括 CBC 廣播頻道 1、CBC 廣播頻道 2、第一套節目頻道（法語節目）、音樂空間頻道（法語節目）及國際頻道；電視頻道則有 CBC（英語）電視頻道、CBC 法語電視頻道、CBC（英語）新聞網、CBC 法語新聞網、探索頻道、藝術頻道與紀錄片頻道。CBC 也為北極地區播送 CBC 北方頻道與魁北克北方廣播頻道。此外，CBC 也擁有部分加拿大衛星廣播公司的股權，取得衛星頻道播送 CBC 廣播頻道 3 與額外頻道的節目。

《世界殘酷奇譚大全》(Mondo Cane)：3 位義大利的導演 (Paolo Cavara、Franco Prosperi 與 Gualtiero Jacopetti) 蒐集世界各地(包含文明世界與野蠻世界)各種被認為是「殘忍」的生命禮俗，以及宗教與性方面禁忌之紀實動態影像，故意忽視其文化脈絡與人類學上的意義，而以羶色腥渲染的宣傳手法吸引世界各地觀眾的目光，並創造出 「震驚紀錄片」(shockumentary) 的新詞來宣傳。這部片在全球大賣後，同一批人又陸續製作了《世界的女人》(Women

of the World, 1963)、《世界殘酷奇譚大全 2》(Mondo Cane 2, 1964) 與 《湯姆叔叔再見》(Goodbye Uncle Tom, 1971) 等片。

卡內基博物館阿拉斯加暨西伯利亞探勘隊 (Carnegie Museum Expedition to Alaska and Siberia)：1909 年由克蘭施密特隊長 (Capt. Frank E. Kleinschmidt) 領軍，赴阿拉斯加的北極圈及西伯利亞地區進行探勘。克蘭施密特隊長親自擔任電影攝影師，記錄了愛斯基摩人在貧瘠岩地上蓋房子居住及其以物易物的生活方式，還有北極熊、海象、馴鹿等的生態與捕獵動物之過程。

布萊希特式疏離性的重演 (Brechtian distantiation)：當紀錄片中所重演的事件屬於布萊希特 (Bertolt Brecht) 所說的 「社會姿態」 (gestus or social gest) 時，重演出來的影音與其所重演的特定歷史時刻之間即會產生疏離，讓 「夢幻效果」 (fantasmatic effect) 產生作用，使觀眾主觀感受到夢境、症候、演出或重複行為。尼寇斯 (Bill Nichols) 舉《遠離波蘭》(Far From Poland, 1984) 及荷索 (Werner Herzog) 的《小小迪特想要飛》(Little Dieter Needs to Fly, 1997) 為例，說明片中的行動雖然具有典型化的功用或寫實的層面，但其實更像是布萊希特的社會姿態。創作者選擇使用姿態性動作 (motions of gesturing) 去呈現過去的歷史，而非寫實地再現歷史，反而讓重演的影音與特定歷史時刻有更強的聯結。

布爾雪維克派系 (The Bolsheviks)：是信仰馬克思主義的俄羅斯社會民主工人黨 (RSDLP) 中的一群人，在 1903 年 RSDLP 舉行第二次黨代表大會後，與孟雪維克 (The Mensheviks) 派系分道揚鑣，自行組成的一個派系。布爾雪維克的意思是「多數」，因該派系在 RSDLP 中掌握多數票而得名。1917 年 11 月，

布爾雪維克派系推翻臨時政府取得政權後，改名為俄國共產黨。

他者 (the other)：來自後殖民理論的一個概念，意指殖民者將被殖民者視為不具個人特質的刻板型 (stereotype)。女性主義則視他者為與本體不同的物件 (object of difference)。他者有被否定 (negated)、不能提 (unspeakable)、被物化 (objectified)、失權 (disempowered) 與錯誤辨識 (mis-recognized) 等特質。另一種他者的理論，則把所有在外面的 (outside)、奇怪的或與其他人不同的，都視為他者。

古典紀錄片 (classical documentary)：指 1930 至 1950 年代使用英國紀錄片運動的製作模式所創作出的紀錄片。當時因為受限於攝影與錄音器材太過笨重不便，以及底片感光度太低需要大量燈光，因此必須先有劇本，在現場或在攝影棚經過排演後才進行拍攝。這些紀錄片的被攝者雖然不是演員，但其行為動作並非自然發生在攝影機前面的、未經控制的，因此沃恩 (Dai Vaughan) 認為它們具有重複性與公共性的本質。

目的論 (Teleology)：哲學領域內探討自然界事物的設計或產生的目的、來源與最終目的的一門學問。目的論認為，自然界或人類的某一種存在的活動 （事物、過程或行動） 會指向一個目標，藉此達成某個內在或外在的主體意志需求 （一種順其本質結構的理想狀態）。目的性的探討，有助於更深刻瞭解事物，找出事物的形態及其所以然，以彌補因果分析的不足，進而把握住事物的根本意義。

世界紀錄片大會 (The World Union of Documentary)：成立於 1947 年 6 月，主要參與者有荷蘭的伊文思 (Joris Ivens)、比利時的史托克 (Henri

Storck) 等人，伊文思並獲選為第 1 屆會議副主席（英國紀錄片創作者萊特 (Basil Wright) 被選為主席）。第 1 屆（也是僅有的 1 屆）會議是於 1948 年在捷克斯洛伐克的瑪麗亞溫泉市舉辦的，共有 14 國代表與會，討論了當時紀錄片藝術的現狀，對一些議題進行辯論，並對紀錄片做出定義。當年之所以會有一個世界性的組織對紀錄片做出宣言，是因為這是二戰結束後歐美國家典型的做法。但也有人認為，這種行動反映了當時的紀錄片創作者已理解到紀錄片在世界上所具有的地位，並希望他們能在國際事務上扮演正面的角色。世界紀錄片大會的成員國包含東歐與西歐的幾個國家（美國與蘇聯為觀察會員國），2 年後因冷戰的緣故無疾而終。到了 1960 年代，世界紀錄片大會化身為國際紀錄片創作者協會繼續營運，並持續了約 10 年。

示範 (demonstration)：布萊希特 (Bertolt Brecht)「陌生化」戲劇理論中所提出的一種舞臺演出策略，意指演出時所強調的是「示範」被重演出來的人物與情境具有的「已成過去的」與「經過人為處理過的」這樣的特質。

<div style="text-align:center">六　劃</div>

全景映像工作室（全景傳播基金會）(1988–2006)：吳乙峰與李中旺、許富進、陳雅芳等人於 1988 年共同組成的紀錄片製作公司。為了製作合乎他們心目中理想的電視紀錄片節目，他們將公司分成兩組人馬，1 組人去接案子出機拍攝宣導片與工商簡介片，負責賺錢維持公司營運；另 1 組人則全心投入製作公司企劃的紀錄片。全景於此時期完成的電視紀錄片影集包括《人間燈火》(1988–1990)（其中《月亮的小孩》(1991) 因長度過長而獨立成 1 部片）、《生活映像》(1991–1992) 及「老人系列」(1994)。1991 年，全景舉辦了蕃薯計畫，免費訓練紀錄片製作人才及推廣紀錄片。同年，吳乙峰獲邀赴日本參加山形紀錄片影展，認識了日本紀錄片大師小川紳介 (Ogawa Shinsuke)，在紀錄片製作理念上獲得啟發。1995 年，全景工作室開始經營社區電臺，並獲文建會委託辦理紀錄片人才培訓營，繼續推廣紀錄片創作觀念，及培養臺灣各地的紀錄片創作人才。1996 年，全景決定轉型為非營利組織，改組為全景傳播基金會，以推廣紀錄片作為主要工作，並繼續投入社區工作，辦理社區大學。全景基金會此時也接受政府單位補助或委託拍攝紀錄片，如電視影集《拜訪社區》(1997)，以及負責社區紀錄片人才培訓工作。1999 年，臺灣發生 921 大地震後，全景基金會全體同仁全力投入製作地震紀錄片，在長期蹲點拍攝及長期剪輯後，共完成《生命》(2003)、《梅子的滋味》(2004)、《部落之音》(2004)、《天下第一家》(2004)、《在中寮相遇》(2005)、《三叉坑》(2005) 與《寶島曼波》(2006) 等片。2006 年，全景基金會停止運作，將紀錄片版權移轉給公共電視文化基金會，而所有毛片則轉贈給中央研究院近代史研究所。全景映像工作室（基金會）正式畫下句點。

同步錄音 (synchronized sound)：是指在拍攝電影時同時錄下現場聲音。在有聲電影出現時，聲音是被另外錄在唱片或光學聲帶上，再設法於後期製作時讓聲音與影像同步。以晶體控制電動馬達速度的盤式錄音機與攝影機於 1950 年代出現後，相同速度的影像與聲音被分別錄在膠卷與磁帶上，稱為雙系統錄音，全球電影產業製作同步錄音的技術就此統一且簡易化。以光學聲帶同步錄音之 16 毫米電影攝影機及錄像技術出現後，影像與聲音都可錄在同一卷膠卷或磁帶上，稱為單系統錄音，這讓同步錄音進入新的階段。現今的數位攝影機也可同步錄下數位

聲音，但儘管如此，大多數的專業電影在攝製時，為了能更精準地控制聲音，仍將聲音同時錄在另一臺錄音機上，以方便處理聲音。

同情 (sympathy)：觀眾以外來旁觀者的態度對劇中人物產生關心與理解。

光學印片機 (optical printer)：用來複製電影影像或製作光學特效的機器，通常包含 1 部（或 1 部以上的）電影放映機與 1 部電影攝影機。電影放映機上的影片的每一格影像，可以藉由透鏡聚焦到電影攝影機的底片上，經過重新攝影的程序去拷貝或改變這一格影像。一般的電影光學特效，如溶接、淡入、淡出、慢動作、快動作與遮罩等，傳統上皆可用光學印片機完成。

共感 (empathy)：另譯為「同理心」，指觀眾能進入劇中人物的角度去感受（設身處地），而非僅只從外來旁觀者的角度去關心劇中人物。

百代兄弟公司 (Pathé Frères)：1896 年創立，在 1900 年代初葉已是全球最大的電影設備生產與影片製作公司，並生產唱片。1909 年左右，百代兄弟公司發明了新聞片的形式，排在電影院的劇情長片開演前放映。1904 年，該公司在紐約成立子公司，採用同時製作多部影片的生產模式，1 星期可出產 5 至 7 部影片（其他美國公司 1 個月僅能出產 1 或 2 部影片），很快就主宰了全球電影市場。1905 至 1908 年間，全美放映的電影中有 1/3 是百代的片子。1914 年，百代公司停止在美國拍電影，將公司名稱改為百代交換公司。一戰結束後百代公司搬回法國，並將公司分割為幾家小公司。1923 年百代公司的美國子公司被賣給美林證券，改名為美國百代。

西班牙內戰 (Spanish Civil War, 1936–1939)：指忠於西班牙共和國的「共和軍」與佛朗哥 (Francisco Franco) 領導的叛軍「國民軍」之間的戰爭，結果國民軍獲勝，佛朗哥統治西班牙 36 年。1931 年西班牙國王退位，民選的第二共和國誕生，由左翼政府執政。1936 年，左翼的阿札尼亞 (Manuel Azaña) 當選第二任民選總統，但因佛朗哥和一些軍官發動政變而爆發內戰。國民軍獲得法西斯長槍黨等右翼團體及德國、義大利等反共法西斯政權的支持，共和軍則獲得人民陣線左翼聯盟及蘇聯領導的共產國際統一戰線的支持。內戰結束後，波旁王朝復辟，佛朗哥以攝政王身分進行獨裁統治，至逝世為止。

次文本 (subtext)：又稱為潛臺詞或潛文本，是指電影之類作品的作者（或作品中的人物）未直接講出來而隱藏在臺詞後面的意思（可能是衝突、憤怒、好勝、驕傲、炫耀，或其他想法、情緒），隨著作品往後發展而成為可被旁觀的閱聽大眾理解的東西。次文本也可用來指作品中人物的思想與動機（他們真正在想什麼、相信什麼），或指那些可透過隱喻來暗示的爭議性題材。許多作者也會在作品中，用次文本來進行社會或政治評論。

交叉剪輯 (cross cutting)：在劇情片中，通常使用在聯結同一時間、相異地點發生的事件。例如，在(1)正疾馳要去救美人的英雄與(2)正遭遇劫難的美人，2 個地點之間交叉剪輯，即可達成英雄正要去救遇難美人的概念。

米高梅公司 (Metro-Goldwyn-Mayer, MGM)：創立於 1924 年，是由電影院界大亨駱氏 (Marcus Loew) 將大都會電影、高德溫電影公司及梅耶電影 3 家公司合併而成。米高梅公司旗下擁有許多默片時期的大明星，並僱用不少大導演為其拍片。米高梅是美國

最早實驗雙色特藝彩色 (two-color Technicolor) 的製作公司，但卻是最晚採用有聲電影系統的公司。1927 年米高梅開始發行冠其公司名的新聞片，但其實是源自賀斯特報系所製作的新聞片。

再現 (representation)：意指使用符號去代表或取代某件事物。學者米契爾 (W.J.T. Mitchell) 於 1990 年曾指出，再現牽涉到一種三角關係，也就是某件事物或某個人與另一件事物或另一個人對某個人的關係。在此種思維下，電影理論乃將電影視為文本 (text)、話語 (utterance) 或說話的行動 (speech act)，本身是一種事件（參與生產某種主體的事件），而非對某個事件的描述。

危機結構 (crisis structure)：電影學者曼伯 (Stephen Mamber) 指出，祝魯 (Robert Drew) 拍攝直接電影的理念是：事件高潮發生時，攝影機能在正確的時間與地點拍到它。祝魯視危機時刻 (crisis moment) 為拍攝目標，同時也是故事結尾，因此事件的拍攝順序與影片最後完成時的結構順序是相同的，所以採取此種危機結構具有實用的價值。紀錄片創作者因此是以見證者的方式去「重新創造」出真實，而非如許多傳統紀錄片那般，靠剪輯時改變拍攝到的事件的真實順序（或刻意偽造出自己所經驗到的事件）去創造真實。要能掌握危機時刻，祝魯就得專挑短時間內一定會有結果發生的題材（例如球賽、賽車等競賽）。而他更希望能拍到危機時刻中的人性，因此危機結構也可視為一種研究人類的方式。透過此種方式，不但可以達成報導事件的目的，同時也能講述關於人性的精彩故事。

仿諷與反諷式的重演 (parody and irony)：尼寇斯 (Bill Nichols) 指出，有一些重演是採用仿諷的調性去質疑重演本身的慣用手法，或者是用諧趣的方式去處理過去發生的事件。《正義難伸》 (*The Thin Blue Line*, 1988) 中，導演使用的諷刺手法主要是針對受訪者證詞的主觀性。此外，尼寇斯也提到《蔗蟾蜍》(*Cane Toads: An Unnatural History*, 1988) 用各式幽默手法重演事件，去反諷人類在生態紀錄片中慣常使用的再現其他物種的手法。《我有性癮》 (*I Am a Sex Addict*, 2005) 也是一個使用反諷式重演的例子。《超級巨星》 (*Superstar: The Karen Carpenter Story*, 1988) 使用洋娃娃來重演家庭關係失常、厭食症、藥癮、死亡等卡本特樂團（The Carpenters，也稱木匠兄妹合唱團）成員之重要生命事件，除了因為洋娃娃可讓影像與真實事件之間不具有直接指事性的關係外，洋娃娃更可讓此種再現方式多了幾分反諷味，比起真人直接重演，觀眾也能更豐富地去思索所發生的事。《永恆的畫面》(*The Eternal Frame*, 1975) 則鉅細靡遺地記錄創作者重演甘迺迪 (John F. Kennedy) 總統在達拉斯遇刺事件的製作過程。此片刻意間隔過去與現在、事件前與事件後，因此不是試圖用重演去呈現到底事件是怎麼發生的，而是去質疑重演這件事。

七　劃

佛蘭德畫派 (Flemish painting)：指在 16 世紀哥德式時期末期與文藝復興時期初期，荷蘭南部佛蘭德地區出現的畫派，其中有部分畫家，如哈爾斯 (Fran Hals)，是從荷蘭北部為了逃避「八十年戰爭」而移入的。17 世紀初葉在盧本斯 (Peter Paul Rubens) 的領導下，佛蘭德畫派益發興旺。約旦斯 (Jacob Jordaens) 於 1678 年及小田尼爾 (David Teniers the Younger) 於 1690 年去世後，佛蘭德畫派即因不再有重量級的畫家而逐漸式微。一般認為 1550 至 1830 年在佛蘭德地區的畫家，均可歸類為佛蘭德畫派，

屬於巴洛克式的風格，特色是強調動作、色彩與感官快感。

牡丹社事件 (1871–1874)：又稱臺灣事件，是日本帝國以船難為藉口出兵攻打臺灣的事件。1871 年 11 月，一艘琉球王國的船隻因遭遇颱風漂至臺灣東南部，有 66 人在八瑤灣登陸，被當地原住民族視為入侵者而殺害其中 54 人，其餘 12 人在保力庄民的保護下，轉送臺南府城，而於次年經福州返回琉球。1872 年 3 月，日本一艘船也漂流至卑南族馬武窟，有 4 人被原住民殺害。1873 年，日本向清廷溝通解決船難遇害問題，被清廷以臺灣番地為「化外之地」而予以拒絕，遂給日本進攻臺灣的藉口。1874 年 4 月，日本的蕃地事務都督西鄉從道 (Saigō Tsugumichi) 出兵攻打臺灣，5 月登陸恆春半島的射寮後，與排灣族進行一系列戰鬥。高士佛社與牡丹社於 7 月投降日軍後，西鄉從道在半島紮營準備久居，讓原先只打算以船難糾紛來解決的清廷警覺日本有佔領臺灣之企圖，急忙任命沈葆楨為欽差大臣趕赴臺灣督辦防務。清日雙方在南臺灣劍拔弩張的態勢，在英國駐華公使威妥瑪 (Thomas Francis Wade) 的斡旋下，雙方終於在北京簽訂日清兩國互換條款，由清廷承認日本出兵為保民義舉，賠償被害船民 10 萬兩撫恤金及日軍戰費賠償金 40 萬兩，並且保證取締生番殺害外國船民的事件，日軍因此於 1874 年 12 月撤軍。牡丹社事件讓清廷開始積極經略臺灣，而琉球則從清日共同的藩屬，變成由日本管轄。

形式主義 (formalism)：藝術上的形式主義是研究藝術的一種方式，主要是分析與比較藝術作品的形式 (form) 與風格 (style)，關注的焦點是視覺性以及製作的層面，而非內容的層面。

八　劃

社會問題片 (social problem films)：指 1930 與 1940 年代好萊塢的一種劇情片類型，始於柴納克 (Darryl F. Zanuck) 主政下的華納兄弟公司。這類影片會直接從頭條社會新聞取材，將之整合進角色間的衝突中。這些影片通常是低預算的 B 級製作，使用一種粗糙的寫實風格，將影片背景設在工人階級的生活環境中，政治立場則偏向羅斯福 (Franklin D. Roosevelt) 政府的新政。《亡命者》(*I Am a Fugitive from a Chain Gang*, 1932) 在票房與影評上的成功，讓華納兄弟公司及其他好萊塢製片廠對此類型趨之若鶩。

阿利安族 (Aryan race)：在 19 世紀末至 20 世紀時被用來指稱印歐血統的歐亞混血民族。此一稱謂是想突出其在高加索民族中是一個獨具語言特色的（次）民族。納粹掌權時期，阿利安種族主義特別盛行，主張阿利安族是統治民族，優於其他種族或民族，是一種以意識形態掛帥的種族優越感與種族歧視。

阿德曼動畫 (Aardman Animation)：著名的英國偶動畫製作公司，由洛德 (Peter Lord) 與史普羅克斯頓 (David Sproxton) 2 位同班好友於 1972 年創立。他們製作的動畫偏向以成人觀眾為對象，主要作品《對話》(*Conversation Pieces*, 1982) 是將真實生活的對話配上偶動畫，《早鳥》(*Early Bird*, 1982) 則將真實的廣播電臺播音室的場景轉化為偶動畫。1985 年，帕克 (Nick Park) 加入阿德曼動畫，與洛德及史普羅克斯頓形成 3 人組，在 1986 年製作了獲獎無數的音樂錄像動畫《大榔頭》(*Sledgehammer*)。1989 年的動畫影集《對嘴》(*Lip Synch*) 則進一步拓展使用真實人物與聲音創作偶動畫的技法。其他重要作品包括《戰爭故事》(*War Story*, 1989) 與《全副裝備》

(*Going Equipped*, 1987) 等，其中由帕克創作的《動物慰藉》(*Creature Comforts*, 1990) 更獲得奧斯卡最佳動畫短片獎。帕克總共為阿德曼動畫贏得 3 座奧斯卡金像獎，包括舉世聞名的《酷狗寶貝》(*Wallace and Gromit*) 影集中的單元。洛德與帕克合導的《落跑雞》(*Chicken Run*, 2000) 是阿德曼動畫的首部長片，全球票房高達 2.2 億美金。該公司至今持續以偶動畫製作受歡迎的動畫長片、電視動畫影集及廣告片，並將觸角延伸到 3D 電腦動畫。

金馬國際影展 (1980–)：原名為金馬獎國際電影展，創辦於 1980 年，是配合每年金馬獎的年度活動，由新聞局交給中華民國電影事業發展基金會電影圖書館（即國家電影資料館之前身）承辦，主要目的是引進歐美藝術電影，以提升國人看電影的水平。從 1982 年起，電影圖書館邀請影評人（如黃建業、陳國富、黃玉珊、李幼新、齊隆壬、李道明與張昌彥）擔任影展之策展人，所放映之影片均為平時難得一見的作品，因此造成轟動，成為 1980 與 1990 年代臺北市文藝青年的年度盛事。透過此影展，許多優秀的紀錄片也被介紹給臺灣觀眾，如《荷索的電影夢》(*Burden of Dreams*, 1982)、《機械生活》(*Koyaanisqatsi*, 1982)、《遠離波蘭》(*Far From Poland*, 1984)、《薛曼將軍的長征》(*Sherman's March*, 1986)（又譯《愛的進行式》）、《怒祭戰友魂》（ゆきゆきて、神軍，1987）（又譯《前進神軍》）與《正義難伸》(*The Thin Blue Line*, 1988) 等，擴展了臺灣紀錄片創作者的眼界。1990 年，金馬獎由新聞局移交給中華民國電影事業發展基金會旗下之臺北金馬國際影展執行委員會主辦後，金馬影展正式更名為臺北金馬國際影展，每年編列固定預算聘請正式固定之策展人策劃節目，直至今日。

法國新浪潮 (Nouvelle Vague / French New Wave)：誕生於 1950 年代末，是歐洲繼義大利新寫實主義後出現的主要電影運動。法國新浪潮的出現，是由於一群年輕影評人（主要是《電影筆記》(*Cahiers du Cinéma*) 雜誌的影評人，如高達 (Jean-Luc Godard)、楚浮 (François Truffaut) 與夏布洛 (Claude Chabrol) 等人）對當時的傳統法國電影（在攝影棚內拍攝改編自小說的電影）的不滿。他們主張電影不僅是娛樂，同時也可以是創作者的作品（他們以作者電影 (auteur cinema) 一詞來表達），能呈現導演的人生觀。他們想要拍出跟一般人的生活不脫節、能探討社會及政治問題的電影。因此，在他們主導下的法國新浪潮電影，顯得生猛而新鮮，對電影風格、主題、敘事方式與觀眾帶來前所未見的影響。其特點是在街頭實景拍攝、非線性敘事、複雜的鏡頭組合與剪輯方式、紀錄片式的拍攝方式（例如手持攝影機、冗長的鏡頭、快速跳鏡）、即興自然的表演方式、使用大量旁白，以及開放式（曖昧或懸而未決）的結局。著名作品包括楚浮的《四百擊》(*The 400 Blows*, 1959) 與《夏日之戀》(*Jules and Jim*, 1962)、高達的《斷了氣》(*Breathless*, 1960) 與夏布洛的《帥哥塞吉》(*Le beau Serge*, 1958) 等。

拉岡心理分析學派 (Lacanian school of psycho-analysis)：在法國及一些拉丁美洲國家極為流行，是結合了精神分析、結構語言學及黑格爾 (Georg Wilhelm Friedrich Hegel) 的哲學後的產物，而與英美著重自我心理學的傳統心理分析不同。拉岡 (Jacques Lacan) 將佛洛伊德 (Sigmund Freud) 的理論用後結構主義的方式重新詮釋。他經常提到「回到佛洛伊德」，自認其理論是從佛洛伊德的理論延伸出來的，而與佛洛伊德的女兒 (Anna Freud) 的自我心理學、客體關係理論及自我理論做出區隔。其理論核心是鏡像階段、真實 (the "Real")、想像 (the "Imaginary") 與象徵 (the "Symbolic")，並主張「無意

識是像語言般被結構化」。由於受到英美傳統心理分析界的排斥，拉岡的心理分析理論在英語系國家較少被使用在心理分析或精神治療上，反而較常被應用在文學及藝術理論的文本分析中。

典型化的重演 (typification)：指紀錄片中所重演的並非過去曾發生的特定事件，而是典型化的過去出現過的（生活）模式、儀式或日常事務。例如，《北方的南努克》(*Nanook of the North*, 1922) 中被戲劇重演出來的即是伊努意特族 (Inuit) （即愛斯基摩人，Eskimo）在與白種人接觸以前的生活模式。英國紀錄片運動領導人格里爾生 (John Grierson) 也使用同樣的重演概念去製作《夜間郵遞》(*Night Mail*, 1936) 這類紀錄片。

注意義務 (duty of care)：為了保護他者的利益不受傷害，法律規定了某些行為標準，要求個人在某些情況下必須遵循，假使個人未能達成此等標準而造成他者的傷害時，他者即可提告。

波爾戰爭 (The Boer Wars)：指 1880 至 1881 年及 1899 至 1901 年間，發生在南非的 2 場介於英國殖民統治當局與非洲荷蘭移民後代（稱為波爾人 (Boers)）之間的戰爭。第 1 次波爾戰爭結束後，波爾人被賦予在特蘭斯瓦的自治權。但波爾人厭惡英國人的殖民統治，而且擔心無法獲得獨立，於是在獲得德國暗助武器後，於 1899 與 1900 年間出擊並打贏了幾場戰役。但殖民政府獲得英國派兵增援後，擊敗了波爾人，並將他們關在集中營。波爾人在集中營受到非人道的待遇，在英國國內引起反對黨的非議。1902 年，雙方簽訂和約，波爾人的自治政府廢止，但英國政府同意最終會給波爾人自治權（於 1907 年實現）。

九　劃

紀錄肥皂劇 (docu-soap)：此名詞結合了紀錄片與肥皂劇這 2 個詞，指電視紀錄片影集中，被拍攝的人物像戲劇或娛樂節目那樣被觀看。通常這種紀錄片會跟拍從事某種專業的一群人的工作與生活，以類似真人實境秀的形式播出。過去的紀錄片，即便是去觀察一般人的生活情形，大多仍是為了進行社會批判或進行社會實驗。紀錄肥皂劇的例子，像是 1992 年由音樂電視臺 (MTV) 首播的《真實世界》(*The Real World*)，把一群人關在一間房子裡，觀察他們的行為。這原本是具有社會實驗意義的節目，但隨著 MTV 開始虛構出一些情境，而逐漸失去紀錄的本質，變成純粹的真人實境秀。

美國新聞總署 (U.S. Information Agency, 1953–1999)：負責推動支持美國外交政策的民間外交工作，包括資訊、教育或文化等方面的交流，運用廣播、電視、電影、圖書、報紙、展覽與人際關係等媒介，隱藏其宣傳目的以傳達美國政府的觀點，在冷戰時期特別重要。為此，新聞總署初期成立了廣播、圖書與展覽、出版、電影等 4 個部門。廣播部門負責美國之音的營運；圖書與展覽部門負責國際文化與教育交流事務；出版部門負責出版雜誌、報紙與期刊；電影部門則製作紀錄片。新聞總署在 1983 年成立世界網絡電影電視處，製作紀錄片及電視節目。1990 年，世界網絡被劃歸新成立的廣播局管轄，1994 年再移轉給新的國際廣播局轄下的廣播管理局管理。1999 年，美國新聞總署被國會廢除，其資訊與交流工作被國務院接收，廣播電視與電影事務則繼續由獨立的廣播管理局負責。

美國影藝學院 (Academy of Motion Pictures Arts

and Sciences, AMPAS, 1927–)：是以推動電影藝術與科學發展為目標而創辦的非營利專業機構，由美國電影產業各領域的代表組成董事會負責營運，會員人數約有 6,000。最主要的活動就是舉辦年度學院頒獎典禮（俗稱奧斯卡金像獎頒獎典禮）。此外，每年也頒發學生電影獎與電影編劇獎金，並經營 1 座圖書館與 1 座電影研究中心。

美國廣播公司 (American Broadcasting Company, ABC, 1943–)：創立於 1943 年的美國廣播公司，是從原屬國家廣播公司的藍色聯播網獨立出來的。其經營權經過幾度易手後，自 1996 年起被華特迪士尼公司併購，成為迪士尼－美國廣播公司電視集團的子公司。ABC 從 1948 年開始廣播其電視節目，但要到 1950 年代中葉後，才成為能與哥倫比亞廣播公司及國家廣播公司並駕齊驅的美國 3 大電視網（目前則再加入福斯廣播公司成為 4 大電視網）。ABC 製作紀錄片，是從 1960 年的《特寫！》(Close-Up!) 節目開始的。這個節目起因於祝魯合夥公司製作的《總統候選人初選》(Primary, 1960) 與《上桿位》 (On the Pole, 1960) 等紀錄片讓 ABC 大感興趣，因而邀請祝魯合夥公司以直接電影的模式為《特寫！》節目製作 5 部紀錄片，即記錄拉丁美洲反美主義的《拒絕美國佬》(Yanki No!, 1960)、紐奧良市種族分離教育制度的 《孩子們在看》 (The Children Were Watching, 1960)、《實驗飛機飛行員》 (X-Pilot, 1960)、《肯亞》 (Kenya, 1961) 與甘迺迪 (John F. Kennedy) 總統在白宮 1 天的生活之《新邊疆的冒險》(Adventures on the New Frontier, 1961)。祝魯合夥公司此後未再為該節目製作任何紀錄片，但《特寫！》的製作人舍肯達理 (John Secondari) 則學到了直接電影的技巧，繼續用自己的人手製作了 《穿我的鞋走路》(Walk in My Shoes, 1961)、《與學生同志見面》(Meet Comrade Student, 1962) 等與時事相關的直接

電影紀錄片。1963 年之後，ABC 新聞部製作的《特寫》（節目名稱取消了驚嘆號）變成不定期播出的紀錄片節目，內容大多與時事或美國社會問題有關。ABC 每年也會針對重要議題製作紀錄片特別節目，例如 1999 年即製播了《本世紀：美國的時代》(The Century: America's Time)。此外，ABC 也製作了深入調查型的新聞雜誌節目 《ABC 新聞 20/20》(ABC News 20/20, 1978–)。

美國獨立電影運動 （新美國電影） (American Independent Film Movement / New American Cinema)：指 1960 年代中葉，一群以紐約為基地的獨立電影創作者，由於處於新興的次文化（黑人爭取民權、嬉皮的生活哲學、左翼基進政治）中，加上看到文學與藝術出現新的表現形式（如「垮掉」(beat) 的詩文與文學、普普藝術與抽象表現主義），以及外國電影（包括法國新浪潮、義大利新寫實主義，及費里尼 （Federico Fellini） 與柏格曼 (Ernst Ingmar Bergman) 等藝術導演的作品）在形式與內容表達上的新鮮與開放，於是在劇情電影創作上產出有別於好萊塢與傳統電影的作品，形成美國獨立劇情電影的一次較大規模的運動，對後來 1970 年代的新好萊塢劇情電影產生重大影響。當時雖也有少數來自好萊塢大小片廠的作品 （如哥倫比亞公司的《頭》(Head, 1968) 與美國國際影業的《野天使》(Wild Angels, 1966)），但絕大多數此時期的美國獨立劇情片都是黑白片，使用真實電影手持攝影機的方式、啟用非職業演員、在實景拍攝，而其電影語言則五花八門。當時具代表性的創作者與作品包括：羅戈辛 (Lionel Rogosin) 關於南非種族隔離政策的偽紀錄片 《回來，非洲》(Come Back, Africa, 1959)；以嬉皮吸毒違法及反中產階級為主旨的《頭》（萊佛森（Bob Rafelson）導演）；探討社會問題的社會寫實片 《只是個人》(Nothing But a Man, 1964，羅莫

（Michael Roemer）導演）與派瑞 (Frank Perry) 執導的《大衛與麗莎》(*David and Lisa*, 1962)；關於反叛性次文化的《影子》(*Shadows*, 1958，卡薩維茲 (John Cassavetes) 導演)；反映嬉皮吸毒次文化的《幻斃了》(*Psych-Out*, 1968，拉許 (Richard Rush) 導演)；代表性解放的色情片《深喉嚨》(*Deep Throat*, 1972)；麥克布萊德 (Jim McBride) 的解構主義影片，也是偽紀錄片《大衛霍茲曼的日記》(*David Holzman's Diary*, 1967)；梅卡斯 (Adolfas Mekas) 默片式的鬧劇《哈雷路亞山丘》(*Hallelujah the Hills*, 1963)；迪帕瑪 (Brian De Palma) 無厘頭的《結婚派對》(*The Wedding Party*, 1966) 與《打招呼》(*Greetings*, 1968)；柯蒂 (John Korty) 的《瘋狂的被單》(*Crazy Quilt*, 1965)；描繪重機車次文化的《迷幻騎士》(*Easy Rider*, 1969，哈波 (Dennis Hopper) 導演)；《天生輸家》(*Born Loser*, 1967，勞夫林 (Tom Laughlin) 導演)；《魔鬼的天使》(*Devil's Angels*, 1967，霍勒 (Daniel Haller) 導演)；柯曼 (Roger Corman) 執導的《野天使》。此時期其他重要的「紐約派」導演與作品，還有克拉克 (Shirley Clarke) 的《冷酷世界》(*The Cool World*, 1964)、史柯西斯 (Martin Scorsese) 的《誰在敲我的門》(*Who's That Knocking at My Door?*, 1969)、恩格爾 (Morris Engel) 的《婚禮與嬰兒》(*Weddings and Babies*, 1958) 等。

後設 (meta)：在語言學上，字首 meta 是「關於」的意思，因此 meta-physics 就是「關於物理學的學問」，也就是形而上學（因為物理學探討的是物質的形而下學）。因此，後設電影 (meta-film) 就是關於電影（製作）的電影。而關於紀錄片的紀錄片，就是後設紀錄片。

後設小說 (metafiction)：指小說在揭露內容「真相」時，刻意讓讀者意識到他（她）正在閱讀一部虛構出來的作品，因而讓讀者注意到真實世界與虛構世界間的關係。常見的後設小說寫作手法，包括描寫一個作家正在寫小說、一個讀者正在讀小說、一本關於小說自身的小說、小說中包含另一本小說、一本關於（寫）小說的小說、小說中的敘事者揭露自己是作者、小說的內容試圖與讀者產生互動、小說涉及讀者強迫作者更改內容、小說包含註解（註解延續並評論小說的內容）、小說中的人物意識到自己在一本小說中、小說屬於自傳體並且讓小說的主要人物讀出一部分小說的內容給他人聽等。

後現代主義 (post-modernism)：是被廣泛使用於文學、藝術、哲學、建築、小說、文化研究、文學批評與電影研究的名詞，代表了 1960 與 1970 年代這些學界的研究者對於當時主流思想的一種反動。後現代主義的「後」字，代表它拒絕認同現代主義所主張的這個世界上存在著某種最高原則，也對這個世界存在著可以替所有人解釋所有事物的科學、哲學或宗教上的真理不抱持樂觀的態度。在藝術創作上，現代主義藝術追求創新、唯一與個性，但後現代主義則提倡融合傳統與現代，因而造就了一種拼貼 (collage) 不同傳統風格的樣式來創作藝術的方式。後現代主義因此反對現代主義把藝術家描繪成浪漫的孤獨創作者，而認為藝術家應該是嬉戲於各種科技中，自由地從過去的素材中取材，並將各種元素任意組合去做創作。總體說來，後現代主義拒絕主權自主的個體，而是強調無秩序的、集體性的、匿名性的經驗。後現代藝術關注的焦點在於拼貼、多樣性、神祕的不可再現性與激情，因而出現跨界、主體與客體的融合、自我與他者的合而為一等現象。

後殖民研究 (postcolonial studies)：後殖民研究是對殖民主義或帝國主義之文化遺緒、殖民者利用移民

政策進行對殖民地人民與土地的經濟剝削等議題進行分析、詮釋與回應。其研究範圍包括所有曾受到殖民主義影響的世界各地的歷史與文化，例如英法帝國遺留在非洲的影響、海地革命、印度與巴基斯坦的分割、以色列與巴勒斯坦的糾葛、愛爾蘭與北愛爾蘭的分隔、阿爾及利亞獨立問題、黑人文化傳統認同運動、束方主義中的伊斯蘭教與西方、歐美文學正典的後殖民修正、娑提與從屬者研究 (Sati and subaltern studies)、去殖民與暴力、口述傳統與殖民教育、後殖民時期種族與階級或性別角色上的轉變、被迫移民或流亡與離散之社群等。

後結構主義 (post-structuralism)：是 1960 與 1970 年代在歐美出現的一種回應及批判結構主義的哲學思潮，它的出現與後現代主義息息相關。後結構主義反對把結構視為自足的，也不贊成結構主義所持的結構二元論。後結構主義主張：即便在檢驗事物背後的結構時，這種檢驗本身就已引進一些檢驗者已被制約的既有偏見。後結構主義根本上反對文化產物中存有任何真正非它不可的形式，因為它認為所有的文化產物本質上都是被建構出來的，因此都是人為的產物。後結構主義理論家包括德希達 (Jacques Derrida)、傅柯 (Michel Foucault)、德勒茲 (Gilles Deleuze)、巴特勒 (Judith Butler)、拉岡 (Jacques Lacan) 與克莉斯蒂娃 (Julia Kristeva) 等。

風格化的重演 (stylization)：在《正義難伸》(*The Thin Blue Line*, 1988) 中，導演以風格化的方式重演 1 杯奶昔以慢動作飛越空中的畫面，用來極戲劇化地描繪某位證人的證詞，立即達成一種反諷、疏離的效果。尼寇斯 (Bill Nichols) 又舉動畫紀錄片《他母親的聲音》(*His Mother's Voice*, 1998) 為例，說明片中使用的風格化動畫圖像，讓其與真實事件之間不具有指事性的 (indexical) 關係，而是讓觀眾對於受害者母親的訪談聲音，產生一種經過選擇的、痛苦的觀看角度，去看這位母親所曾經歷過的心境。觀者對於歷史事件的懸念，因此是來自影像與事件間具有圖示性 (iconic)——而非指事性——的關係。

派拉蒙電影公司 (Paramount Pictures)：源自 1912 年祖克 (Adolph Zukor) 成立的名演員電影公司。1916 年，祖克促成該公司與 1914 年成立的拉斯基主戲公司及另一間全國性發行公司派拉蒙的 3 方合併，新公司名為名演員－拉斯基股份有限公司，1936 年進行重組並改為現名。派拉蒙除了製作主打大明星的劇情片外，也發行佛萊雪兄弟 (Max and Dave Fleischer) 的動畫短片影集，如《大力水手》(*Popeye*)，並自 1927 年起製作與發行新聞片《派拉蒙新聞》(*Paramount News*)，直到 1957 年才結束。《派拉蒙新聞》以競爭性格強烈、新聞內容涵蓋全球、攝影極佳與常搶到獨家新聞而著稱於世。

帝國市場行銷局 (Empire Marketing Board, 1926–1933)：其成立目的是為了促進大英帝國所屬各國之間的貿易，以及鼓勵消費者購買帝國製的產品。帝國市場行銷局的 3 大工作包括：支持科學研究、鼓吹經濟分析，與宣傳帝國貿易。其下屬機構中最為世人所知的莫過於格里爾生 (John Grierson) 所領導的電影組，製作了近 100 部紀錄片。當帝國市場行銷局於 1933 年被廢除時，電影組被移轉給郵政總局。到了二戰期間，郵政總局電影組又再改組為皇冠電影組。

指向性麥克風 (directional microphone)：只能收錄從某 (幾個) 特定方向傳來的聲音的麥克風。相對地，全向性麥克風 (omnidirectional microphone) 則能收錄所有方向來的聲音。

重建 (reconstruction)：重建常被拿來與戲劇化 (dramatization) 混用。基爾本 (Richard Kilborn) 與伊佐德 (John Izod) 認為，重建暗指製作的作品是根據現有的證據去將過去的事件做相當正確的呈現。戲劇化則是暗指呈現素材的過程所使用的方式，會加強對觀眾的衝擊力。

建立鏡頭 (establishing shot)：拍攝地點的全景或遠景，在剪輯時用以建立事件的發生地點、人物在環境的位置，以及環境中人與人的相對位置與關係。

俄國未來主義 (Russian Futurism)：20 世紀初年發生在俄國文學與美術，並衍生至劇場的一項運動，強調當代都市生活之速度、動力感與不安定感。

訂閱制隨選視訊 (Subscription Video on Demand, SVOD)：一種由使用者主導的視訊選擇系統，使用者付費訂閱內容提供者在網路上提供的各式內容，選擇自己想要看的節目內容，由來源端透過串流方式即時播放，但使用者也可將內容完全下載後再播放。它著重在各類資訊的選取與利用，適合學校等非開放環境。其播放模式要看系統及營運上的需求而對內容版權、收費機制、播放品質、機房系統、傳輸系統與收視端的設備等進行規劃設計。

十 劃

原始聲音小段落 (sound bites)：原文直譯為「聲刺」，是指自較長的一段原始聲音中抽取出的一小段聲音（說話或音樂）。通常此種「聲刺」是用來作為原聲帶的聲音取樣。

時代公司 (Time Inc., 1922–)：1922 年由魯斯 (Henry Luce) 等人創辦，次年出版《時代》(TIME) 雜誌。1928 年開始，利用全美 33 家廣播電臺來報導新聞摘要。1931 年，該公司進而在哥倫比亞廣播公司推出每週 1 集 30 分鐘的廣播節目《時代進行曲》(The March of Time)，將前一週的新聞以戲劇化的方式呈現。1935 年起，該節目同時製作電影版，即《時代進行曲》新聞片影集。無論是廣播或新聞片，《時代進行曲》都以混合真實的新聞與事件的重演作為其風格。《時代進行曲》新聞片每集約 20 至 30 分鐘，每個月在全美國 500 餘家電影院放映 1 集，至 1951 年停止製作前共完成 200 多集。《時代進行曲》的製作機構每年並製作 4 部紀錄長片在電影院放映，並在美國電視廣播初期製作電視紀錄片影集，例如《歐洲的聖戰》(Crusade in Europe)。

高反差 (high contrast)：在攝影術上，反差是指畫面中最亮的部分與最暗的部分的差別。高反差是指此種差別極大。若發生在黑白攝影上就會造成中間亮度的漸層灰色不足，而只存在全黑或全白的部分。

高雄事件（美麗島事件）(1979)：黨外人士出版的《美麗島》雜誌高雄市服務處，於 1979 年 12 月以人權紀念委員會的名義申請集會遊行，以慶祝世界人權日 41 周年，但遲未獲高雄市政府批准，於是以《美麗島》成員為核心的黨外人士決定如期舉行遊行示威。12 月 10 日晚上，施明德與姚嘉文率領 200 多名群眾舉行演講時，被憲兵與警察層層包圍，在包圍線外更有數不清的民眾圍觀。後來因為諸傳軍警投擲瓦斯彈，引起群眾騷動，黨外人士遂決定帶領群眾返回《美麗島》雜誌服務處。在遊行隊伍的移動過程中，軍警與民眾至少發生 4 次衝突。晚上 10 點，鎮暴部隊將群眾強制驅離。事後，國民黨政府將當時活躍於檯面上的黨外人士幾乎全數逮捕判刑，讓反對運動受到重創，但也讓為黨外人士辯護

的幾位年輕律師（如謝長廷與陳水扁等人）一夕成為政治明星。

高蒙電影公司 (Gaumont Film Company)：於 1895 年由工程師兼發明家高蒙 (Léon Gaumont) 創立，是全世界最早創立的電影公司，至今仍在營運。一開始高蒙只製造及銷售攝影器材，至 1897 年為了推銷自製的電影攝影機兼放映機才開始製作短片，而逐漸變成以製作及發行電影為最主要的業務。

格拉納達電視公司 (Granada Television, 1954–)：提供英國西北地區第三頻道的民營區域電視公司。1954 年成立，1956 年 5 月開始對英國北部區域播送節目，是早年非公營的 4 家電視臺之一。曾被英國《財經時報》(*The Financial Times*) 與《獨立報》(*The Independent*) 評選為世上最好的商業電視臺。英國電影學會在 2000 年遴選出英國史上 100 個最佳的電視節目，該公司製作的節目就佔了 9 個。

馬賽克電影公司 (Mosaic Films)：以製作紀錄片聞名，尤其是結合動畫與紀錄片的新形式。《動腦》(*Animated Minds*, 2003)、《血事》 (*Blood Matters*, 2004)、《動腦第二季》(*Animated Minds, Series 2*, 2009) 及《尋求庇護》(*Seeking Refuge*, 2012) 都是該公司製作的動畫紀錄片，使用真實人物的訪問聲音配上吸引人的動畫影像，讓觀眾得以進入受訪者的內心世界。

真 (true)：真並不等於真實 (real)。依據《韋氏大辭典》，真指的是符合基本的真實世界之狀態 (conformable to an essential reality)，是精神層面的。而真實則是指實體上存在的或正在發生的狀況 (occurring or existing in actuality)。

真人實境秀 (reality show)：1990 年代在歐美電視出現的一種「以真實為基礎的」(reality-based) 節目型態，往往是利用輕便的攝影器材去記錄平凡人的生命事件，或以各種戲劇重演的手法去模擬真實生活中的事件，再透過適當的剪輯方式包裝成電視節目，並打著「真實」的旗號去宣傳。

真理電影 (Kino Pravda)：名稱來自蘇聯布爾雪維克派系所出版的宣傳報《真理報》(*Pravda*)。《真理報》是印刷宣傳品，而真理電影則是電影宣傳品。真理的俄文 pravda 相當於法文的 vérité 與英文的 truth。真理電影後來影響了法國的真實電影，兩者字面意義相當，但美學理念不完全相同。

哥倫比亞廣播公司 (Columbia Broadcasting System, CBS, 1927–)：1927 年，美國哥倫比亞唱片公司投資成立哥倫比亞唱片廣播公司，開始進行 15 家電臺的聲音廣播聯播業務。1927 年底，哥倫比亞唱片公司退出，改由費城的電臺接手，並更名為現稱。1931 年 CBS 開始在紐約實驗性播出固定的電視節目，但要到 10 年後因為美國聯邦傳播委員會選定了 NTSC 作為電視播送系統，CBS 的電視廣播才獲頒營業執照。CBS 最早的電視紀錄片節目是《現在請收看》(*See It Now*, 1951–1958)，由於頗受觀眾歡迎，後來又推出《廿世紀》(*The Twentieth Century*, 1957–1966)，報導 20 世紀重大的新聞或文化事件，也是編纂類型的紀錄片。1966 年，節目名稱改為《廿一世紀》(*The 21st Century*, 1966–1970)，把焦點改為人類未來的科學發展。1960 年代起，CBS 新聞部也製作紀錄片特別節目，例如《可恥的收穫》(*Harvest of Shame*, 1960)，報導墨西哥移工在美國農場被剝削的慘況；《出賣五角大廈》 (*The Selling of the Pentagon*, 1971) 則揭露美國國防部如何以驚人的預算去推銷越戰。另一個新聞雜誌型節

目《六十分鐘》(60 Minutes, 1968-)，是以新聞記者深入調查為節目製播模式，甚受觀眾歡迎，曾名列美國電視節目收視率榜首。

浪漫主義紀錄片 (romanticism documentary)：許多早期紀錄片的手法偏向於浪漫主義，把被現代文明洗禮（污染）前的自然與人類文明理想化，旨在呈現創作者與被攝者（主要是原住民族）眼中或記憶中的傳統生活，藉以反映人與大自然如何和諧相處，而非反映當時被攝者的真實生活狀態。佛拉爾提 (Robert Flaherty) 的許多紀錄片都是為了搶救快要消失的原住民族傳統，但他所建立的浪漫主義紀錄片傳統卻被英國紀錄片運動領導者格里爾生 (John Grierson) 批評為脫離現實。

展演 (performative)：展演作為一種紀錄片的製作模式，是指創作者在片子中建構的是對自己具有重大意義的主觀的真實。因此，展演模式的紀錄片是個人紀錄片，而且常被社會邊緣族群的創作者用來以獨特的觀點（而無須討論其經驗的真實性）講述自己的故事。展演模式的紀錄片由於無須使用修辭的手法去說服觀眾，因此可以容許較多的創作自由去使用非真實的影像（例如虛構的、重建的、重演的或抽象的影像，甚至動畫），來讓觀眾產生情感、情緒或意義。創作者會綜合使用拼貼的實驗手法、常見的聲音表現方式（如旁白或訪問）、幽默感（或嘲諷），以及白話的語言與視覺化的說故事方式，來呈現創作者情緒高亢的或具偏見的意見或事件。

十一劃

國家廣播公司 (National Broadcasting Company, NBC, 1926-)：美國無線電公司 (RCA) 在 1926 年創立的國家廣播公司，是全美歷史最悠久的主要廣播電視網。1986 年通用電氣（奇異）公司買下 RCA 後，取得 NBC 的所有權。NBC 現在則隸屬於康卡斯／奇異公司屬下的國家廣播公司－環球公司的子公司。1939 年，NBC 開始在紐約市進行無線電視節目的廣播試驗。1940 年，電視節目逐漸從紐約播送到美國各地，形成電視廣播網。1941 年 7 月，NBC 從美國聯邦傳播委員會取得正式播出執照，開始商業電視的廣播服務。NBC 最早播出的紀錄片節目是《凡事通之聲》(The Voice of Firestone, 1944-1963)。1950 年代，由於哥倫比亞廣播公司推出的新聞紀錄片節目《現在請收看》(See It Now, 1951-1958) 十分成功，迫使 NBC 也推出《十十計畫》(Project XX, 1954-1970) 新聞紀錄片影集。這個節目延續 NBC 先前播出的歷史紀錄片影集《海上風雲》(Victory at Sea, 1952-1953)，但不再每週固定播出，而是不固定時間播出每集 1 小時的特別節目。節目內容是重建 20 世紀（因此節目名稱為「十十」）的重大歷史事件，使用了大量新聞片、紀錄片或劇情片作為資料片，有時甚至也會使用重演的手法，所以算是編纂類型的紀錄片。此外，NBC 也推出《白皮書》(White Paper, 1960-)，是更接近頭條新聞深入報導的新聞紀錄片節目。《換日線》(Dateline NBC, 1992-)則是每週播出 1 次（後來曾擴大到每週 5 次）的新聞雜誌型節目，原本以報導法律案件等觀眾感興趣的題材為核心，但在真人實境秀於 21 世紀開始流行後，節目焦點改為破解刑案，是頗受歡迎的紀錄片類型電視節目。

國聯工業公司：成立於 1967 年，前身為利臺化工。1969 年，推出白蘭洗衣粉，日後繼續推出一系列白蘭產品，在臺灣創造出洗衣粉的市場。1974 年，國聯工業公司接受當時任職於廣告公司的黃春明的提案，將白蘭洗衣粉的廣告預算轉由關係企業國禾傳

播，拍攝以臺灣鄉土民情為題材之電視紀錄片系列影集《芬芳寶島》(1974-1977)，由一批當時文學界、電視界與廣告界的有志青年黃春明、張照堂、王菊金、汪瑩、彭光照、鍾志洋與張文雄等新導演執導。節目皆以 16 毫米規格製作，前後 2 季共拍了約 20 集，內容涵蓋臺灣 1970 年代的民俗（端午龍舟競渡）、信仰（媽祖進香）、生態（鷺鷥鳥）、古蹟、傳統藝術（美濃的油紙傘）與民間生活（捕魚、捕蛇與菜市場）等。1984 年，外商聯合利華公司取得國聯 51% 的股權，1997 年更取得 99% 的股權，正式將國聯更名為聯合利華臺灣分公司。

通則化 (generalize)：通常一個概念若能不僅包括它本身的意思，還能涵蓋或延伸適用於一個更廣泛（不那麼特定）的範圍，就可稱這個概念為一個通則化的概念。通則化是邏輯與理性思維的基礎。通則化之所以能達成，顯示事物間存在一組共同元素，而這些共同元素彼此存有共同特性。例如，動物就是一個涵蓋所有狗、貓、魚、鳥等會動的生物的通則化概念。因此，我們才能藉由找到共同元素的共同特性而進行演繹推論。所謂的「驗證」，就是去檢視通則化在某個命題中的所有情境都確實存在。

探索式的再現 ("explorer" documentary representation form)：這是指紀錄片創作者用探險者的身分去拍紀錄片。巴諾 (Erik Barnauw) 列舉的例了包括：佛拉爾提 (Robert Flaherty) 的 《北方的南努克》(*Nanook of the North*, 1922)、庫柏 (Merian C. Cooper) 與修薩克 (Ernest B. Schoedsack) 的《牧草》(*Grass: A Nation's Battle for Life*, 1925)、普瓦里耶 (Léon Poirier) 的《巡經黑色大地》(*La croisière noire*, 1926) 與《巡經黃色大地》(*La croisière jaune*, 1934)，以及強生夫婦 (Mr. and Mrs. Martin Johnson) 的 《剛果大猩猩》(*Congorilla*, 1929)。

混種 (hybridization)：生物學上的混種，是指讓 2 種生物（動物或植物）經過雜交而產生新的物種。就電影而言，混種則包括不同類型電影（西部片、歌舞片或科幻片等）經過混合而產生新的類型，或不同電影類型（劇情片、紀錄片、動畫片或實驗片等）間的混種，甚至讓電影與不同藝術類型（攝影、戲劇或舞蹈等）產生混種。

符號 (sign)：指某事物的代表，並且在符號本身與其所代表的事物間隱含著聯結的關係。例如標點符號中的句號，代表的是句子的結束。

符號學 (semiotics)：是一門人文學，專門研究符號、符號化 (semiosis)、類比 (analogy)、象徵 (metaphor)、指事 (designation)、會意 (signification) 與指事會意系統 (signifying system)。

符碼 (code)：在傳播理論中，訊號發送者與訊號接收者之間必須有一個共同接受的形式轉譯或再現（用某個符號代表另一個符號）訊息（例如字母、單字與詞彙等）之規則，傳播過程才能完成，此規則即是符碼。在傳播或資訊處理的過程中，資訊來源端會依規則先將訊號編碼 (encoding)，而在發送訊號後，接收端則逆轉訊號處理過程，將接收到的訊號依規則予以解碼 (decoding)，以理解所接收到的訊息內容。

細部鏡頭 (close shot)：包括被攝者的一些身體（例如眼睛）特寫，或房間內的擺飾、寵物、家具等。

控訴式的再現 ("prosecutor" documentary representation form)：紀錄片創作者像檢察官控訴戰爭罪行那樣去拍紀錄片，巴諾 (Erik Barnauw) 列舉的例子包

括：加夫林 (Gustav Gavrin) 與赫拉伐提 (Kosta Hlavaty) 合導的《亞瑟諾瓦》(Jasenovac, 1945)、福特 (Aleksander Ford) 與波薩克 (Jerzy Bossak) 的《麥丹內克》(Majdanek, 1944)、波薩克和卡吉米亞札克 (Waclaw Kazimierczak) 合導的《五十萬人的安魂曲》(Requiem for 500,000, 1963)、卡門 (Roman Karmen) 的《各國的審判》(Judgement of the Nations, 1946)、羅倫茲 (Pare Lorentz) 的《紐倫堡》(Nuremberg, 1948)，以及桑戴克 (Andrew Thorndike) 夫婦的《你和許多你的同志》(You and Many a Comrade, 1955)、《資料證實之敘爾特島假日》(The Archives Testify...Holiday on Sylt, 1957)、《資料證實之條頓劍作戰》(The Archives Testify...Operation Teutonic Sword, 1958)、黑爾維希 (Joachim Hellwig) 的《少女安妮的日記》(A Diary for Anne Frank, 1958)、岩崎昶 (Iwasaki Akira) 與龜井文夫 (Fumio Kamei) 的《日本的悲劇》(日本の悲劇，1946)，還有最重要的雷奈 (Alain Resnais) 的《夜與霧》(Night and Fog, 1955)。

疏離效果 (estrangement effect)：主要用意在於防止劇場觀眾被動地被演員所飾演的人物吸引而忘我，反倒要讓觀眾很清楚地意識到他們是在看一場表演出來的戲，而維持一個批判的觀察者角色。

十二劃

《視與聲》(Sight and Sound, 1932–)：由英國電影學院出版的電影月刊，創立於 1932 年，原本是季刊，到 1990 年代才改為月刊。1949 至 1955 年間，該雜誌的主編是藍伯特 (Gavin Lambert)。藍伯特於就讀牛津大學期間，與安德生 (Lindsay Anderson) 以及萊茲 (Karel Reisz) 結為好友，3 人共同創辦了短命但具有相當影響力的電影雜誌《段落》(Sequence)，並由藍伯特與安德生共同主編。當藍伯特擔任《視與聲》的主編時，安德生是經常投稿的文章作者。藍伯特也在同一時期積極參與安德生等人推動的自由電影運動。

黑瑪萊亞 (Black Maria)：愛迪生 (Thomas A. Edison) 為了用電影攝影機 Kinetograph 拍攝影片而建造的攝影棚，因外型貌似當時被稱為「黑瑪萊亞」的警用卡車而得名。至於警用卡車為何被稱為黑瑪萊亞，其由來眾說紛紜。有人說是源自一位名叫瑪萊亞·李 (Maria Lee) 的人，此人負責看守船員宿舍，身材魁武，令人望而生畏；當警察碰到棘手的犯人時，常會找他幫忙處理。警車在挪威、冰島、芬蘭及塞爾維亞也有類似的稱謂。

華納兄弟公司 (Warner Bros. Pictures, Inc. 1923–1969, Warner Bros. Inc., 1969–)：由 4 位波蘭第二代移民兄弟創辦，是好萊塢重要的電影製片廠。在 1918 年開始從事電影製作事業前，華納兄弟經營的是電影院，1923 年才成立華納兄弟公司。早期的規模比當時的 3 大製片廠（派拉蒙、米高梅與第一全國）小很多，因此會為了生存而採用創新手法去拍片，包括於 1927 年率先拍攝有聲電影，例如在《爵士歌王》(The Jazz Singer, 1927) 中讓音樂與影像同步，1928 年則推出第 1 部全有聲電影《紐約之光》(Lights of New York)，1929 年更製作了第 1 部彩色有聲電影《好戲連連》(On with the Show)。這些早期有聲片的好票房，讓本來瀕臨破產的華納兄弟公司得以翻身成為大製片廠。1930 年代，該公司每年約生產 100 部片，控制了美國 360 家電影院和海外 400 多家電影院。1930 年代初期，以低預算製作大批的社會問題片，如《小凱撒》(Little Caesar, 1931)、《人民公敵》(The Public Enemy, 1931) 和《疤面人》(Scarface, 1932) 等。這些影片會使用紀錄片

手法來達成真實的效果。1969 年，改名華納兄弟公司，成為華納傳播公司的子公司。1989 年，華納傳播公司與時代公司合併為時代華納公司，成為全球最大的傳播與娛樂跨國集團。2018 年 6 月時代華納公司再被美國電訊大公司 AT&T 併購，改名為華納媒體 (WarnerMedia)。

場面調度 (mise-en-scène)：原本是舞臺劇用語，意指把戲劇搬上舞臺時所用的一切手段，如服裝、道具、布景、燈光等。在電影中，場面調度則是指用視覺的方式講故事的一切手法，包括攝影、燈光、服裝、道具，以及構圖、演員走位、攝影機運動等。更具體來說，導演如何透過攝影機（如鏡頭大小、透鏡種類、攝影高度與角度、移動方式等）捕捉將被投射到銀幕上的影像，以及如何透過演員的表演（如身體的表情、手勢、姿態、行為、動作、移動走位等）來講故事（含表面意義與隱含意義），都是場面調度應該要做的事。

報導式的再現 ("reporter" documentary representation form)：紀錄片創作者用報導者的身分去拍紀錄片，巴諾 (Erik Barnauw) 列舉的例子包括：維爾托夫 (Dziga Vertov) 的《真理電影》(Kino Pravda, 1922) 與《持攝影機的人》(The Man with a Movie Camera, 1929)、特林 (Victor Turin) 的《突厥西伯》(Turksib, 1929)、布佑賀 (Yakov Bliokh) 的《上海文件》(Shanghai Document, 1928)、卡拉托佐夫 (Mikhail Kalatozov) 的《給斯凡尼提亞的鹽》(Salt for Svanetia, 1930)、考夫曼 (Mikhail Kaufman) 的《莫斯科》(Moscow, 1927) 與《春天》(In Spring, 1930) 等。

報導式紀錄片 (reportage documentary)：報導體文學源自 1930 年代美國左翼知識分子開始撰寫或拍攝關於工人階級生活的報導文學或攝影作品，其特

色是具有文學（藝術）與歷史（現實）、個人思維與公共行動、主觀與客觀等方面的雙重性。此種報導式紀錄片可以上推至維爾托夫 (Dziga Vertov) 於 1929 年所提倡的「電影眼」理論。維爾托夫主張電影攝影機可以帶來新的觀看方式，將過去未曾被見過的事物被看到，不但指出紀錄片具有上述的雙重性，還與俄國革命後所進行的政治工程——重新發明真實——相關，「讓看不見的被看見，讓不明顯的變清楚，讓被隱藏的變明顯，讓偽裝的被揭穿」。因此，他的真理電影新聞片被認為建立了（左翼）報導式紀錄片的傳統。

游擊式的再現 ("guerilla" documentary representation form)：紀錄片創作者把攝影機當成武器一般，用紀錄片去對抗社會的不公不義，巴諾 (Erik Barnauw) 列舉的例子有：東歐 1950 年代的黑電影 (black films)，如波薩克 (Jerzy Bossak) 的《華沙 56》(Warsaw 56, 1956)、柯瓦奇 (András Kovács) 的《麻煩人物》(Difficult People, 1964)、戈德柏格 (Kurt Goldberger) 的《沒有愛的孩子》(Children Without Love, 1964)、不知名人士執導的《楊帕拉赫的葬禮》(The Funeral of Jan Palach, 1969)、馬卡維耶夫 (Dušan Makavejev) 的《遊行》(Parade, 1963)、切洛維奇 (Branko Čelović) 的《橡皮圖章》(The Rubber Stamp, 1965)、約凡諾維奇 (Jovan Jovanović) 的《剩菜 15 年》(Kolt 15 Gap, 1970)、日爾尼克 (Želimir Žilnik) 的《小囚犯》(Little Prisoner, 1968)、帕皮奇 (Krsto Papić) 的《特別列車》(Special Train, 1971) 及吉利奇 (Vlatko Gilić) 的《又一天》(One More Day, 1971)。除了東歐外，北越的電影以及其他國家（如古巴、東德、波蘭）拍攝的關於越戰的電影，或友美國家的紀錄片創作者拍攝的關於越戰的紀錄片，如牛山純一 (Junichi Ushiyama) 的《與一個南越陸戰隊營出勤》(With a South Vietnamese Marine

Battalion, 1965)、英國格拉納達電視公司的紀錄片《示威》(The Demonstration, 1968) 與《後座將軍》(The Back-seat Generals, 1970)、加拿大國家電影局的《黃皮膚的悲歌》(Sad Song of Yellow Skin, 1970)、伊文思 (Joris Ivens) 為法國電視製作的《北緯17度線》(17th Parallel, 1967) 與《人民與他們的槍》(The People and Their Guns, 1970)、敘利亞的《燒夷彈》(Napalm, 1970)、一群法國導演執導的《遠離越南》(Far From Vietnam, 1967) 及澳洲藝術家製作的抗議片《藝術越南》(Arts Vietnam, 1969) 等。1970年代美國電視網製作的揭露越戰內幕的《與美萊村事件退伍軍人的訪談》(Interview with My Lai Veterans, 1971) 或《推銷五角大廈》(The Selling of the Pentagon, 1971) 也被巴諾列為此種具顛覆性的作品。瑞典電影創作者抗議實施種族隔離政策的羅德西亞參與戴維斯盃網球賽的《白人的比賽》(The White Game, 1968)、小川紳介 (Ogawa Shinsuke) 參與學運抗議徵收農地興建成田機場的《第二堡壘的農民》(三里塚第二砦の人々，1971)、印度導演阿巴斯 (Khwaja Ahmad Abbas) 的《四城故事》(A Tale of Four Cities, 1968) 也是用紀錄片來進行社運的例子。而錄像攝影機被用來推動社區運動的例子，如加拿大國家電影局「迎接改變的挑戰」計畫下所拍攝的影片，或紐約下城社區電視中心 (DCTV) 製作的紀錄片，如檢討紐約市立醫院各項問題的《保健：你的錢或你的命》(Health Care: Your Money or Your Life, 1977)，甚至是 DCTV 負責人阿爾波特 (John Alpert) 在反美的古巴、(統一後的) 越南、伊朗等國拍攝的影片，或阿根廷導演索拉納斯 (Fernando Ezequiel Solanas) 用來作為反政府地下組訓教材的《煉獄時刻》(The Hour of the Furnaces, 1966-1968)，及南非反白人政府的地下電影人製作的《結束對話》(End of the Dialogue, 1971)、烏拉圭「圖帕瑪洛斯民族解放運動」在「人民監獄」訪問被綁架的外交官之紀錄片《圖帕瑪洛斯》(Tupamaros, 1973)，也是 1970 年代在非洲及拉美反政府地下游擊戰中使用紀錄片的幾個典型例子。

《週六夜現場》(Saturday Night Live)：每週六深夜時段在美國電視頻道播出的喜劇綜藝節目，於 1975 年 10 月首播，至 2020 年 5 月初已播出 889 集，為美國壽命最長的電視網聯播節目。每集節目會有喜劇橋段，大開時事或政治的玩笑。一些單元曾被改編成電影，但成功的只有《福祿雙霸天》(The Blues Brothers, 1980) 與《反斗智多星》(Wayne's World, 1992)。

備用鏡頭 (coverage)：也就是在同一拍攝地點拍攝的細部鏡頭，主要是當剪輯出現問題時可以使用。

景深 (depth of field)：在拍攝電影或照相時，雖然鏡頭的焦距只有 1 個 (也就是只有 1 個聚焦平面)，但實際上由於人眼視覺上的缺陷，我們還是可以看到自聚焦平面前後的物體仍有一些看得清晰，因此景深就是指畫面中入焦 (影像看得算是清楚) 的最近物體與入焦的最遠物體之間的實際距離，並以距離感光媒材之距離範圍來標示。

結構主義 (structuralism)：1900 年代開始出現，原屬於語言學的一支學派，到了 1950 與 1960 年代被西方一些人文學者借用，包括法國人類學家李維史陀 (Claude Lévi-Strauss) 以及其他社會學、心理學、文學批評、經濟學，乃至建築學等領域的學者。他們認為，結構主義是一種理論典範，強調在研究人類文化時，必須先理解其組成元素與更大的一個總體體系或結構之間的關係。在此種信念下，學者認為人類的各種生命現象只有透過彼此間的交互關係才能被理解，而這些關係即構成一種結構。

十三劃

電子拍板 (electronic slate)：可產生燈號與同步的嗶聲，讓燈號被拍在影像中，嗶聲被錄在聲帶上，方便影音對同步；但除了燈泡瞬間一亮一暗外，並聽不到嗶聲，不會引起注意。電子拍板也可製作成傳統拍板的樣子，方便標示鏡號、場號或其他文字。

電影圖書館：原隸屬於財團法人中華民國電影事業發展基金會，後來改名為財團法人國家電影資料館，由新聞局直接編列預算支援及管理。新聞局電影處併入文化部後，國家電影資料館則歸文化部管轄。2014 年 7 月國家電影資料館更名為財團法人國家電影中心，業務擴大為負責臺灣電影的推廣與舉辦臺灣國際紀錄片雙年展、金穗獎等影展。2020 年 5 月，隨著組織的行政法人化，國家電影中心再度更名為行政法人國家電影及視聽文化中心，業務再擴及電視與廣播資料的蒐集與展示。

新政 (New Deal)：美國總統羅斯福 (Franklin D. Roosevelt) 為解決經濟大蕭條所帶來的社會問題，在國會的支持下於 1933 至 1938 年間推行一連串的經濟方案，稱之為「新政」，主要包括 3 種方案（被稱為 3R）：救濟 (relief)、復元 (recovery)、改革 (reform)。救濟是幫助失業者及無力償還貸款而將失去農場或住宅的人；復元是協助農業與商業恢復到正常水平；改革則是改善財政體系及啟動龐大的田納西河流域計畫，以防止再度發生經濟不景氣。

經驗主義 (empiricism)：是一種哲學理論，主張我們對於這個世界的知識應該（主要）來自親身的（感官）經驗。當人們在形成一種觀念時，經驗主義強調的是來自經驗（尤其是感官經驗）與證據（尤其是經過實驗得到的證據）的觀念，而非來自靈感、思索或傳統（儘管傳統觀念也是來自先前的感官經驗）。除了一些瑣碎的語意或邏輯性的真理外，經驗主義認為：未曾經驗過的，即不可能成為知識。

跨界 (boundary crossing)：指在某一專業領域中，專業者所共同遵守的規範被曲折 (bending)──跨越至其他領域中，或將其他領域的元素增添至這個領域中的一種現象。在電影創作中，跨界則是指將現存的電影類型（尤其是劇情片、紀錄片、動畫片與實驗片）的符碼加以改變──增加其他類型的元素，或改變原有類型的本質。例如，在紀錄片中加入「重演」的戲劇性元素，或用演員演出模仿紀錄片的虛構「劇情片」，或用動畫來製作紀錄片。

解構學派 (deconstructivism)：是一種應用於文學及電影評論上的哲學理論，於 1960 年代由法國哲學家德希達 (Jacques Derrida) 開啟。解構學派認為作品的意義永遠是不確定的，我們必須超越作品表面的意義，深挖其深層的矛盾，將之揭露出來。評論家的工作不是去闡明某一個文本的意義，而是去找出文本中「滑移」出來的意義──如意義的表裡不一，或揭露文本如何違背其內部所建立起來的語言上及主題上的規則。而讓讀者注意到文本內部的邏輯矛盾，即可將文本予以解構。解構學派挑戰語言的秩序與確定性，讓其受到許多批評，但也有許多大師將解構理論應用在歷史或哲學領域上，如薩伊德 (Edward Said)。

感光乳劑 (photographic emulsion)：一種對光會產生化學反應的膠質材料，其成分通常是鹵化銀晶體，分布在凝膠中。電影膠卷上的感光乳劑通常塗布在一層賽璐珞透明膠片（硝化纖維素或三醋酸纖維素）或多元（醇）酯膠片上。

跳切鏡頭 (cutaway)：通常用來縫補跳接造成的剪接點，或用以指示聲軌中提到的事物。跳切鏡頭可以是被攝者的局部特寫等備用鏡頭，例如手部在玩筆的特寫，或其他人的反應鏡頭等。

過肩鏡頭 (over-the-shoulder shot)：電影中彼此對望的人物 A 與 B 的過肩鏡頭，是讓人物 A 的部分頭肩部出現在畫面一側（左側或右側）前景，而人物 B 的正面則面向人物 A，且出現在畫面中的主要部分。此種過肩鏡頭讓觀眾好似與人物 A 一起看著人物 B，可以產生一種參與在情境中的錯覺。過肩鏡頭也能以對跳鏡頭的方式出現，若再搭配能顯示人物 A 與 B 都在畫面中的全景鏡頭（稱為建立鏡頭），則可以讓觀眾更明瞭人物間的關係。

話語中心主義 (logocentrism)：其哲學理念把話語在思想傳播上的重要性看得比書寫來得高，因為話語比較接近產生思想的先驗性（也就是知識先於客觀事物或社會實踐與感覺經驗所獲得的事物）來源。此哲學認為，若我們假設柏拉圖式的理想形式確實存在，則一定存有能代表此種形式的理想再現。

搖滾紀錄片 (rockumentary)：記錄搖滾樂團演唱會實況與幕後花絮的紀錄片，例如潘尼貝克 (D. A. Pennebaker) 於 1967 年為鮑伯・狄倫 (Bob Dylan) 拍攝的《不要回頭看》(Don't Look Back)。

搖鏡 (panning)：pan 是從 panorama（全景圖、全貌）一詞簡寫而來，指攝影機以水平方向旋轉，所拍到的鏡頭，與人們轉頭所看到的影像雷同。

義大利新寫實主義 (Italian Neorealism)：指發生在二戰後的義大利的電影運動，由羅賽里尼 (Roberto Rossellini)、迪西嘉 (Vittorio De Sica)、維斯康提 (Luchino Visconti) 等導演與編劇薩伐蒂尼 (Cesare Zavattini) 等人，提倡以貧下階級人物的生活與問題為電影的焦點，並使用非專業人士演出，以低預算在實景拍攝，形塑出一套寫實主義的美學觀。其中以迪西嘉的《單車失竊記》(Bicycle Thieves, 1948) 最為世人所知。其他主要作品還有羅賽里尼的《羅馬：不設防城市》(Rome, Open City, 1945)、維斯康提的《大地震動》(La terra trema, 1948) 與迪西嘉的《風燭淚》(Umberto D., 1952)。其他義大利導演，如安東尼奧尼 (Michelangelo Antonioni) 與費里尼 (Federicao Fellini) 的早期電影，如《波河河谷的人》(Gente del Po, 1947) 與《大路》(La Strada, 1954)，也被視為義大利新寫實主義的重要作品。

義和團 (1898–1900)：1898 年起，中國山東盛行白蓮教，設壇教授義和拳，手持大刀作法，宣稱神靈附身，槍礮不入，被稱為大刀會。後來他們利用民眾的仇外心理，標榜「扶清滅洋」，改稱義和團，聲勢日漸浩大，被洋人稱為「拳手」(Boxers)。1899 年下半年，義和團開始殺害西方傳教士與中國信徒，燒教堂洋房，拆鐵路，毀電線，仇視一切洋人洋物。1900 年，義和團的仇外行動蔓延到北京，圍攻北京公使館區，並乘機掠奪，燒殺無辜，全城大亂。為了保護僑民及各國在華利益，美、英、德、奧、法、蘇、義、日等 8 國以平定義和團「叛亂」為名，聯合派遣軍隊 4 萬多人攻打北京。同年 8 月，八國聯軍終於佔領北京，平定拳亂，並趁機大肆燒殺擄掠姦淫。1901 年，清廷被迫簽署辛丑合約，賠款並承認各國有權派兵駐在中國，使中國成了次殖民地。義和團之亂削弱了清廷的國力，加速了國民革命的進程，終於在 1911 年推翻滿清，建立民國。

雷電華公司 (RKO Pictures, 1928–1959)：美國電影

製作與發行公司，在好萊塢全盛時期是 5 大製片廠之一。1928 年，美國無線電公司為了推廣該公司的影片聲帶系統，併購控制了電影院線 KAO 與製片廠 FBO 這 2 家公司而組成了 RKO。1959 年停止運作。

雷維隆兄弟公司 (Révillon Frères)：法國一家販售皮草與奢侈品的公司，19 世紀末在巴黎、倫敦、紐約與蒙特婁設有專賣店。1903 年，該公司決定在加拿大北部設立皮草交易站的網絡，來和哈德遜海灣公司 (HBC) 競爭。1909 年，該公司的北極西部分部開了 48 個交易站店面，而 HBC 則有 52 個。1936 年，HBC 併購了雷維隆兄弟公司，繼續在法國經營奢侈品業務，直至 1982 年被世界出版公司併購為止。今日魁北克省北部努拿維克地區的伊努意特族部落，許多即座落於過去該公司收購皮草的交易站。該公司出資給佛拉爾提 (Robert Flaherty) 製作《北方的南努克》(Nanook of the North, 1922)，拍攝地點即在其位於東北哈德遜灣伊努亞克的一些交易站。

催化劑式的再現 ("catalyst" documentary representation form)：創作者在製作紀錄片時，讓自己像催化劑那樣去促發事件而拍到表象下的真實，巴諾 (Erik Barnauw) 列舉的例子有：胡許 (Jean Rouch) 的《瘋狂的主人》(Les maîtres fous, 1955)、《我，一個黑人》 (Moi, un noir, 1957) 及 《一個夏天的紀錄》(Chronicle of a Summer, 1961) 、馬蓋 (Chris Marker) 的 《可愛的五月》 (The Lovely May, 1963)、朱可萊 (Grigori Chukrai) 的《記憶》(Memory, 1969)、土本典昭 (Noriaki Tsuchimoto) 的 《水俁》 (Minamata, 1971)，以及加拿大 1960 與 1970 年代「迎接改變的挑戰」時期的電影，如史東尼 (George Stoney) 協助完成的《你正站在印地安人的土地上》(You Are on Indian Land, 1969)、奧福斯 (Marcel Ophüls) 的《悲傷與遺憾的事》(The Sorrow and the Pity, 1969) 等。

十四劃

臺灣國際紀錄片雙年展 (TIDF, 1998–)：由行政院文化建設委員會創辦於 1998 年，每 2 年舉辦 1 次，包含國際紀錄長片獎、國際短片獎、亞洲獎與臺灣獎等競賽類及觀摩影展。前 4 屆是以招標方式由不同單位承辦，舉辦地點都在臺北市。文建會為建構亞洲紀錄片研究資源，自 2006 年起將影展業務交給國立臺灣美術館承辦。2012 年文化部成立後，影展業務又回歸文化部影視及流行音樂產業局主管，並交由該局轄下的國家電影資料館承辦。

臺灣新電影 (1982–1987)：指 1980 年代初期至中期，一群年輕但經驗不足的電影導演，開始拍攝與臺灣一般人的生活經驗或社會發展有關的電影，所形成的一次電影運動。在臺灣新電影出現前，臺灣的電影若非政府的宣傳片，就是脫離一般人生活經驗的文藝片、武打片、黑道復仇片等「商業片」。至 1980 年時，劇情電影在臺灣已因一再因循拍片公式而日趨沒落，加上香港新浪潮電影的引進，以及新興娛樂（盜版錄影帶、香港電視連續劇、日本摔角電視節目）的出現，都讓臺灣電影（包括過去風光一時的「瓊瑤電影」）票房不振。臺灣新電影初期的幾部片，如《光陰的故事》(1982)、《兒子的大玩偶》(1983)、《小畢的故事》(1983)，都有不錯的票房成績，讓當初因製片方向已走投無路、只好讓年輕導演放手一搏的國民黨經營的中央電影公司（總經理明驥及企劃小野、吳念真）頓時在黑暗中找到明燈，繼續支持這幾部片的導演楊德昌、柯一正、張毅、陶德辰、侯孝賢、曾壯祥、萬仁等人拍攝劇情長片。明驥後來因為《兒子的大玩偶》惹出「電檢」風波（史稱「削蘋果事件」）而被迫下臺。繼任的林登飛對新電影並不感興趣，重新啟用資深導演拍傳統商

業片，造成小野與吳念真辭職以示抗議。此時，新電影的導演們也開始重視電影藝術的創作（揚棄傳統說故事的方式，採取寫實或疏離的敘事手法），雖然其藝術成就受到國外影展肯定，但因票房並不出色而開始受到一些支持傳統電影的報社影評人的攻擊（說「新電影把臺灣電影玩完了」）。新電影的導演與支持他們的影評人及學者，在 1987 年發表「臺灣新電影宣言」，要求政府的電影政策須重視電影藝術，要求報社及影評人扮演好誠實的角色，把電影當文化藝術看待。他們並宣稱：臺灣新電影將走「另類電影」而非「商業電影」的路線。「臺灣新電影宣言」讓新導演與傳統電影業者的關係惡化，也讓臺灣新電影作為一個由許多創作者同心協力推動的電影運動，終告分裂結束。此後，新電影的導演就各自發展，有的成為國際知名導演（如侯孝賢與楊德昌），有的則逐漸消聲匿跡（如陶德辰、曾壯祥）。

臺灣電影製片廠 （臺製） (1945–1999)：前身是 1945 年 11 月成立的臺灣省行政長官公署宣傳委員會臺灣電影攝製場。該場於接收日本殖民時期臺灣映畫協會之設備與部分臺籍職員後，搬遷至臺北市植物園，設置攝影棚及辦公室，成為二戰後臺灣最主要的製作新聞片與紀錄片的機構。1948 年 11 月，該場改為臺灣省政府電影攝製廠，廠長由新聞處處長兼任，半年後又改名臺灣省新聞處電影攝製廠，除拍攝新聞片、紀錄片外，也成立臺製實驗劇團培訓演員，準備製作劇情片。此時，因國民政府撤退來臺，臺製廠也接收一部分大陸來的中國電影製片廠人員。1950 年代，國民政府要求 3 個官營電影製片廠進行分工，臺製廠奉命以原本的新聞片、紀錄片為主要製作方向。但是，1957 年龍芳擔任廠長後，除將新聞片增加粵語、英語、西語、法語版往海外推廣外，也大肆擴充人員與設備，準備製作劇情片。臺製廠在 1960 年代製作了臺灣第一部彩色劇

情片《吳鳳》(1962)，並與由香港來臺發展的李翰祥共同製作歷史鉅片《西施》(1964)，這是臺製廠的全盛時期。1974 年，臺製廠奉命搬遷到臺中霧峰原故宮博物院舊址，興建專用廠房，籌建彩色沖印設備及興建攝影棚，逐步建設成一個電影製作中心。1985 年，又建設臺灣電影文化城，成為一個以電影為主題的遊樂園區。1988 年，臺製廠由官營機構改為企業組織，成立臺灣電影文化公司（簡稱臺影），並逐步往民營方向發展，可惜在 1999 年發生 921 大地震時，整個園區震垮，臺影被迫遣散員工結束營運，將未損壞的影片與器材移交新聞局接管（後來寄存於國家電影資料館）。

福斯電影公司 (Fox Film Corporation)：由美國電影院線先驅福斯 (William Fox) 成立於 1915 年，從事電影製作與發行。1917 年，以美國東岸為基地的福斯開始在好萊塢設置製片廠。當有聲電影的各種發明在 1925 與 1926 年逐一問世時，福斯購買了幾種影片上印上聲帶 (sound-on-film) 系統的使用權，並成立福斯電影通公司製作有聲新聞片，測試有聲電影的商業性。1935 年，福斯公司與成立於 1933 年的二十世紀電影公司合併成為二十世紀福斯電影公司。

對跳鏡頭 (reverse shot)：剪輯時先顯示人物 A 看畫面外的人物 B 的鏡頭，然後在下一個鏡頭顯示人物 B 回看人物 A，若前一個鏡頭與後一個鏡頭人物看的方向剛好相反（例如人物 A 在第 1 個鏡頭向畫面左方看，而人物 B 在第 2 個鏡頭向畫面右方看），則觀眾會認為人物 A 與 B 彼此在對望。此時，鏡頭 1 與鏡頭 2 彼此即成為另一個鏡頭的對跳鏡頭。

認識論 (epistemology)：哲學的一個分支，主要探討人類知識的來源、本質（什麼是知識）、範圍（能知道任何一個物件或實體到什麼程度）、方法（知識如

何獲得）與限制，是一門關於知識的理論。認識論中的爭論焦點主要是分析知識的本質，及知識與真理、信仰、合理性 (justification) 等概念間的關聯性。

種族主義 (racism)：由於某人的膚色、語言、風俗、出生地或其他反映一個人本質的元素，導致這個人被另外的人憎恨，或認為他（她）不是人。種族主義會導致戰爭，但它也是形成國家或法規的主要因素。西方強權對非西方社會的種族主義，曾導致殖民侵略及奴隸制度（尤其是非洲黑奴）的出現，危害人類超過千年。19 世紀下半葉出現的達爾文主義、基督教信仰的式微、移民的大量湧現，都讓西方人感覺受到威脅，覺得對自己的文化將失去控制，導致歐美一些科學家偽造種族優劣的科學證據，以證明非猶太的白人比其他種族優秀的論點，終於造成二戰期間德國人對猶太人的大屠殺。雖然種族優劣說至今仍有不少人相信，但許多科學家認為「種族」是否可作為一種分類依據是值得商榷的。基因學的研究發現，無論是英國人、薩伊人或中國人，彼此的基因差異是非常微小的。也就是說，種族上的差異大多數不是由生物學上的因素所決定的。

赫斯特報系 (Hearst Newspapers)：1880 年，美國參議員兼出版商賀斯特 (George Hearst) 買下《舊金山每日觀察家》(San Francisco Daily Examiner) 開始辦報。1887 年，其子威廉 (William) 擔任該報主編與發行人，擴充報業勢力至紐約等地，並創立國際新聞社（今美聯社之前身）供稿給其他報社，也創辦或蒐購各類雜誌。1910 年代中葉成立國際電影社，開始製作新聞片及動畫片。威廉在 1920 與 1930 年代建立起美國媒體王國，在 18 座城市擁有 28 家報紙，並購買了許多廣播電臺。1929 年，他也與米高梅電影公司聯手製作《今日新聞》(News of the Day) 及《赫斯特－米通新聞》(Hearst Metrotone News) 等新聞片，在全美電影院放映。

維蘇威火山 (Mount Vesuvius)：位於義大利拿不勒斯海灣。公元 79 年的一次大爆發，把龐貝與赫庫蘭尼姆兩座羅馬帝國城鎮埋在火山灰中。1906 年 4 月 7 日又再爆發，噴出大量岩漿，造成 100 多人喪生。

綠色小組：臺灣解嚴前，王智章、李三沖、傅島、林信誼等人於 1986 年創立一個體制外的媒體，使用家用攝錄一體機拍攝社會事件與黨外（即後來的民進黨）政治活動，經過後製後，再以錄影帶透過地下管道發行（當時發行錄影帶必須送新聞局審查，但在戒嚴體制下其內容絕無可能通過）。1986 年底，流亡海外的前桃園縣長許信良擬突破黑名單的限制闖關入境，黨外人士到桃園機場接機，被軍警阻擋在機場交流道而爆發所謂的「桃園機場事件」。國民政府控制的平面與廣電媒體一面倒地報導暴民攻擊軍警的新聞，卻被綠色小組製作的錄影帶內容即時反駁，導致黨外人士在中央公職人員選舉中大勝，綠色小組的重要性就此獲得民間肯定。1987 年解嚴後，各種社會運動勃興，綠色小組繼續以環保、勞工、原住民族、學生、老兵返鄉、婦女，以及古蹟維護保存等社會運動議題，以及民進黨的政治活動為拍攝題材，從 1986 至 1996 年的 10 年間，綠色小組共拍攝了 3,000 卷（約 6,000 小時）錄影帶，從非主流的（即非國民黨控制的）媒體觀點，記錄了那段臺灣社會激烈動盪的年代，與臺灣逐步走上民主化的過程，具有重要的歷史價值。

酷兒理論 (queer theory)：1990 年代由女性研究與酷兒研究中衍生出來的一種屬於後結構主義的批判理論，包含對文本進行酷兒閱讀，及對於什麼構成「酷兒」的特質進行理論化工作。「酷兒」一詞，來自於一群男同志採用的自我認同標籤，旨在建構一種分

離的、不願被社會同化的政治立場。因此在文化理論中，酷兒理論挑戰了主流論述（即所謂的二元性霸權）中對於同性戀與異性戀所持的基本教義的概念，而主張應從疆界、愛憎態度、文化構成元素等在歷史與文化脈絡中的改變下手，才能對「性」有所理解。贊同酷兒，即表示同意所謂「正常的」性其實是奇怪且一直在變動的觀念。酷兒理論挑戰「異性戀才是自然的社會／性常態」的說法，而鼓吹「非直」(non-straight) 的概念，以對抗所謂「直的」(straight) 意識型態的霸權（包含標準的男同、女同、雙性、轉性與跨性別的政治立場）。

十五劃

廣角鏡頭 (wide angle lens)：相對於望遠鏡頭，廣角鏡頭透過透鏡的視覺扭曲，顯示創作者或攝影師與被攝者之間的距離極為接近。

《劇場》(1965–1967)：1960 年代在戒嚴體制下對臺灣文藝青年具有重大影響力的一份介紹西洋現代戲劇與電影思潮的刊物，由攝影家莊靈、廣告企劃黃華成、電影人邱剛健與李至善、電影科系學生陳清風、崔德林，以及作家陳映真、方莘等人合創，由莊靈的妻子陳夏生掛名擔任發行人兼社長。除了引介英國「洗碗槽寫實主義」、法國新浪潮導演（雷奈 (Alain Resnais)、高達 (Jean-Luc Godard)）、義大利現代主義導演（安東尼奧尼 (Michelangelo Antonioni)、費里尼 (Federico Fellini)）、日本導演（黑澤明 (Akira Kurosawa)）、美國實驗（地下）電影等議題外，也介紹作者論、電影美學、電影欣賞的方式、實驗電影理論等。在紀錄片方面，雖然僅有陳耀圻的〈記錄方式與真實性〉一文，但這也是最早將真實電影的觀念引進臺灣的一篇文章。此外，莊靈的

個人紀錄片《延》的劇本及陳映真對該片的討論，也在《劇場》雜誌上登載過。

寫實主義 (realism)：電影的寫實主義通常是指影片極為逼真，使觀者認為其人物、事件是真的。也有虛構的影片會利用電影的寫實性來仿製真實，欺騙觀眾，以挑戰觀眾對於電影真實性的迷思。

寫實性的戲劇重演 (realist dramatization)：例如《獵頭族之地》(*In the Land of the Head Hunters*, 1914) 這樣的紀錄片、早期一些重演的新聞片、《美國頭號通緝犯》(*America's Most Wanted*, 1988–) 之類的電視節目，乃至於近 20 年來風行全球的真人實境電視節目，使用了寫實的風格將過去曾發生的事件進行戲劇（情境）重演。

談話人頭 (talking heads)：紀錄片在拍攝訪問時，若持續保持受訪者靜態的頭部特寫畫面，此鏡頭即被稱為談話人頭。許多人認為談話人頭在視覺上很無趣，甚至會讓影片顯得緩慢沉悶。

編纂電影 (compilation film)：這個詞是由美國電影學者萊達（Jay Leyda，他有個中文姓名叫陳立）所創的，意指靠剪輯其他人的影片（包括紀錄片、宣傳片甚至劇情片）而完成的一種影片類型。

十六劃

獨立電視臺 (Independent Television, ITV, 1955–)：一個商業經營的英國公共電視臺，1955 年建臺，以作為英國廣播公司的競爭對手，也是英國最早的商業電視臺。ITV 其實是由各地方電視臺的頻道共同組成的電視網，各地方臺彼此分享節目內容，並在整

個電視網播出。近年來，許多經營地方臺的公司被併購，目前僅剩 3 家公司在經營 15 家獨立地方臺。獨立電視臺 (ITV) 不可與格拉納達電視公司於 2004 年被卡爾登傳播公司併購後，所成立的公共有限公司的獨立電視廣播有限公司 (ITV Broadcasting Limited) 相混淆。

諾斯替教 (gnosticism)：一種二元論的信仰，認為人應該遠離物質世界，擁抱精神世界。許多古代宗教提倡透過施捨所有財富或禁慾，以及勤奮尋求智慧幫助他人，即可獲得啟發、救贖、解放或天人合一。這些其實都源自希臘語的知識 (γνῶσις, gnōsis)，也就是說，古代宗教很多都曾受到諾斯替教的影響。

十七劃

聯邦傳播委員會 (Federal Communication Commission, FCC, 1934–)：由美國國會監督的獨立政府機構，負責規範 50 州、華盛頓特區與各屬地之跨州及國際性的無線廣播、無線電視、電纜、有線與衛星傳播之事務。

聯華影業公司 (1930–1937)：全名原為聯華影業製片印刷有限公司，1932 年後改稱聯華影業公司，是位於上海的一家民營的中國電影公司。1930 年羅明佑在坐穩發行、放映界的領導地位後，由他的華北電影有限公司合併黎民偉的民新影片公司、吳性栽的大中華百合影片公司和但杜宇的上海影戲公司，並加入在上海經營印刷業的黃漪磋組成聯華影業。除了繼續原有的發行與放映業務外，還開始製作電影，並在北京與上海開設演員養成所，創辦電影刊物。聯華旗下的電影人才是當時中國電影界最有才華的一批人，包括導演孫瑜、費穆、史東山與卜萬蒼，

演員阮玲玉與金焰等。在很短的時間內，聯華就成為能與明星、天一 2 家老牌電影公司鼎足而立的新興勢力。1937 年 8 月中日戰爭爆發，聯華停辦。1930 至 1937 年間，聯華共攝製了劇情片 77 部、戲曲長片 1 部、劇情短片若干部，以及 2 部動畫片《狗偵探》與《國人速醒》。

環境空音（ambience、room tone 或 buzz track）：在製作電影時的聲音錄製工作上，常會需要在拍完一場戲後，在影片拍攝的所有製作條件完全不變——器材設備、人員與布景等都不動（包括燈光不關掉及攝影機馬達持續運轉）——的情況下，錄製一段環境空音（通常約 30 秒至 1 分鐘），以便在後期剪輯聲音時可以派上用場。環境空音不等於無聲，而是去記錄環境中的空氣（氣氛）聲。每個環境都會因其空間的結構及組成元素的不同，而有獨特的環境空音。當剪輯時，要填補同一個時空所拍的戲的聲音空隙，或配音時要建構聲音的空間感時，就得使用該場戲結束拍攝時所錄的環境空音，才有可能填補得天衣無縫。

擬仿 (simulacrum)：希臘哲學家柏拉圖 (Plato) 認為，影像可分為「忠實複製原件的」與「故意扭曲真實來讓觀者以為是正確的」這 2 種。法國後現代理論家布希亞 (Jean Baudrillard) 認為，所謂的「擬仿」並非是柏拉圖所說的忠實地去拷貝真實，而是對真實的扭曲。他認為擬仿是用「真實的再現」去取代「真實」，因此擬仿本身即成為一種真實，稱為「超真實」(hyperreal)。

賽璐珞 (celluloid)：俗名賽璐珞的物質，學名是硝化纖維素 (cellulose nitrate)，是一種可塑性合成樹酯，於 1855 年由英國人帕克斯 (Alexander Parkes) 製作出來。賽璐珞可由硝化棉（一種硝化纖維）和樟腦

之類的增塑劑、潤滑劑與染料等製作而成，不溶於水、苯與甲苯，但可溶於乙醇、丙酮與乙酸乙酯。賽璐珞的特點是堅韌、透明、有彈性、有光澤、可染色與易燃。賽璐珞剛發明時被用來取代象牙或其他動物的角，因此又稱為假象牙或法國象牙。1870年代，一家美國公司取得硝化纖維素之專利權時，將之命名為賽璐珞。美國伊士曼柯達公司則於 1889年取得用賽璐珞製作電影膠卷之專利權。它是使用於照相底片與電影膠卷（底片及拷貝）之片基，然後再在片基上塗上一層感光乳劑。但因為硝化纖維素燃點低，到 1950 年代逐漸被不可燃的三醋酸纖維素 (cellulose triacetate) 塑膠片基所取代。到了 1990年代，幾乎所有的電影膠卷都完全改用多元（醇）酯 (polyester) 作為片基。賽璐珞透明膠片在 1910 年分別由赫德 (Earl Hurd) 與布萊 (John R. Bray) 首先應用於製作動畫上。赫德將賽璐珞膠片簡稱為 cel（法文稱為 cello）。從此賽璐珞動畫 (cel animation)就成為動畫製作之主流方式，一直到被電腦動畫取代為止。

應用倫理學 (applied ethics)：倫理哲學中的一個獨特支脈，從 1960 年代中葉開始發展起來。它將倫理學的理論應用在人們日常生活中會面臨的困難的道德問題與具爭議性的道德議題，例如人體胚胎研究、墮胎、安樂死、濟貧、婚前性行為、死刑、同志婚姻（及遺產繼承、領養子女等權利）、戰爭策略、新聞檢查與善意的謊言等。其研究可被分為 6 個主要領域：(1)決策倫理學，探討倫理的決策過程與倫理理論；(2)專業倫理學，探討如何改善各種專業的倫理；(3)醫學倫理學，探討如何運用倫理學來改善人們的健康需求；(4)商業倫理學，探討個人如何透過道德來改進組織中的倫理；(5)組織倫理學，研究組織彼此間的倫理關係；(6)社會倫理學，探索國家與國家間成為一家人的倫理關係。

十八劃

雙系統 (double system)：聲音的錄製與影像的拍攝分開操作——聲音錄在錄音機上，影像則錄在膠卷、錄影磁帶或硬碟中，只是錄影帶或磁碟上的影像通常仍會伴隨著同時被錄下的參考聲軌。在後製時期，影像與聲音各自進行剪輯與後期處理，之後再經音畫對同步而結合起來。

雜訊 (noise)：任何不想要的聲音都屬於雜訊。無論是唱卡拉 OK、電視機、汽機車等交通聲、機器運作聲、野臺戲表演等，只要無關紀錄片想收集的聲音，都被錄音師與導演視為雜訊。

濾鏡 (filter)：在攝影術上，濾鏡是一種鏡片或濾紙，可用來過濾掉或加強某些波長的光，或減少通過的光量（如 ND 濾鏡），或僅容許某些方向的光通過（如偏光鏡）。

十九劃

曝光 (exposure)：在攝影術中，曝光指的是攝影時落在感光媒材（例如電影或照相底片、影像感測器）上的光量。這個光量可以利用器材測量每單位時間有多少進光量（以勒克斯 (lux) 為測量單位），並以曝光指數 (exposure value, ev) 計算出來。在傳統電影攝影機或照相機上，進光量與快門開角度及快門速度有關。

繪畫式的再現 ("painter" documentary representation form)：紀錄片創作者像畫家那樣去拍紀錄片，巴諾 (Erik Barnauw) 列舉的例子包括：勒澤 (Fernand Léger) 與墨菲 (Dudley Murphy) 合導的《機械芭蕾》

(*Ballet mécanique*, 1924)、潘勒維 (Jean Painlevé) 的《海馬》(*Sea Horse*, 1934)、魯特曼 (Walther Ruttmann) 的《柏林：城市交響曲》(*Berlin: Symphony of a Great City*, 1927)、維果 (Jean Vigo) 的《尼斯即景》(*On the Subject of Nice*, 1930)、史托克 (Henri Storck) 的《歐斯坦德之映象》(*Images of Ostende*, 1930)、伊文思 (Joris Ivens) 的《橋》(*The Bridge*, 1928) 與《雨》(*Rain*, 1929) 等。

證據式剪輯 (evidentiary editing)：將最有可能的證據剪輯在一起，以支持一種論點，讓觀眾從中找到邏輯而產生一個印象——這部片具有單一且有説服力的論點。

二十劃

蘊涵邏輯 (logic of implication)：指兩命題間具有一種蘊涵關係。例如，陳述詞 p 蘊含陳述詞 q，即指從陳述詞 p 可以推論出陳述詞 q。

嚴肅的論述 (discourses of sobriety)：意指科學、經濟、政治、外交政策、教育、宗教、福利等具有「工具性的力量」(instrumental power) 的非虛構體系（工具性力量是指由人們所屬的國家、法律、習俗之類的組織所強制執行的外在力量）。這些論述之所以具有嚴肅性，是因為在它們的世界中，不太可能會有「虛假的」(make-believe) 人物、事件，也不可能是虛擬的世界。嚴肅的論述也因為它們被認為與真實 (real) 具有直接的、即時的、透明的關係，因而具有嚴肅性。由於人類具有支配力與良知、權力與知識、欲望與意志，才會產生這些嚴肅的論述。這些嚴肅的論述可以改變世界，影響（人們的）行動，並產生後果。權力透過嚴肅的論述而得以施展；事物也

藉由這些嚴肅的論述而被製造出來。不過，尼寇斯 (Bill Nichols) 雖然認為紀錄片與上述嚴肅的論述有血緣關係，卻覺得紀錄片從未被世人認真看待為一種嚴肅的論述。

蘇聯蒙太奇理論 (Soviet montage theory)：建立在剪輯基礎上的一種理解與創作電影的方法。1920 年代，維爾托夫 (Dziga Vertov)、庫勒雪夫 (Lev Kuleshov)、普多夫金 (Vsevolod Pudovkin) 與艾森斯坦 (Sergei Eisenstein) 等導演都曾提出不盡相同的蒙太奇理論。總體來說，他們都認為單一個鏡頭是沒有意義的，只有把它擺在一個大系統中，與其他鏡頭產生某種關係，它的意義才會顯現出來。

二十一劃

攝影機內剪輯 (in-camera editing)：拍攝時即已進行分段攝影，在放映時產生好像有經過剪輯的敘事效果（但實際上是完全未經過剪輯）。

攝影機透鏡 (camera lens)：通常是光學透鏡或一組透鏡，裝設在攝影機機身之前，以便將物體的影像聚焦在電影底片或電子感光元件上。透鏡無論是用在電影、電視、錄像或靜照拍攝上，或是顯微鏡、天文望遠鏡上，其成像原理並無不同，只是設計與製造上有所差異。電影攝影機的透鏡有的是固定在攝影機上不可替換，有的則可以替換。

攝錄一體機 (camcorder)：結合錄像攝影機 (camera) 與錄影機 (recorder) 成一臺機器，通常使用在戶外現場拍攝。

外語人名索引

(粗斜體的頁碼表示該詞彙的說明頁)

中文人名索引

(粗斜體的頁碼表示該詞彙的說明頁)

外語片目索引

(粗斜體的頁碼表示該詞彙的說明頁)

華語片目索引

(粗斜體的頁碼表示該詞彙的說明頁)

其他名詞索引

（書刊名稱📖　組織名稱👤）（粗斜體的頁碼表示該詞彙的說明頁）

七 劃

八 劃

九　劃

十一劃

十三劃

十四劃

十六劃

十七劃

圖片來源：corbis: p. 11（下圖），p. 14（右上圖），p. 46（上圖），p. 178／Alamy: p. 69, p. 75（右下圖），p. 125（上圖），p. 204, p. 221, p. 242, p. 310, p. 350, p. 369, p. 371／中國時報：p. 147, p. 334, p. 338／Ronald Grant Archive: p. 14（左下圖），p. 62（左下圖），p. 109（左上圖），p. 151, p. 364（下圖）／speakery.com: p. 121（上圖）

在深夜的電影院遇見佛洛伊德
——電影與心理治療（二版）

榮獲
文化部第 36 屆金鼎獎圖書類社會科學類入圍
衛福部第 5 屆優良健康讀物推介

人們去看電影，不是為了看真實的世界，而是要能看「補足這個世界不足」的另一個世界。當一個故事順利流傳下來，那是因為這個故事幫助我們活下來，因為我們在現實人生中的經歷不足以讓我們活下去，更因為我們渴望的正義、事實、同情與刺激，往往只能在想像的世界中獲得滿足。

——《電影的魔力》(The Power of Film)

王明智／著

人們因為遭受困頓的處境而求助於心理諮商師，卻其實在許多電影當中，本身就蘊涵了富有療癒心靈的元素。透過電影，我們看著一則則別人訴說的故事，也同時從中澄澈自己的思考、省視自己的生命。

本書不僅帶領您重新領略許多電影故事，也讓您重新認識自己、了解人性與心理的本質，是電影愛好者與欲初探心理治療的您，不容錯過的作品。

國家圖書館出版品預行編目資料

紀錄片：歷史、美學、製作、倫理／李道明著.——
修訂三版一刷.——臺北市：三民，2020
　　面；　公分

　ISBN 978-957-14-6850-1 （平裝）
　1. 紀錄片

987.81　　　　　　　　　　　　　　109008303

紀錄片：歷史、美學、製作、倫理

作　　　者	李道明
責任編輯	翁英傑
美術編輯	陳惠卿

發 行 人	劉振強
出 版 者	三民書局股份有限公司
地　　　址	臺北市復興北路 386 號 (復北門市)
	臺北市重慶南路一段 61 號 (重南門市)
電　　　話	(02)25006600
網　　　址	三民網路書店 https://www.sanmin.com.tw

出版日期	初版一刷 2013 年 9 月
	修訂二版一刷 2015 年 5 月
	修訂三版一刷 2020 年 8 月
書籍編號	S890930
I S B N	978-957-14-6850-1

三民書局